光影之痕

电影工作坊 2012

戴锦华 主编

图书在版编目（CIP）数据

光影之痕：电影工作坊2012/戴锦华主编．—北京：北京大学出版社，2014.1
（培文·电影）
ISBN 978-7-301-23433-4

Ⅰ.①光… Ⅱ.①戴… Ⅲ.①电影评论－世界 Ⅳ.①J905.1

中国版本图书馆CIP数据核字（2013）第262219号

书　　　　名：	光影之痕：电影工作坊2012
著作责任者：	戴锦华　主编
责 任 编 辑：	周　彬
标 准 书 号：	ISBN 978-7-301-23433-4/J·0547
出 版 发 行：	北京大学出版社
地　　　　址：	北京市海淀区成府路205号　100871
网　　　　址：	http：//www.pup.cn　新浪官方微博：@北京大学出版社　@培文图书
电 子 信 箱：	zpup@pup.cn
电　　　　话：	邮购部 62752015　发行部 62750672　编辑部 62752032　出版部 62754962
印 刷 者：	三河市国新印装有限公司
经 销 者：	新华书店
	660毫米×960毫米　16开本　30印张　450千字
	2014年1月第1版　2021年12月第2次印刷
定　　价：	62.00元

未经许可，不得以任何方式复制或抄袭本书之部分或全部内容。
版权所有，侵权必究
举报电话：010-62752024　电子信箱：fd@pup.pku.edu.cn

主　编：戴锦华

副主编：高秀芹

本年度执行主编：徐德林

编　委：滕威　孙柏　刘岩　张慧瑜　李玥阳　黄驿寒　魏然　周彬

目 录

- 001　2012年度电影访谈 /戴锦华　滕威

光影经典
- 056　欧洲经典的光影转世，名著改编与社会文化 /戴锦华
- 094　历史与形式：从莎士比亚的《裘力斯·恺撒》
　　　到电影《恺撒必须死》/孙柏
- 111　《安娜·卡列尼娜》的电影之旅 /滕威
- 124　福尔摩斯的轮回 /陈威　王垚
- 138　《呼啸山庄》：复仇，不只关乎"爱别离" /徐德林

国片之维
- 152　谁杀死了"白鹿"？：从《白鹿原》到《田小娥传》/李杨
- 160　《一九四二》：历史书写及想象 /张慧瑜
- 168　《杀生》："第六代"怎样做父亲 /胡谱忠
- 175　《飞越老人院》：异托邦想象与消费社会 /刘岩
- 183　《人山人海》：镜像回廊里的底层中国 /邹赞
- 192　无所畏惧：恐怖片之外的恐怖 /李玥阳

亚际一瞥
- 208　《圣殇》的三个主人公：清溪川与一对母子 /权度暻
- 215　《低俗喜剧》：命名港片的焦虑/狂欢？ /曾健德
- 223　《间谍》："鹣鲽"与韩国半岛的未来 /金基玉

| 231 | 《夺命金》：人浮于钱的拜金时代 / 林子敏
| 240 | 《桃姐》：送别式与授勋礼 / 傅琪

欧美魅影

| 252 | 《云图》组论 / 滕威 孙柏 车致新 王瑶 林品
| 273 | 100个陆川 / 毛尖
| 277 | 《林肯》的公民课：危机时刻的影像表达 / 韩笑
| 292 | 《羞耻》：不安分的身体 / 李松睿
| 298 | 《神圣车行》：一场对人生"共谋"机制的悲鸣 / 开寅
| 311 | 《逃离德黑兰》：好莱坞式的床边故事 / 赵柔柔
| 319 | 《环形使者》：一位时间旅行者的自我终结 / 王瑶

作者回眸

| 328 | 大岛渚追忆：曾经的青春对话 / 李政亮
| 341 | 慢电影大师：安哲罗普洛斯电影中的现实、历史和神话的时空 / 安德鲁·霍顿 刘婧雅 译

理论武库

| 352 | 哥谭市的无产阶级专政：评《黑暗骑士崛起》
　　　　[斯洛文尼亚] 斯拉沃热·齐泽克　白轻 译
| 364 | "变任何空间为电视间"：数字放送与媒体流动性
　　　　[美] 查克·特赖恩　徐德林 译

一种关注

| 381 | 历史的"现在进行时" / 索飒

| 392 | 新片点评
| 461 | 2012电影大事记
| 467 | 编后记
| 469 | 本书作者简介

2012年度电影访谈

受访人：戴锦华（以下简称"戴"）
采访人：滕　威（以下简称"滕"）

　　滕：戴老师，您好！首先感谢您在纽约接受我的越洋访谈。今年的访谈我想先从好莱坞电影谈起，因为2012年对好莱坞而言，绝对是一个"大年"。以华纳为首的六大公司一扫往年低迷，纷纷推出大片佳作，决战全球市场。在中国（大陆）、德国、法国、俄罗斯和英国等地区的票房，都是以绝对优势领先本土电影。在来势汹汹的新一轮好莱坞热潮中，我梳理了这样几个脉络：一是，重述历史热，尤其以重讲"南北战争"的历史为突出，比如最近几年的林肯热以及相近的表现南方奴隶制的电影；二是，3D热，比如用3D技术重新包装过的《泰坦尼克号》（Titanic）居然在大陆拿下超过9亿的票房，大幅领先其他进口片，成为大陆2012年度票房榜的冠军；三是，续集热；四是，名著改编热，比如《白雪公主》（Snow White）、《了不起的盖茨比》（The Great Gatsby）、《在路上》（On The Road）。我想请您逐一评析一下。

　　戴：今年好莱坞确实是大丰收——说的是量，也是质。我有一个强烈的感觉：如果我们把奥斯卡作为一个窗口来看待2012年好莱坞电影的话，会发现今年的好莱坞电影相对于其自身的历史说来，也呈现为"正值"。其中包含了某种"新"元素。可以说，好莱坞在911遇袭、"阿富汗战争"之后，历时十年的"伊拉克战争"，以及（或说尤其是）2008年金融海啸爆发之后，经历了"伊拉克战争"中美国的道德破产（"大规模杀

伤武器"的谎言与经由网络暴露的虐俘丑闻）和金融海啸的信用降级，好莱坞启动了它特有的、颇为敏感的应激、调整机制，在2012年的影片中，可以看到，这一调整已在某种程度上完成。我们可以从几个脉络上来看。

一是，你谈到的"林肯热"。新版的《林肯传》（Lincoln，2012）出台、热映，令戴-刘易斯（Day-Lewis）第三次摘取奥斯卡影帝的桂冠。事实上，几年前在美国出版的《吸血鬼猎人林肯》（Abraham Lincoln: Vampire Hunter，2010）——一部后现代"混搭"风格的长篇小说——风靡一时，2012年由前俄罗斯导演提莫·贝克曼贝托夫（Timur Bekmambetov）执导，拍成了一部好莱坞动作片；而2013年很快要上映一部影片是《刺杀林肯》（Killing Lincoln，2013）。以我们熟悉，甚至可以说习惯的思路，解释这新一轮"林肯热"似乎不甚困难：从"讲述神话"的年代切入，思考林肯总统、美国"南北战争"与今日美国现实间的关联。在这一轻车熟路的阐释路径上，林肯作为著名美国总统的特殊意义显而易见：是他发动南北战争，最终实现了南北统一；是他推动国会通过了宪法第十三修正案，废除了支撑美国南方种植园经济的奴隶制。他无疑是某种意义上立国之总统，也是引领美国安度危急关头的总统。作为隐喻意义上所谓的"摄影机暗箱"——电影之为意识形态国家机器运行的依赖路径之一：对国家危急关头的历史时刻的叩访，无疑是转移现实困境与危机的有效方式。对立国之初、危机时刻的叩访，有助于在这一金融海啸持续播散、美国的世界霸主位置岌岌可危的现实面前，提振民众对美国政府的信心，重述"立国之本"——美国的核心价值，或曰"美国精神"。

不错，这点在新版《林肯传》中相当突出。你肯定注意到了影片的开篇："南北战争"的一个战场场景，林肯总统在作战间隙与两个黑人士兵的交谈。其中一个黑人士兵激烈、尖刻的言辞揭示了北军中的种族歧视，预示了即使废奴之后，针对黑人/有色人种的性别歧视仍将是美国白人社会的痼疾。但段落结束时，一个黑人士兵转身离去，重返战斗；而那位激进的黑人士兵大声朗读着林肯演讲，关于人权、平等——美国的"立国之本"。这几乎是好莱坞大片最为娴熟的社会修辞策略：揭露矛盾、曝露真实，而后在叙事逻辑（而非社会逻辑）上给出想象性解

决,以遮蔽现实,抚平社会的创痛、焦虑。

继续追问,在我看来,这一轮林肯热的意义,不仅是一般意义上的"危机关头重访历史",而且更为深刻、具体地联系着今天美国社会、美国政治中突出的变局。大家知道,2012年作为大选年,黑人、新移民身份的总统奥巴马再次胜出——一位美国黑人总统连选连任的事实,令叩访林肯具有特别的意味。对前面提到的开篇段落中黑人士兵悲愤质询:废奴之后,黑人何时才能真正与白人比肩?才能拥有选举权?……今日美国的政治现实,成了最好的回答。更准确、恰当的表述:影片中的发问,只是为了这个已然存在的答案而设计的。这也是对我们惯用思路的补充或修订:"摄影机暗箱"的机制并不一定潜隐在某种"深度模式"之中,相反,在更多时候,"真相在表面"。可以说,此番"林肯热"的意义,在《林肯传》银幕亮起的最初几分钟,便公开昭告。这也便是好莱坞叩访立国之初的历史时刻,选择的是林肯不是华盛顿的缘由。

滕:对,我也觉得这个特别有症候性。为什么讲述美国精神不从华盛顿开始?

戴:对。但尽人皆知的是,奥巴马——一位黑人、新移民候选人在2008年的美国总统大选中胜出,事实上是美国政治的突发事件,它本身是美国社会面对金融海啸成功启动应激机制的产物,而不是《林肯传》所暗示的("未曾说出却已然说出"的叙事前提),是百余年对美国"立国之本"的坚持或社会进步的逻辑结果。我也想从这里引申开去,联系着相关事实和影片,来讨论《林肯传》的意味。大家都知道,2008年金融海啸的爆发,其震动世界的表象是伴随着股市暴跌的破产风潮(这里的"破产"可是本义,不是"道德"、"信用破产"的引申义[笑])。自雷曼兄弟公司(投资银行)破产(2008年9月15日)展露了美国金融帝国基座的骇人裂隙之后,通用汽车公司的破产(2009年6月1日),几乎充满了新自由主义经济暴毙的寓言意味。事实上,2011年HBO的、开近两年来美国"政治(纪实)电影"先河的《大而不倒》(*Too Big to Fail*, 2011),改编自《纽约时报》同名非虚构畅销书,正是"搬演"了这一危机爆发的尖峰时刻:美国财长保尔森如何游说、迫使美国政府几乎僭越了所有社会政治、经

济的"游戏规则",注资大投行、大公司,令其"大到不会倒"(too big to fail)。在其主流观点——当然也是这部电视电影的观点——看来,保尔森几乎是力挽狂澜、及时救市的政坛骑士。但类似观点,也是这类影片所不曾呈现的,不仅是金融海啸始自"里根新政"、也是全球新自由主义经济政策的成因、美国政府角色与大资本的一体两面,也是财长保尔森的历史与现实角色。谈到电影中的金融海啸,我经常建议将《大而不倒》与2001年获奥斯卡最佳纪录片的《监守自盗》(*Inside Job*, 2010)对"读",便会曝光《大而不倒》的摄影机暗箱的"深处"——其前史与回声。岔开一句,商业电影原本不曾承诺事实披露或社会批判,类似/近似的功能"发包"给另一个片种:纪录片。好莱坞如此,今日世界各国也大致如此。所以同一题材的纪录片与故事片(有时还加上电视剧)的对读,便成为一件饶有兴味的工作。但这并非我们今天讨论的重点。我所要强调的是,《大而不倒》故事结束之后,美国的大公司、大银行的破产风潮渐次落去,但绵延不绝:直到今天仍在进行之中的是中下阶层的破产,是中产阶级的整体下滑和大幅缩水,甚至是人们所熟悉的美国生活方式开始绽裂。不久前,最为震惊的美国社会新闻,便是底特律——昔日"汽车城"楼市崩盘的消息。我注意到国内相关报道中充满了对"标价10美元拍卖"的单栋房的觊觎之情,对"投机"机会的种种议论。事实上,无需直接阅读美国相关报道,你当然可以想象,这期间,又有多少人因无法偿还贷款而失去了住房(房子[house],也是美国人全部意义上的"home, sweet home"),又有多少人"进补"为无家可归者的行列。近两年,令美国公众愤怒的社会新闻,正是金融海啸的罪魁——大金融机构的主管们仍旧享有其天文数字的丰厚收益,甚至有增无减;直接承担这一重创的,正是美国中产阶级。

在这里,我想重申我的一个基本观点。中产阶级,尽管其称谓中有阶级字样,但其所指对象,与"阶级"这一政治经济学概念无关。中产阶级尽管是战后欧美一个极为突出的社会群体,并不具有"阶级"属性。如果勉强将其联系着阶级分析,那么,它更接近于小资产阶级这一概念。国内媒体,甚或学术、理论讨论,不时混用"中产"和小资概

念,倒是有趣的无心中靶。当然,作为惯用语,在汉语中,"中产"彰显的是一份物质的殷实,一种(美国式)生活方式(我的玩笑:有房有车、有儿有女、有猫有狗);"小资"则侧重某种品味或情调,而且是不无犬儒意味的社会姿态。在这里,我要强调的是,中产阶级主体的国家,所谓发达国家的"纺锤型社会"形态本身并非非常态,而是特定的历史——冷战历史的产物;是西方社会为了应对社会主义阵营关于社会平等之理论与实践的结果。其时,西方诸国政府迫使大企业承担社会责任,控制"以利润最大化"为原则的资本逻辑,因而养育、形成了庞大的中产阶级群体。当然,欧美中产阶级主体社会的形成,联系着战后第三世界的独立建国运动及其后西方所启动的后殖民,毋宁说新殖民主义政策:延续全球殖民经济版图,通过实物经济生产转移海外、金融资本实现了社会成本转嫁,——用我喜爱的说法,将发达国家结构必需的无产阶级比例转移到第三世界。同时,20世纪60年代风起云涌的社会运动同样迫使资本让利,形成了福利国家与种种社会进步。也许还要补充的是,也是为同一过程产生出的消费主义,同样借重,也助推了中产阶级主体社会的确立。

而这一切都随着冷战的终结而改变。在这一意义上,金融海啸只是加速并显影了美国,也是欧洲中产阶级的大幅衰落,我们也可以将其称为资本主义社会"返璞归真"(笑)。但换一个角度,中产阶级的整体颓势在某种程度上是一个可见的过程;不可见的,则是中产阶级的整体坠落势必造成对美国社会的不可变的底层的冲击和挤压。而今日美国社会的另一个重要的事实和问题,则是新移民的冲击。首先是大量的非西欧国家(前苏联、东欧、东北亚、西亚各国)的(合法)新移民;在我们所关注的层面上,更是来自拉丁美洲的非法移民(中美洲原住民"非法"移居他们祖祖辈辈居住的土地)问题:一边是拉丁裔(非法)移民承担着几乎全部"蓝领"工作、事实上"运营"着美国,一边是他们的存在,加剧了美国原有的社会底层/穷白人(老"右翼"的侮辱性称呼是"白垃圾")的生存困境。

911袭击及此后的"反恐战争"、金融海啸的发生,急剧推进或曰

显影了联系着移民问题的、美国社会的新一轮社会分化,而且深刻地质询,甚至改变着百余年来运行顺畅、有效的两党(共和党、民主党)轮替的政治制度。你可能已经注意到了:自20世纪80年代以降,近两年来的美国电影前所未有的"政治"。仅奥斯卡入围的热映电影中就包括《林肯传》、《午夜密令》(又译《猎杀本·拉登》[Zero Dark Thirty,2012])、《逃离德黑兰》(Argo,2012)……而在广义的B级片中,则有《关键选票》(又译《关键一票》[Swing Vote],2008)、《总统杀局》(The Ides of March,2011)、《政坛混战》(The Campaign,2012)……其中《关键选票》以喜剧、情节剧的方式,微缩了陷于胶着的两党政治与穷白人角色之间的关系;而闹剧色彩的《政坛混战》则以小镇竞选影射着全美选战风云。如果说,前一部《关键选票》在漫画式的选战场景中突出了"穷白人"这一美国社会的突出议题(当然要加上金融海啸制造的新穷人),那么后者的有趣之处,不仅在于再度公开了大资本在选战中操控角色,而且极具症候性地引入了一个美国内部问题的外部角色——中国与中国资本。影片的大团圆结局,是正义的小人物/可爱丑角胜出,誓言绝不出让"我们的土地"给"中国",把"我们的工作机会"留给"我们美国人"。无需多论,讨论今日世界变局,除却(反)恐怖主义的全球意识形态及政治实践(包括其极致形式:战争)、金融海啸、美国的危机,除却动荡中的阿拉伯世界与拉美政治变数,最突出的,便是"中国崛起"。即使暂时搁置我们对"中国崛起"的辨析,在全球经济低迷、动荡中,以GDP的增长速率、全球外汇储备第一为标识的"中国崛起",已成为思考全球不同国家、地区问题的特定参数。也无需赘言中国在世界舞台上曝光率与可见度的急升——自"舒化奶"广告闪耀在《变形金刚3》(Transformers: Dark of the Moon,2011)的外太空之后,关于2012年的美国电影,我们只需提问:除却历史题材,哪部好莱坞大片中没有出现中国形象或至少中国元素?

返回到今年美国的政治电影或曰电影中政治上来,我们也必须提到囊括了电视艾美奖所有重要奖项的、HBO的电视电影《变局》(又译《规则改变》[Game Change],2012)。在这儿,我们似乎应该岔开,去提示一下美国电影文化中的一个新的特殊角色——HBO的电视电影(如果延

展视野，当然还应提到英国的BBC的单本剧和迷你剧）。将电视电影（而非电视连续剧）提到专业电影的讨论范畴之中，其依据之一，是我们今天会谈到的、电影的数码转型，电视与电影的介质再次相同；而电影与电视之间的行业壁垒正在破碎、消融，从业人员频繁流动。事实上，近年来，HBO的重头电视电影、电视剧的首映式都是在洛杉矶的知名影院举行的。而当全球电影工业还在数码转型中调试：狂喜地沉湎于新的奇观制造的可能性或并不成熟的3D技术，或试图以超大胶片、IMAX巨幕固守胶片电影之时，倒是电视电影在继续尝试、开拓视听叙事的潜能，或挑战奇观内在要求的想象力。我们只需例举热议的、BBC的《黑镜》（*Black Mirror*，2011，2013）与HBO的《冰与火之歌》（又译《权力的游戏》[*Game of Thrones*；2011，2012，2013]）。其二，则是好莱坞作为超级跨国公司，对全球市场的追逐和考量，势必不断地削弱好莱坞作为并列于华盛顿特区的、美国政治"双城记"（王炎）的角色意义。尽管电视、电视电影是否正在接替这一角色位置尚未可知，但近年来HBO几乎即时的、对与美国社会政治事件的搬演，却是一个引人注目的信号。

具体到HBO大热的《变局》上来。这部张弛有度、高潮迭起的纪实喜剧，成功地为失败者麦凯恩（艾德·哈里斯[Ed Harris]饰演）献上了饱含敬意的同情，为闹剧式的"丑角"莎拉·佩林（朱利安·摩尔[Julianne Moore]饰演）赋予了充满理解的同情。固然是在奥巴马决战共和党候选人罗姆尼，争取连任之际的别致助选（好莱坞电影在选战之际为共和党摇旗呐喊，几乎是其传统或惯例，这是公开的秘密：好莱坞大公司的董事们同时是共和党的"金主"。因此唱反调的奥利弗·斯通（Oliver Stone）才被目为怪胎。银幕上的负面总统形象，则通常由民主党人充当，鲜有例外。看来，HBO也未能"免俗"）。但限于篇幅，我们暂时搁置对《变局》一剧中美国政治的多重脱节的讨论，搁置媒介、数码时代形象政治的荒诞感——奥巴马当选、连任，首要意义所在便是形象（所以2010年美国媒体观众票选最佳电视连续剧，奥巴马的电视演讲与新闻出镜以压倒多数高居榜首）。他奇迹般地对美国种族历史的改写，与其说是依据改变了政治游戏规则，不如说其当选自身才是规则改变的结果。在此，我只想提示影片（也是那段"历史"）所明示或暗示的

美国现实政治（从某种意义上说也是今日世界）的"变局"因素之一：惨败的佩林（/麦凯恩），也可谓在别一层面——场域中获胜。她显影了右翼保守主义意识形态与美国某类底层、草根社会的有效耦合，显示了今日世界最行之有效、甚或一呼百应的正是某种右翼民粹动员。2008年大选之后，佩林的政坛前程俱毁，却"华丽转身"成为政治"脱口秀"主持人、畅销书作者；更关键的是，成了美国上升中的新右翼/极右翼政治势力——茶党（Tea Party）的形象代言人。颇具深意的，而且可能客观上促成了美国极右翼政治势力的上升，加剧了美国社会的内部分裂，令我们在国内较少关注的茶党的人气持续上升。"茶党"的命名，便是提示波士顿倒茶事件，重新回溯华盛顿立国之初；其所立之国是白人之国，更准确地说是盎格鲁-撒克逊主导的国家。为此，此轮的林肯热成为美国的政治结构内部的回应：林肯废奴、统一南北，明确了美国之为多种族移民国家的特征。尽管迄今为止，族裔问题或称种族冲突仍是美国社会最为尖锐、亦仍讳莫如深的问题，也是诸多社会矛盾的显影和曝光形式。这才是新版《林肯传》的题中之义与弦外之音（转了一大圈，总算回到了《林肯传》[笑]）。

这还不是林肯形象和林肯热的全部意涵。是你提到过吧：大致统计这已是第14部以林肯作为标题人物的电影。

滕：除了前面我们提到的，早的有格里菲斯（大卫·格里菲斯[David Griffith]）1930年的默片《林肯》（又译《林肯传》[Abraham Lincoln]），随后有1940年的《伊利诺斯州的林肯》（Abe Lincoln in Illinois）、1988年的《林肯》（Lincoln）、1992年的《亚伯拉罕·林肯》（Lincoln）、1998年的《林肯遇刺日》（又译《刺杀大行动》[The Day Lincoln Was Shot]）以及2009年的《林肯：美国智囊》（Lincoln: American Mastermind），而且我发现以林肯为题的影视作品经常获得奥斯卡或艾美奖的提名。但真正如愿得奖的却也罕见。

戴：你没提到那部作为电影并不重要的、但是因为理论而著名的电影：《少年林肯》（Young Mr. Lincoln，1939）（准确的译法，应该是《年轻的林肯先生》）。

滕：对、对。约翰·福特（John Ford）1939年的作品，因《电影手册》编辑部1970年发表于《电影手册》（Cahiers du Cinéma）的论文而闻名。

戴：《少年林肯》在同时代作品中并非杰作，也并非约翰·福特的代表作。但影片入选《电影手册》作为意识形态批评的范本，则着眼于影片作为政治历史人物传记片的典型性/症候性：作为一个林肯故事，影片丝毫不曾涉及"南北战争"、第十三修正案、废奴，它讲述的是亚拉伯罕·林肯成为改变美国历史的林肯之前史，那是青年林肯律师的一段轶事。但这段故事正是以在美国家喻户晓、妇孺皆知的林肯的历史功绩与地位为不言自明的前提，而这轶事的重述或虚构则在"讲述神话"/影片制作的年代通过再塑林肯"金身"以应对彼时彼地的现实议题。如此说来，今年的《林肯传》颇不典型。因为影片讲述的，正是林肯之为历史伟人的最重要的时刻和作为。银幕亮起，便是"南北战争"的正面场景。但稍作沉吟，我们便会发现，"南北战争"只是影片历史场景的远景，也可称为景片；故事的主场是林肯如何推动或曰操控国会通过第十三修正案的通过。我们知道，好莱坞历史要人传记的惯例，间或点缀些许不雅的细节，令观众会心一笑；即使是历史中的反派主角，也不吝赐予满腔理解的同情。我们的确较少遇到《林肯传》的情形：作为一个美国历史的传奇英雄、美国的奠基人之一，影片几乎通篇用于呈现林肯如何的从容不迫地进行政治暗箱操作——如何卖官鬻爵，收买民主党议员，甚至以战场上厮杀的南北军将士为"人质"，逼迫国会通过第十三修正案。无需赘言，这也是特定政治结构中历史人物传记片的"约定"：已知的成功结局与被证实过的崇高目标，先在地赦免主角所采取的一切不当，甚或不义的手段。当然，历史题材影片的挑战，便在于如何在结局既定、已知的前提下，成功制造悬念与高潮——这无疑是好莱坞之所长。这次也不例外。不时令人会心的，是影片成功实现的叙事效果：显得十足猥琐、丑陋的，是民主党的受贿者，而非共和党的行贿人。尽管如此，将美国历史上最关键、荣耀的时刻之一，呈现为大规模的、近乎肆无忌惮的厚黑术，仍使得《林肯传》显现别一种症候意味。

如果这只是个孤证，那么它或许不值一提。但在《林肯传》的一旁，是同样入围奥斯卡最佳影片的《猎杀本·拉登》。在这部影片中，女导演，也是奥斯卡百年史上第一位女性的大奖得主（这一特例极为"偶然"地与美国历史上第一位黑人总统的当选同年发生）凯瑟琳·毕格罗（Kathryn Bigelow）延续了她在《拆弹部队》(The Hurt Locker, 2008) 中采用的间离、冷峻的纪实风格。你一定注意到了，影片一开场，便以教科书般的方式展演美国派驻海外的CIA官员如何对他们逮捕的基地组织的嫌犯实施种种酷刑：不仅是肉体折磨，而且是针对伊斯兰宗教信仰的心理施虐——没有"米兰达宣言"，没有任何关于"人权"的禁忌与顾虑。片中还显然有意设计了一个场景：中景里，CIA官员们围坐屋中，后景里电视正播放对美国总统奥巴马的采访，总统正断然否认美国官员对嫌犯使用酷刑。在侦破、确认本·拉登藏身处的过程中，主角不断被逼问作出判断："这件事比'大规模杀伤武器'更有把握吗？"看上去，《猎杀本·拉登》是在极为果决地揭开美国政治、军事行动的疮疤：前者直接提示着经手机（Twitterer）而全球流传的美军伊拉克虐俘丑闻；后者则直指"伊拉克战争"的师出无名，以及反恐战争"创造"的新准则——为预防"犯罪"，先发制人。而在好莱坞电影最重要的高潮、动作段落——突袭时刻，导演借重数码/夜视技术强化了现场/纪实感。但我们看到的绝非好莱坞动作片式的酣畅、准确，相反，两架直升机之一无端坠毁在居民区，整个突袭过程是名副其实的猎杀——杀无赦，不加任何甄别。当然，一如《拆弹部队》，《猎杀本·拉登》并非揭露或批判性的作品——影片入围奥斯卡大奖已是标注。影片再次将国际政治事件限定在高度个人化的叙事视点之中，突出了年轻CIA女主角对911双塔座死难者的无法释怀及她个人的执拗。于是，古老的逻辑继续有效：敌手的不义似乎可以直接转换为"我们"的正义。

我们或许可以参照20世纪70年代的好莱坞电影，来思考或阐释2012年好莱坞电影中的政治变奏。70年代的好莱坞电影是美国电影史的一个特例，应该说，也是美国史、世界史的特殊时段：风云激荡的60年代积蓄的社会能量仍然在释放着反抗压迫、改造世界的行动；扩大到印度

支那的"越南战争"已成为美军深陷的泥沼——撤军势在必行;作为全球60年代(反)文化冲击的直接结果:一代全新的电影人进入好莱坞电影工业系统。新好莱坞莅临。事实上,这应称作一次"美国电影新浪潮"。70年代的好莱坞佳作充满了好莱坞"黄金时代"的活力与锋芒,之后几乎荡尽。无需赘言,人们不曾将新好莱坞称为美国电影"新浪潮",是在于它仍整体地跻身于好莱坞庞大的电影工业内部,仍受制其资本、工业、(非)政治系统的掌控。因此尽管70年代的好莱坞异彩纷呈,但就奥斯卡而言,它仍是美国主流社会之价值取向的风向标。70年代前中期,呈现在好莱坞A级片、奥斯卡入围、获奖影片中的、对美国社会核心价值表达的降调,乃至相对负面(《飞越疯人院》[*One Flew Over the Cuckoo's Nest*, 1975]),事实上对应着"越战"狼狈撤军及其全部后遗症;此间好莱坞电影的功用,不是提振美国精神,而是降低美国公众的心理期许,以接受并消化"越战"事实上失败的结局。那是美国不败神话幻灭的时刻。与此相类似,你一定注意到了911之后,好莱坞一度的失语状态——美国本土,而且是纽约、尤其华尔街世贸双塔(孙柏称之为"金融帝国大厦的屋脊")遇袭,这是美国历史上的"初体验",的确令好莱坞一时无以应对。更何况"恐怖分子"野蛮袭击的方式,正是好莱坞"版权所有",我们甚至可以说,好莱坞生产了恐怖分子的想象天际(《虎胆龙威》[*Die Hard*, 1988首次点燃了世贸中心;911的电视实况几乎是《独立日》[*Independence Day*, 1996]世贸遇袭的"复制")。杰姆逊曾如此论述好莱坞的"恐怖主义"想象——恐怖主义是没有革命的年代关于革命的想象,我们是否可以引申:恐怖主义是没有革命可能的年代,绝望的人们别无无选的行为方式?相对于911,好莱坞对伊拉克撤军、2008年金融海啸的迸发,反应要快且准确的多。也许是70年代的老马识途吧,好莱坞再次开始了它的价值降调表述:《空军一号》(*Air Force One*, 1997)中哈里森·福特(Harrison Ford)饰演的美国总统神勇独斗恐怖分子;《独立日》里,在全军覆没之后,美国总统御驾亲征智胜外星人;到了《2012》,黑人美国总统沉痛宣告,"我很想告诉大家我们可以应对这场危机,但我不得不说,我们已无能为力"。而今年的奥斯卡则是先抑后扬,降到

最低处后的高扬，《林肯传》的谜底，不如说谜面就在于此。

滕：您分析得非常透彻，但我还有一个问题，您刚才说到的从《林肯传》到《猎杀本·拉登》这样的一个好莱坞的新的叙事策略的出现，可是从今年的奥斯卡来看，因为奥斯卡被看作是美国电影、美国社会文化的这样一个晴雨表，最大的赢家既不是《林肯传》，也不是《猎杀本·拉登》，反倒是一个无论是从剧情到技术上，都非常传统和复古的，相当经典好莱坞样式的《逃离德黑兰》，就是最后一分钟营救、美国英雄拯救，这些好莱坞主旋律的老套。是不是这种新的叙事策略，对于整个好莱坞而言，对于美国电影观众而言，它还不是一个，我不知道用"真正有效"是不是过于严重了，或者说它还不是一个完全被接受的这样一个策略。另外，围绕"最佳导演"的种种争论，李安战胜斯皮尔伯格，本来斯皮尔伯格的《林肯传》所获得的提名项目比《少年派的奇幻漂流》（*Life of Pi*，2012）还多一个，但最后仅收获了最佳男主角和最佳艺术指导两项，不仅没有超过《少年派的奇幻漂流》，而且失掉了"最佳导演"这么重要的奖。我在国内媒体上看到的消息称，美国的主流媒体对李安得奖非常不满，认为他不够格，有一些美国大报甚至不刊登李安获奖的消息。我不知道以奥斯卡对整个2012好莱坞电影的年终总结来看，您刚才的解读是否需要补充？

戴：尽管今年是好莱坞不争的大年，但《逃离德黑兰》的胜出的确是毫无悬念。我们反复谈过，其主要原因是奥斯卡评委甚众，但具有有效投票资格（年度观片量超过年产量三分之二）的评委，事实上只有那些富甲一方、赋闲在贝弗利山上的老好莱坞退休影人。他们的基本立场和观点必然是美国社会相对保守的主流价值。但《逃离德黑兰》也并非完全的例外。一反美国英雄（在此是CIA探员）救人质故事的惯例，这部影片加了一个纪录片式楔子/镶边，追溯了美国政府曾参与颠覆、推翻伊朗的民主政府，扶植巴列维登上王位；不仅无视巴列维的统治暴行，而当暴虐统治被推翻，美国却为流亡的巴列维提供了政治庇护。因此，尽管影片中充满了"异族、异教"的"暴民"，但至少这一次，影片必须先在地承认，暴民之"暴"，实际上师出有名。片中也点缀性地间或出现

美国民众针对阿拉伯、伊斯兰裔的非理性反应。

有趣的倒是这一次的奥斯卡奖项前所未有的分散，名副其实是在"分蛋糕"，没有集中获奖的大赢家。一向名利双收的斯皮尔伯格没有太多理由抱怨。说到不公，昆汀·塔伦蒂诺（Quentin Tarantino）和他的《被解救的姜戈》（Django Unchained，2012）或《猎杀本·拉登》似乎更有资格和理由抱怨。

回到李安。今年奥斯卡的入围影片如此的强手如林，李安《少年派》的胜出，多少令我感到些意外。我曾以为《少年派》、"姜戈"、《大师》（The Master，2012）都只会用来点缀多样性。尽管一如以往，李安的作品具有那种优等生答卷的特质：准确、无瑕疵，而且对观众群、市场层次有着高精密度的把握。但我不得不说，李安再度夺魁奥斯卡，恐怕有很大一部分因素出于美国社会身份政治的需要。此届奥斯卡热门候选片中，导演李安具有多重代表性：联系着奥巴马连任、新的移民政策的酝酿，李安是唯一一个新移民、非西方、非白人的竞争者，原作提供了一个印度裔少年的故事，影片选取了3D形式（尽管我对此片的3D部分评价不甚高）。

滕：这点我非常赞同。李安从来不是一个纯粹的台湾导演或华人导演，他拍摄与台湾或与中国历史、中国文化有关的电影，但他也拍摄相当英伦风情的《理智与情感》（Sense and Sensibility，1995）以及正牌好莱坞的《冰风暴》（The Ice Storm，1997）、《断背山》（Brokeback Mountain，2005），等等。

戴：我想这应该是一个方面。这次李安的获奖和遭诟病，恐怕也与中国整体的可见度大幅提升，存在着某种联系。但是从另外一个角度上说，联系着中国，人们无论是欢呼还是愤怒于李安获奖，都多少忽略了好莱坞作为超级跨国公司这一基本特征：《少年派》除了作为一部"成功的3D电影"、一部成功的奇观电影，还是一部成功的显现了全球化样貌的电影。在这部电影中，恐怕最精彩的部分是惟妙惟肖的印度电影"模仿秀"，这无疑是《少年派》比《林肯传》更易赢得国际票房的原因之一，也是李安必须褒扬的动因之一。

滕：没错。说到李安得奖引起的另外一个比较大的争议是，给《少年派》做特效的节奏特效工作室（Rhythm & Hues Studios，简称"R&H"）的500名员工在场外抗议，因为这个工作室已经破产了，而他们认为李安再获奖致辞的时候没有给予他们应得的敬意。好莱坞的顶级特效公司之一"R&H"的破产并非个案。肯纳光学公司（Kerner）、福勒特效（Fuel FX）、接景数码（Matte Painting Digital）、埃塞隆视觉特效（Asylum Visual Effects）、咖啡特效（Café FX）和幻觉特效（Illusion Effects）都先后关门。好莱坞四大特效公司之一的"数字王国"（Digital Domain），也在2012年被中国的电影制作公司小马奔腾收购，小马奔腾持股七成，是第一大股东，以后可能很多美国电影的数码或者3D特效都是在中国完成的。前面我提到好莱坞2012年的另一大业绩就来自3D以及数字电影的生产。但电影大卖，特效公司却破产，原因在于，尽管目前好莱坞大片几乎都有特效镜头，但特效部门最终获得的利润只有整部影片5%左右，远远低于其他部分20%以上。

戴：对，这是一个颇为有趣的事实。因为它提示着今日世界一个重要的变化：数码转型、数码时代的全面莅临。我们说过，2011年奥斯卡颁奖礼上，最引人注目、震撼事件，不是到场、在场的任何名角和场面，而是一个"人物"的缺席：濒临倒闭的柯达公司（几乎自奥斯卡面世之时，就是这一盛典的主要赞助商）的彻底缺席，传达了一个明确无误的信息——电影的胶片时代已经终结，数码时代正式登场。我有时会玩一个文字游戏："Film is dead"——这当然是"胶片已死"，但也可以是"电影已死"。在世界范围内，英语的"film"——胶片，正是故事片最具约定俗成性的称谓。尽管你一定知道这些说法：电影创造了人类历史最虚怀若谷的"人种"，因为电影人必须时时关注技术发展的状况并与时俱进地将其迅速应用于电影制作，以及"关于电影艺术，只有（尚未被开掘的）可能性，而非限定性"，但电影百年，电影的基本介质始终是胶片。数码全面取代胶片，绝非又一次电影史上的重大的技术突破。即使不去引证麦克卢汉（马歇尔·麦克卢汉[Marshall Mcluhan]）的"媒介即信息"，我们也知道，每个艺术门类的内在规定和逻辑正建立在媒介的物

理特性之上。所以,用最保守的表达,数码取代胶片,也是电影史上的一次巨大的断裂或"革命"。这还仅仅是在电影、电影史、电影艺术内部看。尽人皆知,这次电影的数码转型,并非孤立发生,它只是人类社会、全球文化所经历的数码转型的一部分。与电影紧密相关的,是因特网和各种日新月异的移动通讯平台(安卓手机、名目繁多的"Pad"……)、游戏工业。可以说,数码技术整体地改变了人类的文化生态。对于这一变化,我以为,"虚怀若谷"的电影人的理解和把握并不充分。

可见诸2012年一部有趣的美国纪录片《Side by Side》(《肩并肩》),我们译成《阴阳相成》(不大确切)。其中基努·里维斯(Keanu Reeves)担任出镜记者,访谈了几十个好莱坞重要的导演和摄影师,讨论数码取代胶片这一划时代的转变。你可以想见,为此欢声雷动的是谁——詹姆斯·卡梅隆(James Cameron),这位自称"世界之王"的导演无保留地拥抱数码时代的到来。唯一一个持不屑、拒绝态度的是克里斯托弗·诺兰(Christopher Nolan)。以他们为两极,多数受访电影人对这一变化表达了热情和接受,尽管带有某些保留和忧虑。然而,人们的欣喜在于数码技术提供的近乎无限的可能性之上;忧虑则在于迄今为止,数码仍无法达成某些胶片才可能获得的视觉效果。几乎没有人提到这是一次媒介的替代,关于电影的基本认知和导演艺术的基本规定将因此而改变。

我们都知道,数码取代胶片的过程,可说是迅捷、短暂,也可以说相当地漫长,这一过程持续了十数年。但以好莱坞的敏感和快捷——正如孙柏在去年年书的文章中提到的,触及了这一变化的,也只有《摇尾狗》(Wag the Dog, 1997)、《楚门的世界》(True Man Show, 1998)、《西蒙妮》(Simone, 2002)。《摇尾狗》的落点是现代政治、媒介、真实与幻象;《楚门的世界》侧重窥视的制度化、娱乐化——你的世界可能是一个舞台,你的生活被视作一场演出;而《西蒙妮》尝试触及数码技术对电影艺术、工业的内部改写。毫无疑问,凸显了这一变化的是《黑客帝国》三部曲(The Matrix, 1999—2003)。但影片回应数码转型的意义,被淹没在科幻类型的一贯主题:假如我们的现实世界是幻象和政治/权力的悖论之中。今天,我想重提的一个例子是《阿甘正传》(Forrest Gump, 1994)。

这部影片自热映之时起，始终缠绕在诸多政治、记忆、意识形态的话题之中，其数码转型的示范意义相对被忽略。我们知道，这是一部制片预算远高于《侏罗纪公园》(*Jurassic Park*, 1993)的好莱坞大制作。其挥金如土之处，不是大场景与一般意义上的奇观制作（尽管那片有型有款的羽毛堪称神奇），而是别一意义上的重大奇观：汤姆·汉克斯（Tom Hanks）所饰演的阿甘被天衣无缝地嵌入了纪录片中，当代美国史的若干关键场景和时刻。这已不再是哲学层面上的关于真实与幻象的讨论，而是在形而下层面上颠覆了关于电影作为人类历史上最诚实的目击者（纪录）和最伟大的谎言家（特技与剪辑效果）的二重身份：影片正是以其目击者的身份表演了谎言家魔术。如果作为历史见证的纪录可以如此完美地"重写"，那么，我们又将如何定义影像与纪录？

我们还要提到的另一部电影是你曾经讨论过的阿方索·卡隆（Alfonso Cuarón）的《人类之子》(*Children of Men*, 2006)。这部影片，除了作为一部有趣的科幻电影，引发热议的正是其中包含了奇观场景、元素的长镜头段落。尽管制作者至今仍保守着他们的商业秘密，但毫无疑问，那三段长镜头无疑不是连续拍摄，而是数码杰作。于是，《人类之子》的提示在于：数码技术已然改变了巴赞纪实美学之长镜头的基本语义：看似仍然是连续时空中段落镜头呈现，但当胶片的介质规定已经不在，其纪实与时空连续的意义便可能是虚拟。这只是一个突出的例证。数码转型正全面改写电影语言语法、叙事规则。且不论，更为深刻的是观影与接受方式的多元、密集（重复观影）和弥散（片段观看）。

也许可以说，我们所熟悉、所认知的、作为最年轻的艺术门类的"电影"，正经历着彻底蜕变。事实上，近年来突出的电影现象之一，便是电影与电视剧的制作者的双向流动的加快，尤其突出的，是电视从业人员对电影业的"倒流"，以及录像艺术、视觉艺术家对电影业的介入。这些变化的动因之一，正在于数码与胶片的介质区隔已然消失。

在人们的讨论中，3D电影经常被视为数码时代电影的主要标识之一。我倒不以为然。3D电影的滥觞和数码时代的到来显然相关，但概念并不彼此重叠。人们似乎忘记了3D电影早在20世纪50年代便风行一

度;迄今为止,电影的3D技术也并未成熟。近年来,我看好的两部3D电影:文德斯的纪录片《皮娜》(*Pina*,2011)和2013年初的名著改编电影《了不起的盖茨比》。其中3D的魅力正在于导演将其技术的不成熟之处转化为影片的表现手段:《皮娜》突出了目前3D技术所无法避免的影像变形,形成一份稚拙的影像风格,以对应皮娜·鲍什(Pina Bausch)舞蹈的极简语言与身体理念;《了不起的盖茨比》则将其转化为影像的某种童话/卡通、怀旧风格。至少到现在为止,我仍然认为3D电影观念尚未形成,3D技术之于电影仍只是某种商业噱头。

回到你的问题上来。我同意你的观察。怪现象之一是,当3D电影开始成为一个新的商业热点,其中也不乏票房赢家之时,美国的数码、3D公司却纷纷破产。与此同时,是数码、3D技术在中国的蓬勃发展。中国的数码、3D工作室无论在技术前沿性还是在资金的规模上,都位于全球领先位置。两者之间或许并无因果关系,但却无疑呈现出全球的连动效应。事实上,2012年,好莱坞的绝大多数3D电影都是部分在中国完成后制的。同是2012年,中国率先建立了若干4D影院(我也开玩笑说,我们率先朝着《美丽新世界》[*Brave New World*]中的"五感戏"跨出了一大步)。你可以将其作为讨论中国崛起与全球化的典型例证之一,也可以以此论证中国优势正由劳动力密集型朝向技术密集型转化,或转而论证今日中国的某些技术优势仍建立在巨大人口基数与相对(美国)低廉的价格之上。

我想指出的是,中国在3D技术的领先位置,同时提醒着中国电影文化自身并未显现出与其生产规模、技术相应的提升幅度。这就再次把文化、价值、主体的问题推到我们面前。我们后面再讨论这个问题吧。

滕:老师,接着您刚才说到的,数码的影响和最显著的电影类型,还是科幻电影。今年的好莱坞延续了在科幻片生产上巨大的优势,而且出了一批叫好、叫座的科幻电影,比如说《全面回忆》(*Total Recall*,2012)、《环形使者》(*Looper*,2012),还有比如评价十分两极的《云图》(*Cloud Atlas*,2012)。这几部科幻电影,在意识形态解读上来说,它跟我们前面谈到比如说对历史的重写,对政治现实的再现,是不是在叙事策略和表述逻辑上也有相关之处?

戴：彼此相关，但不完全一致。尽管科幻由小说而电影，是二战后全球电影的突出特征之一，我们也可以不甚准确地将科幻片称为战后电影类型（科幻片和悬疑，而非恐怖片的全面兴起，正与西部片和歌舞片的彻底衰落同时发生），但科幻类型与美国主流社会、核心价值间的关系要相对疏离和复杂得多。扯开去说几句，科幻写作、科幻电影在20世纪的历史上，相对占据了一个特殊的文化位置。尽人皆知的是，科幻写作从一开始便是一个约定俗成的"通俗"文类，直接产生于文化工业与大众文化；但另一边，优秀的科幻写作事实上直面着20世纪尤其是20世纪后半叶，哲学已经无力去处理的议题：在空间、时间的物理限定之外，以想象力打开某些哲学思考的空间。

二战后，科幻片在全球电影工业，尤其是好莱坞兴起，其直接动因是姑且称为"奥斯维辛"的纳粹暴行与广岛、长崎原爆给世界造成的巨大的震惊和创伤体验——应该无需再赘言二战的历史对社会进步论和科学进步造福人类信念的冲击和颠覆了吧。其现实参数，则是冷战对峙、两大阵营的军备竞赛也令第三次世界大战、核战争的威胁如同一柄高悬在人类头顶上的达摩克利特之剑。因此，战后勃兴的科幻片整体上显现、传递了某种社会文化的悖论：科幻片的观影快感首先来自享有最新科技所制造的视觉奇观效果，某些时候，科幻片便是新技术的跑马场或展台；但科幻书写的基本主题，却是对科学进步，乃至现代文明的怀疑。而科幻片这一类型的特定抚慰，便是剧情中的人类、人类精神最终对超越的高科技的胜利。科幻故事经常是关乎未来的，但它展现的却是暗淡的未来图景，甚或是没有未来。一般说来，科幻叙事的惯例是随着时间的前置，城市景观愈加璀璨，楼群愈加高耸和密集，直到大灾难或毁灭，其后幸存的人类重回原始或农耕文明，或者"欢迎来到真实的荒漠"（《黑客帝国》）。也许可以说，科幻写作，是反面乌托邦写作的特权类型。在这个意义上，《云图》是一个典型的科幻故事，故事一次呈现文明从低至高，由野蛮到文明——发展主义、进步的信念和视野；而后是衰落，重返蛮荒。

然而，与全球社会文化同步，科幻类型作为一种通俗文化、亚文化

所呈现的活力、想象力与批判性在战后70年代一度极盛，80年代以降，一个接受或曰保卫现世的主题渐次凸显。其中的"回到未来"无非是返归现世，世俗生活、个人的神圣开始削弱文明批判的力度。在这个意义上，《环形使者》的主题亦不外乎此。

我感兴趣的是，你提到的这三部科幻片，也许还应加上那部极度风靡、却乏善可陈的青春偶像剧型的《饥饿游戏》（*The Hunger Games*，2012），以不同的路径和落点共同触碰了那个"古老"而翻新了的主题：专制与民主，压迫与反抗。我应该说过多次了，"后冷战"之后，国际主流意识形态表述的重要修辞之一，便是民主/专制的二项对立式取代了，又锁定了资本主义/社会主义，成了核心修辞。我们也说起过，在世界范围内，当然也在中国，非政治化，正是右翼政治实践的重要路径。而"后冷战"之后，至少是在我的预知之外，大都借重民粹动员的右翼政治，却率先启动了再政治化的进程。这一次不同面目的保守主义政治的复归，可谓肆无忌惮，间或杀气腾腾。或许是对这类政治化的回应，在"专制"VS."民主"这一"主旋律"的副部主题："压迫"VS."反抗"的表述中，开始绽开了裂隙。激进政治开始在这里寻找并获得别样的再政治化的言说，甚或行动的可能。2012年，"占领华尔街"又一次直接提出"终结资本主义"的口号。以资产者、中产者为主体的反专制的诉求，与无产者反剥削、压迫的抗争在这里叠加，间或汇流，间或逆向流去。这批好莱坞科幻，似乎正是坐落、标识了这一新的缝合和裂隙。其中共同的预设元素之一是，未来世界人类再度（还是依旧？）陷落等级森严的集权社会，分化为富人与穷人（或人与非人）。有趣的是，这分化与对立更多是空间性区隔——《饥饿游戏》中的12（/13）区，《全面回忆》中的殖民地（作为1990年《宇宙威龙》[又译《全面回忆》（*Total Recall*）]的重拍片，有趣的便是主人公的"出处"由火星人改回了地球），《环球使者》中酷似异次元世界的"过去"……一个关于今日世界的南北对立的寓言？——至少是政治潜意识流露？赛博朋克式（cyberpunk）的造型空间提醒着20世纪七八十年代科幻类型意义结构内的"穷街陋巷"VS."奢华都市"、"穷人"VS."富人"。症候在于：中产

阶级反专制的民主愿望,在何种程度上重合,同步于赤贫者反压迫、求生存的自由呼唤与平等及正义诉求?基于平等、正义诉求的反抗,又如何呈现为民主的想象与实践?这不仅是现代性的多付面庞、现代政治的内在悖论,而且更为具体地呈现为20世纪冷战时代的精神债务与思想雾障。因此,《全面回忆》再度祭起梦境/幻象与真实的老套,令观众无法在结局时刻无保留地确认:究竟是殖民地抵抗组织起义获胜,还是来自殖民地的"苦力""梦里不知身是客,一晌贪欢"。备受赞誉,也饱尝诟病的《环形使者》则将反抗独裁的主题整体处理为两重身间的"自我厮杀"与善恶因果。封环/失环,除却时间旅行叙事的必需预设之外,"东方式"地赋予了影片以"循环"的历史与时间想象。《饥饿游戏》从小说到电影,削弱或曰虚化了的正是12区居民及其"大逃杀"或"大富翁"游戏中的饥饿因素。这如果不是刻意淡化青春偶像剧中的严酷的现实联想,便是今日发达国家或"发达人群"已不知饥饿为何物(犹如百老汇音乐剧版的《悲惨世界》[Les Misérables]上映,中英文网络影评一片欷歔、赞美之声里,最强烈的感叹是:怎么会这么悲惨啊!令我欷歔的是:冉·阿让、芳汀的悲剧难道不是仍每日每时地继续在世界各处发生?尽管早在20世纪中叶,欧洲学者便已然宣告:精神异常者的犯罪已取代了"冉·阿让式的犯罪"/为生存、饥饿、一块面包的犯罪。当然,为百老汇强化的、雨果式的大团圆、冉·阿让的基督教精神或恕道与法国大革命、街垒战,尤其是影片结尾处赫然跃出的、巨大的街垒造型,同样触及了我们正讨论的议题——自由、平等、博爱是否真的可以在社会政治实践中并存?)。《饥饿游戏》的第一部再度以爱情为救赎,而原作三部曲则在其(客气地说)电玩式的、情节结构的重复中,复制了冷战胜利者的历史结论:反抗未必通往自由,平等之帜的掌旗人未使不是潜在的独裁者——间或是更邪恶的一个。最后得以确认的仍只有核心家庭的价值:一夫一妻、柴米油盐、寻常度日。

也是在这里,《云图》显现出更为复杂的文化意味。这是一部令大家殷殷期盼的电影,因为其主创团队有着极为奇特的组合——沃卓斯基姐弟(拉里·沃卓斯基[Larry Wachowski]、安迪·沃卓斯基[Andy Wachowski],昔日的兄弟)+汤姆·提克威(Tom Tykwer),《黑客帝国》+《罗拉快跑》(*Lola*

rennt，1998）。这组合看似有无敌的票房感召和信誉保证。当年，他们分别在好莱坞和欧洲以其处女作的超级成功宣告了"电玩一代"（数码时代）的登场。言其奇特，还在于他们有着相当不同的社会立场。沃卓斯基姐弟在《黑客帝国》三部曲巨大的全球成功之后，唯一引人注目的创作是《V字仇杀队》（*V for Vendetta*，2005）的编剧。其中有"后冷战"时代鲜见的语意组合：独裁政权与大企业、大资本的一体两面，以及暴力反抗与其社会成因陈述。因此，《V字仇杀队》成为21世纪另类政治化的电影文本，成了唯一一部与全球性的社会运动联动的院线电影。事实上，占领华尔街运动一度令全球主要都市涌动着头戴V面具的抗议人流。而提克威则是合并后的德国著名的"柏林一代"的电影代表人物。《罗拉快跑》中，罗拉一次次轻松快捷地穿过昔日柏林墙之所在，成了拒绝冷战历史重负、非政治化的政治宣言。终于出现在大银幕上的《云图》无疑是一部巨制，而且延续了科幻的反面乌托邦（修辞意义上的）传统。然而，坦率地说，影片整体令我感到失望。一则是这六段体的电影尽管场面宏大、造型奇特，却没有令人叹服的结构总谱和造型总谱。原作小说的突出之处，事实上是文体实验或曰后现代拼贴/混搭：游记/日记体、书信体、非虚构新闻写作、"飞越老人院"的喜剧"电影剧本"、科幻/赛博朋克与口述"文学"，每种文体携带着特定的历史与记忆印痕。但恰恰是这点在电影的改编中几乎了无痕迹。留下的、或曰被凸显的，是一个带神秘的彗星胎记的角色，犹如《黑客帝国》中的尼奥/救世主/The One，在不同的时代"转世轮回"；有如《罗拉快跑》，这个被标记了的"选民"，在其每一世里，传递着、累积着自由的信念和意志（犹如"游戏"中的罗拉，在重复中学习并获得智慧——尽管这正是个体生命中永恒的无助：当你经历，你不知；当你从经验中获知，光阴与机会已逝去……）。这份累积到了第五段：赛博朋克/反面乌托邦中迸发为觉醒、挺身抗暴，最终舍生取义（裴斗娜[배두나]）。然而，当影片最终完结于第六段——人类大劫难后的幸存者与倒退回原始生存的社群时，影片不期然间再度显露了这批科幻电影共同的社会症候：反抗或献身亦无法带来救赎，克隆人的义旗只能显露制度的溃烂所在，却无法逆转毁灭的车轮。自由或人

权，终究是现代性规划的内在理念。在第五段故事中，制作者隐去原作（也是《黑客帝国》第三部）的关键：某个"星美－451"时代觉醒，正是统治者/公司的设计之一；在第六段里令神佑彗星胎记的"野蛮人"最终逃离了死亡中的地球，似乎昭示了不甘而无力地社会抗议的命运。但毕竟，不公和反抗，如同鲁迅的死火或地火，在世界上运行。

《云图》在全球票房失利。但我以为，这未必证明了影片自身的失败；相反，直接造成失败的，可能正是影片中流动着的不甘。我在这儿（纽约）的观察是，影片的失败，相当部分来自它与主流社会的不谐，也包括独立大制作的商业劣势：上映前，没有铺天盖地的广告；上映中没有似乎必需的、原作小说的重印。

滕：我们出了，不仅有汉译《云图》，实际是大卫·米切尔（David Mitchell）的作品系列。

戴：（笑）我们更入时哦。

滕：去年的访谈我们也谈到续集频出的现象，但今年好莱坞的续集热却不同于去年，不完全是黔驴技穷，丧失讲述新故事的能力，很多续集都成为"票房炸弹"。比如《蝙蝠侠：黑暗骑士崛起》（The Dark Knight Rises，2012）、《飓风营救2》（Taken 2，2012）、《黑衣人3》（Men in Black III，2012）、《谍影重重4》（The Bourne Legacy，2012）、《地心历险记2：神秘岛》（Journey 2: The Mysterious Island，2012）等，此外还有经典动画片的续集系列，比如《冰川时代4》（Ice Age: Continental Drift，2012）、《马达加斯加3》（Madagascar 3: Europe's Most Wanted，2012）等。这其中最引人注目的还是《暮光之城4：破晓（下）》（The Twilight Saga: Breaking Dawn-Part 2，2012）的下部，因为整个"暮光"系列就此落下帷幕了。这与"'哈利·波特'十年完结"（Harry Potter，2001—2011）可以相提并论，整个新世纪最引人注目的两大全球流行文化现象，相继终结。"哈利·波特"，您在去年咱们出版的《光影之忆》中作专文论述，作为"吸血鬼文化"的权威（笑），您对整个"暮光"系列的终结，有什么看法？

戴：今年是这度吸血鬼大热的回光返照年（笑）。"暮光"系列黯淡终结、蒂姆·波顿（Tim Burton）/约翰尼·德普（Johnny Depp）的《暗影

家族》(又译《黑暗阴影》[*Dark Shadows*],2012;重拍20世纪60年代风靡的同名电视连续剧)、首部3D版的《德拉库拉》(又译《德古拉》[*Dracula*],2012)、《守夜人》(*Ночной дозор*,2004)的俄国导演(提莫·贝克曼贝托夫[Timur Bekmambetov])的好莱坞巨制《吸血鬼猎人林肯》……吸血鬼现象还在,但失去了余烬的热度。"吸血鬼"这个在现代欧美文化史上出没的梦魇形象此番"偶然地"于2008年——金融海啸席卷全球的年份大热,无疑仍"遵循"着吸血鬼于银幕出没的惯例:与危机和动荡的年代负载并转移人们内心的沮丧、压抑与恐惧。但标识着这轮吸血鬼"大出棺"的代表作品《暮光之城》四部曲则不尽如此。美国媒体所谓的"吸血鬼女巫团的当值王后"斯蒂芬妮·梅尔(Stephenie Meyer,一位标准的"师奶"/家庭主妇作家)改写了吸血鬼叙事的基本预设:暗夜生物,不仅将其移至光天化日之下,而且令其偏离了恐怖类型,全面向哥特罗曼史脉络转移。当然,最早行走在阳光的吸血鬼并非梅尔的卡伦一家,而仍是安妮·莱斯(Anne Rice)的莱斯特。多说几句,20世纪70年代,小说与银幕上的吸血鬼形象已经开始从压抑的性欲望的梦魇式显影,直接外化为性感与欲望的形象;90年代其在电影工业中的位置,也由B级恐怖片的子类型,上升为A级(著名的《吸血惊情400年》[又译《惊情四百年》*Dracula*,1992]、《夜访吸血鬼》[*Interview with the Vampire: The Vampire Chronicles*,1994])。但此轮"阳光灿烂吸血鬼"的登场,不仅推进了这一脉络,而且直接、间接地联系着近年来极为庞杂的哲学思想脉络:后人类主义/后人道主义。如果说,后人类主义的脉络中包含了某些清晰的现代主义反思与批判的支脉,那么,"暮光"或电视偶像剧《吸血鬼日记》(*The Vampire Diaries*,2009—2012)所表露的,显然不在此例。人与非人的疆界的含混,事实上仍基于某种未来想象:人工器官的广泛及普遍使用或将发展为人类自身的非人化。无需多论,这无疑是某种发展主义或人类中心信念的变奏。这个题目就不是我们能在这次访谈中充分展开的。

较之吸血鬼在欧洲文化史上的足迹,梅尔的"暮光"更多是"少女的白日梦+受虐性幻想+哥特罗曼史"。类似作品竟然引发了数年的狂热、翻译为百余种语言、冲击波遍及全球,已是匪夷所思且意味深长。

再加上梅尔执意于将《暮光之城4》只作为上下集电影，进一步稀释了小说第四卷——我开玩笑地称为"原创（相对于前三卷的出处）超级大团圆"。与此同时，历经五六年，美国经济开始显露了走出低迷的信号，而后人类尚且徘徊在科幻/玄幻写作之中（况且已有众多关于"后人类"的反面乌托邦想象：《无名之人》[又译《无姓之人》(Mr. Nobody，2009)]、《重生男人》[Repo Men，2010]……），那么，用2008年好莱坞制片人的说法：是吸血鬼躺回他们棺材的时候了。

滕：其实说"哈利·波特"和"暮光"的终结也不准确，因为包括它们在内的、对整个好莱坞的全球流行文化的影响还在继续，比如说您提到过的"暮光"的续写文本《格雷的五十道阴影》（或者我们翻译成《五十度灰》[Sex Story Fifty Shades Of Grey，2012]），继"暮光"之后全球流行，并且马上要被好莱坞搬上大银幕。跟"哈利·波特"、《魔戒》（又译《指环王》[The Lord of the Rings]）相关的《霍比特人》(The Hobbit，2012)的第一部已经全球热映。可能接下来的几年当中，这两个脉络还是会以不同的方式继续存在于大众文化当中。

戴：我同意你的观点，观察很准确。《暮光之城》的后遗效应的确很有趣。一边是它与19世纪欧洲文学经典清晰的互文关系（《傲慢与偏见》、《罗密欧与朱丽叶》、《呼啸山庄》……），及其影片对源自日本的青春偶像剧的大银幕"光大"，直接、间接地助推了经典重拍与饰演者的青春偶像化。《道连·格雷的画像》(Dorian Gray，2009)、《简·爱》(Jane Eyre，2011)、BBC的迷你剧《空王冠》（又译《虚妄之冠》[The Hollow Crown，2012]），都有类似的影子。另一边，则是偶像剧型罗曼史的再热，只不过多了许多S/M与其中。销售量一度挑战"哈利·波特"的《格雷的五十道阴影》原本是"暮光"的网上同人书，但更为赤裸地成为名副其实的"高富帅"白日梦，且颠倒了"香草纯爱"与S/M幻想的结构比例。面对诸多因《格雷的五十道阴影》而兴奋的读者，我只有一声叹息：60年代已远啊（笑）。

滕：老师，现在我想回来谈谈2012年的大陆电影。相对2011年，2012年对中国电影而言也是一个大年。每年我们访谈的时候，都会首

先说一下数字,因为数字确实太惊人了。我记得2010年突破100亿的时候,全国上下一片欢呼。但仅两年之后,2012年的总票房已经到了170亿,比2011年增长了30%还多,又一次刷新了历史记录。而且是首次超越日本,成为美国之后的全球第二大电影市场。就电影生产来说,每天有超过2部电影产生,年产量达到了745部,位居全球第三,仅次于美国和印度。但是这样令人震惊的生产与消费能力的激增,却有着一个悖论性的结果:2012年是好莱坞进口片在本土票房完胜中国电影的一年,76部进口片在中国内地影院公映,创造了88亿票房,贡献了51.5%的票房,是10年来首次打败国产片。去年我们访谈的时候还在谈危机,谈"来者不善";但是今年已是事实,的确不敌好莱坞了。当然,如果放在全球来讲,比如像英国、俄罗斯这样的电影佳作、大师辈出的国家,在其国内票房榜上也不是好莱坞的对手,好像也不是特别丢人的事情。可是,如果我们回到亚洲看看,非常有趣:邻国日本、韩国、印度他们的本土影片都是非常的强,2012年票房排行榜前三名都是它们的国产影片。因此,中国国产电影的溃败又特别值得注意。而且2012年,我们的电影制作、拍摄、营销、消费等各个环节都与好莱坞越来越密切,中国电影越来越深刻地主动介入同时也被裹挟在全球一体化的体系中。2012年出台的所谓"中美电影新政",多年前您在《冰海沉船》(*A Night to Remember*)中提出的"狼来了"的预言似乎变为现实——根据路透社、《洛杉矶时报》等西方媒体的报道,此协议内容包括三项:1.中国将在原来每年引进美国电影配额约20部的基础上增加14部3D或IMAX电影;2.美方票房分账从原来的13%升至25%;3.增加中国民营企业发布进口片的机会,打破过去国营公司独大的局面。与此同时,美国梦工厂也宣布与三家中国公司在上海联合创办总资产3.3亿美元的动画企业,打造一个"东方梦工厂"。中方将持有55%的多数股份,美国梦工厂持45%。好莱坞乐疯了,据报道,美国电影协会(MPAA)主席克里斯·多德在第一时间致辞欢迎"协定":"这一协定的颁布能大力推动美国电影向中国的出口。""MPAA多年来一直在为这一目标奋斗,这是一个具有里程碑意义的协议!这对于美国电影产业和那些成千上万、为美国娱乐工业服

的工作者来说,绝对是一个巨大的消息!"但是颇为怪诞的是,在"中美电影新政"刚刚曝光半年,就出现所谓"国产片保护月"。原定暑期档上映的《谍影重重4》、《蝙蝠侠:黑暗骑士崛起》等多部好莱坞大片全部被延迟上映,20部左右国产电影借机进入抢占档期。原因据说是因为上半年的票房统计出炉,公映的141部电影中,国产片占103部,但只有《画皮2》等10部影片实现了盈利,比例不足10%。国产电影亏损比例骤升至80%以上。而且上半年国产片票房跟进口片比还有24亿左右的差距,有关部门为了让年终数据好看些,维持国产电影票房过半的底线,暗中实施了两个月左右的"保护"政策。预期中的好莱坞的"高歌猛进"被延迟了,这样的结果与"新政"无疑是矛盾的。在如此复杂和矛盾的背景下,您怎么看2012年的国产电影?

戴:每次访谈我都会被国产片的统计数据震动,因为总是大大超出我的想象。先说"国产片"VS."好莱坞"。和你的观察与描述略有不同的是,2012年原本是中国电影工业的"大限之年"——根据中美WTO入关谈判的协定,中国电影保护期限已尽。但我掌握的材料是,中美高端会谈中,中国政府领导人一反此前将电影作为小筹码换取更大国家利益的做法,出让其他方面的利益,换取了中国电影保护期的延长。一边,这无疑是由于中国电影的产业规模已今非昔比;另一边,是一个令人庆幸的信号:领导层终于在不同的参照系中意识到了电影之于国家、社会、文化的、依旧重要而特殊的角色位置。显而易见,人们以不再持有那份廉价的乐观:自由贸易,国产片将在自由竞争中垒好莱坞。与此同时,这一"好消息"同时暗示着一个全新的格局与不同参照系的形成或显影。当中国跃居世界电影第二大国,而美国庞大的电影业仍受困于金融海啸后的资金瓶颈,且在电影转型与全球变局中难于转身,一个双向的转变正在发生:一边是中国资本开始以不同形式注入好莱坞(事实上,这也是今年好莱坞电影中诸多中国形象的"出处");一边是包括好莱坞在内的各国电影公司落地中国,资本或制作人开始介入中国电影制作。与此同时,另一个双向演变是:中国电影公司开始代理/力推好莱坞电影的中国发行,自称"引狼入室,与狼共舞";另一边,则是我们前面谈

到过的好莱坞电影的中国后制（数码、3D）。在这一名副其实的全球化的过程中，关于电影工业、关于国产片讨论的参照系，正全方位更替。我们思考的路径和方法也面临挑战。

回到国产片自身。尽管各类关于电影生产的统计数字表明，2012年中国电影业再上层楼；但就市场与影片的事实而言，2012无疑是个"小年"。纵观全年，在市场/票房上创造辉煌的，只有《画皮2》和《泰囧》。《泰囧》的"大满贯"热映，确如网上影评：一部道地的"爆米花电影"，尽管对我们而言，其中隐含的中国与世界想象仍不无症候点。而《画皮2》，作为所谓的"东方魔幻大片"，倒是一展中国在数码技术上的优势，同时也昭然若揭地告白：除了对海市蜃楼间爱情之泉的无限饥渴外，何者为妖？在《画皮》中，数码自身正是"妖"——没有想象力的托举，没有文化的支撑，没有主体的自觉，数码炫技，便可能成了"画皮"；所谓"东方"，只能是某些冷战年代国际化了的日本元素而已。

如果说，资本、制作、预期市场与观众的全球化，势必造成更为深刻主流价值趋同与中国自身的价值中空与混乱，那么，对中国电影工业在不远的将来正面对决好莱坞的前景而言，电影工业无论是图存还是图强，必须正面回应中国文化自觉、主体建构与价值问题。

滕：我接着您的话说，3D大片在2012年中国电影市场掀起一股热潮。而且前面我们谈到中国收购了美国顶级的数码特效公司以后，意味着今后我们不仅成为全球3D电影消费同时也是生产的大国。但是正如您刚才谈到的，虽然我们有一流公司、一流技术人才，也有渴望的市场，但是中国电影人并没有奉献高水准的数码电影作品。在这个意义上，我们再来看王家卫的《一代宗师》，就显得难能可贵和别具意义。

戴：就今年的华语电影，或者说实际上已经为资本高度整合了的中国电影上说，我的确高度评价王家卫的《一代宗师》。在我自己的观影经验当中，《一代宗师》是今年的电影观影当中，唯一一部令我为之一振的影片。简单地说，大概是由于其中表现出的媒介自觉和文化自觉吧。在我对世界电影的关注、观影范围内，《一代宗师》作为一部胶片电影，却极端自觉而颇具原创地回应了数码时代的莅临。其中，数码不

仅是一种新的科技手段,一种营造其观点便利手段,而且是媒介——携带信息、或作为信息的媒介;不仅再现历史,而且以其自身的历史屏蔽着历史事实。举几个简单的例子,作为一部有历史与事件跨度的电影,《一代宗师》里不是出现新闻/纪录片"效果"镜头段落:胶片电影时代,我们通常以前闪、单色(通常是调棕黑白)等技术处理"做旧",以获得影像的历史感。但这一次,王家卫则令历史影像具有颗粒、马赛克感的粗糙,以模拟早期数码影像的低像素、低分辨率画质。或者,作为影像/心理书写的修辞,影片在构造角色的双像时,几乎没有使用镜像或映像,相反,运用了早期数码的"拖尾"。在这部影片中,王家卫再度将其后现代的、广告式影像推向极致。但我最欣赏的是同一幅画面内,彼此叠加、运动/拍摄速度不同的影像所形成的历史感与生命表达。你肯定注意到了,影片中突出而迷人的,是那些高速摄影的画面:烟雾散去、墨迹或血迹洇染开。我所说的是类似画面作为第一重影像,第二重是人物的中景,以正常速度拍摄/放映,后景则是降格拍摄的全景——历史场景或大时代的人群。这是影片的叙事基调,也是王家卫尝试呈现的历史观/历史感。那些在内心滞留的瞬间,漫度岁月的人生与激变中的历史。

影片最遭诟病的,是电影叙事:如此的非完整、片段,在某些观众那里,这是将四小时片长"塞入两小时"后的残片。作为一个影迷,我当然也遗憾为《一代宗师》学拳竟赢得了八极拳冠军的张震,在完成片里,只是惊鸿一瞥。但作为迷影者,这一叙事特征,也是我所激赏的、影片数码自觉的重要组成部分。在我看来,当数码转型开始改变电影叙事的惯例,这无疑是数据库叙事或视窗叙事的大胆试验。人们为《盗梦空间》(Inception,2010)的陀螺而疯狂,为"结局竞猜"而兴奋,却拒绝同一脉络的、对数码时代电影叙事的更为前卫的尝试,这总会令我啼笑皆非。

令我感到震动的另一个因素,便是影片呈现出的文化自觉。对我,这近乎一份始料未及的欣喜。我们借用费孝通先生的说法谈中国"文化自觉"已逾数年,但我未曾预期的是,一位香港导演,而且是几乎一以

贯之在其影片序列中探究香港身份的导演，率先以富于原创的方式在电影中开启了这一议题。这并不是说，王家卫为此弃置了自己对香港身份的追问，而是当一切被重新放置在世界且剧烈变局中的世界的参数下，那么，中国、香港，不仅是参数和对应项，而且是共同的历史与时间坐标。其中最突出的例子，是叶问和宫宝森的金楼比武。宫宝森的设问，基于前辈："拳有南北，国有南北么？"——这无疑是某种关于中国之为现代民族国家的认同表述；而叶问的回应是："其实天下之大，又何止南北？在你眼中这块饼是一个武林，对我来讲是一个世界。所谓大成若缺……"不是固守，亦并非放弃，而是胸襟、通透和豁达。这里，不仅是世纪之交港台导演为了应对"后冷战"三地困局所采取的修辞——"文化中国"（《阮玲玉》、《海上花》……），而且是世界视野里的中国文化。

　　从某种意义上说，《一代宗师》之为王家卫电影之转捩点的意义，还呈现为影片视觉结构上的"纹饰"VS."纵深"的设置。我们都熟悉王家卫之为"后冷战"著名导演作者的风格标识之一，是画面的平面纹饰感。所有的构图元素在叙事、表意的同时，凸显为装饰感极强的平面纹饰。《一代宗师》中，一个叙事/剧情段落的符号，便是一个留影的场景，画面结束于一幅黑白"老"照片之上。然而对应着剧情的发展，日军入侵的时刻，是一个自纵深进出的爆破炸裂了全家福照片，而后，画面纵深陡然在影片中涌现。于我，这不仅是调度与风格的演变，这无疑是对中国在"'后冷战'之后"、全球变局中的历史纵深再度打开的电影回应。

　　你肯定知道我一个反复提到的观点：历史从来不是关于过去，而是关于未来的。因为历史纵深、历史观，始终是由未来视野赋予并建构的。尽管有着极端丰富的历史记录，有"史官文化"的传统，20世纪中国历史纵深感的模糊，乃至丧失——不仅由于"后现代"文化登场，而更多由于"现代"的闯入，正是由于遭暴力裹挟加入欧美主导的现代历史，在一个现代主义的未来视野中，前现代中国如果不是一无是处，也只能是乏善可陈。21世纪，中国文化中，20世纪的历史悄然扁平，"上

下五千年"的大历史纵深却渐次显现。换言之,"中国崛起"的事实/数据,经由"告别革命"之后,为前现代中国的历史重新赋予了"积极"的意义与诠释。

如果说,在文化自觉的意义上,《一代宗师》里的"纹饰"VS."纵深",具有某种开拓或前瞻的意味,那么,回到前面所谈到的数码自觉,我们也可以说,这一参照,携带着胶片电影自指或自奠的蕴涵。众所周知,两维或扁平,正是胶片媒介的基本特质,因此电影语言的基本前提之一,便是创造第三维度的幻觉。《一代宗师》叙事段落的照片落点,间或提示着克拉考尔所谓"电影与照相"之"亲缘性"的"电影本性";而纵深的闯入,不仅是对电影画面纵深幻觉的再现,而且间或是对数码转型的另一处提示:不仅是3D电影,而且是赛博空间(Cyberspace)之虚拟现实的能力。

在这里,我们就暂不讨论剧情(宫二小姐/章子怡之于"诺",叶问之"见众生")和出自周静之、徐皓峰的精彩对白。最后想举出的一个例子是,《一代宗师》中最可圈可点的特征之一,是影片可称精妙的剪辑。姑且搁置对影片剪辑点的专业讨论,我想谈的是其中众多的脚的近景与特写:男人、女人(甚至缠足),在雨中、雪地、泥淖……且不论在"南拳北脚"遍布的武侠片中,《一代宗师》里对脚的呈现也极为突出,更重要的是,这里的脚——平出、平落的、稳健沉着的、重心后置的——近乎直接地言说着中国的、别样的身体和文化。借用张小虹老师的具象的,也是像喻的说法:"现代"VS."前现代"身体语言的差异之一,正是"前脚掌"VS."后脚跟。"现代的身体是前倾的,以便快速行动,那是现代社会的时间和效率;而前现代或传统的身体,则是"站稳脚跟"、"站如松、坐如钟",一份气定神闲,以举重若轻。也是在这里,我们可以意识到,王家卫令三位主演学拳习武,不仅出于求精;正是习武令演员表演呈现了功夫,或许也是传统中国文化中的身体与身体语言的意味。也许是赘言:讨论中国文化、传统,必须的前提是,警惕将前现代历史、文化浪漫化与本质化;对历史文化的再叩访,是瞩目于"作为未来的过去",意在发掘极为丰富且多元的前现代中国历史文化中或可成

为今天与明天之价值的资源。梦想返归旧日，是不可能的，也绝非我之所欲。这也是我高估《一代宗师》的由来：对世界视野与意义上的中国身份、文化的初问，选在了风云激荡的20世纪，但没有陷落于流行的民国怀旧。在大时代"不合时宜"的宫若梅与叶问的选择间，穿越大时代，落幕时刻正是幕启时分。于我，这或许提示着盛世与危机同在的时代，电影人的必须与可能。

滕：但是，老师，说到华语电影，其实2012年国产片虽然票房不尽如人意，但这一年也是各个时代颇具代表性的电影人集体出山的一年，比如陈凯歌，包括年青一代的娄烨、王小帅、管虎、王全安、宁浩、陆川，都有作品面试，管虎甚至还不止一部。为什么这样一批中国电影近30年来最具标识性的电影人的集体亮相，没有带来您所谓的"惊喜感"？而且非常值得一提的，就是在整个国际电影节来讲，好像除了明星走红毯这类八卦消息之外，已经难见华语电影的影响了。连这些人拍出来的作品都既没本土票房亦无国际喝彩，那中国电影的希望在哪里？

戴：（笑）不能一言以蔽之哦。对昔日"第五代"，我还是会支持陈凯歌降落"此时"：《搜索》与《赵氏孤儿》等相比，我宁愿为《搜索》鼓掌。一如"第五代"，"第六代"早已不再是一个有效的概念。倒是曾名列这一"标签"下的、当年"中国新电影"又一浪的导演集体亮相，多少有些辛酸地提示着他们在艺术与商业、独立与体制、审查与禁令、国际电影节与本土市场、作者与导演等冲突、纠缠、摩擦间辗转、挣扎所造成的伤害和消磨。曾经，他们是"不准出生的一代"，经历着水土甚不相宜的年月，但不得不遗憾地说，他们的这种现实/权力阻塞的遭遇，最终造成了这代人中的多数艺术生命阻塞的事实——他们曾钟爱的主题，"长大却难以成人"，在某些时候，成了他们创作现实的写照：他们中的一些人可谓成名甚早，但却难于形成他们的艺术自我与社会、不同类型的市场、观众间的有机互动。这不是单纯的艺术或个人评价，但的确，始料未及的是，世纪之交的20年间，"第六代"成为整体地为中国急剧转型付出代价的一代电影人。

今年，"'第六代'出山"会成为一个媒体话题，重要的原因，是

以《苏州河》代表着第六代艺术成就的高点之一，以《颐和园》真实地触碰"雷区"的娄烨，在名副其实地遭封杀五年之后，再次推出"龙标作品"《浮城谜事》——插一句，为20世纪90年代的"后冷战"的冷战情势、欧洲国际电影节高度政治化了"第六代"，整体上是相当个人化与非政治的。因此，《颐和园》是特例。《浮城谜事》中，在坚持了他自己的手提摄影机、变换的主观叙事视点、残酷诗情的作者风格的同时，这部"罪案电影"再度显现了娄烨的现实敏感。另一个原因，大约是身处体制边缘，却以《图雅的婚事》、《纺织女工》、《团圆》等小成本的、底层生活的、新诗意现实主义电影名扬国际影坛的王全安，首度执导大制作、历史题材《白鹿原》。尽管在《白鹿原》中，王全安成功地证明了他把握大历史跨度叙事、大制作的导演能力，但《白鹿原》作为一部"被高估的经典"，毕竟在多重意义上早已是过气之作。一边，是这部写于20世纪90年代的长篇小说，有着典型的产生于80年代历史文化反思运动中的历史观；如果说它曾在那个特定的年代成功地履行了其社会现实批判的初衷，那么，无论是相对于世纪之交新主流叙述的重建与确立，还是相对近年来再度涌现的中国历史叙述纵深，《白鹿原》都已是明日黄花。另一边，的确，《白鹿原》问世伊始，便成了命运多舛之作：形形色色的（尽管未必有效的）禁令；近十余年来，其电影改编数度高调上马，又黯然流产。然而，一如早期"第六代"，尽管围绕着《白鹿原》的政治——审查机制，更多呈现的是大转型中的荒诞，这造成了作品磨难、"民间"悲情的遭遇，也成就了对作品的——在我看来并不相称的高估。同样，这段极为特殊的历史，造成了至今仍萦回在《白鹿原》的小说与电影上的种种情绪性反馈。于是，在全球变局已然改变了所有参数之后，王全安执导《白鹿原》，我真很难说是导演的幸运或相反。就完成片来看，问题不仅是"小娥传"遮住了《白鹿原》，而是（女性诱发的、男性的）欲望逻辑毁灭了伦理社会的表述，尽管偏移了原作之"告别革命"或"中国历史终结"的昔日主旋，但相对于今日现实，仍十足的"不及物"。

滕：那我接下来的问题就是，在好莱坞主流大片中我们会看到一

种比较接近或一脉相承的叙事策略和逻辑。比说无论是它描述历史,像南北战争;还是它再现现实,像猎杀本·拉登;无论是剧情片还是动画片、科幻片,这种策略和逻辑的彼此呼应还是可见的。但我觉得在中国电影当中,比如说《一九四二》、《白鹿原》和《王的盛宴》这三部去年被讨论最多的历史大片,其实并没有看到这么明显的一致性。

戴:我的回答是:毫无疑问。除了作为"历史题材"和"话题电影"之外,这些影片之间几乎没有什么共性关联。我们已经谈过了《白鹿原》的"不及物",《一九四二》的情形又有所不同。作为冯小刚继《唐山大地震》的"灾难大片"(并非灾难片)的又一部:1942年,河南,战争环境中的天灾+人祸,当然是冯小刚的长项:苦情+大场景。但刘震云的原作故事却增加了文本的复杂度:大时代遭遗忘的"小灾难"——三百人死于饥荒,三千万人在战争中的大逃亡;别样的民国故事;《温故1942》——无疑是为了知新,但何者之新?民间疾苦/底层苦难,载舟/覆舟,朱门酒肉/道旁饿殍?在完成片中,苦难中人最终重现了我们几位熟悉的、20世纪80、90年代之交的主题:"活着"(张艺谋/余华),"像牲口一样活下去"(谢晋/阿城/古华)——承受而非选择,苦情而非悲悯。

由20世纪快速"穿越"(笑),《王的盛宴》显现的另一组,也颇为熟悉的社会文化症候群。这里有一个小热点:楚汉之争。《王的盛宴》、《鸿门宴传奇》、继《楚汉争雄》之后的《楚汉传奇》。当然一个有趣的联想是,前有秦王骤热,后有楚汉获宠。被略去的,正是其间的陈胜、吴广——农民起义推翻暴秦。而这根失落在历史叙述缝隙里的"绣花针",实则是20世纪50—70年代主流历史中核心场景。必要的"缺省"之后,楚汉之争,成为纯粹的逐鹿问鼎,成为"中空"的历史观、价值表述的"丛林法则"通用替代。而《王的盛宴》作为陆川计划中"最后一部艺术电影",间或不同于其他的商业制作的楚汉故事。导演的立意所在,刚好是历史观,甚至夸张一点说,是元历史。于是,有精密的、令人震慑的国家机器——电脑检索式的户籍系统,有人物预写在史书上的"偶然"结局,有反复呈现权力"书写"历史的场景……

然而，即使搁置影片叙事的硬伤：刘邦（刘烨饰演）弥留之际的内心视点与批判审视权力叙事间的分裂，闪回中的闪回杂陈着视点与认同的混乱……作为一部意气风发、旨在"颠覆"历史想象与书写的作品，影片只是重述了八九十年代的另一文化"流行"主体：由犬儒调侃的胡适引证，"历史是任人打扮的小姑娘"；到本雅明热之"历史是胜利者的清单"；再远些，由"没有年代的历史"遍书"吃人"，到先锋小说标注了的错位年份直指历史的无稽……如果商纣无异尼禄，刘邦一如陈胜、吴广，那么，世界史中的中国史是否全无差异？历史逻辑内部可曾有过别样诉求与选择？除了此前历史唯物史观中的阐释，今日回望：进驻、折服、迷恋阿房宫的刘邦与将其付之一炬的项羽之间，是否只是觊觎权力的庶民之微贱与蔑视权力的"贵族"之高贵？

这里，我想强调的是，表象上看，国产片，尤其是历史大片的通病之一，并非历史观的匮乏，而在于历史观的空泛与陈旧。言其"陈旧"，也许并不准确。这些曾在八九十年代新锐、震撼、携带着批判力的历史表述，重现今日的问题，不仅在于"滞后"和"陈旧"，而在于历经冷战终结、"后冷战"激变、到"后冷战"之后的世界格局重组，类似批判、反思性言说的世界语境、社会功能已几度变迁：曾经的批判，早成了日后的建构；曾经以"非政治化"包裹的政治实践，如今正一反常态，成为社会保守主义势力主导的再政治化的源流。位列世界第二电影大国，今日中国电影相较于好莱坞的滞后，恐怕不再是，至少不只是工业规模、技术领先，而刚好是好莱坞电影人为了其"商品"的"质量保障"所不断擦拭、磨砺的社会敏感与变奏能力。如果可以搁置商业、市场所要求的社会及文化政治的敏感，回到知识分子的工作上来，那么，警惕以反思的名义拒绝反思、以特立独行的姿态成就媚俗，仍是，或愈加是今日的当务之急。在世界大变局的今天，唱起"太阳底下没有新鲜事"，政治便是"宫斗"、腹黑、党同伐异、尔虞我诈；那么，你所扮演并非预警者，而是赦罪人。呼唤想象，呼唤原创，不仅是为了电影、为了艺术，也是为了打开、获取未来的天际线。

滕：去年的中国电影从产业上来讲，也是非常混乱的一年。比如说

在贺岁档来临之前，就发生制片方和院线之间的分账之争，还有"真假合拍片"之争、"网络水军营销"之争、编剧与导演的署名权之争等种种冲突与纷争，可以看出虽然中国电影以几何倍数在蓬勃发展，但是内在的很多包括体制、基本的行规，都呈现出种种不完善的状态。

戴：这是重要的电影事实，但似乎无法单纯地在电影的论域和范畴之内讨论。因为如此迅速地由实物经济而货币化、进而资本化，产业全盘重组，规模跳跃式扩张，不仅在中国、在亚洲，恐怕在整个现代史上都没有先例。所谓乱象横生，无外乎产业内部、资本运营之中，规模与管理，生产与销售，利益与分配，或广义上的投入/产出、成本/利润等诸方面，游戏规则的不健全、不配套、不相称。当然，垄断与竞争、国企与民营、审查与票房等问题也日渐尖锐。我倒想轻松、乐观地说，让资本、市场、机构去解决他们自己的问题，但话题又回到"大限"上来：今天的中国电影产业事实上仍是在政策的全面保护下生存、发展。如果我们不能在好莱坞全面进入之前健全自身的商业、市场、管理机制，那么，已不止是令好莱坞不战而胜的问题，而且是资本"辞别"中国电影业的可能。某种意义上，正是金融海啸爆发后，中国的过剩资本及国际游资的涌入，成就了中国电影业的极速发展。但即使今天已拥有了如此规模，资本的逻辑——逐利，并且是追逐利润的最大化，随时可能令其转向。极度缺血/资金匮乏，但制度稳健、成熟的好莱坞，始终不失为投资或投机"明智选择"。没什么新鲜的，"我们拥有的只不过是忧患"。但无论是文化自觉的电影实践，还是产业整合、健全的现实需要，对于这个电影业，都是迫切的议题。

滕：最后我们来说点好消息吧，其实去年的国产电影也并非全然乏善可陈。有一些小片还是带来一些新意与惊喜的。比如我个人比较喜欢的程耳的《边境风云》，王竞的《万箭穿心》，以及2011年在威尼斯电影节上获最佳导演，但去年国内公映的蔡尚君的《人山人海》，张扬的《飞越老人院》。我想，它们在您心中可能没有超越《钢的琴》的意义，但我还是很想听听您对这些文艺小片的看法，除了道义上的支持，在艺术上您觉得它们有没有可圈可点之处？

戴：谢谢这个问题（笑）。讨论"第六代"时，我已经想谈这一点了，只是限于"第六代"毕竟是一个历史性的命名，不想让它成了青年导演、导演新人、新作的代名词。应该说，伴随着电影产业的急剧扩张，中国电影业的新人、新作的涌现，早已构成了，并且远远超过了电影史上任何一次"新浪潮"。人们不会如此命名，是因为几乎所有"新浪潮"、"新电影运动"的出现，通常伴随本土电影工业的全面危机；而类似危机无疑是本土社会与文化危机的电影投影。但这一次中国电影的崛起，全无先例可比对：电影业发展与经济起飞同步，电影工业与独立电影平行升温；然而，却几乎没有任何明确的社会文化诉求，没有任何新的美学因素的追求或共享。但尽管如此，每年700部的生产规模，至少敞开了多元化的空间与可能，为新人、新作的涌现准备了硬件环境。的确，我也喜欢《边境风云》：和去年获戛纳导演奖的《亡命驾驶》（*Drive*，2011）相类似，影片以艺术电影的语言、风格制作商业电影，这个可谓"羽量级"的黑帮/爱情故事尽管在叙事上仍有些生涩之处，但的确盈溢着宜人的新意。

你说得不错，支持中小成本的国产佳作是我的一贯立场——是道义的，也是艺术的。《浮城谜事》、《万箭穿心》、《飞越老人院》、《人山人海》，尽管风格、立意迥异，但其共同特征正是对现实，对边缘、底层的共同关注和体认。口碑颇盛的《万箭穿心》是年内国片的亮点之一。故事选取了20世纪90年代，那个体制转轨冲击大城市，尤其是昔日工业城市千家万户的年头，延续了中国电影源远流长的苦情/家庭伦理剧传统。但其主要变奏，也是清晰的历史印痕，便是女主人李宝莉（颜丙燕饰演）尽管置身苦情戏的典型情境中——"不是一个灾难，而是一连串灾难倾倒在她头上"，但她绝非逆来顺受的弱者；她也必须"忍"，但那更多是坚忍。回应新屋"风水"的"万箭穿心"，一句"我看是光芒万丈"，尽显了这个善良、间或粗糙却倔强、有承当的女人的内里。简约了万方原作中的情节人物，更重要的是相对弱化其中的戏剧性元素，这"倾倒"而至"一连串灾难"，是如此的"日常"、无助而无奈：当一个时代终结，当社会体制"转轨"，一个女人的遭遇，一个家庭的溃解，

又何其"微末"。在影片张弛得度的叙事间,我们可以体认李宝莉的遭遇、命运与性格,却无从俯瞰或怜悯她;我们也在对她的体认中,体认着缤纷的大屏幕背后我们的时代、社会中"多数"的生存。

尽管风格大相径庭,但年度佳片《浮城谜事》和《万箭穿心》,共同选择了武汉——这昔日九省通衢的内陆城市,而且,一如导演不约而同地在或浓或淡的写实氛围中借用了幽灵,作品也以不同年代的故事与不同的用光写作的路径,触及了一个间或特殊的中国现实,即资本的力量当然志不在激活传统文化与价值,却在不期然间唤回了昔日的社会幽灵。在《万箭穿心》里,是风水、流年、宿命,认命与不认;在《浮城谜事》里,则是双重家庭。其中妻子(也许该叫正室?)之家有着法律与财产的保护,盈盈着国际中产、核心家庭的富足与光洁镀层;情人(正确的称呼是二奶?偏房?妾?)之家却为婆母大人背书认可,且育有一子(子嗣、有后、传宗接代、父子相继),因而也许堂堂正正地拥有别一系统中的"名分"——(夫家、公婆的)"媳妇"。剧情中,妻子的强势并非得自法律或道义,而是资本实力,因此可以华丽挥手,"解聘"丈夫,却成全了"偏房"的亲情融融。死于非命的卖春女沉冤无雪,只能是一缕游魂;而无名无姓、遭谋杀的拾荒人,甚至魂魄无存、灰飞烟灭。甚至中产之梦,也脚踏着底层的血渍。娄烨以他特有的敏锐与间离感揭示出社会、文化事实。事实上早以其他形态悄然播散:热播、风靡的电视剧《后宫甄嬛传》,其"独门秘籍"之一,正是在一对一的现代爱情神话上叠加前现代"雀屏中选"的女性幻想。激变的世界,甚至丧失,或曰封闭了未来、乌托邦想象的空间;于是,历史断层之上,必然是鬼魂西行、幽灵出没。

在此,我想搁置对《人山人海》的讨论,因为迄今为止,我尚无缘得见影片的国际版。人们(包括我)一度兴奋于《人山人海》的正式上映,或许标识着独立电影与体制内电影的平行轨道间或可以交错;但,于我,《人山人海》的公映,似乎是一个反例:为了满足"龙标标准",影片的删改、重剪,已经不仅是令其面目全非,而且令其基本的叙事、剧情逻辑支离破碎(尽管纪录风格、"千里追凶"故事所发展出的道路主题,

仍令人一瞥边缘生存)。当年,德国片商欲购《战舰波将金号》(Броненосец Потёмкин,1925)予以重剪,以改变其基本的叙事与意义逻辑的轶事,无疑已成了《人山人海》国际、国内版的现实。这恐怕正是今日中国电影面临的、最直接、迫近的现实问题之一。

滕: 前面我提到过,相对于中国电影在本土失利于好莱坞,我们周边的日本、泰国、韩国、印度,都还是本土影片为王的。尤其是日本,特别值得一提,因为2012年是日本电影产业全面复苏的一年,不仅总票房恢复到了震前的水平,而且本土电影压倒性的战胜了好莱坞。但是我对日本电影市场占主流的动漫题材并不是很有研究,关注也不多,所以我想问您的其实是一部2011年底在日本上映,我们2012年才有机会通过各种渠道看到的《联合舰队司令长官:山本五十六》。在去年大陆再度高涨的对于日本的民族主义情绪以及一波波的"反日"示威的语境中,看到这部正面描写山本五十六的电影,还是非常纠结的。不知道您如何看这部片子?

戴: 我们从"远处"说起。我们反复谈到过了,以增长速率、外汇储备额、顶尖奢华消费品、豪华国际旅游的第一所标识的"中国崛起",作为一个经济事实,正是这场全球格局重组中最突出的变数之一。这一变数,已然鲜明,也扭曲地显影在美国的政治、经济生活中,因此也现身在好莱坞影像之中。中国的全部外汇储备全部"化身"为美联储债券,使中国成了美国最大的"债主"。这一"简单"事实,外化了中美相互"内在"的程度。换一个角度,今日世界的变局其他"主场"之一,是对于因丰富的页岩气的发现和开掘,据称已基本达到能源自给的美国,中东、北非对其的战略位置陡然下降,因而美国撤离非洲、中东,把它"丢给"了西欧各国,尤其是法国,以及中国(从某种意义上说,这也是"阿拉伯之春"得以爆发的外因之一——尽管我不相信各种阴谋论),自己"高调重返亚洲"。美国重返亚洲,固然毫无疑问是针对着中国:防范、或许是钳制中国;但更重要的是"保护日本"——当然不是、不只是冷战时代军事意义上的保护。今日日美的战略伙伴关系,首先体现在全球金融帝国的结构状态之中。日本、日本海作为全球最大、

最重要的"美元湖",日本外向型的经济吞吐的巨量美元,始终是美国通过美元增发(或直呼印钞)以实现成本、危机的全球转嫁的重要支点。美日间的全球经济杠杆关系,正是他们的盟友、伙伴关系的"真意"。相形之下,诸如钓鱼岛问题,只是局部"偶发事件"。然而,即使不联系美日关系,甚至搁置萨米尔·阿明(Samir Amin)所谓的"后冷战"统领全球资本主义的"三头怪兽"——美国、欧盟、日本,在这轮金融海啸中的深刻受损,仅就中日的近邻位置、中日间创伤、仇恨与情结,亚洲间的区域经济事实,"中国崛起"对日本的冲击也无疑要直接、迅猛得多。

当然,迄今为止,在我的观察视野中,日本电影从未直接回应中国冲击或中国崛起——尽管一如美国,日本媒体充斥关于中国的负面报道;但这一事实,却无疑是思考当下日本文化与电影的重要而基本的参数。据我有限的观察,几个持续了数年的影片序列,无疑颇具症候性的表达。其一,是历史怀旧式的表达,再度叩访对现代日本历史最重要的转折时刻——明治维新前后。有趣的是,并非"重返危机时刻"主流电影叙述惯例,日本类似序列的价值取向,是朝向失败者——幕府将军或沦落武士的致敬。无需赘言,这正是现代日本文化的症结之一:"脱亚入欧"VS."统领'大东亚'之梦"、"帝国主义"VS."武士道"、"优雅地衰落"VS."现代性反思"……这一序列依旧为宝刀不老的山田洋次刷新(《黄昏清兵卫》[2002];《武士的一分》[2006]);直观而有趣的是,同时重叠着一部好莱坞版:《最后的武士》(*The Last Samurai*, 2003)。最近,颇为引人注目的,是三池崇史的大制作翻拍《十三刺客》(2010)及3D版的《一命》(2011;原作为小林正树的名作《切腹》,1961)。但一如全球化时代的通病,这些间或出没在国际电影节、全球电影市场上的商业大片,在血腥、邪典化的同时,相对空洞化,黯淡了日本古装/剑戟片/刀客电影的韵味和光泽。山田洋次的苦情武士/滑稽小人物也化身出现当代喜剧之中,诸如有情有趣的《了不起的亡灵》(2011)。而更为本土,也更为"直接"地联系着你的问题的,是关于二战,尤其是日本战败的历史片。如果我说:类似饱含痛感与耻感的日本电影,其痛悔之情与其说是

投向战争本身，不如说是投注在战败之上；或许有失公正，但类似故事和场景，始终选取在太平洋战场，选取在美日、"轴心国"VS."同盟国"的战场及战败，而非亚洲侵略战争的战场上，其立意或曰症候，便昭然若揭了。借用沟口雄三先生的说法：二战之际，日本事实上同时进行着三场战争——对亚洲诸国的侵略战争，更多出自数百年妒恨、觊觎之意的侵华战争，及意欲以亚洲（东亚？）对抗欧美的太平洋战争。在耿介、率直的沟口先生那里，这最后一场战争与前面两场必须予以清算的战争不可同日而语。而这最后一场战争却也正是日本电影以无穷悔意去书写的对象。无需多言，每度对太平洋战争的重述，都是一次关于日美关系的再"摆放"。也正是在这一脉络中，《联合舰队司令长官：山本五十六》便成为一部意味深长的电影文本。我们也许可以将其称为日本"主旋律电影"或"献礼片"，因为那正是"纪念日美开战70年"之作。影片也的确采取了最传统、老旧的叙事风格和叙事策略。延续了山本五十六叙述的"官方"版本：这个最著名的日本战犯之一，被书写为伟大的和平主义者（网友的讥刺：为战争枭雄颁诺贝尔和平奖。尽管在现实中，诺贝尔和平奖的确多次颁给战争枭雄），一个置身于历史之中而窥破了历史之谜的智者，一位完美职业军人，将妻子与情人的角色合二为一之后，也是道德完人。他亦非抗争历史命运，做困兽斗的"愚夫"，其一生、归宿，只是坦坦荡荡地承受角色宿命。而变奏在于，影片强化了山本对加盟轴心国的拒绝与对美作战的反对，其叙述重心不在于任何意义上的意识形态（种族）考量，而在于一份通透的现实了悟：日本军事/经济依赖美国，对美宣战无异于自杀袭击。片中反复出现的，是山本对自己的社会角色与个人生命所持的"守势"：军人以守土为责，不以扩张为任；一旦（政客们）发动战争，军人的职责是"体面地结束它"。相对于"讲述神话的年代"/今天的世界现实，这无疑是某种含蓄的调整与低调的挑战。对我，最具症候性的所在，是除了一段极短的对白，中国和亚洲战场在这部日本二战电影里完全缺席。山本之海军舰队司令的身份显然不足以成为充分解释。我们或可说，这刻意的缺席本身成了一种在场方式。如果说，昔日的日美关系，参照着第三元——德意轴心；那么，

今日的日美关系的别一参数，无疑是中国。在此，我们就不展开讨论日本主流二战电影的一般修辞策略：战争反思之名不时被用于战争赦罪。诸如在新版《山本五十六》里，山本反复强调的死令，正是"不得不宣而战，不得袭击非军事设施，不得采取自杀式袭击"（最后一条甚至改写了此前电影，诸如《啊，海军》(Aa, kaigun, 1969)中爱兵如子的军官含泪为神风机驾驶员壮行的场景）；尽人皆知的是，这正是日本海军在太平洋战争中的主要恶行。在这部《联合舰队司令长官：山本五十六》里，山本的形象并非一个来自旧日、战争血污间的幽灵，而更像一尊祭起的神灵，其意所在，不是现实预警而是记忆提示。因为在日美之间，于美国公众，昔日战争早已不再是创口，一如遥远的夏威夷珍珠港上，海底沉船的伤心地，远不及美国首府华盛顿那年年怒放的樱花之海——来自日本的、独具匠心的礼物，更切近而温馨；于日本，美国军事占领下经济起飞的完成，"后冷战"携手"共富"的默契，亦足以抚慰诸多情结。问题所在，是一个硕大变量横亘面前——2010年日本主流媒体关于日本经济复苏前景的一则民调，结果竟有超七成的答案是：取决于中国能否保持发展势头。而另一边，则是媒体上将生活日用品价格的急升归咎于"中国人参与了国际消费"。当然这只是联系着世界变局的政治意识或潜意识表达/解读。作为一部本土电影，《联合舰队司令长官：山本五十六》将山本书写为一个道德、道义、智慧与行动力的完人，无疑构成了对无力、混乱、不断解散、重组的内阁政治的对照与针砭。与此同时，与美国的政治现实"波段"相近，或者说作为"后冷战"之后的全球的政治异动，便是类似影片的现实针砭，同时亦尝试回应或潜抑日本社会中极右翼政治力量的消长。类似于美国的茶党，以四度当选东京都知事的石原慎太郎（Ishihara Shintaro）为代表的日本右翼民族主义（主张修宪，确立强大自主日本），一边激进反美（《日本可以说"不"》、《日本坚决说"不"》、《日本经济可以说"不"——从美国金融奴隶解放出来》、《今日日本是美国情妇》），一边狂热反华（最近的例证，是出演"购岛"一幕的主角）。也正是2012年末，石原辞职组建了极右翼政党：太阳之党。影片中的"完人"山本五十六，在影射今日日本政坛的无能的同时，温婉地提示着反美、仇美的"非

理性"。或需补充的是，2007年，以成为右翼政治代言形象的石原曾以编剧和执行制片人的身份主导影片《臣为君亡》(俺は、君のためにこそ死にいく)的制作发行，这一无保留地、狂热讴歌当年神风敢死队的影片，作为石原代表的新右翼、或曰新法西斯主义的基调，也正是《联合舰队司令长官：山本五十六》潜在的对话对象之一。

类似复杂的现实格局、纠结的情感结构、现实危机（尤其是"3·11"地震与裹挟着全球的福岛核泄露危机），当然呈现在日本的艺术电影、青春片和卡通之中，我们在新片短评中也有涉猎。限于篇幅，我们就不一一讨论了。

滕：就在不久前，日本电影"新浪潮"的代表之一大岛渚（Nagisa Ōshima）逝世了。这位从日本20世纪50年代左翼学生运动走过来的日本电影人，在世界很多地方都被错认为"情色"或"变态"电影大师。大岛渚的辞世在您看来，是否具有某种特别的意义？

戴：的确，参照今日世界，大岛渚的辞世，携带着多重象征意义。于我，大岛渚首先是20世纪60年代日本的社会激荡的精神书写者与见证人。他的《青春残酷物语》(1960)、《日本的夜与雾》(1960)，标识着日本电影新浪潮的涌起，也纪录了日本社会与学运一代人的精神圣坛与废墟。大岛渚六七十年代的（电视）纪录片序列《被忘却的皇军》(1963)、《大东亚战争》、《传记：毛泽东》(1976)……既是日本社会的问题系的铺陈，也是导演对一个时代、一代人的追问、质询。我自己很喜欢那部大岛渚访谈小川绅介的纪录片。即使不论其中丰富的内容，这两位代表着60年代日本社会抗争、批判、投身其中渴望变革、改造世界电影大师对坐倾谈，已是弥足珍贵的纪录。时至今日，这批极为宝贵的历史影像，正提示着我们那个时代极为宝贵的精神遗产，提示着艺术电影、批判性的社会立场曾经扮演的参与、建构的有机性社会角色。

但为大岛渚赢得了国际性声誉、奠定了他世界电影艺术大师位置的，是他与法国电影制片人合作（运用法国资金并以欧洲为其主要目标市场）摄制的《官能王国》(1976)、《爱之亡灵》(1978)、《战场上的圣诞快乐》(1983)、《马克斯，我的爱》(1986)及《御法度》(Taboo, 1999)。也是这

批作品制造了你所说"错认"：关于虐恋、同性恋、人兽恋。尽管其中（尤其是最初两部）仍萦回着20世纪60年代全球批判性的身体/性主题，但渐次，大岛渚的作品开始演变为自我东方化、情欲化、唯美的个人书写。似乎继黑泽明自觉的、主体"内在流放"之后，后期的大岛渚成为又一例。不同之处在于，黑泽明的电影书写，作为应对日本战后国际困局（战败、占领）的自觉选择，是不无国家行为色彩文化突围之举（至少在《罗生门》(1950)——个关于东京国际审判的电影寓言的获奖背后有大规模日本国家文化机构的运作）；而大岛渚则是在《日本的夜与雾》的尖锐批判令其在日本现实中举步维艰的状态下，为规避、逃离政治压迫、经济窘境的无选之选。然而，脱离或至少游离于日本的现实情境，最终令大岛渚的电影尽管成为酷儿社群的最爱，但也浸染着自我东方主义的浮彩。

稍引申开去。似乎是一个全然的偶合：石原慎太郎"建党"未几，大岛渚阆然而逝。人们较少同时论及的是，今日日本的极右翼狂徒、政治强人（或曰政治流氓）石原正是当年（1955年）芥川文学奖的得主，他的获奖作品《太阳的季节》，尤其是次年改编的同名电影，开启了战后（前电影新浪潮）的"太阳族"电影。类似电影中战后日本上流社会青年一代的自画像，固然充满了关于占领、复苏的彼时消息，同时也是美国同期的《无因的反叛》(Rebel Without a Cause, 1955)、《邦妮和克莱德》(Bonnie and Clyde, 1967)、法国《筋疲力尽》(À bout de souffle, 1960)、《四百击》(Les quatre cents coups, 1959) 共振。影片中年青一代的狂欢与迷茫、无耻与纯洁、纵欲与自怜，在某种意义上，正是将至未来的20世纪60年代青春反叛与社会文化大对决的先声。换言之，五六十年代之际，大岛与石原曾分享极为相近的精神与情感谱系。今天，当大岛渚辞世，石原慎太郎继续一起极右狂言充斥日本政坛，其令人黯然的提示，或许在于，当全球左翼仍辗转在大失败的阴影之下时，右翼民粹主义却可能吸纳20世纪另类政治及今日社会问题、苦难所积蓄的反叛、抗议力量与动员潜能。但这间或组织起社会底层民众的政治实践，却只能将世界引向深渊的更底层。于是，再度呼唤"让想象力夺权"，以获取别样的未来和可能，便愈加迫在眉睫。

滕：老师，如果我们把目光投向2012年的欧洲电影的话，会感觉最近几年由于欧洲的经济不景气，好像欧洲电影也随之萧条。而且我们前面也提到就市场而言，好莱坞一统天下。但学电影研究电影的人对欧洲电影难舍一往情深，我们还是会特别关注欧洲电影。那在您的观影经验中，去年有什么特别值得推荐或关注的作品吗？

戴：这倒不尽然。我们感知中的欧洲电影的疲弱，主要来自我们所熟悉的以欧洲国际电影节为主舞台的艺术电影的黯淡。我们以前谈到过，近年来已经不仅是非西方、第三世界电影艺术家的作品充满了欧洲电影节的大屏幕，而且是第三世界艺术家拍摄制作了"欧洲电影"。我也反复谈到过，欧洲艺术电影的衰落，其本身，是"后冷战"全球文化症候之一。艺术电影、作者电影的概念正出现并全盛于冷战时代：其迸发活力的时段呼应、叠加着20世纪六七十年代的反文化运动；在价值、趣味的意义上正面对抗好莱坞；在社会、政治立场上，亲近也重叠着"新左派"——一边是现代性反思与批判，一边是对苏联式的专制暴力的拒绝。广义地说，欧洲国际电影节、欧洲艺术、作者电影正是冷战年代将世界一分为二的政治、军事、经济、文化——尤其是意识形态对抗所繁衍出的诸多"第三元"之一。然而，极为讽刺的是，随着冷战终结，二元性的大结构解体，诸第三元（最突出的正是"第三世界"）的国际角色与作用同时黯然失色。欧洲艺术电影也开始丧失了活力和原创动能。事实上，冷战结束20余年间，获欧洲国际电影节命名并得到各方公认的电影艺术大师，似乎只有基耶斯洛夫斯基和阿巴斯·基亚罗斯塔米两位。前者出自前社会主义阵营的电影工业，后者则来自"邪恶国度"伊朗。究其实，冷战时代的"序号第三"的力量的重要，正在于它们曾可以借力于对峙的双方；社会批判性的社会、文化实践，当然更多依托着社会主义阵营的存在。

但换一个角度，这些年来，与金融海啸的持续蔓延、扩大的趋势相反，是欧洲各国本土电影工业的复苏。即使在国际电影节的舞台上，我以为，诸如《人与神》（*Des hommes et des dieux*，2010）、《饥饿》（*Hunger*，2008）、《爱慕》（*Adoration*，2008）这类佳作的出现，也意味着欧洲电影人

在经过颇为艰难的调整之后，开始获得自己新的言说方式——尽管无疑失去了批判、质询的锋芒，因而也少了直面深渊而不晕眩的胆气。但多种多样的欧洲电影的确正复兴之中，其中德国、意大利、英国、北欧诸国的电影都相当突出。但不经由国际电影节或好莱坞发行网，除非有机会"在地"，我们很难全面地了解、描述和分析这一复杂的电影、文化现象。

2012年，借助电影节的窗口，进入我们视野的欧洲电影及美国独立电影（因国际电影节不同规定和惯例，其跨度有两三年之久），至少是那些引起我关注的电影，大都在自觉不自觉地回应，准确地说是玩味着数码转型这一最重要的电影事实。换言之，人们仍在某种技术革命的狂欢之中，正尝试着数码技术所提供的各种新的魔术与可能。不同于《阿凡达》（Avatar，2009）式的奇观营造，或《雨果》（Hugo，2011）式的对历史空间——20世纪30年代巴黎的再造，欧洲艺术电影毕竟在高张着自己的想象力、实验性与游戏感。其中波兰与瑞典合拍的《磨坊与十字架》（Młyn i krzyż，2011），借助新技术实现了一个电影逻辑而悖谬的梦想：令名画在保持其风格特征的前提下活动起来。或美国的独立电影《月升王国》（Moonrise Kingdom，2012），导演韦斯·安德森（Wes Anderson）在他精彩的卡通片《了不起的狐狸爸爸》（Fantastic Mr.Fox，2009）之后，制作了一部"真人卡通"——不是演员扮演卡通故事，或真人与卡通的拼贴，而是以电影/故事片基本的语言元素：运动、色彩、构图……去制造卡通，准确地说是连环画的视觉效果与叙事风格。但考虑到2005年《罪恶之城》（Sin City）已然达到的高度，《月升王国》也最多是一枚色泽艳丽的糖果。类似路径上的尝试，尚有伊朗裔女导演执导、法德合拍的《梅子鸡之味》（Poulet aux prunes，2011）、阿根廷导演执导、欧洲多国合拍的《在人海中遇见你》（Medianeras，2011）或《完美感觉》（Perfect Sense，2011）、《恋恋书中人》（Ruby Sparks，2012）……

滕：再比如我喜欢的《南国野兽》（Beasts of the Southern Wild，2012）。

戴：……或者说反向的尝试——《大师》（The Master）。在数码时代全面莅临的时代，导演保罗·托马斯·安德森（Paul Thomas Anderson）却

选择超大胶片（70mm）制作影片。超大胶片所特有画幅、画面像质，运行超大胶片摄影机所必须遵守的限定，导演称为掩盖摄影机转动时的强烈噪音而增补的大量音乐，令《大师》的视听风格"先于"剧情建构了一份战后美国的社会、心理"风情画"。两个男人的故事——与弗洛伊德或心理学有关，与"卖腐"无涉（笑）。但剧情中的那份写实中的诡异、喧嚣中的窒息、"行动"中的虚妄，仍奇特地触摸到"后冷战"之后的今日现实，人们在无穷的繁忙与励志间时时体认着的那份迷茫和无助。

当然，在艺术电影、独立电影的视野中，我个人会更喜爱那些敏锐而细腻地展现底层生存的"小"片，那些非"疗愈系"的现实主义作品。你也许会说，这是我们的立场使然。的确如此（笑）。首推的当然是"老战士"肯·洛奇（Ken Loach）的《天使的一份》(The Angels' Share, 2012)：有情有趣，平实奇妙，在神闲气定地平视底层生存的同时，给我们"好故事"和希望。《暴龙》(Tyrannosaur, 2011)、《内陆》(Terraferma, 2011)、《更好的生活》(A Better Life, 2011)……在我们这个无所谓希望与未来的太平盛世里，类似电影仍顽强地瞩目着并无"新意"的世界性的苦难与苦难中人：非法移民、穷人、老人、除了赤裸的暴力一无所有者；同时在他们之间发现并获得真情与扶助。在主流电影的边角，也有诸如《触不可及》(Intouchables, 2011)、《相助》(The Help, 2011)，或冷战文学新拍《锅匠，裁缝，士兵，间谍》(Tinker Tailor Soldier Spy, 2011)……显露着老派现实主义书写成规的新意韵。

滕：另一个问题，2012年在全球无论是大众文化现象当中，还是人们的日常生活当中，被书写为一个特别的年份。因为所谓玛雅"末日预言"的到来，好莱坞大片《2012》(2009)是始作俑者。其实最近几年在欧美，无论是科幻片还是现实题材的电影，关于末日和危机的呈现与表述还是非常突出的。不知道这一观察是否准确？

戴：不错。2011至2012年之间的末日——人类末日、地球末日主题的电影，的确是个小的热点。联系着玛雅历的一元终了与开端。

有趣的是其中的荒诞与逻辑。荒诞之处在于，昔日的玛雅文化所发展出的、极为精深的天文、历法与数学，本身是玛雅文明的谜之一。而

极为漫长的玛雅历的更迭，并不具有基督教千年之末的"末日（审判）"的意味。如果说，世纪之交的"末日"叙述尚具有基督教及彼时的电脑"千年虫"的威胁，那么，玛雅历之"末日"说，几乎完全是充满创意又濒于枯竭消费文化所创造出的一个噱头。除了某些宗教狂人或"半仙"，没有人为这一"末日"感到半分恐惧或忧心。一则有趣的报道似乎成了这份荒诞感的最佳脚注：欧洲一家国际旅行社天价组团，为了在玛雅废墟上迎接末日。

言其"逻辑"，是在于"消费末日"本身，便可以成为我们时代文化的一个绝妙的寓言：在我们的时代，在一片太平盛景之中，事实上仍有很多人相当清晰地意识诸多危机的存在与迫近，但由于没有解决方案，人们宁愿对其闭目塞听。除了已然成为共识的、对能源与环境危机的指认，更是"现在进行时态"的新一轮全球争夺战（在各种类似问题的国际研讨中，"中国"都成为欧美国家及国际NGO的主要标靶），以及伴随着全球流动的加速而加剧的世界性问题。用齐泽克的表达，这些全球性的危机因素，每一种都可能终结我们所身处的这一期文明。如果我们相信在宇宙间尚年轻的人类应该继续生存下去，那么选择和替代方案何在？

从类似角度来看电影中的"末日"景观，甚至仅仅是那些以"末日"为题的电影：《完美感觉》（*Perfect Sense*，2011）、《末日卷轴》（*Doomsday Prophecy*，2011）、《末日情缘》（*Seeking a Friend for the End of the World*，2012）……一个可称奇特的表达是，末日景观成了放置爱情幻想的巨型舞台。仿佛关于面临末日，我们所拥有的唯一解决方案，是在末日降临之时，紧紧握着爱人的手。或者，在科幻、玄幻写作中，人们不无黑色幽默地将末日书写为一个可以启动、尽管困难却仍可以终止的游戏程序（尼尔·盖曼[Neil Gaiman]的《好预兆》），或我们可以等待和信赖宇宙间"善的力量"（《时间回旋》）。其背后文化的无助感与虚无感，正是我所关注的问题。

滕：老师，我们还注意到最近几年的欧美电影，一个特别显著的复古现象，就是经典文学名著频繁被改编。其实您也专门写了文章，然后我们师生讨论《简·爱》和《哈姆雷特》电影改编的对谈系列也马上

要出版。其实在这个现象当中,最突出的是英国一些经典文学名著的改编,当然也有俄罗斯的《安娜·卡列尼娜》,像法国的《笑面人》、《悲惨世界》,德国的《浮士德》。但始作俑者是英国电影。您也曾经论述过伦敦奥运会的开幕式和经典文学名著改编在文化逻辑上的一脉相承性。即它们在复现昔日大英帝国文化形象、兑现大英帝国文化遗产方面发挥着相同的作用。我自己最近也以《傲慢与偏见》为代表的英国"遗产电影"为题写了两篇文章,因此对这个问题比较感兴趣。

戴:关于这个题目,我们这期有我和大家的专题讨论。就像你说的,我们也做了专书即将面世。今年欧美文学经典的电影改编给人风靡一时之感,形而下地说,其直接动力是英国电影,是BBC主导的电影和电视电影改编,是狭义或广义的伦敦奥运会的英国献礼片。将英国文学经典作为英国的国家形象名片,事实上,是战后BBC持之以恒的国家文化行为。但英国文学、文学经典,事实上始终是现代性两(多)重性的代表文本。一边,英国文学构成了独特且强悍的大英帝国史,其辉煌的时代——我也开玩笑说:两个女人(伊丽莎白一世和维多利亚女王)创造了英国现代史在全球资本主义史中举足轻重。另一边,现代史的发生,也是第三等级崛起史:昔日资产者与无产者的同盟曾令其携带着强大的社会批判力。而文学经典的电影"轮回",更令这些经典文本成了书写数百年现代历史的、斑驳的羊皮书。

当然,谈到英国文学经典的电影改编热,"哈利·波特"系列的十数年间的超级流行,功在不没——J. K. 罗琳(J. K. Rowling)对主要角色必须是英国演员的坚持,给英国演艺界一展才艺的机会,并全面推进了英国影视工业的中兴。伦敦奥运会的开幕式,几乎成了某种"真实电影"或英国电影回顾。

但如果考虑到前苏联导演苏古诺夫(亚历山大·索科洛夫[Alexander Sokurov])、由俄国政治强人总统普京直接资助的《浮士德》(2011)、与意大利昔日新左派、八旬兄弟(保罗·塔维亚尼[Paolo Taviani]、维托里奥·塔维亚尼[Vittorio Taviani])导演的《恺撒必须死》(*Cesare deve morire*,2012)分别夺魁欧洲A级电影节大奖,经由在伦敦、纽约长演数十年的音乐剧改编

的、雨果的浪漫主义代表作《悲惨世界》(Les Misérables，2012)于全球热映并好评如潮，《了不起的盖茨比》(The Great Gatsby，2013)将成为2013好莱坞的主打影片，我们大概就必须在全球变局的意义来思考和阐释全球经典改编热了。

不再重复我们在本期中的讨论了。只想举《悲惨世界》一例。这部法国浪漫主义的代表作的作者维克多·雨果（Victor Hugo），作为彼时彼地的精神领袖与文坛巨星，生前声名显赫，身后却日渐萧索。到了二战之后，法国及欧洲文学史界对雨果及其作品的评价已接近冰点。极为有趣的是，在彼时的社会主义阵营，苏联引领的文学评价原则及文学史书写线索则仍将雨果（"积极浪漫主义的集大成者"）维系在文学圣坛的高位上。因此，雨果的作品曾对新中国几代人（包括我）产生过深刻、今天看来极为复杂的影响。这本身也无疑是印证欧洲文学经典的双刃特质的例证之一。曾经，在通过欧洲文学经典，尤其是19世纪文学，我们感性地、也是感情地获知了现代世界的暴行和罪恶，战栗于"冉·阿让式的犯罪"或即令芳汀卖掉了头发、牙齿、身体而珂赛特依旧遭到了"寄托便等于断送"之命运的社会；让我们能坚信彻底终结这世界的不公、剥削与压迫的必要与急切。然而，作为社会主义文化内在组成部分的欧洲文学经典的翻译工程，则在20世纪70、80年代之交，显现出另一面深刻而内在的社会文化效应。与冉·阿让式犯罪一起的，是冉·阿让的救赎；与芳汀、珂赛特的不幸同来的是，冉·阿让的善行和爱情的奇迹；与被压迫者走投无路举起义旗的激情与献身并存的，是对革命、暴民的恐惧与憎恶……从某种意义上说，正是服务于社会主义文化建构需要的欧美经典的国家翻译机构，在不期然广泛而系统地深化、普及了文化现代主义的逻辑；人们在其中汲取的，不仅是冉·阿让的"罪与罚"，更是冉·阿让与沙威的和解，及沙威"人性的觉醒"。多说一句，成为七八十年代之交，"新时期"文学最重要的潜文本之一的，并非《悲惨世界》，而是雨果的另一部长篇《九三年》；其中一如冉·阿让放走沙威，革命军司令郭文为了"正义"和"人道"，"义释"保皇党领袖人物朗德纳克，并以命相抵。我自己最钟爱的一个例子是，七八十年代之

交,我自己也在那些带着不无抗议色彩地欢呼"狄更斯已经死了"的人中间——那是在宣告:由19世纪欧洲文学宣示的西方苦难场景早已过去,让我们相信那幅图景的无非是意识形态谎言。彼时彼地,我们无法反身意识到:当我们高叫"狄更斯已经死了"的时候,"狄更斯"(雨果)们在中国以其"本来面目"全面复活,当代中国文化的天空中开始长久地徘徊着欧洲"19世纪"的文化幽灵。

有趣的是,在西欧,20世纪80年代,经由一个独特的大众文化形式——音乐剧,改写了歌剧形式,恩准了某些流行音乐元素,加入了种种大歌舞、包括现代舞,甚或街舞的形态,令《悲惨世界》"复活"。1980年,由法国著名的音乐人克劳德-米歇尔·勋伯格(Claude-Michel Schönberg)作曲的同名音乐剧在巴黎上演,一炮而红。1985年,英语版在音乐剧的原生地伦敦演出,引发了狂热追捧;1987年进军音乐剧的另一圣地:纽约百老汇。自此开始了它历时30余年的获奖、连演、不同代际间的热爱、热议的里程。2012年的电影版算是一个新的高度或最高成就奖吧。可以说,正是令20世纪后半叶的法国、欧美文学史学家不屑的诸元素,成就了音乐剧及2012电影的辉煌:高度情节剧化的事件和人物,大时代——法国大革命之历史景片前出演的恩怨情仇、善恶两立、正义战胜邪恶、爱情逾越阶级鸿沟、博爱冲破偏见壁垒的叙事逻辑……

毫无疑问,2012版的电影《悲惨世界》,在音乐剧和已然逝去的、曾位置赫然的美国电影类型——歌舞片,以及近年来对这一类型的复活努力和改造:A级大制作,类舞台式空间、调度与实景、大场面的拼贴,非歌舞片、非歌手的明星饰演并演唱诸元素之间,成功地获取并确立了再现形式。但我特别选择这部影片为例,是为了再度说明经典之作电影改编所可能具有的文化双刃特质。我们曾经谈到过,欧洲文学名著的电影改编在1990年突然涌现为热浪,几乎毫无疑问地成为冷战终结、西方世界胜出的全球盛典中的一幕。但历经20年之后,当不仅冷战,而且"后冷战"时代也渐行渐远,"革命(失败)之后"的岁月"恢复"为"革命之前":不是怀旧派们的旧日"田园"再度降临,而是冷战前的世界性问题与危机的重现。当东方/社会主义阵营不战而败,我们或许

终了了这场彻底变革的社会实验自身携带的暴行,但人们一度忽略的是,造成全球共产主义运动风起云涌的社会问题、危机和灾难,并未因冷战终结而消失,或得到了解决,相反,这些问题间或由于丧失了制衡力量与解决方案而愈加深重。因此,19世纪文学中的苦难场景再度清晰获得了其现实对应物。此时的经典改编,在重述西方价值的同时,也带回了原作之社会批判力量的回声。前面说到《悲惨世界》上映之后,中英文网站上,显然是从未阅读过原著或观赏过音乐剧的青年、青少年观众受到了饱含迷惘的诱惑:太悲惨了!我自己对这些反应的反应,首先是,难道这些孩子——无疑是影院电影的观众似乎都是尼禄盛宴上的宾客,甚至不知道罗马城在烈焰焚毁之中?但继而的感受是,我们竟是从这部似已远逝、古早褪色的经典重述(之重述)里,在音乐特有的深情(不时悲情、矫情)里,再度获取了新主流成功放逐的叙述:苦难与革命的逻辑关联,与告别与审判者不同的革命、革命者想象。作为曾深深浸淫在原作中的读者、音乐剧的百老汇观众(透露一点隐私:我自己的"不登大雅之堂"爱好之一,是每度赴纽约,我会放纵自己看1至2场音乐剧[笑]),我自己的观影经验原本和我每次观看名著改编电影一样,"淡定"而疏离。但带几分自嘲的心情,我内心某些似乎沉淀在深处的记忆被街垒站点场景搅动。最令我始料不及的是,当故事临近大团圆尾声,当芳汀的灵魂前来接引冉·阿让共赴天堂,我已准备起身之时,银幕上蓦然呈现的、横亘在巴黎街头的巨大街垒、街垒上挺身抗暴、慷慨赴死的大革命场景,音乐剧最著名的唱段——尽管歌词成了天堂礼赞——响彻影院,猝不及防地,我被"击中",眼里有了泪翳。

滕:最后一个问题,相对私人化一些,但也不完全是。2012年"影评人捞金"浮出水面,圈内人士网上爆料称"有人月入六万"。三年前,我们启动了"电影工作坊"这样一个电影年度批评的编写与出版计划,第一本《光影之隙》出来的时候,招致了一些"学院式"、"小圈子"、"对产业无益"的批评。2012年恰好是您执教30年,也是从事电影教学和电影批评30年,最近《文景》杂志上也发表了您对于这30年的学术道路和思想道路进行回顾的访谈,但是我还是想请您再简单谈谈您对

电影批评的界定与思考。

戴：30年了，乌飞兔走，说来有点感伤啊（笑）。唯一可以肯定的，希望自己能在未来、未尽的日子里继续做一些自己认为有意思的，或者是有意义的事情吧。其他的似乎在"昨日之岛"（见《文景》总第94期）里说的够多了。

回到中国电影、中国影评的现状上来说，我想诸多现象，倒也不足为奇。当中国电影开始变成了一个巨型的娱乐工业，开始变成了一个吞吐大资本的机器时，影评作为电影市场的一个重要的链环，自然也开始与资本相关或直呼"挣大钱"。简单地说，"影评人吸金"等报道，则既逻辑又谬误。所谓逻辑，是指1997年互联网落地中国之后，网络为影迷和迷影者打开了全新的空间。网络影评写作，曾经是单纯的、爱电影的人的书写板。当网络影评人建立了自己的公众信誉，市场重金收买，写者受雇做如是说，无疑逻辑。言其悖谬，是因为中国电影始终缺少的，正是市场—观众意义上的影评人（我自己在1989—1990年之间做过尝试，在为非电影因素受挫之后，再未对自己做此类定位）。类似角色的功能，是通过自己的趣味、判断影响观众的选择。在成熟的电影市场上，影评人的影响也通常对应着特定的观众群，很少有人能包打天下。具有公信力的影评人由此获得较高的收入无可厚非，但问题是，影评人的公信力建立在市场之上，其前提是他/她相对于"卖家"的独立性——他/她可以为媒体雇佣，却不能为制片方收买。将自己的信誉/象征资本出售给制片方，对影评人来说是自毁，至少是高额、快速透支。说来有趣，今日中国，一个颇为特殊的现象，就是我们越来越经常地在各种专有名词（尤其是社会角色称谓）前加定语。比如，知识分子，如今有了"公共知识分子"、"有机知识分子"、"学院知识分子"。事实上，如果将"知识分子"这一称谓溯源到其法国与俄国的源头上，不难发现，知识分子并非某种固定身份，而是现代社会的一个功能角色：作为文化人，一旦你加入了维护社会正义，反抗强势霸权的抗争，你便出而为"知识分子"。一旦放弃了类似的选择或行为，你便可以继续做你的专家、学者、教授。知识分子，必然是公共的、有机的，也许与学院有关，实则无大涉。知识分

子，因此不是"知道分子"、"姿势分子"。回到我们的话题，今天的影评人前面不时需要加上"独立"二字，正是今天的社会文化生态问题的显现。恐怕问题不在于影评人获得了何其巨额的收入，问题是他通过了怎样的路径获得。如果巨额收入的唯一源头或者有效源头是从制片方收取报酬并撰文回报，那么这就不是影评，只是软文、广告了；如果他因此成功地引导/误导了观众，那么事情就只能在市场、职业伦理的层面上去讨论了。

至于我们，应该说是在做电影研究或文化研究，与严格意义上影评没有直接联系。或者说，相对自外于市场、资本，是我们的前提之一。选择电影，固然是由于我个人的专业，更是由于电影尽管已不再如当年那样，是社会的"晴雨表"，但仍是显露、透视社会文化的大视窗。迄今为止，你仍可以在世界电影中"读"到关于今日世界的近乎"一切"消息：主流与非主流、或反主流的，中心或边缘的，奢靡或苦难的；或者用我们刚才的比喻——你可以旁观尼禄的盛宴，也可以目击燃烧的罗马城。我们当然希望通过电影，发出我们的、有些许不同的声音；至少是通过电影，去记录、见证、思考变局中的世界。这是我们的初衷，也是我们的定位。其他的，交予读者、观众和时间吧。

<div style="text-align: right;">2012年3—5月，纽约—北京</div>

光影经典

欧洲经典的光影转世:名著改编与社会文化

历史与形式:从莎士比亚的《裘力斯·恺撒》到电影《恺撒必须死》

《安娜·卡列尼娜》的电影之旅

福尔摩斯的轮回

《呼啸山庄》:复仇,不只关乎「爱别离」

欧洲经典的光影转世，名著改编与社会文化

戴锦华

21世纪已逾10年。而在第二个10年的开启处，影坛的光影迷踪之间，文艺复兴到19世纪的欧洲文学经典影视改编再一次密集涌现，似乎成了一个世界性的、引人注目的电影文化现象。

2011年，俄国导演、欧洲国际电影节的宠儿索科洛夫的新片《浮士德》赢得了威尼斯国际电影节的金狮奖；继而，2012年，年逾八旬的意大利老导演塔维亚尼兄弟以莎剧《裘里斯·恺撒》的最新电影版《恺撒必须死》摘取了柏林电影节的金熊。举世瞩目的2012年伦敦奥运会的开幕式上，当今最著名的莎剧演员、也是自导自演了六部莎剧电影的肯尼思·布拉纳（Kenneth Branagh）登场，以发明家、工程师布鲁诺尔之名朗诵了莎剧《暴风雨》中的段落："不要怕，这岛上充满各种声音"（显然并非巧合的是，不久之前，莎士比亚的魔幻剧《暴风雨》[*The Tempest*, 2010]再度改编为电影）；而配合伦敦奥运会，BBC隆重推出的"献礼片"，正是根据莎士比亚四部历史剧改编的电视迷你剧《虚妄之冠》（同《空王冠》）。同年，一部英国古装大片《匿名者》（*Anonymous*, 2011）再次掀动莎士比亚"身份之谜"。此间，著名莎剧演员、因饰演"哈利·波特"中的伏地魔而蜚声全球的拉尔夫·费恩斯（Ralph Fiennes）自导自演了莎士比亚《科里奥兰纳斯》（*Coriolanus*, 2011），影片不仅成了2011年最突出的艺术电影，而且成了引发众声喧哗的影片之一。一如整个20世纪，莎士比亚晚年的这部备受争议的作品不仅再度引动关于经典改编，关于媒介，关于"讲述神话的年代"与"神话所讲述的年代"的讨论；而且再度直接与间接地进入了现代政治场景与当下的政治学论域。也是在这两年间，围绕着美国超级实力派影帝阿尔·帕西诺（Al Pacino）的两部莎剧：其自

导自演的跨类型纪录片《寻找理查》（*Looking for Richard*，1996）与其主演的新版《威尼斯商人》（*The Merchant of Venice*，2004），或高度自觉地、或在不期然间透露了我们时代的歇斯底里或"精神分裂"。继而，再一次的对偶：阿尔·帕西诺的又一部跨界纪录片《王尔德的莎乐美》（*Wilde Salome*，2011）与其主演的莎剧《李尔王》（*King Lear*，2012）似乎继续延展这处绽裂或曰打开着世纪文化"褶皱"。

也正是在这新世纪第二个十年的幕启时分，"文学十九世纪"魅影浮动。先是勃朗特姐妹再度联袂登场：英国BBC与美国焦点公司联手打造的新版《简·爱》与《呼啸山庄》（*Wuthering Heights*，2009），以南辕北辙的影像风格、审美趣味与文化诉求，赢得了一般无二的"忠实原作"的盛赞。在1979年罗曼·波兰斯基（Roman Polanski）版的《苔丝姑娘》（*Tess*，1979）似成托马斯·哈代（Thomas Hardy）之名著的电影"绝唱"之后，赋予社会批判力度的英国导演迈克尔·温特伯顿（Michael Winterbottom）再度将这部名著带往银幕。只是这一次，故事的场景转移到了印度。于是，纯真、善良的少女苔丝的悲剧再度于印度的土地上轮回出演（《特莉萨娜》[*Trishna*，2012]）。老狄更斯则于《远大前程》（*Great Expectations*，2012）的再述间还魂。这股热络的欧洲经典的魅影重叠，不仅关乎文学正典的再度改编，而且覆盖了通俗文学场域。夏洛克·福尔摩斯耀眼转世。只是这一次，不再清癯憔悴，且几乎完全抛弃了苏格兰花呢外衣与猎帽的"必须"造型与道具。先是英国电影《大侦探福尔摩斯》（*Sherlock Holmes*，2009）脱化于法国动漫而令福尔摩斯翻生为动作片硬汉，并一举夺冠彼年的全球票房纪录，继而是BBC迷你剧《神探夏洛克》（*Sherlock Season*，2010—2012），以其独有的细腻风韵令福尔摩斯与华生飘然转世于21世纪的伦敦街头，且兼具了经典与流行偶像剧的意韵。故事依旧由华生自阿富汗战场归来、身心俱疲开启，但这却不复为英军的殖民前沿，而来自后911的联合国军的复仇行动。华生的叙事也转而成为心理分析之"书（写）疗（法）"的博客更新。不甘居人后的美国电视剧业继而跟进，女版华生之电视连续剧《演绎法》（2012—2013），固然外化了福尔摩斯与华生间的"兄弟情义"里的情欲张力，却因此而丧失了

前两者借重网络流行文化"卖腐"的"天然"魅力。

此轮的欧洲文学经典的影视改编热,无疑以"伟大的(英国)文学传统"为主脉,并以英国导演工业为主要依托(此间或需一提的是,世纪之交,英国超级畅销系列小说及电影"哈利·波特"系列无疑成了英国电影工业复兴、英国演艺界整体"靓丽登场"的重要契机与推手),但在这处幻影华美的舞台上,2012年最新版的俄国经典《安娜·卡列尼娜》(*Anna Karenina*,2012)与法国经典《悲惨世界》(事实上是百老汇经典),一如德语经典《浮士德》的最新改编一样意味深隽。

改编之疑

似需赘言,影视的文学改编,尤其是经典改编,早已是电影电视工业的惯例与常态——尽管其中不乏"令人倍感挫败、沮丧之作",而"改编"也早已成为一个历久常在,却不时乏新可陈的论题。人们不断地于其间重申或引申出诸多关于文学、关于电影的本体论议题,引申出比较艺术学、媒介理论或世界文学与世界文化的议题。众所周知的是,经典改编稍异于一般意义的文学改编,其特定的悖论情境,一边是无可回避的更突出(人物/角色)的认同障碍——因为其情节角色的家喻户晓;也因同一原因,"天然"携带着丰裕的认同的经济学价值。事实上,经典改编的电影与电视锁定着其特有的、稳定的观众群体。尽管其观众不时地体认着对角色、尤其是主角之饰演者的情绪性拒绝或情感性"伤害",但经典的读者们仍会乐此不疲观看着一次再次的"名著"的银幕轮回。可以说,20世纪以降,文学经典的光影转世,甚或于"机械复制时代"翻转了原作与改编的阶序,不再是改编于原作的恒久寄生,而是改编为原作赋予了来生今世。可以说,名著改编自身便是一次自觉或不自觉的重写,是一次关于写作的写作——尽管使用不同的媒介,而且由于名著的电影改编经常不仅是对原作的重写,而且是对此前的改编版本的重写。可以说,名著的电影(电视)的改编会将自身反写于原著

之上，于是，经由不断阐释与重写的原著便渐次成为一卷羊皮书上的文字，几经涂抹，字痕叠加。

同样略有别于一般的文学改编，经典的影视版的转世，固然始终如一地助推着原作的再版、重读（每一个新的电影改编版的问世，无论其成功与否，都会伴随着以此版剧照为封面的"名著"的再版），却同时面临着无可规避的原作的参照与"威胁"；是否"忠实于原著"便成为一个如同一般叙事性作品是否"真实"（再现了现实）一样，成了语焉不详却约定俗成的前理论评判标准。不同于作为流行、畅销小说之"周边"的电影改编，这类电影旨在搭乘流行便车而无意电影艺术，原作插图版是其理想目标与意图，于是选角的成功与否：能否最大限度满足最大多数的原作读者的想象，不仅是成功与否的关键，而且是近乎影片成功的全部内涵。于是，影评人盛赞或不屑丝毫无助/无损读者/观众的拒绝或热情。[1] 而经典改编则不然。类似影片固然面对着对原著烂熟于心、无限热爱的读者，甚或专家，但更多的是或有耳闻、间或初尝、知之不详的观众。阿尔·帕西诺的导演处女作《寻找理查》中就包含了大量的、对纽约街头的路人的随访与莎士比亚专家的阔论。绝大多数街头受访者对莎士比亚这笼罩着巨大光环的名字，表达了混杂着的无知、敬畏与漠然的情绪，而专家滔滔不绝的演说却不时失于琐屑或偏执。于是，帕西诺这部古灵精怪、难于分类的作品，似乎首先形而下的意义上呈现了名著改编所面临的挑战：如何"忠实原著"又成就一部自足而独特的电影，令多数观众首次遭遇经典？然而，即使暂时搁置电影评价的多元多义，就其与原作的两厢参照而言，何谓忠实？是对原作鸿篇巨制的恰当剪裁，高明缩写，或聪慧的媒介对译？是对原作灵氛的有效捕捉，还是对其社会、文化、价值诉求的再现，抑或对其情感结构与情绪基调的准确理解与成功复现？一如2011年再度联袂登场的勃朗特姐妹的名作《简·爱》与《呼啸山庄》的最新电影改编，分别赢得了"忠

[1] 世纪之交，类似现象中最为突出的，是系列小说《哈利·波特》与《暮光之城》热销与电影改编。

实原作"的好评,乃至盛誉。然而,凯瑞·福永(Cary Fukunaga)版的《简·爱》,有"史上最炽热优雅的改编"[1]之誉,意指影片典雅、温婉的视觉风格,尽可能贴近原作设定的选角,隐藏起摄影机/电影写作笔触的视点/人称叙事,所谓在"视觉和情感层面上""忠实原著"[2]。而安德里亚·阿诺德(Andrea Arnold)版的《呼啸山庄》,则使用不加减震器的手提摄影机,大量不时失焦的跟拍长镜头,画面所捕捉到咆哮在约克郡荒原上的狂风;近乎突兀地,一位非洲裔的素人演员获选出演这部19世纪罗曼史的男主角希斯克利夫,几乎成为阿诺德个人风格标识的、少女青春沼泽的书写。这些特征固然引起了对影片践踏原著的非议,乃至怒骂,但2011版的《呼啸山庄》也因此而入围威尼斯电影节主竞赛单元并获得摄影奖,旨在表彰影片无视陈规的改编路径,以及对原作的主基调:"愤怒"的忠实再现。[3]这一对照组刚好表明,改编之于原著的忠实与否,与其说是改编实践的真实议题,倒不如说是有关改编讨论,乃至文学与电影论域的迷失地。

冷战隔绝之"外"

然而,笔者瞩目欧洲经典的光影转世,并非着眼于其作为全球电影工业的通例或常态,而是关注每度经典改编涌现之时的异数与变量。不错,自电影诞生,准确地说是,一旦在梅里埃那里,电影摄放机器偶然地与叙事结合,电影重生为20世纪最伟大的叙事艺术与代偿性的世俗神话系统,文学经典的电影改编便绵延不绝;及至有声片诞生,文学经典的改编愈加成为寻常选目。然而,欧洲经典的电影改编并非星罗棋布,或匀速推进地分布、现身于电影史上。事实上,在百年电影史上,尤其

[1] http://www.rottentomatoes.com/m/jane_eyre_2011/
[2] Laura Collins-Hughes, 'To Eyre is Hollywood: The new film version of 'Jane Eyre' is the latest in a long line of adaptations', *The Boston Globe*, Mar., 13, 2011.
[3] Peter Bradshaw, 'Wuthering Heights', *The Guardian*, Nov.10, 2011.

是有声片的历史上,欧洲经典的银幕转世,集中在两个长时段之间。作为此番轮回的前世,是战后四五十年代之间的经典改编的大浪集中涌现,且此间颇多电影史佳作。我们似乎不难找到解释:二战甫去,电影工业延展着其黄金时代,而且度过了伟大的哑巴开口说话之后的尴尬;或瞩目媒介时代降临,其时,对于电视的直接冲击,电影工业回应的方式之一,便是对历史/古装题材的选择。然而,如果说这可以解释北美的名著改编现象,却无从说明此轮经典改编盛行,是一个全球性的电影事实。此时欧洲文学经典的电影改编,固然以英美为中心,却同时成为彼时苏联电影中的突出现象。也正是在这一时段,首度出现了非西方国家的、成功的莎剧电影改编——黑泽明的《蛛网宫堡》(1957;改编自《麦克白》)。正是以欧美与苏联为主舞台之主剧目,以战后四五十年代为时间参数,历史坐标之上,赫然硕大的参数,无疑是冷战:人类历史上首度全球大分裂的发生,全球性的意识形态对峙及两大阵营军事竞赛所助燃的活火山口上的宁静。正是在以冷战为主参数的历史坐标的内部,在冷战意识形态或你死我活、水火不容冷战逻辑的参照下,两大阵营对欧洲文学经典的文化、电影共享,方才成为如此突出且耐人寻味的议题。

或许追述的是,经历了19世纪20世纪之交的"现代主义"文化冲击,经历了欧美世界"百年和平"之后、20世纪两场世界大战带来的全球灾变,经历着将人类一分为二的冷战分立;分崩离析的世界现实,令欧洲经典——文艺复兴到19世纪的欧洲文化、文学、艺术,获取了特定的象征位置,在渐次演化为"崇高客体"的同时,蜕变为"空洞的能指",或曰再现重写的界面。悖谬而逻辑地,冷战年代两大阵营对欧洲经典的共享,事实上也呈现为阐释权的争夺,欧洲文学经典及其改编,由此也获得了文化价值客体的意义。于西方阵营,这是其自身伟大的"人文主义传统",璀璨的"欧洲文明"正典;对于东方阵营,这是人类文化遗产,是上升期资本主义(对照着垂死的、寄生的资本主义)的巨大活力与批判和自我批判的载体,因之或许可以成为无产阶级新文化的前史。事实上,在昔日的东方阵营内部,为了有效地处理社会主义文化与现代文化(现代欧洲或曰资本主义文化)的异质性共存,创造了一整套文艺

理论及文学史的评价标准：诸如批判现实主义相对于消极浪漫主义的积极浪漫主义的区隔，诸如"创作方法"突破"世界观局限"，诸如"批判继承"或文学、艺术作品的"社会认识价值"……用消弭其间的深刻断裂。此间有趣的"时间错位"在于，经历了19世纪之"世纪末"，当日"现代主义"的文学、艺术潮流开始以媒介自反、表达不可表达之物的尝试事实上终结了文艺复兴到19世纪欧洲文学、艺术对写实幻觉与透明编码的追求，且深刻地断裂了20世纪文化与19世纪文化的有机接续，战后西欧、北美勃兴的消费社会与媒介文化则尝试封印了这一具象的文化内存与记忆，至少是令其自中心处偏移开去；而在苏联、东欧及亚洲社会主义国家内部，却有意识地终止了其本土的现代主义运动，并在其主流文化内部，开启了一个曰"社会主义现实主义"、曰"革命浪漫主义"的书写年代。其背后正是持续的、经过筛选的欧洲文学经典的黄金时代莅临。错位？滞后？倒影？回声？或巨型挪用？或许在不期然之间，这一事实显露了20世纪国际共产主义运动的内在困境之一：相对于现代资本主义世界，社会主义作为异质性规划对文化的迥异其前的需求与构想，事实上面临着无先例可援引的困境；在民族国家内部推进社会主义革命同时应对外部帝国主义包围的困境，势必在其自身文化内部造成革命文化与对秩序/统合的高度需求的张力，令其只得借助文艺复兴到19世纪欧洲文化内部的批判资源；但机构化、体制化的社会主义文化却在借此"他山之石"之际，同时将资本主义创生期的主流价值高度内在化。这或许也是解释1989年，社会主义阵营"崩盘"的原因之一：那事实上是一次巨型的"不战而败"、内部引爆的结果；其原因之一，便是其别样文化价值系统建构的失败。对西方世界文化价值的高度内在化，最终导致对其政治理念与经济度量的认同和归顺。也是这一事实间或透露20世纪社会主义阵营内部的另一处文化暗箱或社会秘密：作为列宁主义实践而诞生的社会主义国家与阵营，不仅遭遇着资本主义世界的围困，而且大都作为"发展中国家"——置身于工业化进程或前工业化状态之中，其内部议程与国家规划仍是、必须是现代性规划。于是，对文艺复兴到19世纪文化的尊崇或挪用，便不仅是社会主义文化无先例可

循的困境使然，而且由于其主体表述大部吻合于社会主义国家政治、经济议程的内在需求。

在这一有趣的脉络上，欧洲经典光影转世的开启，固然是由于电影的发明令影像取代了印刷术成了现代社会的大众媒介，电影（故事片）因之取代17—19世纪的长篇小说成了20世纪的"说书人"；而相对于现代经典与文学正典的形成而言，名著之电影改编似乎是成了一处20世纪文化的力场：一边是文艺复兴—19世纪的文学被抬升入大学殿堂成为经典/正典，因而获取了文化的神圣性与"精英主义"特征；一边则是电影改编将其拉拽向大众、流行文化的"低处"，或曰复制、延续、曝光了类似文本原初的都市大众娱乐、消费文化的特征。与此同时，经典之电影/电视改编以并非永远有效的公众认知、时下阐释反身于经典殿堂，令经典在轮回间不断获取新鲜的生命。

然而，也正是在二战之后，欧洲文学经典则开始密集于银幕转世之时，这一殿堂之高、银幕之奇的名著改编，开始更为清晰地显露出其文化价值表述与社会功能效应上的双刃特征。从另一个角度上望去，20世纪中期，当疯狂、倒错、歇斯底里、迷幻、疏离、绝望、暴力一度成为文学、艺术、文化书写的主调，以完整、均衡、理性、爱为其底色的经典序列退行到大众文化场域；但就其叙事逻辑、世界再现与价值系统的自我缠绕与悖反而言，正是类似经典的改编、转世，却同样、不时更为内在而深刻地负载着时代的精神分裂症候。在两大阵营内部，甚或在多数第三世界国家：一边，作为"伟大的欧洲文化传统"或"人类文明的峰值"，诸多文学经典携带着现代性话语的正面建构力量，负载着现代大学人文学科的内在结构，人文精神、人文传统与"人"的叙述因而或直接或暧昧地占据了"崇高客体"的结构位置；而另一边，类似经典也正是在此间显现了其社会文化之幽灵的意味。这不仅由于自文艺复兴到19世纪，欧洲文学、艺术经典始终携带着现代性的多副面孔与现代性话语等多重表述，因而其建构性表述自身已携带着充裕的破坏力或曰批判性（正是后者令社会主义阵营的文化挪用成为可能），也不仅由于欧洲经典固然是资本主义进程的正面表述，借以遮蔽其不可见的历史暗箱内部或

真实的政治经济动力——诸如作为文化复兴的前提与第一推动的"地理大发现"及其后的"拉丁美洲,被切开的血管",但作为欧洲"现代发生"之社会档案的一种,在诸文学经典最终整体自洽、自足的世界幻象之中,始终包裹着某种资本主义体制自身的创伤性内核,隐现着被剥夺、被牺牲的多数之"实在界"的面庞。因此,借重其建构性及正面价值西方世界,无法彻底驱逐其内在携带的幽灵;而不断打开其褶皱,曝露其资本主义之创伤性内核的东方阵营,则无法消除其传播、建构现代性逻辑的能量。因此,欧洲文学经典的每度改编,始终的是祭神,亦是招魂;是祛魅,亦是附体。

东、西《哈姆雷特》

我们或许可以冷战时代两部最具盛名的莎剧《哈姆雷特》的电影改编为例:一是1948年英国莎剧史上最著名的演员与成功的电影导演劳伦斯·奥利弗自编、自导、自演、自制的《王子复仇记》(《哈姆雷特》[Hamlet]),一是1964年苏联电影艺术家格里高利·柯静采夫执导的《哈姆雷特》。《王子复仇记》创造同时摘取威尼斯国际电影节金狮奖与美国奥斯卡奖最佳影片的首纪录,创造了自导自演影片同时赢得奥斯卡最佳影片与最佳男主角的首纪录,创造了外籍电影人摘取奥斯卡最佳影片桂冠的首纪录,也无疑是莎剧改编电影横扫奥斯卡奖的首纪录。影片同时赢得了金球奖最佳外国电影,英国电影学院奖最佳影片。而柯静采夫的《哈姆雷特》则在冷战的酷烈氛围中入围威尼斯主竞赛单元并赢得了评委会特别奖,3年后获得金球奖最佳外语片提名,赢得了欧洲各国的多种奖项。关于后者,经常获得引证的,是英国电影学教授理查德·戴尔(Richard Dyer)的评述:"荒谬的是,对莎剧改编最有力的两部电影作品(柯静采夫的《哈姆雷特》和《李尔王》(1971))并不是在英国,而是在苏联诞生。"然而,此间真正荒谬的不仅是冷战逻辑的信奉者自身的矛/盾陷落,而且欧洲经典在冷战年代所扮演的远非单纯的文化角色。

这两部著名的《哈姆雷特》都是彼时的电影巨制。《王子复仇记》无疑是彼时挥金如土的奢华之作，恢弘壮观。事实上，在其导演处女作——另一部莎剧的电影改编《亨利五世》（1944）之中，劳伦斯·奥利弗已经不仅再度展示了他炉火纯青的表演功力，而且显现了他细腻丰满的场面调度与行云流水般的运镜天赋。而在《王子复仇记》里，奥利弗再度借重奥逊·威尔斯在其不朽名片《公民凯恩》（1941）中改造过的摄影机，以丰富的摄影机运动创造影片的心理史诗风格。可以说，作为有声电影史上的《哈姆雷特》的第一次英语改编，奥利弗的删减可谓大刀阔斧。尽管这也引发了影片"不忠实原作"非议，但它亦令《王子复仇记》充满了或可圈点的文化意味。毫无疑问，作为所谓人文主义或人文传统的奠基人，莎士比亚的剧作充满了（或曰创造了）现代逻辑与现代悖论，但奥利弗对人物（尤其是对罗森格兰兹与吉尔登斯坦）的删减落点却在于这部名曰《丹麦王子哈姆雷特的悲剧史》中的政治与历史元素，至少在莎剧尤其是《哈姆雷特》改编中领先运用正当其时的弗洛伊德之《哈姆雷特》解读，以凸显其恋母情结之心理悲剧的因素。于是，不再是宫廷斗争中遭遇叛卖、受僭越的王子，而是被囚、受困于创伤、内省中的个人。甚至在奥利弗自己的莎剧改编电影的序列中，较之于《亨利五世》，哈姆雷特不再是历史中的个人，而是一个失陷或悬浮于历史中的个人。尽管无需赘言，在前现代的文化逻辑中，复仇固然几乎是唯一一个令个体得以"合情入理"地僭越社会结构、人际网络与律法禁忌的动因与契机，但《哈姆雷特》的独特或曰现代意义正在于这一复仇故事，是对复仇行动的无尽延宕、推诿，而且最终虎头蛇尾；而奥利弗对其中历史枝蔓的删减不仅强化了哈姆雷特由前现代意义上的个体向现代个人的演变，而且将其明确为心理学/精神分析意义上的、"瘫痪"的、或曰"歇斯底里的"个人。回到"神话（再）讲述的年代"——一个消费社会翩然降临、冷战年代大幕初启的时代，个人之为现代意义上的多重神话不仅必须被重新定位为新的消费主体，而且参照着社会主义阵营关于阶级与集体主义的意识形态，个人则成为先在的"自由"观念的载体。正是在这里，我们可以触摸到20世纪欧洲经典改编的文化或曰意识形态

意义所在：就形而下的层面而言，观看成功的"演员电影"——著名演员自导自演的电影，其观影快感之一，在于看主角和事实上由他所役使的摄影机缠斗或争锋；其自身已然构成了某种影舞或影博的意味。如果说奥斯卡最佳演员奖的获得意味着表演元素的胜出，意味奥利弗的肉身形象作为"想象的能指"胜出，那么，最佳影片奖的获得，则意味着摄影机/故事的叙述逻辑与秩序对这一逸出之胜利者的最终俘获。我们或许可以将其引申为，奥利弗版的《哈姆雷特》借助精神分析成功地从历史、或曰莎士比亚的历史剧中释放出现代个人的精灵，但最终为摄影机最终的捕获则意味着非历史化的精神分析学所"解放"的个人只能是先天的病患或意瘫的囚徒。在现实与政治的参数上，设若自由的个人或个人的自由充当着对冷战想象中的东方阵营的示威，那么，这丧失了行动与执行能力的主体，却成了对作为西方理念的自由的嘲弄。

对照柯静采夫版的《哈姆雷特》，问题则更为有趣。作为世界电影艺术的奠基人、大师爱森斯坦的同代人，曾身为演员的柯静采夫之《哈姆雷特》同样是鸿篇巨制。资料告知，在影片开拍之前，摄制组花费了6个多月的时间，搭建了等比例的丹麦王宫与城堡，影片便在这巨型的"实"景中拍摄。当柯静采夫一反他此前的欧洲名著改编《堂吉诃德》（1957）对彩色胶片的选用，采取了黑白、宽银幕的影像形式。这一选择不仅是奥利弗同一选择的呼应，而且有着更为丰富和微妙的媒介意味。事实上，在世界电影史上，"黑白"VS."彩色"胶片/影像，除了直白的"昔日"VS."今朝"，始终被赋予"真实"VS."幻象"的意义；而对于柯静采夫及苏联电影说来，彩色影像则更靠近其身处的、刚刚逝去的现实——斯大林时代或社会主义现实主义的律令。因此，对黑白影像的选择，其自身意味着对俄国/苏联电影传统的回归或提示。于是，《哈姆雷特》的影像便相当直观地携带着叩访爱森斯坦，以及他的《伊凡雷帝》（1944）的意味：那是对20世纪30年代，有声片之初，人们对光影之为叙事的深切沉迷的回归——尽管其形式表意正在于现代性话语及其规划的自我绽裂与魅影浮动，而且是对蒙太奇之始的构成主义、表现主义的元素的借重。从某种意义上说，柯静采夫的《哈姆雷特》是诸电影版

本中改编力度最大的一部。略去了《哈姆雷特》中莎士比亚式的噱头，大幅删减了哈姆雷特的内心独白所表露的无尽彷徨，于是，柯静采夫的《哈姆雷特》与其说是莎士比亚之今译，不如说更近似于一部希腊悲剧：人物奋力撕破命运的网络，却最终毁灭于宿命的定数。并非堂吉诃德的反面，柯静采夫的哈姆雷特凌厉、果决，尽管绝望而被缚。复仇的延宕并非出自行动力的瘫痪，而是出自敌手——不如说是其执掌的权力机器的强悍、监视与控制的无所不在、屈服于权力的众人的微贱。相形之下，劳伦斯·奥利弗的《哈姆雷特》更像是一部经典弗洛伊德的奢华心理剧，而柯静采夫版则是一部壮观的历史剧。影片结局，当宫廷之上尸横四处，身中剧毒、白衣胜雪的哈姆雷特在霍拉旭的陪伴下分开众人挣扎步出宫廷，走上峭崖，只有一句遗言："余下的，便只有沉默。"便阖然而逝。颇具创意与深意地，福丁布拉斯的士兵以长矛、宝剑复以军旗为架，抬起哈姆雷特的尸体步向高处——悲壮而尊严的英雄的葬礼。相对于劳伦斯·奥利弗的"个人"悲剧，柯静采夫无疑书写了一则政治寓言。然而，从"后冷战"之后的今日望去，这寓言除却冷战逻辑之下的解读：影射、控诉斯大林时代，勾勒苏联知识分子、艺术家之"历史人质"的状态，以及提供想象性的精神肖像外，是否还具有更丰富、繁复的意味？返归文本，除却巨大的、具有胁迫与窒息感的城堡内外空间的影像与阴影，影片中或许最具震撼力的场景，也是此前此后《哈姆雷特》电影改编中从未有过的狂放调度，便是颇具表现主义/黑色电影气韵的、先王幽灵的巨影自城堡上方凌空而立。不言自明，这是哈姆雷特复仇故事的开启，是异世界的入侵，无疑也是柯静采夫之《哈姆雷特》最为鲜明的社会症候的节点。或许必须再度提示"讲述神话的年代"：1964年，斯大林时代已终，苏共20大的揭秘引发的全球震荡余波正逝，而赫鲁晓夫时代带来的"解冻"已达末端。于是，一如《伊凡雷帝》曾经在东、西方世界众说纷纭：那究竟是一阕献给斯大林的颂歌？还是一则质询、至少是讽喻斯大林的檄文？对于《哈姆雷特》，这来自异世界的幽灵，究竟是斯大林（时代）的幽灵，还是西方世界的幽灵？究竟是异己的侵入还是自我的威胁？究竟是救赎的还是毁灭的力

量？[1]一如黑色电影—德国表现主义事实上是欧洲法西斯主义的魅影的银幕捕获，而构成主义则一度充满了变革世界与断裂的激情；柯静采夫版的《哈姆雷特》不仅充满了经典改编自身的张力，而且充满了媒介形态自身的张力。在余下的"沉默"之中，回声碰撞，余音不绝。

潮汐涨落

事实上，在20世纪40、50年代欧洲文学经典的电影改编热浪渐次隐退之后，经典的改编于60年代始整体降温，再度成为间或为之的电影现象。究其因，60至80年代，20世纪之为"极端的年代"的峰值记录的再度刷新，其间的动荡与激变，似乎挤压了经典改编所必需的相对闲适且优雅的文化空间。此30年间，世界的钟摆从极左摆向极右——红色的60年代，全球大都市充满了"愤怒的青年"：中国迸发的"要扫除一切害人虫，全无敌"的红卫兵运动，法国"五月风暴"到意大利"热秋"所构成的"最后一场欧洲革命"，美国规模浩大的反战运动延伸为嬉皮士运动与波普文化运动；在其近旁，则是民权运动高扬起的黑色手臂的丛林，是性解放运动狂放与纵情；社会主义阵营内部的"布拉格之春"罕有地撼动了苏联帝国的绝对权威，墨西哥墨西哥城奥运会的前夜，高举着切·格瓦拉画像的大学生浴血三文化广场，在日本东京近旁，三里冢反成田机场的抗争，首度揭开了20世纪农民登临现代舞台的剧目……与此同时，则是广大的第三世界从独立建国运动发展为广泛的人民革命运动。经历了70年代的下降动作之后，1980年以里根、撒切尔分别于美英高票当选，且连选连任，开启了右翼主导的全球新自由主义时代。如果说，60年代，尽管其中有诸如《西区故事》（1961；歌舞片版的《罗密欧与朱

[1] 数年之后，柯静采夫的第二部莎剧改编选取了《李尔王》（1971）。依据冷战时代社会主义国家的主流书写逻辑，我们同样可以追问：其中遭叛卖、被放逐的老王，究竟是斯大林，东正教的俄罗斯"父亲"，抑或是罗曼诺夫王朝？

丽叶》)的完胜——再度以莎剧改编电影横扫奥斯卡,时代高张的反文化旗帜,无疑在颠覆或质询着经典的价值和意义;[1]那么,80年代的社会的全面反挫,主流文化则甚至恐惧着经典内在携带的叛乱幽灵。

此间,经典改编有限却稳定的节拍,大都联系着英国BBC电视台特定的国家行为。显然,一如20世纪70年代以降,美国以定期发行玛丽莲·梦露、詹姆斯·迪恩、奥黛丽·赫本及猫王的纪念邮票,伴之以电影回顾展、诸如梦露坟前逐日常新的玫瑰等有意为之的都市传奇,以为美国国家形象的名片更新,BBC公司则以10年一期的速率,兼之以电影、电视剧更迭的媒介形态不断更新着英国文学经典的影视纪录与记忆。

在20世纪的记录底板上,欧洲经典的电影(/电视)改编再度于最后10年喷发,并形成了一道绵延不绝的、跨世纪的文化风景线。或许颇具症候意义的是,这轮旷日持久的文学经典的全面轮回转世,以分外喜感的方式闯入全球大众(消费者?)的视野:1994年,迪斯尼率先推出了一部甜美、温馨的"异形"《哈姆雷特》——《狮子王》。这部好莱坞/迪斯尼大片一炮而红,全球热映(这也是最早近乎同步于中国大陆发行的好莱坞/迪斯尼之一)。影片不仅创造了全球票房奇迹,而且迅速改编(之改编)为百老汇歌舞剧常演不衰,而这一大歌舞的巡演形式,则常驻全美、全球的迪斯尼乐园。继而,1996年巴兹·鲁赫曼献上了"后现代激情版"的《罗密欧+朱丽叶》,张扬的青春偶像莱昂纳多·迪卡普里奥、克莱尔·丹妮丝联袂出演,名城维洛纳"移居"墨西哥;一见钟情、喜结连理却双双殉情(/枉死)的爱情悲剧伴之以都市黑帮纷争、时装枪战与摇滚街舞。一时间,莎剧的电影改编获得了前所未有的流行热度。

无需铺陈社会历史分析,这一轮欧洲经典改编热的开篇,显然绝非偶然地对位着冷战的终结与后冷战的开启。事实上,肯尼斯·布拉纳(Kenneth Branagh)的莎剧改编序列"刚好"启动于1989年[2],十数年之

[1] 事实上,20世纪60年代的经典改编集中在《罗密欧与朱丽叶》和《哈姆雷特》之上。
[2] 也是在1989年苏联影坛再度推出了《哈姆雷特》(导演格里布·潘非洛夫[Gleb Panfilov])的最新电影改编,但可谓无声无臭的悄然蒸发。这在苏联这艘超级战舰的倾覆之际当然微末不足道。

后,又一次引发社会关注银幕重写《哈姆雷特》,则是在1990年[1]。无需重述胜利者携带战利品的故事,经历了数十年两大阵营对欧洲文学经典的争夺与共享之后,欧美终于可以看似安全地回收并光大"自己"的经典了。再度以《哈姆雷特》序列为对照组,似乎可以读出世纪之交欧洲经典改编的社会政治意味。1990年版的《哈姆雷特》由经典改编的"专利"人物、意大利导演弗朗哥·泽菲雷里执导,当然采取了历史剧正统的"自然主义"/写实风格的造型与影像,却令人匪夷所思地选择了硬汉型动作影星梅尔·吉布森出演哈姆雷特——尽管"有一千个读者就有一千个哈姆雷特",但吉布森的形象却无疑与任何关于哈姆雷特王子的想象相去甚远。于是,在最浅表的层面上,以决断、行动力、执著、间或纯真的银幕形象而著称的梅尔·吉布森(Mel Gibson)便与先天"瘫痪"的现代人、陷于"俄狄浦斯情结"的罪感而无法履行复仇/复权使命的丹麦王子形成了直观的错位或曰张力。此版另一个重要的叙事特征,便是将哈姆雷特的恋母欲望表达得极为直接、几近赤裸;而在视觉层面上,梅尔·吉布森的王子与格伦·克洛斯(Glenn Close)饰演的母后,无论是视觉形象、身体语言或场面调度都凸显,甚至超出了母子情深,表达着充分的和谐与默契;相形之下,莪菲丽亚的纯情少女形象是如此的隔膜而异己。在讲述的另一个层面上,导演不仅凸显了画框对哈姆雷特的限定、阻隔和囚禁意味,而且不断地将其呈现在画框中的画框之间。于是,似乎是对劳伦斯·奥利弗以降的《哈姆雷特》书写的反转:丹麦王子的命运与其说是宿命性的心理悲剧,不如说仍是环境(社会?历史?)的悲剧。甚或乱伦禁忌也不过是文明所固化的、关乎自然繁衍的社会逻辑。于是,个人遭受历史、社会羁押的叙述再度于1990版的《哈姆雷特》中浮现。然而,至少就其社会功能效应说来,此番"原

[1] 事实上,1990年欧美银幕之上,同时涌现的《哈姆雷特》电影改编达4部之多:弗朗哥·泽菲雷里(Franco Zeffirelli)执导的《哈姆雷特》,凯文·克莱恩(Kevin Kline)执导的电视电影《哈姆雷特》,马克·奥沙克(Mark Olshaker)执导的舞台纪录片《发现哈姆雷特》(Discovering Hamlet),最为著名的,是赢得了这一年威尼斯金狮奖的、汤姆·斯托帕德(Tom Stoppard)执导的《君臣人子小命呜呼》(Rosencrantz and Guildenstern Are Dead)。

画复现"并非再度标记了诸般个人议题中的社会（/政治?）元素，而正是在《哈姆雷特》的改编序列及其冷战终结的社会语境内放逐瘫痪了行动的、思想/恋母原罪的幽灵，以期将个人主义与主流英雄再度扶上王位？

这份"后冷战"的重写反转在《狮子王》中达成其高音部。在《狮子王》里，小狮子辛巴经历了家喻户晓的丹麦王子悲剧的典型桥段：父王遭阴谋杀害，凶手/叔父乘机谋权篡位，流落他乡的小王子为了内心的自我疑惧规避自己的责任和使命，直到最后时刻方才采取行动。但或许并不仅仅出自迪斯尼和卡通片的必须，小辛巴不仅终于一举战胜邪恶，即位成婚，而且喜得小王子，普天同庆，百兽来朝。几乎无需过度阐释，《狮子王》之为"后冷战"莅临的欢庆、疗愈、匡扶的意味就在其表层结构之中。就其剧情的内部逻辑而言，为高光勾勒的，是父子而非母子情深；延宕复仇行动的，不仅是等待成长的必需，而且是遭阴谋欺骗不明真相。于是，阴谋一旦败露，辛巴便义无反顾。更重要的改写在于，作为一个完全意义上的成长故事，辛巴不仅替父报仇，重建王国，而且以将自己成就为父亲，表达了对父权及父名的认同与占有。更为有趣的是，《狮子王》的基本造型、空间与剧情的设置似乎"偶然"地结构为赤金毛色的穆法沙、辛巴父子与黑色毛发的刀疤的对立，在此只需提示好莱坞黄金时代家喻户晓的人物造型、表意系统的伪人种学规定："金发碧眼"VS."有色人种"意味先在的价值、善恶表述，再提示20世纪美国社会最尖锐却曾经讳莫如深的冲突主题——黑人（或使用政治正确的表述：非裔美国人）/民权这一美国社会的"痼疾"；再加上一个小小的佐证，即片中所有正面角色，均有知名白人演员配音，而为刀疤和众鬣狗配音的，则是著名的美国黑人明星。[1] 若进一步引申这一面向，那么，充当刀疤的帮凶的众鬣狗原本生活在王国边陲之地：狰狞荒

[1] 或许补充的是，20世纪50至60年代，好莱坞电影中的诸如印第安人、拉丁裔等种族问题的呈现，是对其黑人/民权运动议题的提喻与屏/蔽；那么"后冷战"以降，好莱坞电影中的黑人形象或议题却成了现实中棘手的拉美裔非法移民，也许还包括数量颇巨的亚裔中产新移民问题的代称。

芜的恐龙坟场;他们一经侵入中心地带成为暴君的帮凶,王国内便饥馑遍地,兽不聊生,满目疮痍。类似情境与冷战逻辑之下的西方社会的东方想象间的无间吻合似乎不言自明。于是,辛巴的复仇与复国,正在于驱逐暴君,令其帮凶/鬣狗重回其来所;边缘与荒芜之所在,便自此"国泰兽安,千秋万代"。设若《哈姆雷特》的有声电影改编序列事实上负载着某种现代的,亦是冷战时代的幽灵与创伤,那么制作完美、甜且萌《狮子王》便是一次狂欢式的庆典、驱魔与治愈。尽管幽灵已逝却注定重返:高度非政治化的《狮子王》事实上开后冷战新主流叙述的风气之先:以"富足"VS."贫穷"、"德政(/民主)"VS."暴君"取代"资本主义"VS."社会主义"间作为对抗性修辞与胜利者叙述。但其内在幽灵性,却正是新自由主义逻辑的核心:狮王之于森林、动物王国统治的"天然"合法,正是最直观、本意的丛林法则——弱肉强食;金毛与黑毛注定一般无二,剧情唯一的区别只在是否借重鬣狗,但丛林或草原上的鬣狗,原本以猛兽的残羹冷炙为生。[1]

缝合与绽裂

以此为肇始,世纪之交的20余年里,欧洲经典的电影(电视)改编愈加密集,且轮回频段不断缩短,渐次从冷战年代的10年为一期,缩短至5年一期。仅在1990年版的《哈姆雷特》拍摄六年、《狮子王》热映两

[1] 就此话题引申开去,Discovery的一则非洲野生动物节目十足有趣。据称,当远红外线技术应用于野外夜间摄影之后,许多关于自然界的知识获得了惊人的刷新与改变。夜间摄影获得的资料表明,并非鬣狗作为自然清洁工,食用猛兽的残羹余屑。而是相反,猛兽,尤其是狮虎经常食用它们自猎狗那里夺得的残羹。因为猛兽的爆发力惊人却耐力极为有限,几乎无法从以速度和耐力取胜的食草类兽群中获得食物,因此只能不断劫掠耐力、速度与攻击力均见长的鬣狗群的食物。这几乎可以读作全球化的今日世界的寓言:几乎所有的发展中国家和地区,尤其是非洲都是世界上主要的贸易出口国或地区,养活了西方世界的国家和地区,同时是这世界上最为贫穷和饥饿频仍的区域。至此,以非洲野生动物为其造型依据《狮子王》的意义逻辑,便更加可疑而有趣。

年之后，全新的一版、布拉纳的"全本"《哈姆雷特》隆重推出。此版采用1604年的四开本第二版，并辅之以1623年对开本初版。全片长4小时2分钟，与原作的朗读时间等长。一字未删，一段未减。尽管影片的制片预算中下，却使用65mm宽银幕胶片拍摄。汇聚了英美重量级演员并有欧洲各国巨星加盟。建造艾尔西诺斯城堡主要内景历时三个月，占用了谢伯顿制片厂两个摄影棚，全长250英尺（76.2米），成为英国电影史上最大的单一布景。在布伦海姆庄园拍摄时，共动用了200吨人造雪，铺设180英亩的雪地。然而，作为一部在字面义上忠实原作的"改编"，布拉纳却做出了异乎寻常的造型选择：非但不曾选用故事所讲述的年代（12世纪）的历史复原或拟真，而且也不曾自然主义地返归原讲述故事的年代——文艺复兴时期，相反，全本选用了19世纪新古典主义的建筑、空间与造型，铺张奢华，金碧辉煌，巨大凝重。几乎匪夷所思的是，当滔滔不绝的对白事实上已充满影片的"物理空间"，近景、特写镜头及推镜则进一步强化了这份局促中的拥塞感。或许正是1996版《哈姆雷特》的外在风格特征，透露了这一轮经典改编热的文化意味：一边是在20世纪，这一"极端的年代"、浩劫与革命的世纪的参照，资本主义的历史——自文艺复兴到19世纪的历史陡然间丧失纵深，获得了同质性的意义；另一边，则是新主流叙述的一个未必如愿的策略，将此一新世纪对接于彼一世纪末，即以21世纪对接于19世纪，以历史叙述蒙太奇效果达成对20世纪沉重的历史记忆的消弭。一如昔日"文艺复兴"之说，成功地将欧洲的现代对接于希腊、罗马的历史，在文化与意识形态的成功缝合间，令欧洲中世纪/基督教的历史成了欧洲中心之历史想象内的巨大褶皱，这赋予资本主义的发生以历史的、进步的合法性的同时，隐匿了现代欧洲资本主义脱化于基督教文明，尤其是新教的血缘关联。此番的新主流叙述则尝试借重诸多叙事策略与修辞手段，重新选择历史叙述的剪辑点，将20世纪作为欧美历史的剪余片，重新建立、缝合历史叙述，以一个新的历史褶皱令20世纪的历史成为某种不可见的内容物。此举不仅寄望放逐形成于欧洲、消散于欧洲、却注定不断回访的"共产主义幽灵"，而且寄望于淡化并最终消弭20世纪关于资本主义自身的灾难

与浩劫记忆：两场世界大战，法西斯主义的全面兴起，反犹主义与纳粹种族灭绝的暴行，欧洲的分裂……人们频频谈及布拉纳版的《哈姆雷特》的"尾声"：击碎、扳倒哈姆雷特老王的塑像的场景，显然是对世界电影史，也是20世纪政治史上的名片——爱森斯坦的《十月》（1928）的互文指涉。但设若这一指认成立，那么其意味深长之处正在于，在《十月》中，扳倒沙皇塑像，意味着一场"彻底决裂"的革命，意味着旧世界的灭亡与新纪元的开启，而在布拉纳版的《哈姆雷特》这里，这只是一次王朝统治者的更迭、文明史上的惯常剧目："乱哄哄你方唱罢我登场。"而抹去20世纪社会主义革命，进而是整个20世纪的历史差异性，当然是达成新主流叙事缝合的有效路径。而返归《哈姆雷特》的电影文本，最后沉重地跌落在地上的老王的头像，在影片中，正是（只是？）其鬼魂、幽灵的形象。联系着德里达之《马克思的幽灵》（全书正是从《哈姆雷特》的第一场进入），那么，经典重拍的热浪所携带的胜利者驱魔式的意味，或许并非过度阐释。

然而，也正是相对于这一意识形态诉求，欧洲经典的转世之身再度显露了其自身的张力或曰双刃。甚或在看似拒绝反身、极端透明的1996版《哈姆雷特》中，一处小小的"装饰音"：置于议事厅边角处迷你舞台，或曰一具舞台玩具，似乎成就了其关乎自身的症候注脚。这个不时为影片的讨论者与拥趸所引证的道具，被视为96版《哈姆雷特》的后现代元素，它清晰地指涉着另一部著名的电影文本：英格玛·伯格曼晚年的《芬妮与亚历山大》（1982）中的一幕。于是这一与《哈姆雷特》之奢华巨大的场景并非和谐的"脚注"，便再度借重伯格曼及其作者电影序列提示着某种心理悲剧的意味，尽管同时唤起的，必然是关于20世纪后半叶、欧洲所亲历的空前文化危机的记忆。然而，如果说，这小小的道具，事实上充当着对莎士比亚之镜框式舞台与布拉纳之银幕画框的自指，那么，或许无需引申分析，其症候意义已然分明：相对于晚年伯格曼这部不无和解意味的童年记忆电影，《哈姆雷特》试图以那座迷你，或儿童木偶剧舞台重新闭锁哈姆雷特叙事，或尝试以其缝合其20世纪的创口，未免力不胜任。如果说，伯格曼的电影记忆相对于《哈姆雷特》

之为现代个人的神话与魅影尚且对称，那么相对于布拉纳版《哈姆雷特》试图充当的胜利或弥合的欧洲之歌而言，芬妮亚历山大的舞台便不成比例地精巧狭小。一目了然的是，这具迷你舞台几欲为布拉纳那硕大的头颅所撑裂。我们或许可以继续追问：布拉纳舞台上那个小小的王冠人偶，究竟是僭王，还是王子哈姆雷特？即，那是剧情中哈姆雷特的敌手，或他心灵的魅影？还是布拉纳对自己的《哈姆雷特》书写的自指？如果是后者，那么，这单薄细小的偶人之为载体，岂不成了对布拉纳超级抱负的奇妙反讽？此处的互文"引证"，或许可以视为布拉纳的反讽：这部"饱满"到几欲绽裂的、"充分"到近乎窒息的《哈姆雷特》，与其说是一次平滑的缝合，不如说是一处凹凸的疤痕；其包裹起20世纪创伤、异己性的努力，以别种方式标记了其始终在场的事实。

事实上，布拉纳版的《哈姆雷特》制作、发行不足5年之后，2000年，美国独立电影导演米歇尔·阿米瑞亚德（Michael Almereyda）执导、伊森·霍克（Ethan Hawke）主演的"千禧版"《哈姆雷特》，便令莎士比亚的这部名剧再度成了撕裂"后冷战"时代的"超链接"，再度展露20世纪创口的界面。这部超低预算（200万美元）、以16毫米胶片制作的影片，可称粗糙却别具匠心。故事由12世纪的丹麦直接"穿越"到世纪之交的纽约，老王国也成了名曰"丹麦"的跨国公司。这名副其实的今日帝国总裁之子哈姆雷特却是一个沉迷DV电影制作的"愤怒的青年"。其工作室电脑背后的看板上几张照片间或标记了"后冷战"胜利者缝合意图的绽裂处：那是切·格瓦拉、马尔科姆·X。毋庸赘言，如果说，切·格瓦拉是美国《时代周刊》背书的"20世纪的英雄与偶像"，那么，他与马尔科姆·X一起，却更为具体地标识着20世纪60年代，提示着20世纪西方世界最大的创口与谜题——革命与暴力。而"千禧版"《哈姆雷特》事实上凸显了莎士比亚剧作中的暴力：不仅是开篇的篡位谋杀，而且哈姆雷特对普隆涅斯、罗森格兰兹、吉尔登斯顿的误杀或谋杀，以及结局时刻，所有人物横尸王宫的场景。然而，米歇尔·阿米瑞亚德以饱满的愤怒基调凸显了原作中暴力，却并未将其处理为某种个人的、伦理或历史性的问题，相反，将其呈现为社会性议题，并携带着鲜

明的当下性:在著名的"生存还是毁灭"的念白中,哈姆雷特背后的电视机上中播放着某场战争新闻,布满了天空的美军F15轰炸机,无疑提示着这是一场"后冷战"的区域战争,一场美国不断使用并炫耀武力的战争。如果人们尚有记忆,那么或许会记得,20世纪60年代欧美学生运动以革命的规模勃兴,对其触发点的描述之一,正是"B-52效应"与"切·格瓦拉效应"。前者指称首度出现在电视机上的美军越南暴行,如何引发了欧美青年学生的全面激进化;后者则指称切·格瓦拉的行动如何招呼安卓为理想主义献身的激情。颇为有力地,哈姆雷特的犹疑,成了后革命时代的犬儒哲学的具象与自嘲。于是,经典改编所尝试负载的"历史蒙太奇"或缝合,便在经典改编自身的序列中赫然绽开。

另一组例证似乎同样意味深长。2004年,一部由欧美多国联合制片、曾以《邮差》(Il postino,1994) 一片惊艳天下的老导演迈克尔·雷德福(Michael Radford)执导的经典改编电影、莎士比亚的著名喜剧《威尼斯商人》(The Merchant of Venice) 推上了全球银幕。影片采取了所谓"自然主义"的影像风格,以看似透明的形式系统、细节和器物,"复原"某种关于历史、关于莎剧的"真实"/幻象。一部"忠实原著"的改编,似乎注定加入新主流意识形态缝合的诸多努力之中。然而,由美国的超级影帝阿尔·帕西诺(Al Pacino)饰演的丑角——犹太高利贷商人夏洛克的形象与演绎却令影片成了又一处绽裂。显然是极为自觉地,阿尔·帕西诺饰演的夏洛克不再是唯利是图、残忍拜金的小丑,相反成了影片语境中的社会性弱者,一个遭到刻意凌辱、歧视与放逐的角色。一磅肉的故事,只是一个遭到挫败的复仇故事。这个据称主演与导演高度共识的面向,却事实上摧毁了原作的喜剧基调。即令观众仍认同了女主角鲍西亚的聪慧魅力与旷达,但当她的胜利便意味夏洛克的落败之时,认同的快感便不禁大幅折扣。与其说这是莎剧,亦是现代性话语内部的"精神分裂"的再度显影,不如更具体地说,其间源远流长、盘根错节的欧洲文化中的反犹必须浮出水面,正是由于法西斯主义的兴起及以奥斯维辛标识的犹太大屠杀,是20世纪历史上最深广且痛切的创口。事实上,2011

年英国北方芭蕾剧场（Northern Ballet Theatre）上演的新编舞剧《哈姆雷特》（大卫·尼克松[David Nixon]导演），便将剧情背景设置在了纳粹占领下的巴黎。于是，哈姆雷特的彷徨便负载了20世纪个人论域中的又一处尴尬、痛楚的伤口：体制暴力下的个人，个人的历史承当，关于妥协、犬儒、合作和抵抗。再一次，文学经典改编成了现实与幻想争夺、撕扯的界面。

媒介的角色

此轮欧洲文学经典改编热于"后冷战"时代开启，横贯世纪之交20年，此间一个重要的坐标参数，便是其另一重界面意义：作为媒介自反的界面，同时负载着对我们身处的媒介时代的困惑或内省。

这一特质的获得，或许正由于经典改编自身便历史地负载了上一轮媒介更迭：影像取代文字，"想象的能指"取代血肉之躯的舞台演员，其媒介互译且重叠相加的文化实践自身，便是对一次自我指涉、自我缠绕的镜像式存在。但此轮改编热所呈现的高度的媒介自觉，却同时记述或曰回应着新的媒介更迭及其更为深远的社会、文化演变。2012年美国奥斯卡颁奖典礼上，一个重要的（尽管通常是隐形的）角色——柯达公司的缺席，肇始了这一变化的发生：在电影中（也是在曰电影，却比故事片远为广阔的、丰富的领域中），数码媒介正式接替并将取代胶片成为纪录的、叙事/幻象的介质。而此前，一个并非笑谈的说法，是21世纪第二个十年伊始，居社会文化关键词首位的，或许正是iPad（当然包括诸多品牌的Pad及形形色色的安卓手机）——数码通讯，是移动平台与交互媒体。它不仅是国际互联网的延伸和演进，而是对这个社会文化生态的改变。

于是，比上一轮经典改编热大幅推进的，是此轮电影/电视实践之高度的媒介意识及自觉。其中相当突出的，是两部19世纪文学经典之作的电影改编：《简·爱》与《安娜·卡列尼娜》。一则优雅、平淡，一

则精巧、机敏,但都评价颇高,口碑甚佳,均被誉为"忠实原作"的电影改编。但两者采取的媒介自指的路径却大为不同。《简·爱》的改编采取了几乎无从觉察的方式,极为细腻而精致再造出19世纪经典小说的"透明"幻觉,以致对影片的恶评之一是:"如果1847年夏洛蒂·勃朗特(Charlotte Brontë)出版《简·爱》的那年有电影工业,他们生产的改编本就会和这版一样。"[1]但这段文字读来几乎如同盛赞。摒弃了此前《简·爱》改编通常采取的、以独白或旁白再现原作第一人称自传体叙事的形式特征,影片通过电影视点:机位、构图、调度,尤其是对浅焦镜头的出神入化的运用达成了将叙述锁定在主人公简·爱的内聚焦。更突出的是,影片再次成功实践了一种有效媒介自觉与自反,即,无论借重何种媒介,事实上你无法"真正"再现历史中的任何时代;唯一可能的再现路径是成功模仿、复制那个时代的典型介质。2011年版的《简·爱》通过19世纪的特定光源/光效:烛光、油灯、壁炉投射在地板上的散射光(/含蓄的脚光效果),璀璨的夜间内景与大片浓密的黑暗,达成19世纪的写实主义油画与早期肖像摄影的视觉效果。由此,不仅在视觉上唤回19世纪的想象性记忆,而且成功地再现其时的历史氤氲。而《安娜·卡列尼娜》则远为要炫彩得多。尽管一如《简·爱》,《安娜·卡列尼娜》"忠实"地保留了原作的叙事结构,即,安娜/渥伦斯基与列文/基蒂故事的双线索平行发展,但一反列夫·托尔斯泰(Leo Tolstoy)沉郁、细密的叙事语调,现实主义叙事风格,代之以活泼、不无俏皮的影像形式:镜框式舞台、高度风格化的舞台剧,甚或是歌剧表演与常规电影的影像及表演的不断切换,形成一份关于讲述行为的自指;而银幕上的镜框式舞台的出现,事实上成了对影像画框的像喻。然而,也正是两部影片间或表明:媒介自觉或自指行为,间或成就某种后现代叙事游戏的迷人,而并非注定同时成就批判性的意义自反。《简·爱》因"失落"了细小,但对原著之为社会、历史档案至为关键的密匙:彼时英国的长子继承制与男主人公罗切斯特的次子身份,这一细节所带出

[1] Rafer Guzman, "'Jane Eyre' could literally be a slleper", *Newsday*, Mar. 24, 2011.

英国贵族及资产者与在殖民地克里奥人之间"联姻/通婚"的"秘密";而安娜在凸显两条相互交错、映衬的爱情线索之时,则不仅失去了列夫·托尔斯泰之为"俄国革命的镜子"的功能,甚或略去原著中时代与精神肖像的意义。于是,且不论裘德·洛饰演的卡列宁已气韵宜人,不复丑角,或漫画像;他置身花之原野守望着一儿一女的全片结局,则事实上再次重复了那份告别、缝合20世纪与革命的表述。因此,不是为此前的改编所偏爱的、离经叛道的安娜及其她的爱情故事,也不是原著的真正重心列文的生活、思考与困境所负载的19世纪俄罗斯社会文化,甚或不是列文之为托尔斯泰最神肖的自画像,而是乏味的旧俄官僚、后半部中不无原教旨意味的东正教徒卡列宁成了影片的意义与叙事之锚。

相形之下,倒是2000年与2009年两部相映成趣的《哈姆雷特》意味或曰症候更加丰富。如果说,千禧版里,愤怒青年造型的哈姆雷特,提示着20世纪60年代的记忆及20世纪的谜题,那么,其中取代了剧中剧《捕鼠器》的、拼贴的DV电影,不仅表现了由莎士比亚元剧场性超元电影性的演变,而且表明了导演/影片作者对今日艺术与先锋电影的社会位置与功能的自嘲。[1]而2009版的电视电影《英国皇家莎士比亚剧团的哈姆雷特》则以更加精致而多义的形式延续了2000版的自指形态及文化症候。有趣的是,一如我能在前面曾经论及,名著改编的"今生",不断通过阐释将自己反身铭写到原著之上,因而改写了"前世记忆"——莎剧,更具体地说是哈姆雷特的电影改编,事实上也在舞台语言与形式上影响或曰反身改写了剧场、舞台、表演和接受。2009版的电视电影事实上多少具有舞台纪录片的特征,但其视觉上丰富的实验性和自指性一部分便来自舞台设计、装置自身。这部在英国舞台上口碑颇盛的《哈姆雷特》不仅延续了千禧版的造型和动作元素;令哈姆雷特不时手持一部微8摄影机,他不仅同样是通过摄影机镜头去捕捉国王对捕鼠器的反映,而且不时调转摄影机自拍——一个数码时代的典型动作与自

[1] 参见孙柏《另一个世界》,《光影之忆》,2012年,北京大学出版社。

恋文化。与此同时，影片极大地强化了剧中剧所暗示的自我映照、自我缠绕的镜像指涉。2009版的《哈姆雷特》舞台便是折射率极高的镜面式底板，舞台表演自身便成为一面巨镜之上的演出。而其电影的改写，则是加入了一个现代（/后现代？）的造型/空间元素：城堡中无处不在的监控器。影片事实上从监控器冰冷、非人的黑白视像开始了这部影片。显然作为影片的加强，影片的开始部分，监控器视像同时被赋予老式胶片照相机的镜头内的有效取景器画框，并伴随着旧式快门声。这固然是对电影的媒介特征的自指，但它同时在具象"丹麦"/"监狱"这一原著主题表达时，提示着影像媒介与现代生活、景观化社会的影像与再现、"老大哥在看着你"的"日常"形态。

不仅如此，2009版的《哈姆雷特》，还将这一形式层面的自反继续延伸。哈姆雷特第一次"误杀"，被设计为哈姆雷特对着镜子开枪射杀了隐身其后的波隆尼尔。于是，此后的场景中，便不断出现哈姆雷特在这幅碎镜前的表演。毋需对照1996版，2009版无疑延续了电影之影像叙事的惯例：多重、破碎的影像/镜像，不仅是媒介自指，而且对人物精神状况的直观描述。事实上，一如孙柏明敏的观察，无论是此版哈姆雷特的饰演者——大卫·田纳特（David Tennant）的形象或是其表演风格，都令人清晰地联想到希区柯克的名片《精神病患者》（*Psycho*，1960）中诺曼·贝茨（安东尼·博金斯[Anthony Perkins]饰演）；[1]似乎无需多论希区柯克影片之为弗洛伊德之电影范例的意义，其影片自身充裕的冷战意识形态意味亦是尽人皆知的电影事实。恋母、精神分裂、冷血谋杀或曰社会暴力，便成为2009版《哈姆雷特》的另一个互文注脚，也成了褶皱起20世纪的文化缝合的又一处绽裂。而2011版的《哈姆雷特》，则索性将这幕莎剧改写为血腥惊悚的密室杀人故事——莎士比亚时代的现代性困局，便再次成为后冷战之后世界的精神分裂症候。

[1] 2012年12月12日，笔者与孙柏就莎剧电影改编问题所做的对谈，记录稿。

倒置、短路与困局

返归引发笔者关注此轮欧洲经典改编热的影片：2011年在威尼斯电影节上拔得头筹的《浮士德》与2012年赢得了柏林电影节大奖的《恺撒必须死》，间或引发出"经典·电影"这一命题的、更为丰富的症候意味。

无需赘言，在文艺复兴到19世纪欧洲文学经典的视域中，《哈姆雷特》与《浮士德》间或可以视为"个人"这一核心的文化与哲学命题的双峰。前者指称着思想与意志、语言与行动、父名与恋母的困境，后者则铺陈着欲望、生命与意义的背离；灵魂的价值，间或引申为创造与征服的限定和代价。然而，笔者注目于亚历山大·索科洛夫的《浮士德》获奖，其关注点并不在歌德这部著名诗剧的21世纪变身，甚或不在于索科洛夫的全新剪裁与改写，或一如既往地对索科洛夫之电影语言的探究和讨论。换言之，索科洛夫之《浮士德》攫取了笔者的关注，与其说是作为"影片的事实"，不如说是作为一个更为宽泛意义上的"电影的事实"。作为苏联解体、庞大而壮观的苏联国家电影工业蒸发后的仅存，索科洛夫的这部名著改编电影是一个特定的"权力"序列的终篇，而此前的三部曲，则是《莫洛赫》（1999；希特勒之死）、《金牛座》（2001；列宁之死）及《太阳》（2005；日本天皇裕仁宣告战败、已认定自己将被国际法庭处死的数日）。显而易见，三部曲的一致性在于20世纪影响或改变了历史进程的政治人物，其中第一部与第三部主人公之间的共同昭然若揭：二战的发动者、法西斯轴心国领袖、将人类大半投入血海之中的罪人。但令人愕然，或发人深省之处在于：为什么是列宁？不同时代，不同性质的政治人物。如果索科洛夫选取斯大林，我们或可以尝试理解：因为同属二战巨人——尽管斯大林是在同盟国一边，而且扭转了二战全球战局、置身于同盟国伟人之列；但毕竟有着1956年苏共二十大的曝光；20世纪人类悲剧的能指之一——古拉格群岛集中营的罪行。然而，不是斯大林，而是列宁出现在这一序列之间，唯一的内在连接，便只能是冷战之西方胜利者的逻辑：革命一如战争，正是20世纪历史骇人悲剧。尽管历史告知：20世纪的革命正是战争的结果，而且是终结战争的产物；且不论在

相反的立场上，20世纪革命是对人类乌托邦梦想的实践。将背叛革命的结局归咎于革命本身，只能出自胜利者对失败者的审判。似乎已无需多言此间的"后冷战"之后的文化症候：抹去20世纪历史内（社会主义）革命与（帝国主义）战争间的对立、对抗意义，代之以欧美普泛价值的参照，无疑是告别革命，或者说是放逐幽灵的主导意识形态策略之一。

然而，较之列宁与希特勒、天皇裕仁的怪诞并列，更有趣的便是《浮士德》作为这一权力三部曲终结篇的选择。其中19世纪、20世纪叙述的阶序关系，无论其是否自觉，都必然成为21世纪的今日，关于现代历史、关于资本主义的整体性叙述。事实上，几乎每个访谈者或评论者都会首先瞩目这一奇特的逆接：一部18—19世纪的虚构诗剧，终了20世纪的政治历史叙述？对此，索科洛夫的回答是："《浮士德》是终篇，也是开篇，四部曲是一个可以转动的圆环。"[1]但似乎必须追问的是：转动的圆环？意味着意义的传递？因果的轮回？或历史的循环？如果说，《浮士德》——这则德国的民间传说、歌德的诗剧，是20世纪历史叙事的开启，那么，索科洛夫是否认为，20世纪前半叶的历史悲剧正是资本主义发展与积累、或资本主义精神/浮士德精神内爆的结果？如果说歌德版的《浮士德》是20世纪政治悲剧的终结，那么，是否意味着"大写的人"、求索、创造、抉择，仍是有效的精神信仰和救赎之道？显然并非如此。索科洛夫的《浮士德》并非歌德（或克里斯托弗·马洛，或托马斯·曼）之《浮士德》。

返观电影文本——索科洛夫版的《浮士德》，便可理解，这"权力"序列的第四部确乎试图闭合索科洛夫的20世纪叙述。影片的第一个镜头，摄影机在天空云层间穿行、摇落，云中自无名处悬挂的一面精美的小镜摇曳着映照空明，继而镜头落向阴云光影中的山峦人寰，强烈的斜照中的海面富丽壮阔；镜头继续下落，进入一座中世纪的城市，穿过屋舍的大门前推，直至一个硕大黯晦的男性生殖器拥塞充满了画面。镜

[1] Olga Grinkrug, *Interview with Aleksandr Sokurov*, cited in Nancy Condee, *Aleksandr Sokurov: Faust*. Issue 37, 2012.

头稍扬，显露出一具胸腹破开的尸体，浮士德黑血淋漓的双臂正从中掏取脏器；伴随的对话关于未能确认灵魂的所在。似乎无需赘言这一长镜头[1]自天空（/天堂）至阳具/尸体的所具有的、明确的下降意味：神圣到世俗、灵魂到肉体；它几乎是对此前的片头字幕："浮士德"，根据约翰·沃尔夫冈·冯·歌德（Johann Wolfgang von Goethe）的同名诗剧改编的嘲弄，或戏仿声明。略去了上帝与魔鬼梅菲斯特的赌约（——那云朵间纤细、精美的悬垂小镜及其空明的镜中像，是嘲弄调侃中的上帝绣像，还是脆弱而细小的灵魂的像喻？），改写了魔鬼之名[2]，索科洛夫的《浮士德》是一幅"形而上学断裂开去之后的人的肖像"[3]。换言之，这不再是"大写之人"，而是小写之人，索科洛夫也把他限定为"男人"。不再是浮士德以灵魂为代价的上下求索，当然无关浪漫主义的崇高和激情，而是"典型的男人特性"——"对权力的激情"[4]。在索科洛夫的影片中，具体地呈现为情欲，或准确地称之为淫欲，以及为不择手段地获取满足所需要的权力——魔鬼之约。而影片的结局，在最后时刻，浮士德毅然，不如说是率性"毁约"：一把撕掉血契，几块大石压倒魔鬼，无视哀哀哭泣的魔鬼的追问，"谁会养活你""谁带你出去（地狱或世界尽头）"。大步流星奔去并宣告："都结束了！就像从未发生！"（魔鬼的回答："结束？多么愚蠢的字眼！"）。对天空中玛格丽特的声音："你去哪儿？"浮士德朗声大笑指向前方："去那儿！更远的地方！"奔跑前行。与摄影机的运动方向相反，渐次消失在画面的左下角。银幕上，回荡着浮士德胜利的笑声；冰岛雪原之上，埃亚菲亚德拉冰盖火山绵延无尽、壮观而狰狞。以此为

[1] 必须指出，数码时代，视觉上连续的长镜头已不再具有巴赞定义下的确定意义，那不再一定是空间与时间的连续呈现或任何意义上的纪实。当然相对于一镜到底的《俄罗斯方舟》（2002）的"作者"索科洛夫说来，这一开篇之镜也实在算不得"长"。
[2] 在索科洛夫版的《浮士德》中魔鬼名之为"马里求斯"，梅菲斯特的称谓始终不曾出现，当"Olga Grinkrug"使用梅菲斯特指称魔鬼时，索科洛夫反问："你在哪儿看到了梅菲斯特？"
[3] 《浮士德》的编剧尤里·阿拉波夫（Yuri Arabov）语。转引自Nancy Condee, *Aleksandr Sokurov: Faust*, Issue 37, 2012.
[4] 新浪娱乐前方报道组，刘敏的访谈 "对话《浮士德》，索科洛夫权力四部曲给力收尾"，2011年9月11日。http://ent.sina.com.cn/m/f/2011-09-11/00513413309.shtml

始,《浮士德》充当着前三部曲,即20世纪政治史的阐释:欲望与权力的游戏,便是与魔鬼签约;以此为结,《浮士德》似乎意欲践履20世纪的评判解决之道——个人的选择或抉择("始终存在着选择的可能。即使在斯大林的恐怖治下,人们仍可以选择出卖或拒绝出卖。"[1])。然而,相对于索科洛夫之《浮士德》这个极为昂贵、但太过迷你的链环或锁扣说来,酷烈而壮丽的20世纪,甚或仅对于希特勒、列宁、天皇裕仁的"个人"故事说来,也不成比例地硕大而滞重。终了、评判或救赎20世纪的历史、或政治悲剧,只是谈笑间撕毁与魔鬼确定的契约,投石,而后在仰拍镜头中背衬蓝天雪野,大笑着奔向荒原?也许关键点不在于仰天大笑而去,而在与临去之前的宣告:"都结束了!就像从未发生!"什么"从未发生"?与魔鬼的灵魂之约,还是20世纪的历史?再一次,此轮经典重拍的意味复现:凭借经典之名,缝合或抹除20世纪的历史、血渍与记忆。

　　事实上,索科洛夫版《浮士德》之"影片的事实",或可视为对"后冷战"之后的文化困局而非解决的告白。此版的《浮士德》与其说是一部"权力"与"抉择"的寓言,不如说一场冗长而陷溺的梦魇。除了充满这幕"灵魂戏剧"的沉重、丑陋、似乎时时散发着腐臭味道的肉身:近乎于屠宰场景的尸体解剖的开始,间之以饥饿、肉食,狭仄的街道、门廊处无名状的身体的拥堵、碰撞,车裂酷刑式的治疗,淫荡的偷窥,不无恋尸意味的性爱场景,便是与魔鬼同行的旅程。其中尽管有着18世纪风情画式的场景复原,但为索科洛夫所固执的极端形式:深灰滤镜不时制造的近乎单色/色泽褪尽的画面,凸镜与数码技术所造成的边际模糊及轻微变形,不时倾斜的构图,共同构成了古镜魅影式的视觉效果。于是,索科洛夫的21世纪的"浮士德命题",倒更像是父权坍塌之后的忧郁症症候;它与其说是成功地战胜或曰驱逐了20世纪的人类魔鬼,不如说其自身更像是"后冷战"之后的雾霾中的再度聚形的幽灵。

[1] Steve Rose, Aleksandr Sokurov: Delusions and grandeur, *The Guardian*, Nov. 14, 2011.

然而，索科洛夫之《浮士德》中胜利者的逻辑与失败者的位置的斑驳与错乱，还不止于此。在回答英国《卫报》记者关于人们是否被迫屈从于权力之时，他回答：

> 更准确地说，他们想要的就是这个（被迫屈从于权力）。对多数人说来，这是最舒服的位置。我们很受用被强迫。那解脱了你肩上的责任。人们最怕的就是肩负起责任。尤其是那些重大的责任：对你的国家，对你的人民的安全，对战争与和平。成千上万的人得以幸存，正因为他们逃避了这些责任。比如说，他们投票选出了希特勒，他们忍受了斯大林，在中国，数百万人（原文如此）对制止"文革"无所作为。[1]

需要指出的是，这段重要的审判20世纪的表述中，主体似乎几度置换（如果不说是极度错乱）：那是"他们"——多数人，是"成千上万的幸存者"；是"我们"，但显然不包括索科洛夫本人（"我一直在斗争"），但又是谁可能肩负其那些重大的责任呢？诸如国家和人民安全，诸如战争与和平？显然不是多数人，而另有其人。当《卫报》记者不无迷惑地追问："他们难道不是受害者吗？"顿感不妥的索科洛夫回答："当然是。的确是。"但话锋一转，受害者的话题却转向前三部曲的主角，令笔者迷惑的是，在索科洛夫看来，"在某种意义上，他们也是受害者"。"他们彻底屈从了。屈从于他们的同胞的欲望，他们自身的软弱，他们自己的妄想。实际上，伟大和权力并不兼容。"又一次主体的置换和倒错：如果20世纪的政治决策者，"也是""受害者"，那么，谁是加害者？20世纪的灾难和终结灾难的努力，又是如何产生的呢？事实上，无需诠释，索科洛夫的前三部曲的确选择了历史舞台上的主角，但同时却选取了他们生命的最后时刻：大权尽失、病魔或心魔缠身、孤立无依。其凸显的，并非历史或政治，而是处于生死之黯晦地带的个人；影片所再现的，并

[1] Steve Rose，Aleksandr Sokurov: Delusions and grandeur，*The Guardian*，Nov. 14，2011.

非传记之主将其意志实施于历史并书写历史的时刻，相反，是失败与死亡彻底剥夺其行动力的时刻。一如《浮士德》，前三部曲所关注不是人物的思想、行动、意志或灵魂，而是身体或直白地说：肉体（但或许补充的是，对于索科洛夫，"肉体"是"获祝福的现实"，现实中的"高尚、且饱受磨难的部分"，"同情最终会朝向肉体"[1]）。于是，索科洛夫的20世纪图景如果不是无主句，便是一幅可怖的倒置了的逻辑与图画：社会的中多数，人们或曰人民要为他们自己的受害负责，因为他们没有使用自己抉择的权力，没有承担起历史的责任；相反，20世纪历史的决策人物，却可能正是受害者——因为屈从于"他们同胞的欲望"。这里，所谓非政治的书写，已不只是某种由文化精英主义衍生出的政治精英主义，而是反历史的暴力书写。

不错，或许正如索科洛夫所说：即使在斯大林时代，人们仍可以选择或拒绝出卖。[2]但他没有，也不能回答的是，那并非20世纪历史中唯一的极端时刻：试问，为德国所侵略、占领国家的犹太人有怎样的选择和可能？他们并未投票选出希特勒和纳粹党（是否多余的提醒——奥斯维辛集中营修建在波兰，而非德国）。或者，1937年南京城内的中国平民与难民，1945年日本广岛、长崎，在自天空落下的两枚核弹的覆盖、辐射范围内的平民，究竟有怎样的选择？1966年，"文革"在中国一触即发，成千上万的人"造反有理"，那又是怎样的意义上的"屈从"？甚或1973年，皮诺切特军事政变后，智利自由（而非左翼）知识分子和中产阶级？或卢旺达大屠杀中的"图西族人"？从某种意义上说，20世纪的炙烈和残酷，正在于"别无选择"与"人"的死亡。

换一个角度，20世纪的"世纪病"，事实上并非"哈姆雷特的瘫痪"或"浮士德的书斋与沉思"，相反，正是人类应对危机的巨大抉择与极端行动。无需赘言，希特勒及纳粹法西斯主义在德国的兴起，二战

[1] Lauren Sedofsky, Plane songs: Lauren Sedofsky talks with Alexander Sokurov, *Art Forum*, 2001.

[2] Steve Rose, Aleksandr Sokurov: Delusions and grandeur, *The Guardian*, Nov. 14, 2011

的欧洲战场及灭绝犹太人的大屠杀,正是对一战之德国战败、国际共产主义运动在欧洲的勃兴的回应与选择;而俄国革命的爆发,则是对一战的别样回应和20世纪人类的最重大的、全球资本主义之外的最大选项的出现与首度成功;日本则是成功践行帝国主义逻辑的亚洲(也是非西方国家)首例,它在将大半个亚洲征服在暴行之下的同时,发动太平洋战争,令其成为名副其实的世界大战。换言之,希特勒及纳粹主义、列宁与俄国革命及共产国际(第二国际与第三国际)、天皇裕仁与日本军国主义(尽管东条英机或许是更为恰切的选择)所代表的正是历史的(包括个人的,尽管后者微不足道)重大抉择与转向,那绝非某些个人,无论是多么著名或重要的个人(及其所谓"屈从")所可能予以有效阐释。

况且,两次世界大战及其中间俄国革命的爆发、德国法西斯主义的兴起,终结资本主义的实践:革命或国际共产主义运动,并非觊觎、攫取权力的悲剧,而是权力的内爆。似乎可以再度引证20世纪60年代,引证那场以欧美为主舞台的"无双的革命":因为那是一次"想象力"之"夺权",是"不为面包,为蔷薇"的抗争。如果进而扩展到圣雄甘地、马丁·路德·金重写了"人的尊严与权利"、切·格瓦拉再出发、美国的反战运动、美国记者对美军美莱村暴行的揭露、红卫兵运动、东欧和第三世界的学生运动……在两大阵营对峙之畔,处处是反制行动,文化的反文化运动。正是这些反抗与颠覆权力的行动,事实上终了浮士德的书斋、舞台,质询着诸如"围海造田"的奇迹,一度凸显并最终耗尽了存在主义的激情。因此,20世纪的故事或许可以从任何版本的《浮士德》开始,却无法以其作结;因为那不仅是缘木求鱼,而且是字面义上的"自相矛盾"。即使在索科洛夫自己的叙事/历史逻辑内部,那也只能是意义的"短路"。可以说,"权力四部曲"或《浮士德》之为前社会主义国家艺术家、知识分子的"后冷战"电影书写,正凸显了此间深刻的社会、文化症候:一边是囿于自身的、曾经红色暴力的创伤经验,因而丧失了对20世纪的全球历史的反思能力;一边则是出自曾经的内部、现实抗争的需要,将冷战胜利者逻辑的深刻内化,无疑将极大地限制其现实的穿透力与未来的想象力。

然而，当我们再度将关注转移向索科洛夫之《浮士德》的"电影的事实"，则或许将借此展开另一个不同的面向，一份"后冷战"之后的世界文化境况。被誉为"塔尔科夫斯基的精神继承人"的索科洛夫，其立足欧洲影坛的起点之一，正是他作为前苏联之"（被）禁片导演"的身份。如果说，诸如《俄罗斯方舟》等实验性（长镜头一镜到底）艺术电影为他背书了欧洲电影艺术家的地位，那么，正是权力三部曲及他的传记/纪录片——《对话索尔仁尼琴》（2000）、《对话肖斯塔科维奇》（1981）、《对话塔尔科夫斯基》，确立他作为20世纪欧洲政治及苏联（抗衡）文化的结算者（如果不是清算者）的身份。然而，极为有趣的是，"权力"序列的终曲《浮士德》的制作资金，高达1,200万欧元的预算全部来自当时的俄国总理、昔日的也是今日的俄国总统普京的一力资助。[1]英国媒体"表情"暧昧地称普京为"《浮士德》的匪夷所思的政治保护人"[2]。而这部俄国独资的德语片可称文化全球化的范例之一，影片拍摄制作历时两年之久，外景地分布在德国、捷克、冰岛各地；俄罗斯导演、法国摄影师、德国的演员阵容、捷克的工作团队。影片的制片人在威尼斯电影节上的接受采访时表示："本片是一个大的俄罗斯文化项目，普京把本片看成是向欧洲传递和介绍俄罗斯精神文化的一种途径，并为欧洲和俄罗斯文化在融合方面起到促进作用。"[3]

此间的症候意义昭然若揭又耐人寻味。其一，便是索科洛夫"带点耻感"[4]的陈述，"这很讽刺，一个如此位高权重的人帮你完成表现权力中人的作品"——反权力的权力之作？其二，则是19世纪俄罗斯文化

[1] 据中外媒体报道，2009年，索科洛夫应邀造访普京郊区住宅，谈及《浮士德》的拍摄计划，普京表示了极大的热情，唯一的希望是影片作为俄国电影出品。一个月后，普京故乡圣彼得堡一个"神秘"的、"此前不为人所知的""大众媒体发展基金"拨款800万欧元用于制作《浮士德》。其后期制作的短缺部分则再次由普京即时倡导成立的"俄罗斯电影制作基金"赞助。而影片在威尼斯获奖之后几分钟，普京便亲自致电祝贺。

[2] Geoffrey Macnab, Alexander Sokurov: The Russian auteur and his Faustian pact with Putin, *The Independent*, Nov. 25, 2011. 标题颇有深意。

[3] Nick Holdsworth, 'Faust' finishes Russian 'trilogy'. *Variety*. Dec.5, 2009.

[4] 同上。

（且不论同样斐然的苏联文化）事实上自成宝藏，但"传递和介绍俄罗斯精神文化"却需借重德国经典。而20世纪历史上俄苏与德国最突出的连接便是二战的胜利者与失败者的组合。但在今日地缘政治、毋宁说资本政治的现实中，却是置身于后起直追的"金砖国家"的俄国和德国主导的欧盟之间的微妙张力。这无疑是另一重冷战的胜利者与失败者冷酷逻辑的证明。当然，或许南希·康迪（Nancy Condee）的论述更贴近索科洛夫之《浮士德》的文本意义：它是关于俄罗斯的欧洲身份，以及欧洲（/欧盟？）是否认可俄罗斯这个置身欧亚大陆的东正教国家的欧洲位置的表述。因此，这部俄罗斯电影，首先是一部欧洲电影[1]。"权力四部曲"似乎再度告知：不仅昔日苏联，而且是今日俄罗斯，已丧失或曰放弃了其历史叙述的主体位置，遑论别样的逻辑。

然而，于笔者说来，有趣的并非"后冷战"逻辑中的指认、审判系统：依据资本来源和现实政治结构指认、评介艺术家与艺术品。资本与政治无疑是艺术的极为重要的参数，但并非唯一参数。但正是此间的怪诞组合与张力：索科洛夫仍在不断重提的自己的昔日"政治异见者"的身份，与因纪录片《墙》（2009）而再度沸沸扬扬的普京的昔日KGB高官及东德秘密警察领导人的身份，以及西方媒体关于普京之为"独裁者"、"新沙皇"的口诛笔伐，却无碍《浮士德》的威尼斯完胜，间或向我们明确的提示与标识着一个"后冷战"之后的时代的莅临。冷战之胜利者审判革命与失败者，原本无外乎是为了告别、葬埋冷战的历史的记忆——"都结束了！就像从未发生！"于笔者，显而易见的是，造成20世纪之"极端的年代"，造成了冷战之人类分裂、对峙的危机和问题，并未，也不会因冷战、20世纪终结而获得减轻或解决；唯一的不同，是人类整体地丧失了终结资本主义的解决方案及动能。在这里，索科洛夫"权力四部曲"的意味，则不仅是在打开褶皱的同时，扁平或封闭了历史的视野，而且在于暴露了21世纪全球资本主义的新时代，单纯而暴力的主流逻辑之下/其外的、更深刻的文化脱节与失语。不仅是20世纪

[1] Nancy Condee, *Aleksandr Sokurov: Faust*. Issue 37，2012.

历史、19世纪文学的逆接，而且是苍白的文化逻辑主导的20世纪历史叙述；不是政治领袖而是个人/"普通人"；不是历史转折的时刻，而是面对死亡试图攀援生命的徒劳；不是灵魂、理想，而是脆弱而速朽的肉体；不是公共性与政治，而是个人化的"作者电影"。一如索科洛夫自己的表述："历史一如艺术，没有过去和未来，只有现在。"[1] 以历史之名否决历史，以非政治之名践行政治，以个人——20世纪激情与暴力的残骸来复活"世俗"、肉体与日常生活……在这里，已不仅是前社会主义国家中知识分子与艺术家的文化盲视，不仅是其后社会主义政权的政治选择或别无选择，而且是21世纪未来视野彻底阻塞的社会困局。

结语：文化的位置

与《浮士德》的众口皆碑与市场落寞不同，2012年柏林国际电影节金熊奖得主《恺撒必须死》在全球艺术电影市场上掀起了小小热潮的同时，毁誉并至。否定者的主要观点在于，为影片授奖的理由更多表达了道义性的同情，而非着眼其艺术成就。安慰奖一说的依据，一则是影片的导演保罗和维托里奥·塔维亚尼兄弟，80高龄再度执导；一则是影片的全部演员均为意大利监狱在押的重刑犯：黑手党、毒贩、杀人犯……而褒扬者则认为，影片的获奖可谓名至实归。这不仅在于导演借重20世纪中叶、一度颇为时尚的彩色、黑白混用的影像形式，再度建立了影像内部的虚构/幻象与真实的参照；亦不在于这对兄弟导演颇为出色地令一群难称俊朗、十足业余的"演员"渐次传递出莎剧演出的迷人氛围；而在于影片剧情的初始设定：为监狱重刑犯举办的戏剧工作坊，令莎士比亚特殊的名剧之一《裘里斯·恺撒》的排练/串演，与监狱空间、演员的身份，不如说是社会处境，碰撞出巨大而饱满的银幕张力。摒弃了

[1] Lauren Sedofsky, Plane songs: Lauren Sedofsky talks with Alexander Sokurov, *Art Forum*, 2001.

颇具诱惑力的套层结构——"剧中剧"、"片中片"的选择，求助于《裘里斯·恺撒》的角色与扮演者身份的对位或错位，而是在莎剧《裘里斯·恺撒》的剧情与影片《恺撒必须死》的逼仄幽闭的监狱空间之结构性参照中，以某种不无怪诞的悖谬，令古老莎剧获得了奇特的生机。

然而，正是《恺撒必须死》作为影片与电影的事实的成功，令笔者再度思考：21世纪，"后冷战"之后的世界上，"文化"的位置究竟何在？需要指出的是，"文化"在20世纪，尤其是后半叶的突出而重要的位置——从文化研究作为前沿学术领域的勃兴，到欧美社会运动事实上具有清晰的、葛兰西所谓的"文化革命"的意味，固然出自冷战的政治、军事制衡或曰僵局，放大了意识形态的对抗与争夺的意义，令"文化"成为一个具有充分政治性与社会实践性的场域；另一边，正是天下二分、水火不相容的格局，事实上令多种"第三种"位置或选择成为具有批判力与创造性的动能，而这种力量经常同时成为一种"文化"的新形态与可能性：20世纪五六十年代之交的欧洲的新左派，欧美的波普艺术，第三世界的思想家：法农与其反殖民理论，切·格瓦拉与他的游击中心论，日本成田机场抗争及小川绅介的纪录片，意大利新现实主义、法国电影新浪潮与电影作者论、德国新电影及苏联的文化"解冻"时期……20世纪后半期，文化的突出位置，还在于此时文化的角色选择是实践社会批判与倡导社会变革，因此，才可能与社会的政治、经济实践产生丰富的对话与互动关系。此间，一个多少带有讽刺意味的事实是：20世纪批判与创造性文化尽管大都选取第三种位置，在否定、拒绝资本主义的同时，批判斯大林主义的苏联；但无论是资本主义阵营内部的左翼力量，或是社会主义阵营内部的持不同政见者，其批判或对抗的力度与有效性，事实上依托着冷战格局下的某一阵营的政治实体的存在。因此，当冷战终结，资本主义全球化成了无选之选，文化便回归"正常"：在某种无需明确的政治依附的位置上，为诸种权力结构提供合法性论证（尽管对于新自由主义的政治逻辑而言，这份论证也并非必需）或诸如此类的帮闲之用。毋庸置疑，抗衡/批判性的文化依旧存在，而且继续其奋力抗争，但失去了其政治实体的依托，亦缺少有效的社会愿景，其

意义和作用便遭大幅折扣。庶民们当然可以言说，而且始终在言说，但遭到大众传媒的无视、摒弃——如果不说是遮蔽，这类言说只能是我们这个分外喧闹的声音空间中遥不可闻的"背景噪音"。冷战、"后冷战"、"后冷战"之后，文化位置的变化的例证之一，便是全球艺术电影、欧洲国际电影节的功能角色的渐次苍白与暧昧。

　　曾经，欧洲国际电影节是全球艺术电影面对，并尝试抗衡好莱坞的窗口及路径（尽管是窄门与蹊径），大都分享着欧洲"新左派"的政治立场与社会位置，保持着对资本主义、至少是对现代性的批判；最低限度，是在呈现着弥散欧美世界的现代病：历史行动力的丧失，精神的瘫痪，社会交流的阻断，异化、疏离间的"安详"。20世纪70年代以降，国际电影节的重要功能之一，是向欧美世界引介第三世界电影与电影艺术家。尽管后者的社会功能，尤其是对第三世界电影及电影艺术家的功能相当复杂，但它毕竟多少履行着向西方世界提示第三世界的存在及第三世界的苦难与问题的作用。然而，伴随着冷战终结，20世纪的最后10年间，世界文化的奇观之一，便是欧洲国际电影节与好莱坞、欧美左翼力量与全球右翼主流在面对昔日社会主义阵营的议题上首次达成了近乎一致的政治表达：那便是为昔日社会主义阵营（此时名为独裁政体）的坍塌而欢呼，审判失败者（或尚未失败者——诸如中国）的罪行，或重新讲述"欧洲故事"：欧洲弥合的故事（诸如基耶斯洛夫斯基之《三色》[1993—1994]或《窃听风暴》[2006]），因而也是胜利者的故事。而进入21世纪之后，欧美批判性或替代性文化（包括欧洲国际电影节），渐次丧失了其明确的价值定位及指向。在此，《恺撒必须死》再次成为一个有趣的例证。作为欧洲著名左翼导演的塔维亚尼兄弟，事实上一以贯之地坚持着其社会文化选择：对底层、边缘群体的认同与关注。《恺撒必须死》的拍摄，与其说是又一次莎剧的电影改编，不如说是对重刑犯出演莎士比亚这类社会事件的瞩目。[1]在柏林电影节的颁奖仪式上，保罗·塔维亚尼的致辞被

[1]　Bijan Tehrani, A conversation with Vittorio and Paolo Taviani about CESAR MUST DIE, http://cinemawithoutborders.com/conversations/3249-cesar-must-die.html?print

广为引证："我们希望电影放映后，观众会对自己或周围的人说，……就算是重刑犯、终身囚徒，他们依然是人。"[1]维托里奥·塔维亚尼则逐一宣读了参演囚犯的名单并向他们致敬。毋庸置疑，笔者认同并赞赏80高龄的塔维亚尼兄弟的坚持；或遭终身监禁的重刑犯与莎剧，尤其是正义、高尚的"罗马人"布鲁图及其刺杀恺撒行动的相遇是动人的、携带价值颠覆性的；成某种既定的社会性反人"依然是人"，无疑是一份社会文化的抗衡。然而，如果不再有对犯罪之社会成因的追问，不再有对国家机器的暴力特征的指认与质询，类似他们"依然是人"的表述又究竟意义何在？所谓"人"，不仅是福柯所谓的画在海滩上的面庞，而且是现代社会之政治体制在的主体——公民。现代社会之"人"，原本是以种种非人、反人，社会性的魍魉鬼魅为镜子方才获得确认的。于是，如果没有另类价值系统的存在，如果没有别样的社会愿景，被剥夺了公民权与自由的囚犯，在何种意义上"依然是人"？监狱戏剧工作坊、莎士比亚或布鲁图之自由旗帜的意义何在？——作为"狱中文化生活"，或美育？以"自由"为规训，出演抵抗获取臣服，是今日社会文化的悖谬，也是今日文化位置的尴尬。

然而，当资本主义全球化再度浩浩荡荡，势不可挡，与此同时，其内在危机的深化及环境、能源危机的凸显，已然显现了某种文明的尽头（如果不说时候"末日"）。当此之际，重新思考和确立文化的位置，以别样文化开启别样的社会实践空间，以别样路径去想象人类的未来，变得颇为急迫而重要。现代欧洲经典，在近乎无尽的重写，或曰光影转世间所形成的羊皮书，或经由不同的文化实践所开启的书写界面，依旧是可以预期并借重的文化可能。

2013年1日初稿于北京
2月完稿于纽约格林威治村

[1] 郭洋："《恺撒必须死》斩获金熊大奖，出演者全部为重刑犯"，2012年2月19日，新华网。

历史与形式：从莎士比亚的
《裘力斯·恺撒》到电影《恺撒必须死》

孙 柏

导演：保罗·塔维亚尼/维托里奥·塔维亚尼
编剧：保罗·塔维亚尼/维托里奥·塔维亚尼/威廉·莎士比亚
主演：萨尔瓦多·斯特里亚诺/柯西莫·雷加/安东尼奥·弗拉斯加
意大利，2012年
获2012年柏林电影节金熊奖

 保罗和维托里奥·塔维亚尼执导的电影《恺撒必须死》是一部剧情/纪录片，讲的是罗马附近勒比比亚（Rebibbia）监狱的一群重刑犯排演莎士比亚《裘力斯·恺撒》的故事。影片借助原剧共和制度的捍卫者反抗独裁暴政的故事表象，探讨在一个充满禁锢的现实中，艺术实践可能（或不可能）带给我们的自由。
 恺撒之死使得罗马陷入分裂战争，面对屋大维和安东尼的进攻，勃鲁托斯和凯歇斯自知大势已去，在分兵两路前他们匆匆别过："如果以后还能相见，我们就在一起嘲笑这个时刻。"影片中的这个时刻的确格外感人：仰拍镜头中是双人近景，呼啸的风声像是来自上天的褒奖，将这两位誓死捍卫共和的起事者带出他们的绝境。更重要的是，由于拍摄角度的设定，监狱空间从景框中消失了，担任如此重要角色的这两个重刑犯像是完全被带出了监狱之外，那个失去背景的画面，当然也许只是古战场的荒漠，但也许会是一片真正的自由之地，即对抗现实绝境的艺术世界。

这个镜头也可以看成是整部影片意图的一个缩影。然而莎士比亚原剧的表达其实要复杂许多，它所表现的罗马历史本身为诗人的剧作叠置了更多的褶皱，然而这些褶皱在《恺撒必须死》中并没有被再次打开，相反是被抹平了——不是被导演的改编创作，而是被它必然携带的时代情境中新的历史书写。

"恺撒死了，恺撒万岁！"

"恺撒必须死"（Caesar deve morire）是莎士比亚原剧中勃鲁托斯的一句台词（只略有出入），[1] 用它作为影片的标题不仅仅是改写了《裘力斯·恺撒》的名字，而且使它在戏剧结构和意义的表达上都与原作产生了极大的不同。

莎士比亚的《裘力斯·恺撒》写作和上演于1599年，已是诗人成熟时期的作品，然而初看上去该剧却好像存在着戏剧结构上的重大缺陷：标题主人公在第三幕第一场，也就是戏剧进行将将一半的时候即遭谋杀身死，随后舞台被勃鲁托斯、凯歇斯和安东尼所占据，特别是勃鲁托斯大有喧宾夺主之势，几乎成为该剧真正意义上的主人公——就此情形来看，这部罗马史剧应该叫做《马克·勃鲁托斯》才更恰当……实际上，尽管该剧确实包含着共和国的捍卫者奋起反抗帝制暴政的故事表象，诗人也的确对起事者，特别是勃鲁托斯投注了更多的同情甚至是政治理念的认同，但是，这部剧的第一主人公仍然是恺撒——只不过，不是恺撒这个人物，而是"恺撒"之名。

造成莎士比亚剧作结构裂隙的，实际上是整个罗马历史，是共和国向帝国转型的世界—历史事件，也是恺撒自身的神话化过程中携带的深刻悖论。这一悖论其实超越了勃鲁托斯与恺撒之间的政治立场的对立，

[1] 原文是："只有叫他死这一个办法。"（It must be by his death.）——William Shakespeare, *Julius Caesar*, Act II Scene 1, 裴克安注释，商务印书馆，1995年，第32页。

特别是超越了民主斗士与暴君独夫之间的对抗表象。因为罗马共和国的实质是城邦制下以元老院为中心的贵族专政，不仅作为共和国社会—经济支撑的奴隶阶层被排除在政治文化的结构之外，即便是平民阶层的公共权利空间也受到贵族阶层的极大挤压。要想维系罗马内部的安定、平等、团结，就必须通过诉诸武力对外进行征伐，在掠夺财富的同时巩固和扩大奴隶制这一罗马社会经济结构的底层基座。然而几个世纪以来，从科利奥兰纳斯直到恺撒本人的军事征服的实际结果却适得其反，不断被纳入罗马版图的多民族人口始终无法为自由民身份所消化，这导致罗马式民主的外倾和扩散。无论在其登临政治舞台之初，还是在他功绩勋业的顶峰，裘力斯·恺撒其实一直都代表着更为民主的力量，正是由于他企图把原本只属于罗马城邦自由民的政治权利分配给不断扩张中的罗马以外的广大幅员，才导致他与元老院贵族阶层的矛盾激化，从而酿成最终的政治冲突和共和制的危机。恺撒作为世界历史人物的意义就在于，他"把针对'民族或者城邦国家=共和制'的原理转变为超越各民族的广域'帝国'的原理"[1]。罗马走向帝制是抽象民主普泛化的逻辑结果，恰恰是因为作为统觉的一致性标准的缺失，才呼唤着一种超越性的力量予以整合。就在遇刺前不久，恺撒曾使用著名的王室复数"我们"自称，[2] 在心迹昭彰之外，它也提示着恺撒的问题本身是一个代表/再现（representation）的形式问题：元老院贵族的虚假的代议制远不足以

[1] 柄谷行人：《历史与反复》，王成译，中央编译出版社，2011年，第22页。
[2] Shakespeare, *Julius Caesar*, Act III Scene 1, 第58页。

吸收日益扩大且诉求不同的平民阶层，因而过剩的所指就呼唤着一个具有更大整合力的能指——这就是历史之于恺撒，准确说，是"恺撒"之名的需要。

在莎士比亚的戏剧里面，恺撒似乎比任何人都更清楚他所应承载的历史使命，即只有他的死、他的肉身的消灭才能成全罗马的统一局面，只有他的名字、他的非形体化的精神才能为罗马提供据以实现整合的抽象。因此，他几乎是自己导演了对自己的谋杀。[1] 唯有通过这种自我牺牲的献祭，才能成就他的神圣化了的名字。于是才形成了后来欧洲主要语言当中一个成语式的习惯性说法："恺撒死了，恺撒万岁！"恺撒不只是相互竞逐的伟大个人中最伟大的那一个，因为仅只如此的话就不能使他从个别上升为一般，使他从有着具体所指的能指上升为涵括了全部意指系统的、"全有或全无"的能指的能指。这就和在马克思那里贵金属成为一般等价物的原理是一样的。再延伸开去，拉康说的交付了肉身作为代价的父名（"父亲之名"就是"父亲之不"），或者海德格尔说的"存在=无"，等等，其实所论也都是同一种表象结构。正是这一缺位、空白的标记，这一绝对的空洞能指，保障了整个象征秩序、整个再现系统的确立，它最终可以指代存在于所有个别之中的抽象一般。在世界历史的领域，"恺撒"就是这样一个绝对的空洞的能指。

当然，这样说并不意味着，莎士比亚在写作该剧的时候就已掌握了罗马共和国向帝制转型的秘密，并将"恺撒"之名的形式问题直接转写为他的剧作形式本身。伊丽莎白一世统治下的英国虽称盛世，事实上却危机四伏，就在莎士比亚创作《裘力斯·恺撒》之前的几年里，赞成共和制的政治反对派一直在兴风作浪，阴谋行刺女王的未遂事件接二连三地发生；更主要的是，自由竞争与普遍民主的不同政治理念借助英国清教与罗马天主教的宗教外观形成对抗。因此，莎士比亚创作此剧的暧昧立场（在恺撒之名与对勃鲁托斯的认同之间的断裂、错位）是直接关乎于16世

[1] 详细的文本分析见大卫·洛文塔尔（David Lowenthal）："莎士比亚的恺撒计划"，收入刘小枫、陈少明编：《莎士比亚笔下的王者》，杜佳译，华夏出版社，2007年，第32—68页。

纪末英国的政治现实的,而非仅仅出于对罗马历史的浓厚兴趣。黑格尔在《历史哲学》中对罗马精神提出根本性的批判:"罗马世界的普遍原则是主观的内在性",它最终被"纯粹化为抽象的人格,这种人格在现实中便赋形为私产——于是各个相抗拒的个人只能够由专制力量使他们集合在一起。"[1] 这里体现的,仍是黑格尔哲学的核心关切,即对于现代性危机的反思;他借助古罗马人从个人到"法人"的转变,描述的仍是只有借助财产以赋予自己现实感的现代人——"一个无生命的'私权'"[2]。为节制现代历史时期的个人的发展,今天的哲学和政治思想仍然强调基督教的对冲作用,期望通过它来恢复失落了的总体性。作为"恺撒"之名的互补性的内容,基督教在罗马帝国的兴起也是因应于同一历史的内在要求,即为广大幅员下的罗马人民注入一致性的身份,在帝国父名的抽象整合之下建立或稳固人人平等的法律关系。无怪乎莎士比亚会借助"流血的伤口"[3]等修辞,把恺撒暗中比喻为耶稣基督——他们终归都是作为空洞化的绝对能指来起作用的,应该在这个看似不可思议的对峙中来重新理解"恺撒的归恺撒,基督的归基督"。

考虑到人文主义方兴未艾的时代背景,莎士比亚的戏剧舞台仍是以所谓"大写的人"为中心的,戏剧冲突仍需在罗马历史中那些伟大个人之间展开。恺撒活着的时候,是恺撒与勃鲁托斯的直接对立;恺撒死了,是以安东尼、屋大维为一方,以勃鲁托斯、凯歇斯为另一方的对立。不仅如此,莎士比亚还要让他的主人公的幽灵继续登场,向杀死他的勃鲁托斯显形,并且由此更进一步地进入到话语层面。最后一幕里,在接到凯歇斯的死讯后,勃鲁托斯曾发出这样的感慨:"噢,裘力斯·恺撒,你仍是如此强大!你的幽灵四处游荡,掉转我们的剑锋,洞穿我们自己的腑脏。"[4]——因此,世界—历史中的"恺撒"之名虽然介

[1] 黑格尔:《历史哲学》,王造时译,上海书店出版社,2001年,第278—279页。
[2] 同上书,第313页。
[3] Shakespeare, *Julius Caesar*, Act V Scene 2,第122页。
[4] Shakespeare, *Julius Caesar*, Act V Scene 2,第122页。

入并扭曲了诗人的创作，但从整体上看它并没有妨碍莎士比亚在此剧中延续他自己也是他那个时代的戏剧惯例：只是出于结构上的断裂，在个人间的殊死斗争背后，仍隐现着历史自身的动力。如果取消了这一结构断裂，使原本充满褶皱和裂隙的文本重新变得平整，也就取消了那一历史动力本身。

"第一次是悲剧，第二次是闹剧"

19世纪特别是20世纪关于整个罗马历史的叙述，始终都带有极强的现实指涉性。正是在《历史哲学》论及恺撒的部分的结尾处，黑格尔最先提出了"历史的反复"这一命题。[1] 恺撒建立起来的历史参照的现实对象，在黑格尔那里是拿破仑，在马克思那里是路易·波拿巴，在20世纪的思想家那里则是墨索里尼和希特勒。然而，这种类比只在某个表面的或部分的层次上才是成立的。因为，无论是波拿巴主义还是法西斯主义，其历史根源都是资本主义的世界性的经济危机（19世纪中叶以来历史的反复，首先是周期性的资本主义经济危机的反复），都是现代民族国家构架与资本的全球扩张之间的内在矛盾。正如汉娜·阿伦特（Hannah Arendt）所指出的，由于缺乏古罗马普泛化的民主制及其人人平等的立法依据，所以现代时期的帝国主义只能是民族国家的延伸，而不可能是"罗马式和平"（la pax Romana）的真正实现。[2] 按照黑格尔所说的"历史的诡计"或"理性的狡黠"，帝国主义的蔓延带来的实际结果恰恰是民族独立解放运动的兴起，拿破仑的军事征服把法国大革命远播到了诸如海地这样的国家（海地是唱着《马赛曲》来抵抗前来进行镇压、妄图扑灭奴隶起义的拿破仑军队的[3]）；同样，路易·波拿巴的阻挠反而促成了德国和意大利的统

[1] 黑格尔：《历史哲学》，第310页。
[2] Hanna Arendt（1962），*The Origins of Totalitarianism*, New York: The World Publishing Company.
[3] Slavoj Žižek（2009），*First as Tragedy, then as Farce*, London: Verso, p111ff.

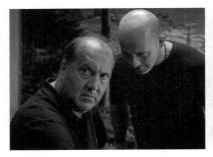

一,而作为帝国主义战争的第二次世界大战结束以后,原殖民宗主国迎来的是第三世界民族解放斗争的暴风骤雨。因此,现代资本主义的历史悖论既在一定程度上为恺撒时代罗马的世界历史进程所映照(甚至直接作为后者的滑稽模仿而出现),但又不可能为这一截然不同的政治原理所吸收(这就使它更近于一场演变为闹剧的滑稽模仿)。

柄谷行人在分析欧洲和日本法西斯主义的源起时,并没有将同时代罗斯福新政下的美国彻底排除在外,或是将它的民主制度完全视为极权统治的对立面。这当然不是说美国和德国在国内外的政治经济政策上有什么相似性或共通之处,而是在于它们都是当时席卷全球的经济大萧条的症候性反应。站在今天的角度来看,美国式的帝国主义是最接近罗马帝国的政治原理的,尤其在全球化的主导策略中,为了保证国内中产阶级公众(罗马市民)占据稳定多数的纺锤型社会结构,美国必须维持第三世界的原材料市场和劳动力市场。但在把世界其他国家和地区的人们转化为一无所有的廉价劳动力即所谓自由民的"解放"过程中,美国也必然重复性地不断制造着它自己的敌人。而且,在金融海啸之后,呼吁制造业重回美国的本土声浪已经在提示着资本扩张的自我空洞化的负面效果,产业结构的"降级"(如果在未来的几年中它确实得到履行的话)将意味着大规模的社会向下流动。

有趣的是,平行于欧洲主要国家对罗马帝国的模仿,从独立建国的时代起,美国文化中就一直存在着它自身的罗马想象。就是说,美国从来没有试图仿照它的母国即大英帝国,也没有试图去仿照被视为西方文

明之源头的希腊；相反，从它的开国总统华盛顿的宏伟构想开始，美国的政治想象和文化想象就投射在罗马上面。而且非常值得注意的是，美国的这种关于罗马的自我想象，或者美国的罗马叙述和美国内部整个的政治结构，都是空间化的，特别是借助罗马式的建筑来实现的。这不仅在美国自己的历史研究当中，而且在它的城市研究、建筑研究和文化研究当中，早已得到充分论述。当然，毋庸赘言，这种文化想象的实践是和19世纪末到经历了两次世界大战的过程中，美国作为一个新兴帝国崛起这样一个事实联系在一起的。

电影史上第一部重要的《裘力斯·恺撒》是1950年的一部独立制作电影，它的导演大卫·布莱德利（David Bradley）当时还是西北大学的一名在校生。然而学生业余演员（日后享大名的查尔顿·赫斯顿[Charles Heston]除外）的表演和15000美元的预算并没有妨碍这部影片取得惊人的视觉效果，其原因在于导演充分利用了芝加哥当地的建筑来完成他的影像构图和意义表达：这些建筑包括一个足球场的新古典主义廊柱、一座博物馆的大理石台阶、一家战争纪念馆的古典式圆形大厅。在黑白摄影的光影调度之下，穿行在宏大建筑中的密谋者们从视觉直观上就被赋予了一种注定失败的悲剧色彩，仿佛预知必死的个人对抗历史或命运之轮的不可为，而这同时也唤起了美国建国史自身内部最深处的痛感，即为了形成一个统一的民族国家而对它的人民实行的压抑性的统治。[1]

关于美国的罗马想象的歧义性，在1953年米高梅公司出品的同一剧作改编中，得到了更为清晰的显现。这部影片的制作人约翰·豪斯曼（John Houseman）是奥逊·威尔斯（Orson Welles）的长期合作伙伴，两人在战前共同创建了纽约水星剧场（Mercury Theater），并于1937年在那里上演了20世纪剧场史上最重要的一版《裘力斯·恺撒》，威尔斯极其明确地探索了恺撒与法西斯统治者之间的平行关系，由此为后来的剧场演出和银幕改编树立了样板。米高梅公司出品的《裘力斯·恺撒》同样在一

[1] David Carnegie（2009）[ed.］，*The Shakespeare Handbooks: Julius Caesar*，Palgrave Macmillan，pp125-6.

开始也用一个鹰的符徽来建立罗马帝国与第三帝国之间的联想，然而这部影片实际传递的信息要比这一表面联想复杂许多。1950年代，因为彩色和宽银幕的技术开始得到普遍应用，美国电影中一个重要类型得以更新并且有了极大的发展，这就是史诗片。标志着这一类型鼎盛时期的开端和结束的影片——《圣袍千秋》（*The Robe*，1953）和《埃及艳后》（*Cleopatra*，1963）——都是罗马题材（至开启了新世纪史诗片复兴的《角斗士》[*Gladiator*]也是如此）。即使对圣经（《十诫》）或当代（《阿拉伯的劳伦斯》）等其他题材纳入考量，我们也还是很容易看到史诗片的兴衰与美国的帝国梦想及其失落之间的映射式关联。这些都构成了理解1953年版《裘力斯·恺撒》（*Julius Caesar*）的重要电影史背景。由约瑟夫·L.曼凯维茨（Joseph L. Mankiewicz）执导的这部影片既是这一史诗片浪潮的产物（十年后终结了史诗片浪潮的《埃及艳后》也是由曼凯维茨导演的），但同时某种意义上说又是它的一个异数，因为莎士比亚戏剧的银幕改编从传统上一直属于艺术电影的范围，它内在地构成对史诗片诉求的间离。尽管有着令人目眩的全明星阵容（就连戏份不多的两个女性角色都分别由黛博拉·克尔[Deborah Kerr]和葛丽尔·嘉逊[Greer Garson]饰演），但是该片的置景（作为史诗电影的一个衡量性的要素）却是沿用了1951年《暴君焚城录》（*Quo Vadis*）的现成置景；而且值得注意的是，这部影片对于景观的运用也不同于《暴君焚城录》或于此前后的罗马史诗片，它用廊下、街角、楼梯转弯处的场景取代了全景式的宏大场面。当然，17世纪以来欧洲戏剧形成的一个舞台惯例为这样的场面调度设计提供了依据，因为见不得人的阴谋往往是在这些背阴的地方策划施行的。总之，这部影片里更多的是罗马市井的日常生活，而不是气势恢弘的历史画卷。曼凯维茨既没有采用宽银幕，也抵制了彩色片的诱惑，黑白对比的运用也使影片看上去更具戏剧性而不是史诗般的夸饰和炫耀。另外，在决定如何拍摄对白和独白的场景时，曼凯维茨尽可能地使镜头遵从于演员的台词，避免用剪切来破坏较长段落念白的进行，为此他也放弃了好莱坞电影已成惯例的正反打镜头体系。这些环节的处理，都可被看做是莎士比亚戏剧的银幕改编对史诗片诉求的反拨。这部影片最值得注意的，仍是它的人物/演员配

置:誓死捍卫共和国的勃鲁托斯和凯歇斯分别由两位英国出身的演员詹姆斯·梅森(James Mason)和约翰·吉尔古德(John Gielgud)饰演,而趁时局动荡一心想要窃位称帝的马克·安东尼则是由刚刚凭借《欲望号街车》(*The Streetcar Named Desire*,1951)而在影坛崭露头角的马龙·白兰度(Marlon Brando)担任。让白兰度出演安东尼这一安排的确出人意料,但也达到了超乎预期的极佳效果,他的方法派演技与美式英语都和梅森来自古典戏剧训练的沉稳、凝厚形成鲜明对比,从而在他们各自扮演的角色身上显现出美国和它的文化母国之间在品性、气质方面的深刻冲突。当时的观众在白兰度扮演的安东尼身上(10年后又在理查·伯顿[Richard Burton]扮演的安东尼身上)看到的是一个被妄自尊大和投机主义所摆布的美国形象,莎士比亚原剧携带的那种内在悖论不仅暴露了1950年代罗马题材史诗片的自相矛盾(一方面是通过否定尼禄式的穷奢极欲来批判任何一种帝国梦想的自我膨胀,另一方面却又是以这一影片类型极端的辉煌与夸饰来制造一个权力盛典般的银幕世界),而且使得这一历史再现本身重新绽开为一种自我分裂,在那道裂隙中显影的,是美国的罗马想象在历史的反复过程中持续浮现的闹剧色彩。

"……除了在这里意大利"

不同于美国的罗马想象,在欧洲的罗马论述当中,其实始终包含着欧洲自身的紧张。20世纪欧洲的罗马叙述,是和两次世界大战都以欧洲为原点发生这样一个事实联系在一起的。因此,欧洲的罗马叙述就有了双重层面上的意义。一个层面是欧洲的统一:不论欧洲共和国抑或欧洲帝国是否可能,它在历史上被高度整合起来,就只有在罗马帝国的时代,而且那个时候形成了欧洲历史的一个辉煌时期,之后便跌入了所谓中世纪的"黑暗"。因此这种罗马叙述包含着一个巨大的辉煌想象,它不仅仅为自诩尼禄的墨索里尼所独有,而是为现代时期的整个欧洲所分享。而与此同时,在欧洲所有的政治历史的讨论当中,一个不愿触及但

却无法回避的事实是,整个现代历史的基本面貌之一是发生在欧洲诸国之间的争霸和战争。为了平复这种自相残杀的创伤,第一次世界大战结束以后,尽管欧洲各国的革命火焰被迅速扑灭,但它的灰烬中却保留了余温尚存的欧盟理想,它包含着对于现代民族国家,也是对于现代资本主义和帝国主义逻辑的省思与批判,它具有清晰可辨的社会主义和共产主义运动的性质——简言之,那其实是一种左翼的理想(它的付诸行动的一次集中表现是在1936年的西班牙内战中,而第五纵队的国际主义实已超越了欧洲和平的范围而具有世界性的意义)。

20世纪欧洲的罗马叙述始终内在于这一欧盟理想之中,但这(显而易见)还不是它的全部。因为在另外一个层面上,特别对意大利而言,实际上它又是在欧盟的结构当中处于困境和不断被边缘化的那种民族国家处境的某种自我确认和再讲述。意大利虽然是文艺复兴的发源地,但在19世纪以来的欧洲历史中,它却经历着一个持续的边缘化过程。和德国一样,意大利作为民族国家的建构是和19世纪中期欧洲的革命局势以及此后的政治倒退密切相关的,如前所述,恰恰是路易·波拿巴的扮演欧洲宪兵的帝国野心促成了德国和意大利的统一。进入20世纪,作为资本主义世界的薄弱一环、欧洲资本主义的边陲地带,在经历了第一次世界大战以及欧洲革命的失败以后,意大利成为法西斯主义最先生长的沃土——这正是瓦尔特·本雅明所说的:"每一次法西斯主义的兴起都是一场革命失败的标志。"法国大革命之后是拿破仑的称霸欧洲,而一战后革命的失败带来的是法西斯主义的兴起,两者看似遵循同样的路径,呈现为再典型不过的历史反复。然而在欧洲的历史叙述中,人们可以肯定

和认可拿破仑主义，把它当做一段正剧或者悲剧来呈现；而墨索里尼和希特勒却只能是绝对的反角和丑剧。其实他们的区别仅只在于，拿破仑象征的是资本主义的朝阳，而从墨索里尼和希特勒那里映射出的却是资本主义的夕阳；拿破仑代表的是上升时期的开拓性力量，而墨索里尼和希特勒则只意味着一种自我扭曲的挣扎——即将被资本主义竞争放逐和排除出去的一个地区或国家的挣扎。德国和意大利历经艰难曲折，必须通过战争才得以最终完成的民族国家建构，本身是资本的无限扩张及其有限的利益分享之间相冲突的一个悖谬性的结果。时至今日，"历史的诡计"再次把危机中的欧洲带到一个期待德国拯救的欧盟理想面前，以作为全球化和民族国家构架之间的一个权衡性的选择。只是在这个"新罗马"的美好愿景及其实践中，意大利也再次沦为欧洲政治经济现实的边陲地带。

莎士比亚原剧中的一个地方，为敦促同谋者们早下决心，参与举事的凯斯卡说道："元老们明天就要立恺撒为王；他将君临陆地和海上一切地方，除了在这里意大利。"[1] ——对内部民主的维系似乎必然意味着对外的极权统治，任何的规则制订者都总是要把例外条例预留给自己，无论在罗马式民主的创立者还是在今天的效颦者那里，都不过是"一些动物比另一些动物更加平等"的政治实践。重新夺回讲述意大利历史的权利，是塔维亚尼兄弟的《恺撒必须死》试图达成的一个目标，但它的这一追求却反而使其民族国家建构的内在歧异性被展现出来，这就是意大利复杂的地域文化差异。这部影片不仅使用了意大利语，即莎士比亚原剧的并不严丝合缝的译文，而且导演特意让身为重刑犯的业余演员们保持着他们的方言俚语，这和他们未经训练的身体姿态一致形成一种粗糙的表演质地。在一次访谈中，担任这次戏剧工作坊导演的法比奥·卡瓦里（Fabio Cavalli）曾明确指出，这部影片的成就之一是将莎士比亚的传统嫁接到但丁的传统上。用意大利方言处理台词的整体策略使得影片在"翻译，即背叛"（Traduttore, traditore）的话语层面展开（考虑到这部戏剧自身

[1] Shakespeare, *Julius Caesar*, Act I Scene 3, p27.

的主题就更是如此）。它的实际效果当然不仅仅是让但丁取代莎士比亚，也不仅仅是用多姿多彩、性格各异的方言口音为那些相互竞逐的伟大个人塑型，而是把民族国家之间的外在歧异性"翻译"到了意大利内部。换言之，民族国家得以建构的自主与平等原则也构成了对这个"想象的共同体"本身的拆解，它在延伸、复制后者逻辑的同时也内在地颠覆了它。

"当我第一次知道什么是艺术，这小房间又变成了一间牢房"

影片最后，整个演出终于落幕，扮演凯歇斯的演员柯西莫·雷加（Cosimo Rega）回到单人牢房，环视着狭小的房间，他若有所思地说道："当我第一次知道什么是艺术，这小房间又变成了一间牢房。"接下来的一个镜头里，我们看到他准备喝一杯咖啡慰劳自己，如果我们留心就可以注意到，在画面的左上角，挂着切·格瓦拉的那幅著名肖像——20世纪60年代世界革命的象征，被符号化了的偶像。

《恺撒必须死》不只是莎士比亚戏剧的改编演绎，它首先是关于一群重刑犯参加戏剧工作坊的一部纪录性电影。在今天的欧洲和美国，这种以社会引导为目标的戏剧工作坊非常流行，甚至在第三世界国家和地区也已能看到这一新的社会文化现象。戏剧教育不再是以培养职业演员为目的，而是成为一种社会工作的形式，它的对象不仅仅是一般的普通民众，而且往往会针对底层、边缘的社会弱势群体，增强他们参与或回归主流社会的能力，同时也提高他们的社会能见度。这一戏剧形态的源流仍可追溯到20世纪60年代西方的剧场实践，其一致性的诉求就在于打破虚构与真实、演员与观众、剧场与社会之间的边界，使艺术创造可以直接介入对这个世界的争夺，对这个不能令人满意的现实生活提供替代性的选择。例如，至少在美国的历史语境中，纽约等大城市中黑人社区的戏剧工作坊是这一传统的主要源头之一，它内在地联系着美国的整个

民权运动、反战运动以及反文化运动的潮流。通过戏剧工作坊,演员在舞台上重塑自己的身体和语言,摒弃一切艺术再现的代言机制,对这个世界直接发声,从而使这些被主流社会所放逐、所抛弃的人们重新获得主体性,获得他们之作为人的那份尊严。然而,需要辨析的是,今天的戏剧工作坊虽然是从60年代自觉介入社会运动的剧场运动发展而来,但是它的功能角色已经伴随着革命文化的落潮而发生性质上的改变,因为今天的戏剧工作坊从它的存在模式和运作形态上说,几乎无不联系着国际大型NGO组织的支持、资助、引导和介入,因而在它身上也就深刻地烙印着NGO组织这个冷战产物自身的分裂与蜕变。当这种国际大型NGO组织实际上被诸如世界银行、洛克菲勒基金会、福特基金会所支持的时候,这些戏剧工作坊就几乎无一例外地被用于提供一种抚慰、一种启蒙、一种询唤。从另外一个角度来说,NGO组织当中又始终包含了那样一个60年代各种各样的激进抗争所遗留的异质性的痕迹。所以,同样是戏剧工作坊,它既可能服务于这种询唤和驯化,也可能服务于对底层边缘人的主体性的唤起,成为使他们在这个被消声的时代去寻求一种强有力的发声方式的诉求。

毫无疑问,《恺撒必须死》重现了这样一种戏剧实践,但是上面所说的可能内在于这一戏剧实践的那种分裂是否还留有印记,才是引人深思的问题。影片一开始就是这样一个非常重要的情节规定:略显滑稽的"选拔"演员的场景。而影片的感染人之处也就在这里,它让你慢慢地忘记他们的形象如此普通,他们的身体未经训练,然而就是这样一群非职业演员把观众带入到了莎士比亚戏剧的世界,带回到古罗马那些伟大

历史人物的近前。在莎士比亚所代表的精英文化和监狱的这群重刑犯，这群已丧失了公民权、丧失了基本身份、被现代世界彻底抹去的人们之间，始终存在着一种张力关系。影片中有一场戏，扮演勃鲁托斯的演员萨尔瓦多·斯特里亚诺（Salvatore Striano）在牢房里独自默戏，他喃喃自语道："莎士比亚说的我全都能理解，可是怎么才能让观众明白呢？"在后来的一次排练中，当勃鲁托斯决定率众起事时，斯特里亚诺忽然演不下去了，因为剧中的台词让他想到自己的一位朋友——而这种情形还不只发生在他一个人身上。还有一个细节，显然是出自导演刻意为之的处理：当勃鲁托斯刺出致命的一剑、恺撒倒下之后，镜头里保留了那柄折断的纸剑——也就是说，导演有意识地保留了这个穿帮的场景，以提醒观众他们所看到的这场演出的性质。更值得注意的是影片借助监狱空间形成的一次表达。监狱空间配合以演员简陋的服装、化妆、道具，更不用说他们业余的舞台表演，其本身就强化了存在于演员真实生活与莎士比亚戏剧之间的那层张力。当安东尼对罗马市民进行煽动性演讲的时候，他一个人站在空旷的场地中央，面对的是铁窗后面群情激奋的群众，当那些囚犯在铁窗后面鼓噪、呐喊、人声鼎沸的时刻，观众难免会产生一种幻觉，分不清那究竟是群情激奋的罗马市民，还是试图暴动越狱的囚犯自己。也就是说，我们一时无法确定，这些囚犯的自我和主体性、他们的尊严和生命权利是否真的被唤醒；当然，即便是这种自我意识和主体性被唤醒，影片本身对它的评价也不会太高，因为此刻他们在剧情层面上是被派定以一群盲从的暴民的角色的。

 当我们用监狱、疯人院这样的规训机构，来象征一个社会的囚禁时，仍需追问到底什么被囚禁了。当囚犯们从剧场回到他们的牢房前，立正站好等着牢门打开、牢门关上的时候，它直接地象征着社会实践可能性的闭合。这就是说，这部影片中的囚犯自身不是作为普通的道德意义上的罪人，而是作为离轨者或者反叛者的这种可能性就完全地被封闭了。这和断演《裘力斯·恺撒》达成了一种非常和谐的共同效果。在这个意义上说，影片选取监狱里的重刑犯为对象，却完全没有让我们认识到这些投毒犯、黑手党、杀人凶手，他们是如此丰富的人，他们有如此

丰满的人性，有如此丰富的内心，是一个我们应该同样用一个尊重的态度去看待的个人，它完全没有把我们引向这样一种理解，相反引向了美育的教化功能，引向莎士比亚戏剧对社会离轨者进行询唤这样一个最主流的传统功能上去。在影片上映后的一次演后谈中，维托里奥·塔维亚尼这样评价电影结束前科西莫·勒加所说的那句话的含义："我们只有设身处地地想，那些如戏中主角般的人，他们处于不幸中，他们面前没有出路，艺术可以带给他们希望、快乐，他们自身的罪行都会放下，而他们演出那部戏剧证明了这一切，他们仿佛感觉自己可以被宽恕了……尽管他们宁愿用这份成绩来换取出狱的自由。"——的确，演员们的这一愿望得到了部分实现，影片最后用字幕告诉我们哪些人获得了宽赦并回归社会：勃鲁托斯成为戏剧和电影演员，凯歇斯撰写了自传，恺撒也重获自由。

当我们说遇到艺术就发现了牢房，到底意味着什么？今天的艺术创作似乎并不再与一个别样的世界想象或者一种另类的社会实践联系在一起。无论是否挂在一名重刑犯的单人牢房里，作为革命者的标准像的切·格瓦拉都是那个最终的被囚禁者，被囚禁在他的既是标语又是封条的名字里。曾经的异议性的话语和行动以这样一种记忆的方式被遗忘，社会离轨者的制度成因被安抚为一种"失足遗恨"等待救赎的个人选择，发自于正义诉求的奋起反抗被转移为杀人越货一类的勾当。联系着它所涉及的全部历史内容，《恺撒必须死》的暧昧含混之处就在于此：资本主义发展过程中曾经存在的那种内在的差异性、异质性，那种无法被抚平的褶皱、无法被缝合的裂隙和创伤，在今天似乎正在被一种空前巨大的优势力量所抹除；就像最后那扇牢房的门一样，在原本有可能打开并展示那些歧义性和可能性的地方，影片又将它们重新关上。

这里我们可以再次回到关于影片的命名及其题旨的思考中去。如前所述，把勃鲁托斯等人刺杀恺撒当做民主反对专制的比喻，这本身已经是一个现代隐喻或者误读。因为罗马共和国和罗马帝国跟现代的共和制国家以及现代的君主立宪制国家没有任何的相近之处。问题是在于，在冷战结束二十年之后，社会主义和资本主义已经从全球的社会习语和

主导修辞当中消失了。今天当我们重新提及社会主义和资本主义的时候（尤其是在去年这一轮的美国选战当中它们又成为使用率最高的词汇），实际上这里所谓"资本主义"，指的是美国式的企业管理、公司式管理的社会体制；而所谓"社会主义"，指的则是欧洲的福利制度。这已经是和冷战历史毫不相关的"社会主义／资本主义"了。那么取而代之的就是"专制／独裁"，或者"民主／独裁"。在这种主导的意识形态想象之下，完成的是对冷战时代"社会主义"与"资本主义"、或者"共产主义"与"资本主义"的一个替换性修辞。所以从这一意义上说，固然我们知道，《恺撒必须死》是意大利拍摄，然后由德国授奖的这样一部影片，它可能携带着这两个国家的艺术家和国民对于历史上法西斯主义的创伤记忆；但是在一个全球的客观效果当中，它取消了莎士比亚原剧的裂隙与褶皱，取消了造成其结构断裂的历史悖论，用这样一部重新缝合、再度平整的历史剧再次复制和再生产了一个尖锐全球的主流逻辑：它所讲述的权欲熏心、谋取独裁的野心家被正义的力量所击溃的故事，就是作为民主胜利之标志的"恺撒必须死"。考虑到今天这个时代里，历史纵深的消失和历史知识的匮乏，人们已未必能够通过这部戏剧再次联想到"恺撒死了，恺撒万岁！"这一深刻的悖论性命题。本来这个命题的存在是一个打开我们今天主流逻辑当中新的二项对立式的囚禁和框定的一个机会，但是历史书写的重新缝合与再度平整化的工作已使这个机会永远的流失了。[1]

[1] 这一节的主要内容和观点，来自戴锦华教授与笔者的对谈。

《安娜·卡列尼娜》的电影之旅

滕 威

列夫·托尔斯泰的《安娜·卡列尼娜》不仅早已是文学史上毫无疑问的经典之作,恐怕还是被搬上银幕次数最多的俄语小说。弗吉尼亚·伍尔芙写于1926年的文章《电影》(The Cinema)中,就曾以一部《安娜·卡列尼娜》电影为例,来表述她对这一新媒介的看法。[1] 2012年Joe Wright执导的新版电影、眼下正在意大利等欧洲国家热播的新版电视剧,再次引发人们对这部一百多年前出版的小说及其衍生出的众多影视作品的兴趣。从1910年到今天,已经有数十部改编自《安娜·卡列尼娜》的电影、电视剧,本文将对这一百年改编历史做一次较为全面的爬梳整理。

[1] 伍尔芙说,当眼睛与大脑徒劳无益地想成双捉对地协力时,它们却被无情地扯了开来。眼睛说:"这是安娜·卡列尼娜。"我们面前呈现出一个穿着黑色丝绒衣服,珠光宝气,骄奢淫逸的夫人。可是大脑却说:"那与其说是安娜·卡列尼娜,倒不如说是维多利亚女王。"因为大脑了解的安娜几乎完全是她的内心世界——她的魅力,她的激情,她的失望;可所有电影的重点却放在了她的皓齿,她的珠宝和她的丝绸服装上。然后"安娜爱上了渥伦斯基"——也就是说,穿着丝绸服装的夫人倒入了一个身着制服的先生的怀抱,他们坐在书房的沙发上,带着津津有味、无所不包的深思熟虑以及意味无限的姿态在接吻,与此同时,室外一个园丁极其巧合地在休整着草坪。就这样,我们拖沓着脚,蹒跚地穿越了这部世界上最为著名的小说。接吻就是爱情,一个破坏就是嫉妒,露齿而笑就是幸福,灵车就是死亡,但是这些事物中的任何一件都与托尔斯泰所写的小说没有丝毫的关联。

默片时代（7部）

托尔斯泰去世前夕（1910年），小说就被改编成电影。但没有史实表明托翁看过这部德国默片。之后（1911年），另一部电影版开始计划，但俄国第一个电影公司的创始人亚历山大·汉容科夫（Aleksandr Khanzhonkov）对此并不看好，于是放手给百代—俄罗斯公司制作，导演Maurice Maître及制作班底来自法国，而由俄罗斯本土戏剧演员主演。1914年，Vladimir Gardin执导了第一部全俄版的《安娜·卡列尼娜》，由Mariya Germanova主演。接下来，欧美各国几乎以每年一部的频率陆续将安娜的故事搬上本国大屏幕。1915年，第一部英语版的《安娜·卡列尼娜》电影由美国导演J. Gordon Edwards执导，也是福克斯公司（Fox Film Corporation）出品的处女作，但来自丹麦的著名戏剧演员Betty Nansen饰演的安娜却没有获得美国观众的认同。1916年，俄国还上映了一部《安娜·卡列尼娜之女》的电影，由Aleksandr Arkatov执导，其女Lydia Johnson主演。1917年的意大利版（Ugo Falena执导，Fabienne Fabrèges、Raffaello Mariani和Maria Melato 联合主演）、1918年的匈牙利版（Márton Garas导演，Irén Varsányi、Dezsö Kertész和Emil Fenyvessy联合主演）以及1919年的德国版接踵而至。值得一提的是，这一个德国版是由德国默片时代最重要的导演Friedrich Zelnik执导，他的新婚妻子波兰芭蕾舞演员Lya Mara主演，通过与擅长执导轻歌剧风格古装戏的Fredric Zelnik合作，Lya Mara一跃成为德国默片时代最伟大的女演员。1910—1920年之间，还有一部法国话剧，五部歌剧（两部意大利，一部法国，一部匈牙利）上演，这些改编而来的歌剧和电影之间在服饰、音乐、剧情结构甚至主创人员等方面时有彼此交叉借鉴之处。受到第一次世界大战以及俄国革命的影响，《安娜·卡列尼娜》的第一轮改编热潮暂告一段，直到1927年才又出现了新版，它不仅是整个20年代唯一一版，也是最后一部默片，而且是今天我们还能欣赏到的最早的一部《安娜·卡列尼娜》。

1927年这版的特别之处在于，片名被改为《爱》(*Love*)，因为是由瑞典女星葛丽泰·嘉宝和她生活中的男友约翰·吉尔伯特（John Gilbert）出演安娜和沃伦斯基，所以米高梅公司特地以此为卖点，打出"嘉宝与吉尔伯特共沐爱河"的广告。根据AFI的目录，影片有两种结局：与原著一致的悲剧结局和大团圆结局（多年之后，卡列宁去世，沃伦斯基重返家乡，找到安娜的儿子谢廖沙，在他的撮合下，安娜与沃伦斯基终成眷属）。影片最初由Dimitri Buchowetzki执导，和嘉宝演对手戏的也不是吉尔伯特，而是Ricardo Cortez，但由于制片人欧文·撒尔伯格（Irving Thalberg）对完成片非常不满意，于是启用新晋导演埃德蒙·古尔丁（Edmund Goulding），顺便连男一号和摄影一起换掉，全片重拍。事实证明，Thalberg的冒险物有所值。《爱》是所有《安娜·卡列尼娜》的无声电影中最成功的一部，而Goulding借此片奠定大导演位置，1932年执导《大饭店》为米高梅赢得了第五届奥斯卡最佳影片的大奖。但正如*Photoplay*杂志当年发表的影评所说，这不是托尔斯泰，这是嘉宝–吉尔伯特。这就是为了让影迷们尖叫的那种电影。[1]

在电影刚刚起步的默片时代，电影与文学的关系甚为密切，很多经典文学名著都被改编成电影，比如《浮士德》、《悲惨世界》、《远大前程》、《战争与和平》等；但像《安娜·卡列尼娜》这么频繁得被改编，似乎除了《哈姆雷特》再无一例可及。不过密集的改编托尔斯泰的名著，并未给早期电影叙事艺术带来太多启示与影响，因此，这些默片就电影本身而言，大多乏善可陈，也鲜有能电影史上留名之作。

有声片时代（9部）

第一部有声《安娜·卡列尼娜》应该是1934年法国版的同名戏剧电影，Marie-Hélène Dasté（安娜）、Jean Rousselière（卡列宁）、Louis Gauthier

[1] http://www.嘉宝forever.com/Film-12.htm

（沃伦斯基）共同主演。由于留存下来的资料不多，所以人们知之甚少。真正青史留名的是1935年米高梅出品的有声电影版，仍然是嘉宝主演的。有了前面《爱》和《大饭店》（Grand Hotel，1932）的成功，嘉宝演起俄罗斯女性轻车熟路。她的瑞典口音不仅没有使她在有声电影诞生之后丧失地位，反而成就了她；因为在美国人听来，瑞典口音与俄语很相似。除了嘉宝之外，主演们讲一口上流社会英语，以便更接近原著的宫廷氛围。沃伦斯基则由好莱坞当红男星Fredric March扮演。March后来多次夺得奥斯卡、威尼斯、柏林等电影奖的影帝桂冠。该片阵容强大，除了两大明星之外，还专门聘请了托尔斯泰的亲戚Adrey Tolstoy为顾问，导演Clarence Brown是米高梅30年代的王牌导演，Clark Gable、嘉宝、Joan Crawford这些当时好莱坞最负盛名的大明星都与布朗合作五次以上；此外他执导的影片38次获得奥斯卡提名，如愿9次。为了通过Production Code Administration（PCA）的审查，全片几乎没有身体接触镜头。[1] 该片获得了威尼斯电影节最佳外国电影，为米高梅的黄金30年代留下艳丽的一笔。

也许1935版的《安娜·卡列尼娜》太过令人印象深刻，直到1948

[1] Harlow Robinson: The many lives of Anna Karenina，http://www.bostonglobe.com/arts/movies/2012/11/10/the-many-lives-anna-karenina/QRQVW5Pv57FhEpW5UUiHDO/story.html.

年,新的改编版本才问世。虽然是英国伦敦电影公司(London Films)出品,但其实主创班底相当国际化。制片人由老板亲自出马,生于匈牙利后加入英国籍的Alexander Korda,他一手创办了伦敦电影公司。战后,柯达正谋划进军国际市场,《安娜·卡列尼娜》是他的敲门砖。因此他为影片配备了相当豪华的阵容。导演是被英格玛·伯格曼和让·雷诺阿推崇的法国电影大师Julien Duvivier,20世纪30年代末曾应米高梅邀请为其拍摄了《翠堤春晓》(*The Great Waltz*,1938),也是米高梅的经典名片之一。安娜由凭借《乱世佳人》(1939)红遍欧美的费雯丽出演;卡列宁的扮演者是与劳伦斯·奥利弗和John Gielgud并称"英国剧坛三雄"的Ralph Richardson;虽然沃伦斯基的扮演者爱尔兰青年基隆·摩尔Kieron Moore相形之下星光黯淡,但当时也是柯达力捧的新人。此外,摄影师Henri Alekan是René Clément名片《铁路战斗队》(*La bataille du rail*,1946)的摄影,他更有名的作品是《罗马假日》(*Roman Holiday*,1953)和《柏林苍穹下》(*Der Himmel über Berlin*,1987)。第一编剧是曾经两次获得诺贝尔文学奖提名的法国剧作家Jean Anouilh,彼时正收获着自己的剧本《安提戈涅》带来成功。[1] 不过,虽然兵强马壮,但大牌们各持己见,矛盾丛生。Duvivier与Anouilh两位法国艺术家赋予托尔斯泰作品存在主义式的阐释,但柯达并不认可,他需要的是全球票房而不是小众艺术,所以他让英国作家Guy Morgan加入,将剧本改回情节剧的路数。而Anouilh对费雯丽好莱坞式的表演也有些不满,费雯丽则正处于背井离乡以及与丈夫劳伦斯·奥利弗暂时分别的焦虑之中。尽管影片投资巨大,但多用于明星和服装等方面,仍然使用玩具火车拍摄。种种原因造成第一部英国版《安娜·卡列尼娜》票房未能尽如人意。

1953年,《安娜·卡列尼娜》重回故乡。苏联女导演Tatyana Lukashevich执导,三位主演都是莫斯科艺术剧院的功勋演员,他们曾于1937年在舞台上再现了托尔斯泰这一名著。1953年的电影版就是话剧版的翻拍。尽管艾拉·塔拉索娃(Alla Tarasova)在舞台上成功地诠释了安娜这一角色,

[1] http://www.tcm.com/this-month/article/214329%7C0/Anna-Karenina.html

但拍电影的时候，她已经55岁了，演卡列宁的Nikolai Sosnin年近古稀，就连演沃伦斯基的Pavel Massalsky也快半百，可以说是历史上最老龄的一版。值得一提的是，这一版是我国观众最早在大屏幕上看到的《安娜·卡列尼娜》。1955年，上海电影译制片厂译制了这部电影，尽管演员形象上与原著相差颇远，服装道具场景也难与好莱坞大片媲美，但他们于话剧舞台磨砺出的演技，忠于原著、饱含深情的台词，李梓、毕克富于感染力的配音，还是深深打动了那一代中国观众。1956年人民文学出版社还借势推出周扬、谢索台合译的小说中译本（一版一印），《安娜·卡列尼娜》得以在50年代中国掀起小股热潮。1961年英国BBC推出了一部电视电影《安娜·卡列尼娜》，Rudolph Cartier导演，最值得注意的是，这一版的沃伦斯基是由年轻的肖恩·康纳利扮演的，随后他将因为在第一集007中出色扮演邦德而名满天下。但就沃伦斯基一角而言，Connery的表演威猛有余，柔情不足。1990年在《猎杀红色十月》(*The Hunt for Red October*) 中，这位苏格兰男星再次出演俄罗斯人。这部在当时算是大制作的电视电影非常成功，奠定了BBC在改编经典文学名著方面的领先位置。

除上述作品之外，还有1952年印度版、1958年阿根廷版（《禁忌的爱》）、1958年西班牙版、1960年埃及版黑白有声的《安娜·卡列尼娜》。1960年的巴西与1974年意大利也都曾制作播出过黑白电视剧版《安娜·卡列尼娜》。

彩色电影时代（5部）

1967年，苏联上映了新版《安娜·卡列尼娜》，也是第一部彩色电影版。由苏联"人民艺术家"Aleksandr Zarkhi执导，《雁南飞》中维罗妮卡的扮演者Tatyana Samoylova出演安娜，与嘉宝一样，她也同饰演沃伦斯基的男演员瓦西里·兰诺沃依Vasili Lanovoy坠入爱河。1968年，该片获得戛纳金棕榈奖的提名。

1967年版《安娜·卡列尼娜》中培特西的饰演者Maya Plisetskaya是一位芭蕾舞演员，她的丈夫Rodion Schedrin是电影的作曲。二人都特别钟情于安娜这一形象。于是1972年Schedrin为妻子量身定做了芭蕾舞剧《安娜·卡列尼娜》，这也是因为父母的托派背景而备受排挤的Plisetskaya第一次在舞台上担纲主角。所幸一炮而红，从此跃居莫斯科大剧院芭蕾舞团首席。1974年导演Margarita Pilikhina将这部芭蕾舞剧搬上了大银幕，这部电影也因Plisetskaya这位伟大的芭蕾舞演员而值得珍藏。

　　此后23年的时间中，由于电视媒体的勃兴，《安娜·卡列尼娜》的故事更多地成为电视剧的热门脚本。大约有5部电视剧，其中最受观众好评的是1977年BBC版和1985年美国Trimark版。时隔16年之后，BBC再次投拍《安娜·卡列尼娜》，这回不是单本剧，而是一部10集的连续剧。1982年春节期间中央电视台播出了与上海电影译制片厂联合译制的这部电视剧，很多国内观众至今记忆犹新。加上1981年春周扬的译本再版，1982年4月草婴的新译本由上海译文出版社推出，因此国内掀起的这一波"安娜热"要远胜于50年代。1985年美国Trimark出品的电视剧，由Simon Langton导演，将这部异国的老经典改编得十分现代，也大获好评。也许是由于这个原因，Langton后来又应BBC之邀执导了1995版《傲慢与偏见》(*Pride and Prejudice*)，成为改编文学名著的专业户。演员也不容小觑，但在超人（克里斯托弗·里弗[Christopher Reeve]）版沃伦斯基和英国最伟大的莎剧演员、奥斯卡影帝Paul Scofield版卡列宁的夹缝中，Jacqueline Bisset诠释的安娜还是显得单薄了许多。除上述作品之外，70年代在拉丁文化圈，至少有两部《安娜·卡列尼娜》电视剧，一部是1975年西班牙版，还有一部古巴版。1995年，意大利又推出一部长篇电视连续剧《盛火》，也是改编自《安娜·卡列尼娜》。

　　直到1997年，才出现了新一版电影，名字有些刻意——《列夫·托尔斯泰的安娜·卡列尼娜》(*Leo Tolstoy's Anna Karenina*)。由美国爱肯和华纳兄弟（Icon Entertainment International/Warner Bros）联合制作，英国电影人Bernard Rose自编自导。Rose非常热爱托尔斯泰的作品，尤其是《克莱采奏鸣曲》。他以个人阅读经验，认为列文就是托尔斯泰的化身。所以

在改编的时候,特意以列文的第一人称叙事贯穿全篇,并在片名上突出叙事者与作者的一致性。罗斯这样做也是为了扭转以往的电影改编对列文/吉蒂部分的忽视,毕竟将原著中另外一条平行线索完全拿掉之后,很难说能够完整再现托尔斯泰的作品与思想。不仅如此,罗斯还将安娜与列文视作托尔斯泰的两个自我——"安娜停留于躯体,而列文则停留于哲学。"为此,在挑选女主角的时候,寻找一位具有华贵动人的外表和神秘的特质,她能让一个男人身不由己的陷入美妙而危险的迷恋"的女演员。爱肯的老板Mel Gibson于是力荐了刚刚与他合作过《勇敢的心》(*Braveheart*,1995)的法国女星Sophie Marceau。而爱肯之所以愿意投资,是因为受到1995年Langton执导的《傲慢与偏见》大热荧屏的启发。[1]本片投资也堪称巨大,因为这是苏联解体后第一部全片都在俄罗斯实景拍摄的西方电影,也是西方第一部在俄罗斯拍摄的《安娜·卡列尼娜》,剧组甚至可以进入到克林姆林宫前的教堂广场取景,因此与此前众多西方拍摄的电影电视剧大多是室内戏不同,影片的外景镜头增多,彼得堡、莫斯科的标志性地点和建筑清晰可辨。但这一版本似乎除了在

[1] http://www.compleatseanbean.com/annak.html

"'冷战'终结"之后的西方大屏幕上首现了前苏联之外再无可取之处,用美国著名影评人罗杰·艾伯特(Roger Ebert)的话说,"一次毫无生气的肤浅改编"。[1] 苏菲和苏联都没能拯救它,不仅评价超低,而且票房惨败。《勇敢的心》全球票房超过两亿美元,而这一版《安娜·卡列尼娜》只有八十几万美元。不过这一版倒是开启了《安娜·卡列尼娜》情色电影的时代,自此以后,越来越多、尺度越来越大的安娜与沃伦斯基的激情戏镜头出现在大屏幕上。

2007年俄罗斯导演Sergey Solovyov的新版电影杀青。索洛维约夫不是前苏联的普通导演,而是80年代的文化象征。从70年代起,他就是西方电影节的常客,在柏林赫威尼斯电影节上多次获奖。他的电影被视为苏联解体前自由主义文化的代表。苏联摇滚歌星Viktor Tsoi在Solovyov代表作Assa中演唱的主题曲We Want Change成为那个时代的最强音。但苏联解体却未给索洛维约夫带来艺术的新生,一贯在体制内拍片的索洛维约夫如今不得不四处筹钱。《安娜·卡列尼娜》拍到最后一个镜头——安娜跳入铁轨自杀时,竟险些因为资金不到位而无法继续,导演甚至想让安娜改为服毒结束自己的生命。遗憾的是电影完成,除在一些电影节上放映之外,没能公开发行,因为俄罗斯国内的电影经销商们认为这个"陈旧"的故事没有市场前景。好在电影套拍了电视剧,电视剧版得以在俄罗斯国家电视台播出。[2]

2011年,英国沃克泰托公司(Working Title Film)的王牌导演之一、因改编《傲慢与偏见》(2005)和《赎罪》(Atonement,2007)而蜚声影坛的Joe Wright再次重拍《安娜·卡列尼娜》,堪称史上最豪华的一版。女主演Keira Knightley连同摄影、艺术指导、服装设计、配乐全部是怀特的御用班底,其他演员也都大有来历。Aaron Taylor-Johnson饰演沃伦斯基,Jude Law饰演卡列宁,连斯基瓦这种配角都是Matthew Macfadyen(05版《傲慢与偏见》中的达西)出演。编剧Tom Stoppard深谙戏剧艺术

[1] http://www.rogerebert.com/reviews/leo-tolstoys-anna-karenina-1997
[2] http://rbth.ru/articles/2012/11/29/anna_karenina_dying_to_win_you_over_20541.html

（《莎翁情史》的编剧，他自编自导、改编自《哈姆雷特》的《君臣人子小命呜呼》[Rosencrantz and Guildenstern Are Dead]曾经摘得威尼斯金狮奖），对俄罗斯文化也相对熟悉。但从票房来看，虽然收回成本，但似乎不算成功，还不到沃克泰托前两部名著改编片的一半。另外一个参数是，新版《悲惨世界》全球票房超过4亿美元，而新版《安娜·卡列尼娜》只有6000万美元。而且Joe Wright这部新作也不是十分叫好，与此前拿遍电影节大奖相比，此次只在奥斯卡获得了一个"最佳服装"奖。在前两部都很奏效的用艺术电影的手法改编经典名著的策略[1]到了托尔斯泰这里失灵了。从镜头来说，Wright还是既往的策略，长镜头、大景别，但在细节上使用了一些文艺片擅用的特写。对圣彼得堡和莫斯科的贵族生活场景的呈现与宾格莱、达西、布里奥尼这些英国显贵在视觉上并无本质差异。但在结构上，他大胆地采用了镜框式舞台，舞台上下无缝对接，安娜等人物既是演员又是观众，既表演又观看又被观看。毫无疑问，Wright的改编极具创造力与想象力，而且他的大胆有学理根据。在阅读了英国最权威的俄罗斯历史学家Orlando Figes的著作《娜塔莎的舞蹈：俄罗斯文化史》(Natasha's Dance: A Cultural History of Russia)之后，他发现圣彼得堡的贵族们Figes被描绘成生活在舞台上的人，他们陷入身份危机，希望像法国那样完成现代化。于是法国化成为贵族们量度自身与他人的尺子，每天都在表演与观看谁更法国。在这种描述的启发下，从小在木偶剧院长大的Wright便义无反顾地决定将托尔斯泰的这部名著先戏剧化再电影化。这一基本结构的设定，使得Wright版的《安娜·卡列尼娜》彻底区别于所有老版，大胆而前卫。而且结合沃克泰托标准浪漫爱情片的活泼幽默传统，怀特稀释了俄罗斯文学中悲悯沉郁之气。或者用英国影评人的话说，电影享有的恰是小说缺少的，电影缺少的恰是小说享有的。[2]但这

[1] 滕威：《美国化的英国片，或英国化的美国片：乔·怀特名著改编三部曲的"混杂性"》，《当代电影》，2013年第3期。

[2] November 15，2012|Michael Phillips，http://articles.chicagotribune.com/2012-11-15/entertainment/sc-mov-1113-anna-karenina-20121115_1_anna-karenina-vronsky-aaron-taylor-johnson.

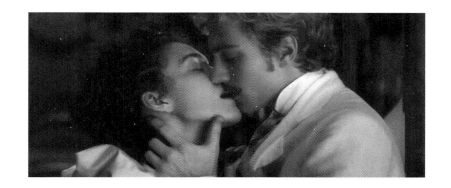

样一部充满英国"遗产电影"视觉元素、以戏剧/电影跨界手法重新包装老托尔斯泰的超级混搭风格,在每一个"本土"语境都很难接轨,因此海外票房并不可观。

除上述作品之外,2000年,英国Channel 4版的安娜由Helen McCrory扮演,过于成熟又缺乏风韵,相比之下Kevin McKidd的沃伦斯基明显像恋母的奶油小生。目前意大利新版电视剧(2013)也正在欧洲热播,从预告片来看,表演更激情奔放,冲突更激烈,剧情更狗血。

结　语

从1875年《安娜·卡列尼娜》在《俄罗斯公报》上连载开始,世人从未停止过阅读、翻译、讨论、改编甚至重写这部作品。1881年出现第一个译本,托翁在世时,德、法、意、西、英、丹麦等西方语种的译本就已经出齐;在美国创下四周内再版四次。无论是普通读者还是专业作家对这部大部头的小说都十分着迷,法朗士断言:《安娜·卡列尼娜》不仅仅是属于托尔斯泰的,而且更是属于全人类的。托马斯·曼则盛赞,《安娜·卡列尼娜》是世界文学中最伟大的社会小说。[1]

[1]　程鹿峰:《安娜·卡列尼娜130年的沧桑》,《世界文化》,2006年,第7期。

因此，《安娜·卡列尼娜》之所以被频繁搬上西方屏幕，是因为它拥有悠久的被阅读历史与非常广泛的读者群。另一层重要的原因在于，《安娜·卡列尼娜》的双层叙事，使不同程度的改编者可以根据自己的理解选择改编重点。但除了1967年苏联版、1997年Rose版之外，绝大部分电影都只改编了安娜部分，而忽略列文部分。而1997年Rose版虽然从列文的角度叙事，并在列文与安娜的故事之间建立起联系，但这种处理方式因为过于刻意而显得不够自然有机。1967年版虽然在服装、场景等方面不如英美版本华丽，但在性格刻画、时代气息的把握方面都更加接近原著。安娜的故事，如果单看情节，是西方故事中最具有可看性的类型——三角恋/偷情，而且抛夫弃子的安娜最终为自己狂热的爱情付出了生命的代价，最终家庭伦理取得了胜利。[1] 这很符合清教文化的价值观，也是好莱坞剧情片的主流取向。火车、盛大舞会、漫天飞雪、赛马、大教堂婚礼、麦田刈草、威尼斯荡舟、卧轨自杀……这些小说中的经典场景，简直就是为电影而写的，十分易于激发电影人想象力与创造力。1935年版开篇展现超长餐桌上各种珍馐美酒的长镜头，1948年版的舞会与华服，1967版车轮下安娜的主观视点镜头……都令人印象深刻。这些都是《安娜·卡列尼娜》在大屏幕上经久不衰的重要原因。

2007年匹兹堡大学的Irina Makoveeva完成了她的博士论文《视觉化〈安娜·卡列尼娜〉》（*Visualizing Anna Karenina*），在文中她细致深入地对比分析了从1914年到2001年之间的八部影视剧。但论文除了文本细读之外，似乎缺乏更广阔的社会历史视野。虽然在《安娜·卡列尼娜》的改编史与苏联乃至冷战的历史脉络之间直接关联，未免有些过度阐释，甚至牵强；但毫不将此脉络纳入视野而局限于文本内部做电影美学分析，似乎也有隔靴搔痒之弊。"好莱坞电影中的俄苏形象"是一个庞大议题与复杂脉络，已经有很多论文与专著进行了充分研讨。《安娜·卡列尼娜》作为俄国文学经典，从1927年开始，五次被好莱坞改编，虽然它

[1] Alexandra Guzeva, "Why are Tolstoy's novels popular in the West？", http://rbth.ru/articles/2012/05/15/why_are_tolstoys_novels_popular_in_the_west_15643.html

与《异国鸳鸯》(*Ninotchka*，1939；嘉宝从安娜摇身一变苏联女干部)、《第一滴血》(1982)、《猎杀红色十月》等经典冷战电影中的苏联形象迥异，但重现沙俄帝国的奢华与浪漫，传颂革命前的经典，某种意义上说与妖魔化革命后的时代在意识形态效果上是殊途同归的。最新的2012版，裘德·洛饰演的卡列宁，充分展示了被带绿帽的丈夫不可思议的坚韧、容忍、克制、理性，虽然原著中卡列宁也并非单一的负面形象，但影片最后结尾于卡列宁而不是以往版本的安娜或沃伦斯基，而且是看着儿子和安娜与沃伦斯基的私生女在花园里嬉戏的幸福平和之中的卡列宁，不能不说尽管影片的形式创新前所未有，但认同维护秩序与正统的保守表达却暴露无遗。

福尔摩斯的轮回

陈威 王垚

阿瑟·柯南·道尔爵士（Arthur Conan Doyle）笔下的大侦探福尔摩斯与华生医生，无疑是世界文学中最为经典的人物形象之一。无需赘言《福尔摩斯探案集》在作为类型文学的侦探小说-推理小说历史中的奠基性意义（某种程度上甚至成为这一门类的"神话—原型"），更不用提无数的续作和仿作作品，狂热读者们甚至将福尔摩斯研究发展成"福学"（柯南·道尔的福尔摩斯小说也被称为"原典"），热衷于考察年代和细节，相关著作更是不胜枚举。

在电影诞生初期，福尔摩斯故事即已成为了热门的改编对象。经历一个多世纪，福尔摩斯的形象穿越一战和二战，跨越冷战的不同阵营，直到"后冷战"的今天仍被一次又一次的改编。最新的福尔摩斯影视作品仍能获得巨额票房和超高收视率。本文将在按时间梳理福尔摩斯相关影视作品的基础上，结合"福学"中影视研究的相关内容与电影研究的方法，对福尔摩斯形象的轮回所揭示的社会文化现象加以分析。

默片时期的福尔摩斯（1900—1929）

有案可考的第一部福尔摩斯默片是1900年的《福尔摩斯的困惑》（Sherlock Holmes Baffled），只有不到一分钟长度。讲的是一个窃贼进入屋子行窃。福尔摩斯穿着睡袍出现，可窃贼能凭空消失又再次出现，最终顺利逃走，对此福尔摩斯也无可奈何。片中扮演福尔摩斯的演员没能留下名字，虽然故事内容与柯南道尔的原著毫无关系，但是这意味着"福

尔摩斯"这个名字已经开始成为早期电影的卖点之一了，接下来的20多年里有大量关于福尔摩斯的默片诞生。最后一部福尔摩斯默片是1929年德国拍摄的《巴斯克维尔猎犬》(*Der Hund von Baskerville*)。默片时期的福尔摩斯电影有如下特点：

1）拍摄国家众多，除英国外，美国、德国、法国、丹麦等国家都有拍摄这一题材；

2）故事多样，既有原著改编，也有相当多的原创故事，如福尔摩斯与亚森·罗宾、拉菲兹等人斗智斗勇；此外还经常呈现系列化，丹麦、德国等都拍了一系列的福尔摩斯电影。

3）福尔摩斯仿作、衍生作品多，打着福尔摩斯名号的电影多，比如巴斯特·基顿（Buster Keaton）的《福尔摩斯二世》（*Sherlock Jr.*, 1924）。

默片时代最著名的福尔摩斯演员是艾利·诺伍德（Eille Norwood），从1921到1923年间，他在斯托尔公司出品的47部默片（其中45部为短片，分为《福尔摩斯历险记》[*The Adventures of Sherlock Holmes*]、《续福尔摩斯历险记》[*The Further Adventures of Sherlock Holmes*]、《福尔摩斯最后的功绩》[*The Last Adventures of Sherlock Holmes*]三个系列，另有两部长片《巴斯克维尔猎犬》和《四签名》[*The Sign of Four*]）中扮演福尔摩斯，他的表演得到了柯南·道尔本人的高度认可。诺伍德退休时柯南道尔还有10个福尔摩斯故事没有出版，这意味着他已经演了当时除《血字的研究》（*A Study in Scarlet*）、《恐怖谷》（*The Valley of Fear*）、《五个橘核》（*The Five Orange Pips*）外所有已出版的福尔摩斯故事，这也是电影史上首次大规模地拍摄福尔摩斯原典作品。

早期福尔摩斯有声电影的尝试（1929—1939）

这一时期的电影工业已经形成类型片制度，福尔摩斯电影当然是犯罪片的绝佳题材。由于艾利·诺伍德的默片版本十分经典，这一时期并未大规模拍摄福尔摩斯题材电影，改编集中在几个适于拍摄标准片长电影的长篇故事，如《四签名》和《巴斯克维尔的猎犬》——这个传统也

一直延续到现在，以至于《巴斯克维尔的猎犬》成为被搬上银幕次数最多的福尔摩斯故事。从电影风格的角度而言，这一时期兴起的德国表现主义电影因其强烈的风格深刻影响了犯罪片这个类型，福尔摩斯电影也不例外。当然，在这个时期，福尔摩斯电影并未取得很大的成功，世界电影市场的主流影片仍是喜剧片、歌舞片和西部片。

早期福尔摩斯有声电影最具代表性的人物是克里夫·布鲁克（Clive Brook）和阿瑟·翁特纳（Arthur Wontner）。两人都在多部电影里扮演福尔摩斯。布鲁克是当时好莱坞著名的男星，经常出演完美的英国绅士形象。翁特纳在五部影片中塑造了福尔摩斯。他之所以出演是因为与佩吉特兄弟绘制的插图（福尔摩斯图书中的插图也是"福学"研究的重要论题之一，佩吉特兄弟的插图是最受读者认可的版本之一）中的福尔摩斯形象非常相像：他瘦削清秀，前额有点秃，但是举止谈吐彬彬有礼，以至于当时有人说过，"在我们这个时代，没有谁比翁特纳更像在图片上看见的或听说的歇洛克·福尔摩斯了"。柯南道尔的遗孀也曾写信给他说："你的表演棒极了……精湛地表现出了福尔摩斯的样子！"

纳粹德国于1937年拍摄了两部福尔摩斯电影：《巴斯克维尔猎犬》（Der Hund von Baskerville）和《那名男子是福尔摩斯》（Der Mann, der Sherlock Holmes war），前一部对于原著的改动很大，背景从维多利亚时代搬到了现代，而且片中似乎有隐喻英国上层社会衰弱的含义。后一部是喜剧，讲述两名侦探苦于少有业务，于是决定扮成福尔摩斯和华生的样子来吸引生意，结果不仅骗到了很多人，也歪打正着地卷入了一桩案子。更有趣的是结尾，法庭旁听席上，一个身着格子大衣的男子微笑着声称自己就是柯南道尔，并与两位主人公握手，影片在欢快的气氛中结束，在纳粹严格控制下的德国电影产业还能拍出这样一部轻松幽默的电影实属难得。而且两部电影都没有多少宣传成分在内，希特勒本人非常喜欢这两部福尔摩斯的电影，1945年盟军在柏林地堡里发现了这两部电影的拷贝。

这一时期的福尔摩斯电影还包括1931年中国拍摄的《福尔摩斯侦探案》，由李萍倩导演，李萍倩和陈玉梅主演，可惜拷贝已经失传。

二战中的福尔摩斯电影：第一次黄金期（1939—1946）

二战期间类型片制度进一步被完善，犯罪片成为十分成熟的类型。这一时期是福尔摩斯电影的第一次黄金时期，1939年二十世纪福克斯公司拍摄了两部福尔摩斯电影《巴斯克维尔猎犬》(The Hound of the Baskervilles)和《福尔摩斯历险记》(The Adventures Of Sherlock Holmes)，由巴斯尔·拉斯伯恩（Basil Rathbone）饰演福尔摩斯，他标志性的模样，凌厉的举止，超然的风度很快博得大众的喜爱，也开创了福尔摩斯电影的新时代。不过由于票房不如预期，福克斯公司很快对这个系列失去了兴趣，放弃了这个题材。二十世纪福克斯公司放弃后，环球公司接手了这个题材，以B级片的定位又接连拍摄了12部系列电影。值得一提的是拉斯伯恩的银幕搭档奈杰尔·布鲁斯（Nigel Bruce）塑造了傻头傻脑的华生形象，为这一系列加入了喜剧元素，并开启了此后一直延续到20世纪70年代的"蠢笨华生"的传统，可以看做是古典好莱坞类型融合的一个例子。

这14部电影具备明确的类型片特征，不仅具备犯罪片的所有必要元素，而且高度整合在彼时的主流意识形态之中。1942—1943年的《恐怖之声》(Sherlock Holmes And The Voice Of Terror)、《秘密武器》(Sherlock Holmes And The Secret Weapon)、《福尔摩斯在华盛顿》(Sherlock Holmes In Washington)三部影片中，福尔摩斯对抗的邪恶力量是纳粹间谍，就连他的大对头莫里亚蒂教授也成了纳粹帮凶。《恐怖之声》的原著《最后致意》(His Last Bow)的主要情节是福尔摩斯智斗德国间谍，故事的背景发生在一战期间，电影中则毫无障碍地改到了二战。《福尔摩斯在华盛顿》的结尾，福尔摩斯甚至引用了邱吉尔赞美英美同盟的演讲词。1944年的《红爪子》(The Scarlet Claw)片尾再度引用邱吉尔的演讲词，这次是赞美加拿大。1945年随着二战结束，投靠纳粹德国的莫里亚蒂教授也在《绿衣女子》(The Woman In Green)中死去，而他的左膀右臂莫兰上校也在1946年的《恐怖之夜》(Terror By Night)中被绳之以法。

值得注意的是，这一组系列电影仅有一部《巴斯克维尔的猎犬》是较为忠实的原典改编，其他影片虽从原典中取材，但改动幅度都相当之大。考虑到影片是由好莱坞出品，并且带有明确的政治宣传功能，这一点也可以理解，毕竟维多利亚时代的英国故事缺乏与彼时现实的耦合点，更加有趣的是体现这种时代背景的英国乡村在这组系列电影中呈现出一种《呼啸山庄》式的哥特风格的恐怖气氛，这显然是一种很有趣的定型化想象。

福尔摩斯登上电视舞台（1950年代—1960年代）

福尔摩斯第一次出现在电视荧幕上是《三个同姓人》（*The Three Garridebs*），于1937年11月27日在美国电视上实时播出，但没有录制存档。路易斯·赫克托（Louis Hector）成为第一个在电视荧幕上扮演福尔摩斯的人。英国第一次尝试把福尔摩斯故事搬上电视银幕是在1951年拍摄的《消失的男子》（*Sherlock Holmes: The Man Who Disappeared*），改编自《歪唇男人》（*The Man with the Twisted Lip*）。原本计划以此为试播集拍摄一部单集时长半小时的电视剧，但反响不佳，拍摄计划也因此中断。随后英国广播公司（BBC）也开始尝试拍摄福尔摩斯，1951年7月，30分钟的《王冠宝石案》（*The Adventure of the Mazarin Stone*）播出，原定作为电视剧的试播集，但反响平平，BBC于同年重新更换演员，拍摄了六集迷你剧《歇洛克·福尔摩斯》，这是历史上第一部福尔摩斯电视剧，但可惜的是这部电视剧也没有留下存档。

1954年到1955年，美国拍摄了39集福尔摩斯电视剧《歇洛克·福尔摩斯》（*Sherlock Holmes*），罗纳德·霍华德（Ronald Howard）饰演福尔摩斯，霍华德·马里昂·克劳福德（H. Marion Crawford）饰演华生医生，这是美国拍摄的第一部福尔摩斯电视剧，绝大多数为原创剧情。

1964年，BBC开始拍摄新的福尔摩斯电视剧，这是BBC第二次大规模地拍摄福尔摩斯原典，改编中规中矩，由道格拉斯·威尔默（Douglas

Wilmer）饰演福尔摩斯，奈杰尔·斯托克（Nigel Stock）饰演华生，第一季共13集，反响不俗。随后BBC仓促的拍摄进度使威尔默拒绝出演第二季。于是著名演员彼得·库辛（Peter Cushing）接手扮演福尔摩斯。和第一季不同，第二季采用全彩色胶片拍摄，这是第一部彩色的福尔摩斯电视剧，BBC甚至打算请来包括奥逊·威尔斯、彼得·乌斯蒂诺夫、肖恩·康纳利等大腕参演，可惜由于拍摄两集《猎犬》的成本大大超出预算，这一计划流产了。第二季依旧大获成功，1965年每集有超过1100万的观众收看，1968年剧集的观看人数更是超过了1500万。

就在美国和英国相继做了尝试后，西德和意大利也拍摄了福尔摩斯电视剧，但都没有引起太大的反响。1967年，西德沿用BBC的剧本拍了6集电视剧，这个系列长期被遗忘了，直到1991年在德国重播时才引起关注。意大利则于1968年拍摄了6集电视剧，改编自《巴斯克维尔猎犬》和《恐怖谷》。

电影中的"新编福尔摩斯"（1970年代—1990年代）

战后兴起的后现代文化对类型电影产生了重要影响，在人物形象、叙事套路与电影价值观等方面都引发了一系列变化。对福尔摩斯电影而言，片中的人物形象皆有不同程度的改写和解构，比如出现了多愁善感的福尔摩斯、不学无术的福尔摩斯、罪犯福尔摩斯、女性华生、好人莫里亚蒂等人物模式，福尔摩斯和华生的关系也被调侃为同性恋。在叙事套路上，对应着彼时电影史的现实，强调影片的娱乐性和商业性，喜剧、动作甚至奇幻等元素被加入福尔摩斯故事的犯罪片套路，同时更多地借助精神分析的叙事方法，穿越题材也在这个时期出现。而价值观方面则呈现出多样化的趋向，反英雄叙事开始出现。

1969年5月，好莱坞大导演比利·怀尔德开始着手拍摄《福尔摩斯的私生活》（*The Private Life of Sherlock Holmes*），不仅在英国实地取景，而且聘请"福学"专家作为顾问，花费巨资精细地建造了包括贝克街221

号B、第欧根尼俱乐部等场景。片中怀尔德还拿福尔摩斯的性取向开玩笑，为了能从纠缠自己的芭蕾舞女演员那里脱身，福尔摩斯骗她，暗示自己和华生有亲密关系，这让华生大为恼火。这或许是最近两部以"男男关系"（Bromance）为卖点的福尔摩斯影视作品的源头。

1971年的《他们也许是伟人》（They Might Be Giants）讲述一个叫做贾斯汀的精神病人幻想自己是福尔摩斯，而他的医生正好叫华生。片中有不少小细节借鉴了原著。这部电影第一次开创了"福尔摩斯+女华生"的模式。

1976年的《百分之七的溶液》（The Seven Per Cent Solution）改编自尼古拉斯·梅耶（Nicholas Meyer）的同名小说，是最著名也是最成功的福尔摩斯仿作之一。作者假托它是新发现的华生医生的手稿，讲述《最后一案》（The Final Problem）背后"真实"的故事：福尔摩斯因可卡因上瘾，导致多种幻觉，幻想莫里亚蒂教授是个罪犯，在迈克罗夫特的安排下，华生与他去见奥地利医生、著名精神分析学家弗洛伊德博士，最终治好了福尔摩斯的病症，解开了心结，也合作破了一个大案。这部电影有许多大牌影星参演：扮演华生的是罗伯特·杜瓦尔（Robert Duvall），扮演莫里亚蒂教授的是劳伦斯·奥利弗（Laurence Olivier）。

1979年的《午夜谋杀》（Murder by Decree）是自1965年《恐怖的研究》（A Study in Terror）后第二部讲述福尔摩斯调查开膛手杰克案的电影，把白教堂谋杀的矛头指向英国政府的腐败。主演克里斯托弗·普卢默（Christopher Plummer）塑造的福尔摩斯为受害人而伤心流泪，被批"过于感性"。

1985年的《少年福尔摩斯》（Young Sherlock Holmes）是巴里·莱文森（Barry Levinson）、克里斯·哥伦布（Chris Columbus）与斯皮尔伯格（史蒂文·斯皮尔伯格[Steven Spielberg]）联合打造的奇幻儿童片，虽然是"前传故事"，仍然是"蠢笨华生"的传统套路。故事讲述中学时代的福尔摩斯和华生相识相知，在一番颇为"夺宝奇兵"式的战斗后，并挫败了他们老师的阴谋，影片结尾逃出火海的老师成为莫里亚蒂。

1988年的《毫无线索》（Without a Clue）是一部颠覆喜剧，讲述华生才是真正的破案高手，福尔摩斯只是他雇来的一个愚笨的演员，但人们都

只记住福尔摩斯而忽略了他，忍无可忍的华生一度赶走了福尔摩斯，后来两人重新联手对抗莫里亚蒂，经过重重考验后他们和好如初，是一部幽默而温情的电影，扮演福尔摩斯的是迈克尔·凯恩（Michael Caine），扮演华生医生的是本·金斯利（Ben Kingsley）。同一时期颠覆性的喜剧还包括1975年的《福尔摩斯聪明兄弟历险记》（The Adventure of Sherlock Holmes' Smarter Brother）以及1978年由英国著名笑星彼得·库克（Peter Cook）主演的《巴斯克维尔猎犬》。

美国哥伦比亚广播公司（CBS）曾两次尝试把福尔摩斯拍成穿越题材的电视剧，故事内容都是福尔摩斯被冰冻多年后解冻来到现代，并且与女华生联手破案，两次都只拍了一集试播集就放弃，分别是1987年的《福尔摩斯复活》（The Return of Sherlock Holmes）和1994年的《1994贝克街：福尔摩斯归来》（1994 Baker Street: Sherlock Holmes Returns）。

1992年的两集电视电影《福尔摩斯与女主演》（Sherlock Holmes and the Leading Lady）和《维多利亚瀑布事件》（Incident at Victoria Falls）曾被冠以"福尔摩斯：黄金年代"的标题发行，两位主演克里斯托弗·李（Christopher Lee）和帕特里克·麦克尼（Patrick Macnee）当时都已69岁，这两部影片最特别的地方在于让福尔摩斯与历史上的真实人物相遇。《福尔摩斯与女主演》里有弗洛伊德博士。《维多利亚瀑布事件》中有英王爱德华八世、马可尼、罗斯福总统等人。

1994年由刘云舟导演的《福尔摩斯与中国女侠》讲述福尔摩斯于清朝末期来到中国观光，结果卷入一桩案件。电影里福尔摩斯的小提琴可以作为武器，甚至会一点轻功，完全是福尔摩斯故事与中国神怪武侠片的一个拼贴版本，福尔摩斯在影片最后甚至用小提琴演奏了《梁祝》。

福尔摩斯改编的第二次黄金期：
跨越冷战阵营的电视"正典"（1980年代—1990年代）

1984年起由英国格兰纳达电视台制作的福尔摩斯系列在全世界掀起

了一股热潮，我国也引进了这个系列并播出，与此同时各类根据原典改编的电视电影也开始出现，这一时期电视剧与电视电影的特点是制作精良，忠于原著。这是史上第三次大规模地拍摄忠于原典的作品，对应着彼时盛行于英法等国的"遗产电影"潮流。

格兰纳达版由杰里米·布瑞特（Jeremy Brett）饰演福尔摩斯，大卫·布克（David Burke，第1季）和爱德华·哈德威克（Edward Hardwicke，2—4季）饰演华生，剧组力求忠实原著，改编精良，是公认的最出色的福尔摩斯改编作品。杰里米·布瑞特的表演也被很多"福迷"奉为经典，为了演好角色，他不仅熟读原著，和剧组成员和"福学"专家讨论细节（该剧的拍摄手册《贝克街档案》（*The Baker Street File*）汇编了原著的诸多细节，成为"福学"经典著作之一）。杰里米·布瑞特很好地展示了福尔摩斯冷静优雅的绅士风度，更发掘了福尔摩斯个性深处的人性温暖，加上稍许刻薄尖酸和恃才自傲，赋予了这位大侦探迷人的个性魅力。然而1995年布瑞特突然离世，未能了结拍完全部原典的心愿，剧集也被迫停止，令世人无限惋惜。这一时期的英国出品的福尔摩斯作品还包括BBC于1982年拍摄的四集电视迷你剧《巴斯克维尔猎犬》与英国梅尔普顿电影制片厂拍摄的《四签名》和《巴斯克维尔猎犬》两部电视电影。

1979年到1986年，前苏联列宁电影制片厂拍摄了一系列福尔摩斯电影，瓦西里·利瓦诺夫（Vasiliy Livanov）饰演福尔摩斯，维塔利·索洛明（Vitaliy Solomin）饰演华生。导演伊戈尔·马斯连尼科夫（Igor Maslennikov）是资深的英国文化爱好者，在他的带领下，剧组翻阅了许多英国建筑史、工艺史、服装史相关书籍，制作了大量维多利亚式样的服装道具，外景则主要在留有大量西欧式建筑的列宁格勒（今圣彼得堡）拍摄，贝克街的街景则在另一处保存有大量西欧风格建筑的拉脱维亚首府里加拍摄。与格兰纳达版的光鲜不同的是，苏联版在摄影上刻意模仿荷兰画家伦勃朗的绘画，强调运用阴影。道具则讲究做旧，让布景道具显得陈旧、朴素，追求生活感。这个版本改编得同样非常出色，除了《巴斯克维尔的猎犬》外，每部都把两个或两个以上的原著故事有机结合起来。这个系列中福尔摩斯塑造得更加温和，更加老成稳重。在情节上这

一系列都很注重前后连贯，比如在《讹诈之王》(*King of Blackmailers*)里提前介绍了莫里亚蒂教授。最后一部《二十世纪伊始》(*The Twentieth Century Approaches*)片头引用了20世纪初的影像资料，展示出日新月异的科技，华生骑上了摩托，贝克街221号B座装上了电话，带着浓厚的时代气息。在上集结尾引用了英国军队阅兵式的影像资料，表现出大战在即的气氛，为下集福尔摩斯抓获德国间谍做铺垫。

这个系列长期以来在西方国家鲜为人知，直到2000年后在多个国家发行DVD才慢慢为公众所熟悉，并且受到广泛好评。2006年，福尔摩斯的扮演者瓦西里·利瓦诺夫（Vasili Livanov）还获得了英国女王的授勋，非英语国家的福尔摩斯作品获得如此多的认同，这在历史上也是绝无仅有的。

新世纪的福尔摩斯（2000年以来）

新世纪福尔摩斯影视作品呈现出题材和风格的多样化，既有忠于原典的改编，也有充满颠覆性的改写，20世纪70年代以来的各种"发明"在新世纪得到了又一轮的应用。其中最重要的两个版本分别是盖·里奇（Guy Ritchie）的系列电影和BBC的迷你剧《神探夏洛克》(*Sherlock*)，这两部作品的热映在一定程度上表明了边缘文化在逐渐取得话语权的事实。前有《大侦探福尔摩斯》(*Sherlock Holmes*)系列的"卖腐为荣"，大唱"bromance"（男男关系）；后有《神探夏洛克》中明确的酷儿文化表达。另外，《神探夏洛克》和CBS电视台的剧集《福尔摩斯：基本演绎法》将故事移到现代，使得福尔摩斯故事产生了新的魅力。

加拿大于2000—2002年拍摄了四部电视电影，由马特·弗里沃（Matt Frewer）饰演福尔摩斯，前两部《巴斯克维尔的猎犬》和《四签名》均改编自原著，第三部《皇家丑闻》(*The Royal Scandal*)改编自《波西米亚丑闻》(*A Scandal in Bohemia*)和《布鲁斯—帕廷顿计划》(*The Bruce Partington Plans*)、第四部《教堂魅影》(*The Case of the Whitechapel Vampire*)则是原创故事。

英国导演盖·里奇2009年和2011年拍摄了两部改编自福尔摩斯漫画的系列电影，由小罗伯特·唐尼（Robert Downey Jr.）饰演福尔摩斯，裘德·洛饰演华生，片中福尔摩斯是格斗高手，擅使咏春拳。这两部影片在福尔摩斯和华生暧昧的"男男关系"上大做文章，福尔摩斯在第二部甚至有易装桥段。这两部影片分别获得5.24亿美元和5.44亿美元的全球高额票房。其中《大侦探福尔摩斯》获得两项奥斯卡提名，小罗伯特·唐尼获得当年金球奖音乐/喜剧类最佳男主角奖。

BBC在新世纪拍摄了许多福尔摩斯相关的影视。如2002年的《巴斯克维尔的猎犬》、2004年的《丝缠奇案》(Sherlock Holmes and the Case of the Silk Stocking)和2005年的《福尔摩斯探案集与柯南·道尔》(The Strange Case of Sherlock Holmes & Arthur Conan Doyle)，让柯南道尔遇上自己笔下的人物，以一种独特的方式揭示了柯南道尔的心路历程。2007年则拍摄了《贝克街小分队》(Sherlock Holmes and the Baker Street Irregulars)则是定位于年轻观众的儿童电影，主角是贝克街小分队成员，福尔摩斯和华生是配角。

BBC于2010年出品的《神探夏洛克》把福尔摩斯故事移植到了现代背景，引入了很多"福学"研究成果（如《粉红色的研究》[The Study of Pink]中华生伤口的位置，《贝尔戈维亚丑闻》[A Scandal in Belgravia]中华生的中间名"哈密什"，迈克罗夫特与莫里亚蒂之间的关系，等等），同时也融会贯通了此前福尔摩斯影视作品的巧妙细节（比如二战期间的14部系列电影中有许多细节就出现在其中），并在全球大获成功。主演本尼迪克特·康伯巴奇（Benedict Cumberbatch）和马丁·弗里曼（Martin Freeman）也因此成为一线红星。这部剧集的制片人和编剧马克·加蒂斯（Mark Gatiss，同时在剧中扮演福尔摩斯的哥哥迈克罗夫特）是一名同性恋者，剧集中将福尔摩斯和华生的关系定义为"超越友情、近乎爱情"的（准）同性恋关系，康伯巴奇塑造的福尔摩斯形象融合了"孤独的天才"与近来盛极一时的"极客英雄"（Geek Hero）（如《社交网络》[The Social Network，2010]中的扎克伯格、《生活大爆炸》[The Big Bang Theory]中的谢尔顿，直到最新的《007：大破天幕杀机》[Skyfall]中的Q），同时又极为明确地带有GLBT族群充满精英感的"少数族群"特征。而反派人物莫里亚蒂同样如此。本剧也因此制造了巨大的话题效应。

《神探夏洛克》的大获成功不仅引发了新一轮的福尔摩斯热潮，同时也催生了两部电视剧集。美国CBS电视台于2012年秋季开播《福尔摩斯：基本演绎法》，故事地点被改在了现代纽约。由英国演员约翰尼·李·米勒（Jonny Lee Miller）扮演福尔摩斯，华裔美国演员刘玉玲扮演华生（由于是女演员，华生的名字被改成了"Joan"）。无疑，这是一种极为保守的同时又颇具政治正确性的处理方式，既展示了少数族裔女性的身体，同时也使得感情戏绕开了较为禁忌的同性恋雷区。这部剧集完全按照美国犯罪剧的模式展开，两位主角均被设置为一定程度上患有PDST综合症（创伤后心理压力紧张综合症），无甚亮点，反响平平。另一部电视剧则是俄罗斯拍摄的新版福尔摩斯电视剧，将于2013年秋季开播，据称是俄罗斯历史上预算最高的电视剧。

小结：电影史的维度

福尔摩斯故事的改编历经一个世纪，不仅做到了跨语际和跨文化，甚至在冷战年代（和"后冷战"年代）跨越了意识形态对峙。这无疑是电影史上颇为有趣的一个文本。最直接的原因当然是福尔摩斯故事与作为类型片的犯罪片的天然连接，其中的善恶二元对立叙事结构，无论在二战还是冷战之中，无论是强调政治话语与否，都是可以由电影工业加以有效利用的，只是每次改编时与社会文化发生不同的关联关系。即使改编版本不涉及政治宣传，它至少还具备犯罪片的社会功能：福尔摩斯永远是高于国家机器中警察—司法系统的存在，他不仅可以彰显国家机器的死板与无能，同时经常站在"人性/正义"的一边做出超越司法制度的判决，而且永远是"政治正确"地把国家利益放在第一位，虽不免有"超人政治"之嫌，但福尔摩斯的形象实际上明确地联系着知识精英阶层。

柯南·道尔的原作中，颇为重要的时代背景是维多利亚时代的英国社会，一方面是对英美关系的叙述：从《血字的研究》（*A Study in Scarlet*）里来自美国的杀人凶手和被害者开始，《黄面人》（*The Yellow Face*）、《跳

舞的人》（The Mystery of the Dancing Men）、《贵族单身汉案》（The Noble Bachelor）直到《三个同姓人》（The Three Garridebs）等故事中，美国人一直扮演着暴发户和歹徒的双重形象；一方面则是英国和其他殖民地（主要是印度、澳大利亚和南非）的关系，不仅叙事人华生医生有着亲身经历的殖民地经验，而且从《四签名》开始，从《驼背人》（The Crooked Man）、《"格洛里亚斯科特"号三桅帆船》（The Gloria Scott）、《博斯科姆溪谷命案》（The Boscombe Valley Mystery）直到《皮肤变白的军人》（The Adventure of the Blanched Soldier）和《魔鬼之足》（The Devil's Foo），殖民地的异国情调之下隐藏的威胁性力量不断被揭示；最后则是英国与欧洲国家（尤其是德国和法国）的关系，原典中与一战前后，涉及彼时国际政治格局的小说皆带有明确的间谍小说特征，如《海军协定》（The Naval Treaty）、《第二块血迹》（The Second Stain）、《布鲁斯—帕廷顿计划》（The Bruce Partington Plans）以及《最后致意》（His Last Bow）。在福尔摩斯题材的影视作品中，这一时代背景正是改编所要面对的重要问题。

在几个重要的改编版本中，二战期间的美国系列电影首先去除了原作中的"英国风度"（比如"蠢笨华生"的叙事传统），此外更是出于政治宣传的需要，大力宣扬"英美亲善"。这也是福尔摩斯影视作品中政治宣传话语最为直接和明确的时段。随着二战结束，这一类电影也随即丧失了活力与市场，并逐渐为更强调娱乐性和商业性的改编电影取代。

电视与电影媒介的不同在20世纪70年代开始彰显，影院电影更强调视觉奇观，这也正是《少年福尔摩斯》这类影片出现的原因，盖·里奇的电影版也是以动作和视觉奇观为卖点的。实际上福尔摩斯故事更为适合电视媒介。80年代忠于原典的改编版本，无论是格兰纳达电视台的版本，还是80年代苏联的电视版本，都具备一定程度上的"可怀旧性"，联系着维多利亚时代的"和平与发展"与"殖民帝国的荣光"，而怀旧这一行为本身就带有明确的逃避彼时冷战现实的政治意味。

盖·里奇的电影版再度回到维多利亚时代的背景，但强化了其中的国际政治格局相关的背景。第一部影片涉及英美关系，第二部影片更是直接涉及一战期间的英法德关系。但这种"再度政治化"的话语又与二

战期间十分不同，它的现实指向并非那么明确，更多地被作为一种商业电影的气氛指标，或曰"景片"，至多具备一些隐喻性质的含义。当然，这种看似"历史化"正是后冷战时代历史扁平化特征的体现，因为这里主导的话语不再是政治历史，而是此时最富娱乐价值的"男男关系"。

　　与之呼应的则是BBC的《神探夏洛克》和CBS的《福尔摩斯：基本演绎法》均将故事搬到现代，而且并不是以穿越的形式。这种改编具备明确的"后冷战"特征：历史根本消退到故事之外。《神探夏洛克》的另一个译名《新世纪福尔摩斯》恰好说明了这一点。另一个佐证则是《神探夏洛克》中莫里亚蒂的塑造融合了后911时代的反恐主义意识形态叙事——脆弱的国家安全与"国族"内部的恐怖分子（其中桥段和人物形象甚至被挪用到《007：大破天幕杀机》的反派席尔瓦身上）。《福尔摩斯：基本演绎法》之中也有美国犯罪剧所必备的反恐故事。这一明确的现实指向也使得福尔摩斯故事焕发出了新的活力。《神探夏洛克》更是以其对原典的深厚理解与巧妙的互文性改编，提示了当下文学改编的崭新模式。

《呼啸山庄》：复仇，不只关乎"爱别离"

徐德林

导演：安德里亚·阿诺德
编剧：艾米莉·勃朗特
主演：詹姆斯·豪森/卡雅·斯考达里奥/詹姆斯·诺斯科特
英国，2011年
入围第68届威尼斯电影节主竞赛单元，获最佳技术贡献（摄影）奖

引　言

　　《呼啸山庄》是英国作家艾米莉·简·勃朗特（Emily Jane Bronte，以下简称"艾米莉"）的代表作，讲述一个发生在两个家庭三代人之间的感情纠葛故事。虽然曾因"熔家族小说、复仇小说与哥特式小说于一炉，超越了传统的家庭、爱情、婚姻小说模式"[1]，面世之初遭遇曲解与非难，《呼啸山庄》如今已在19世纪小说中占据了"独一无二"的位置："在它之前没有出现过同样的作品，在它之后也没有过同样的作品，今后也不会出现同样的作品。"[2]是故，作为文学经典的《呼啸山庄》屡屡被改编为影视、广播、歌舞作品；仅就电影而言，迄今已有十余部名为《呼啸山庄》的电影，分别出自英国、美国、法国、意大利等国电影人

[1] 陈晓兰："名家导读"，载艾米莉·勃朗特，《呼啸山庄》，陆扬译，长江文艺出版社，2012年，第5页。
[2] 乔治·桑普森（George Sampson）：《简明剑桥英国文学史》，刘玉麟译，上海外语教育出版社，1987年，第230页。

之手。作为本土资源的合法继承人，英国电影人于其间尤其引人注目：继科奇·吉尔佐（Coky Giedroyc）在2009年导演的BBC电视电影《呼啸山庄》，安德里亚·阿诺德又在2011年联袂詹姆斯·豪森（James Howson）等人，推出了剧情故事片《呼啸山庄》。

承续，缘于忠实

阿诺德曾在其导演的《呼啸山庄》公映后接受访谈时指出，"艾米莉·勃朗特的原著充满了暴力、死亡与残酷色彩"，"面对荒野、鸟群、飞蛾、狗儿、天空，我对这些事物都心存感激，但却不能因此将这个故事变得更加美好平和，这其实是一件很痛苦的事情。"所以，阿诺德尽管在导演实践中无时不在克服着内心的矛盾，但最终依然选择了忠实于原著和之前的各种影视版本的策略，以表征希斯克利夫为恋物式恶棍的方式突显爱情与复仇的主题，保证爱尔兰之不可见。虽然我们知道，根据勃朗特姐妹研究专家爱德华·齐塔姆（Edward Chitham）的考证，作为英国作家著称于世的艾米莉实则爱尔兰人后裔，其作品沁润着"爱尔兰流散族裔的生存状态、英爱文化的碰撞与交融下所引发的文化的混杂性与多样性"[1]。

具体地讲，作为爱尔兰人后裔，艾米莉在情感上天然地亲近与关注爱尔兰人，加之勃朗特家订有两份报纸，阅读三种报纸，[2]艾米莉对1845年爱尔兰大饥荒及其严重后果，想必是知道的。1845年8月，艾米莉开始写作《呼啸山庄》的时候，其弟弟布兰威尔·勃朗特有过利物浦之行。"利物浦城到处可见流落街头的爱尔兰移民，这一点毫无疑问。可

[1] 王苹："平静地面下的不平静睡眠：《呼啸山庄》里的种族政治"，载《南京大学学报》，2012年，第二期，第134页。
[2] 玛格丽特·莱恩：《勃朗特三姐妹》，李森等译，天津人民出版社，1992年，第71页。

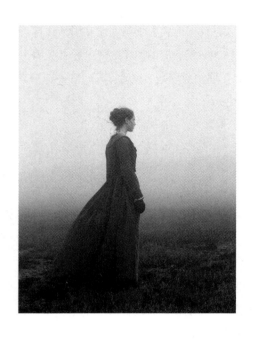

以推测,布兰威尔碰上了这些人,把听到的故事再讲给他姐姐。"[1] 特里·伊格尔顿做出如此肯定的判断,是因为历史上,爱尔兰人离乡背井流亡的第一站往往是被称为"爱尔兰首都"的利物浦。"刻画在《伦敦插图新闻》里的形象,尤其是那些孩子们的形象,令人终身难忘……毫无疑问,这些孩子大部分是爱尔兰人。"[2] 在多种路径的帮助下,爱尔兰大饥荒进入了艾米莉的视野,沉潜于她形塑的形象中:"他在利物浦的街头上,看到他饿得半死,无家可归,差不多就是一个哑巴"[3],虽然我们必须知道,英国人与爱尔兰人对这场大饥荒的认识截然不同:"在某种意义上,这是巨大的政治灾难,没有任何自然性可言;但在英国语

[1] 特里·伊格尔顿:《历史中的政治、哲学、爱欲》,马海良译,中国社会科学出版社,1999年,第337页。

[2] 同上,第336页。

[3] 艾米莉·勃朗特:《呼啸山庄》,陆扬译,长江文艺出版社,2012年,第36页。

境里，历史成了自然，而在爱尔兰，自然成了历史。"[1]

所以，艾米莉笔下的希斯克利夫可能是爱尔兰人：他父母是爱尔兰大饥荒的牺牲品，他本人则是英国有计划的种族灭绝的见证人，即"希思克利夫是大饥荒的一个碎片"[2]。然而，值得玩味的是，尽管"饥饿的名字就叫希思克利夫"，但艾米莉并没有为希斯克利夫贴上爱尔兰人的标签，而是将其改头换面为外貌上的吉普赛人、衣着与风度上的绅士。究其原因，这无疑是艾米莉的生活情势与情感结构所致。首先，为了获得爱德华·萨义德（Edward Said）所谓的"归属感"，艾米莉的父亲帕特里克·勃朗特"远离他的诞生地，远离他所有的爱尔兰亲友"[3]，"尽量撇清与故乡的联系，比英国人还要正统"[4]。但"在工业化的北方，反爱情绪有时很高"[5]，加之他性格乖张，"遇到心烦意乱或是不高兴的时候，他不说什么，却从后门一发接一发快速地射出手枪子弹，借以宣泄他火山爆发般的怒气"[6]，帕特里克·勃朗特并未如愿获得英国人的接受，甚至还被迫将姓氏由布兰迪（Brunty）改为了勃朗特（Bronte）。"他在村子里不太闻名"[7]；人们不太喜欢他，总是与他及他家人保持着一定距离。其次，勃朗特一家受人歧视，同时也是因为曾经梦想在文学上一显身手的布兰威尔·勃朗特实乃瘾君子、酒鬼、盗用公款的火车站售票员，"完全符合英国人心目中定型化了的'无能的米克'这一形象……当地民众烧掉布兰威尔的模拟像，发泄不满；这个布兰威尔像一

[1] 特里·伊格尔顿：《历史中的政治、哲学、爱欲》，马海良译，中国社会科学出版社，1999年，第346页。

[2] 同上，第345页。

[3] 盖斯凯尔夫人：《夏洛特·勃朗特传》，祝庆英、祝文光译，上海译文出版社，1987年，第33页。

[4] Terry Eagleton（2005），*The English Novel: an Introduction*，London: Blackwell, p.125.

[5] Kathleen Constable（2000），*A Stranger within the Gates: Charlotte Bronte and Victorian Irishness*，Maryland: University Press of America, p. 3.

[6] 蒂姆·维克瑞：《勃朗特一家的故事》，李颂译，外语教学与研究出版社、牛津大学出版社，1998年，第32页。

[7] 玛格丽特·莱恩：《勃朗特三姐妹》，李森等译，天津人民出版社，1992年，第21页。

手拿着土豆,另一只手拿着青鱼"[1]。另外,受流行于彼时社会的审美话语的影响,"爱尔兰是一颗生物定时炸弹……爱尔兰的历史像希思克利夫那样毫不留情地剥露出那种文明下面阴暗的物质之根"[2],信奉天主教的爱尔兰人总是作为宗教上的异教徒被英国人兽化:"在伦敦和利物浦的贫民窟生活着一种生物,其特征符合大猩猩与黑人之间的一环。它来自爱尔兰,成功地迁入,它属于爱尔兰野蛮人,是爱尔兰雅虎最低等的一种。"[3]

这些因素最终促成了艾米莉选择模糊化希斯克利夫的爱尔兰人身份的策略,仅仅告诉我们他"黑得简直就像从魔鬼那边过来的",他爸爸可能是中国皇帝、他妈妈可能是印度皇后等相较于英国人的边缘化他者。虽然我们可以基于仇敌骂他为狗、恋人认为他脏、仆人觉得"这个东西不是我的同类",联想到彼时英国社会的种族偏见:爱尔兰即"人类的猪圈"[4]。在艾米莉实施其模糊化策略的过程中,希斯克利夫频频遭遇语言暴力,比如只能以希斯克利夫既为姓也为名——被剥夺姓名权,或者"只是瞪着眼四下里张望,一遍遍重复着一些莫名其妙没人能够听懂的话"。这样一来,虽然无论是艾米莉还是她所形塑的希斯克利夫,都直接联系着爱尔兰与爱尔兰大饥荒,但爱尔兰与爱尔兰大饥荒在艾米莉的笔下却是不可见的,从一个侧面证明了记录、论述大饥荒的任务已然被交给非爱尔兰学者这一认知:

> 大饥荒之后,爱尔兰村庄里不讲爱尔兰语了,认为爱尔兰语会带来噩运。触及语言问题就是考虑到一种不同系统的能指的

[1] 特里·伊格尔顿:《历史中的政治、哲学、爱欲》,马海良译,中国社会科学出版社,1999年,第335页。

[2] 同上书,第344页。

[3] Lewis P. Curtis(1971),*Apes and Angels: The Irishman in Victorian Caricature*, Newton Abbot: David and Charles,p. 100.

[4] Flan Campbell(1979),*The Orange Card: Racism, Religion and Politics in Northern Ireland*,London: Connolly Publications,p. 12.

死亡。大饥荒显然不是一种表意符号，这不仅因为就意识形态而言，它是自然的一种参考行为，而且……很可能穿越语言再现的疆界。[1]

随着小说《呼啸山庄》的"独一无二"的文学经典地位的确立，艾米莉对爱尔兰及爱尔兰大饥荒的这般处理已然成为关乎它们的原型，进入了《呼啸山庄》影视作品改编者的集体无意识之中。所以，作为忠实于原著的一种体现，在阿诺德版《呼啸山庄》中，爱尔兰与爱尔兰大饥荒依旧不可见，虽然影片中连绵的丘陵、猛长的荒草、哀鸣的飞鸟、蔽日的乌云、不停的暴雨、泥泞的山路，让人不禁想起英国高地，想起艾米莉的家乡哈沃斯。

颠覆，旨在介入

然而，与承续同样甚至更加显在的，是阿诺德版《呼啸山庄》的颠覆。阿诺德在技术上摒弃了故事片的基于对话、使用配乐等特征，使用了近乎纪录片的晃动镜头和自然的杂音，尤其引人注目的是，她形塑了黑人版的希斯克利夫。鉴于原著的"一个脏兮兮破破烂烂的黑头发孩子"、"皮肤黝黑的吉普赛人"等模糊描述，既往影像中的希斯克利夫莫不是由白人饰演，黑人素人演员豪森版希斯克利夫无疑构成了"《呼啸山庄》系列"的异类。阿诺德的这般颠覆，无疑关乎原著中凯瑟琳、埃德加、希斯克利夫的合葬。合葬作为艾米莉的模糊策略的一种体现，制造了一种霍米·巴巴（Homi Bhabha）所谓的"居间空间"（in-between space）："'之外'的一种方向迷失感，一种方位困惑。"[2]尘世间

[1] 特里·伊格尔顿：《历史中的政治、哲学、爱欲》，马海良译，中国社会科学出版社，1999年，第347页。
[2] Homi K. Bhabha（1994），*The Location of Culture*，London and New York: Routledge，p. 2.

无法超越的性别、种族、阶级、文化差异因此处于非此非彼的状态中,挑战殖民话语的英格兰人/爱尔兰人、统治者/被统治者、中心/边缘、白人/黑人的分野,颠覆文化民族主义者对种族、血缘、语言纯正的固守。更何况"希思克利夫集压迫者和被压迫者于一身,在他身上体现了爱尔兰革命的各个阶段……希思克利夫一旦在'山庄'安顿下来,自己也就成了'无情的地主',着手劫夺当地地主的画眉庄园"[1]。正是在这里,已通过前作短片《黄蜂》(WASP, 2003)、长片《鱼缸》(Fish Tank, 2009)证明了旨在且善于引发观众对英国社会问题的现代性思考的阿诺德,找到了加深因遭受百般欺凌而产生报复心的希斯克利夫肤色的理由,让他集吉普赛人与"黑鬼"于一身。一如影片所展示的,通过代替原著的时态交织并叙以线性时间结构,凸显希斯克利夫痛苦的童年,阿诺德在成功地让观众得以凝视希斯克利夫与凯瑟琳两小无猜的墙壁,体味希斯克利夫的爱情重伤的同时,令当下英国的社会情势浸淫在了每一画格之中,尤其是关乎希斯克利夫肤色的作为一种话语的爱尔兰共和军与苏格兰问题、作为一种日趋严峻的社会问题的移民问题与族裔冲突问题。

我们知道,在1918年英国大选中获胜的新芬党在都柏林成立了独立的爱尔兰议会,宣布成立爱尔兰共和国,改编爱尔兰义勇军为爱尔兰共和军。1921年,英国政府被迫承认爱尔兰南部26郡为自由郡,享有自治权,而北方6郡则继续留在英国,即北爱尔兰。1937年,南部爱尔兰独立为爱尔兰共和国;爱尔兰共和军开始了旨在实现南北统一的斗争,在北爱尔兰等地制造爆炸事件。1960年代末,爱尔兰共和军分裂为正统派和临时派;前者支持以政治行动争取爱尔兰统一,而后者则经常以暴力活动攻击安全部门和军界人物及机构。1973—1979年间,爱尔兰共和军的恐怖活动共造成1950余人丧生,因此遭遇了英国政府的铁腕镇压;

[1] 特里·伊格尔顿:《历史中的政治、哲学、爱欲》,马海良译,中国社会科学出版社,1999年,第355页。

一如史蒂夫·麦奎因（Steve McQueen）执导的《饥饿》[1]告诉我们的，在英爱两国的联合打击下，一批又一批爱尔兰共和军战士因此锒铛入狱。1993年，英国和爱尔兰共同发起北爱和平进程；爱尔兰共和军曾在2001年和2005年两次宣布解除武装，加入和平进程，但随着2009年3月的两起恐怖袭击事件的发生，北爱和平进程再次被蒙上了阴影。

北爱尔兰地区一直动荡不休，既关乎历史留下的地区间经济发展不均衡的问题，更涉及在当下英国日益激化的民族与宗教矛盾。1950年代，爱尔兰共和军"式微"是因为英国在北爱尔兰实施了与不列颠相同的社会保险和福利制度，缓和了北爱尔兰天主教徒的对立情绪。然而，在1960年代的英国经济危机中，北爱尔兰却是重灾区，那里的天主教徒因此坠入了社会最底层。首先，北爱尔兰当局几乎把所有新投资和工厂都放在新教徒区，而企业很少雇佣天主教徒，天主教徒比新教徒失业率高得多；1960年代末到1970年代中期，不列颠的失业率为8.1%，而在天主教徒占多数的伦敦德里，失业率高达20.1%。就业歧视把爱尔兰人排斥在工业社会之外，这无疑为爱尔兰共和军重整旗鼓提供了社会基础；在高失业率导致社会各界强烈不满的同时，大批无业天主教徒为爱尔兰共和军提供了不竭的兵源。其次，北爱尔兰天主教徒在政治上历来受歧视，难获北爱尔兰的治理权。一方面，在1970年代的伦敦德里，占总人口三分之二的天主教徒在市议会中占有的席位不足40%；另一方面，在北爱尔兰议会和各级行政机构中，鲜有天主教徒职员。另外，在住房问题上，宗教偏见导致北爱尔兰天主教和新教居民分住在不同的街区，隔离状态日益严重，而且天主教徒街区的市政建设明显落后；在1970年代的

[1] 《饥饿》的原型是博比·桑兹（Bobby Sands）绝食事件。1981年3月1日清晨，博比等4位被关押在梅兹监狱的囚犯宣布为爱尔兰共和军争取"政治地位"开始绝食。虽然遭到英国政府的强硬拒绝，但桑兹等人的绝食得到了北爱尔兰天主教徒的狂热支持。4月10日，桑兹当选为英国下院议员，成为新闻人物，牵动着国际公众的视线。在北爱尔兰天主教徒不断示威声援的同时，美国、爱尔兰共和国的议员、罗马教皇的特使，欧洲人权委员会和国际红十字会的代表，接踵来到英国。他们或去梅兹监狱劝说桑兹放弃绝食，或去唐宁街十号要求首相给桑兹留条生路，但他们全都无功而返。5月5日，桑兹在持续绝食66天之后，终于离开了人间。消息传出，大街上立刻爆发了烧房屋、毁汽车、炸警察等暴力事件。

贝尔法斯特，23%的居民申请住宅20年未果，其中大多数是天主教徒。所以，代表英国政府的北爱尔兰当局对天主教徒的政治、经济歧视政策加深了历史遗留下来的矛盾；在英国经济持续下滑的背景下，这些久悬不决的矛盾进一步激化。经年累月改变境况的努力徒劳无获，一些激进的天主教徒转而求助于恐怖主义手段。从这个意义上讲，北爱尔兰问题是一个无法去除的毒瘤；虽然南北爱尔兰的统一注定不可能发生，[1]但北爱尔兰问题将继续威胁、阻碍北爱尔兰与英国的和平发展，影响甚至制约英国人的正常生活，一如归来的希斯克利夫对凯瑟琳恬静美满的婚姻生活的干扰与破坏。

在英国，与北爱尔兰问题密切相关的是苏格兰问题；一如影片《勇敢的心》所表征的，苏格兰和英格兰的关系充满了血与泪、斗争与妥协。1707年，英格兰与苏格兰签订《联合法案》，它在宣告两个王国正式合并为大不列颠王国的同时，也使苏格兰在法律上成为英格兰的依附，于是便有了现任苏格兰首席部长亚历克斯·萨尔蒙德在2011年提出独立公投主张，以期结束"304年的从属关系"。事实上，早在1977年，以苏格兰脱离联合王国为最高纲领的苏格兰民族党就打出了"北海油田属于苏格兰"的竞选口号；苏格兰200年来第一次召开了地方议会，举行了独立公投，虽然多数苏格兰人在真正面临选择时投下了否决票。2011年，苏格兰民族党再次就苏格兰独立问题发起公投，同样关乎石油。目前，苏格兰境内的北海石油和天然气产业每年向英国政府缴税大约88亿英镑；苏格兰民族党认为，苏格兰一旦获得独立财政权，可凭借北海石油和天然气获得可观收益，实现苏格兰经济繁荣。鉴于英国政府确保"苏格兰人民拥有及决定他们自己的未来"，苏格兰民族党所希冀的全民公投将在2014年秋季举行，而目前的民意调查显示，只有大约

[1] 北爱尔兰将在2016年前后举行全民公决，决定是否脱离大不列颠及北爱尔兰联合王国。一如民调所显示的，由于英国与爱尔兰经济实力的悬殊，支持北爱尔兰脱离联合王国、加入爱尔兰共和国的人数不及北爱尔兰总人口的30%，所以，爱尔兰共和军所致力的南北爱尔兰统一是不可能发生的，虽然这并不意谓着北爱尔兰问题已然成为一个伪问题。

30%的苏格兰民众支持脱离英国。因此，苏格兰民族党的独立主张不过是一种姿态，一种话语，但它的长期存在之于英国政府而言，一如希斯克利夫之于呼啸山庄与画眉田庄，是一个无法摆脱的梦魇。

在阿诺德版《呼啸山庄》中，北爱尔兰问题、苏格兰问题是一种缺席的在场；与之相联系的，是作为一种在场的缺席的英国族裔冲突。在影片拍摄的2011年，伦敦骚乱事件成为各大媒体关注的焦点，引起了英国政治人物的空前重视。历史地看，这是由关乎英国历史发展轨迹的英国移民问题所造成的种族矛盾，与世界性经济危机相互交织而引发的一次剧烈社会动荡。开始殖民扩张以降，英国人不但一如欣德利把希斯克利夫作为奴隶使唤和侮辱，自然地将有色人种作为奴隶对待，而且凭借坚船利炮和现代化商品将殖民地变为商品销售中心和原料基地，形成了一种高人一等的傲气。二战后，劳动力的缺乏迫使英国开始引入前殖民地居民，种族歧视问题随即显现。殖民地有色人种进入英国后大多从事低端工作，难获尊重；他们的后裔面对社会经济不景气时，盗窃、抢劫等犯罪行为就会变得非常频繁。

面对移民问题，英国民众不断要求政府禁止移民。但英国殖民地在这一时期开始纷纷独立，英国政府无法关上国门，加之英国在非洲和加勒比地区的快速去殖民化措施导致当地政局动荡，许多当地居民作为难民大量涌入英国。英国政府被迫采取了管制移民的措施，结果却使种族歧视获得了某种法律上的依据；种族歧视和冲突现象日渐严重。新世纪以来，英国的种族骚乱事件频繁发生：2001年暴动尚未平息，2005年伦敦地铁爆炸事件又开始上演，到2011年8月伦敦等城市的骚乱终于震动了整个社会。这次伦敦骚乱的方式、规模、蔓延的速度以及影响，完全超过了以前的类似事件。以往的骚乱参与者主要为有色人种，但这一次大量白人青少年卷入其中，其中的很多人出身和家境都十分优裕；他们恣意妄为，肆无忌惮，加剧了社会的焦虑。很多媒体认为这是英国自由主义教育的恶果，但问题绝非如此简单。

历史上，英国人曾用手中的枪炮将有色人种变为奴隶，在他们的土地上肆意掠夺，造成了英国人与殖民地居民在身份上的事实不平等。第

一代有色人种移民因为自己的技能、语言和国家经济背景对自己在英国的生存环境还比较满意，但当在英国出生成长的有色人种后裔用英国本土人的眼光审视社会对他们的待遇时，难免会以骚乱的方式把这种愤慨直接表达出来，就像遭受过"爱别离"之苦的希斯克利夫肆无忌惮地闯入画眉田庄幽会凯瑟琳一样。这些移民所面临的最大问题是他们无法融入英国主流社会，始终处于边缘人的位置；这既使他们感到屈辱，也使他们易于成为英国社会发泄不满的对象。2011年伦敦骚乱前，很多英国人认为有色人种移民带来了社会问题，而政府却对这些问题不闻不问。自己为什么要对这种不负责任的社会负责？一些青年人因此而生的放纵心态暴露了英国长期以来的移民融合问题；倘若移民不能很好地融入主流社会，他们就会是引发社会冲突的根源，甚至导致政治动荡。这种情形无论是对于英国还是其他欧洲国家，都不会是福音。凯瑟琳和希思克利夫"似乎有机会开始一种与'山庄'的工具主义经济相抵触的关系形式。但是凯瑟琳的背信阻止了这种关系的物质实现。希思克利夫只好逃出去，变成一个绅士，用统治阶级的武器打倒统治阶级"[1]。无论是基于社会经济还是基于政治的考虑，英国政府必须采取措施允许"希斯克利夫"——移民——融入主流社会，否则"希斯克利夫"就会作为历史埋下的纷争种子，伺机"用统治阶级的武器打倒统治阶级"。这无疑就是阿诺德颠覆传统的希斯克利夫形象的用意之所在。

结　语

　　1840年代英国社会是"一个欲望与饥饿、反叛与病态习俗的世界：欲望与满足的措辞、压迫与剥夺的措辞密切交织于经验的单一维度之

[1]　特里·伊格尔顿：《历史中的政治、哲学、爱欲》，马海良译，中国社会科学出版社，1999年，第354页。

中"[1]，所以，艾米莉带着"灵魂经过人世痛苦的煎熬后能回归到大自然中去"[2]的渴望，形塑了混沌未开的希斯克利夫，"不懂文雅，没有教养；是一块只有荆棘和岩石的干涸荒野"。在艾米莉笔下，画眉庄园"代表着文化——经过加工和教化并因而掩饰起来的自然"，但"画眉庄园是靠了自然才生存下来的——林顿一家是该地区最大的地主——但是像阶级文化常有的情况一样，它割断了自己声名狼藉的根"[3]。在社会剧烈动荡的时代，如何平衡自然（呼啸山庄）与文化（画眉田庄）、如何进入继而表征"某种顽固地拒绝象征化的'真实'"[4]？这既是维多利亚时代的艾米莉在试图回答的问题，也是阿诺德版《呼啸山庄》的观众必须正视与思考的问题。

希斯克利夫的复仇既是因为"爱别离"，更是因为文化身份。《呼啸山庄》的再次呼啸旨在从过去寻找未来，盎格鲁—撒克逊人或许能一如过去，通过限制移民措施阻止异族入侵者；但凡如此，骚乱就可以避免，社会福利就会有保障。"英国社会早就背负着一种历史重压，而且面对着被压垮的危险，它的名字就叫希思克利夫或爱尔兰。最好是清除它，从而面对未来。"[5]阿诺德把希斯克利夫重构为异教徒的黑人，或许正是旨在让他成为"背负着一种历史重压"的异族入侵者的能指，让观众透过不可见的爱尔兰看到当下英国：经济不景气、福利制度难以为继、族裔冲突日益频繁、北爱尔兰问题不定时发作、苏格兰民族分裂呼声不断。

[1] Raymond Williams（1970），*The English Novel from Dickens to Lawrence*，London: The Hogarth Press，p.60.
[2] 蒋承勇等：《英国小说发展史》，浙江大学出版社，2006年，第153页。
[3] 特里·伊格尔顿：《历史中的政治、哲学、爱欲》，马海良译，中国社会科学出版社，1999年，第337页。
[4] 同上，第350页。
[5] 特里·伊格尔顿：《历史中的政治、哲学、爱欲》，马海良译，中国社会科学出版社，1999年，第357页。

国片之维

谁杀死了『白鹿』？：从《白鹿原》到《田小娥传》
《一九四二》：历史书写及想象
《杀生》：『第六代』怎样做父亲
《飞越老人院》：异托邦想象与消费社会
《人山人海》：镜像回廊里的底层中国
无所畏惧：恐怖片之外的恐怖

谁杀死了"白鹿"？：
从《白鹿原》到《田小娥传》

李 杨

导演：王全安
编剧：王全安/陈忠实
主演：张丰毅/张雨绮/段奕宏/吴刚
中国，2012年

　　电影《白鹿原》之"失败"，似已成为批评界的共识。不少批评者愤激于电影《白鹿原》中"不见白鹿，只见小娥"，以田小娥的个人情欲史替代了民族史，将一部如此厚重庞杂的小说拍成一个女人——田小娥的"性解放史"，将"雄浑的史诗"拍成了"庸俗的男女关系"，由此谴责王全安的趣味与人品，电影《白鹿原》的第一任编剧芦苇在一次记者访谈中更以痛心疾首的口吻，发出了"以中国电影人的现状，还是不要碰《白鹿原》吧"……这些听起来言之凿凿的批评其实经不起推敲。抛开小说《白鹿原》本来就是不是一部"杰作"暂且不论，以"男女关系"为题材的电影并非就一定"庸俗"。不说影迷们耳熟能详的欧美大片《本能》(1992)、《情人》(1992)、《巴黎最后的探戈》(1972)、《情迷六月花》(1990)、《巴黎野玫瑰》(1986)、《苦月亮》(1992)、《烈火情人》(1992)，等等，连《纳德和西敏：一次别离》(2011)这样以庸常生活为题材的第三世界电影也可以同样拍得情深意长。
　　有意思的是，与电影《白鹿原》同期在中国上演的由英国著名导演乔·怀特改编执导的名著《安娜·卡列尼娜》也遭遇了与《白鹿原》几乎一模一样的批评：用《好莱坞报道者》的话来说，"这部电影就是个

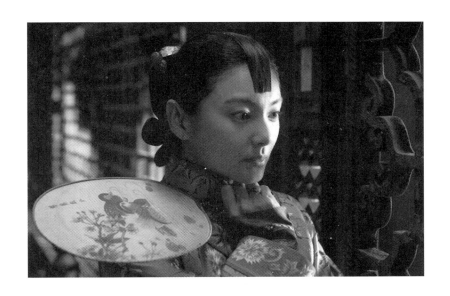

儿戏,乔·怀特把托尔斯泰的史诗搞成了女性历险记"。

曾成功改编《傲慢与偏见》的乔·怀特是著名的英国导演,当他决定改编《安娜·卡列尼娜》时,他遇到的难题几乎与王全安一模一样。托尔斯泰的小说《安娜·卡列尼娜》与其说是一个家庭故事,不如说是一部转型时期的俄罗斯社会的史诗。这部以平静的口吻描述俄罗斯生活的小说并没有强烈的戏剧性。安娜在小说开始近一百页时才开始登场,她和沃伦斯基只是浩瀚篇幅中的一条支线。小说的大部分情节围绕列文、基蒂、斯季瓦等人展开,尤其是作为第一男主角的列文,这位形貌平凡的高大男子和《复活》中的聂赫留朵夫以及《战争与和平》中的皮埃尔一样,是托尔斯泰本人的化身。虽然小说中列文好像没有什么惊人的事迹,但通过他及其其他人物的言谈、内心和经历,托尔斯泰表达了自己对俄罗斯宗教、历史、社会以及生命本质的深入思考。所以《安娜·卡列尼娜》表面上讲述的是安娜的故事,真正的主题则是列文的观察与思索。这一主题显然没有在乔·怀特的电影中表现出来。

但电影毕竟不是小说。两部改编自名著的电影殊途同归,除了体现出影像媒介与文字媒介的差异,更再现了小说与电影"讲述故事的年

代"的不同。

　　将电影《白鹿原》与小说《白鹿原》进行比较，我们很容易发现电影对小说进行了删节。其中最大的删节是删掉了小说中的两个重要人物——白灵和朱先生。而这两个人物，恰好是小说《白鹿原》的灵魂。他们是小说主题——也是1980年代文化政治的最重要的承载者，——白灵用来"反思革命"，朱先生则被用来"回归传统"。天真、纯朴的白灵，为革命背叛封建家庭，在白色恐怖中出生入死，因为在敌占区难以藏身才被转移到革命根据地，却在一次根据地的清党肃反中被怀疑是潜伏的特务被捕入狱。她在狱中"像母狼一样嗥叫了三天三夜"，当面痛斥这一"内戕"的煽动者"以冠冕堂皇的名义残害革命"。而朱先生则是民族文化的精魂。这个真正的世外高人，一直住在白鹿村之外的白鹿书院，在一个你方唱罢我登场的乱世静心修编县志，充当历史的记录者、观察者和批判者的角色。他既在白鹿原之内又在白鹿原之外，既在历史之内又在历史之外，——他就是历史之眼，历史之神，是作者理解的传统文化精神的"人化"。在小说《白鹿原》中，只有白灵和朱先生是白鹿精灵的化身。小说中白鹿仅显形两次：一次是白灵遇害，白灵变身白鹿托梦于疼爱她的奶奶与爸爸；第二次是朱先生去世，朱先生的太太看到一只白鹿飞腾出书院，在原坡上消失。

　　在某种意义上，电影就是以这种方式删掉了小说的"魂"。是谁杀死了白鹿？这一删节的责任，显然无法由备受诟病的中国大陆电影审查制度来承担——因为在电影未加任何删节的长达220分钟的试映版中就完全没有白灵和朱先生这两个人物，甚至也不应由声名扫地的编剧兼导演王全安来承担——因为即使在看起来比王全安正确得多的前任编剧芦苇的剧本中，也同样删除了白灵和朱先生这两个人物。

　　事实上，删节这个故事的，是我们这个时代的认知与情感结构。我们已经无法以《白鹿原》的知识讲述今天的中国故事，——1980年代形成并在《白鹿原》中得到形象表达的"新时期共识"早已分崩离析。在一个碎片化的时代，我们又如何能够重新讲述一个共同体的故事呢？共同体的历史从来不是历史学家对历史事件的客观记录或作家艺术家对

历史真相的表达，而是历史学家、作家或导演的历史观念的表达。这正是克罗齐的"一切历史都是当代史"的题中之义。在这一意义上，小说《白鹿原》是有历史观的，在小说的开篇，陈忠实通过引用"小说被认为是一个民族的秘史"这一法国作家巴尔扎克的名言表达了自己重述中国历史的抱负。这一抱负本身也是1980年代特有的思想遗产。1980年代的历史观铸就了小说《白鹿原》的"魂"，为读者留下了一部"史诗"。——所谓"史诗"就是用历史观去组织历史，以历史观去映照历史，使历史变成了"诗"，使有限变成为无限。只有当我们将碎片式的个人通过历史观与一种"原型"，一种文化心理结构，一种集体无意识，一种久远的历史传统联系在一起时，我们的存在才会因此富于"诗意"。

在这一意义上，1980年代的中国知识分子是幸福而充实的，因为他们拥有历史观——不管这种历史观在今天看来是如何浅薄和简单。电影《白鹿原》展示的诗意——历史观的失落，恰巧是我们时代的症候。放弃了"白鹿"这个"魂"之后，电影《白鹿原》只能主次颠倒，几乎是必然地选择了"农村失足女性"田小娥的故事作为电影的主线。电影的这种选择，其实与导演的"媳妇控"，即田小娥的扮演者是导演王全安的妻子关联不大。

乔·怀特的《安娜·卡列尼娜》之所以让观众不满，还不仅仅在于电影将主题转变为男女关系，而是在于没有拍好这种"男女关系"——准确地说，是拍成了"庸俗的男女关系"。在许多托尔斯泰小说的爱好者眼中，乔·怀特的《安娜·卡列尼娜》最不能让人接受的地方，是篡改了小说中那个原本追求自由爱情的故事，把安娜拍成了一个"没事找事自作自受"的怨妇。电影中，安娜和沃伦斯基的恋爱被处理得简单暴力，似乎两人就是"激情+饥渴"，完全看不出有什么灵魂上的碰撞，或者心心相印的爱情。

电影《白鹿原》再现了这种"失败"。小说中田小娥的故事表现为她与三个男人的性爱历险，除了与黑娃的爱情故事之外，她与鹿子霖和白孝文的故事多少出于无奈。而在电影中，田小娥似乎对性爱持一种无

所谓的态度，变成了轻浮和不检点，——电影在失去白鹿精魂之后，甚至讲不好一个情爱故事。

事实上，在小说《白鹿原》中，田小娥就不是一个面目清晰的角色。对陈忠实而言，一方面田小娥是一个妖女，是传统的"他者"，另一方面陈忠实又无法真正摒弃五四以来中国新文学传统中的妇女解放的命题，他又不得不对这个人物施与同情，——甚至在下意识层面，他完全无法抗拒这个妖女带来的情色诱惑。作家内心的这种矛盾，使得田小娥成为一个分裂感极强的人物。一方面，田小娥在很大程度上就是被"吃人"的传统文化杀死的，另一方面，对仁义道德和传统文化的赞赏与维护又恰恰是小说的基本主题。田小娥虽然同样出身于书香门第，但却更多地被描写成一个荡妇，一个淫妇，一个恶魔，甚至到她被杀，惨死在破窑中，"白鹿村里没有听到一句说她死得可怜的话，都说死得活该"。在某种意义上，这种价值观的分裂和作者的自我挣扎与混乱，恰恰是1980年代时代氛围的体现。当田小娥作为欲望的化身被纳入1980年代的"去革命化"与"再传统化"的时代主题之中时，其自身的分裂和悖谬就隐匿和消失了。通过这个人物，陈忠实继续表达了他对"革命"与"欲望"的"新历史主义"想象。这个充满了以旺盛的情欲为内核的生命力的女子，带给白鹿原的是远比土匪、军阀、干旱等天灾人祸严重得多的前所未有的巨大恐慌。这个妖女以其不可思议的魔力先后征服了白鹿原上几个铮铮的汉子——黑娃、鹿子霖、白孝文，彻底摧毁了儒家道德伦理的底线。即便在她死后，还阴魂不散的惹来了横行原上的大瘟疫，夺走了包括仙草、鹿三的女人——鹿惠氏在内的无数人的生命。甚至她的幽灵还把鹿三，这个忠厚仁义的汉子带入了精神的压抑和灾难中，不仅摧毁了他坚强的意志和生活的骨气，将其变得一蹶不振和疯癫迟滞，最终将其逼死，报仇雪恨。

小说《白鹿原》以如此激烈的方式来表达欲望的力量，再现的其实是1980年代新历史小说的老套。"新历史小说"对历史的人性化——准确地说，就是将历史欲望化的努力表现为以支离破碎的个人欲望史对革命历史的替换。作为反拨和重构历史的需要，"新历史小说"一反传统

话语中的政治色彩，转向"民间性"、"日常性"、"世俗性"甚至是"卑琐性"的表达，作品的主人公开始变成地主、资产者、商人、妓女、小妾、黑帮首领、土匪等非"工农兵"的边缘人，讲述他们的吃喝拉撒、婚丧嫁娶、朋友反目、母女相仇、家庭的兴衰、邻里的亲和背忤……

正是在这一"新历史主义"的视域中，"革命"成为欲望的一种表现方式。《白鹿原》中的第一场革命以因为婚姻问题而被宗族拒之门外的黑娃等人为骨干，在白鹿原上搅起了一场"摧毁封建统治根基"，"一切权力归农协"的"风搅雪"。他们强迫女人剪头发放大脚；禁烟砸烟枪；刀铡利用庙产奸淫佃户妻女的三官庙老和尚；砸死在南原一带以糟蹋妇女为著称的恶霸庞克恭；锤砸象征着家族宗法制度的"仁义白鹿村"石碑和"乡约"；在各村镇建立农协基层组织；在原上成立农协总部；游斗"财东恶绅"……黑娃带领大家打打杀杀、大轰大嗡，闹得原上鸡飞狗跳、一片混乱。

这样的暴动，似乎更像是令人恐慌的劫匪行为。参与革命的农民对自己的行为根本没有最低层面的政治理解。黑娃带领大家游斗白嘉轩、砸毁祠堂，绝非出于阶级意识的觉醒，更多的是对阻挠自己和小娥婚姻的权威的反抗，是情欲压抑下的爆发。至于铡老和尚、碗客，表面上看起来是对民怨甚深的恶人的惩罚，实际上这种审判的根据却是他们"淫乱"的行为。与其说是泄民愤，不如说释放的是对不平等的性权力的不满，甚至可理解为对自己放纵淫欲带来的无法释怀的道德负罪感的变相解脱。

比较小说与电影，我们不难发现田小娥这个人物的问题并非仅仅出现在电影中。但在小说《白鹿原》中，因为"去革命化"与"再传统化"这两大主题的支撑，我们对这一人物的局限的感受并不十分强烈，甚至大多数读者都不把田小娥视为小说的主角。而到了电影《白鹿原》中，因为"白鹿"不存，面目暧昧又得扛起全剧主题的田小娥之单薄与空洞也就水落石出、有目共睹了。

或许这正是电影《白鹿原》的症候性意义之所在。电影《白鹿原》的"失魂落魄"，既是我们置身的这个被称之为"后现代"世界的共同

特征，同时更是"后革命"时代中国特殊性的体现。1980年代的"新历史小说"的知识和思想看起来辩驳芜杂，却有着"去革命化"与"回归传统"这套历史观打底，而在今天的中国，在一个缺乏基本文化政治共识的思想场域，电影《白鹿原》向我们提出了在一个碎片化的时代艺术如何表达，思想如何可能的问题。

在今天看来，小说《白鹿原》所表现的1980年代的中国知识的思想局限是显而易见的。无论是对这个时代力图告别的中国"革命"，还是对于中国的"现代"，抑或对于中国的"传统"，1980年代的知识和思想都失之简单。究其根本，当陈忠实们建构"传统"与"现代"的二元对立时，他们完全不了解这两个范畴之间的内在关联，——并非仅仅"现代"割裂了"传统"那么简单：白嘉轩所坚守的白鹿原已经是一个现代的产物，一个乌有之乡。因为过去的儒家传统究竟为何物，已经是陈忠实的笔所无法描述、无法还原的了。当陈忠实们把"传统"变成一种魔幻现实主义时，中国思想失去了一种在"现代"的内部理解"传统"，并努力开创一种传统的创造性转化的可能。过去，传统的肉身寄身于乡村宗族社会，而在陈忠实写作的时代，新儒家脱离了坚实的大地，只能四海为家，以突兀的"四书五经"、国学训练班作为立身的基础。任何作家都只能想象那个"过去的好时光"。虽然陈忠实们对"传统"的幽灵性——"传统"的现代性逻辑缺乏洞察，却本能地意识到了传统的不可复归，因此，他们才不得不在将传统不断本质化和符码化的过程中，将"传统"幻化成一种魔幻意义上的"白鹿精灵"。那个被《乡约》映照的世界，那个中国士大夫根据宗法家族制度和思想学说设计的理想模式的大同世界与太平世界，那种长幼尊卑有序、上慈下孝、主仁仆忠、和谐宁静的田园诗，也就由此变成了一个魔幻世界。

然而，不论如何，陈忠实们还具有与想象中的传统对话的能力，或者更准确地说，是一种"意识"。1980年代是一个收纳思想、寻找出路的年代，是一个尚有反思、尚欲回归的年代。而电影版《白鹿原》对小说的"无意识"阉割则体现出当下的真正忧患：我们不仅生活在"后革

命的时代",也生活在一个"后思想"的时代。革命反思不得,传统回归不了。在小说和电影之间20年的距离,真正失落的不是"文学性"和"艺术性",而是灵魂以及想象力,还有思想的热情。在非思想的时代思想,知其不可而为之,或许才是我们需要找到的"白鹿精魂"之真正所在。

《一九四二》：历史书写及想象

张慧瑜

导演：冯小刚
编剧：刘震云
主演：张国立/陈道明/艾德里安·布洛迪
中国，2011年

从"声音"说起

在国产大片《一九四二》上映前后的多款宣传海报中，有一款"蝗虫人"海报。在这幅粗粝的线条、黑白版画风格的海报中，一个人头蝗虫身体的形象占据画面中心，这个瘦骨嶙峋的人头朝向一侧，蒙着双眼、张着大嘴，似乎在痛苦地哀嚎。与猥琐、痉挛的头像相连的则是一只魁梧、精致的蚂蚱身体。海报上方写着"蚂蚱吃庄稼变成了人，人造反就变成了蚂蚱"，这种"人与蚂蚱"的变形记成为电影《一九四二》的一种自指：在遭遇天灾人祸的1942年，人/人民过着蝗虫/动物般的生活。不过，旁注中的"造反"一词以及人头像近乎绝望的呐喊却与影片中所呈现的逆来顺受、像牲畜一样活下去的灾民故事形成了有趣的错位。

这种错位不经意地显露出这幅海报并非《一九四二》的"原创"，而是来自于1935年中国著名的左翼版画家李桦的经典之作《怒吼吧，中国！》。这幅版画用一个蒙着双眼、大声呐喊、紧紧捆缚在石柱上正在挣扎的奴隶形象来隐喻1935年遭遇外敌入侵的中国，这是一个正要拿起

利刃、奋起挣脱、勇敢反抗的中国人,粗线条的版画格外突显其强壮紧绷的身体和硕大有力的四肢,就像一头正在怒吼的猛兽,正如研究者所指出这种突破绘画媒介的"声音"再现来自于表现主义画家蒙克的《嚎叫》[1]。如果说70年前李桦的版画用一种无声的媒介强有力地创造出那声发自内心的"怒吼",那么70年之后冯小刚的大片则用民族史诗的风格让张着嘴的呐喊变成了无声的哀鸣。

问题不在于蝗虫人的"呐喊"被消音,而在于影片开始之处播放了一段"蒋介石新年讲话"作为来自历史现场的声音,电影用这段在以往的影像中很少使用的声音带领着当下的观众"回到1942年"(影片的英文片名是"*Back to 1942*")。在这段"新年讲话"之后,"我"的自述出现,"1942年冬至1944年春,因为一场旱灾,我的故乡河南发生了吃的问题……"直到结尾处,"我"的声音再次出现,"15年后,这个小姑娘成为俺娘"。一段"总统"讲话与"我"的家乡话,不仅实现了从2012年到1942年的历史对接/穿越,而且完成了"我"/个人声音与领袖/国家叙述的合拍/认同。这两段声音成为影片叙事的双重线索,下层灾民的逃荒之旅与上层统治集团的应变之境。这些声音与其说还原了"一段被遗忘的历史,一个必面对的真相",不如说重建了一种新的国家/民族记忆的想象。借用小说《温故一九四二》中的一句话"历史总是被筛选和被遗忘的"[2],关于1942年河南旱灾的故事在1990年代/后革命的年代之后"被筛选"了两次:一次是1993年刘震云写的新历史小说;第二次就是2012年冯小刚耗资巨大的主流大片。

从小说到电影跨度有20年,这20年使得同一个素材发挥着不同的意识形态功能。无独有偶,2012年还有一部第六代导演王全安对陈忠实的经典之作《白鹿原》的电影改编,再考虑到2012年莫言获得诺贝尔文学奖,可以说莫言、刘震云、陈忠实这些20世纪80年代的老作家在末日之

[1] 唐小兵:"怒吼吧!中国",《读书》,2005年,第9期。
[2] 刘震云:《温故一九四二》,长江出版传媒、长江文艺出版社,2012年,第7页。下文中关于小说的引文都出自此书,不再单独标注。

年"集体"归来。如果说莫言在瑞典发表的获奖演讲中讲述了一个带有他自己饥饿、创伤经验的"当代中国"的故事,[1]那么电影《白鹿原》、《一九四二》则聚焦于把"现代中国"的历史讲述为新的民国历史。与90年代之初这些80年代的作家/文化英雄们迫切地"告别革命"相比,2012年的中国已经从冷战终结之时硕果仅存/摇摇欲坠的社会主义大国摇身一变为金融危机背景下第二大经济体/带动世界经济走出困境的新兴市场国家。在这个意义上,莫言、《白鹿原》、《一九四二》的重述成为颇具症候的文化事件,新的历史书写开始回收、整编这些八九十年代之交形成的历史论述。

乡土中国/"父亲"的归来

刘震云创作于1993年的《温故一九四二》,其叙述方式主要是一种多种文本混杂的后现代风格,对历史尤其宏大历史采用调侃、戏谑的基调,这种叙事策略是为了对抗、解构20世纪50—70年代形成的革命正史。于是,小说中充满了"我"对历史讲述的嘲讽,尤其是用身体的饥饿/一种人性的生存底线来瓦解包括民族大义在内的抽象主题,如"我温故一九四二,所得到的最后结论"就是,"一九四三年,日本人开进了河南灾区,这救了我的乡亲们的命","是宁肯饿死当中国鬼呢,还是不饿死当亡国奴呢?我们选择了后者"。而在结尾部分还不忘了摘录两则离婚启事来"证明大灾荒只是当年的主旋律,主旋律之下,仍有百花齐放的正常复杂的情感纠纷和日常生活"。这些论述吻合于80年代以来用个人/日常生活来建构去政治化的伦理与文化逻辑的"主旋律",90年代之初刘震云正是以对日常生活琐细地书写来填补八九十年代之交历史猝然断裂所留下的失语状态。

20年之后,冯小刚的呕心沥血之作却要把这部碎片化的调查体小说

[1] 莫言:《讲故事的人》,http://news.sohu.com/20121208/n359837823.shtml。

拍摄为一部全民族都应当铭记的悲剧,主创们反复强调这是一部民族史诗、不能被遗忘的民族记忆和灾难,媒体也把这部电影称为"中国电影的良心之作"[1]。与《一九四二》相似的是,90年代初期发表的《白鹿原》也是在80年代中后期新写实的脉络中重构、瓦解、改写革命历史叙述下的中国现代历史,而电影则把《白鹿原》拍摄为一部中华民族近现代历史的"史诗",同样试图把被解构、颠覆的历史重新拼贴为民族/国家的"正史"。在这里,乡土中国/乡绅以"父亲"的身份成为新国族叙述的主体。

《一九四二》片头先后出现的两段声音"蒋总统"新年讲话与"我"的自述,把这两段声音"剪贴"在一起的粘合剂就是一张固定机位拍摄的土围子围起来的村落画面,字幕显示这是"河南省延津县王楼乡西老庄村",这个小村庄就是1942中国故事的主体,在这个中原腹地的乡土中国出场的则是地主/老东家老范和长工瞎鹿。影片从老东家被灾民/暴民"抢劫"开始,直到精打细算、随机应变的老东家在逃荒路上成为唯一活下来的人,就是这个乡绅/"父亲"收养了"俺娘",历史就此延续下来。而这样一位维系传统乡土秩序的乡绅在电影《白

[1] "冯小刚细说《一九四二》纪录片,中国电影良心之作",http://www.m1905.com/video/play/581509.shtml。

鹿原》中变成了主持乡约的族长白嘉轩，不管是民国、闹农运，还是日本人来了，白嘉轩都如村口麦田中耸立的牌坊一样成为亲历者和见证人。

与20世纪80年代新启蒙话语中把愚弱或充满原始生命力作为乡土空间不同（如电影《黄土地》、《红高粱》），这两部电影通过作为受难者/幸存者/父亲的白嘉轩、老东家来重建一种连续的历史叙述。白嘉轩面对一次又一次的外来者/入侵者有自己的生存法则和应对策略，深谙"从穷人变成财主"的老东家也明白"走下去，活下去"的人性道理，他们不再是封建、愚昧、专制的代表，而是一位有责任感、权威感的父亲，一种中华民族文化延续的主体。"幸存"的或者说活下来的白嘉轩/白鹿原、老东家/故乡成为连接传统中国与现代中国的桥梁。在这个意义上，从"五四"到80年代作为现代/革命中国文化寓言的"弑父"行为，变成了一种老中国/老父亲的归来。在这里，归来的"老中国"与其说是传统/封建中国，不如说是"国粉"口中念兹在兹的"中华民国"。这种从现代中国到中华民国的置换，新的中国想象日渐显形。

当下中国的"民国化"

《一九四二》一开始就借蒋介石的元旦讲话把中国抗战放置在第二次世界大战的背景之下，再加上剧中蒋介石要去缅甸访问，去开罗开会，带出了中国远征军赴缅作战的历史，也"恢复"了中国作为盟军的"国际"身份。这种"国际"视野使得1942年不仅仅是河南旱灾的日子，还是美国在日本偷袭珍珠港之后对日宣战的转折点，也是中国远征军以盟军的身份赴缅作战的年份。近些年在大众媒体中不断勾陈被遗忘的中国远征军的历史，这些从历史中"显影"的国军不仅以抗战英雄的名义，更是以国家英雄的身份登场。

这两年有一本很有影响的书叫《国家记忆》，这是一本"献给为中

华民族抗击日本侵略者而战的中国军人和盟军军人"的书。[1] 在序言中编者深情地说,以前抗战历史都是"认贼作父",直到在美国国家档案馆找到了当时美国随军摄影师拍摄的赴缅作战的中国远征军的身影,"此前多少年,做梦都想不到,有那么多父辈的影像,如此清晰,宛如眼前"。这是一次在美国/借助美国摄影师的目光把曾经的敌人/国军重新指认为"父亲"故事,正如编者的另一本书直接命名为《父亲的战场:中国远征军滇西抗战田野调查笔记》。[2] 这种寻父之旅完成了把当代中国与现代中国变成去政治化/去冷战化的"国家"的任务,从而回避了中华民国与新中国曾经存在的激烈对抗。

从2009年《南京!南京!》、2010年《唐山大地震》、2011年《金陵十三钗》,再到《一九四二》,在中国经济崛起的时代,有如此多的主流大片呈现中国近现代历史中的创伤与灾难,这些影片都受到广电总局的首肯(《南京!南京!》是建国60周年的献礼片之一,《唐山大地震》、《一九四二》都由广电总局领导参与推荐)。除了《唐山大地震》是当代史,其他三部影片都与抗战有关,其中《南京!南京!》、《金陵十三钗》都是南京大屠杀这一中国现代历史中最为惨痛的记忆。这些电影有一个相似的功能,就是在抗战记忆中重建确认中国人的国族身份。而完成这种历史重构的前提在于把民国/新中国"国家化",或变成中性的现代民族国家。于是,《南京!南京!》、《金陵十三钗》中奋勇杀敌的国军也就是"中国"军人的象征,《一九四二》则更进一步。

影片采取蒋介石的内在视野来叙述国家领袖在危难之时的特殊心境,一个是蒋介石坐在轿车中与陈布雷回忆北伐时的意气风发,镜头切换在轿车内部,历史的风云被阻挡在轿车之外;第二是蒋介石在最终得知河南旱灾死亡300万人之时,镜头转到巨大的教堂空间下忏悔之中的

[1] 章东磐主编:《国家记忆:美国国家档案馆收藏中缅印战场影像》,山西出版集团、山西人民出版社,2010年10月。
[2] 章东磐主编:《父亲的战场:中国远征军滇西抗战田野调查笔记》,山西出版集团、山西人民出版社,2009年7月。

蒋介石，陈道明扮演委员长是多么的忍辱负重和"不容易"。而擅长扮演共产党模范干部的李雪健（《焦裕禄》、《杨善洲》）则成功演绎了为民请命、心力交瘁的河南省主席。从蒋介石的新年讲话到结尾处蒋介石败走台湾的字幕说明，《一九四二》成为站在中华民国内部讲述的历史，在这个意义上，这是一部"民国范"电影[1]。

尽管从新世纪之初就出现民国名媛（大家闺秀）、民国文人（自由知识分子）的书写热潮，不过，民国热/民国范成为大众消费市场的宠儿还是在大国崛起的背景中出现的。如果说八九十年代上海热/霓虹灯下的老上海成为急速市场化背景下都市现代性的欲望之地，那么上海热的升级版"民国热"则把血迹斑驳、军阀混战、国共内战的现代中国历史建构了一个带着自由气息、贵族气质、民主政治的"黄金时代"，作为国家新一届领导人所倡导的"中国梦"正是建立这种去政治化的新国族想象的基础之上。

历史叙述的裂隙

《白鹿原》、《一九四二》作为两部2012年推出的重头戏/民族史诗，却没能获得市场的大卖，也就是说以当下平均年龄为21.7岁的观影群体对这种新的历史书写并不买账，与之形成鲜明对照的则是2012年岁末年初出现的两部票房超过12亿元的国产电影《泰囧》和《西游降魔篇》。这种反差与其说是青年观众在"娱乐至死"的时代拒绝"围观"略显严肃的话题，不如说两部电影本身存在着叙述的裂隙，显示了主流文化建构过程之中的矛盾和未完成性。

《一九四二》平行讲述了双重故事，一个是老东家/长工等灾民逃荒的故事，一个是蒋介石等上层集团应对灾荒的故事。如果说老东家是如《活着》般坚守人的生命/生存为底线的人性故事，那么蒋介石、李

[1] 另外一部"民国范"电影的代表之作就是王家卫的《一代宗师》。

培基则是政治苦情戏的故事。这两个论述都是20世纪90年代浮现的主流表述,前者通过人性的沦落来批判国家及体制的残暴与荒诞,而后者则通过分享"国家/体制"的艰难来获得合法性。《一九四二》的困难在于既要表达个人遭受历史车轮倾轧的悲情(究竟谁是这场灾难的罪魁祸首),又要谅解和宽宥这种历史的无情(内忧外患的国民政府也是受害者)。

与之相似,《白鹿原》也讲述了两个故事:一个就是族长白嘉轩在一次又一次的外来挑战/入侵中维系乡土空间生存的故事;一个就是外来户田小娥为了活下去不断依附于不同男人的故事。如果说白嘉轩是坚守儒家传统的"正人君子",那么田小娥则是淫乱乡里的坏女人。这样两个故事在20世纪80年代以来的新历史小说中成为解构革命叙事的策略并不矛盾,但是在电影中,白嘉轩和田小娥却成为彼此分离的故事。

其实,这种裂隙在《南京!南京!》、《金陵十三钗》等电影中同样存在,这些影片一方面把中国人书写为被动的受害者/受难者,另一方面又要把国军正面抗战作为抵抗的主体。如果说20世纪80年代"南京大屠杀"的故事把国人被屠杀作为一种"落后就要挨打"的悲情动员,那么当下以"南京大屠杀"为背景的故事,中国人的主体却处在被杀和反抗的双重状态。这些叙述上的裂隙恰好说明80年代以来所建构的近代史的民族悲情与新世纪以来崛起中国所需要的国族叙事之间的矛盾,旧的叙事如何转化为新的经验依然是一个值得思考的问题。

《杀生》:"第六代"怎样做父亲

胡谱忠

导演、编剧:管虎
主演:黄渤/苏有朋/余男
中国,2012年

第六代俨然已经进入中国当代电影史的叙述,成为电影史不可忽略的一页。不过,近来正值盛年的第六代电影人普遍有些不景气了,这多少会动摇第六代的电影史意义。欧洲三大电影节上,包括第六代在内的中国电影人星辰寥落,风光不再。常年对第六代青睐有加的海外电影基金项目也渐渐紧缩。第六代的几位代表人物有点儿打蔫,即使偶尔在媒体露面,也似乎失去了新闻的轰动效应。2012年,严格意义上的第六代导演之一管虎执导的《杀生》上映了,尽管嵌在一个商业电影体制内,并与另外两部商业电影集体出现,仍旧能唤起人们对第六代电影主题类型和美学风格的记忆,令人猛然察觉"第六代"的历史其实并没有走远。

《杀生》的故事具有可辨识的第六代式自恋。这种自恋在比他们还年轻一些的电影人里并不多见。影片最重要的叙事动机是第六代的自由观念。以"异类"自居的自由个体生命如何遭受社会文化的绞杀,是第六代的经典叙事。影片中,这种自由成为绝对的价值,可豁免任何道德的诘问,对它的打压只能是守旧腐败者所为。从第六代们更年轻的时候开始,他们带着青春期的种种焦虑和戾气,恣意地表达着对固有体制的愤怒和不屑。冒犯主流社会秩序的攻击性言行不断,令主流社会欲罢不

能，反倒一度成就了他们充满悲情的文化形象。影片中的主人公"牛结实"，在一个偏远的村寨里酣畅淋漓地释放自由本我，永不停歇地恶作剧，这种带着摇滚风格的快乐作恶形象，仍旧张扬着第六代延滞的青春期心态。

可以发现，牛结实的形象是第六代的自我写照。他们曾经赶上了社会文化转型的转折点，在新旧交替的文化舞台上，也是在社会主流价值的空窗期，年青一代被赋予了很高的期望，这也是"第六代"这一称谓的由来：希望他们能够青出于蓝胜于蓝，超越"第五代"。于是，他们初期的作品里尽情地挥洒着青春期残酷的破坏欲。在《杀生》里，牛结实也是村寨中的绝对"异己"，是个"绝户"。管虎对牛结实的绝对认同，以及对牛结实生命轨迹的想象，正是以第六代自身从肆无忌惮的青春到被主流文化所规训的20多年生活经历为蓝本。最终，"生命力"极旺盛的牛结实为"文化"所杀。不过，影片结尾出现了作为旧体制文化"终结者"的化身——一个由香港演员任达华扮演的绝对"现代人"。他最后剃了牛结实一样的发型，把牛结实的儿子送出了村寨，并微笑地俯视着古老村寨的历史性覆灭，于是，牛结实的形象所凝结的终极理想终于在影片中有了新的附体。

但也不难发现，管虎这次讲述的故事与第五代的经典叙事"合流"了。《杀生》在一个第五代式的"寓言化"的故事情境里，充塞着第五代式的"必须情节"：作为社会隐喻的封闭空间，作为古老村寨祖训象征

的大家长形象，被禁锢的欲望女性，不受祖训制约的外来"闯入者"，不合法度的情欲，元社会为清除危险分子紧急动员，"无主名的杀人团"，等等，与第五代何平导演的《炮打双灯》何其相似，与张艺谋《大红灯笼高高挂》、《菊豆》等都有视觉造型与题材等方面的类似性。连作为象征性空间的羌寨中的民俗社会礼仪，也不自觉地落入了第五代备受诟病的"伪民俗"。《杀生》的主题更是第五代经典主题："文化杀人"。

想当初，第六代的早期作品曾以"第五代"为靶子，对"第五代"以象征性空间进行的关于中国文化历史的"宏大叙事"深恶痛绝。所以，他们最初的作品都从城市边缘人群入手，表现年青一代的狂躁与孤绝。但是，随着年龄的增长，青春期"无因的反抗"渐渐地转变为对历史文化命题的追索。因此，"第六代"在他们年届不惑后，不自觉地集体进入了现当代史的"历史书写"，并成为主流历史叙事的主力。从内容到形式，"第六代"开始变得与经典时期的"第五代"具有惊人的相似性，并不如最初"第六代"所标榜的那样有本质的不同。如张元的《看上去很美》、王小帅的《青红》与《我11》、贾樟柯的《二十四城记》及《海上传奇》、王全安的《团圆》与《白鹿原》、管虎的《斗牛》等，与张艺谋《活着》、陈凯歌《霸王别姬》、田壮壮《蓝风筝》等"第五代禁片组合"具有相同的政治文化立场和表述系统。第六代甘愿成为第五代历史表述的接力者。

其中，管虎的《斗牛》对左翼历史叙事的重要基石——抗战史叙事极尽颠覆反讽之能事。《斗牛》显示了第六代某种登峰造极的美学表述。影片抱有一种睥睨一切的决绝，自始至终呈现出第六代特有的文化自虐，仿佛要判定现有的主流历史是"一部全部都错了的历史"。对主流历史中贯穿的正义观、是非观、民族国家观，甚至世界历史观进行了彻底的否定和抛弃。管虎借这个故事将第六代二十来年培育起来的观念意识张扬得淋漓尽致。主人公牛二的形象正是作者观念的写照：一个历史暴力下的无辜的、不失狡黠、拒绝信仰与拒绝被主流宏大历史观念询唤的非历史性的"主体"，一个只认同生存论意义上"活着"的"个人"。在牛二的眼中，鬼子兵、土匪、流民甚至抗日民兵都"浑然

一体"。电影的结尾,牛二为逃避无休止的世间各种祸端,并信守"护牛"的契约,独自来到山顶离群索居。当他终于盼来了他眼中的牛主人并执意要物归原主时,得到的却是某种敷衍,从而遭遇了他生命中最后的意义空洞化和荒诞化。这时候,这个容颜衰残、茕茕孑立的牛二,已成了第六代美学留守者的自画像。

而由同一个演员扮演的牛结实的形象与《斗牛》中的牛二在精神上是相通的。他们都代表着导演执意选择的民族文化自塑形象的异类,最后都成为文化的受害者。这种文化表述之所以与经典时期第五代相合,越来越显示出其必然性。第五代与第六代创作都处于社会文化转型之后的年代,他们中的多数一直没有脱离他们在20世纪八九十年代以来亲自构建的中国电影文化的生态系统,与国际主流文化保持着紧密的酬和关系。他们人格思想基本定型的过程与90年代社会思想转型几乎同步,思想资源不免单一。"闻道有先后",其历史想象却最终呈现出不可避免的同一。随着90年代之后社会文化渐趋定型,成长之后的第六代宿命般地与经典时期第五代趋同,他们对历史文化的认知和发现都越来越被局限在90年代以来社会文化所固置的框架内。在他们思想成熟期,对"大历史"与"大文化"的表达和演绎甚至显得比第五代更有激情。"代"的话语本是一种"历史进步论"的投射,现在看来越来越显示出它的"人为性"。如果这两代在艺术追求和美学立场上逐渐趋同,第六代所标榜的超越性成了虚无,那么,这两个概念在电影史中就会不可避免地显露出悖谬。

"民族历史与文化"在成为"第五代"20余年的执念之后,又成为第六代的共享主题。中国电影自2004年之后,产业化改革努力建构的"国家电影产业"认同及其客观上被产业放大的与好莱坞世界的对抗,对原有内外互动的生态结构形成了不小的冲击,但"第六代"似乎缺乏足够的资源克服历史惯性,不愿放弃固有的国际文化资源,也迟迟不愿汇入新的权力格局,而对与自身一起成长的新主流叙述规范产生了"路径依赖"。反倒是第五代的几位有着雄厚资源的代表导演,在近期作品中逐渐放弃了最初开辟的文化历史大叙事,从现实权力政治中汲取了必

要的资源,与国家主义等新的历史话语合谋,偏离了他们在20世纪90年代经典中的历史文化表述。

当然,《杀生》的叙事与第五代经典作品相比,也出现了新的元素,折射出作者在现实中的遭遇和某种精神成长。最显著的部分是主人公牛结实的结局。如果单是元社会对一个越轨者的绞杀,影片的象征意蕴就止步于类似第五代经典之一《炮打双灯》中的表述,导演管虎和第六代群体20年左右的生命体验就无从体现了。于是,《杀生》中的"越轨者"有了不同于《炮打双灯》的另一种结局。以往第五代要强调腐朽文化的不可撼动,常在结尾处启动"轮回"原型,以极端情境呼应现实中的"改革"社会意愿。第六代管虎却要给自己一个更明确的精神出路。于是,电影中出现了牛结实的"儿子"。

第六代在现实生活中已确实到了做父亲的年纪,但在影片中以"父亲"自命,象征着第六代在精神上跨越了关键的一步。先前第六代导演在电影中从来都是让父亲缺席,而不像第五代一样执著于父与子之间的抢斗。第六代的无父情境乃是比第五代更决绝的"弑父情结"。"无父"成为第六代叙事的初始情境,无此则无法建立第六代文化冲击性极强的残酷青春叙事系列。其中曾有间歇性的"寻找父亲"的冲动,但特定社会力量对第六代的期许把他们推上了"绝路"。"父亲"是强大的社会体制的肉身呈现,第六代的文化蓝图里岂能有他的容身之处?把他们唤作"第六代",并号召其"超越第五代",就是希望他们能够越过第五代的父子争斗,直接进行下一步的议题设置。由此,在不断开放的社会大背景中,他们跨越了国内主流社会里父子相承的秩序,直接在另一个更强大的国际文化秩序中求得社会象征资本。而同时,这个"无父"的叙事情境也造成了"恶果",第六代长久地逡巡在本土主流文化的边缘,也就无法平稳并冠冕堂皇地进入拉康意义上的"象征界"。

张元2006年曾经导演了《看上去很美》,里面出现了孩子的形象,但这孩子不过是第六代超级自恋的自喻。"方枪枪"仍是一个第六代叙事情境里的越轨者,被寓言似的元社会惩戒。因而,这部张元电影仍旧是第六代的经典叙事,甚至已经出现了对第五代经典叙事的摹写。《杀

生》中牛结实的儿子是第六代序列中的"第一个"。这里可以看到第六代管虎开始进入人伦的书写，影片甚至让牛结实在自以为快死时，眼前还浮现出父亲的面容。到儿子出生之前，基本上是一个张艺谋式的"杀子情境"，牛结实作为象征意义上的"儿子"，正要遭受社会体制的暗算。岂料牛结实的"儿子"历史性地诞生了，如何处理牛结实与他儿子的关系就成为接下来叙事的关键。牛结实对即将诞生的儿子显露出了人伦情怀，这着实令人诧异，因为这"天伦"正是包括长寿镇在内的任何社会秩序的基础。无法无天的牛结实对儿子的情感似乎不需要理由，但在象征意义上，牛结实的"天伦"正是第六代美学的反面，是牛结实认同长寿镇社会秩序的第一步。如果按照第六代鼎盛时的精神逻辑，影片的悲剧正是牛结实被迫认同父子人伦结构，因而失去自我的悲剧，好比张元电影《过年回家》中的陶兰经过长期的社会规训，最后自愿将继父叫做"爸爸"。真正杀死牛结实的不是长寿镇的"文化"，而是牛结实因儿子的即将诞生而选择的精神退化。不难看出，影片在表现长寿镇从上到下拒绝杀死牛结实儿子并表现出对未出生"儿子"的怜惜时，确实动摇了之前导演对长寿镇的既有文化判定。但导演却着意渲染了长寿镇"文化杀人"的过程，把主人公的精神成长或者妥协叙述成"被迫害"的结果，再以"儿子"的高调出生掩饰了第六代无法自圆其说的精神蜕变。

 第六代在做父亲的年龄里，历史性地开始讲述作为第六代化身的主人公为了下一代自我牺牲的故事。这里折射出深刻的时代精神变迁。第六代摆脱了超越人伦的"无父之子"的角色定位，努力向着"人父"的地位进发了。对第六代而言，这是一次社会角色意识的大跨越。这原本是一个与第六代美学观相克的生物性的无奈妥协，但管虎却赋予了积极的文化内涵。他轻易地发现中国现代文化史上已经备有存货，鲁迅曾在《我们现在怎样做父亲》一文中留下了启蒙的天条："自己背着因袭的重担，肩住了黑暗的闸门，放他们到宽阔光明的地方去；此后幸福的度日，合理的做人。"现代文学库存中的"父亲叙事"成了拯救第六代经典叙事的最后一根稻草，它掩盖了第六代顺应曾被他们弃如敝屣的庞

大社会体制以求"晋级"的精神暧昧,使得第六代重新占据了道德制高点,也使得第六代从早期被父压制一直到当下的为子牺牲,一如既往维持着崇高的精神形象,第六代固有的悲情叙事衍生出新的叙事链条。第六代作为父亲,在渐渐享有为父的种种社会象征资源后,还试图以社会秩序对立面的形象豁免年青一代对"新父"保守与腐朽的指控。这是第六代狡猾的叙事策略,这里还隐藏着享有"父名"者的自欺以及对自身腐败的粉饰。

第六代的电影美学正面临两个天敌:一个是正在建构的商业化电影体制;另一个是新一代观众的人生阅历和体验。商业化电影体制无疑与包括启蒙主义在内的任何宏大叙事都不兼容,而新一代观众的人生阅历和体验更为致命。这是一代"变质了"的观众,他们不熟悉第六代成长过程中养成的启蒙主义信念,也就认为没必要为其背书。他们在年龄上相当于第六代之子,必将摧毁第六代的文化自信。从今年上映的几部第六代电影中,可以看出第六代作品面对观众的集体失落。王小帅的《我11》是一部标准的"基金电影",其中对中国当代史的历史叙述,掩饰不住对出资方的谄媚。更关键处在于,明眼人对《我11》中充分意识形态化的历史叙述洞若观火,更何况这种历史叙述与当下全球化背景中的现实政治所激发的国民情感不合拍。蔡尚君的《人山人海》仍旧是标准的第六代"三观"表述,主人公还带着《小武》中的具有启蒙功能的角色表情,这与中国底层人们的表情早已不搭调。现实社会早已将底层人们翻江倒海地折腾了几遍,这种表情已不是底层人们的表情,难以引发主流观众的共鸣。

"代"的话语产生于20世纪80、90年代的电影文化,第六代在90年代改革开放的大背景下,依恃启蒙主义的观念,养成了对体制的习惯性逆反。第六代作者们进入历史文化叙事时,已经形成了僵化的概念,很容易摆出一副一劳永逸地拒绝传承的态度。批判是一种可贵的思想文化的实践,但在全球化深度推进的背景中,当现实的复杂性需要相应的复合型的实践理性时,第六代的文化表述可能还停留在90年代的思维惯性之中,仍旧"唱着过去的歌谣"。

《飞越老人院》：异托邦想象与消费社会

刘 岩

> 导演：张扬
> 编剧：张杨/霍昕/张翀
> 中国大陆，2012年

电影《飞越老人院》让评论者纷纷大谈中国社会的人口老龄化，这是有趣的悖论和症候。根据全国老龄工作委员会办公室发布的数据，"截至2011年年末，全国60岁及以上的老年人口已达1.8499亿，占总人口比重的13.7%。与此同时，全国各类养老机构的养老床位315万张，床位数仅占老年人总数的1.77%。"[1]计划生育政策执行30年，造成倒金字塔形直系亲属结构，使传统的家庭养老模式难以为继，社会和公共养老资源又极度匮乏，对于大多数已经、正在和将要变老的中国人来说，更为直接而迫切的问题是如何进入老人院，而不是想着怎么"飞越"或逃离老人院。

和影片的制作者一样，认为《飞越老人院》体现对老年人的人文关怀的评论者，大抵不会为养老所需的经济实力和物质条件发愁，"精神生产者"唯一的焦虑是，即便有钱，到头来也只能买到一个囚禁自己的笼子，为之奈何。影片片名无疑暗示着这种焦虑：《飞越老人院》的命名借鉴了著名的反面乌托邦文本《飞越疯人院》。而让人聊以快慰的是，米歇尔·福柯（Michel Foucault）曾在名叫《另类空间》（1967）的研究

[1] 王哲敏、周小青："孤独老人养老院'门难进'困局待解"，《中国商报》2012年7月31日。

报告中,将老人院、精神病院和监狱共同描述为蕴涵别样可能性的"异托邦",其中,后两个空间又被用以阐述"偏离异托邦"这一概念:"与所要求的一般或标准行为相比,人们将行为异常的个体置于该异托邦中。"[1]福柯试图从异常他者的区隔空间中发掘动摇规范性社会秩序的另类经验,但正如大卫·哈维(David Harvey)所指出,在探讨监狱之诞生的《规训与惩罚》(1975)中,作者似乎又意识到这类异托邦"不能如此轻易逃避更加普遍的乌托邦重负"[2],因而实际上否定了这个概念。同样,在更早期的作品《疯癫与文明》(1961)中,精神病院非但不是另类可能性的空间,反倒接近于反面乌托邦叙事中的理性囚笼。

尽管如此,福柯关于老人院的异托邦描述仍然不无启示,不同于精神病院和监狱,他将老人院界定在"偏离异托邦"和"危机异托邦"之间,"偏离异托邦"是现代性的建构,而"危机异托邦"则是最古老的异托邦形式:"在被称为'原始'的社会中,有一种我称之危机乌托邦的异托邦形式,也就是说有一些享有特权的、神圣的、禁止别人入内的

[1] 福柯:"另类空间",王喆译,《世界哲学》,2006年,第6期,第55页。
[2] 大卫·哈维:《希望的空间》,胡大平译,南京大学出版社,2006年,第179页。

地方，这些地方是留给那些与社会相比，在他们所生活的人类中，处于危机状态的个人的，青少年、月经期的妇女、产妇、老人等。"[1]在社会人类学家对当代世界仍然留存的"杀老"习俗或传说的调查中，可以发现这种兼具危机性与神圣性的"危机异托邦"逻辑，尤其值得玩味的是在中国和日本的许多地方共同流传的一种废弃杀老旧俗的民间传说：按照古老的习俗，老人一过六十就要被杀掉，但是有一个儿子于心不忍，就把父亲藏匿起来了，恰逢邻国寻衅，用一道难题难倒了所有国人，关键时刻，老人挺身而出，破解了难题，于是国君颁旨易俗，改杀老为敬老。[2]杀老与敬老的关系，与其说是两个阶段的历时转变，不如说代表了共时性的危机结构：两种互为背反的境况同时在场，又同时缺席。

老之可敬，在于它意味着更高层级的经验、智慧和修养，所谓"吾十有五而志于学，三十而立，四十而不惑，五十而知天命，六十而耳顺，七十而从心所欲，不逾矩"，（《论语·为政》）这一著名表述的反命题是，"幼而不逊弟，长而无述焉，老而不死，是为贼。"（《论语·宪问》）恰如杜维明的概括，中国文化有着悠久的敬老传统，但年老本身却并非敬仰的对象，"对老年人的尊敬实际上是以这样的假设为基础的，这个假设就是在自我修养漫长而又不可避免的旅途中，一个老年人应当是在充实自己生命方面以令人激赏的成果遥遥领先。"[3]老年人实际上是处在一个危机性的临界点上，一旦不能与前述修身假设相契合，其年龄便意味着另一个截然相反的极端：身心衰朽，贼道害仁。"身心"危机的意义不仅限于老年人自身，而且通过费孝通所说的"差序格局"延及整个社会秩序。"古之欲明明德于天下者，先治其国。欲治其国者，先齐其家。欲齐其家者，先修其身。"（《大学》）作为"危机异托邦"的老年空间在传统中国社会的中心位置是以传统的家庭秩序为中介的，而在后"差序格局"的历史情境中，正是传统家庭认同的解体，使老年人最

[1] 福柯："另类空间"，王喆译，《世界哲学》，2006年，第6期，第54—55页。
[2] 魏彦彦主编：《中国特色养老模式研究》，中国社会出版社，2010年，第34—35页。
[3] 杜维明："仁与修身"，《杜维明文集》，武汉出版社，2002年，第4卷，第50页。

终边缘化和偏离化。

在电影《飞越老人院》中，老人院首先被再现为家庭他者的安置之所。主人公老葛两次见逐于家门，一次是儿子结婚，嫌房子不够住，让他住到新找的老伴儿家里，第二次是老伴儿去世，继子收走了房子，"无家可归"的老葛只好住进了老人院。核心家庭取代由宗法或血缘关系凝聚的大家庭，往往被看作是现代社会的重要特征，但直到20世纪80年代，对于中国城市家庭而言，在逼仄局促的住宅内，一家三代甚至四代同堂都并非不可忍受，排他性的核心家庭认同所依托的不是单纯的伦理观念，而是消费社会的符号/价值体系及其建构的欲望、需要和情感结构。对于作为消费空间的核心家庭，老人是多余的"外人"，除非其本身已充当消费的手段或条件，如免费带孩子、做饭的人形家务机器，或可供"啃老"的家庭经济基础，老葛的儿子正因为父亲在他要钱救急的时候没有提供这种帮助，所以老死不相往来。另一种例外是老人的身体出了问题，造成实在界的入侵，成了这个家庭不得不处理的内在创伤。影片中老葛的儿子对于父亲的决绝态度之所以具有某种程度的合理性，而不被呈现为单纯的"恶"，其前提是，老葛没有像室友老金那样成为生活不能自理的病患。

老葛进老人院的第一个晚上就大便失禁，但这一症候已被高度符号化，面对浸染粪便的床单，老葛油然而生的不是关于生理方面的恐惧，而是一种社会边缘人的羞耻感："我这辈子怎么混成这个样子了！""活着还有什么意思！"当对边缘位置的羞耻感消失之后，不但寻短见的念头被打消了，身体的症候也仿佛压根儿不存在了。用鲍德里亚的话说，在消费社会里，一方面，"无论何种对名望的失望、无论何种社会或心理挫折都即刻被躯体化了"；另一方面，"与其说健康是与活下去息息相关的生理命令，不如说它是与地位息息相关的社会命令。"[1] 影片从一开始就对老人院里的各种"不健康"的身体进行了展示，在具体叙事中，这些身体的痛苦并不是来自死亡的威胁、疾病的折磨或由生理障碍造成

[1] 鲍德里亚：《消费社会》，刘成富、全志刚译，南京大学出版社，2008年，第132页。

的不自由，而是来自"特殊群体"的身份以及因此必须接受的监护和规训，喧闹的音响和剧烈的动作都是被禁止的，老人只能从事"适合"其年龄的活动，比如被动地接受所谓"慈善"。在重阳节这天，一些企业家来到老人院做慈善，给老人们送钱，同一天，老葛的孙子也来到老人院看爷爷，但他是来要钱的，老葛的老伴给他留下了20万，他觉得这钱自己留着也没用，恰好他孙子刚结婚，没钱买房，所以就主动提出给孙子付首付。老人并不比刚工作的年轻人缺钱，尤其是住得起老人院的老人就更不缺钱，那为什么要专门给老人送钱呢？给老人送钱并不是为了解决其购买力的困难，而是一种符号价值意义上的扶贫，按照大卫·勒布雷东（David Le Breton）的说法，老年是如下"现代性的核心价值"的对立面："年轻、魅力、生命力、工作、性能、速度。"[1]

而作为异托邦实践的"飞越老人院"就是要逃脱这种符号价值体系设定的他者位置，进行与社会语法规范相异质的自我身体书写。七位老人潜出老人院，开着一辆破旧报废的公交汽车，进行从西北到天津的长途自驾游，他们在河畔野餐，在蒙古包里起舞，与草原上的牧马并驰，与年轻人在公路上飙车，最终抵达了目的地——时尚真人秀节目"超级变变变"的现场。在作为"最高龄组合"取得满分之后，行动的最初发起者、已经病入膏肓的老周现场披露了自己的动机："因为我想得前三名，这样我们就可以到日本去参加决赛了，我唯一的女儿嫁到了日本，她跟我断绝联系已经七八年了，我不知道怎么找到她，只有参加这个节目去日本，她也许能在电视上看见我……"老人需要被年青一代看见并承认，由此寻回失去的主体位置。老周的愿望在老葛那里变成了现实，他的孙子完整见证了他的"飞越"过程，爷爷第一次真正获得孙子的承认，并不是依靠20万元钱，而是让后者感到"你们挺酷的"。换言之，只有在年轻人的"自我理想"中，老年人的"理想自我"才能获得实现。

[1] 大卫·勒布雷东：《人类身体史和现代性》，王圆圆译，上海文艺出版社，2010年，第207—208页。

影片文本中的这种认同机制与影院空间乃至更为广泛的社会文化空间中的观看/被看逻辑若合符节。如张慧瑜所指出，《飞越老人院》预设的观看主体是"时下以小资、白领等都市青年人为主体的影院观众"，为满足这一群体的观影快感，银幕上呈现的只能是"一种小资式的人生梦想与超越"。而作为退休的公交车司机，老周和老葛在他们的自驾游中根本无法唤回属于昔日社会主义劳动者的记忆，"老人们曾经拥有的生活与历史"被"再次埋葬或剥夺"，同时，在各种类似"超级变变变"的电视真人秀节目中，"盲人歌手、断臂钢琴家、老年舞者等'达人'用他们超乎常人的'才艺'与相对弱势（残损）的身体之间的强烈对比"，使被忽视和遗忘的边缘群体显影于主流文化的视觉"奇观"。[1] 值得注意的是，老年人同样构成了这类电视真人秀节目的稳定观众，"青春动感"已不再是针对特定年龄的受众群体的文化表象，而是作为大他者的消费社会所召唤的普遍性的符号认同，观看者和表演者由于接受同一种凝视而成为主体。在此前提下，老周能否被女儿看见，已经不重要了，因为大他者看见了，并为他的自然死亡赋予了符号性的"不老"，回溯地看，步入生命最后阶段的老周并没有表现出身体上的"衰老"，他最终死于癌症，而不是任何特定的老年病。

表面看来，这种符号性"不老"的主体是被赋予了性别身份的，如勒布雷东所说，"人们常常提起'两鬓斑白的魅力老生'、'俊老头儿'，但是这些形容词从来不被用到女人身上。……对前者的社会评价较少地建立在外形上，更多的则是建立在他与世界关系的总体色彩之上，因此，前者更占主动，而后者则沦为被掠夺的对象，随着时间流逝而日渐凋零，不像男人一样，永远散发着魅力与力量。"[2] 在电影中，"飞越老人院"的自为主体是六个老头，而第七个人是得了老年痴呆症的老太

[1] 张慧瑜：《电影〈飞越老人院〉：'温情'有余'现实'不足》，http://www.qstheory.cn/wh/whsy/201205/t20120530_160955.htm。
[2] 大卫·勒布雷东：《人类身体史和现代性》，王圆圆译，上海文艺出版社，2010年，第214—215页。

太,她把老周误认为自己已经去世的老伴,以为是跟着老伴去郊游。但是,在穿越时尚消费空间的旅程中,是否具有自觉意识已不再重要,关键是,他们皆以"需要"为动力,无论需要子孙,需要女儿,需要老伴,还是需要承认,需要幻想,"需要的存在只是因为体系必需它们存在"[1]。这些老的、病的、疯癫的身体虽以差异化的形象颠覆和改写了消费主体的理想自我,最终仍只是完成了鲍德里亚所说的"作为生产力体系的需要体系和消费体系"内部的一次再生产实践。打破规范和定型化想象,并无法逃避体系,因为体系存在的条件正是"一切固定的东西都烟消云散了"。

将《飞越老人院》和另一部地隔万里而"其揆一也"的影片相参照,大致可以发现消费符号体系突破主体化界限,借以再生产自身的具体语境。在创造法国2011年票房神话的《触不可及》中,一个全身瘫痪的上流社会老男人被他的黑人青年护工重新激发了生命的活力,后者也在此过程中实现蜕变,从只想领失业救济的底层混混"上进"成了企业主管。两个不同世界的主体相互交流和改变,以克服符号交换的障碍为条件和形式,古典音乐和"地,风与火"乐队、现代派绘画和业余涂鸦、欧洲歌剧和亚裔色情按摩进行通约,唤起了别样的激情、信心和快感,在金融危机挥之难去的背景下,《触不可及》为有效需求问题提供了想象性的解决:不必改变阶级关系和社会财富分配模式,消解生产/消费网络中的僵化(空间、主体和形象)区隔,资本主义的剩余产品将在体系内部被消化吸收。而这其实是资本过度积累危机解决策略的"后现代转向"的最新翻版:"假使给加快周转时间(以及克服空间障碍)以压力,那么从资本积累的观点来看,最短暂的那种形象的商品化似乎就成了天赐之物,特别是在解除过度积累的其他道路看来被阻塞了的时候。"[2]

在出口为全球金融危机所累,投资拉动经济增长孤木难支之际,

[1] 鲍德里亚:《消费社会》,刘成富、全志刚译,南京大学出版社,2008年,第67页。
[2] 大卫·哈维:《后现代的状况》,阎嘉译,商务印书馆,2003年,第360页。

"扩大内需"在中国似乎比以往任何时候都更为迫切，全民"共富"遥遥无期到令人绝望，"需要不老的人永远年轻"的意识形态却在有效地实践着，即使住房、医疗等基本生活问题仍重压在肩，你也必须勇于在消费的丛林里穿越冒险，这是永葆生命活力的道德律令。一群古稀老人开着一辆报废的破车，从西北驶向渤海湾，以完成一个垂危病人的心愿，这种与生命赛跑的意象背后是对于时空压缩的焦虑，"年轻"或"衰老"，最终取决于主体追随资本的流动与周转的能力。

《人山人海》：镜像回廊里的底层中国

邹 赞

导演：蔡尚君
编剧：顾小白/蔡尚君/顾峥
主演：陈建斌/陶虹/吴秀波
中国大陆，2011年

 在中国当代电影导演的谱系中，蔡尚君显得边缘而又另类，这位曾在话剧舞台活跃多年的话剧导演数度华丽转身，继担纲编剧的电影《爱情麻辣烫》、《洗澡》大获成功之后，又开始尝试涉足电影导演的跨界实践。2006年，蔡尚君执导的电影处女作《红色康拜因》反响不凡，该片借用了公路电影的类型惯例，镜头直指中国农村社会的急剧转型，电影以父子之间的暴力冲突和命运勾连为叙述线索，在错综复杂的命运辗转与情感纠葛中，深描城乡生活变迁裹挟下的中国农村现状。2011年，蔡尚君执导的《人山人海》继续关注农村题材，该片直击繁华背后的中国底层社会，因题材敏感、审查之路坎坷而充满悬念。有意味的是，《人山人海》在国内迟迟难获公映，在国际电影节上却频获奖项，这种显著的反差某种意义上复现了张艺谋、贾樟柯电影的况遇，它一面以"惊喜片"身份入围竞赛单元，并因"展现了从未见过的世界"夺得第68届威尼斯国际电影节最佳导演银狮奖，一面又招徕国内媒体种种质疑之声，其中不乏"贩卖本土社会的阴暗面"、"专为国际电影节拍摄"的陈词滥调。

 诚然，国际电影节为某些独立制片或边缘题材的小制作电影提供了特定的运作空间，也是一些游离于体制之外的边缘导演浮出地表的重要

推手。在第33届法国南特国际电影节上,《人山人海》赢得特别关注,同样是小制作的日本电影《乡愁》(Saudade)则以精细的底层叙事一举夺魁,这种事实某种程度上折射出国际电影节的文化政治导向,再度印证了电影作为意识形态装置与日常生活、地缘政治之间的密切关联。据蔡尚君本人坦言,《人山人海》要叙写的是一个当代中国底层社会的"寓言",试图以影像的方式再现底层社会真实而残酷的生存现状。[1]这种关于"寓言"的定位相当契合该片的文本事实与电影事实,影像重叠"神话讲述的年代"与"讲述神话的年代",有意悖反线性的时间序列,图绘出一种建构于时间碎片与废墟美学基础上的空间地理学,透过破碎斑驳的鄙俗现实,再现那隐浮于镜像回廊里的底层中国。

一

作为当下中国文学/影像底层叙事的几个重要关键词,农村、农民、农民工不断地被书写,甚或成为再现当代中国社会转型的标志性象征符码。不论是对农村生活变迁的纪录式展示,还是对城乡生活方式冲突的影像民族志书写,抑或是借用"祥子"、"泥鳅"、"扁担"们的视角,叙述底层群落的现实困境与身份危机,此类影像都表现出一个类似的现实诉求,即通过个体在大时代变迁中的特定遭遇,叩问"底层何以言说",进而构筑起现代性困境中底层群体的再现政治学。

《人山人海》的英文片名"People Mountain People Sea"带有浓厚的中式英语痕迹,这个有点不伦不类的片名翻译恰恰蕴含着导演的独特匠心,"生硬但生动,很有力量,这力量来自人,无数的人,如山如海,是喧嚣的浮生尘世"。[2]坦率地说,《人山人海》并没有刻意去呈现大规模的人海镜头,只是在影片的后半段略微突显了山西黑煤窑里拥挤的矿

[1] 王晶:"蔡尚君:洞察底层社会的犀牛",载《数码影像时代》,2012年,第7期,第80页。
[2] 同上。

工,但即便在这个意义上说,影片对矿工群体的镜头展示也远不及《泥鳅也是鱼》里对泥鳅们洗澡场面的大俯拍镜头,前者近似纪录式直击,后者充分运用了电影诗学与空间修辞。相比《泥鳅也是鱼》的多重空间寓意,《人山人海》的场景设置与空间转移显然更加贴近于现实生活的"真实"浮现,其根本原因应当追溯到电影叙事的现实原型。

《人山人海》改编自一桩社会热点新闻事件,《南方周末》曾详细报道过这起发生在贵州六盘水山区的命案:"摩的"司机代天云不幸遭歹徒劫车灭口,由于当地警方破案不力,代氏兄弟决定亲赴外省追凶,并最终将逃犯抓获归案。这一爆炸性新闻事件引发了媒体的持续关注,成为社会转型时期关乎现实"秩序"的一种反讽式互文。电影剧情以媒体对代氏兄弟千里追凶的非虚构报道为主要叙事脉络,并且将现代性困境下的农村社会问题高度浓缩,试图借助于非虚构题材的"真实性",充分调动观者的情感记忆,重述现代性困境下的底层社会。

如果说,现实版本的代氏兄弟千里擒凶,其间不乏个体的智慧与胆魄,尤其是对个体在面对特殊困境时的强大应对能力的赞赏;那么,电影中跨省追凶的"老铁"则并非代氏兄弟的对应,这一人物形象既作为

叙述人串联起电影剧情的发展脉络，同时也寄寓着电影创作者对于当前中国社会结构变迁的人文忧思。从这一意义上说，"老铁"显然已经逾越了代氏兄弟千里追凶的新闻事件能动者角色，成为蕴含多个深层意指的象征符号。

"老铁"的身份首先是一名西南偏远山区的普通农民，胞弟被残忍谋害，警局办案不力，所谓跨省执法障碍重重的堂皇理由，强烈触碰着老铁作为独立个体的人格尊严，中国农村社会根深蒂固的宗族文化与血缘亲情犹如强劲的催化剂，促使老铁义无反顾承担起这份家族使命。电影采用了一个颇具意味的特写镜头来展示老铁决定为弟复仇的心理过程：当邻人劝慰老铁不要去寻凶，因为是"棒子打老虎"，势单力薄、无权无势的个人又如何对抗得了游离在秩序之外的凶犯？在邻人看来，他们只能安守现状，一辈子的命运都不会得到改变，仿若那圈养在水泥缸中的金鱼，尽管漫无目的游来游去，却永远只能宥闭于水泥厚壁阻隔起来的逼仄空间。老铁沉思良久，还是决定外出寻凶，一如他在片头处面对镜头的独白，"人人都有命，死是一种命，报仇也是命"。这种关于命运的朴素启示录无疑是对执法者的极大讽刺，维持社会秩序本该是警察的应尽义务，但一句"回家去等候"的惯用托词预示了这桩凶杀案件的前景渺茫，围观的人众也只如鲁迅先生笔下的"冷漠看客"，所谓维护公平正义的重担，就只能强加在受害者亲属的身上。

其次，老铁作为底层群体的代言，一方面被无可抗拒地内卷于现代性的汹涌潮流，成为城镇化和城乡经济发展的"中流砥柱"；一方面又遭遇现代性无情的离弃，成为现代性后果最为深重的受害者，强行拆迁，失去土地，没有稳定的生活保障与社会福利，沦为漂在异乡的"两栖人"……如果说，为弟复仇是老铁决定走出贵州偏远山地的首要动机；那么，其内在的另一层面诉求，却是一次试图挣脱生活现状的"希望"之旅，这也正是影像启用"寻找"主题的深意所在。当老铁决定背井离乡，开始大海捞针式的寻凶之旅时，电影中有一个颇具症候式的镜头连接，老铁骑着摩托车穿越崇山峻岭，大俯拍镜头与远景镜头并用，苍凉、灰廖的群山死气沉沉，宥闭的空间压抑而沉重，显然是对主人公

身处物质贫困与生态贫困恶劣环境的纪录式呈现。随即,镜头迅速切换到雾霭蒙蒙的重庆,影像再度启用了观者对于这座城市的独特历史记忆与文化想象,山城的拥挤喧哗,塔吊林立的建筑工地,江上不时传来的沉闷汽笛声,将一个似曾相识、却又无法真正融入的现代都市空间赋以特写镜头的表意方式,最大限度调动起观者的集体无意识——那是关于"山城棒棒军"、关于"三峡好人"的记忆,当现代性的华丽乐章在这里奏响时,暮霭沉沉的山城,迎来了数不胜数的"寻找"希望之旅,又随着大江东去,裹挟着多少人的怅然迷惘。片尾处,老铁重返家乡,垂立在悬崖峭壁上,重复着往昔的营生,电影画面所透露出的死寂、绝望的孤独感,再次向"寻找"希望发出诘问。

最后,影像借用老铁的观照视角,试图复活一种前现代的乡村记忆,老铁踏上漫漫寻凶之途,正是勾连不同空间层面的理想方式。凶犯萧强出逃后,老铁到萧强家察探情况,影像以纪录直击的方式凸显系列典型的贫困乡村记忆符码,年迈寡言的老妇人,低矮破旧的土砖屋,墙上的破洞,零乱粘贴的发黄旧报纸……上述视像符码的选择和运用,无疑再度调动起观者对于中国农村社会并不久远的记忆,在都市灯红酒绿的消费主义景观的衬托下,这些偏居西南山地但事实上在中国广大农村地区客观存在的底层元素,无疑是新世纪华丽序幕背后的几许苍凉。这既是电影剧情铺开的外在环境依托,也在一定程度上应和了创作者的社会批判立场和人文关怀。

二

《人山人海》很容易被定位成"公路复仇片",虽然从严格意义上说,该片并不十分契合公路电影的类型惯例,既无精彩迭出的飙车飞驰与惊险追击,也没有惊心动魄的打斗场面和扣人心弦的故事悬念,但电影还是明显借用了公路片的某些元素,主要体现在两个方面:一是主题层面的,即表达个体在基本权利无法得以充分保证的基础上所做的冒险

尝试：一是影像层面的，即利用公路片的频繁流动模式，尽可能纳入更多富有代表性的底层生活空间，借以完成一次展示中国底层社会的影像民族志书写。

如果说，公路片、黑帮片、西部片等类型电影习惯上塑造一位游离在秩序之外的边缘人，由他/她来追寻和维持社会的公平正义；那么，《人山人海》则试图以老铁这样一位底层群体的代表为行动对象，他既置身于秩序之内，但又无法享有秩序所应当赋予的权利和尊严，当执法部门受限于种种荒诞的人为条例而无法及时将逃犯缉拿归案时，这个本该由秩序承担的义务就落到了一位毫无法律知识的农民身上。作为生活在贵州偏远山地的农民，老铁的家境相当拮据，他依靠命悬一线的采石为业，一旦这份高危工作出现些许差错时，无力赔偿的老铁就只能以猪抵债。当凶犯潜逃、警方敷衍了事的时候，老铁甘愿放弃自己的营生，义无反顾踏上这次仿若赌局的寻凶之旅。老铁的执著既是对血缘亲情的一种情感牵连，也在一定程度上充当着虚拟或者理想化的边缘人角色——游离在体制之外，却又阴差阳错承担起超出个体能力之外的责任，成为名副其实的边缘放逐者。

《人山人海》和《落叶归根》都同样借用了轰动性的社会新闻事件，这种纪实报道的"真实性"无疑增添了影像的现实指向，影片最大限度地拼贴、重组中国当代底层社会的流动空间，将典范性的空间地理高度浓缩、架接，结合电影叙事机制，构筑起一条中国底层社会的镜像回廊，幻影重重，迷离而沉重。电影开篇处设计了一个颇具意味的长镜头，盘山公路上摩托车驶过，杀人犯萧强从远处走来，乡野的摩托车拉客队伍在荒寥贫瘠的群山映衬下，备显孤寂。影片擅长运用舒缓的长镜头展示，同时配以特定的声音处理，勾描出恶劣的自然环境及其压抑、幽闭的生活空间。萧强劫车杀人的场面就充分启用了影片的镜头诗学，白色的石灰，尖刀，凶犯以平静坦然的方式实施了一次残忍冷酷的专业谋杀，地上甚至不见血迹，场景里只有摩托车的嗡嗡声，很少、甚至没有人的语言，这种由冷色调外在物象与特定声音效果组成的电影画面，在奠定整部影片忧郁低沉的情感基调的同时，也寓言般设置了当代中国

底层社会存在主义式的生存空间。

或许是电影创作者试图以这起轰动性社会新闻事件为依托,从深层次上立体呈现当代中国底层社会的地形图景,电影借助于公路片的流动模式,跨越区域与城乡界限,将当下社会转型时期最具底层症候性的场景尽可能纳入进来。如果说,片头处有关西南山地贫困乡村的视觉表达复活了观者对于中国农村的前现代记忆,耦合了时代的集体记忆与当下文化书写;那么,影片对于重庆农民工聚居地和山西黑煤窑的"深描",则显然是一次直面社会重大问题的视像历险,尽管已经远远逸出剧情原型的叙述框架,但却以并不顺畅的手法搭建起一座当代中国底层社会的空间镜城。当老铁前往山城寻凶,对于这座携有农民工鲜明印记的西部现代大都市,影像启用老铁的视觉在场,以纪录片拍摄手法全方位展示了农民工这群都市外乡人的生存现状,推镜头犹如一架窥视地下秘密的探测仪,透析农民工的日常生活概貌,陈旧逼仄的阁楼,阴暗昏沉的过道,拥挤脏乱的隔间,幽暗的灯光中孩童了无生机的面孔,一切都空洞茫然、死气沉沉。山西黑煤窑的场景很容易唤起观者对于《盲井》的记忆,那些人山人海的"包身工"被强行拘押在这里,与外界隔绝,遭遇着肉体与心灵的双重折磨,人性的温情被现代性的物化狂流彻底吞噬,体制所设定的幸福承诺也在反秩序的极端环境胁迫下灰飞烟灭。

滥觞于《逍遥骑士》(*Easy Rider*,1969)的公路电影,习惯在频繁流动的驾车旅行中呈现主人公的性格变化和命运转折,其间穿插着形形色色的邂逅与奇遇,剧情接近尾声时,主人公不论是惊险圆梦还是爱逝情非,其主导性格的终归走向都是明朗的。《人山人海》以老铁骑着摩托车跋山涉水的准公路片模式,勾连起剧情的起承转合,由于电影想要表达的对象不仅仅是重述一次凶杀事件,而是试图将镜头对准当下中国底层社会的总体概貌,这种宏愿很自然地诉诸镜头的拼贴艺术,将一个杀人案件碎裂成若干段落,在魅影重重的镜像回廊里相互参照比对。过于繁复的空间转换也影响到了主人公性格的塑造,老铁的性格始终显现为一种晦涩不明的状态,交集着难以捉摸的道德悖论,他携带"通缉

令",孤身千里追凶,因为相信打工生涯中建立起来的友谊,老铁投奔"豹哥",并为后者的"热心相助"而感动,首场实质性的"追凶"并不顺利,因为"追错了人"不得不花钱摆平,老铁默默承受一切,仿佛早在预料之中。"豹哥"以贩毒养吸毒,他告诉老铁,"有钱才能有信息,这很现实,没法子",而他本人也践行了这一信条,一场假警察抓毒贩子的双簧戏骗走了老铁的血汗钱,患难友谊不过是老铁的一厢情愿罢了。老铁在无奈之下,寻找曾经的相好,并与自己的私生子相见,但艰辛困窘的现实生活仿佛已经将亲情伦理磨蚀殆尽,老铁与曾经的相好一起把孩子送回养父母家,三人俨然一家三口骑着摩托车来到乡间,当孩子提着大包小包消失在乡间小道上,老相好也搭农用车走了,影片再次使用长镜头,蜿蜒盘曲的乡间小路,三人如陌生人一般定格在不同的方向,甚至不曾回眸片刻,这幕父子团圆戏仿若一个小小的插曲,倏忽即逝,一如老铁的独白,"我不留人,人不留我"。与此形成鲜明对照的是,老铁花钱买来线索,二度启程远赴异地追凶,在荒原上的小旅店里,为了帮助女店主将孩子留下来,他毫不吝惜地掏出一百元钱,旨在说服女店主"把娃留下"。类似的错位还表现在抢劫摩托车的行为上,萧强劫车杀人,沦为警方通缉的凶犯,老铁千里追凶,也同样抢了别人的摩托,只是没有杀人罢了。在山西黑煤窑,老铁目睹智障者和童工的悲惨遭遇,于是故意打断年龄最小的祥子的手,使他幸运避过煤窑爆炸,成为这群"包身工"当中唯一的幸存者。老铁性格的内在撕裂,一方面透视出转型时期弱势群体的生存困境,既有物质层面的匮乏,也有精神危机与道德价值的抽空;另一方面,老铁形象所承载的道德悖论,某种程度上反映出当下底层社会影像叙事的困境。

三

作为一部小制作的底层叙事电影,《人山人海》因为触及了社会结构层面的诸多敏感话题而历经坎坷艰辛的审查之路。影片讲述一个当代

中国的底层"寓言",鉴于国内外文化接受语境的大相径庭,该片"设置"了两个迥然有别的结局,也就是所谓的"海外版"与"大陆版",倘若将二者放置在一起进行比较,或能解读出电影的别样意味。

"海外版"结局曾在威尼斯国际电影节上展映,老铁历尽千辛万苦,终于在黑煤窑里找到萧强,后者原本计划炸掉煤窑逃跑,但是被人发现并因此丧命。老铁失去了复仇目标,而复仇正是支撑他渡过重重难关的精神依托。既然逃出煤窑无望,老铁遂决定以性命为赌注,引爆炸药,与整座煤窑同归于尽,这显然是一个极具革命意味的结局。

经过大幅删减,内地版结局陷入了与剧情很难顺畅对接的"喜剧化"程式,老铁的英雄主义气概得到了极度张扬,他炸掉黑煤窑,解救了那群遭遇非人折磨的工友,凶犯也被顺利缉拿归案,作为体制代言的警察再度登场,警方的豪言"一个都跑不了"及其累赘苍白的说教,构成一种极富反讽意味的怪诞效果。由此,与其说电影在结尾处安置了一种体制内/外不同阶层群体之间的谅解备忘录,倒不如说是以漫画化的喜剧手法,辛辣嘲讽了现实社会中秩序维持者的怠惰与无能。

当然,《人山人海》远非一部完美的底层叙事电影,镜头运用与场景处理均尚欠火候。该片受到关注并获得好评,其中至为关键的因素在于电影创作者的诚挚用心与人文关怀,这份强烈的现实关怀或许过分沉重,一定程度上造成了电影叙事与空间呈现的零乱芜杂,一方面影响到剧情脉络的清晰突出,另一方面也削弱了主人公性格的主导特征,容易滑入远离现实生活的乌托邦想象。

无所畏惧：恐怖片之外的恐怖

李玥阳

新世纪以来争议不断的电影市场，随着年轻导演的纷纷登陆而或多或少透露出结构性转型的意味，从2012年起，中国增加了好莱坞进口数量，并因此"重创了国产电影"，中国电影产业的投资评级也由此而降至"中性"。[1]与此同时，另一个重要现象也随之而生，这便是恐怖类型片的集中产出，从2010年《午夜出租车》等影片的以小搏大，到2012年上半年"保本"的幸存者《绣花鞋》，再到后来的《查无此人》、《魅妆》、《诡爱》——短短几年的时间内，约有数十部恐怖片进入院线。这些恐怖片以小成本而著称，票房或许理想，而口碑却大都不堪。对于修改好莱坞进口限制的2012年来说，小成本恐怖片的大量涌现既是对于好莱坞的防御，又肩负着与好莱坞共同复制资本结构的使命。

小成本恐怖片：中国电影的突围之旅

应当说，中国电影的突围之旅自20世纪80年代中后期便已然开始。当彼时的主旋律/艺术片/商业片不足以赢得影院观众，当电视的家喻户晓给电影业带来巨大危机，中国电影便开始了"漫长的革命"。一个横跨90年代的充满艰辛的命名——"第六代"足以见证中国电影艺术、中国电影产业，以及纠缠在二者之间的冷战—后冷战等诸多力量的对抗与

[1] 倪爽："2012年下半年电影行业策略：好莱坞进口增加，重创国产电影"，证券之星网，2012年6月28日，http://stock.stockstar.com/JC2012062800001204.shtml。

博弈。在中国电影每个艰难的时刻,"第六代"都被重新提出并被赋予不同的含义。1997年,当美国人罗异的艺玛公司以300万小成本拍摄国产电影,并获得高票房时,这一制片人中心制替代导演中心制的制片方式便是在"第六代"的名下进行的,尽管第六代对于"艺术"的坚守完全不同于罗异所标识的以资本为硬道理的逻辑。1998—1999年,北影厂的"青年电影工程"和上海的"新主流电影"同时启动,仍然试图以低成本拍摄国产电影,以此和好莱坞大片抗衡,这次产业化实践仍然在"第六代"的名义下进行。其结果并不意外,"第六代"作为80年代的遗腹子,作为中国当代电影艺术的坚守者,并没有完成为资本铺路搭桥的任务。这一切在新世纪发生了改变,随着以《英雄》为标识的大制作、高票房的"国产大片"为电影资本化开辟了道路,"第六代"似乎忽然之间不再被人提起,或者说,在资本化的世界中,"第六代"所携带的拒绝和另类终于回到了"应有"的位置——过时的前资本时代艺术电影。而当"中青年导演"重新替代了"第六代",这一全新的群体已经演变成了期待中的"吸金新势力"。[1]毋宁说,"第六代"的消逝是极具症候性的。资本化在给中国电影带来票房的急剧增长的同时,也力图扫除一切拒绝资本化的力量——当"第六代"消失,电影将愈发依附于资本,愈发单一。而资本集中的趋势,又使得中小成本电影愈加难于在电影院线中分得一杯羹。此时,面对作为中国电影主体的中小成本电影,以真正严肃的态度探讨"中小成本电影的出路在哪里"[2]几乎比当年的"青年电影工程"还要迫在眉睫。

作为类型片的恐怖片便出现在上述语境之中。20世纪90年代末期,阿甘开始拍摄恐怖片,其动机很清晰地与市场份额相关:"我当时就有一个想法,动作片、喜剧和恐怖片会是最挣钱的3个片种。但美国人适合拍动作片,他们投资大拍得漂亮,现在中国有了冯小刚的经验,喜剧

[1] "亿元导演俱乐部增至51人,中青年导演成吸金新势力",《今日早报》,2012年10月22日。
[2] "中小成本电影的出路在哪里",《文艺报》,2011年9月21日。

就留给他，我还是拍恐怖片吧。"[1] 阿甘的话似乎透露出，自90年代末期开始，恐怖片便成为中小成本电影可以相对保证票房的为数不多的方式。而当新世纪"影院电影"的新理念开始以高投资的极具视觉效果的资本和技术精神，大力冲击人们的无意识快感，中小成本电影作为不能创造影院奇观的"边缘人"，似乎更亟待做出生存还是死亡的抉择——艺术电影几近从院线消失（诸如《碧罗雪山》的遭遇），人们不得不寻找资本化世界中的生存方法。于是，一些资本实力不够雄厚的投资者，以及一些尚未出名的青年导演，更加青睐恐怖片这种类型。一如张琦所说："从我自己的角度讲，对方选择这个是从一个市场角度想，对于一个年轻导演来说做这种片子的好处是，因为这种片子的观众群相对稳定，同时这种片子有可能让你不需要花太多的钱就能做下来，因为拼的是故事和创意。"[2] 在这个意义上，小成本恐怖片的蜂拥而至首先标识着中国电影空间的空前狭小———一切不能被量化为资本的电影均被淘汰出局，恐怖片成为为数不多的可以停留在观众视线中的中小成本电影。对此，阿甘的贡献是巨大的。1999年阿甘参与导演的《古镜怪谈》以600万投资换得1100万票房，立即变成中小成本电影的福音。几年后《天黑请闭眼》（2004）继续创造2000万票房的佳绩，更是难于超越的高峰了。阿甘电影的胜利使中小成本电影看到了为数不多的可能性，这种可能性又随着2004年广电总局《关于加快电影产业发展的若干意见》、2009年《文化产业振兴规划》鼓励民营资本进入影视制作，而转变为民营资本相对稳妥的进入电影产业的方式，备受青睐的恐怖片便由此开始其"复兴之路"。

然而，如果说文化产业振兴、民营资本进入电影领域，其背后的助推力量是资本不断扩张的内在要求，如果说这事实上也与广电总局在颁布《文化产业振兴规划》时所做出的期许不谋而合——"我国电影将保持年均500部以上的影片生产能力，每年争取有300多部新电影进入主流院线，有50部成为既叫好又叫座的电影，即基本每天一部新电影、每周

[1] "恐怖片考验中国电影分级制度"，《新京报》，2006年6月7日。
[2] "电影《救我》主创张琦小宋佳做客新浪聊天实录"，新浪娱乐，2008年1月3日。

一部好电影问世。"[1]那么,近年来所谓的"恐怖片市场回暖"似乎远未像预期那样茁壮成长,甚至恰恰相反,资本扩张所引发的并非国产电影的蓬勃发展,并非"每周一个好电影",而是几年后便凸显的国产电影的全面沦陷——残次品不断出炉,亏损面不断增大。近年来的恐怖片,《夜店诡谈》(2012)、《笔仙惊魂》(2012)、《查无此人》(2012)、《十二星座离奇事件》(2012)、《半夜不要照镜子》(2012)、《B区32号》(2011)……大都出自于名不见经传的民营影视公司。这些电影成本很低,制作大都粗糙,试图以恐怖为卖点博得票房。因此,这些电影的口碑、票房、成本常常不成正比。投资不足千万的《笔仙惊魂》借助人们对"笔仙"的记忆,在好莱坞大片的压力之下横扫票房2000万,并"入围北美外全球票房20强"[2]。而豆瓣上超过一半的差评率,多少可以看出观众对这部影片的定位。更为不可思议的是,《B区32号》投资仅7万,票房竟然高达1600万,被惊呼为"最烂最赚钱"的影片,[3]这部电影还十分反讽地被央视《第十放映室》评价为"国产烂片中的奇葩"[4]。毋宁说,这些以过度的噱头、音效制造感官刺激以达到恐怖效果,或者直接搬用外来恐怖片套路的电影的确乏善可陈。而这些乏善可陈的恐怖片,成为民营资本最简单有效的资本回收方式,其间不乏急功近利的商业诉求。从2010年以来的数据来看,恐怖片的平均票房已经从2010年的2024万(共5部),滑落到2011年的1172万(共9部),下降了42.6%。这个数字在2012年继续下滑,恐怖片在2012年上半年的平均票房是920万,再度跌落21.5%(截止到2012年4月以前,共6部)。[5]由此看来,恐怖片的昙花一现很可能成为事实。这种不容乐观的前景又因2012年的中国电影"新政"而雪上加霜——中美就"允许更多的美国电影进入中国市场并提高美国片方分账比例"达成协议,中国将在原本每年引进20部美国分账影片的基础上增

[1] "我国电影今年产量将达500部,排名居世界第三位",北广网,2010年7月21日。
[2] "《笔仙惊魂》票房攀升,入围北美外全球票房20强",北方网,2012年6月15日。
[3] "《B区32号》最烂最赚钱,投资7万票房1600万",《华商报》,2012年1月5日。
[4] "《B区32号》最烂最赚钱,投资7万票房1600万",《华商报》,2012年1月5日。
[5] "国产恐怖片电影涅槃之路,《笔仙》成市场成熟标志",中国娱乐资讯,2012年4月16日。

加14部IMAX或3D电影。而2010年以来，随着批片巨大的暴利空间而涌现的"批片的崛起"，又继续为国产电影的危机添砖加瓦。如是，2012年恐怖片质量低迷和票房减少，事实上构成了对于上述一系列电影事件的回应："资本首要关心的是收入，而不是其生产力，是其拥有的特权，而不是对社会的贡献。"[1]放任资本的无限扩张无助于真实地提高电影质量，电影票房所昭示的巨大资本潜力是以损伤电影市场中的弱势力量——国产电影，特别是中小成本电影为代价的，而这正是国产电影的主体。因此，当"节制资本"不能成为电影界的共识，2012年国产片的惨状也就不足为奇了："'中国对美国电影新政'生效以后，好莱坞进口大片明显增多，国产片生存空间明显减少。截至目前，国产片的票房仅占总票房不到40%。看来，上半年，要完成国产片票房超50%的目标，不太可能了。上半年上映的国产片，除了《黄金大劫案》和《绣花鞋》外，几乎都亏得一塌糊涂。华谊老总王中磊最近发出警告，他认为，国产片危机已现，明年到后年，国产片数量会锐减，一年可能只拍200部电影。"[2]

可以预期的是，在资本所主导的不断扩张的电影格局之中，年轻导演愈发难以施展才华。屈指可数的"亿元电影导演俱乐部"的背后，是绝大多数完全不可见的导演们。而这次小成本恐怖片的"复兴"潮流也多少可以显示出青年导演的尴尬。在这些恐怖片中，青年导演占据了醒目的位置。这部分得益于2006年刘德华主持的"亚洲新星导"计划。彼时，为了让年轻导演获得机会，刘德华的映艺娱乐有限公司在全亚洲遴选六名青年导演，给予资助。在六名导演中，宁浩以《疯狂的石头》脱颖而出，300万成本力夺2000万票房，"亚洲新星导"也成为年轻导演被发掘的舞台和不多见的机会。2008年，余伟国和唐郗汝等电影人士推出"亚洲新星导"第二期"亚洲星引力"，再一次向亚洲征集导演，乌尔

[1] 艾尔文·古德纳：《知识分子的未来和新阶级的兴起》，南京，江苏人民出版社，2006年，第29页。

[2] "'国产电影保护月'，还管用吗？"，腾讯娱乐，2012年6月4日。

善、方亚熙等四位导演入围。2009年，酷六网联合星引力公司主持倡导了另一届"星引力"计划，年轻导演李明明获奖。而在当下流行的恐怖片中，不时可以发现这些青年导演的身影，《夜店诡谈》的导演方亚熙、《守株人》的编导李明明，都出自于被发掘的新导演之列。但一如余伟国所言："现在做电影需要很多精力和财力，仅凭一个公司的实力是不够的……"[1] 新生力量的涌现不能仅靠几个明星的责任感来拯救，整个电影业也不能仅有屈指可数的几个年轻导演，而当国产电影的空间已经局促不堪，当热钱不断激发急功近利的欲望，当资本急速的直线性的扩张使强者愈强，弱者愈弱，而不能暂缓脚步给年轻导演以成熟的机会，这些年轻导演恐怕也只能以这些不甚精彩的表演面对观众了。

叙事与景观：电影功能的改变

尽管资本扩张的内在需求造成了电影制作的急功近利，但倘若因此而仅仅将恐怖片作为大小资本彼此不同的结构性位置，或者仅仅将粗制滥造的恐怖片作为民营资本鼠目寸光的残次品，又似乎失于简单化。因为另一处不容忽视的问题正随之突显。一些制作相对优良、口碑相对较好的恐怖片，却意外遭遇票房上的失利。诸如不依靠噱头和音效，试图以故事逻辑来制造惊悚的电影《魅妆》，票房甚至不及同期放映的口碑很差的恐怖片。在《魅妆》的制片人看来，这部电影并没有采用更有恐怖感的名字"午夜惊魂"，拒绝商业广告，"就想拍一个有诚意的电影，用心给观众讲一个好故事"。而观众们显然更期待恐怖片的噱头和效果，纷纷跑去看《画皮2》了。对此，制片人大呼："死不瞑目。"[2] 应当说，作为一部在东南亚顺利卖出版权，并应邀参加欧洲电影节或运

[1] 侯艳宁："'亚洲新星导'呼吁更多支持"，《燕赵都市报》，2006年6月23日。
[2] "《魅妆》票房惨淡，女制片人奋起抨击中国电影怪现象"，中国网络电视台影视资讯，2012年7月5日。

作欧洲院线的国产恐怖片,在国内却鲜有人问津,这无疑是个耐人寻味的现象。其间突显的现象似乎不仅仅是中国电影为了营销利润而抑制制片质量,它将突显另一个更为重要的问题,即资本对于中国电影功能的改变——随着资本在电影界的不断渗透,新世纪以来一个已然完成的转变在于,电影似乎不再承担反思或批判社会问题的功能,20世纪80年代"艺术片"的众声喧哗全然不可见,弥漫在电影空间中的是关于极权,以及极权合法化的表述。而另一个正在发生的转变似乎在于,电影,以及由新世纪电影所喂养出的电影观众,正在拒绝一切非奇观的电影表述,在影院空间中,观众在大骂奇观电影对于现实的无视或篡改的同时,又对于那些拒绝奇观性的电影不屑一顾。例如,对于《鸿门宴传奇》这一肆意改写"鸿门宴"这一著名历史典故的电影,观众在网上口诛笔伐,却仍然会因为影片的"宏大"和"劲爆"而进入影院。而另一些因成本低而不以奇观取胜的电影,可能根本不会构成观众进入影院的诱因。在这个意义上,影院空间似乎已经首当其冲地成为"景观"的天下,投资大就制作大奇观,投资小虚张声势也可以忍受,在这一景观的天下之中,"好故事"或许已被列为锦上添花可有可无之列,而与之同时发生的,是对于好故事的前所未有的饥渴,以及对恶烂叙事无法抑制的咒骂。遗憾的是,"好故事"很可能会愈加难得,因为在这样的电影空间中,在后现代主义消解讲故事可能性的同时,酷烈的、资本急剧扩张的电影空间更进一步地取消了电影讲故事的功能。对于"景观",法国理论家居伊·德波(Guy Debord)的每段论述都堪称经典:"景观是一种将人类力量放逐到'现世之外',并使人们内在分离达到顶点的技术样式。"[1] 在景观社会中,所有的"真实"都是由影像提供的,一切活动和自由都是被禁止的。如果人类已经被放逐到现世之外,那么"讲故事"的自由也将被禁止,如果不能讲述景观所期许的故事,还不如仅仅提供破碎的纯粹影像。而如果说,在20世纪80、90年代,以至新世纪初

[1] 居伊·德波:《景观社会》,王昭凤译,南京,南京大学出版社,2006年第3版,第7页。

期的中国电影空间中,20世纪50至70年代历史,始终作为一个无法整合的内核,阻碍着人们讲述顺滑的、景观社会所期许的资本故事(如彼时的恐怖片)。那么这一阻碍在当下的电影空间中似乎正在被掠过与无视,因为新一代电影人并不试图讲述新故事,也根本不会像《英雄》、《无极》时期的第五代导演那样,为讲述资本极权主义故事而自我分裂。在近年盛行的恐怖片潮流中,恐怖片或许并不像上述青年导演张琦或老导演陈健所预期的,"拼的是故事和创意"。恰恰相反,这些恐怖片的故事已然是既定的,是那些经过高度抽象和符号化的影像系列——"优于这一世界的影像的精选品"[1]。而这些"精选品"并非原创,甚至并非出自中国自身的历史脉络,它的来源将与资本涌流的来源彼此一致——这样做似乎一举两得,既能完成市场和资本的不断增长,又能干脆地将中国观众与现实生活相分离。于是,好莱坞恐怖片(外加部分经典化的亚洲恐怖片)的现成叙事几乎成为这些国产恐怖片的天然来源。例如,"星引力"导演方亚熙的《夜店诡谈》(2012)有三段故事,无一不来自于既有的叙事模式:多重人格精神分裂,时间穿梭机和精神病院的催眠试验。在精神病院催眠试验的故事中,导演将各种美国大众文化意象拼贴在一起,蜘蛛侠、蝙蝠侠、杰克逊、植物大战僵尸……在这个历时90分钟的电影中,破碎的影像系列不断攻击着观众的感官。另一位青年导演周耀武的《惊魂游戏》(2012)也不出上述窠臼,直接将好莱坞叙事中虚拟/真实混淆的恐怖叙事移植过来,嫁接在《黑客帝国》与《电锯惊魂》(*Saw*)的山寨版中,通过一个虚拟与真实混淆的游戏来测定人的潜意识以考验爱情。郑来志的《恐怖旅馆》(2012)则让男女主人公几次从梦中醒来,几次经历相同的"恐怖旅馆",看起来颇像《盗梦空间》,而导演则表示自己借鉴的是西班牙电影《睁开你的双眼》(*Abre los ojos*)。而《绝录求生》(2012)则一眼便可看出《女巫布莱尔》(*The Blair Witch Project*)的呈现方式。在这些国产恐怖片中,不时出现好莱坞和亚洲恐怖片中的经典意

[1] 居伊·德波:《景观社会》,王昭凤译,南京,南京大学出版社,2006年第3版,第13页。

象——杀戮者总是身披黑袍，而自我防卫则常常使用高尔夫球棒，女鬼总是像贞子一样在梳头……在此，一切恐怖都并非来自于现实，一切恐怖都并非原创，拼贴或盗袭成为普遍现象，观众们在景观所提供的"恐怖"之中体验着恐怖的感受。深度模式被消解了，即使在那些涉及历史的恐怖片中，历史也是缺席的。例如邱礼涛导演的《青魇》(2012)。这部电影的叙事框架仍然来自于既定叙事，主人公压抑多年的凶杀记忆不断骚扰他，使他患上人格分裂。在幻想中，他不断回到自己童年的九里村，试图寻找缺席的记忆。在此，20世纪80年代的九里村已经被呈现为一处怀旧的空间，美丽的小河、静谧的田园，张贴着几幅80年代标语的村委会——80年代被抽象为一些不甚明确却可以辨识的符号。而骆晓月的死也与社会现实没有任何关联，它同样被抽象为极具符号性的"个人的欲望"。应当说，邱礼涛对于80年代大陆历史的抽象呈现或许并非因其香港背景而无法真正进入，而是更多来自于景观化的电影空间已然将影像与历史分离。正是在这个意义上，另一部大陆导演朱敏江的电影《查无此人》(2012)做了相同的符号化处理。同样的被压抑的杀人记忆，同样回到20世纪80年代。而在那个隐藏"八十年代"记忆的荒僻孤岛上，追寻更像是不间断的抹除和擦拭，它将历史还原为一段举世皆有的弑父本能、一段无以言说的空白。在这个意义上，后现代主义仿佛真的随着青年导演的亮相而在作为大众文化的电影空间中全面登临，同时，由于中小成本电影与青年导演的紧密关联，甚至使其比国产大片还要彻底地贯彻着"分离"的意识形态。

　　随之而来的是观影功能的改变。观众的功能以空前严密的方式被编码到消费主义逻辑之中。也就是说，观众开始受制于这些符号化影片所内在的强制性，并以提供被动的快感和满足为代价，共同致力于维护影片促进市场和资本扩张的目的。当观众的功能内在于消费主义逻辑时，是否选择看一部电影或许仅仅具有鲍德里亚所说的"道德律令"的意义，即主体是否符合共同体规范，是否可以分享共同体的话题。当影院空间已经变成分离/物化的意识形态演武场，观众只能以"烂"、"极品"等各种空洞而谵妄的评语来掩饰早已知晓的言之无物。景观是资本

和商品的殖民化，在这一空间中，阿甘所谓"业余"的电影观念倒显得十分"专业"：

> 我想做电影其实和其他生意没有什么不同。一开始我就考虑完全从商业的角度进入，就是投机和投其所好。……我其实是一个非常业余的导演，拍电影完全是玩票性质的，所以我没有什么风格。我和观众一样，今天看这个电影好，就梦想着将来有一天也拍一个这样的。[1]

如是，在这个空间中，似乎只有最能促进资本增长的电影技术被纳入有效的话语规范，除此之外的电影诉求或质询都将是无效的。这在"成功"的青年导演陆川这里已经被表达的很明确了："我们在市场上不能用情怀抵抗，我们用制作抵抗，自己还是要提高，至少要在制作上不丢脸。我们已经习惯了导演中心制，习惯了我们去向观众布道。好莱坞不光是制作，我们要向他们学习尊重观众的态度。"[2] 在这种道德的强制性之下，电影成为首当其冲的沦陷者，快感越来越被规范在以类型片为名的有限领域之内，恐怖感也被强制于有限的几个范畴。面对这个强大的系统，拒绝成为代理人的个体将被放逐于结构。2012年第六代导演的集体亮相成为恐怖片系列的另一处注脚，王小帅依然在《我11》中拒绝成长，"长大成人"的空间似乎在第六代诞生的时刻便已然封死，但正如第六代自身也不得不正视的：我可能失去从业资格，这真的不是危言耸听……[3]

[1] 张英："《天黑请闭眼》玩的就是恐怖"，《南方周末》，2004年4月16日。
[2] "王小帅抱怨新片票房惨淡被讥：拍好看点自然有人看"，《海口晚报》，2012年6月20日。
[3] 管虎语。"王小帅抱怨新片票房惨淡被讥：拍好看点自然有人看"，《海口晚报》，2012年6月20日。

无所畏惧——青年导演的新主体

然而，尽管"分离"正在景观的奇幻间发生，尽管在精神分析学、马克思主义等众多理论流派中，恐惧感已经获得近似荣格原型式的分析——俄狄浦斯情结、宿命的死本能以及商品拜物教都可能成为恐怖的源泉，但一个不容忽视的问题仍然在于，恐怖感的基本建构规范仍然是历史化的，即寄寓超验观念的原型必须能够还原到现实或历史中的某一点上。在此，恐惧感总是寄寓着对于历史的记忆和反思，幽灵总是身着不同面具现身于不同的舞台。这一"恐怖法则"始终规范着中外恐怖片的叙事逻辑。例如，中国新时期以来的国产恐怖片始终哀悼、突显和遮蔽着"文革"这一社会主义内在创伤。直到20世纪90年代中期，中国国产恐怖片仍然复制着这一模式。在90年代的《雾宅》(1994)、《鬼城凶梦》(1993)等恐怖片中，迫使表面看来时尚而华丽的世界惊恐万状的仍然是潜藏其下的"文革"记忆。因此，当新世纪资本扁平化的巨力引发了影像与历史（现实）的分离，或者说当资本忙于对于第三世界主体记忆与现实进行抹除，这种"主体中空化"事实上意味着恐惧感的消失——当自我欣然接受另一重主体化的规训，主体只能模仿来自超验原型的恐惧叙事，并且接受这些恐惧感的能指化，它们被移植过来之初便已然放弃了与现实中的所指和参照物的勾连，主体只能模仿或试图模仿他者的恐惧感。与此同时，对于主体中空化的反抗则构成了亚洲恐怖片得以盛行的内在驱力之一，泰国恐怖片不断钩沉的朱拉隆功大帝正是其恢复主体记忆和再度历史化的努力。事实上，中国主体同样感受到这种危机，阿甘唾弃"文革恐怖片""不堪现状"的事实本身便已经预示着另一重主体化的逼近——在"后冷战"的冷战式结构中，唾弃自我历史的结果只能是投入他者的怀抱。但遗憾的是，中国当下的恐怖片似乎并未呈现出泰国式的焦虑与反抗，恰恰相反，纵观2012年恐怖片中的国际化表象，中国主体仿佛已经悠然恰如地进入了世界主义的主体之中。这一主体置换与主体失忆的过程是伴随更年青一代导演的出场而发生的。网络小说、动漫和游戏的恐怖叙事本身携带着将世界扁平化的内

核，而青年导演所能触及的历史地平线仅仅是80年代，他们所能提供的童年、青春甚至中年叙事都与网络及大众文化密切地裹挟在一起。更为重要的是，中国异质性历史和隐秘记忆早在青年导演执镜之前便已经被顺利编码在"有中国特色"的日渐强大之中。作为既成的成功者，记忆中繁复的置换和无名丧生的幽灵只需修个坟墓给个名字，或被指认为成功的阵痛就可以了。在这个意义上，可供中国主体恐惧的资源的确不多，甚至没有像泰国那样怯于映照的完美镜像——以反殖民著称并令后人深思的朱拉隆功大帝。身处这样的语境，大部分青年导演能够从现实中索取的恐惧感似乎只能指向那些早已被资本宣告为过时的东西。朱敏江力图"讲故事"的长片处女作《查无此人》正是如此。序幕中，屏幕上正以新闻播音员的标准腔调播送著名医生辜大庆遗体告别的消息，新闻特有的语音标识、评定辜大庆的套话，加之一旁滚动字幕"小麦增产……"，以及镜头后拉而出现的80年代彩色电视机，共同构成对于特定话语系统的指认。而当一个身着《惊声尖叫》黑袍的杀手用锤子砸碎正在播放的电视机，字正腔圆的语音戛然而止，影片片名"查无此人"随即进出，一个几乎缺失了幻象维度的叙事被直白地建构起来，被"官方"语言系统指认的那个高尚医生是不存在的，根本查无此人。但应当说，作为一部以惊悚悬疑为卖点的恐怖片，片头部分恐怖感的营造是全然失效的。因为此处恐怖感所依赖的对于既有"官方"价值系统的戏仿或反讽，首先要建立在这一"官方"价值系统尚处隐形（尚未被指认）、尚未遭遇陌生化呈现的基础上。但事实却恰恰相反，对于这一价值系统的陌生化呈现早已在第五代、第六代乃至众多其他文本中以各种方式进行编码。换言之，这一系统已经变成齐泽克改写的著名滥套："我早就知道，但是还是……"而在这个意义上，影片叙事层面提供的悬疑事实上只是将一个人尽皆知的可说之物再说一遍（当下，连这套官方语言系统的重镇央视新闻都大肆宣告要进行改版），在唤起恐怖感的层面上其实可有可无（很多观众事实上也根本没有注意到片头）。而抛去影片的叙事体内容，唯一存留的恐怖手段便只剩下视听能指，以及荒山孤岛肆意而为的场面调度。

面对主体的失忆以及由此而来的恐怖感匮乏,更多导演选择上述已经谈到过的方法,直接移植外来的恐怖感,以尽管是异己的潜意识填补自我的匮乏与缺失。《半夜不要照镜子》(牛朝阳导演,2012)将镜子所隐喻的西方形而上学传统嫁接到"中国民间故事"之上,而这所谓的"民间故事"也只是疯传于网络的全球化"灵异故事"。另一部《致命请柬》则搬用了日本小说《温泉旅馆》,以几个装扮中国的演员演绎极富日本风格的温情推理小说。更为莫名的《十二星座离奇事件》(2012)则将畅行于世界大众文化的星座占卜牵强套嵌在莫须有的故事之上。在这种移植之中,恐怖感其实是不存在的,观众之所以笑场并吐槽原因正在于此。与其说视听语言的调度增强了恐怖感,倒不如说大呼小叫的视听呈现更证明了恐怖感的缺席。或许也正是在此,深感不满的恐怖片导演开始热切抱怨中国电影审查制度的严苛:恐怖片甚至不能正面呈现鬼魂,不得不将"鬼"逻辑化到"心中有鬼"上来。这其中所蕴含的逻辑恰恰也是当下恐怖片的危机所在——"心中有鬼"所必然牵扯的现实指涉物已然被主体遗忘,而"鬼"所表征的非经验化而简单干脆的解决方案又恰恰是被禁忌的。由此,必须返回现实以及现实(历史)的被放逐催生了当下遍布国产恐怖片的二元对立——现实与幻象的对立。这些青年导演们几乎已经遗忘,讲述现实必然依赖幻象或者现实本身就是幻象,二者并非一定是对立的。而当二元对立得以建构,导演们便力图创建一种规避现实的幻象,再将这些幻象生拉硬拽到某种"现实逻辑"中。而这些叙事的盲点在于,虽然恐怖片与惊悚片区别在于"鬼"的存在,但恐怖片为什么一定要正面(或特写)呈现鬼魂?基于现实的"心中有鬼"为什么只能是退而求其次的选择?青年导演们因何失去讲述"心中有鬼"的能力?

不言而喻,基于这一对立的文本将携带致命的破碎性。《半夜不要照镜子》事实上还是直接呈现了白衣蓝爪的"镜鬼",不惜笔力地铺陈镜鬼传说。但又努力将其一一还原到"现实层面"——邪教组织"情花会"为骗婚骗钱而装神弄鬼。毋宁说,漏洞百出的"现实逻辑"完全无法整合镜鬼的存在。影片中的"现实"(情花会)与"幻象"(镜鬼)更

像是彼此穿越却无法触及的碎片。问题并不在于"镜鬼"不够惊悚或不能呈现过于血腥的杀人场景，也不在于是否承认鬼魂的存在，而恰恰在于现实的缺席——随意编纂的邪教组织"情花会"不能触及任何集体无意识甚至仅仅是有效的个人无意识，在其之上加载任何外在的幻象都只能更进一步地背离现实（历史），从而远离恐怖感的触发点。在这个意义上，将现实（历史）与幻象对立起来是为了遮蔽现实已经被放逐的事实。而这一事实的达成正在于被这些导演所代表的新主体正欣然沉醉于自我中空化的境遇之中。全球化与后现代主义互为表里，正在进行主体的置换，在这个意义上，或许当下恐怖片中正在流行的"置换身体"能够真实地唤起主体的内在恐惧，而国产恐怖片《镜中迷魂》也借用了这一套路。遗憾的是，这部直接移植好莱坞"原型"，同时避免任何语境化或历史化的电影，恐怖感仍然是极度匮乏的。面对这些失去历史化能力的叙事主体，似乎有必要翻转刘小枫《这一代人的怕和爱》的论断权作本文的结束语：这一代人似乎太久沉溺于爱之中了。面对那些在爱的话语中被抹平、被无名化的记忆，面对主体与历史/现实的疏离，当下的青年主体应该学学别的东西了，如果仇恨仍然被禁忌，那就先学学恐惧，未尝不可。

亚际一瞥

《圣殇》的三个主人公:清溪川与一对母子
《低俗喜剧》:命名港片的焦虑/狂欢?
《间谍》:「鹣鲽」与韩国半岛的未来
《夺命金》:人浮于钱的拜金时代
《桃姐》:送别式与授勋礼

《圣殇》的三个主人公：清溪川与一对母子

权度暻

导演、编剧：金基德
主演：李廷镇/赵敏秀/伍基洪/姜恩珍
韩国，2012年

　　2012年9月，金基德导演的电影《圣殇》在第69届威尼斯电影节上，获得了最佳影片金狮奖。在第32届韩国电影评论家协会奖上，享受了最佳影片奖、最佳导演奖和最佳女主角奖之三连冠光荣；在第33届韩国青龙电影奖上，也夺得了最佳影片奖。而且，作为导演的金基德在第49届大钟奖电影节上成为评委特别奖得主，同时在第2届美丽艺术家奖上还获得了大奖。《圣殇》虽然拥有如此跨国的辉煌的获奖经历，观众却仅为59万人。正如金基德所说，他不是在韩国很受欢迎的导演，而且他的作品一般是国外观众数比韩国观众数更多。基于该事实，《圣殇》的不太如意的票房成绩也许是很必然的结果。但是不容忽视的是，这次的《圣殇》的确不同寻常。因大企业投资与其下属的分公司电影院的同谋，《圣殇》只有在极少的影院屏幕上上映（屏幕数上映当时为153个，获得金狮奖后238个）的机会，并且因它算是个低利润率的电影，撑了4周以后就给商业电影让了座。这种大企业的垄断是从前一直存在的，也是金基德的电影常遇到的尴尬的现实。这就是，CJ集团的下属分公司电影院"CGV"和乐天集团的下属分公司电影院"乐天影院"等，他们利用出品公司与电影院是同一个集团的有利条件，将自己投资的电影大量供给其下属影院，或即使影院的满座率明显下降，不过为了增加观影人数记录

而耍一些继续延期上映期间等的小诡计。但这次的《圣殇》与今年创下了韩国电影史上最高票房纪录的《盗贼同盟》(SHOWBOX投资，出品)、今年第二次突破了千万观影大关而创下第三位票房纪录的《光海：成为王的男人》(CJ投资、出品)对比，使观众清晰地认识到影院垄断问题。这样关于资本主义残酷史的《圣殇》遇到了资本主义垄断的冷酷的现实，在这一点上《圣殇》成为更具有症候性的电影。

2012年韩国以一共动员了1.9亿名观众入场观影而创造了韩国电影史上年间最高纪录（其中，韩国影片占有率达至59%），而且传统的票房淡季与旺季的境界已消失，今年放映过的很多电影也更新了票房纪录。在韩国电影如此的成长与辉煌的统计背后存在着以《圣殇》为代表的独立、小成本电影，它们为争取到放映影院而战战兢兢。过去因多样的电影之间的相辅相成而可以成长的韩国电影，现在因大资本的垄断而抢夺观众的选择权，把非主流或无名导演驱逐到外面。电影界的繁荣只限于几个导演的事实，好像资本主义的洗礼不能波及所有人一样。

清溪川：极端的资本主义时代

金基德导演曾经这样谈及《圣殇》："我觉得很可惜，我们现在的人

生被金钱所破坏。所以,我想拍有关以金钱为中心的社会。"(《CINE21》872号)而且他在几次访谈当中也说过,"《圣殇》是关于极端的资本主义现实的电影。"他所说的资本主义现实的主要背景是清溪川的那些工具店。该金属工具店为1970年至1980年间韩国电子、技术产业的中心,与韩国的高度成长期同步。20世纪80年代末,以电脑、因特网为中心的IT潮流涌起以后,大多数劳动力与顾客搬到了龙山电子商街,清溪川迅速变成了贫民区,2006年它又重被列为再开发地区。不过,因房地产经济不景气和附近的世界文化遗产而致使这计划告吹,现在却维持着80年代的面貌而被荒弃。要还债的劳动者的作坊、有江道家的楼、给江道指示的高利贷者的办公室都是在清溪川拍摄的。即,清溪川是放债人、借债人和寄生于两者的江道所生活的现实社会的缩影。

有一个劳动者,在与江道一起眺望清溪川鳞次栉比的高楼大厦后自杀了。正如这个劳动者所说,这地方分明显示了资本主义的明与暗。又暗又窄的作坊、机器的尖啸声,都使人很难相信21世纪的首尔还存在着这么落后的空间。其附近有着我们(观众)正生活着并熟悉的大城市面貌的、"我们所知道的"清溪川正俯视着该区域。以工具店为生活基础的劳动者们都在资本主义的金字塔的最下面努力工作,赚的钱却极少。而且大多数店铺都面临着停业,劳动者能接的活越来越少。因此,他们开始涉足高利贷,300万经3个月变成3000万而威胁他们。被资本主义华丽的一面遮挡而我们平时看不到的陌生的场景继续反复。若这部电影让我们觉得更冷酷及残忍,是因为清溪川所拥有的象征性。在机器的间隙看得见的人物、卷帘门已关闭的大部分的店铺、或与此相反像看纪录片一样,当轰响着生猛地运转的机器展现为全景画面时,可以明白该处并不是单纯的背景。这里既是资本主义社会的缩影,又是这部影片的活生生的主人公。作为80年代资本主义成长的基础的地方,现在接受不到发展的洗礼,而以更衰落的面貌被遗弃。甚至连帮助劳动者维持生计的机器也偶尔变成了威胁劳动者的凶手。

母亲：作为救援者的圣母玛丽亚

有一天突然出现的美善使江道内心波澜壮阔。当然，江道开始并不相信她是自己的母亲。不过，在她吃了江道亲自剜去的江道的大腿肉并接受了被强奸的威胁之考验后，才得以被接受为亲生母亲。美善始终保持着阴郁及可怕的感觉，这跟江道的气质比较像，因其相似之处，观众比较容易接受美善是他的母亲。但是，江道因母亲的出现而习惯了生活上的变化时，她的真面目暴露在观众们的面前。观众们发现通过了江道全部考验的她的忍耐并不是出于对江道的母爱，而是源自对亲儿子相久的母爱。相久因江道而变成残疾人并自杀，所以她所有的行为都是为相久报仇的前奏，此时此刻故事的中心由江道转移到美善身上。

她的复仇的独特之处是身处金钱万能的现代，却谋划"精神上"的复仇的事实。江道只因母亲的存在而变成过去截然不同的人。他能把保险证书还给快要当父亲的劳动者，以及放弃一些象征着未成熟、野蛮生活的方式（比如把活着的动物直接抓回家料理而吃等），而跟母亲正常地吃饭，并且开始以敬语代替粗俗的平辈语与詈言。尤其是他跟美善逛街时，拿着孩子们才会喜欢的气球而高兴不已的样子制造出一种好像他重新出生而开始新的人生的感觉。并且，他跟美善一起生活后，向她提出的问题是："钱是什么？"这表示他首次开始思考自己与自己的工作。因此，美善的报仇有讽刺性。为了报复恶魔而给恶魔提供了母亲，恶魔却被拯救成一个崭新的人，即作为报仇的对象的恶魔消失了。进一步说，"母亲"为了给已经得到救援的获得新生的人带来巨大的创伤，不得不牺牲自己。

当然，冒充他"母亲"的美善的决心动摇了。美善在破楼上对着亲生儿子被埋葬的地方说："相久，对不起。我本来没打算这样。那个家伙也很可怜。江道很可怜。"她的报复心因已被救赎的江道动摇，结果母爱战胜了报仇的欲望，她在江道的眼前跳楼自杀。因为作为报仇主体的母亲的牺牲，《圣殇》的报复叙事与此前的以报仇为题材的大部分电

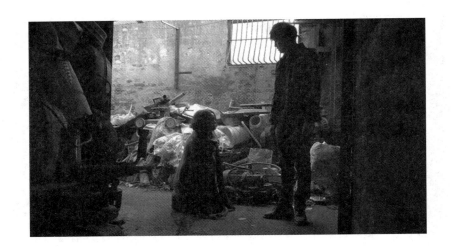

影不同，上升到一个人的救援，并因其救援，上升到一个报仇的连锁环节被斩断的崇高的层次。

其作为救援者的"母亲"的登场意味着蔓延着物质万能主义的新自由主义时代重新需要母爱。在影片当中，除了美善之外，还出现了几个母亲或女性——为腿残疾的儿子报仇的老母、失去了儿子的老母、代替残废并酒精中毒的丈夫维持生计的妻子，而且几次出现的"你没有母亲吗"的诘问，也许是说我们非常需要来照顾这残酷社会的母亲。这种向母爱话题的回归让人想起2008年出版的畅销小说，申京淑的《请照顾我妈妈》。这本小说2011年在美国也被翻译出版并受到很大的欢迎，这种关于母爱的既平凡又陈旧的情节重新受欢迎的最大的原因是它讲了有关在拜金主义社会里也没动摇，也不需代价的母亲的牺牲精神。其小说的结局是女儿站在米开朗琪罗的《哀悼基督》($Pieta$) 雕像的面前，从圣母玛丽亚身上想起母亲，以"请……请照顾我妈妈"的台词为结束语。在《圣殇》里的"母亲"身上也有牺牲、救援、怜悯的三个关键词，它把题目所意味着的——米开朗琪罗的《哀悼基督》或意大利语的"Pieta"意为"慈悲"、"怜悯"——信息融进作品。

尤其是其母亲形象也与金基德以往的电影有不同的一面。金基德的电影一直遭许多女权主义者批判的原因是他作品里描写男性与女性的

方式——男性常常描写为精神上未成熟而有所欠缺的人，为了他的成熟或充足欠缺而"利用"女性为性对象。江道没有食欲而性欲也被不知不觉地以梦遗消解，美善也同样以作为来填充这种欠缺的方式而登场。但是，跟以前的作品的不同之处在于（虽然有相似的性关系），女性以在道德上不能发生性关系的"母亲"出现，而美善成为报仇的主体，她救援江道，却没有描写成被利用的对象。

江道：赎罪的耶稣

跟韩语的"强盗"发音相同的江道是在资本主义间隙寄生的恶魔，被救援的他却被发现是个资本主义的替罪羊。美善自杀之前，觉得江道可怜的原因也正在这儿。如上文所说，自杀前她的台词不是以"那个家伙也很可怜"为终结，而是又加上了"江道很可怜"的原因也许是因为江道的名字具有双重意义。"江道（强盗）"之所以可以看成被怜悯的对象是因为强盗的人生不是本人所愿，而是因其他条件不得不做时，即，相比行为的结果更关注其行为的原因时，才可能的。影片当中江道的罪恶不是因为他的本性坏，而是描写为因为社会的不合理或美善所说的母亲的不在。母亲出现之后，他在恢复主体意识的过程当中，重新面对社会的两个阶层——资本家与劳动者时，这两个阶层都说江道是"恶魔"或"刽子手"。指使他从借债人那里收回钱的老板说："我只说让你把钱收回来，没说让你把他们弄成残废。简直就是刽子手。"借款的劳动者们说："用金钱磨难人的恶魔。"这样，他在有钱人与没钱人之间都不能被承认的事实，使他向赎罪更迈近一步。

母亲消失之后，江道怀疑是受他迫害的某一借债人绑架了母亲，于是开始搜寻。借债人无一例外地生活遭到了破坏，同时对江道充满仇恨与愤怒。他们因变成残疾人而无法继续工作，将绝望与愤怒延伸到他们的母亲、妻子和儿子身上。已被母亲救援的江道不能再毫无表情地袖手旁观他们的生活。他们的痛苦开始转移到江道身上。通过如此的

"巡礼"过程，江道在为了埋葬去世的母亲而挖的土里，发现美善的亲儿子的尸体穿着她亲自织的衣服时，他没有愤怒也没有变成更残忍的恶魔。结果，凌晨他到想把他系在车下磨死的夫妻家去，把自己悬挂在卡车底下，在高速公路上以挥洒自己的鲜血的伤心而惨烈的方式来赎罪。

江道的赎罪是资本主义的替罪羊向另一个替罪羊求饶，所以，他的死亡不能简单地被当作改恶从善的恶棍的自杀。他的背后有从因面临着拆除而失去了工作，只有债务的劳动者那里，利用作坊主因公致伤残保险，非法赚钱的高利贷人，这高利贷人并没有走上赎罪之路。即，要真诚地求饶的该是他们，不过江道却扮演了这一角色。这正如上文所说，与题目有关。通过直接模仿米开朗琪罗的雕像的海报及江道给美善看的跟耶稣的腰部伤痕相似的位置上的疤痕，可以知道江道被比喻成无罪却为了人类而做出牺牲的耶稣。也和题目一样，他的牺牲是通过向因钱丧生或致残的人们道歉来博取同情，也是为我们走资本主义极端的社会祈求神的恩赐。

《圣殇》中不同寻常的是报复创造了救援，而救援又创造了赎罪。当然，其赎罪与美善放过的兔子一上路就被车撞死一样，也可能是万般无奈的江道的选择。可是，这部电影里所充斥的宗教色彩与其结局仍然处于金基德在过去作品里持续提问的延长线上。透过江道的窗子可以看得见家门口的那座大型教会，即使在半夜三更灯光也照亮着十字架，他却一次也没意识到教会的存在。他的救援与赎罪没有在离家很近的教堂完成，反而在郊外得以实现。这样，救援依然在离我们远的地方。这正是该影片结束后，对现实的怜悯、悲哀和对救援的绝望能同时体味到的理由所在。

《低俗喜剧》：命名港片的焦虑／狂欢？

曾健德

导演：彭浩翔
编剧：彭浩翔/陆以心/林超荣
主演：杜汶泽/邵音音/詹瑞文/薛凯琪
中国香港，2012年
获韩国富川国际奇幻电影节"最佳亚洲电影大奖"、加拿大蒙特娄奇幻电影节电影节"最佳亚洲电影银奖"

今天当我们去研究香港电影的时候，要面对的便是其属性的转变。它不再单单指向一种电影工业的制作模式，而是有其政治、道德的面向。在香港电影人大批北上为内地市场制作电影的浪潮中，香港电影，相对合拍片的大制作好像有其明确所指一样，意味着一种关注本土利益的政治立场，尽管合拍片在回归前早已出现。因为这个"本土"面对的是全球化底下资本融合所形成的合拍片现象，对抗的是去港味的国产片。这几年的香港电影都尝试以本土去响应这些现象，从《七十二家租客》、《岁月神偷》到《桃姐》。2012年彭浩翔的《低俗喜剧》更是以三级、低俗为卖点，受到大部分青少年的欢迎。它的成功其实也响应了当中的焦虑，因而被称为本土的、地道的、充满港味的电影。相对合拍片的大制作，《低俗喜剧》只用了12天的拍摄期，花了不到800万的制作费，在香港获得3000多万的票房，在2012年的华语票房纪录排名第二。在片中饰演广西黑帮暴龙哥的郑中基更在第49届金马奖赢得最佳男配角。在这几年一片对港片的狂欢之中，叫好又叫座的《低俗喜剧》其实是症候性的，因为它充满了当下对香港/香港电影命名的焦虑。

他者凝视下的"低俗"

《低俗喜剧》最令人狂欢的地方是它充满了大量的脏话、大量香港人才懂得的恶俗,而这些都是合拍片所没有的。在不同的媒体的报道中,导演彭浩翔与男主角杜汶泽都认为,现在的电影很少是为香港人拍的,很少纯港片,希望可以有一部电影只为香港人而拍,希望可以拍一些疯狂一点的喜剧,呈现别的地方没有的东西,寻回港味。他们甚至愿意减低导演费与演员薪酬,多拍一些本土的电影。"港味"消失,不但驱使了本土电影的再一次呼唤(包括电影人与影评人再定义本土,定义香港电影),也再一次展示了香港电影甚至香港的"不可能性"。香港电影的主体其实是冷战地缘经济下的结果,而并非本质地形成的。作为一种香港的不可能性,一种缺失,有趣的是,彭浩翔以"低俗"作为对香港电影的定位。在网上的电影花絮中,他更说明"低俗"二字其实是来自内地用语。相对香港自20世纪八九十年代以"无厘头"(一种来自本土的、粤语的)指认香港的喜剧电视节目和电影,"低俗"是近年从内地入口的用语。那他为什么一方面要以"本土"对抗合拍片;另一方面又以一种他者凝视的角度去进行自我的书写,在一种"低俗"与"高雅"的二元中,站在对方凝视的位置?作为一个出生成长在香港的人,笔者不是反对"低俗"的电影,更欢迎电影院中遗忘已久的笑声。不过,我反对这种"低俗"的位置只不过是大他者凝视下的产物,而并没有真正意义上的颠覆。悖论的是,香港观众似乎认同于这种位置,而没有发现当中的矛盾。真正的矛盾其实来自,在内地与香港合拍片的浪潮中,香港电影人为香港电影这个缺失找寻一种主体位置,而不得不用内地的准则去标签自己。随着电影上映时闹得热烘烘的国民教育,本土意识等炙手可热的话题,"低俗"的想象位置因而是迷人的,是关注本土利益,是香港人才懂的。笔者所关心的是这种命名所形成的幻象、想象如何可以或不可以让香港人批判地想象自身。因为它不一定给本土带来什么利益,相反可能只是重复导演一直以来想打破的二元对立的框架。再者,"低俗"能否对香港电影带来不一样的思考?除了"低俗",香港电影还有什么呢?

无论电影人或影评人如何对香港电影/港味下何种的定义,最终都是武断或不可能。因为今天所说的"港味"只不过是全球化、回归后、新世纪合拍语境下的产物,作为一种身份认同以及补充。因而当我们去拆解种种依附在香港电影上的定义,我们最终一无所获。内地香港合拍片的出现敲碎了香港电影或港产片的自我想象,而《低俗喜剧》尝试弥补对香港电影想象的可能。可惜《低俗喜剧》却以这样矛盾的主体位置去述说一个关于自身,关于电影人的故事,疏远地、斜视地去书写香港电影。这个位置是十分重要的,因为它恰恰影响着整个叙事,影响着片中香港电影人如何有效地论述自身。因为影片与其说是讲述一个关于电影的故事,倒不如说是彭浩翔以元电影的方式向香港观众唠唠叨叨,尝试解释自身的位置,解释自我的创伤。

失语的叙事

影片包含两条叙事线,第一条是电影监制杜惠彰(杜汶泽饰)出席大学讲座分享监制的工作直至他监制的《官人我又要》首映会;另一条

则是杜惠彰从向保险公司推销植入广告赞助到监制因意外而昏迷这段期间的种种辛酸包括寻找投资者、女角、导演、妻子的不理解等。贯穿它们的是间或出现的杜惠彰面对镜头的自白。为什么说它只是一种唠唠叨叨，第一个原因是它其实一直没有说明作为电影人的艰辛，或者香港电影工业的真实状况，而只有边边角角的零碎的刻板形象。我们或许从片中认识监制的工作就如"阴毛"的缓冲、植入广告的运作，电影人北上找投资者，但我们完全没有看到香港电影不景气的结构性原因，如内地电影市场的状况如何影响香港电影工业生产。反而，所有问题好像只是个人的际遇与运气。问题好像不过是杜惠彰是一个不称职的上司、父亲和丈夫，只不过是他太贫穷才无所不用其极找到来自广西的黑帮暴龙哥作为投资人，只不过是暴龙哥的重口味才会合作拍摄一部新三级片《官人我又要》。两条主要的叙事线都没有说明在香港电影人与大陆投资人合拍的时候真正的问题所在，譬如说审查制度、内地香港观众的市场差异、热钱的流入。哪怕是关于香港电影工业的特色、电影制作运作的过程都没有呈现。最终问题只回到个人问题，如婚姻、资金与黑帮。反而彭浩翔第一部电影《买凶拍人》，同是诉说电影人的辛酸，却能更多方面去说明香港电影工业问题，如后期制作的苟且、投资方的阻挠、市道不景气等。当然有人一定会辩称说《低俗喜剧》毕竟只是一部商业喜剧，并不是电影工业报告，也不是社会报告。的确它只是一部喜剧，但它又想向香港人呈现电影人的现况，支持一下香港电影本土工业，却放弃有效的呈现。难道一部喜剧跟问题意识截然划分？其实不然，因为彭浩翔2010年另一部作品《志明与春娇》既能从香港禁烟条例说起，又能呈现香港城市不同的空间组成，却不流于表面。说它唠叨的第二个原因便是，它回避了面对香港电影而出现的失语。因而，杜惠彰面对镜头，面对香港观众说了很多话，但最终没有说出什么。我们没有见到拍摄过程中香港电影人因为合拍的挣扎，我们甚至看不到拍摄过程，因为影片随着监制的昏迷，而跳到三个月后的《官人我又要》的首映。除了喜剧化的、夸张的形象外，我们也没有看到现时合拍片内地投资人有效的形象。除许鞍华《桃姐》以仅有的叙事段落去描写容易受骗的博纳电影公

司的于冬老板外，其他的关于电影的电影都没有呈现有说服力的关键的内地投资人的形象。

这种唠叨其实是失语的表现。因为什么都说了，但同时什么都没有说到点。与其说导演捍卫"本土"，关心香港电影，倒不如说《低俗喜剧》成为他的道德挡箭牌，作为他并没有放弃本土市场，他没有妥协的凭证。然而，观众不要忘记他早已经旅居北京，也开始拍摄合拍片。虽然他的《春娇与志明》继承《志明与春娇》的口碑在内地与香港大卖，片中还保留粤语脏话以及加插片尾的笑料都博得两地的欢心，但同时他也忽略了《志明与春娇》中大量有意思的城市空间描写以及放弃了在《春娇与志明》中有效地描写内地人的形象。我想说明的是《低俗喜剧》像《春娇与志明》以粤语脏话与桥段取胜，并放弃了对问题、形象更有效的探讨。它回避了香港电影工业的事实与问题，即香港电影由来不是纯粹的，也不光是拍给香港人的。因为这种回避都是为了获得"本土"的掌声。因此，真正的问题没有被呈现，失语出现了，然后便以"低俗"想象性认同来填补对本土、香港电影的讨论。因此，电影一开场彭浩翔便开宗明义地调侃："本片经影视处审定为低俗喜剧，内容充满不雅用语、成人题材、政治不正确、歧视及色情性描写。因此，本片被编定为比'家长指引'类别更高一级，'家长指责'类别……"观众对影片的狂欢，一方面来自"低俗"与"本土"的耦合，另一方面也是它不曾对"本土"说明什么。

功利的"低俗"

《低俗喜剧》的"低俗"来得迷人也在于它"反低俗"的悖论，述说一个关于成功的故事。因为它跟主流电影叙述没有分别，讲述的是一个失败者如何力争上游，片中对电影充满理想的丈夫、父亲，但又是不修边幅、脏话满嘴挂的电影监制如何排除万难地拍摄成功，然后片约不绝。片中所有"低俗"的东西都在于成就、指向不再"低俗"的发展逻

辑（他可以兑现对女儿的承诺，接受电视节目《东张西望》的访问、电影的成功与卖座）。最创伤性的经历莫过于杜惠彰为了博得广西黑帮投资人欢心，甘愿去"屌骡仔"[1]（与骡子做爱）。这个创伤性记忆是不能言说，他甚至以"断片"来做比喻，说明不能记起那段经历，但有时却又会想起某种不快的感觉。甚至当少女模特儿爆炸糖帮他口交，他还是早泄的（他几次说明"我平时没那么快的"）。这种象征式阉割不但展示作为香港电影人的地位的逆转，但同时也是指向成功的、线性的发展必须的仪式。有趣的是，这个创伤性的经历造就了他的成功以及彭浩翔自身的成功。因为戏里的杜惠彰以及戏外的彭浩翔都是靠贩卖创伤性内核来达到成功。杜惠彰因为在讲座中以"屌骡仔"这个事件作为卖点，并赢得公众以及媒体的关注，才使原本不满的暴龙哥回心转意，允许电影上映。《官人我又要》的成功可以使杜惠彰不停开拍电影，并把《官人我又要》成为系列，又在电影节得奖。现实中，彭浩翔也因为这个喜剧化的创伤性内核赢得了观众的掌声。这个来自内地与香港电影合拍的创伤性经历最后指向的却是一条成功的道路。因此，连模特儿爆炸糖也得到可指待的未来，得到日本人买了她设计的色情游戏《幸福起航》，也成为游戏的代言人。创伤性的经历只成为一种代价、交易，而"低俗"转变为成功的发展。尽管片末杜惠彰被催眠，重回创伤经历，但这些都是成功以后回溯地赋予创伤经历的意义，即"监制的牺牲"，终止了其他意义的滑动。

这种符号化认同其实是来自杜惠彰前任妻子曾丽芬。她是冷酷的、不近人情的律师（专业人士的象征），对住在杜惠彰家的爆炸糖指责为污秽。她恰恰就是"低俗"的对立面。同时，杜惠彰女儿的校长对他的指责也是一种训令："每个父母都希望子女比自己优秀，出人头地，希望他们交一些聪明的朋友，提升自己。当然有些"Loser"比较习惯和相同水平的人相处，这样感觉会舒服点。"作为失败者的杜惠彰，既没有能力偿还赡养费，欠别人钱，又不能作为一个父亲的好榜样。为了成为一

[1] 粤语中还有"揸骡仔"一说，即指因工作而辛劳。

个胜利者（有责任的爸爸、电影监制），画面配以一个沉重的、背光的、不低俗的场面调度与镜头切换，他在电话中向曾丽芬承诺，不会问她借钱并会处理好赡养费，而且不会放弃见自己的女儿。矛盾的是，当他要反抗失败者话语的同时，却是以胜利者的逻辑来完成，最终他可以"有钱开饭"（曾丽芬骂他为了电影而没钱开吃饭）。因此，影片最后出现的是新的家庭书写，理想的母亲／妻子不再是冷酷无情的曾丽芬，而是口交了得的爆炸糖；理想的父亲／丈夫也不再是欠钱的倒霉的电影监制，而是成功的电影监制。尽管他们都因为"低俗"而成名，但他们却没有颠覆任何关于胜利者、发展的逻辑。

与其说《低俗喜剧》是低俗的，又或者代表香港电影的本质，倒不如说它反映了香港功利的、实际的意识形态。戏里戏外，无论是"低俗"的位置，还是主人公摆脱失败者的位置都是依靠既有的符号价值，而没有带来新的可能性。父／母亲之名的重建只不过是贩卖"低俗"而不是真的"低俗"，只不过是在交换价值的范畴内完成，而不是创建新的价值体制，如无偿的电影梦或在电影工业里真正的牺牲精神。《低俗喜剧》的大受欢迎，也只不过充分表现了香港本土命名的不可能，填充的却只是从既有价值体系中的选择项或转喻，如实用主义、功利、低俗。然而，这些选择项或转喻又是如此有效，因为在整个民粹的、保守的怀旧主义的语境中，本质主义的定义是对弱势的关注，是带有道德性。因而，说"我香港人就是低俗"，"我香港人就是功利"反而是一种弱势的自我宣言，而不是羞耻的事。可惜的是，情绪式的宣言过后，并没有解决由此而来的问题。的确，彭浩翔也说这影片并不是要推动民主进程，不应该有什么太大的责任，但是在狂欢之余，我们能否在片中找寻某种希望的指向。"低俗"过后，可否有不一样的本土出现？有没有既不是"低俗"，也不是"高雅"的选项？

笔者对于《低俗喜剧》能令香港观众带来如此大的欢笑是十分感动的，毕竟香港观众有多年没有在电影院开怀大笑。然而，笔者以为喜剧的特色是挑战一些界线以及超越价值系统。《低俗喜剧》其实跟《春娇与志明》犯了同一个毛病，只以粤语脏话、刻板形象以及创意的点子取

胜，而忽略了故事的发展。除了实际的、功利的香港人北上，几乎没有别的呈现，根本没有挑战任何的价值逻辑。或许这种姿态、位置便是彭浩翔口中的"还原现实"（他在电影花絮中，认为在电影中加插脏话只不过是还原现实生活），因为现实就是如此"现实"？2012年对于香港来说也许是很"红"的一年，不但是新政府上台，也是社会矛盾与运动越来越多。内地香港种种政治经济社会法律等的矛盾，激发出香港人对香港的本质再一次追查与质询。最近来自北京的艺评人贾选凝因批评《低俗喜剧》而获奖闹出的一连串质疑与回应，当中包括评审机制、团体与得奖人利益输送、《低俗喜剧》为张声势而自负地义演等，不无展示文化生产者与评论者身份位置的合法性，以及本土文化的再一次急不及待地命名。然而，命名的核心并不是说"我是什么"、"我是什么人"，而是必须直接面对命名的不可能性，以及反思命名的位置，反思殖民的文化以及冷战思维的续存。否则，我们便会犯上上述的错误，错认地把自20世纪70年代中产阶级冒升时所挟带的发展主义认同为"香港精神"、"狮子山精神"、"核心价值"。

《间谍》:"鹈鲽"与韩国半岛的未来

金基玉

导演、编剧:吴民浩
主演:金明民/郑糠云/廉晶雅/刘海镇
韩国,2012年

人们对每个国家都能够用某种词语描述出该国的某种特点。例如,说到法国,人们常常会想到浪漫、艺术或饮食,而说到韩国就会联想到能歌善舞。中国的朝鲜族也以善于歌舞而著名,在中国家喻户晓的著名摇滚歌手崔健也是朝鲜族。最近以一曲《江南Style》而风靡世界的韩国歌手Psy也是个好例子。这可能都来自韩国人体内涌流的热爱歌舞的基因。

但是韩国同时还具有"坚硬的民族主义情绪"与"分裂的国家"等否定性特点。虽然排他的、极端的民族主义会导致类似纳粹主义与法西斯主义所造成的"浩劫",但是作为处在"周边"(periphery)、"第三世界"与"分裂国家"地位的韩国还不能完全舍弃稳健的、抵抗性的民族主义精神。因为这种高度"坚硬的民族主义情绪"与韩国人在20世纪经历过的帝国主义、国家分裂与朝鲜战争等历史事件有密切关系。经受过本民族不断自我相互攻击和伤害的韩国人,常常会在某些国际性体育运动比赛中表现出非常强烈的民族主义情绪,特别是在齐声高喊"统一韩国"或"统一朝鲜"等充满民族主义感情口号的时候。但是,值得怀疑的是,这种民族主义也包括韩国国内的外国新妇、外国劳工以及各种各样的流散者吗?21世纪的韩国已经不再是19世纪时的朝鲜,由于国际交

流与流动业已变成了多元化的社会。那么,为了达成半岛统一[1],在民族主义情绪里,在"兄弟的名义"下,只强调本民族血统的民族主义情绪就很可能自然而然排斥韩国社会内部的多样化的他者,而且也不能解决半个多世纪的分裂所造成的南北之间在政治、经济与社会各个方面的"异质性"问题。

　　那么,在多元化时代为了探讨韩国半岛的和平未来,借用"鹣鲽"的比喻来描述可能比"兄弟的名义"更现实与有效。本文将通过韩国影片《间谍》(2012)的文本分析对以下问题加以探讨,第一,大片《间谍》票房的失败经过如同"没有汽的可乐","汽"即想象力,意思是,间谍片在"后冷战"时代创造的华丽成功神话谱系中,《间谍》的失败原因就在于想象力的缺失。第二,"鹣鲽"这个词汇所给出的想象力能够提供关于南北关系新的认识方式以及脱冷战式想象力的可能性。

[1]　笔者为了保持中立性,在本文中使用"半岛统一"的命名。把南北韩按照汉语的表达方式分别称为韩国与朝鲜。

老套的间谍模式恰如没有汽的可乐

在韩国冷战时代曾出现无数反共主义影片鼓吹反共意识,尤其是战争片与间谍片,更是促成了韩国人对北朝鲜的憎恨与嫌恶。需要关注的是,1999年上映的间谍片《生死谍变》表现出了不同以往的思考,产生空前未有的巨大反响。此后,关于南北题材的影片如雨后春笋般大量涌现,而且有些作品在票房上获得了不小的成功。其中原因恐怕与影片成功地解读韩国大众潜意识中对北朝鲜以及南北关系的强烈期盼有极大关系。本文主要以2012年上映的同类题材影片《间谍》为中心论题,透过当代间谍的"生活性"走向,探讨"后冷战"时代韩国半岛未来发展趋势的重大话题。尤其是南派间谍作为一面镜子会映射出韩国社会当前的现实,于是,"后冷战"时代的间谍片作为一种特殊文本,会提供过去、现在,甚至将来南北关系的反思,而且有些作品还会提供解决南北以及南南矛盾的可能性。尤其是韩国观众对于间谍片的反应,暴露着韩国人对南北关系以及韩国半岛未来的潜意识以及矛盾性情绪结构。"间谍"作为冷战时代政治性最强的题材,反映着冷战与"后冷战"格局里被活捉的韩国观众的心理状况。

2012年9月,以"间谍"为片名的这部影片上映了。有趣的是,《间谍》的主人公是四名长期潜伏在韩国最现代化、西方化、国际化以及个人主义化的城市首尔的北朝鲜南派"生活性间谍",他们在将近10年的时间里没有从北朝鲜接受到任何帮助与命令。为了在首尔这块特别刚硬、刻薄的土壤上扎根,他们已经从"伟大共和国的战士"变成为"生活性间谍"了。在灰色空间激烈竞争的节奏里,作为非法移民者中最特殊的非法居民的"间谍"所展示出的恰恰是韩国非主流者的日常生活。他们为了生存,已变得比韩国本地人具有更为强烈的危机意识。比如,影片里那位已经在首尔度过22年间谍生活的金科长,原本是北朝鲜的一名精英战士,但是为了抚养留在北朝鲜的亲人和在南韩的家人,不得不非法走私威尔刚(viagra)。现在他最害怕的不是"间谍举报"(民众向国家情报部举报他的间谍身份),而是利率不断提升的贷款。就如同另一部间谍

影片《义兄弟》（2010）在客观上所显示出的社会现实意义一样，《义兄弟》是以间谍亲身的所见所感探讨了韩国社会流散者、尤其是来自东南亚的农村新娘这一社会问题，而《间谍》则同样是用四个南派间谍的视角讲述了韩国国内的弱者、异邦人的故事。

《间谍》的导演吴民浩曾经说，他因缺少3000万韩元（约17万元人民币）的资金贷款而非常苦闷的时候，突然想到那些据说人数已达5万的南派潜伏间谍是怎么生活的呢？是不是与我一样也在因为缺少资金而发愁啊？这就是他导演《间谍》的出发点。吴导在一次记者招待会上还说：

> 我多次听人说，何必一定把主人公写成间谍。其实观众真正好奇的是南派间谍的生活，但是他们不容易见到真实的间谍。那些达官贵人不管国民如何在债务下挣扎，不管国家的经济情况是否好转，照样吃着肥美的饮食，过着舒适的日子。百姓却不能，当国家需要他们的时候才会被理睬，不需要了就不理不睬，与被抛弃的南派间谍差不多。[1]

吴民浩导演与那些接受新自由主义思想因而好好儿过日子的"他们"不一样，生活在社会底层的弱者经验使这位导演把间谍容易扔掉的不安全身份作为彰显"我们"现实的工具。影片中四个间谍的特点与导演曾痛心疾首的"自由贸易协定、抵押贷款金、单身母亲、独居老人"等四个严重的社会问题完全重叠。影片中身为间谍却无法受到任何国家与社会的保护，赤身在完全陌生的环境中挣扎的"我们"，在某种意义上是否就是韩国社会最嫌恶、最害怕的"赤色分子"呢？因此可以说，《间谍》本身并不是关于间谍的，而是关于在高度资本主义化的城市首尔作为少数者、弱者的人如何生活或生存下来的故事。

根据韩国电影振兴委员会的统计，9月20日首映时，影院规模在韩国排名第二的系列电影发行公司虽然让本公司多厅电影院的533个银幕

[1] http://www.newsen.com/news_view.php?uid=201209271741231110

上映了《间谍》，但是直到中秋节以后的10月2日，观众数才刚刚超过了110万。[1] 另有一网媒的报道批评《间谍》说，尽管这部影片把所有的东西都混合在一起，但是，笑、动作与人道主义却一个也不能得到，只会感到让反共成为产业化资本的能力，不过，这也非常了不起的。[2]这样，韩国社会不能逃离冷战影子的事实，在关于《间谍》是"赤色分子电影"与"反共电影"的极端性批评中也可窥见。

1997年叛逃到韩国的北朝鲜高官曾披露："在韩国有5万名长期潜伏的朝鲜南派间谍。"影片《间谍》正是根据这个证言确定了主题。影片中对南派间谍如同我们的邻居似的描述方式，源于1999年上映的影片《间谍》（Lee Chul-jin）。那部影片的主人公是个企图窃取韩国"超猪"基因技术的南派间谍。他刚潜入南韩，自己的所有潜伏经费就在乘坐出租车时被假装同乘的强盗团抢走了。所以，他从一开始给观众造成的印象就是，冷战时代极其恐怖、杀气腾腾的间谍已经不见了，代之而来的则是糊里糊涂、白璧无瑕的间谍。假如没有《间谍》，那么《间谍》的生活性间谍形象会给予观众新鲜的感受，但是《间谍》只不过重复了已经"老套"的间谍叙事模式，因此《间谍》如同"没有汽的可乐"，并不能引起社会广泛的共鸣。

《间谍》起初由于华丽的明星阵容，其中包括韩国实力派演员金明敏，而且在它的背后还有大型制作与发行公司强有力的支持，再加上它的内容也是新鲜的"生活性间谍"故事，因而引起了韩国观众的强烈关注。然而为什么这部影片竟然连确保收支平衡的200万观众上座率也不能达到呢？当然，在影片形式、技术、剧本、导演以及广告宣传等方面都会存在各种各样的问题。不过，本文只针对电影的内容展开讨论。

《间谍》讲述的是戴着间谍面具的普通人的故事。本来是南派间谍，但是他们已经成为韩国社会的一分子，他们就是我们，因此他们的存在本身不会提供任何新的刺激以及想象力。当然，它作为经典的间

[1] http://www.ohmynews.com/nws_web/view/at_pg.aspx?CNTN_CD=A0001786089
[2] http://www.vop.co.kr/view.php?cid=A00000541797

谍题材大片，在故事情节设计编排方面确实可圈可点，有我们情报员与他们间谍之间的斗智游戏，让观众因紧张而冷汗直流；有对北朝鲜政治亡命者的周密暗杀计划与实施，令观众因悬念而情绪起伏；还有要照顾南韩与北朝鲜两方亲人的间谍的苦恼，令观众因同情而心潮激荡；如此等等，不一而足。然而，统观韩国众多的间谍题材作品，包括电影、小说、电视剧以及其他诸多形式，作为半个多世纪以来一直持续的冷战产物，不可能不受到国家政治的统治与冷战思维的影响，因此在生活表象之外的政治层面上很难有所作为，有所突破。因此《间谍》的故事在某种意义上可以说非常陈腐平淡。如果拿同是以南北谍战为题材的《韩朝风云JSA》（2000）作比较，其故事主题因描述了南北两个国家的人民之间真正的友谊与沟通而感动了观众，因此也获得票房成功的事实，应能更容易地认清《间谍》票房失败的原因。简言之，《间谍》这部影片最大的问题就是虽然它采用了"间谍"这样政治性强的题材，但是对于南北关系或韩国半岛的未来并未能提供任何新的想象力。

换言之，2012年作为大片上映的《间谍》（2012）票房上的失败原因就在于"可乐缺少了汽"，即缺少了想象力。半个多世纪一直停留在冷战对峙里的韩国人在间谍片中期待的不是自画像式的、被同化的"间谍"，而是对未来愿景的想象。曾经创造了票房神话的间谍题材影片《生死谍变》（1999）和《义兄弟》（2010）就是通过"爱情"和"弟兄之情"在某种意义上提供了一种对未来的不是透明的现实再现，而是和解、和谐与合并的可能性。在"后冷战"时代，为了真正消除冷战意识形态，需要的就是对和平未来的文化想象力。从左翼与右翼对《间谍》的激烈争论与否定中可以看出，这部影片因陷入了现实困境之中，并处在"后/冷战"的自我冲突与矛盾之间，更让它难以焕发出任何想象力。非常巧，当时老间谍充满乡愁的一句话是"在朴总统时代多好啊"。虽然这句话表达的是关于"间谍兴隆时代"的乡愁，但是立刻就引来了左翼和进步阵营的巨大反感。当然，现在也可以把这句话看作是一个非常巧妙的"寓言"，非常偶然地"预言"了朴总统女儿如今的当选。这恰恰可以说明韩国间谍片不应该仅仅是间谍片，而应该是可以窥

视韩国社会的"观看者"、"中间者"和"异邦人",而且这正是间谍题材影片本身所具有的特殊视角,应该能够成为一种可以透视南北统一未来的蓝图,真正成为可以提供在文化、政治与社会等方面的一种南北和平未来可能性的有力的"情报",发挥间谍片在后冷战时代所能发挥的政治性力量。

不再是兄弟的名义,而是"鹣鲽"

在《义兄弟》里,韩国半岛南北之间的关系被描述为兄弟之间的友爱。这种比喻本身显示出南北是同一个民族的观念。拥有相同的血统、使用同一种语言、传承共同的文化的南北韩虽然以敌手(南韩情报员与北朝鲜间谍)相逢,但是他们之间因几个共同因素,比如失业者与家长,使他们拥有着深刻的连带感,因而让他们能够超越互相之间的异质性。然而,尽管《义兄弟》在兄弟的命名下作出了和好与和平的结论,因而符合"后冷战"的和解气氛,但是只强调"同一个民族"并不能让人们心里产生出韩国半岛统一未来的复杂观景。德国政治家维利·勃兰特(Willy Brandt)曾说:"体制是容易合并的。问题在于人们。"因而从德国的统一可以认识到,统一不仅仅意味着体制上的统一,更重要的是人与人之间的交流与交感。

当然,呼唤"兄弟"或"同一个民族"能够引出某种程度上的和解情绪与南北之间最原始的同一民族认同感。但是,南北之间的关系更合适比喻为"鹣鲽"。鹣鲽的本义分别指"比翼鸟"与"比目鱼",常常用来象征男女之间或夫妻之间生死与共、生生不息的爱情。唐朝诗人白居易的著名长诗《长恨歌》在描述唐玄宗与杨贵妃之间的爱情时就用过"在天愿作比翼鸟"的比喻。比翼鸟因为雌雄只各有左与右边的一个翅膀和一只眼睛,共为一体,互为依存,同生共死,所以极好地寄托了人们对美好爱情的祈愿,成为一种美好的象征。这一比喻用来描述当前韩国半岛的社会现状能够有较准确的的对应性,可以较通俗地解说复杂的社会政治问

题。在韩国语境中，更恰当并且最具代表性的形象是比目鱼，古书中称为"鲽"，而且由于韩国半岛是鲽鱼的主产地，因此韩国又被称为"鲽国"或"鲽域"。另外，韩国还被称为"槿域"或"槿花之域"（木槿花是韩国的国花）、"震国"或"震域"（震在八卦中代表东方的方位，韩国位于东方）。[1]

按照1939年《东亚日报》的报章记载，鲽鱼的特征是两个眼睛都集中生长在右边，但这并不是天生的特征，而是后天变性的结果。[2]另一种有名的比目鱼叫"偏口鱼"或"左口鱼"，它与鲽鱼正相反，两只眼睛都长在左边。这种比目鱼的变形原因来自于它们的生活习性。它们在海底躺着的时候因为身体白色的部分朝着沙子，因此那边的眼睛没有用处，就慢慢退化而移动到朝着水的那一面去了。

其实，长期被埋葬在冷战话语中的南北韩，原本就是一对比翼鸟或比目鱼，双方本为一体，既无法割断，又相对相拒，相依相生；半岛南北本为同一民族，血脉相连，却又长期分裂，一直停留在极端对峙的意识形态中。尽管南北两个国家都在同一个民族的机制下热情地高呼民族主义口号，但是为了想象和平半岛的未来，南韩与北朝鲜都需要认识到他们就像比翼鸟或比目鱼一样，为了克服冷战历史造成的二项对立式冷战思维，确实需要对方的合作。而且应该认可并接受当前的现实，即两个国家虽然来自于同一个血统，但是持续半个多世纪的不同的意识形态已经导致了大不一样的社会、政治与文化身份。那么，在虽然身处"后冷战"时代却仍然停留在冷战对峙状况下的南韩与北朝鲜，为了推动社会的进步，真正脱离冷战思维，并最终促进"后后冷战"（after Post Cold War）时代的真正到来，究竟需要的是什么呢？可不可以通过间谍片的新的再现方式或视角把鹣鲽的想象纳入到现实中来呢？

[1] http://news.donga.com/3/all/20110506/36971225/1

[2]《东亚日报》，1939年6月24日。

《夺命金》：人浮于钱的拜金时代

林子敏

导演：杜琪峰
编剧：欧健儿/张家杰/游乃海/叶天成
主演：刘青云/任贤齐/何韵诗/胡杏儿
中国香港，2011年

　　在2012年香港影坛里，能与《桃姐》匹敌的，非《夺命金》莫属。两片在各大影展与领奖典礼上一路争锋相斗，势均力敌，掀起一阵香港制造的"港味"电影热，被誉为近年最充满诚意的两套香港电影。《夺命金》入围第68届威尼斯电影节主竞赛单元，并作为第31届多伦多国际影展、第59届西班牙圣塞巴斯蒂安电影节、2011年香港亚洲电影节及第16届釜山国际电影节的参展电影。其在各大颁奖礼上的表现，亦同样大放异彩、成绩卓绝。在第31届香港电影金像奖颁奖典礼、第12届华语电影传媒大奖、第49届台湾金马奖及第55届亚太影展上，均获得六项以上提名及两项以上奖项。毫无疑问，《夺命金》所取得的成就，是对杜琪峰作者风格转型的肯定。从故事叙述、电影文学性及电影语言调度等层面综合分析而言，其虽以一贯擅长结合社会最底层现实元素的银河映象时期式的黑色风格作为主调，但把人性的刻画史无前例地进一步地推致炉火纯青的地步。此片对人物充满宿命意味的内心情感与挣扎层层递进的营造，堪称杜琪峰历年巅峰之作。扣人心弦般的玩味，难以捉摸的峰回路转，诚心为悬念故事打造新的叙述结构范式。故事的轴心为一笔失窃巨款，在阴差阳错的偶然性交织中，三

位市井市民的现实生活如碎片般相互映照与重叠。故事以三条轴线平行交叉铺陈的方式展开，在多元结构与多重线索的相互交叠下，分别背负着三种命运的男女主角在人性的贪婪中作出抉择。当银行投资顾问、黑帮小混混与警队高级督察面对全球化金融危机的时候，在银行基金投资、股票投机与楼房炒卖的语境中，三位处身于最现实的底层里逆流挣扎却被流沙逐渐吸食而深陷万劫不复之地。

"后冷战"前缘地区的遇袭，全球金融风暴下的香港

在地缘政治上，同是亚洲四小龙的香港位处于"后冷战"前缘分界线之上，难以摆脱新自由主义的入侵与肆虐并直接受到金融危机的全面冲击。香港是典型的开放性及高度依赖性自由经济体系，作为亚太区乃至国际环球的三大金融中心枢纽之一，在全球经济金融贸易市场上拥有不可替代与举足轻重的位置。香港得天独厚的政治经济优势与相对完善的金融、法律、监管、行政及通讯网络系统，使得其金融及货币体系能够保持稳定的发展。回想香港的被殖民统治历史，香港

人长时期接受及习惯于冷战的思维模式并以此支撑资本主义体制的合理性建构与运转。在缺乏对中国大陆及世界历史的系统性认知下,"利伯维尔场"及"私有产权"的神话得心应手的被翻译及传播。可是,面对1997年与2008年两次的全球性金融风暴,在资本主义体系因内部性逻辑矛盾而引发内爆的情况下,香港亦难以独善其身而幸免于骨牌效应的经济衰退。金融危机对实体经济的影响在金球迅速蔓延,各国呈现加速经济下滑趋势。据统计资料分析,两次金融风暴爆发后,香港失业率不断攀升,外部需求显著放缓,本地消费疲软,投资气氛转差,投资信心被削弱,通货膨胀指数高企。在2006年,香港经济状况接近回复危机前形势并进入危机后最佳状态的情况下,再一次受到全球金融风暴重击而致目前形势更为严峻。

全球金融经济体系的神话,资本主义制度的彻底瓦解

杜琪峰以其独特的杜氏风格打造了一个没有枪火与爱情的金钱世界,以最直接了当的方式大声宣告与批判全球金融资本体系神话的破灭、金钱世界的残酷无情,以及呈现了水深火热之中的市井小民最现实的生活。相比杜琪峰以往一贯的侠骨豪情、个体自我意识的塑造与浪漫爱情的想象,《夺命金》以极具写实色彩的细节演绎了在大时代命运下小市民的辛酸、无奈与身不由己。在全球金融经济体系神话的语境之下,小市民难以打破宿命的咒语与命运的安排。资本主义体系的内在性逻辑在虚拟经济所制造的泡沫中显影,而故事中的人物则在金钱游戏的漩涡与欲望的贪婪之中逐一被击溃。杜琪峰以逐步推陈的布局,将人性的张力发挥到淋漓尽致。其实,自19世纪以来,垄断性资本主义作为一个整合性系统,不断增强其对普遍性事务的一切控制并紧握所有的生产系统。从20世纪70年代始,在体制结构上,生产资本逐渐转向金融资本,实体经济逐步移向金融投机。而列强各国亦由竞争性的帝国之争,慢慢形成以美国、欧洲及日本为首的三位一体集体性经济体

系。直至90年代，完成金融资本全球性扩张。普遍化垄断正主宰全球经济。所谓的"全球化"，是指它们对全球资本主义边缘地区的生产系统施以控制的一系列要求。这无异于帝国主义的新阶段。资本累积重心的转移，正是收入与财富不断向垄断集团集中的根源。这些利益大部分被统领其他寡头集团的寡头（富人统治集团）所垄断，为此不惜牺牲劳工应得的报酬，甚至非垄断资本的收益。实体生产投资所生利润与金融投机利益之间持续增长的不平衡、严重落差，甚至脱节，造成根本性的内部不平衡与冲突。结构性的不平衡加剧了"穷人越穷，富人越富"及"先富后富"的贫富差距现象与神话所赋予个体的致富幻想，以致社会结构矛盾及扭曲变形而引起社会纷争。银行基金投资热、股票投机热与炒卖楼宇热的持续增温都一一地引证了资本主义逻辑的致命性概念及其制度结构性问题的被掩盖、避重就轻，或是泛泛之谈。

银行基金投资——风险转嫁的变法术

在电影中被呈现的冰冷银行空间格局及死板交易流程的背后，银行像吸血鬼般吸食投资者的血汗之钱。从昔日的提款、存款、转账、保险箱等一般性银行服务转至现今的基金、股票、推销结构性投资组合等投机活动，银行服务的转变特显了银行与个体之间的悖论关系。在电影访谈中，杜琪峰强调称"银行是很危险的"。银行利用投资者追求更大利润的欲望与心态，将投资风险全数转嫁给投资者而承担任何责任。在表面公事公办、合乎情理、投资者受到法律保障的整套交易流程的背后，隐藏着银行对投资者无休止的合理榨取。在描绘银行投资顾问为求达到业绩而欺骗投资者购产品风险高于其投资基金组合取向的同时，全片对于处身全球金融经济下小市民所要努力呈现的堕落感与绝望感正逐层的塑造。一场又一场关于人心赤裸裸的斗争，一次又一次有关人与人之间冷漠隔离的刻画，以最现实与朴实的方式直抵观看者的

心底。追逐剩余利益最大化与成本风险转嫁，不单是银行所施展的伎俩，更是国家与国家之间的竞赛。

还记得，2008年9月雷曼兄弟申请破产保护等连串事件，所引发的全球性"受灾"的触目惊心。影片以银行向投资者推销购买新兴国家金砖四国主权债券，重新引起对主权债券及信贷问题的讨论与反思。新兴国家的崛起与亚洲市场在金融风暴下的力挽狂澜，使投资者将资金转向或转移此等国家的主权债务或股票市场之上。除金砖四国外，从越南到巴基斯坦，从斯里兰卡到哈萨克斯坦，香港投资者热衷投资爆发式增长的新兴国家市场。据调查统计所得，自2009年后，全球经济增长动力几乎百分之百来自新兴经济体。金融投资的爆炸性增长需要各种形式的债务作为燃料，尤其是主权债务。其实，在全球性金融经济逻辑的背后，各国正进行主权债务的争夺与追逐战。霸权国政府声称寻求"减债"，实际上是在故意说谎。因为金融化垄断集团的策略要求通过债务增长来吸纳垄断的剩余利润。所以它们在追逐债务，而不是减债。所谓为了"减债"而强加的紧缩措施，实际上是刻意用来增加债务。而在追逐债券的背后，则必须以信贷的膨胀作为标志。在信贷过度扩张到一定情况而巧碰金融危机时，全球数以亿万的公民则以变卖家当、无家可归、穷途末路作结。影片中结尾一段，旁白新闻说道，"希腊政府宣布破产，政府公共开支过渡，希腊国债被大规模抛售，难以发新债以还旧债，希腊的主权债务危机让全球出现灾难性股灾。欧盟作为中国第一贸易伙伴，欧洲主权债务危机严重影响中国对外出口。最后，美国、德国、英国、中国、日本五国愿意分担总值超过一万亿美元的注资成功解决希腊国家债务危机。"其实，霸权国、寡头垄断国家、发展国家、发展中国家、新兴国家及南方国家都在不同程度上的拥抱金融化资本主义，千方百计的以各种经济调控手段维持其正常运作免于崩溃。可是，在追逐债务的竞争场上相互角力而终致金融危机的爆发。虚拟化经济的气球终有爆破的一天，2008年金融风暴则拉开了全球灾难性破坏的序幕。

股市投机活动——追逐游戏的无底洞

　　香港连续第19年被评誉为全世界最自由经济体系、全球第11大贸易经济体系、第6大外汇市场，以及第15大银行中心；至于股票市场规模之大，在亚洲排名第2。有人说，股票投机斗智斗勇，数字游戏。也有人谓，理性分析，运筹帷幄。可是，绝大部分的股民，均受全球大市的影响，未赢先输，兵败如山倒，损手离场。究竟何谓股票？影片给予了诠释，"以小撑大，扛竿扛竿再杠杆，是人对未来的预测，测对了就是赢家，相反，测错了就是输家，赢家想赢更多，输家想翻身就要继续买，这是人的本性，就是贪婪。"股票世界仿佛是一个弱肉强食、物竞天择的动物世界，是一种宇宙间生态平衡的定律与规矩。绝地反击、命运逆转、大肆反捕，可是，谁也改变不了金融资本体系的游戏规则。在潜规矩为当的江湖里，股票投机成为21世纪黑帮生财之道。有关黑帮参与股票买卖投机的故事是本片的主轴线，杜琪峰以反讽的基调呈现了一个"窝囊"的黑色社会，打破以往轻车熟路的江湖类型模式的英雄关系逻辑架构。在这里，没有腥风血雨的打斗、没有纸醉金迷的沉沦、没有叱咤风云的人物，取而代之的是一个不劳而获的股票世界。在这线索的所有人物，在五光十色的黑社会神话中被还原为一个又一个焦头烂额的小市民。其实，从《黑社会》和《黑社会2：以和为贵》已可见，杜琪峰欲对香港黑社会历史的重新书写及对黑社会因大时代变迁而转型的重新纪录。传统古惑仔式的称兄道弟、肝胆相照与英雄道义，已随着江湖的消失而改变。在英雄感、义气感与情义感消逝的"江湖"世界里，以荒诞的基调呈现了黑社会的何去何从。影片中仅有由刘青云译演的"三脚豹"保持江湖的傲气，以有情有义、义字当头、忠心义气的情怀力保黑社会的光环，但却荒诞地在股票市场中大展拳脚。杜琪峰以现实生活的情节呈现金钱至上的"地下世界"，以诠释黑社会在金融风暴下的狼狈及当中人物的缺陷与惰性。在金融资本主义体制的语境下，论尽胜利者与失败者的逻辑。

　　成王败寇，影片中凸眼龙因猜错了"未来"而最终赔上性命。在

片尾导演精心营造的凸眼龙被"金"逼得走投无路的"夺命感"中，以"升"与"跌"、"生"与"死"的对比，点出了本片的核心命题。在不可逆天而行的宿命轮回中，在"人算不如天算"的叙述格调里，以强烈的悲剧情节与宿命意识，描绘人物在生与死之间徘徊游荡而所激发的最本能性潜在激情。在不断重复错误的抉择中，道出人生的点点滴滴。以最无常的命运，对现实生活进行无情的解剖。就对金融资本主义体制的批判而言，其对地球的毁灭性远远的大于其对人类社会所制造与贡献的创造性。其致命性逻辑为以个体为中心、追求无穷的增长与利益最大化、资本的过度集中，以及过剩的剩余资本用作虚拟金融化投机，造成体制内的内在性矛盾而不能自我调节及修复致产生结构性内爆。金融资本主义对个体所造成的最大祸根，在于个体对金钱的认知之上。在股市投机的世界里，没有人会看到一张又一张实体的钞票。人们所看到的，是一串一串数之不尽虚拟数字。而个体对金钱的认知，则在这数字之上并产生复杂的心理感知。根据甘地所说，世界富裕得能满足所有人的需要，却不能满足所有人的贪婪。对金钱狂妄追求的欲望与金钱能无限增长的假设，是经济学教科书上的理论，是一种愚昧与迷信，更是个体在物质世界中心理安全感的缺乏。影片言到，希腊共有三千至四千亿美元的国库债券，为人民生产总值的115%。泡沫经济，是金融资本主义给个体对无穷增长所创造出的幻想、股市世界海市蜃楼般的高低跃动与不稳定浮动，以及瞬间即逝而不留痕迹的短暂希望。夺命"金"，金若如幻。[1]

[1] 主题曲:《水漫金山》曲：岳薇 词：林夕
谁 吹起 第一个泡沫 卷起了漩涡/如此诱惑 美像曼陀罗 越吹越多/一个一个 一朵一朵/只能上升 不容坠落/一个一个 惊心动魄/只能膨胀 不能让它萎缩/谁 不想 腾飞像泡沫 用肥皂炒作/滴汗不流 水造的烟火 金光闪烁/一个一个 一朵一朵/只能上升 不容坠落/一个一个 惊心动魄/只能膨胀 只能等它爆破/水漫金山 波澜壮阔/小题大做 煽风点火/水漫金山 倾城倾国/将错就错 吹起更多泡沫/呜~~泡沫/水漫金山 却 剩下 沙漠 沙漠

楼房炒卖热潮——千亿金砖的堆砌

相比以上银行基金投资与股票投机活动两条主轴线，以购买楼宇铺开的警察故事较为失色。杜琪峰导演亦以较少的篇幅展开叙述，中规中矩，论尽港人想购房的心态。"楼价越来越贵，现在不买，将来就更买不起了"，道出了现今港人的心声。随着后冷战时代的到来，普遍性资本主义体系席卷世界上每个角落，在金融危机爆发的年代，全球数之不尽的人基本生存在风暴中受到威胁。世界各地不同社会群体都为了同一个需求——"基本生存/生计"而作出抗争，以大多数人的名义呼喊生命与命运，以及人类的未来。在全球占领华尔街运动中，全球抗争的人们便以"我们是百分之九十九！"作为口号。以美国为例，因信贷结构性神话及危机的连带影响，无数无家可归者流离失所、流落街头（上文亦略有提及）。家，在粤语俗语境中的"瓦遮头"，一个片瓦遮头、寸土落脚的容身之处。在寸金尺土的香港，置业难如登天。不少小市民和新来港移民仍居住在套房、劏房、板隔房、顶楼加盖屋与笼屋等地方，因不合规格的环境建造而引起不同方面及程度的社会问题矛盾。其实，自20世纪五六十年代起，大批内地移民涌入香港造成房屋短缺。"七十二家房客"的实例，处处皆是。从早期的寮屋、木屋、徙置区，直至后期的公屋、廉租屋、居屋等，香港经历不同时段的房屋变迁。莫论房屋居住的类型，港人想拥有一个家的心愿与梦想从不改变。经历1997年金融风暴及2003年"沙士"（SARS）肆港的10年间，楼价从"负资产"逐步攀升站稳，甚至高越1997年的高峰水平，至2007年出现一定泡沫化状态。加上大陆买家的热钱流入，楼市持续升温。直到2008年重遇金融海啸，楼市逆转进入到冰河时期阶段。随后数年至今，楼价伴随着环球经济渐趋好转而逐步回升或稍作波动。港人置业理想，始终作为辛苦劳动的动力。杜琪峰在叙述香港楼市的同时，引出了香港经济结构转型工厂北移、救济金申请人数递增、内地人士来港就业及香港人内地娶妻所生子女等社会民生问题。在全球经济一体化的时代，香港经济也难免受到环球经济不景气的波及与拖累，生活艰苦。

人性贪婪的抉择，人类未来的终结？

牛熊共舞，经济危机，是机遇、是选择，还是无路可途呢？人类的未来，是充满生机、希望，还是一片黑暗呢？全球金融危机与资本主义体系的崩盘呈现末日的状态，这是体系的终结、文明的末日，还是人类的末日呢？齐泽克在其新书《末日生存》中指出，资本主义的终结会引致生态的危机、体制的不平衡致引发全球性的原材料争夺，以及阶级分化深化并爆发排外性的种族冲突和社会暴力。再者，对增长的无限追求、对自然资源的控制、对信息科技的垄断、对资本市场的操控及各国军事上的竞赛，更是将"发展主义"推上极致和危险的边缘。人性的贪婪伴随着发展的诱发而变得狂妄，人性的道德价值观如金钱般在数字游戏中蒸发。爱因斯坦的名言曾说，世界上只有两种东西是无限的，一是宇宙，二是人类的贪婪。而贪婪和慷慨的不同是，慷慨是有限的。影片的另一戏名中译"没有原则的生活"（Life without Principle），让我们反思金融资本主义下美好生活的重新定义。常言道，有危才有机，活在狮子山下的香港人，正等待着下一个咬紧牙关踏实苦干的机会来临。

《桃姐》：送别式与授勋礼

傅 琪

导演：许鞍华
编剧：陈淑贤/李恩霖
主演：叶德娴/刘德华/秦海璐
中港合拍，2012年

"桃姐"（叶德娴饰演）原名钟春桃，是香港梁家的"老工人"（粤语"工人"即"用人"），照顾过梁家四代人。年逾七十后因病被少爷罗杰（刘德华饰演）送入养老院。罗杰从被照顾者转为照顾者，终以亲人态度陪伴桃姐走完人生旅程。桃姐线索之外，刘德华扮演的香港导演奔波于大陆和香港之间寻求电影投资的历程是一条隐线，最终电影成功上映，而Roger也获得了投资链的良性循环。

熟悉许鞍华作品的人或许会觉得这个故事杂糅了许多她喜欢复沓表现的元素：代际的和解与反哺（《客途秋恨》、《女人四十》、《天水围的日与夜》）、养老问题（《女人四十》、《天水围的日与夜》）、香港公共服务机制的无能（《天水围的夜与雾》、《得闲炒饭》）、被移民潮掏空的香港家庭（《天水围的日与夜》）……在艺术手法上，它继承了自《天水围的日与夜》以来许鞍华自觉得心应手的拍摄风格：大量的真实时间（real time）不厌其烦地展示琐碎的日常生活。[1]不过，这部一反商业大片的超真实炫目特效，一反现代速度追求的影片，在内地却获得了不俗的票房。许

[1] 《锵锵三人行·许鞍华访谈》。

鞍华以3000万的投资获取过亿的收入，终于一洗《天水围的日与夜》以100万投资换取10万票房的心理阴影，[1] 成为香港非类型片中在内地斩获票房最高的电影。《桃姐》也因此成为近年来华语电影大巨片垄断挤压下，中小成本电影中为数不多获得生存空间的幸运儿之一。

似乎很容易在《天水围的日与夜》与《桃姐》的对比中寻找这种成功的逻辑所在：前者是面目平凡的升斗小民演绎，后者是明星担纲群星客串；前者是并无"北上捞金"诉求的香港本土制作，后者是争取到中港两地三家公司共同投资的合拍片，走的是合拍片常规的商业宣传内地公映模式；另外相对于内地影院的主体观众——中产阶级群体来说，前者讲述的都市底层蓝领的辛酸哀乐，显然不如后者中刘德华扮演的中产阶级的打拼和自嘲（"其实我是修空调的"）更能引发共鸣。某种程度上，《桃姐》和之前的《失恋三十三天》、《非诚勿扰》之类影片并无不同：一方面展示金融海啸后中产阶级满面风尘，而自命"民工""草根"的

[1] 2009年的《天水围的日与夜》虽然获得各类电影节的认可，但票房失利使得许鞍华寻找投资愈加困难。许鞍华在《桃姐》内地宣传过程中自陈："我看我快完蛋了，差不多了，拍的电影票房也不好，希望这个好吧。"

精神状态,一方面又通过最终授予成功而达成抚慰效果。不过,更应该注意的是"桃姐"登陆,敲击出了内地人口老龄化讨论的回响。然而,这一"他山之石可以攻玉"的阅读方式,其实是对桃姐另一重身份的盲视——桃姐和罗杰生出亲情的前提在于,她是将毕生(60余年)都奉献给梁家的仆人。对于一早废除了蓄奴制度的社会主义中国来说,桃姐的"现代仆人"身份很难获得逻辑的解读。对此,无论是创作者还是读者都采取了去语境化的解释策略:将桃姐简化成一个抽象的哺育者/母亲,而蒸发掉桃姐自身携带的香港独有的殖民历史与内地经验的差异。正如主演秦海璐在宣传式上所说:"每个人身边都有一个桃姐。"一个携带矛盾的桃姐的形象终于被拼贴入现代经济主体想象中的无差异的母亲位置,成就了一个通常意义上中产阶级家庭诉诸血缘亲情,相互帮扶、克危渡困的温情故事。

要理解桃姐身份的矛盾性和复杂性,我们不得不引入一个特别的参数:沦为家佣的自梳女;也不得不引入一段重要的历史,殖民时代的香港历史。

自梳女/孖姐:殖民历史的怀旧和送别

桃姐和罗杰亲情的建立,固然是由于桃姐在梁家工作历60余年;更重要的是,桃姐并不从属于梁家以外的任何亲属网络("娘家"和"夫家"皆为缺席)中;另一面,罗杰中年未婚,家人移民,才和桃姐形成了一对一的相濡以沫的关系。(罗杰自陈:"我和桃姐都很幸运,一个在另一个需要帮助的时候都是健康的。")两个自外于现代核心家庭的未婚者形象,是影片叙事和感情动力的基石。影片虽未直接点明桃姐未婚的原因,香港观众却很容易在桃姐白衫黑裤、长辫垂胸的旧照片中,辨认出她是常见于过去香港富人家庭的用人"孖姐"(或称为"妈姐")/自梳女。她们年轻时自愿"梳起不嫁",以获得"抛头露面"外出谋生的资格,成为自外

于传统宗法社会/夫权婚姻制的独立经济主体。[1]

自梳女诞生于封建宗法制度被资本主义浪潮冲击出的缺口之中。从封建家庭包办婚姻中逃逸出来，成为现代意义上的自由个体，本来是"五四"传统以降文艺创作的一种常见模式。当然"五四"意义上的"解放个人"，除了为新兴资本主义市场释放劳动力，还在于让个人从家庭氏族的组织中脱离出来，成为民族国家直接控制的现代公民。"自梳"的意义很容易参照这个传统获得理解。张之亮拍摄于1997年的电影《自梳》比《桃姐》更清晰地接续了这种传统：意欢（杨采妮饰演）为避免被父亲卖为人妾，私自跑去姑婆屋梳起，成为丝厂女工的一员。作为工人，自梳女和厂主只有雇佣关系，而并非人身依附的主奴关系。相比"自由人"意欢，桃姐则体现了完全不同的脉络：20世纪30年代广东丝厂破产后，为生活所迫充当家佣的自梳女，虽然继续秉持自梳贞节，却从现代经济人身份退回到人身依附者，不再参与资本市场，而转为家庭内部的劳动力。桃姐"退休"前伺候罗杰吃饭的一幕，大概表现了桃姐这60多年来在梁家生活的常态：为主人家做好精致饭菜，等少爷吃完，奉上餐后水果，自己才开始在厨房吃饭，恪守的正是"起居不敢与共，饮食不敢与同"的主仆界限。[2]

如果说《自梳》中，意欢利用自梳完成从封建家庭和夫权婚姻的叛逃，并且在自梳女的关系网络中（"姑婆屋"和工厂）中找到一种亚/阶级个人的位置；《桃姐》里，自梳则助推了桃姐以主人主体性为自身主

[1] 一般认为女子自梳的风气起自20世纪初的广东珠江三角洲，以顺德和番禺二地为主。自梳之举固然是对封建宗法社会夫权制婚姻的一种反抗，更重要的时代因素是20世纪初的珠江三角洲兴起的缫丝业对女工的大量需求。30年代，缫丝业不敌人造丝，渐趋没落，自梳女不得不另谋生路。大部分自梳女转投南洋、香港等地，有的转行做建筑工人，有的做船工，大部分人选择当家庭女佣。这些自梳女被称为妈姐/孖姐，由于自梳女誓言终身不嫁，能与主家形成亲密无隙的关系，有职业操守、见过世面、厨艺了得，成为女佣中的上等选择。孖姐成为旧时粤港富人家庭的一项特色，"桃姐"即以编剧李恩霖家的孖姐为原型。
[2] 清朝所谓"雇工人"即自己失去土地，受雇于他人从事家庭内劳动的人，其与雇主之间存在着一定的人身依附关系，地位介于平民与奴婢之间，但仍属"主仆名分"。

体性的"个人的泯灭",终身不嫁令桃姐除了和梁家建立的内部经济关系和社交网络(罗杰几位同学)之外,几乎完全隔绝于外界社会、经济体系,因此我们看到桃姐葬礼现场,除了梁家人,就只有桃姐在离开梁家后结识的坚叔,作为不速之客造访了这个家族内部的悼念式。

这种前现代的主仆关系与现代社会体制并置时存在的矛盾与张力,直到桃姐脱离梁家这块小小的"飞地",曝光于一种现代经济社会单位——养老院之下时,才变得突显起来。养老院,这个福柯所谓的"偏离异托邦",是现代建构的安置偏离正常的人类的空间,[1] 同时也是典型的现代/资本主义社会下将偏离规范的人集中管理与规训的空间。[2] 不过,许鞍华电影中并未强调老人院作为理性牢笼的规训功能——更多时候这些老人处于被人不闻不问的状态——而是老人丧失劳动能力/掉出经济版图后被"非人"化、客体化:影片中护士流水线式的高效率喂饭方式,把老人的生命机制像商品一样再生产出来。在现代空间的逼视下,桃姐的前现代身份变得无从安放——养老院老人戳穿"春桃"是丫环的名字,疑问桃姐为何没有家人,质疑罗杰和桃姐的关系,都令桃姐感到焦虑不安,难以辩驳。只有不问桃姐身份的梅姑,才和桃姐建立了情谊。对罗杰主动的经济援助,桃姐颇为敏感地反复申明"我有钱""不要花你的钱",恰似焦虑之下的应激反应,即尝试将主仆关系抽象为一种现代意义上的经济雇佣关系:毕竟劳动所得之外的收入即便不是以赏赐的名义,多少也是令纯粹的雇佣关系不再纯粹的危险品,相比起来,并非货币的实物馈赠,比如腐乳、燕窝、围巾更为安全。

这种身份焦虑获得解决的时刻,就是桃姐坦然接受罗杰经济援助的时刻。影片中安排了两次去焦虑的场景,一次是旁人问罗杰是不是桃姐的干儿子,罗杰略一思忖后大方承认,桃姐且喜且愧。这次的去焦虑只是在社会符号的意义上,赋予桃姐一个准血缘关系的身份。但桃姐和梁家人在一起时,主仆大防仍然存在,直到在罗杰邀请桃姐一起拍摄全家

[1] 福柯:"另类空间",王喆译,《世界哲学》,2006年,第6期。
[2] 福柯:《规训与惩罚》,杨远婴、刘北成译,三联书店,1999年。

福照片——一个在梁家内部符号系统中安放桃姐的举措,桃姐才真正自认为被梁家接纳为其中一员。紧接着,就是桃姐以长辈姿态,令罗杰借钱给坚叔,正是由于血缘家庭位置的获取和确立,曾几何时锱铢必较的桃姐变得异常大方:"由得他去偷吃啦,还能吃得了多久?"

联系造就和维系着"桃姐"前现代身份的社会历史体制,这种去焦虑的策略和身份的再定位便显得意味深长——香港的现代化在英殖民政府一开始建设起,就是一种"殖民现代性":从开埠伊始实行华洋分治,到20世纪70年代后港英发展英人与本地精英华人合作勾结管制,建立起有利于商业贸易的法治体系,推行经济实用主义的同时弱化政治参与意识,使得香港并未发展出西方"原生现代性"所需的市民社会。在文化上,为防止"五四"激进主义自北而渐,殖民政府有意庇护传统儒家文化和旧习俗,使得香港很多方面的"现代化"反而晚于大陆,譬如维护中国传统婚姻家庭关系的《大清律例》直到70年代还在香港合法存在,而蓄婢制度也一直阳奉阴违,屡禁不绝。[1]七八十年代香港的经济起飞带来的身份优越感,及大陆历史事件给港人造成的恐共心态,使得香港主流民情在结束殖民统治之际,不但没有大力支持摆脱殖民管制架构,反而出现保殖的呼声。同时,回归时"五十年不变"、"马照跑,舞照跳"的大陆政策,实际将香港"急冻保鲜",把其中殖民管制的精粹——重经济,轻政治,行政主导的权力格局保留下来,让高度自治成为殖民管制的改良版。[2]由于解殖的不彻底性,今日香港人呼吁本土性,建构主体性同时,始终难以处理殖民经验的胶着。

桃姐的身份焦虑,正像喻了港人面对殖民历史的矛盾心态:一方面,面对主人家/宗主国,不乏温情与回忆,甚至贯彻主奴逻辑以贵族高标准要求现代雇佣工人;一方面,对于这种主仆关系在现代社会/现代性中的脱节和滞后感到无力。较之以往许鞍华电影中漂泊的小人物自

[1] 罗永生:"迈向具主体性的本土性?",载《本土论述2008》,香港,上书局,2008年。
[2] 叶健民:"十年,我们还是有话要说",载《从九七算起——公民社会的第一个十年》,香港,新力量网络,2007年。

救自立的故事,《桃姐》中焦虑的解决策略显简单粗暴:并非桃姐通过重新梳理和界定个人生命而完成主体性的重建,而是凭赖主人之手,获赐一个类血缘家庭成员身份,这个家庭还是以"世界公民"(新移民家庭)的升平面目出现。许鞍华影片中常有的情节升调器:个人生命的反思,这次是由主人完成:罗杰和养老院长解释桃姐是老工人之后,镜头摇向光洁如镜的墙面映出主角身影,画外传来罗杰喃喃自语声:"真没想过她在我家做了这么多年。"这种想象的历史和解究竟有多大的真实性和有效性呢?或许看看桃姐葬礼上罗杰的致辞就可以知道,桃姐生命的意义始终是在"服务梁家这么多年"的位置上被总结与怀念,只对在场的梁家人有价值。唯有坚叔捧来的那一束玫瑰,以授勋的方式将桃姐从一块历史的飞地拯救出来。

如果说同年在大陆上映的电影《白鹿原》中亲如一家的主奴关系中,奴才比主人更加贯彻宗法之父的逻辑(刺杀淫女,驱逐逆子),显示的是中国大陆在经历集体主义失落之后的想象力资源的贫乏,并以前现代的主奴逻辑达成了新自由主义强权逻辑的再叙述。那么《桃姐》讲述的则是香港在后殖民时代剪不断理还乱的宗法社会/殖民历史的根须,最终却以被动赐予中产阶级—血缘家庭身份,达成了与历史债务的内部和解,最终又一次隔断了反思殖民历史的可能。

合拍片:面向未来的主体何在?

2009年,许鞍华这样解释《天水围的日与夜》在香港大学放映后观众的感动反应:"因为这套戏恰恰是讲最近几年香港人特别关注的"identity"主题……虽然讲得不是很明显,但事实上却是讲这样的东西。"[1] 相比起《日与夜》中已经出现的新移民家庭掏空香港传统家庭

[1] 许鞍华:"许鞍华说《天水围的日与夜》",载《许鞍华说许鞍华》,复旦大学出版社,2010年。

的现实，《桃姐》加诸的"大陆"对"香港"边界的侵袭，使得港人身份危机更为明显。之前许鞍华的《天水围的夜与雾》中描述居住在天水围的内地移民的遭遇，暴露了发达香港的幻像破灭后，先富（香港）带后富（内地）的发展主义逻辑的内在暴力和缺乏反思，而《桃姐》展示的是在香港人看来内地在近几年中渐趋明朗的身份转型：从亦步亦趋的跟随者，变为世界资本市场中的竞争对手与合谋者，从受动者和被同化者，转为主动者和同化者——这是2001年中国加入世贸正式角逐世界资本市场，2008年中国崛起，而同时"后冷战"中香港经济前沿地位日渐丧失的逻辑结果。在电影界，这种反作用力表征为2003年《内地与香港关于建立更紧密经贸关系的安排》（简称CEPA）的出台对香港电影业的刺激和重塑。CEPA很大程度上降低了香港电影进入内地的门槛，香港与内地合拍（共同投资）的影片可以视为国产影片在内地公映，这大大刺激了中港资金联手抢占内地市场的热情。而21世纪初《卧虎藏龙》和《英雄》的成功模式（国际资金、全球发行网络、好莱坞制作方式）也成为中港合拍片的标准制作模式。合拍片中香港电影地域特色的泯灭，使得不少香港影评人发出"香港电影已死"的哀叹——不过，与其说是香港电影被大陆电影同化，不如说是大陆和香港电影在联手以好莱坞为商业竞争对手时，参照他者的逻辑建立了自身的叙事逻辑。

《桃姐》中刘德华北上大陆寻求投资的风尘旅途，既是电影作者自身走出"天水围"的资金困境，凭借合拍片进入大中华市场的自我指涉（尤为明显的是，本片的内地投资人博纳影业董事长于冬直接饰演了被刘德华、徐克联手骗投资的内地大老板），也是香港电影业臣服于新的商业秩序，泯灭自身特色的寓言（刘德华和弃影从商的黄秋生的对话极富意味："又三国""这次不同，是打戏"，片中导演似乎是比许鞍华本人更进一步的认同于合拍片主流：古装武打片）。

然而，香港在合拍片刺激下新一轮的本土电影讨论，常常落入以"香港"这个万用能指建构的混杂二元对立：以本土电影对抗于合拍片，以香港制造对抗好莱坞大制片，以本土对抗全球化……正如曾经香港经济奇迹对立于大陆落后经济体的叙述，无视了香港奇迹来自于其

特定的冷战地缘政治位置，"香港电影"中本土的划定，也同样忽略了香港电影从来就是依赖区域市场，从来是商业运作而发展出的特色。大香港主义将香港描绘为与所有的世界大都会无异的抽象未来城，不仅无法解释香港一向模糊的内外界限，也忽视了香港名称整合经济地位、民族族裔差异的无力。正如养老院的秘书点破医疗陪护"不同级别不同收费，无证南亚裔就150块，双程证200块，香港身份证250块，最贵就是中外混血（半唐番鬼），300块，你知道香港是没办法的啦，有个老外（鬼佬）跟着你排队都快点"。问题不在于寻求一个本质的"香港性"，而在于承认主体性的无限开放和可建构；在于在什么历史传统中寻求主体建构的资源？在于赋予何种历史讲述以合法性？殖民资本主义的全球整合中，殖民地对宗主国的依附和殖民地内部的殖民剥削过程是一枚硬币的两面，"解殖者面临的巨大挑战，不仅是简单地在迅速分化的世界中架起桥梁，弥合鸿沟，也是要按照他们自己的想象，重塑那国家内部穷乡僻壤的社会"[1]。《天水围的夜与雾》中，李森的堕落直观显示了遭经济去势的香港中产阶级，转而瞩目弱势群体的自我拯救；《天水围的日与夜》则在显示底层女性互帮互助的能动性之外，为贵姐的儿子寄予新的香港主体的希望；但是在《桃姐》里，能动的主体从底层平民回归中产阶级精英，视线从天水围公共屋村转向刘德华居住的美孚新村——香港标志性的中产阶级居住群落，兴建于20世纪70年代同时也标志着70年代港英政治本土化、商业实用主义推行后的经济起飞。罗杰代表的是香港战后婴儿潮一代，在成年时恰逢香港经济起飞而成为香港中流砥柱的中产阶级精英，这些精英借助"勾结殖民主义"（罗永生语）上位时依赖着的本土被殖民者则隐而不见。《桃姐》中一切社会矛盾：老人院歧视和暗箱操作、慈善团体的虚伪作秀，都被罗杰与这些组织管理层的相识，获得方便，得以消解。

[1] Prasenjit Duara, "The Decolonization of Asia and Africa in the Twentieth Century," *Decolonization: Perspectives from Now and Then*, 2004.

在主人家/上位者/殖民宗主的帮助下，孖姐/被压迫者/被殖民者的故事得以不用发展为"好男好女是谁家，何处驱来若羊豕"的控诉和质问，而中产阶级自身，也因为和自身背负的历史债务进行的和解与埋葬，得以轻装继续追逐资本的道路。正如刘德华在桃姐病危时，终于选择舍桃姐而就事业："计划照旧，今晚飞。"

欧美魅影

《云图》组论

100个陆川

《林肯》的公民课:危机时刻的影像表达

《羞耻》:不安分的身体

《神圣车行》:一场对人生「共谋」机制的悲鸣

《逃离德黑兰》:好莱坞式的床边故事

《环形使者》:一位时间旅行者的自我终结

《云图》组论

导演：拉娜·沃卓斯基/安迪·沃卓斯基/汤姆·提克威
编剧：大卫·米切尔/拉娜·沃卓斯基/安迪·沃卓斯基/汤姆·提克威
主演：汤姆·汉克斯/哈莉·贝瑞/裴斗娜/吉姆·斯特吉斯/雨果·维文/吉姆·布劳德本特/本·威士肖/凯斯·大卫/詹姆斯·达西/周迅/大卫·吉亚斯/苏珊·萨兰登/休·格兰特
美国/德国/中国香港/新加坡，2012年

2012年《云图》的上映，本来是一种特别的期待。我们分别于各自的城市走进电影院，但观后却出人意料地评价分歧。尤其是我在报上发表了一篇专栏文章之后，很多朋友来信探讨争论，我索性约了一组批评随笔，充分曝光分歧点，或可展现《云图》这一文本的丰富褶皱。（滕威）

《云图》如何六重奏

滕　威

小时候玩抛球，两个球来回抛接。能玩三个，就称得上"杂耍艺人"，能玩四个的，我的同伴里几乎没有，放今天就可以上电视，参加达人秀。若把拍电影类比抛球游戏，亚利桑德罗·冈萨雷斯·伊纳里多（Alejandro González Iñárritu）算是个达人，《爱情是狗娘》（*Amores perros*, 2000）《巴别塔》（*Babel*, 2006）都相当于同时耍四个球。但《云图》一

出,伊纳利度势必被淘汰,人家"沃卓斯基姐弟+汤姆·提克威"组合亮相,一起玩六个球,虽令人眼花但心不缭乱。

也许伊纳利度不服气,说这一切应当归功于大卫·米切尔的奇思妙想。但要知道,米切尔虽然用了循环结构,即先依次讲6个故事的前半部分,然后按相反顺序再讲6个故事的后半部分,但顺序清晰,不过是1→6→1。《云图》当年入围布克奖却铩羽而归——毕竟对于英语现代小说而言,这种叙事技巧"just so so"。

如果《云图》的电影改编只是照搬小说的结构,难度是有,但也不会比将阿兰·罗布-格里耶的剧本《去年在马里昂巴德》搬上大银幕更劳神。作为当代电影最有风格有胆识的大咖,沃卓斯基们与提克威又怎会放弃这种自我挑战的机遇。于是,当我们看到电影《云图》时,那种眩晕感是小说不曾制造的。影片的内在逻辑可以用星美的话来概括:"我们的生命不只属于自己,从子宫到坟墓,我们都与他者相连,无论过往还是此时。"

1849年从南太平洋小岛返回旧金山的律师亚当·尤因的日记1936年被剑桥高材生西克史密斯的同性恋人罗伯特·弗罗比舍阅读,两人的通信被1973年的美国记者路易莎·雷伊阅读,雷伊因为西克史密斯被杀开始调查天鹅岛阴谋,雷伊的故事被戈麦斯写成书,这本书2012年被编辑蒂莫西阅读,蒂莫西为躲避出身黑道的作者追债,被兄弟关进老人院,他"飞越老人院"的故事被拍成电影,2144年新首尔的复制人星美-451

与解救她的反抗组织首席科学家海柱一起观看了这部电影。人类衰落后的第106个冬天,一直信奉星美的山谷人扎克瑞与先知莫罗妮在外星定居。无论你身处怎样的时空中,总有人与你息息相关。

为了增强这种冥冥之中的关联感,每位主演都一人多角,汤姆·汉克斯1849年是谋财害命的医生,1973年是科学家萨克斯,2012年是黑社会霍金斯,在未来是山谷人扎克瑞。从反核科学家演到为了利益不惜杀人的CEO最后扮食人族的休·格兰特(Hugh Grant),面目全非的程度堪比1986版《西游记》里一人演N多角色的项汉。但这六个故事不像小说那样依固定顺序讲述,平均一个镜头不到2分钟的剪辑节奏(切得最频繁的一个段落,100秒6个时空14个镜头),将六个故事紧紧地交织(不只是顺序组接)在一起。

据时光网引述《帝国》杂志的文章说,如果你看不懂,就把讲济慈的《明亮的星》(*Bright Star*, 2009)、讲记者的《暗杀十三招》(*The Parallax View*, 1974)、讲人类灭顶之灾的《末日危途》(*The Road*, 2009)及《莫扎特传》(*Amadeus*, 1984)搅和到一起,然后加一些讲复制人的《银翼杀手》(*Blade Runner*, 1982),再来点讲老年人的《黄土埋半截》(*One Foot in the Grave*, 1990)一混合,差不多就是《云图》了。

这种说法聪明,但很伤人。不说别的,沃卓斯基姐弟从来没乖过,从来没想过拍个卖相好的商业大片就完活。从历史到未来,两百年的故事,是由反奴人士、同性恋音乐家、正义的记者、逃离囚禁的老人、反抗复制的复制人、执著寻找新家园的幸存人类主演的,某种基因代代相传,不信宿命,不言妥协。尤因对岳父的质疑不卑不亢地说出"没有众多的水滴哪来的海洋"时,再一次泪流满面,就像"V"所说,我们需要的不是别的,是希望。正是希望的力量,《V字仇杀队》最后才有焰火绚烂,《云图》最后才有星空璀璨。但除了传达些许乌托邦向往之外,电影并没有走得更深入,毕竟原著在建构革命乌托邦的同时,也表达了这种乌托邦本身的自我质疑与警醒,电影遗失了原著的思辨性,而这才是六重奏之外原著最打动人的地方。

关于《云图》

孙　柏

　　我不喜欢《云图》这部电影，原因很简单，就是它对待历史的态度。据说，它表现了"反抗"，我对此表示怀疑和保留。这一点（表现"反抗"）其实不足为奇，因为我们早已看到今天世界面临的困境已迫使好莱坞的电影工业做出回应，即便在像新版的《全面回忆》里我们也能清楚地看到全世界范围的两极分化程度，但这是否就意味着《共产党宣言》里曾经描述的两大阶级对决的时刻已经到来（哪怕是在银幕的虚构世界），却是很成疑问的。我不否认"被压抑者的回返"只能来自未来，但在《云图》（其他类似的影片，从《V字仇杀队》到《蝙蝠侠：黑暗骑士崛起》，等等）里我们看到的没有关于未来的想象，而只有在历史内容上极其苍白的现实隐喻。

　　在相关于我们已经历的19世纪、20世纪的历史部分，《云图》把情节都设置在了那些重要的年份，无一例外；但它同时又都回避了那些重要年代应该予以展现的世界—历史的故事。1849年，我们和主人公一起漂泊在海上，没能见证欧洲发生的事情；1936年罗伯特·弗罗比舍身心交瘁地写他的伟大杰作的时候，其他艺术家们已开赴西班牙内战的前线；1973年，"六十年代"终结，国际政治格局从地缘政治向币缘政治转变，而路易莎·雷却被滞留在一个肯尼迪遇刺到尼克松下台的美国国内政治的阴谋论氛围里。这样说当然有点吹毛求疵，好像我们在要求小说或电影也要严格遵循一种马克思主义的年代学和历史分期来展开它的叙事。关键在于叙事所表现的历史内容的严重错位。还是以作曲家的那一段为例：原小说所设置的故事年份是在1931年（而不是影片中的1936年），但这并不妨碍我们对它的非历史化的诟病，因为它所表现的完全是一种手工作坊式的个人雇佣关系，仿佛自外于席卷全球的经济大萧条的世界，弗罗比舍的感情生活停留在兰波的年代，他的音乐创作也不会超

过第一次世界大战。(多说一句,这的确是一个难题:提威克以及他的合作伙伴只有写出至少超越巴托克·贝拉·维克托·亚诺什(Bartók Béla Viktor János)的音乐,才有可能使我们真正相信弗洛比舍是个音乐天才;实际上我们在电影中听到的仍然是序列音乐及其所有的激进后裔衰落以后调性音乐的孱弱回归。)

那么也许在关于未来的段落,我们总可以看到更为真实的社会图景了吧?毕竟纯种人对克隆人的奴役和杀戮可以算是我们今天这个时代的写照了吧?也许,它有点接近美国在其建国之初就确立为自己政治规划模仿对象的奴隶制下的罗马社会及政治制度;而且,当然,由裴斗娜和周迅的亚洲面孔构成的转喻,也不能说是对今天第三世界工厂的境况没有提示——但是我们也不要忘了,在影片时空穿梭的演员/角色配置中,她们都获得了被改造为金发碧眼形象的机会。之所以说内索国的社会结构及统治可能接近罗马奴隶制,不仅是因为纯种人和克隆人的区别显然对应着罗马自由民和奴隶的划分,而且内索国部分纯种人精英的反抗也完全是罗马共和国末期民主捍卫者的抗争的翻版。在这一点上,原小说其实保留了一定的清醒度:星美-451不过是由巨大阴谋操控的一盘棋局上的棋子,只是她——觉醒了的反抗者——作为这一制度本身的"继承者"是无法被消灭的(听上去这也颇像是马克思名言的一次重写)。

不过,这些还不是最重要的。最终体现了这部影片的非历史化的地方,就在于将近结尾时那个拙劣的"自由女神像"。在否定或至少是回避、遗忘法国大革命的前提下来为"自由女神"唱颂歌,是难以理解的一件事。《云图》有着符合它真正精神的准确的历史年代学,它所建立起来的整个叙述都是以1848年革命的失败为开端的;换一种更为恰当的说法:它表现的都是资产阶级走过历史上升阶段以后的历史。尽管电影安排了街垒战——恰如其分的只属于纯种人/罗马市民的街垒战(这是原小说中所没有的),但在总体上它仍然有意地回避了法国大革命的创伤性事件,仿佛它从来就不存在。长久以来,西方的历史叙述中对于法国大革命始终抱有一种深刻的矛盾情感:一方面,是法国大革命奠定了自由、平等、博爱的现代文明的核心价值理念;但另一方面,无可否认,

是大革命的血污使我们畏怯、不肯轻易打碎然后失去我们仅有的这个好地狱。在这个意义上,《云图》的"自由女神像"(得到升华的星美-451)既是对法国大革命的提示,又是对它的遮蔽,它给出的革命路线图("云图")不是迂回的"向后回归"——如于丽娅·克里斯特瓦(Julia Kristeva)对"革命"或"反抗"这个词所做的阐释那样——而是阻断,是隔绝,使人们仅仅满足于消极的真理,并且忘记它早已变成了积极的谎言。

《云图》:反抗的"限度"

车致新

人们通常视《云图》为一部批判性的、反主流的电影,这大概是因为其中频繁出现的"反抗"元素(比如对索尔仁尼琴的引用),可实际上这部影片所讲述的无非只是一个中规中矩的"主旋律"故事。在细读电影文本之后,我们甚至会惊讶地发现这部影片(至少在意识形态的意义上)是高度保守性的。

从故事内容上来看,虽然影片中的六个小故事都在不同程度上表达了"反抗"的共同主题,但这六个故事的结局却判然有别。我们不妨

把影片中六位主人公的最终命运简化为两种情况："活着"或"死亡"，若以此为标准的话，这六个故事可以被分成两类，其中有"好结局"的一类故事包括：一、亚当·尤因在太平洋航行中被黑奴拯救，最终决定加入废奴运动；二、女记者路易莎·雷冒着生命危险揭露核反应堆项目的阴谋；三、出版商蒂莫西·卡文迪什在各种阴错阳差的苦难经历之后成功逃离养老院；四、在人类文明毁灭之后的未来，"山谷人"扎克里战胜了自己的心魔，最终与女"先知"麦克尼姆幸福地共度晚年。而另一类，即最后以"悲剧"告终的两个故事则是：一、年轻的作曲家罗伯特·弗罗比舍离开他的同性恋人，投奔年迈的音乐大师埃尔斯门下做记谱员，后来埃尔斯却威胁弗罗比舍，企图把弗罗比舍创作的《云图六重奏》据为己有，走投无路的弗罗比舍最终选择自杀；二、在"反乌托邦"的未来世界，克隆人服务员"星美-451"与抵抗组织"联盟会"一起反抗极权统治，最后革命失败，星美被处以死刑——从以上的概述中，我们可以清楚地发现在这六个故事的背后存在着某种更高的"秩序"：恰恰是相对主流观念而言较为激进、较为异质性的两个角色——同性恋和克隆人——最终被"杀死"，而另外四个更"无害"的角色却都获得了圆满的结局。这里所谓的"杀死"当然不是在文本内部而是在文本生产的层面上的，因为在影片故事中，弗罗比舍和星美的死亡当然都有着"充分"的理由和意义（暂且不论弗罗比舍的自杀即使在故事层面也显得勉强）；而在当今的文化、政治语境下，虽然（代表着社会少数群体的）同性恋者与（代表着受压迫的社会底层群体的）未来克隆人在主流文化的表征领域中都已不再是言说的绝对禁区，但是比起"废奴运动"或是"飞越老人院"等其余几个老生常谈的故事，同性恋与克隆人的这两个故事无疑还是很敏感的，因而（作为一个面向主流市场的影片）在进行言说时需要格外"小心"。我们不难发现，影片通过各种方式试图对这两个故事进行弱化与收编，比如，影片将弗罗比舍设定为一位艺术家，其音乐作品（"云图六重奏"）的传世在一定程度上弱化了人物自身的悲惨结局（弗罗比舍的自杀不仅关乎音乐作品的归属权，更关乎他的同性恋身份）；再比如，影片增加了星美与张海柱的浪漫爱情故事来置换残酷的现实与革命，并

为之提供了想象性的解决。在文本试图突显或遮蔽的不同意识形态的矛盾张力之间，我们可以发现影片"两难"的尴尬：一方面，影片的确试图展现人类在六个不同的历史情境中的抗争经历；另一方面，为了尽可能地迎合主流受众的价值观念，影片中不得不"杀死"同性恋艺术家弗罗比舍与克隆人星美，而这无疑突出了作品自身意识形态的某种"限度"，只有在这个"限度"之内的反抗才能有"好结局"——影片在这个意义上背叛了它所承诺的反抗性。

我们不妨再考察一下整部影片的叙事结构。表面上看，电影《云图》的叙事是由六个小故事交错拼接而成，换言之，这六个故事的位置关系是"平行"的，然而我们若留意影片的第一个和最后一个场景的话，会发现在这六个子叙述之上其实还存在着一层的"元叙述"——即晚年的扎克里在篝火前给孩子们讲故事。这个元故事"套住"了（包括中年扎克里的故事在内的）其余六个小故事，换言之，影片中的六个小故事其实都是由同一个叙述者来讲述的，这个叙述者就是老年时的扎克里。从扎克里晚年回忆的角度，影片把这六个发生在不同时空中看似孤立的小故事串联在一起，依靠线性的因果逻辑构成了一条由过去指向未来的时间之箭（六位主人公都在各自的故事中以某种方式读到了前人的故事），这不仅是科幻叙事作品通常包含的线性时间观念的极端体现，也在某种程度上显露了影片基督教的底色（而不是宣传时所声称的东方宗教），六个主人公各自抗争的成功与否到最后已不再重要，因为它们都指向了一个更高的拯救，它们都不过是这个终极的（在影片一开始就业已实现的）"大团圆"叙述的一个组成部分而已，由于老年扎克里这个唯一的叙述者的存在，包括克隆人的革命和艺术家吞枪自杀在内的这六个故事，便从真切的生命体验转变成了回忆的话语，即晚年扎克里的某种"叙述"。在"历史"（扎克里个人以及全人类的获救史）不断前进的滚滚车轮之下，影片抹平了内在于其中的一切异质性因素，从而实现了文本的"自我治愈"。影片结尾的处理尤其令人感到遗憾，人类最后的"乐园"被呈现为再普通不过的（中产阶级）幸福想象：爷爷与儿孙围坐在篝火旁追忆往事，老夫老妻相互依偎缓缓走入家中——本来蔚为壮观的人类抗争史，

最后竟然以一个苍白无力的家庭团聚作为结尾,[1]从这个角度看,《云图》与《2012》等最保守的好莱坞大片又有什么区别呢?

总之,电影《云图》只是一场华而不实的"反抗"表演,艺术形式上(有限)的"先锋性"终归难掩故事内容的保守和平庸。

《云图》讨论

王　瑶

我在看这部片子的时候,注意到一个非常有意思的地方,那就是时空的绵延与断裂。实际上,小说原著和电影的创作者,所做的最重要的结构与形式上的创新,正是在同一个文本里讲述了六个彼此相对独立的故事。但与《巴别塔》一类时间上相邻,空间上相隔的三幕剧不同的是,《云图》所讨论的六个故事,其实更像是六种不同类型的叙事文本在历时顺序上的排列展开,从而与卡尔维诺的《如果在冬夜,一个旅人》更加相似。尤其是在从小说改编为电影的过程中,将原著中依次展开的六个故事打碎,按照情节发展所带动的情绪和音画剪辑来实现时空之间的转换,因而这些故事在时间脉络上的延伸就更加被弱化了,观众注意到的是各种故事类型的混杂和拼接,就好像在同时放映着爱情片、间谍片、惊悚片、科幻片的放映厅之间来回串场,并且银幕上演员的脸总是似曾相识。

这种断裂感在第五个故事,即"星美-451的启示录"那里尤为明显。小说作者大卫·米切尔在创作这一部分时参考了两部反乌托邦科幻作品,即乔治·奥威尔(George Orwell)的《一九八四》和雷·布雷德伯里(Ray Bradbury)的《华氏451》(星美—451的编号既是在向后者致敬)。如

[1] 原著小说在叙事结构的安排上与电影有很大不同,全书最后以亚当·尤因的太平洋日记的最后一句话作结:"如果没有众多的水滴,哪会有海洋?"该结尾与电影相比显然更有力度。

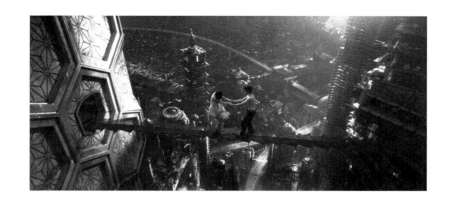

加拿大学者达科·苏恩文（Darko Suvin）在《科幻小说变形记》中所指出的，作为文学类型的乌托邦（或反乌托邦），并非是对未来社会的某种推演或者预言，而是以作家的现实经验环境为参照而出现的另一种拟换性的形式框架。也即是说，这一类作品着重讨论的是在作者所身处的时代与环境下，人们从自身所面对的情境出发，有可能设想到的"更好"（或更坏）之物会以什么样的形态呈现。《一九八四》和《华氏451》都是创作于20世纪40、50年代的作品，针对的是当时英国和美国在战后的社会与政治环境。虽然大卫·米切尔在这两个故事的基本架构之上，加入了其他一些新鲜元素：克隆人、东亚经济崛起、多元文化并存的未来城市空间、以快餐店为代表的消费主义文化，等等，但这些东西其实也大都可以在七八十年代的一些科幻片，譬如《银翼杀手》、《回到未来》（1985）那里找到出处。尤其是在影像风格上，对新首尔底层社会空间的展现，几乎完全是在照搬《银翼杀手》中的相关段落。所以星美的故事可以被看做不同时间段上的"过去"，以隐喻的方式在"未来"这个维度上的多重投影，从而形成一种非常怪诞的效果。对观众（尤其是科幻迷）来说，那并非一个充满另类可能性的带给人新奇感的未来，而是早已被各种小说与电影所填充满了的，给人似曾相识感的未来。而故事六则进一步倒退回到史前史，科学技术再一次变成了魔法。这或许恰好应和了大卫·米切尔试图通过小说传达的本意：生命乃至于世界都处在往复因循之中，而未来不过是过去的某种变奏和重组。

如果留意一下每个故事中人物之间的冲突与抗争，从故事一到故事四，似乎是一个强度逐渐衰减的过程。故事一以白人殖民者对土著的奴役为背景，最终主人公亚当·尤恩主动投身到解放黑奴的斗争中去；故事二则发生在二战之前，同性恋像犹太人一样成为被压抑和排斥的人群，罗伯特·弗罗比舍为了令自己的音乐不朽而自愿终结了生命；故事三以"后冷战"为背景，平凡的小报记者无意间被卷入国家政府之间的阴谋中，并幸运地逃过一劫；故事四则完全是去政治化的，围绕一群荒诞的小人物展开，充满后现代主义的黑色幽默与反讽色彩。尤其有趣的是，根据蒂莫西·卡文迪什自传改编的电影，却有意让这一段经历严肃化和崇高化了，并且这一信息在星美的故事里被进一步放大，成为唤醒复制人反抗意识的自由宣言。而星美的"自由宣言"，在故事六中又奇迹般地成为"河谷人"的神谕。这样通篇看下来，星美其实成了六个故事序列中最崇高也最有宗教感的角色，如同《黑客帝国》中的尼奥一样，重新上演了在后现代技术语境下，由卑微之人成为基督的全部过程（包括为了唤醒世人而被公开处死）。从某种意义上，这一类故事都可以被看做"反科学"的科幻叙事，其中流露出的是对于人类依靠科学技术与自身理性改善自身处境的深刻不信任。

《云图》："末世之年"的革命想象

林 品

"2012"这个年份，因一部早前上映、与之同名的好莱坞灾难大片而被全球流通的大众文化渲染上了终末／天启的色彩。人们对于玛雅纪元有意无意的误读，既是文化工业应时推出的又一波消费灾难想象的娱乐风潮，又投射了深深植根于基督教文明线性时间观，并为当前的全球资本主义经济危机所加剧的"末世情结"。然而，诚如齐泽克在自由广场上向"占领华尔街"的露营群众发表演讲时所言，今日大众文化的一

大病症是:"很容易就能想象世界的末日,可是却无法想象资本主义的末日。"正是在这样的历史文化语境下,一种与"西方马克思主义"几乎"同龄"[1]的文艺类型:"反乌托邦"/"恶托邦"叙事应运而生出又一篇杰作——《云图》。

"美丽新世界"发生的"一九八四"式反叛?

2012年上映的电影《云图》改编自英国作家大卫·米切尔出版于2004年的同名文本。作为一部被叙事件的时间跨度从"漫长的19世纪"一直延伸到"末日"之后、非公元纪年的未来的鸿篇巨制,米切尔的原著通过分别使用六种不同文体写就的六个故事——日记体的《亚当·尤因的太平洋日记》、书信体的《西德海姆的来信》、传记体的《半衰期:路易莎·雷的第一个谜》、自传体的《蒂莫西·卡文迪什的苦难经历》、审讯记录体的《星美-451的记录仪》、口述实录体的《思路刹路口及之后所有》——展现了一幅从地理大发现时代的资本原始积累直到资本主义的内在隐忧最终爆发导致地球环境崩溃与人类文明终结的宏大历史图景。

从资本主义原发地的白种人对殖民地有色人种的宰制,到异性恋中心主义、男权话语霸权对女性、"酷儿"的歧视;从持有大量象征资本、处于艺术场域权力结构顶端的资深艺术家对虽才华横溢却毫无象征资本的年轻人的剥夺,到浸淫于功利主义逻辑的庸俗市民对失去工作能力的老年人的放逐……资本主义体制下的压迫结构和剥削关系,最终导致了一个恶托邦社会的到来。和20世纪曾出现过的那些伟大的反乌托邦作品一样,《云图》的《星美-451的记录仪》可被视作一份发人深省的社会科学思想实验:如丹尼尔·贝尔(Daniel Bell)曾揭示的,资本主义经济增长所必需的消费主义、享乐主义意识形态逐渐掏空了资本主义赖以诞生的新教伦理;而从20世纪70年代(即《云图》中唯利是图的能源巨头

[1] 乔治·卢卡奇的《历史与阶级意识》出版于1923年,扎米尔京的《我们》出版于1924年。

企图谋害致力于挖掘真相的有良知的女记者路易莎·雷的那个时代）开始膨胀的金融资本主义信用经济更是激化了上述"资本主义文化矛盾"，进而导致后工业消费社会的运行机制如同"羡妒的制度化"。那么，如何消弭群体性的妒恨心理所蕴含的平等主义要求以维护资本主义剥削制度的长治久安？在"后现代"的经济基础之上设立起一个"前现代"式等级制的上层建筑，似乎不失为一种理想的问题解决方案。而《星美-451的记录仪》所描绘的世界图景，正是一个消费主义意识形态占据霸权地位[1]同时借助生命科学的高度发展建立起"文明史上最稳定的国家金字塔体系"（至少是《云图》中的档案员所认定的）的"美丽新世界"。与赫胥黎《美丽新世界》中的反乌托邦借助人工生殖、胚胎培养的系统工程将人类从胚胎期就划分为高等种姓和低等种姓相类似，《云图》中的反乌托邦借助克隆工程（《美丽新世界》中的"波坎诺夫斯基程序"的进化版）将人类划分为"在母体里生长"的"纯种人"和"在培育箱里生长"的"克隆人"，由克隆人来承担低等种姓的工作[2]——资本主义消费社会所必需的阶级区隔以这样一种生命科学/生命权力的方式完成了合法化。

在赫胥黎笔下以"社会"、"本分"、"稳定"为全球格言的反乌托邦中，革命是绝无可能发生的，因为，由国家统一执行的流水线式的"条件设置"、"命运预定"使得低等种姓的智力发育在其胚胎期和婴幼儿期就被严重地抑制了，"睡眠教育"、"条件反射刺激"又将统治阶级主导的意识形态话语深深地刻写进每个人的潜意识当中，关闭博物馆、查禁书籍的举措在摈弃了几乎一切人类文明遗产的同时排除了文化霸权争夺战的另类可能，而泛娱乐化的文化工业和名为"唆麻"的高效致幻剂则

[1] 从以下事例可见一斑：每个"消费者"/公民的皮肤下被植入了名为"灵魂珠"的集信用卡、身份证功能于一身的物联网射频识别传感器；巨大的"月亮投影仪"把一帧一帧的商业广告画面投放到月亮表面；"丰裕法案"规定，消费者每个月必须花费定额的货币，金额依照他们的职务等级而定，而储蓄则是"反公司政体"的犯罪。

[2] 星美-451在接受审讯时列举道："（如果没有克隆人）谁来操作工厂生产线？处理污水？喂养渔场？开挖石油和煤炭？给反应堆添加燃料？建造房子？在餐厅服务？灭火？封锁警戒线？添加埃克森箱？抬、挖、拉、堆？播种、收割？"大卫·米切尔：《云图》，杨春雷译，上海文艺出版社，2010年，第310页。

在满足马尔库塞意义上的"虚假需求"的同时令革命意识的萌发希望化为乌有。同理,在大卫·米切尔构想的反乌托邦中,"公司政体"深入到神经分子层面的意识形态国家机器——为特定工种量身定做的"基因设置",混入克隆人专用食品"速扑"的神经药剂,克隆人因智力受限而贫乏得连动词"记得"都没有的词汇量,全息影像制造的虚幻父爱抚慰和允诺未来报偿的意识形态讹诈,等等——也几乎断绝了克隆人反叛既存秩序的任何可能。但是,与《美丽新世界》中唯一一位未被意识形态国家机器成功询唤的人物——被称作"野蛮人"的人文主义者约翰最终精神崩溃、在绝望中自杀相异,《云图》中诞生了一位志在改造世界并坚守理想至死的革命者——星美-451。

与奉莎士比亚为唯一圭臬的约翰相比,星美-451这位有着《我们》(1924)式的数字化名字而其数字又与《华氏451》(1953)构成互文指涉的底层女性克隆人,才真正能够称得上是博览群书、殚见洽闻:她充分运用先进的数码设备和互联网媒介逾越了阶级壁垒所区隔的文化分野,"如饥似渴"地汲取了原本只有上等"纯种人"才有权利接触的人类文明遗产,从而在丰厚的知识积累的基础上理解了"我是谁"(who I was)和"我有可能成为谁"(whom I might become);她还穿越大半个"内索国"国境,亲眼目击了那些连体制内的档案员都无权见识的事实——因收入无力支撑消费而沦落为"次人类"的下等"纯种人"的悲惨境遇,"消费者区"之外,被"警戒线"隔离开的污染极为严重以至于不适合人类居住的恶劣环境,脱离消费社会的经济结构、拒绝消费主义的文化逻辑的少数"纯种人"建立起的野外聚居社区……而在目睹了那座名为"金色方舟"的"人造利维坦"如何以高度工业化的冷酷效率吞噬、屠宰成千上万被谎言蒙骗的到达工作年限的克隆人,借此建成最低成本的蛋白质循环利用的食物生产线,实现"公司制经济学"的利润最大化之后,星美-451终于做出了她的革命"宣言"/克隆人"升级"守则:

> 必须毁掉那艘船。内索国每一条这样的船都必须沉掉……建造这些船的船坞必须拆毁。产生这些船和船坞的制度必须解体。

允许这种制度的法律必须清除、重建。……内索国每个消费者、上等人和'主体'必须懂得克隆人也是纯种人，不论他们是在培育箱里还是在母体里生长。如果劝说没有效果，升级的克隆人必须跟联盟会一起作战，去实现这个目标。不论需要使用什么力量……升级的克隆人需要一个守则，来明确他们的理想，抑制他们的愤怒，引导他们的精力……[1]

然而，革命的理念并未能转化为革命的实践。因为，引导星美－451踏上革命之路的"联盟会"并非如政权所宣传的是一个试图颠覆公司政体的反政府组织，恰恰相反，它就像《一九八四》(1949)中的"兄弟会"一样，是为了吸收那些对社会现状不满的人（如《一九八四》中的温斯顿、《云图》中的希利）并对其进行有效监管而存在的巨大阴谋，是等级制社会为了维护社会团结而树立的假想敌；而联盟会帮助星美－451升级、逃亡、见证内索国的弊病直至写出"宣言"，只是在制作一出比《楚门的世界》(1998)更为阴险的真人秀——一场"为了让任何一个内索国的纯种人都不信任任何克隆人，为了制造社会下层对新的克隆人的终结法案，为了让废奴主义无人相信"的抓捕—审判秀。米切尔融合了赫胥黎和奥威尔两脉反乌托邦想象，叙述了一场必然失败的革命和无可救药的未来。是否在"美丽新世界"严丝合缝的金字塔体系下发生的反叛，只可能是"一九八四"式的自投罗网？

与最终"爱上老大哥"的温斯顿不同，星美－451视死如归、英勇就义，那是一种"道之所在，虽千万人吾往矣"的大无畏；然而，她用牺

[1] 大卫·米切尔：《云图》，杨春雷译，上海文艺出版社，2010年，第327页。在《星美－451的记录仪》的语言体系中，"主体"指的是国家机器的中枢机构；"升级"首先指的是通过在食物中添加特制的催化剂解除克隆人在神经分子层面所受到的智力抑制，进而激发克隆人的自由意志、反抗精神和革命潜能，而革命的目的之一是将克隆人由奴隶"升级为公民"。这段话在电影中被简化为如下台词："那艘船必须被摧毁。建造它们的系统必须被推翻。无论我们是生于培育箱还是子宫，我们都是纯种人。我们必须战斗，如果必要的话，牺牲自己的生命，为了教育人民以真相。"

牲换来"宣言"播散的悲壮之举,却未能阻止人类社会的"进步"车轮驶向她已然望见的万丈深渊,那是她有心"挽狂澜于既倒,扶大厦之将倾"却独木难支、无力回天的历史大势。"金色方舟"的流水线别样地诠释了尼采的名言:"人类挥霍地把所有的个体都用作加热他们庞大机器的燃料";而这台自以为稳定的统治机器不可避免地将走向因过热而引发的最终内爆。《思路刹路口及之后所有》对文明"陷落"之后人类生存状况的描写,有如恩格斯的警示"资本主义社会站在历史的十字路口,要么过渡进入社会主义,要么倒退回野蛮社会"的互文映射;资本主义自身就是它的掘墓人,但它的终末未必是共产主义乌托邦的开启,而很可能是地球环境的崩溃、人类文明的终结。——《云图》的未来想象正是表达了这样一种至深的恐惧。

"自由女神的情人"与"诸众的水滴"

事实上,在被大众传媒及其受众以堪称狂热的盎然兴致命名为"世界末日"的时刻(2012年冬至日)降临前后,除了拉娜·沃卓斯基、安迪·沃卓斯基和汤姆·提克威联合导演的《云图》,还有两部引人注目的欧美大制作电影也在全球各大院线的银幕上以各自不同的方式呈现了名曰"革命"的景观、讲述了关于革命(及其失败)的故事,它们是"好莱坞最后的电影作者"(斯皮尔伯格语)克里斯托弗·诺兰导演的《蝙蝠侠:黑暗骑士崛起》,凭《国王的演讲》(*The King's Speech*,2010)赢得

2011年奥斯卡小金人的汤姆·霍伯（Tom Hooper）导演的《悲惨世界》。[1]当然，这三部电影的革命叙事有着诸多不同，限于文章篇幅，在此难以尽述。仅就主要革命者形象而言，《蝙蝠侠：黑暗骑士崛起》中的革命/叛乱军领袖贝恩，在文本的动素模型中明显处于（主体/英雄之）"敌手"的位置；而《悲惨世界》中唯一幸存的起义者马吕斯，在全知全能的上帝视角下也只不过是一个虽一时离轨但最终扬弃了革命、回归了家族的特权者；与上述二者不同，正如前文所论述的，《云图》中的星美-451是一个处于阶级/性别/种族三重受压迫状态、经历文化启蒙并最终彻底觉醒的革命主体。

而与大卫·米切尔的原著相比，沃卓斯基姐弟和汤姆·提克威编导的电影文本固然保留了星美-451作为革命主体的主要特征，但与此同时，他/她们对《星美-451的记录仪》这部分还做出了十分重大的改动，其中最为显著的改动就是张海柱这个角色：他集原著中的司机张先生、梅菲教授和任海柱中校的行动范畴于一身，以"张海柱上校、联盟会首席科学官"的身份充当了星美-451的施惠者和帮手；最关键的是，他不再是奥勃良（《一九八四》）式的"演员"/特工，而是一位真正的革命者：他在理想的感召下竭尽所能地以卓越的学识去对决庞大的权力机器，把自己的满腹经纶、满腔热血全都献给了为克隆人乃至全人类的解放而斗争的壮丽事业。张海柱投身其间的联盟会也不再是"兄弟会"式的阴谋伪装，而确确实实是一支致力于解放事业的革命力量。

但相较于国家机器，这股力量是何其微弱；面对公司国的猛烈炮火，联盟会的掩体就像《悲惨世界》中的巴黎街垒一样难堪一击。或许是沃卓斯基姐弟的审美偏好与文化政治取向所致，联盟会的领袖

[1] 虽然同为欧美大制作电影，但相比于华纳兄弟影业公司制片出品的《蝙蝠侠：黑暗骑士崛起》和环球影业公司、卡梅隆·麦金托什公司、工作标题影业公司制片出品的《悲惨世界》，《云图》的资金来源和制作流程较为特殊：它并没有与好莱坞八大片商中的任何一家合作，而是一部融合了多渠道资金的导演独立制片的电影，是迄今为止成本最高、耗资最大的独立电影。可参见Matt Goldberg: Why the Future of Mainstream Cinema Depends on You Seeing CLOUD ATLAS This Weekend，http://collider.com/cloud-atlas-editorial/205989/.

安高·阿比斯与沃卓斯基兄弟[1]的另一部反乌托邦大作《黑客帝国》（1999—2003）中人类反抗军的主要领导者（之一）墨菲斯同为黑人、外形相近；而张海柱的扮演者——英国演员吉姆·斯特吉斯（Jim Sturgess）化妆为东方人之后，其相貌酷似《黑客帝国》的主角尼奥（或需赘言的是，尼奥[the One]的扮演者基努·里维斯[Keanu Reeves]并非所谓"西方白种人"，而是融合了英国、爱尔兰、中国，夏威夷土著、葡萄牙多种血统的混血儿）。但《星美-451的记录仪》[2]与《黑客帝国》尤其是其第三部《矩阵革命》（2003）之间更重要的互文关联在于：二者所想象的未来革命皆以失败告终。诚然，"人们战斗，然后失败。尽管失败了，但他们为之一战的事情出现了。"（威廉·莫里斯[William Morris]语）但是否一如《黑客帝国》三部曲所喻示的，反抗奴役的斗争终究只是统治机器更新换代、系统升级的一个必要程序？是否一如雅克·拉康曾一针见血地指出的，反叛资本主义体制的左翼抗争终究难以逃脱"对注定要失败的事业的自恋"？《云图》里不同时空交叠演绎的压迫/反抗六重奏，是否只能引申出一幅"永劫轮回"的人类命运图式？

超逸轮回的端倪或许正在于电影版《云图》对《星美—451的记录仪》的另一处重要改编：星美-451与张海柱的超越生死之爱。旧有的人类文明湮灭之后，星美化作手擎火炬的自由女神云石塑像，以她的"启示"指引着幸存者探求新生；在这个意义上，雨果颂扬安灼拉的赞词——"自由女神云石塑像的情人"，对于张海柱而言就不只是一个隐喻性的修辞，而的的确确名副其实。如果说，"爱情"一方面犹如一叶亮丽的"金色方舟"，将现代文化涉渡于资本主义政治经济结构与个人主义意识形态话语，一方面也作为抵抗启蒙现代性、工业文明功利主义的审美现代性、浪漫主义文化的母题之一，始终承载着非/反（工具）理

[1] 拉里·沃卓斯基彼时尚未变性为拉娜·沃卓斯基。
[2] 电影《云图》的拍摄是由两支摄制团队同步进行的：汤姆·提克威领衔的团队拍摄了《西德海姆的来信》、《半衰期：路易莎·雷的第一个谜》、《蒂莫西·卡文迪什的苦难经历》三部分，而沃卓斯基姐弟领衔的团队拍摄了《亚当·尤因的太平洋日记》、《星美-451的记录仪》、《思路刹路口及之后所有》三部分。最后再将这六部分通过交叉剪辑的方式衔接成片。

性的意蕴，携带着某种颠覆性的质素，因而成为文化霸权时常倚重却间或难以挥洒自如的双刃之剑；那么，迥异于《悲惨世界》中（珂赛特与马吕斯的）爱情神话发挥着瓦解革命意志的离心力，并最终以异性恋婚姻的美满和父权制家庭的团圆成为革命青年/离轨者回归秩序的归宿，相似而又不同于《蝙蝠侠：黑暗骑士崛起》里（贝恩与米兰达/塔利亚的）爱情作为一种绝对的驱力构成威胁既存秩序的疯狂之源，成为捍卫主流社会核心价值的超级英雄必须清除的可怖魔障，《云图》所歌颂的大爱正是一种超越阶级（律师与奴隶、科学官与服务生）/种族（白人与黑人、"纯种人"与克隆人、高科技文明的黑人"先知"与低科技文明的白人土著）/性别（同性恋）[1]之"界限"、破除社会达尔文主义/西方中心主义/异性恋中心主义之"常规"的解放性力量。在这里，沃卓斯基姐弟不再像10年前编导《黑客帝国》系列的沃卓斯基兄弟那样，使用深情呼唤"我爱你"就能令人死而复生的俗套来实现意料之中的戏剧性逆转；她/他们和汤姆·提克威联合编导的《云图》中的"爱"，并不具有起死回生的魔力，但它作为一种不朽的信念却是连死神也绝不可能抹杀的，正是在这个意义上，"爱比死亡更长久"（Love could outlive death）。

也正是在永垂不朽的意义上，《云图》中由那六枚流星胎记串联起的，绝非宗教意义上的投胎转世，而是经由文化文本——亚当·尤因的日记、罗伯特·弗罗比舍的书信、路易莎·雷的传记、由蒂莫西·卡文迪什的自传改编的电影、星美-451的记录仪、扎克里的口述史——传承的、生生不息的人文精神：那是以死继之的抗争意志，那是对于自由和平等的永恒追求！由《云图六重奏》（Cloud Atlas Sextet）而《云图进行曲》（The Atlas March）进而《云图终曲》（Cloud Atlas Finale），在《云图》这部复调电影的终曲处，伴随着主题的密接和应，六重命运在快速剪辑中并置叠加；曲终时刻，非线性的叙事最终回到了（线性）时间轴上的起始事件，《云图》情节线索中第一位"自我解放的奴隶"奥拓华的挚交好

[1] 值得一提的是，《云图》中的主要演员在影片中都扮演了不只一个角色，这些角色不仅跨越了时空，而且跨越了种族、甚至性别。

友、决心投身于废奴事业的亚当·尤因,面对代表着强权秩序的岳父的
淫威逼问,不卑不亢地答道:

> 汪洋何来,若无诸众的水滴?(What is an ocean but a multitude of drops?)

这是以"1—2—3—4—5—6—5—4—3—2—1"的"山峰式叙事"结构全篇的小说《云图》的画龙点睛,这是采取交叉剪辑的方式、以音乐的韵律感引领叙事节奏的电影《云图》的曲终奏雅。

在这里,笔者将"multitude"译为"诸众",参照的是迈克尔·哈特、安东尼奥·奈格里在《帝国》(2000)和《诸众》(2004)中提出的概念。不同于在世俗实践中始终被现代国家政治规则牵引着的"人民"概念,"诸众"虽然也是关于"多数人"的建构,但其众多性并不仰赖于任何的普遍性和同一性,而是生成于德勒兹意义上的特异性和多样性;它是由特异而多样的个体有机聚合成的多数人,抵抗着资本主义全球化的新帝国金字塔。不同于具有经济决定论倾向和排他性的"工人阶级"概念,"诸众"试图在全球性的资本、劳工流动消解(经典政治经济学中

形成阶级之基础的历史语境下,指认政治主体的多样可能性;在"诸众"的政治视野中,无论是产业工人,还是从事其他劳动形式的各种生产者,无论是阶级层面的受剥削者,还是种族层面的受奴役者、性别层面的被压迫者、年龄层面的遭放逐者,都有可能自我塑造、自我实现为历史的主体,都有可能参与到改造世界、创构未来的政治实践中。

在这个意义上,"诸众的水滴"是对于"解放主体"(emancipatory subject)的召唤。如果说,大众传媒炒作的"2012天灾"并没有降临,但早在2012年(《蒂莫西·卡文迪什的苦难经历》的时间节点)之前就持续推进着的累累人祸却将导致人类文明的"陷落";那么,避免"末日"的可能途径就在于,从过去到将来诸众抗争的积流成海涤荡邪恶势力的污泥浊秽,因为,正如星美-451所启示的:"我们的生命不只属于自己,从子宫到坟墓,我们都与他者相连,无论过往还是此时,每一桩罪行,每一项善举,都重生着我们的未来。"——沃卓斯基姐弟与汤姆·提克威在改编文本时新增的这番哲思,令《云图》比起沃卓斯基姐弟编剧的那部优雅而孤绝的反乌托邦电影《V字仇杀队》(2005)[1]要更上一层楼,并且在反乌托邦那取代了天空也遮蔽了未来视野的人造穹顶上打开了一处豁口,敞向一个充满变数的开放性的未来……

诚然,《云图》抒发的"只是"一种信念,但请不要忘却维克多·雨果为我们留下的箴言:"没有什么比信念更能产生梦想,也没有什么比梦想更能孕育未来。"如若要为这一信念添上现实的参照,请透过文化镜城上那些难以弥合的裂隙放眼望去:在所谓"历史终结"的今时今日,诸众的抵抗并未失陷于永远封闭的现在时迷宫之中,在自由广场,在解放广场……新的历史篇章正在开启,或者说,必须开启!

[1] 沃卓斯基姐弟正是在《V字仇杀队》的片场上得到了《云图》的原著小说。

100 个陆川

毛 尖

电影《少年派的奇幻漂流》结尾的时候,李安暗示了一个根本没有老虎的少年派生存故事。

电影《一九四二》结尾的时候,蒋介石问李培基,河南饥荒到底死了多少人?李培基说,据政府统计,死了一千多人。蒋介石再问,到底死了多少人?李培基说,三百多万。

"三百多万"是《一九四二》要讲的故事,借李安的"老虎"来说,冯小刚就是要告诉我们,根本没有老虎,没有人和老虎的互相依存,没有救灾没有希望什么都没有。冯小刚做到了。看完这部电影,所有的观众明白一件事,"1942"没有老虎。

有老虎和没有老虎,似乎是李安和冯小刚电影理念的区别。

这么说吧,看完《少年派》,成熟观众都知道,登陆以后永不回头的孟加拉老虎到底指的是谁。这个,李安在电影开头,早早地就借少年派到教堂偷水喝的情节,让神父双关地说出:你是"Thirsty"。"Thirsty",在电影中,是那只老虎的本名。这样的提示性细节很多,反正,要看懂李安的寓言很容易,互联网上的普通青年和文艺青年一样对此驾轻就熟。不过,有意味的是,虽然谁都明白故事的真相,但绝大多数的人和电影中的作家一样,愿意相信那个有老虎的故事,用剧中的台词来说,就是愿意"跟随上帝"。

愿意跟随上帝,或许只是乱世本能,不过,就电影能力来讲,李安在《少年派》中,做得最好的就是,他提供了让观众躲开真相的可能。虽然老虎和风景大多来自高科技,但是溺水时候老虎的表情,孤独时候

海上的风光，扎扎实实把虚幻之旅变成灵魂乡愁。如此，与其说观众愿意跟随上帝，毋宁说观众愿意相信电影。而大多数观众继续选择有老虎的故事，在这个上帝早就被打散了的世界，赞美的不过是，电影的能力。换言之，本质上，《少年派》召唤的不是信仰，它区分的是，你还会继续跟随电影吗？

这方面，李安成功了。《少年派》的票房是一个注脚。

《一九四二》的票房也不错啊，你会说。不过，我会说，《一九四二》的票房，很大程度上，还是征用了我们的民族记忆，就像《唐山大地震》对历史伤口的征用。当然，《一九四二》比《大地震》有了很大进步，至少冯小刚这次没叫我们哭成一团。

"1942"是非常残酷的一年，对历史、政治和人性的检讨，再怎么严厉都不算过分。冯小刚的这部电影，可以说，几乎在体制内做到了极致，比如蒋介石的叹息、李培基的软弱，都很有细读的空间，而且，冯小刚也恰当地给了政治人物一些内心镜头。但问题恰在这里，因为影片采用太多视角，包括日本侵略者也获得他们的内视角，整部电影，我们发现跟谁都建立不了同视角。这样，看完《一九四二》，我们和所有的人说完"再见"，不想再和他们汇合，甚至，包括宋庆龄。顺便说一句，这部电影中的宋庆龄是我看过的最吓人的宋庆龄，她打酱油般地出现，像张爱玲笔下患便秘的孟烟鹂。所以，在这个宏大的中国故事中，不仅没有真老虎，连假老虎都没有。而用冯小刚自己的话说，看完这部电影，感觉"虐心"，就对了。

因此，就电影效果而言，《一九四二》是要吓唬观众，《少年派》是要拉拢观众，但冯小刚真的不在乎观众，李安真的文艺又甜蜜吗？

2012贺岁档，除了李安和冯小刚，还有陆川的《王的盛宴》，关于三人的三部电影，网上流传一句话：冯小刚和李安之间，差了最起码"100个陆川"。这话幽默，网友喜欢，不过这"100个陆川"到底是什么呢？从网络评论看，要克服这个差距，就是冯小刚应该向李安讨教如何文艺。

好像是的，无论是《卧虎藏龙》、《断背山》，还是《理智与情感》

或者《色戒》，李安的文艺腔一直全球通吃口碑蜜蜜甜，相比之下呢，冯小刚从起初要我们笑，到这些年要我们哭，一直有点弹性不够。不过，当我同时看完《少年派》和《一九四二》后，我倒觉得，骨子里，冯小刚其实比李安更文艺。

什么是文艺？早些年，文艺的意思很简易，可以用"棉布衬衫棉布裙子"来概括，这些年，文艺比较接近"民国范"，具体到银幕上，就是爱情主义、趣味主义和历史人道主义成为尚方宝剑。以今年的几部历史题材剧为例，《铜雀台》里，曹操为了爱情放下屠刀；《白鹿原》上，荡妇田小娥成为绝对主人公；接着是《王的盛宴》，这部号称改编自《史记》的电影好像是专门为了侮辱司马迁而存在，从头到尾的"2B"台词令人浑身酥软，然后，闪耀的基情把历史变成情爱实验田。

相比起这些电影，《一九四二》高明太多了，在乏善可陈的国产电影中，冯小刚完全可以凭此片轻取华表奖或金鸡奖，而且，相比他过去的不节制，《一九四二》做到了凝重，因此对《一九四二》的很多赞美，我不反对。但是，我要说的是，在惨淡的银幕影像中，冯小刚的文艺范始终很显眼。比如，影片中出现的两个美国影星都是经典文艺范的标本偶像，在《一九四二》中，他们一个是伟大的记者，一个是悲悯的牧师。美国记者和美国牧师出现在这里不奇怪，但奇怪的是，在无边无际的中国人逃荒队伍中，却只有地主和贫民两类人，连个知识分子都没有，连个共产党员都没有。当然，共产党员可能会显得不够文艺。

《一九四二》里的美国记者和牧师，一般被解释为冯小刚的电影野心，不过，我更愿意将之看成一种方便的文艺范，因为记者和牧师是最显眼的人道主义符号，再说他们常常也是美国历史片中的主要角色。可是呢，随着冯小刚把美国记者设为影片中最高等级的人道符号，背景复杂的1942最后也就被归结为一场人道主义灾难。

作为一个大腕导演，冯小刚悲悯苍生的历史人道主义有其力量，但既然这部电影又叫《温故一九四二》，此片的目的显然是为了"知新2012"，那么，且不论历史中的1942到底是什么样的，比如日本人到底是什么时候占领延津的，比如《时代周刊》到底是怎么帮忙的，我总觉

得此片的人道主义文艺范不仅会让中国历史再次变得似是而非，而且莫名其妙让我们欠上美国一笔情。

相比之下，李安这些年的电影倒流露出他对文艺范的一丝厌倦之情。虽然《少年派》中那个有老虎的故事依然可以被解读为一次电影人道主义，但老虎也好，食人岛也好，都是非常明确的喻体，就像《色戒》中，即便梁朝伟和汤唯的床戏成了该电影最大的广告，但是，心事重重的李安当然不是只为了那点色情。床戏推开了《色戒》中的主义问题，谁还会再把汤唯看成地下党，或者她哪里还是地下党？换言之，出身台湾的李安要用床戏置换掉什么，也是一目了然的。

类似的，《少年派》也用最炫的篇章把"奇幻漂流"做足，而这压倒性的电影篇幅虽然让绝大多数的观众都愿意"跟随上帝"，但是，在所有关于《少年派》的评论中，大家都在谈论那个没有上帝的故事，那个极为残酷的故事。所以，在李安甜蜜的文艺腔背后，他要撕开的世界早就昭然若揭，而最后，就剩下电影这个最大的谎言，或者说，奇迹。

回到电影本质论的李安，看上去很温和，号称自己要让观众感觉虐心的冯小刚，一直有点气势汹汹，不过，中间隔着的"100个陆川"，也许也不是特别大的差距。

《林肯》的公民课：危机时刻的影像表达

韩 笑

> 导演：史蒂文·斯皮尔伯格
> 编剧：多丽丝·科恩斯·古德温/托尼·库什纳/约翰·洛根/保罗·韦博
> 主演：丹尼尔·戴—刘易斯/莎莉·菲尔德/汤米·李·琼斯/约瑟夫·高登—莱维特
> 美国，2012年

一个名叫"林肯"的幽灵，正在美国的政治舞台上徘徊。

长久以来，白宫中就流传着林肯卧室"闹鬼"的故事：遇刺身亡的"老国王"不时在这里现身，仿佛有满腹心事要向年轻的"哈姆雷特"们诉说。如果说林肯纪念堂以高堂华厦的建筑象征着美国民主与自由的法统，有关"林肯卧室"的传闻则以大众文化的方式，投射着公众对于美国政治的想象。据报道，克林顿曾为款待捐献巨款帮其助选的"金主"，而让他们免费在林肯卧室居住一晚，其中的幸运者就包括好莱坞大导演斯皮尔伯格。[1]或许是受惠于这一晚的启发，2012年，斯皮尔伯格以电影的方式将林肯的"卧室"向全世界做了一次敞开：在一次不祥的梦境预兆中，林肯迎来了他生命的最后四个月。

斯皮尔伯格或许并不自觉地引领了好莱坞这场"呼唤林肯"的大合唱。[2]但近年来，为林肯招魂确乎成为美国政治与大众文化的一个热

[1] 报道可见：http://www.cnn.com/ALLPOLITICS/1997/02/25/clinton.money/。
[2] 林肯堪称最受美国电影钟爱的总统，在好莱坞百年历史上，被不同的演员刻画过逾300次，时间跨度从1911年的一部短片《The Battle Hymn of the Republic》直至近年的热潮，

点。作为美国首位非洲裔总统,奥巴马有意要接续、传承林肯所奠定的自由衣钵,在其竞选与执政期间,始终致力于激活有关林肯的集体记忆:2007年他宣布参选总统的斯普林菲尔德州议会旧址即当年林肯任伊利诺伊州议员时的工作地点,此后他在两次总统就职典礼上均手按林肯曾使用的《圣经》起誓。他也不忘提醒记性不好的美国民众,2009年是林肯诞辰200周年,2012年是《解放奴隶宣言》颁布150周年。他甚至全程担当了斯皮尔伯格版《林肯》的宣传推广:他曾大力推荐的多丽丝·古德温(多丽丝·科恩斯·古德温[Doris Kearns Goodwin])的林肯传记《林肯与劲敌幕僚》(Team of Rivals: The Political Genius of Abraham Lincoln),成了斯皮尔伯格版《林肯》据以改编的底本,而当电影杀青后,他又邀请剧组成员到白宫共同观看影片,面向银幕顶礼先贤。尽管不乏分析人士指出,奥巴马的实际施政理念与林肯相去甚远,但林肯的慷慨言辞与瘦削身形,依然是美国梦永远的守护。[1]在与电影平行的出版领域,林肯的执政故事和传奇生平同样构成了畅销书青睐的题材。看来,美国公众从来未像今天这样渴盼这样一位政治英雄,能够适时而生,担当重任,挽狂澜于既倒。

毫无疑问,林肯在南北战争中维护联邦统一、解放黑人奴隶的伟业,使他成为美国最主流的政治叙事和文化神话之一。尽管斯皮尔伯格此前已在商业片的各种类型中屡创佳绩,但是美国本国/本土历史题材仍然是他相对涉足较少、也少有斩获的领域。他上一次以美国本土历史

(续上页)几乎在每个重要时段的电影中均有呈现。相关介绍,见http://entertainment.time.com/2012/11/08/lincoln-spielbergs-urgent-civics-lesson/#ixzz2VVAZ3yll。除斯皮尔伯格的这部《林肯》外,2012年还有两部剑走偏锋的影片,分别是《亚伯拉罕·林肯:吸血鬼猎人》和《林肯大战僵尸》,将林肯与近年来美国流行文化中大受欢迎的两个类型吸血鬼与僵尸做了一番诡异的嫁接。紧接着的2013年上半年,又有两部侧重林肯不同时期生平的电影相继上映,分别是《刺杀林肯》(Killing Lincoln,电影改编自比尔·奥瑞利登上2012年《纽约时报》畅销书排行榜的同名小说)与《拯救林肯》(Saving Lincoln)。

[1] 2011年1月28日的《时代周刊》封面文章指,里根才是奥巴马真正在政治决策上取法的榜样。见http://www.time.com/time/magazine/article/0,9171,2044712,00.html

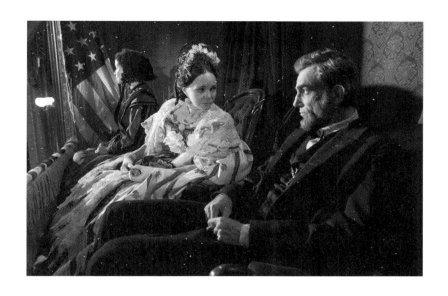

作为拍摄题材,还是1997年的《阿米斯塔德号》(Amistad)[1]。当时他雄心勃勃试图赢得评论界的赞誉,结果遭遇票房惨败,几乎未收回成本,还被指控在情节上虚构史实及涉嫌剽窃。巧合的是,《阿米斯塔德号》与《林肯》叙述的年代接近,且都或多或少地倚重奴隶制作为问题背景,却有着情绪上的天渊之别。《阿米斯塔德号》洋溢着废奴主义者乐观向上的基调和对正义事业的自信;《林肯》则调子低沉哀婉,高大的林肯屡屡佝偻身形,神情忧伤,背负着不祥的预感。对斯皮尔伯格而言,《林肯》成了他对当下美国政治与社会危机的想象性回应,一次"分享艰难"的紧急呼吁:"恰好在这种革命危机时代,他们战战兢兢地请出亡灵来为他们效劳……"[2]

[1] 影片中文译名还有"友谊号"("Amistad"系西班牙语"友谊"之意)、"勇者无惧"、"断锁怒潮"等多个版本。故事讲述1839年,在一艘由哈瓦那向古巴另一城市运送黑奴的船只"阿米斯塔德号"上,五十三名由西非劫掠而来的黑人不堪贩奴者的虐待,起而暴动,将船员砍杀。船只漂流至美国后,围绕船上黑人的归属,不同的政治实体均声称拥有这批奴隶。与此同时,废奴主义者为此开展了对黑人的法律营救,并最终使他们获得自由,重返家乡。
[2] 卡尔·马克思:"路易·波拿巴的雾月十八日",载《马克思恩格斯选集》第1卷,人民出版社,2008年,第585页。

一堂公民课

如前所述,《林肯》的故事虽有所本,但较原著进行了重大改编。编剧托尼·库什纳将林肯诸多生平华章悉数略去,而将叙述的重心放在林肯遇刺前四个月内的政治与家庭生活。更准确地说,这部冠以《林肯》之名的电影应该被称之为"林肯的三十天",因为除去一个楔子和一个结尾,影片中将近两个小时的主体内容都发生在1865年的1月:林肯在这个月内敦促共和、民主两党将宪法第十三修正案提交众议院表决,经过一番复杂的政治博弈,最终在当月的31日获得通过。

为使这番大胆的剪裁言之成理,导演安排了一个意味深长的楔子——林肯在一次军队集结开拔前与两名黑人士兵及两名白人士兵的交谈。联邦军队中有黑人士兵服役,本身印证着林肯在1862年签署《解放奴隶宣言》所取得的政治成果。不仅如此,黑人士兵还描绘了一个尚未完成的政治远景:从解放后的黑奴中将产生陆军上校,黑人拥有选举权……最后,他在夜幕下背诵林肯在葛底斯堡演说中的名句,加入到出征的队伍中,镜头拉近,出现了林肯的侧脸。他将铭记黑人注视他的目光,肩负起他们的期许。[1] 这个楔子奠定了影片叙事的基本动力:即敦促林肯以宪法修正案的形式巩固内战成果,以保障解放的奴隶获"永久的自由"。由此开始的内阁、国会之间的斡旋、战场后方与前方的拉锯,被描写为一场林肯"知其不可为而为之"的斗争。按照美国的宪政程序,宪法修正案需由国会参众两院通过。此前的1864年3月,修正案在参议员获得表决通过;6月,修正案在提交众议院表决时,虽然赞成与否决票数之比为93对65,但未能达到必须的三分之二多数。为此,在影片叙事的层次上,当1865年1月林肯再次敦请众议院表决该修正案时,他不仅需要巩固共和党阵营的全力支持,还要说服和拉拢在此议题上长期持反对立场的民主党人,从中争取最少20票的支持,方能确保三

[1] 相信黑人的目光也望向了屏幕外的奥巴马,他"超额"完成了任务。

分之二多数。

由于预设了"使奴隶获永远的自由"这一终极的政治正义,影片随后在内阁与国会、战与和、坚持与妥协的胶着中,朝向20票的目标缓缓行进——素来自负的美国政治主旋律大概从未如此谨小慎微、斤斤计较。围绕宪法修正案而展开的政治动员与游说不但毫无浪漫光环,反而笼罩在持续的危机之中:林肯的内阁在通过修正案问题上意见不一,林肯不得不疾言厉色地拍案呼吁奴隶制的废除一刻也不能拖延,"就是现在,这个月底";以普莱斯特·布莱尔为代表的共和党保守派则以尽快结束战争为要挟,希望林肯与南部邦联媾和;民主党人采取一贯的反对废奴立场,抹黑林肯为独裁者……在宪法第十三修正案通过的背后,是林肯如同走钢丝一般的危险的政治杂技,其间还交织着他与忧郁而神经质的妻子,与自尊而敏感的大儿子的家庭冲突。影片给人印象深刻的是,面对联邦战事上的节节胜利,"林肯的三十天"没有表现为一曲高歌猛进的自由颂歌,反而时时透露出忧伤、压抑的气氛。修正案能否通过的悬念一直维持到投票表决的最后时刻,仿佛美国的自由险些因为这一场投票而葬送。[1]

"一切历史都是当代史。"《林肯》中弥漫的危机感,正是当代美国政治生活的真实写照。摆在林肯面前的难题是:奴隶制的存在、扩张曾经在19世纪的上半叶撕裂了联邦,他必须根除这一痼疾,让联邦重获新生,为此他呕心沥血、甚至付出生命;而今日美国也再一次上演着"分裂之家的危机"(林肯的著名演讲),我们不仅听到"占领华尔街"的口号——"1%和99%",也注意到奥巴马当选所透露的讯息——两个正在

[1] 从历史上看,宪法第十三修正案只是美国内战临近尾声时一系列政治重建工程中的一段插曲。由于共和党在下一届国会中占有四分之三的多数,修正案届时将毫无悬念地获得通过。林肯之所以选择这一时机,在于他主张这一历史功绩应由两党共同提出的法案来完成。因此,影片中的"危机"多少带有一些刻意为之的意味。参见詹姆斯·麦克弗森《火的考验:美国南北战争及重建南部》(下册),商务印书馆,1993年,195页。

分道扬镳中的美国。[1]编剧托尼·库什纳毫不讳言历史情境的相似:"没有比林肯所深陷的南北战争更让人绝望的情形了,但奥巴马从前一任那里所接手的烂摊子局面,也堪称林肯以外的所有美国总统中所能面对的最为棘手的局面。"[2]对于在医疗改革、财政赤字、枪支管制等议题上陷入府院之争泥潭的美国来说,《林肯》吹响了一曲立意严肃的政治集结号。正因为眼下的这场危机如此严峻,已经蒸发了所有不切实际的幻想,以至于必须召唤林肯,召唤他对使命的担当、对宪法的信守,他无与伦比的政治智慧,才能鼓舞美国人民度过难关。[3]

在《林肯》中,斯皮尔伯格打碎了有关林肯的英雄主义神话,塑造了一个"走下神坛的总统",并让他为一种栩栩如生的真实感所围绕。这种幻觉不仅得益于刘易斯高度移情式的投入表演,更有赖于影片细腻的场面营造。摄影机有意带领我们来回穿越在林肯的议事厅与卧室之间,呈现林肯在总统、丈夫、父亲三重身份之间转换时"下意识"的个性流露;影片在布光方面堪称"节俭",大量的室内戏通过半掩的窗帘、室内的壁炉以调暗光线,白宫中整体色调的昏暗、苍白暗示着叙事进程中的阻碍及人物内心的艰难;配乐的节制也出人意料,即便在林肯与夫人在忆及小儿子的死而肝肠寸断的戏份中,也保持了背景的沉默;

[1] "美国选民总数的72%是白人,但奥巴马去年赢得总统选举时,只赢得了39%的白人选民。他的支持者是年轻人、女性,以及城市与郊区的少数族裔,他们的人数已足以保证他获得多数支持。换言之,挑战者、共和党总统候选人罗姆尼赢得了将近60%的美国白人选票,却未能赢得大选……一个美国的特性是年轻、以女性为主、城市化、少数族裔比例高、支持民主党,地理上处于东西海岸,以及北部和东北部。另一个美国的特性是:大多数是白人男性,年龄通常超过45岁,拥护持枪权,保守,支持共和党,地理上主要分布于乡村地区,尤其是南部。"参见贾尔斯·钱斯的分析:"美国治理危机考验中国",http://www.ftchinese.com/story/001048739。
[2] http://entertainment.time.com/2012/10/25/tony-kushner-on-his-lincoln-screenplay/
[3] 而在此前,2011年上映的另一部颇受关注的传记片《铁娘子:坚固柔情》中,则请出了一位"今人"撒切尔夫人来为危机之下的英国人民"效劳"。往昔执政的意气、重振英国的辉煌,只能映现在如今罹患老年痴呆症的撒切尔脑海中,为影片增添了几多伤感。大西洋两岸两部政治主旋律影片相近的取向,透露出美英两国公众对于在强力整治人物的带领下迅速走出危机的渴盼。

影片还征用了无数"人性化"的细节：林肯俯下身去，亲吻在地板上睡着的小儿子；他趴在地上拨旺壁炉的炭火；他在雨夜拨弄着怀表，陷入艰难的抉择……对比斯皮尔伯格情感强烈、故事跌宕的诸多旧作，我们会惊觉：这还是斯皮尔伯格吗？

应该意识到，斯皮尔伯格对林肯的再现，是以沉闷的剧情、冗长的对白为代价，以达成某种"刻意"的真实和"过度"的客观。这种真实与客观在为林肯"祛魅"的同时，本身也成就了高度意识形态性的表达：一方面，他引导我们瞩目于这一个月乏味的政治拉锯过程本身，暗示我们政治本身是琐碎的、日常生活化的，但在这琐碎的政治过程背后维系着着崇高的使命；另一方面，他意在唤起一种危机时刻的观影伦理，即要么无法忍受影片的沉闷、说教，要么就接受影片的召唤，进入林肯的政治与生活世界，重新建构对严肃政治的想象。在此，林肯的抑郁、孤独，不应仅仅理解为抵达了人物的真实情绪，还应被视为一种功能。斯皮尔伯格曾说："我所有的电影里面都是孤独的人。"[1]自然，他所塑造的林肯也不例外，但林肯的孤独却不同于外星人ET，能够唤起人类普世的情感。换句话说，斯皮尔伯格所着意刻画的林肯，恰恰因为他作为美国历史上最杰出的总统，所以他负载常人难以承受之苦痛，做常人难为的抉择。出于这样的人物设定与追求，斯皮尔伯格放弃了他向来娴熟的商业片技巧，以形式上的谨慎克制来唤起观众的政治良心。与其说这种表述是某种教科书式的照本宣科，不如说这是对当前美国深刻的政治危机的一种紧急呼吁，是在对所有温情的想象式解决感到绝望后，一次重振士气的尝试。影片要求观众必须——否则将难以进入这部沉闷的电影——去深入林肯直面的政治难题、设身处地地体认林肯的艰难，从而在分担他的孤独的同时，超越眼前的纷争，重新走向团结。或许正是在此意义上，《时代》杂志称这部电影为"斯皮尔伯格的一堂公民课"[2]。

[1] 伊丽莎白·费伯：《斯蒂芬·斯皮尔伯格》，中国电影出版社，2000年，第134页。
[2] 转自《东方早报》的报道"斯皮尔伯格的一堂公民课"，http://entertainment.time.com/2012/11/08/lincoln-spielbergs-urgent-civics-lesson/。

斯蒂文斯的沉默

在这堂公民课上，除了紧急的呼吁之外，斯皮尔伯格想要传达怎样的教诲呢？对此，影片是通过林肯与不同政治力量的互动加以展现的。首先，众议院由于一批强硬派民主党人的存在，实无异于肮脏的"老鼠窝"。公民课告诉我们，政治不应诉诸于道德主义的洁癖，而是应抱持极大的韧性、耐心与勇气，不惜采用议价、妥协、利益交换甚至收买种种手段；其次，共和党保守派以战争的伤亡为要挟，将和谈的包袱强行塞给林肯，迫使他以放弃宪法修正案为代价换取和平。公民课告诉我们，政治不能计较一时一地的牺牲，而应着眼于共同体的存续和万千人的福祉。但公民课最重要的教条，还在于鼓吹现实主义的政治逻辑，拒绝激进式的变革。影片浓墨重彩地塑造了共和党激进派的灵魂人物萨迪厄斯·斯蒂文斯，并在他与林肯之间构筑起富有张力的结构：林肯的大多数戏份都淹没在冗长沉重的政治谈判与调子低沉的家庭情绪中；而四场斯蒂文斯所主导的国会戏穿插其间，以针锋相对的辩论缓解了影片的沉闷。就废除奴隶制这一点而论，两人是政治盟友，但又存在立场和手段上的重要分歧。影片中的林肯在施政上刚柔并济，对于推动宪法修正案百折不挠，但他主要着眼于联邦的维护与巩固，极少就奴隶制问题的是非发言。[1]而斯蒂文斯则在国会的激烈辩论中，每每以气势磅礴的修辞痛斥民主党人。他明确地将废除奴隶制作为事关正义与权利的革命事业加以维护，并辅之以规模庞大的重建南部计划。从种族平等的现代意识形态出发，是斯蒂文斯维护了影片的"政治正确"，但在影片的叙事层次上，他仅仅是一个砝码，用于衡量林肯的政治智慧。在一次私下谈判中，林肯劝说斯蒂文斯在众议院陈述意见时不要激怒民主党人，用林肯式的隐喻来说，"光知道正北方向有什么用呢？"重要的是审时度势，服从大局，确保修正案的通过。

[1] 他在第二次总统就任时的演讲，对于奴隶制与内战关系的著名陈述，一直要在影片的尾声时，借助烛光里的蒙太奇得以呈现，而此时他已经遇刺身亡、道成肉身了。

于是我们见证了斯蒂文斯的"伟大的沉默":面对民主党人刻意的挑拨,这位美国的"罗伯斯庇尔"成了一头被驯服的狮子。他最终咽下了抱持已久的种族平等主张,仅道出最低限度的"法律面前的平等"。此时,压抑已久的弦乐终于在国会大厅中响起。富有意味的是,斯皮尔伯格在林肯大部分的戏份中仅饰以如泣如诉的钢琴,而将最为激荡人心的音乐放了斯蒂文斯的"克制"上。他意在宣示,适时的妥协是更为高明的政治,应该得到歌颂;激进的政治变革方案则被"消音",因为那既不可能在宪政层面获得通过,同时还将阻碍现实主义方案的实施。斯蒂文斯的沉默,与其说服从于最高的政治与最终的正义,不如说这本身就是危机的症候——拒绝革命。在严峻的危机面前,革命/彻底重建的方案(正如占领华尔街的行动与诉求)也曾一度浮现,但正如林肯与斯蒂文斯的私下会谈时就南部重建问题的表态:"过一阵子我们应该单独辩论,现在我们是在合作。"所以,激进路线不能在影片、同时也是在国会的层面上得到表述。

为斯蒂文斯的沉默所咽下的,恰恰是伴随奴隶制废除而同时提出的问题——如何在黑人解放后确保他们的自由。没有相应的政治安排与社会改革,宪法第十三修正案就如同砂砾上的草木,随时可能被卷土重来的保守势力所摧毁:为影片所刻意忽略的是,伴随战争的进行,关于被解放的自由民的生活安排,以及南部的政治重建就在同步进行之中。共和党激进派坚持将自由民的土地问题作为重建中的核心,而林肯几乎自始至终反对在重建中触及南部的土地再分配问题:1862年,他批准国会提出的《没收法案》,据此,战争期间没收的财产应当退还给南部邦联原所有者的继承人;1863年,林肯又发布大赦宣言,将除奴隶外的财产归还给已进行过忠诚宣誓的邦联分子,从而进一步破坏了土地改革的机会。最终,林肯因遇刺而成圣,他解除了对南部重建所承担的历史责任,但是肇因于政治上的妥协,南部庄园经济与奴隶制的后遗症仍然严重阻碍着黑人自由的实现,"无论黑人目前的身份是多么合法,他们都明白:战后,他们的身份取决于是否拥有他们为之辛苦耕作过的土地。如

果不能拥有土地，他们将被迫以半奴隶的身份为他人工作。"[1]

林肯对斯蒂文斯的"驯服"，多少可以视作关于美国内战的自由主义叙事的胜利。这种叙事强调南北战争的结束、奴隶制的废除弥合了美国的历史伤口，为资本主义的发展扫清了障碍。然而，倘着眼于美国的民权发展、特别是族群平等的立场而言，宪法修正案的历史评价就不能与战后的南部重建割裂开来看待。在战后的一段时间内，斯蒂文斯所代表的共和党激进派提出了以下政治目标：长期剥夺前邦联分子的公民权；没收和重新分配土地，以便给自由民维护其新政治权力的经济基础；由联邦政府开办学校，使南方黑人得以学习文化、技术，以保护其自由与权利。1867年，身体已每况愈下的斯蒂文斯仍然向国会提交了一项堪称美国历史上最大规模的财富分配法案，将前叛乱者的土地分给自由民及其家庭。[2]在美国长期偏于温和、保守的政治传统中，斯蒂文斯的惊鸿一瞥隐然透露出新的思想资源与历史视野。我们不应忘记，19世纪既是资本主义强劲上升的世纪，同时也是工人阶级意识觉醒、政治平等的乌托邦召唤着千万人前仆后继的年代。迈克尔·卡赞（Michael Kazin）在对美国内战期间左翼政治传统的研究中指出，这一时期不仅有废除奴隶制的运动，同时还叠合着争取政治普选权、劳工八小时工作制、争取妇女政治权益等一系列激进运动。一些废奴主义者和激进的共和党人在战后的劳工改革运动中也成为积极分子。另一名历史学家詹姆斯·M.麦克弗森（James M. Mcpherson）则指出："内战既是自由劳工思想的伟大胜利，也是促进有高度阶级觉悟的工人运动的因素。"[3]而身处大西洋彼岸的马克思不仅密切关注美国内战的进程，并且站在工人运动的角度，高度评价林肯废除奴隶制的革命意义："正如美国独立战争开创了资产阶级取胜的新纪元一样，美国反对奴隶制的战争将开创工人阶级取

[1] 霍华德·津恩：《美国人民的历史》，上海人民出版社，2000年，第169页。

[2] Michael Kazin, *American Dreamers: How the Left Changed a Nation*. Knopf Doubleday Publishing Group, 2012.

[3] 詹姆斯·麦克弗森：《火的考验：美国南北战争及重建南部》（下册），商务印书馆商务印书馆，1993年，第91页。

胜的新纪元。"[1] 这些历史视野伴随斯蒂文斯的缄默,都被排挤在《林肯》的"历史真实"之外——翻开公民课的课本,第一页上就大写着"要团结,不要革命"。

姜戈解放后怎样?

让我们重新回顾楔子里的一幕:背对观众的林肯坐在台上询问黑人士兵,继而军队将开拔,林肯高大的身躯站起,黑人士兵仰望林肯,背诵"民有、民治、民享"的名句,转身走向队伍。此处的画面构图以及机位设置,隐然体现了总统与庶民、"解放者"与"被解放者"之间的权力关系。对这名士兵而言,他将"自由"的可能托付给了林肯,在走向画面纵深的同时,他也消失在这场决定自身命运的斗争中。如果说在1997年的《阿米斯塔德号》中,斯皮尔伯格不仅表现了黑人奴隶奋起反击,也呈现了废奴主义者与黑人共同争取自由的话,那么《林肯》则体现为大踏步的后撤,因为影片未能成功地设置一个黑人的视点,以展现他们眼中的"自由"。为《林肯》所强调的是,联邦的和解即国会的和解,自由的修复即宪法的修复,而被解放的400万南部黑奴、北部的自由黑人则处于影像/历史之外,以至于在1月31日表决的场景中,出现在旁听席上的黑人听众显得异常突兀。我们被告知,他们的到来"标定"了一个历史性的时刻,但同时他们却是一群匿名的、不知从而何来的人。

如前所述,对奴隶解放的自由主义叙事,与美国白人主导的资本主义历史进程有着内在的联系。《林肯》征用渴望自由的黑人作为其叙述动力——正如当年林肯着眼于同邦联作战的战略意图而解放奴隶一样——却在实际的政治过程中限制、排斥黑人的参与。恰恰是来自底层黑人的证言表明,林肯所推动的奴隶解放,是有着重大局限的、跛足的

[1] 卡尔·马克思:"致美国总统亚伯拉罕·林肯",《马克思恩格斯全集》第16卷,中央编译局,第20—21页。

改革，为战争结束后种族歧视的延续埋下了隐患："林肯因为解放了我们而获得了人们的赞扬，但他真的值得人们赞扬吗？他给我们带来自由，却没有给我们带来任何让我们养活自己的机会，至今我们还得依靠南部的白人才能获得工作、食品和衣服。我们缺乏生活必需品，仍然处于被奴役状态，这种状态比奴隶制度好不了多少。"[1]

值得注意的是，另一位知名导演昆汀·塔伦蒂诺同样于2012年推出的新作《被解放的姜戈》，刚好在种族的意义上构成了《林肯》的反叙述。在故事的表层，昆汀显然在玩弄曾经风靡一时的意大利式西部片的"故事新编"：他将经典的白人牛仔姜戈置换成为一个被贩卖的黑奴。黑奴姜戈为赏金猎手舒尔茨医生解救，并被后者"教化"，学会阅读、使用武器，自此走上复仇、同时解救其被贩卖的妻子的冒险之旅。"姜戈"似乎构成了"林肯"的有意翻转，我们可以从两部电影中抽取一系列有趣的对立项：黑人与白人，奴隶与总统，法外之徒与宪法的维护者，传奇与正史，江湖与庙堂……

不过，昆汀这一"原创"本身还暗伏着另一条20世纪70年代的线索：黑人剥削电影（Blaxploitation film）。这类电影兴起于70年代初，其故事的特点在于追随白人动作片、警匪片和西部片，而将白人英雄换成黑人，而在制作上，影片演员阵容主要以黑人为主，倾向于满足黑人观众的趣味。《被解放的姜戈》的"神来之笔"看上去更像是这一潮流的轮回，它让人忆及"黑人剥削电影"类型中的《斯维特拜克之歌》（Sweet Sweetback's Baadasssss Song，1971）以及另一部《曼丁戈》（Mandingo，1975），如果说前者"作为对几十年来羸弱或近乎隐形的黑人银幕形象的回应，从而创造了黑超人"[2]的话，那么后者则直接启发了昆汀故事的时空架构——1830年代尚处于蓄奴制下的美国南部，也为影片后半部分的情节

[1] 一位曾为奴隶的黑人在20世纪接受"联邦作家计划"调查时如是说。转引自霍华德·津恩：《美国人民的历史》，上海人民出版社，2000年，第169页。
[2] 詹姆斯·纳雷摩尔：《黑色电影：历史、批评与风格》，广西师范大学出版社，2009年版，第242页。

提供了原型:姜戈以曼丁戈交易高手的身份,得以深入大奴隶主坎迪的种植园。

就影片的表象系统而言,《被解放的姜戈》成为对电影史上那些载沉载浮的黑色传统的巧妙拼贴与轮回。犹如一场光学的戏法,昆汀使1858年的黑人牛仔故事,透过20世纪70年代类型电影"棱镜"的折射,映入我们的眼帘。吊诡的是,电影在激活黑人剥削电影的形式语言的同时,也抹去了这一类型得以诞生的时代印迹和意识形态负载。黑人剥削电影在70年代初异军突起,本身作为一种症候,提示着美国黑人民权运动的发展及其困境。在这一时期的黑人剥削电影中,通常会以罪案为剧情主线,而白人警察与政客总是一副种族歧视与滥用暴力的负面形象,这在好莱坞此前种族叙述的陈例中是少见的。《斯维特拜克之歌》甚至成为黑人民权激进组织"黑豹党"的必看影片。昆汀的狡黠在于,他部分继承了黑人剥削电影的形式元素,却将故事发生的社会时空上推了近一个半世纪,形成某种有意味的倒错。或许我们可以反思一下前面的光学公式:"1858年"的出现,恰恰处在某种认识装置的颠倒之中——剔除了"黑人剥削电影"的政治诉求,而将其仅仅作为一种风格来运用。1858年的美国处于内战爆发前夕,南部蓄奴州与北部自由州围绕奴隶制的存废而展开的对峙正日趋紧张,这为姜戈的暴力复仇提供了道德动力。[1] 但同时,1858年又是一块历史的"飞地",不具有现实的意指功能。这一点,我们在《林肯》中已经温习过了——拜宪法第十三修正案所赐,惨无人道的奴隶制已经被扫进了垃圾堆,"自由国度"曾经的黑暗一页已经翻过。这使观众得以安然的玩味姜戈的大开杀戒,而不必为

[1] 尽管历史本身或许要较姜戈的浪漫命运残酷的多。内战爆发前的十余年,南部蓄奴的种植园主追缉黑人逃奴的运动呈现愈演愈烈之势。逃亡的黑奴姜戈更有可能成为赏金猎手追杀的目标,而不是依靠杀人而获得解放的快枪煞星。特别是1850年,在南方蓄奴势力及民主党的推动下,联邦通过了"逃亡奴隶法",该法授权联邦设置专员,负责发放允许逮捕和领回逃奴的证明。在该法实施的第一年中,积极捕获逃亡奴隶的事件急剧增加。当时的社会上甚至出现了一个以专门捕捉逃奴为业的一种人。参见詹姆斯·麦克弗森《火的考验:美国南北战争及重建南部》(上册),商务印书馆,1993年,第103页。

他的黑人身份而如坐针毡。与其说黑人姜戈是对既定种族象征秩序的僭越，不如说是对主流话语的再次臣服，他（用枪支！）丰富和扩大了保障个体自由的美国（白人）传统，但同时却放弃了基于黑人整体权益的社会性抗争。悠久的西部片传统已经向他许诺了一片社会的边缘地带供他自由驰骋，而不用像他的大多数黑人同胞那样艰辛地讨生活。因此，姜戈寻妻的过程吻合于德国的屠龙神话，却很难让人联想到为争取黑人种族权益所做的斗争。

"被解放的姜戈"据英文原名"Django Unchained"，应为"挣脱锁链的姜戈"。反倒是移译为中文后的"解放"，透露出强烈的政治行动意味——解放是确立现代主体身份所必须经历的一环。反讽的是，姜戈无法自我解放，他的自由身份维系于他与白人舒尔茨医生所构成的堂吉诃德—桑丘般的主仆关系中。按照剧情的设置，舒尔茨医生不断地导演着剧中之剧，而姜戈则始终需要"扮演"某个随侍左右的附属角色，或是仆从或是曼丁戈的交易人。正是"扮演"所构成的庇护结构，而非政治与社会革命，命名了这个新的自由人。为了宣告姜戈的解放，影片需要一场象征性的仪式，这就是姜戈两场令人赏心悦目的"改装"：无论是光鲜亮丽的仆从服装，还是质地光滑的牛仔装束，甚至于纹饰精美的马鞍——这一套价值不菲、接近于中上层白人趣味的职业行头，在使姜戈看起来"酷"劲十足、散发魅力的同时，也使他完成了身份/阶层的转换。姜戈的解放，也就相应的表现为其获得其"黑皮肤、白面具"式主体位置的过程。关于"姜戈解放后怎样"的难题，影片中有一个细节：舒尔茨与姜戈造访种植园主"大老爹"的庄园，"大老爹"让他的黑人女仆贝蒂娜带"自由身"姜戈四下参观。由于贝蒂娜无法想象一个被解放的黑人的身份，故而"大老爹"费了一大段口舌向贝蒂娜解释，对待姜戈既不能像对待其他"黑鬼"，又不能像对待一般白人，这番绕口令式的描述更加让贝蒂娜一头雾水，这也意味着姜戈的"自由"身份必须参照"黑鬼"与"白人"的现实/象征秩序而得到指认。正是在形成新的政治主体的意义上，《林肯》成为对《被解放的姜戈》的回答，当然，这是一个半途而废的回答。

姜戈的肤色之所能被漂"黑","黑人剥削电影"能够再次轮回，其前提在于20世纪60年代的黑人民权运动已经被吸纳进有关美国自由的主流叙述。在本文开头曾复习过的场景中，奥巴马在第二次当选总统的就职典礼上，手按两本《圣经》起誓，一本来自林肯，另一本则来自马丁·路德·金。但不要忘了，对姜戈的故事新编，正如同对60年代的旧事重提，都是与新的主流意识形态协商、过滤、重新编码的结果。60年代后期包括黑豹党在内的黑人民权运动的激进尝试，至今仍然是讳莫如深的历史伤口。倘若我们将黑豹党视作一群（而非一个）被武装起来的姜戈，影像、历史与现实之间的裂隙，甚至荒诞就昭然若揭。当姜戈以昆汀招牌式的"爆头"将白人打得血浆横飞之时，在美国今日的族群现实中，却是屡见不鲜的颠倒——白人警察在执法中肆意殴打或开枪杀害黑人。黑豹党最初的诉求，就是以黑人街区的自我武装为号召，反抗白人警察对黑人平民滥用暴力。在选择性遗忘"激进60年代"的前提下，黑皮肤的姜戈成为尴尬的人质，美国观众将他抵押给空洞的自由与解放，以寻求危机时代的自我安慰。

《羞耻》：不安分的身体

李松睿

导演、编剧：史蒂夫·麦奎因
主演：迈克尔·法斯宾德/凯瑞·穆里根/妮可·贝哈瑞
英国，2011年

2011年12月，英国导演史蒂夫·麦奎因的第二部标准长度影片《羞耻》(Shame)在美国刚刚上映，就受到全球影评人的热切关注。这一方面是因为导演的上一部影片《饥饿》那极富视觉冲击力的镜头语言，给观众留下了非常深刻的印象，让他们对其第二部影片充满了期待。另一方面则是因为，这是导演第一次尝试拓展自己的创作题材，在英国之外拍摄电影，以生活在纽约的中产阶级为表现对象。这就让美国观众对这位导演究竟想演绎怎样的故事十分好奇。然而当这些观众走出影院之后，却纷纷大呼上当。甚至有一些极端的观众在网上表示看后感到恶心。的确，虽然《羞耻》和麦奎因2008年的影片《饥饿》一样，堪称制作精良的电影。迈克尔·法斯宾德（Michael Fassbender）和凯瑞·穆里根（Carey Mulligan）的表演极为精彩，导演那丰富细腻的长镜头也常常让人拍案叫绝，但影片中大量出现的男性裸体以及诸如自慰、野合乃至"3P"等变态性行为，却在在让那些衣冠楚楚的美国中产阶级观众感到坐立不安。在这个意义上，影片《羞耻》就像是一个蛮不讲理的暴徒，狠狠地撕下了中产阶级的遮羞布，把生活自身的丑陋予以展示。

需要指出的是，借助赤裸的男性身体以表达某种批判性的主题，是导演麦奎因一贯的风格和叙事策略。在其第一部长片《饥饿》中，他

就以细腻的镜头语言展示了爱尔兰共和军领袖桑兹（同样由《羞耻》的主演迈克尔·法斯宾德扮演）赤裸的身体。在那段为人称道的表现英国狱警虐囚的段落中，导演非常细致地刻画了英国军警装备的精良，以及他们像古代蛮族战士一样用警棍敲击盾牌来壮大声势的野蛮作风。而与那些用头盔、护具把自己包裹得严严实实的军警形成鲜明对比的，正是狱中浑身赤裸的爱尔兰共和军。在影片中，他们被狱警依次从囚室中强行拖出，扔到军警的队列里，被野蛮的殴打、推搡、詈骂和侮辱。在这一过程中，他们裸露的身体在残酷的折磨下开始扭曲，他们的皮肤上留下了道道血痕，他们的脸因愤怒和羞辱开始变形、痉挛。麦奎因用不断晃动的手持摄像机为观众呈现这可怕的一幕，制造了极具震撼力的视觉效果。在这一时刻，英国政府所标榜的文明与民主都变得软弱无力的谎言，人的身体成了对那些践踏人性的暴力的最有力的控诉。

不过与《饥饿》相比，《羞耻》一片所选择的题材则多少显得有些平淡。主人公是生活在纽约的都市白领布兰登，他在表面上衣冠楚楚、为人正派，是所在公司的顶梁柱。然而他在私下里却有收集各类色情用品的嗜好，并且是一个性瘾症患者，无时无刻不在憧憬着变态性行为带给他的快感。布兰登的双面人生本来掩饰得很好，并在其中自得其乐。但由于在外流浪的妹妹西希突然要求寄住在家中，一下打乱了他的生活，也让他那羞于见人的癖好逐渐为人察觉。恼羞成怒的布兰登威胁要将妹妹扫地出门，不料生活中走投无路的西希竟因此选择自杀。虽然西希最终被抢救过来，但兄妹二人面临的问题并没有解决，只能默默地接受失败者的命运。

延续了《饥饿》中展示身体的"传统"，麦奎因在《羞耻》中同样使用大量篇幅来表现法斯宾德强壮健美的身体。甚至在影片刚一开始，导演就安排法斯宾德全裸出镜，详尽的展示一个赤裸的男人起床后上厕所、自慰、吃饭等所有细节。由于这一段落对男性躯体的呈现没有丝毫遮掩，很多观众看后都感到震惊、反感、甚至有些厌恶。虽然欧美国家近年来的道德尺度逐渐开放，用类似的镜头呈现女性身体的画面在电影、电视中并不罕见。但由于大多数观众无法理解布兰登赤裸的

身体内所蕴涵的意义,再加上导演以如此肆无忌惮的方式呈现一个男人的身体,使得他们纷纷表示对这部影片感到失望,并进而质疑导演的道德感。

不过在笔者看来,人们之所以无法理解《羞耻》,主要是因为他们把注意力过多的放置在主人公布兰登身上,而忽视了配角西希和玛丽安。的确,白天在办公室安心工作,晚上则猎艳、召妓、寻求刺激的布兰登的确并不吸引人。一直总是被身体的本能欲望牵着鼻子走的人,只能让人联想起行尸走肉,而不会激起任何好感。但如果我们参照西希和玛丽安的形象来重新审视布兰登,那么影片的主题就会在三个人的结构关系中清晰的呈现出来。而布兰登这个人物形象的意义也就能为我们所感知。

影片中梦想成为歌手的西希无家可归,衣着邋遢,举止随便,总是戴着顶20世纪60年代风格的旧帽子。这一形象的原型,显然是60年代在美国反战运动中涌现的嬉皮士。如果说在六七十年代,代表着自由不羁精神的嬉皮士是美国社会的文化先锋,那么随着80年代新自由主义的兴起和对左翼思想的全面清算,这些嬉皮士要么被主流社会"收编",成为循规蹈矩的中产阶级;要么彻底的堕入底层,沦为社会边缘人。在新

的社会语境下，嬉皮士已经丧失了其文化合法性，只能像西希那样四处流浪。从表面上看，布兰登和妹妹相去甚远，后者不过是四海为家的流浪女青年，而前者则是事业有成的都市白领。然而布兰登在约会时与公司同事玛丽安的一段颇具症候性的对话，却表明事情并不像看上去那么简单：

> 布兰登：如果你活在过去或者未来，并成为你理想中的人，你想要成为什么？
> 玛丽安：你想成为什么？
> 布兰登：我一直想做60年代的音乐家。
> 玛丽安：不过60年代很糟糕啊！我最近看了滚石乐队的纪录片，看起来就像地狱！
> 布兰登：什么！
> 玛丽安：对！60年代是我最不想去的年代！……那是一片混乱！
> 布兰登：那么你想成为什么？
> 玛丽安：嗯，就是现在，就在这里！

从这段对话我们可以看出，布兰登在本质上其实和他的妹妹一样，都是生活在当代美国社会里的嬉皮士，所以他才会与正常的社会秩序格格不入，总是梦想着回到60年代做一个自由的音乐家。而玛丽安则与布兰登兄妹形成结构性的对照。她极度厌恶缺乏秩序的60年代，拒绝任何超越性的乌托邦冲动，毫无保留的认同当下的社会秩序。

只有在分析出《羞耻》中的这种结构关系后，我们才能够理解影片中反复暴露的身体的文化内涵。正像笔者在前面指出的，布兰登始终过着两种截然相反的生活。当他穿上干净体面的衣服走出家门时，他必须扮演一个公司的好员工、同事的好朋友以及社会的好公民；而一旦回到私人空间，扔掉那身"行头"，赤裸着身体，他就摆脱了社会规范的羁绊，重获自由。只不过在循规蹈矩的中产阶级社会中，自由总是被指认为不守规矩，成为必须被压抑的对象。因此布兰登那颗追求自由的狂野

之心，只能通过变态性行为予以表现。关于这一点，布兰登与玛丽安在酒店中约会时的情景最能说明问题。在和玛丽安第一次出去约会之后，布兰登非常认真的思考了自己的人生道路。他觉得自己不能再继续过那种双面生活，而是应该娶妻生子，过一个真正的中产阶级的生活。而总是认同当下社会秩序的玛丽安恰巧是一个帮助他回归"正常"的理想对象。因此在决定与玛丽安正式发生关系的前夜，布兰登把家中收藏多年的淫秽光盘、情趣用品，以及专门用来存储色情视频的电脑等统统扔到垃圾箱中。他希望通过这样决绝的举动与过去一刀两断，尝试普通人的生活。当他在公司亲吻玛丽安，并把后者带到酒店开房时，一切都显得那么美好，似乎他的理想已经可以轻而易举地实现。

不过有趣的是，一旦脱去象征着社会规范的衣服，布兰登却发现自己根本无法和玛丽安做爱。很多影评人都根据这一情节认为布兰登是一个丧失了性能力的人。但这样的解释却无论如何也说不通，因为影片在之前已经数次暗示布兰登总是有着无穷的性欲，是一个性瘾症患者，根本不存在性无能的问题。而且这些影评人还忽略了另一个重要的细节，即布兰登刚刚把玛丽安打发走，就打电话找来妓女，并与其成功发生关系。值得注意的是，麦奎因在这一段落中非常细致的呈现了布兰登强壮的肌肉和疯狂的动作，恰与他在面对玛丽安时的软弱无力形成对照。在这里，导演显然意在向观众说明布兰登的身体非常健康。那么，他与玛丽安之间究竟发生了什么？为什么在面对他所渴望的玛丽安，以及这个女人所代表的循规蹈矩的中产阶级生活时，却忽然感到软弱无力呢？如果我们联系前面分析过的布兰登和玛丽安之间的结构关系，这些问题都可以得到轻易地解决。布兰登虽然在理智上向往正常人的生活，但他的身体却始终渴望着绝对的自由，拒斥任何社会规范。因此，尽管他试图通过与玛丽安交往来摆脱让他自己都感到厌恶的双面生活，但他的身体自身却似乎拥有更为强大的力量，对那个象征着规范与秩序的玛丽安予以拒绝，而更愿意接受同样游走在社会秩序之外的妓女。从这个角度来看，银幕上布兰登那强壮、不安分的身体，正在代表着20世纪60年代的嬉皮士文化和社会边缘人，对日益沉闷、僵化的美国中产阶级社会进行

猛烈的抗拒和批判。

　　如果说随着2008年由次贷危机引发的美国金融海啸的全面爆发，原本看上去坚不可摧的美国中产阶级社会陷入困境，其僵化、虚伪的本质被充分暴露出来，那么导演麦奎因在《羞耻》中通过呈现布兰登赤裸的身体，正是对这一切近的社会问题进行直接回应。而那一个个裸露的镜头，无异于一记记打在中产阶级社会脸上的耳光。在这个意义上，《羞耻》和《饥饿》一样，都是通过展示赤裸的身体，尝试用影像去触及某种更为宏大的社会历史问题。只不过以影像的形式出现的身体，其意义总是丰富而含混的。只有放置在一定意义关系网络中，人们才能读解出其中蕴涵的深意。如果说《饥饿》中桑兹消瘦、赤裸的身体被放置在具体可感的历史事件中，并与孔武有力、全副武装的军警形成鲜明的对比，使得其蕴涵的对英国政府的批判可以清晰的传达给观众；那么《羞耻》中布兰登赤裸的身体与20世纪60年代嬉皮士文化之间的关联，则显得有些过于隐晦，为观众理解影片的意义制造了很大的困难。因此在笔者看来，虽然导演麦奎因在《羞耻》中仍然表现了过人的才华，而且影片自身也蕴涵着批判的锋芒，但其意义和成就却远不如他的长片处女作《饥饿》。从这个角度来看，这位年轻的电影导演，仍然在摸索着自己的电影道路。

《神圣车行》：
一场对人生"共谋"机制的悲鸣

开 寅

导演、编剧：列奥·卡拉卡斯
主演：德尼·拉旺/爱迪丝·斯考博/凯莉·米洛格
法国，2012年

用英国著名的电影杂志《视与听》一篇报道的话来形容《神圣车行》（Holy Motors）：这毫无疑问是2012最具"争议"性质的影片。尽管在五月的戛纳电影节上，这部列奥·卡拉卡斯（Leos Carax）的新作虽呼声极高但却以一票之差在"最佳导演"环节败给了《光之后》（Post Tenebras Lux，2012；卡洛斯·雷加达斯[Carlos Reygadas]导演）铩羽而归，但它在世界各地掀起的谜一样旋风却远远超过了后者。看完此片的观众呈现两极化的反应：爱者为其深厚的情感和怪诞极致的形式所深深折服；迷惑者如坠云雾之中完全不知所云；而恨者则斥之为哗众取宠徒见形式没有内容的匠气之作。卡拉克斯本人则把持着一贯对待自己影片的态度——拒绝解读甚至拒绝评论。面对不厌其烦地要求他解释剧情的采访，卡拉克斯回答："人们谈论艺术，艺术家制作艺术，但是艺术家必须张嘴说话么？"

卡拉克斯的态度对观众构成了一次高傲的挑战。在众说纷纭的解释版本中究竟哪些是过度阐释，又有哪些实质靠近了卡拉克斯的本意？这究竟是一个精心构筑的庞大寓言，还是如卡拉克斯所说："看我的电影越费神，就越容易迷失其中？"在这样互相矛盾又变幻有趣的文本背景下，我们的意图也许不在追寻精确解释通篇作品谜底的文字答案，而意

在梳理其中充满隐喻和象征意味的不同元素，以整合出几个不同层次的对影片的理解。

卡拉克斯的"化羽蝶变"

像老一辈法国导演所具备的深厚文人背景和传统一样，卡拉克斯从诗歌中所汲取的灵感养分是他电影创作中的起点。年轻的他虽然曾经在巴黎七大上过电影课，并短暂地为《电影手册》写过评论文章，但却从未真正涉足电影制作实践。而他处女作《男孩遇见女孩》(Boy Meets Girl, 1984) 的独特诗意情境本质上来源于法国电影中强大的文学传统——其残酷的青春幻影糅合乖张克制压抑的最终表象与让·科克托 (Jean Cocteau) 的文学化超现实色彩，以及阿兰·雷乃 (Alain Resnais) 充满符号象征的私人文学化表达都有着紧密的承上启下联系。正是在这样的基础上，卡拉克斯创作了《坏血》(Mauvais sang, 1986)，一部影像直觉与丰沛情感横溢的银幕印象派文学作品，将私人感受和激情以当时堪称前卫的视觉化手段呈现，同时又紧紧依托着个人浪漫主义的文学情怀。现在看来，《坏血》依然是卡拉克斯电影生涯最灿烂的顶点。当年年仅25岁

的他就已经把充满纯真理想主义的个人情感通过带有悲剧性文学氛围的情境和创新性电影手段（深受实验电影影响的电影语言）烘托至巅峰。卡拉克斯自信地把这个内核几乎原封不动地延续到了后作《新桥恋人》（*Les amants du Pont-Neuf*, 1991）甚至是《宝拉X》（*Pola X*, 1999）里，似乎并没有料到前者巨大的规模和承载的内容已经有了华而不实的空洞，而后者更是陷入了自我迷恋与欣赏的漩涡。这大概也是为什么自1999年的《宝拉X》失利后，卡拉克斯便陷入了长达8年的沉默，几乎从法国影坛上消失了。

在2007年的《东京!》（*Tokyo!*）里，卡拉克斯终于再露峥嵘——以一部惊世骇俗的短片《狂人梅德》亮相。除了被影片中人物的癫狂状态以及摧毁性的反叛意识所震惊外，细心的观众还会发现卡拉克斯在意识形态上所产生的转变：他由一个极端私人化——在前四部影片中几乎只关注内心情感世界——的电影人，转而开始刻画个人与周遭环境之间的矛盾与对抗。这一点在《狂人梅德》里表现为极致的个体孤傲与群氓的误解之间充满戏谑的错位互动。而影片的整体内核情绪也由悲剧诗意化背景下充满情感的理想主义滑向具有嘲讽意味的灰色悲观主义基调。这个转换标志着卡拉克斯在创作中的某种社会化倾向：他很可能意识到对个体终极矛盾已经无法完全在个人表达范围内完成，必须在确定个人之于世界的关系基础上才能完整描述问题的所在。尽管他依然坚持着桀骜不驯狂放不羁的个性，但影片中的"梅德"已由先前单一的情感释放者转化为一个社会学意义范畴的反叛者。这个形象的继承者——"奥斯卡先生"，《神圣车行》的主角也同样是卡拉克斯在银幕上的替代者，也开始迥异于他先前的另一个化身"阿莱克斯"（《男孩遇见女孩》、《坏血》和《新桥恋人》的共同主角）[1]，成为一个在现有体制内怀着最深沉和高傲

[1] 列奥·卡拉克斯（Leos Carax）的原名是"Alexandre Oscar Dupont"，而卡拉克斯前三部影片的主角的名字"阿莱克斯"（Alex）恰恰是"Alexandre"的缩写。而《神圣车行》主角的名字"奥斯卡"（Oscar）也与卡拉克斯原名的中间名字相同。这里无疑可以推断，这四部影片中的主角都带有很强的卡拉克斯自传性质。

痛苦而"苟活"的悲剧性人物。人物情感上的扭曲、自省和短暂华丽释放与钳制他的体制构成了强烈反差。这无疑是卡拉克斯自身与周遭世界关系的一个原始隐喻，也是《神圣车行》得以成片的原创动机。

在这个意义上，卡拉克斯经过13年的思索之后完成自己的"化羽蝶变"之路：由展现一个悲剧性奔放绚丽情感释放者的内心转向一种面对无形社会压力的情感反叛与控诉。对于普通观众来说，意识到他身上这个转变的重要性，是理解《神圣车行》内在含义的起点。

读与解

无论争议如何，《神圣车行》无疑是2012这一年世界电影中结构最特殊、编码系统最复杂、所承载的情感内容与意识形态层次最多重的影片。在进入对它几个不同层次的分析归纳时，梳理一下影片10个不同片段所呈现的各种细节尤为必要。让我们从影片的序幕开始，进行"所见"性描述与"提问"式质疑——也许并不是所有的含义提问都会有明确的答案，但这样的思维过程依然会帮助我们对它进行全面判断。

序幕

序幕开始于坐满观众的电影院里。影片标题跳出以后，卡拉克斯本人身着睡衣从床上爬起穿过房间推开一扇大门走入正在放映影片的影院。这里的很多细节都被评论者认为充满了隐喻和渊源：《视与听》杂志的评论文章确认卡拉克斯穿过房间走到一扇隐秘的门前侧耳倾听的段落来自于让·科克托的《诗人之血》（*Le Sang d'un Poète*，1930）——影片中的诗人穿过旅馆房间走到门前通过锁孔窥探，而这偷窥的动态情境恰与电影的观影机制密切相连；而《电影手册》与《视与听》都引用了卡拉克斯自己的阐述而把房门以及墙壁上的森林壁画与但丁《地狱》中的诗句"在生命旅途的中点，我发现自己身处幽暗的森林"相联系起来。

除了这些比较明晰的出处，另外一些细节则显得更有意思和挑战性：比如片首出现的黑白默片片段——赤裸的男子向地上摔砸物体（卡拉克斯的几部前作都会在关键时刻使用电影早期诞生时期所拍摄的默片片段，其意在不断把自己影片的独特方法论与电影诞生时期银幕对观众心理产生的神奇冲击效应进行联系对比）；又比如坐在黑暗中的观众双目皆为紧闭；卡拉克斯用以打开影院大门的是连在他中指上的一枚巨大铁钥匙；而在影院中蹒跚而过的婴儿和怪兽则显得神秘异常。最吸引我的其实是电影从序幕的开场就精心设计的一次声画错位：从卡拉克斯穿过房间，到窗户外闪过的滑翔中降落的飞机，再到他通过走廊进入影院，背景所配合的声响一直是海边（很可能是码头）海浪轻抚，海鸥啼叫飞舞，外加几声长长的轮船汽笛声，而观众在视觉中始终未曾见到一个与声响配合的画面。事实上，卡拉克斯在序幕中所穿过的几个空间与背景声毫无关系！

无可置疑的是卡拉克斯意图把梦境与电影的本质之间的联系呈现出来，但我们不禁会疑问：在这显而易见甚至是老套的比喻之外，他究竟在一个什么样的语境当中呈现了这样的联系？声画错位的体验给了我们理解这场序幕甚至是整个电影的入口：我们都知道声音蒙太奇和影像蒙太奇在银幕上所彰显的力量——它们的组合可以产生出实体画面与声响自身所不具备的意义，更可以将观众的感官意识带离现实而引入虚拟空间中构筑的感觉情境。卡拉克斯在这场充满抽象意味的亮相中似乎是以熟练的技巧而故意"滥用"了声画结合蒙太奇，后者成为这一场浅层迷醉的序幕漩涡般的基调，配合着其他当代电影中最常见的用于吸引观众的全方位手段——隐喻、长镜、空间转换甚至包含了那些3D电脑合成的形象——将影院中的观众磁石般吸入电影制作者预设的情境中去。当这些鸦雀无声的观众（他们甚至是闭起眼睛心甘情愿地丧失了辨识能力）毫无反抗地追随电影情境而去的时候，是不是意味着电影就成功达到了俘虏大众感官的目标？或者当电影本身也成为一个话语权威与受众意识的媒介时，权威与受众的和谐是不是也构成了一场无可挑剔的"共谋"表演（与片首所示范的电影诞生时期的默片片段对观众产生吸引的直观内在机制形成

了强烈的对应冲突）？当我们看到卡拉克斯出现在影院的二楼面无表情审视眼前这场电影与观众之间"和谐"的"共谋"时，他既不兴奋也不投入，而是冷漠高傲地保持着沉默。一个带有深层反讽意味的质疑语境借此油然而生，我们预感将看到的既不会是一场写满崇高的赞美诗也不会是一次充满乡愁的动人追忆，而是一次冷峻视角下对我们所熟知事物和情感的叛逆性解构。

在辨清了其语境的内在肌理导向后，这场仅仅持续几分钟的序幕已经直指了《神圣车行》的核心内容与层次：它从个人（创造者）、电影（媒介）和载体（人生）三个层次出发质疑与诘问此三者之间相关联的运作机制。后二者在序幕中有了明确的体现，而前者则即将构成引入这个质疑的主体——创造者。卡拉克斯再次把自己化身为演员德尼·拉旺（Denis Lavant）的剧中形象，成为一个情感性的引路人，引导我们进入他意图构筑的电影隐喻空间。

银行家、行乞者与特效人

首先引起观众强烈兴趣的，也是贯穿迥然不同前三幕的唯一道具是这辆带有标识意义的加长卡迪拉克轿车。它不仅仅是"制造当代寓言的梦幻机器，登上它，德尼·拉旺可以在他生命中的那些无数角色中转换"，它更是"奥斯卡先生"唯一真正属于自己的个性空间所在——走出这辆车，他只能惟妙惟肖地演绎虚幻的他者人生；只有踏入车上，他才在短暂的休息中恢复自己本来的面貌。但悲剧的是，恰如卡拉克斯所形容的，这样宝贵的真实空间外表和功能上看起来却只是"一具没有尽头的移动棺材"，把属于真我的精神世界牢牢封闭在其内部。

影片第一幕中的银行家形象来自于法国社会党领袖斯特劳斯-卡恩（后者因为在纽约旅馆中发生的性丑闻而退出了2012年的法国总统竞选），"他的肢体语言，西服革履的形象和作为一个高级银行家谨慎隐秘的魅力"[1]

[1] 《电影手册》，2012年七月和八月合刊，第93页。

是构筑这个银幕形象的源泉。同样，第二幕中在巴黎横跨塞纳河的兑换桥（Pont au Change）上行乞的老太太形象也来自于生活中的原型：卡拉克斯曾经在这座桥上观察到几个不同的女行乞者穿着同一套服装出现，甚至曾经想把其中一个人的经历拍成纪录片。如果说前两幕之间人物身份的巨大差异转换点燃了观众的好奇心，那么第三幕的特技演员在"行动捕捉"工作室中眼花缭乱的肢体动作第一次深层传达了一股角度刁钻的反讽气息：被夸张到极致的华丽动作和场景所带来的并不仅仅是视觉和感官的观赏满足，[1]更是一种深层的内心空虚。"奥斯卡先生"所表现出的强健灵巧体魄和他疲惫虚弱似乎是精力耗尽的内心（两次力竭摔倒）之间的反差强烈传达出了人物的内在矛盾，用卡拉克斯的话说，"这第三幕在我眼中有点像卓别林的《摩登时代》（Modern Times，1936）：具有特殊技巧的工人被困于零件和巨大的工业化机器之中。区别只是（本片中）没有机器和发动机。德尼·拉旺三号是在一个巨大的虚拟系统中独自挣扎。"[2]

《神圣车行》前三幕的总持续时间只有十几分钟，可以推动剧情发展的有效对话也少之又少。但它依靠令人感到不可思议的设置——身份的不停转换——为影片奠定了整体基调：这是一部非常规叙事的影片，采取由内至外的情感矛盾方式来衬托荒诞语境中人物内心的冷峻、忍受、期待、痛苦和失望。在第三幕结束后，德尼·拉旺和司机塞琳娜（爱迪丝·斯考博[Edith Scob]饰演）关于森林的对话透露了前者想要逃离的潜在渴望，同时我们也忽然意识到这不停转换身份的"精神分裂"状态正是"奥斯卡先生"内心渴望摆脱但又无法弃之而去的生活常态。德尼·拉旺婉转低柔的语气所表达的期许与第三幕结束时他参与其中的冷酷狂放而又奇情诡异的色情场面动作捕捉构成了鲜明对照，衬托出一种

[1] 此处的动作设计有向最早的"画面动作捕捉"先驱埃德沃德·迈布里奇（Eadweard Muybridge）致敬的强烈意味，后者是历史上最早用镜头呈现人类连续动作的摄影师之一。而卡拉克斯则把电脑对人类动作的数字化捕捉视作对埃德沃德·迈布里奇动作捕捉意图的最新诠释。

[2] 《电影手册》，2012年七月和八月合刊，第95页。

不可言说的人物内心悲剧状态。而对这个人物内心矛盾状态的不断丰富和发展，并不断激化其与周遭不同环境的冲突正是这个影片的核心表达方式所在。

从狂人梅德到濒死的叔父

从第四幕起，《神圣车行》进入了一种崭新的模式：它借用电影作为载体，以此出发而又返身审视电影的本体，对它的各种形式进行了一系列浮光掠影般的精彩切入。

狂人梅德[1]从《东京》中走出来在《神圣车行》里演绎了一段荒诞绝伦的"美女与野兽"式传奇梦幻幽默讽刺剧；而紧接下来影片气氛却逆转而下，"奥斯卡先生"摇身一变成为一位离群索居的父亲与久未见面的小女儿上演一出令人心碎的情感交流独幕剧；在激情荡漾的教堂手风琴大合奏作为幕间曲回荡之后，观众们又看到了在巴黎唐人街的巨大货柜仓库里进行的黑帮惊悚谋杀。"奥斯卡先生"借助身份变换的这一系列跳跃式表演让我们忽然意识到卡拉克斯在影片形式上所希冀达到的目标：熟知电影历史与理论的他借用了不同类型片的外壳而为"奥斯卡先生"提供各异的表演平台以展现后者令常人无法想象的角色频繁切换。而我们需要提问的是，这样不同类型情感如此高密度的投入需要怎样的能力才能完成，它真的对执行者本身毫无影响么？"奥斯卡先生"坐在卡迪拉克轿车里冷若冰霜的外表后面，他对这样的人生究竟是如何看待的？答案在他与其"老板"（米歇尔·皮寇利[Michel Piccoli]饰演）对话中揭晓："老板"询问他是什么支撑他的工作的信念时，"奥斯卡先生"回答，为了姿态之美（自身的信仰）；而"老板"则提醒他，"美"只存在于观众的眼中（适应时代和消费者的要求似乎顺理成章）；奥斯卡则最后反问，如果观众们不再观看了呢？（此处紧紧扣回影片开头的影院中观众们紧闭双眼的

[1] 狂人梅德在墓地中推倒盲人一场戏的灵感应该来自雷诺阿1961年的影片《科德利尔的遗嘱》中同样内容的一场戏。德尼·拉旺也提到在塑造狂人梅德形象时，卡拉克斯曾经让他反复观看《科德利尔的遗嘱》。

场景。）影片的核心主题在这场对话中被逐渐揭露出来：一个曾经是充满信心、信仰与理想的艺术形式载体，在外在形式随着周遭环境的变化而不断演变的前提下，其内核也无可挽回的开始产生质变，而在这样的载体之上为之奋斗的人们，他们的价值是不是会随着这样的变化而灰飞烟灭？他们会不会演变成一具徒具空壳的行尸走肉？"奥斯卡先生"所表现出来的冷漠、怀疑、疲惫和内在痛苦都在这一幕充满玄机的对话中找到了其隐喻含义所在。

在一场短促突然爆发的幕间戏之后（这一场与第一幕银行家段落紧密相连，同时又是上一场的顺延，同样是关于一个人被自己的替身杀死的惊悚情节），继之而来的是本片情感最丰沛的一场对手戏（根据亨利·詹姆斯[Henry James]的小说《贵妇人画像》(*The Portrait of a Lady*)一章改编）：一对互相深爱着带有些许乱伦意味的叔父和侄女在前者临终前的告别。德尼·拉旺不但贡献了本片最佳的一段表演，还完整体现了卡拉克斯的意图：以这样深沉而复杂的情感去反衬先前惊悚情节中的暗藏的嘲讽意味。这样的反差也回应了上一段"老板"与"奥斯卡"之间的交锋对话：对于演员（表演事业全身心的奉献者）来说，真正有价值的是一段激情四射感动观众的表演，还是以观众眼中的"美感"去规范审视自己一生的职业？在这一幕中，观众有如坐在监视器前的导演，目睹演员进入拍摄场地，培养情绪，投入表演，释放激情，沉迷于其中不能自拔，到最后出戏黯然退场——两个在戏中戏中全情投入表演的演员最后甚至不知道对方的名字。他们饰演的角色成为连接他们之间关系的唯一纽带。在这一幕的结尾，我们看到全力以赴投入他者情感生活的两个表演者，其精神与肉体都经受了多么大的消耗与痛苦。这也将影片引入了更深层次的内核讨论：一个人的真实自我情感是否可以永远承受这样为塑造他者精神躯壳而产生的消耗？为了完成演员的职责并带给观众完美演出而不断消耗的演员，其自我精神主体是否能在这样传播媒介与观众之间看似完美的"共谋"夹缝中幸存下来？这些问题将我们引向了影片的结尾。

萨玛丽坦的顶楼与两个结尾

与凯莉·米洛格（Kylie Minogu）[1]在废弃的萨玛丽坦商场不期而遇的这一场并不是"奥斯卡先生"的职业"约会"之一，他以一个旁观者的身份近距离观察另一个同行（也曾经是他的恋人），而这种观察正如镜面效应，将自身的困惑通过与另一个人的沟通而释放出来。

萨玛丽坦曾是巴黎最著名的豪华百货商场，但随着时过境迁而逐渐衰落最终停业而被废置。在这样一个充满"辉煌不再"的隐喻空间里，凯莉·米洛格唱出针对自身的终极质疑："我们是谁？"这个疑问与"奥斯卡先生"内心极度的困惑不谋而合。在情感和体力双重消耗的冲击下，他在刹那间精神恍惚而混淆了戏与人生的界限——面对戏中凯莉·米洛格扮演的空姐从萨玛丽坦顶楼飞身坠落而亡的场景，他抑制不住内心的冲动掩面哭泣奔逃而去。而在驶向最后"约会"的途中，车窗外出现的是法国著名的文化名人墓地"先贤祠"，其含义不言自明：一代在职业生涯中精神价值失落的艺术家（演员）似乎只有先贤祠才是他们有尊严的归宿。

在这样精神疲惫几近崩溃的状态下，"奥斯卡先生"迎来了他这一天最后一个"约会"，他将回到他的"家"与"妻子"与"女儿"团聚。在悲怆的"我要再活一次，重温那些辉煌时刻"的歌声中，筋疲力尽的他不得不强装笑颜再次进入角色——扮演黑猩猩的丈夫和父亲——努力以自身的情绪为跳脱常理的剧情增添人的情感。一股针对通俗类型剧情片中"伪理想主义"的强烈悲剧嘲讽意味跃然而出——一位杰出的演员就以这样一个令人哭笑不得的方式进入了一天中最后的"角色"。而更加令人心碎的是他的"他者"生活在这一夜都不会结束，唯一能让他短暂返回自己的就是第二天早上来迎接他的那辆卡迪拉克轿车。

"他者"生活的结束并不是影片的结尾。在巨大车库中，女司机

[1] 凯莉·米洛格的短发形象来自于戈达尔（让-吕克·戈达尔[Jean-Luc Godard]）新浪潮开山之作《精疲力尽》（À bout de souffle，1960）中女主角珍·茜宝（Jean Seberg）的形象。特别是凯莉·米洛格在《神圣车行》中的名字也是"Jean"。

塞琳娜戴上白色面具才走出卡迪拉克轿车返回自己的生活。这著名的面具确定来源于法国导演乔治·弗朗叙（Georges Franju）1960年的影片《没有面孔的眼睛》(Les yeux sans visage)，在那部影片中失去面孔的女儿的唯一标志就是这苍白的面具。而在《神圣车行》里它则寓意了人类剥去伪装后的无尽空虚——离开了那具承载人自我个体特征的豪华"棺材"，所有人甚至是塞琳娜都被迫走入一场没有尽头的角色扮演中。[1]最终，那些承载演员们真实生活的"移动墓穴"（卡迪拉克轿车）以拟人谐谑的方式道出了影片的终极意义：人们不再需要"moteur"，也不再需要"action"！

　　这里需要解释的是，"moteur"和"action"不仅仅是两个字面意义为"发动机/摄影机"和"动作"的法语单词，它们更是两句导演在拍摄时经常使用的法语电影拍摄术语，意为"开机"和"（演员表演）开始"。而随着电影技术的发展和拍摄方式的改变，摄影机越变越小（如"奥斯卡先生"与"老板"的对话中所揭示），电脑特技使用的越来越频繁，这两句传统术语的在拍摄时使用频率也越来越少。人们用以区分电影虚拟和真实生活界限的标志也越来越模糊，一切似乎都在戏中，而一切又似乎是真实的生活。这是"奥斯卡先生"一天疲惫经历的写照，又何尝不是我们每一个人在这变幻莫测的数字资本主义消费时代所要付出的精神代价。

　　直到此刻，影片的真正主题才跃然出现在银幕上。

"悲鸣"的三个层次

　　让·雷诺阿曾经在20世纪60年代中的一次访谈中这样形容他和演员的关系："我拍摄的不是演员的表演，而是他们的生活中的瞬间。"以指导演员的特殊方法而著称的法国导演布鲁诺·杜蒙（Bruno Dumont）在一次讲座上则从另一个角度阐释："我们（电影拍摄者）是在以最残酷的方式剥削演员的情感。"如果说前者还是在对斯坦尼斯拉夫斯基（康斯坦

[1] 塞琳娜的扮演者爱迪丝·斯考博正是50年前《没有面孔的眼睛》中面具少女的扮演者。

丁·斯坦尼斯拉夫斯基[Konstantin Stanislavski]）的演员表演理论体系做的客观注解，那么后者则完全是对其负面效应的揭示。从某种程度上看，《神圣车行》就是对杜蒙感慨的一次长篇诠释——表演是伟大的技巧和艺术，又是对自身灵魂最深层的消耗性折磨。当我们看到德尼·拉旺竭尽全力地以自身的情感和精神力量去赋予各种角色以鲜活的生命力时，我们也感到了他自己的精神力量在一丝丝衰退，他的真实情感逐渐走入了惰性的空白状态。但每个演员都有荣耀和辉煌，有对事业奉献而产生的荣誉感和自豪感，但前提是他们对自身和其所从事的事业保持着坚定的信仰。从"奥斯卡先生"和"老板"车中的对话我们看到，因为技术的进步，电影制作方式的演进和观众口味的变化（观众的选择趋向和演员的职业理想之间无法调和的冲突），"奥斯卡先生"对事业失去了热情，对逐渐改变本质的电影失去了信仰，而这才是他内心痛苦的真正原因：以情感付出和天赋创造为基础的表演的意义不仅仅在于构成电影与观众之间顺畅的"共谋"关系（输出内容与接受内容）的一个环节，而更是他实现理想价值的手段。而当这个价值因为载体的质变而逐渐空壳化失去意义的时候，留给价值追求者的就是无尽的空虚、失落和痛苦。终于在这样强烈的内心矛盾中，"奥斯卡先生"无力分清真实与虚幻的界限，在看到凯莉·米洛格的剧中惨死后失去自我控制，绝望悲鸣着栽倒在卡迪拉克轿车中。

　　《神圣车行》并没有仅仅停留在个体层面。事实上，当无数细节暗示"奥斯卡先生"即为卡拉克斯本人的化身时，德尼·拉旺在影片中所展示的电影演员之于电影表演的矛盾关系便成为卡拉克斯观念中电影人之于电影世界的微观寓言。值得注意的是，在《神圣车行》的10个片段里，卡拉克斯以精巧深刻刁钻独特的角度对当代电影流行类型进行了强烈嘲讽，在温情、荒诞、谋杀、电脑特效和无因由的喜剧收场背后，是金钱、消费主义、物化技术手段和媚俗心态驱使下愈加表面化的电影，与电影诞生的初始对人类的感官、心灵、情感和精神所产生的冲击和影响愈行愈远，而演变成一种政治和商业双轨控制下的权威传播工具，依靠对大众心理的掌控、麻醉和迎合取得成功并赚取丰厚的商业利润，并

带给观众最"盲目"和浅层的娱乐与感官刺激。这一切在卡拉克斯的眼中成为不可理喻又无法抗拒的枷锁法则。他于是创造了这个寓言化的奇异情境，让自己的化身"奥斯卡先生"在一天中穿梭于不同的电影情境中。一天即艺术家的一生，穿梭于其中的不同角色即艺术家被迫要投入去创造的作品。一切都似乎顺理成章，一切都似乎组成了完美无可挑剔的流水线式生产，但这样的施加者与受众的"共谋"关系真的就没有一点问题么？《神圣车行》即为我们具象呈现了这条流水线上的生产者——艺术家——所遭受的内心煎熬和外在冷酷世界的无情压力。这不仅仅是一个演员的控诉，而是一个电影人和艺术家对电影这种糅合着艺术、商业和工业化特征的特殊存在在现实生活中不断"堕落"的无奈悲鸣。

而当如果我们再次以"电影"为微观寓言的蓝本去放大透视人生的时候，人在社会化生活中被体制、制度与资本主义赖以生存的欲望丛林法则所钳制、压迫与折磨，在人生行进的道路当中被精神空壳化，与自己的初衷、热诚和理想失之交臂的悲剧现实，不也正是《神圣车行》所着力刻画的模式么？正是在这一点上，本片从三个基点（个人、媒介和社会人生）出发完成了它宏大构思中的悲剧性控诉。

《神圣车行》是当今世界影坛形式少有的电影。它依托着大量精心构筑的符号化系统完成了一次对社会运行机制的主观描述，但贯穿其中的却是创作者本人深厚不能沉淀又无处释放的强烈情感。它理性认知而又感性表达。某种程度上，这正是法国电影乃至法国文化引以为自豪的特征：它永远是感性浪漫主义与理性思辨主义最佳的交汇点。

《逃离德黑兰》：好莱坞式的床边故事

赵柔柔

> 导演：本·阿弗莱克
> 主演：本·阿弗莱克/约翰·古德曼
> 美国，2012年

2012年10月在美国上映的《逃离德黑兰》(Argo) 掀起了一阵不小的热潮：作为本·阿弗莱克（Ben Affleck）自导自演的第三部影片，超过1亿美元票房收入相对于4000多万美元的成本来说显然是个不错的成绩，而在2013年初，它亦捧回了第70届金球奖的最佳导演与最佳剧情片两个奖项，并入围了奥斯卡最佳影片的提名。

《逃离德黑兰》的备受关注在很大程度上得益于其题材选取的巧妙，它虽然把背景放在了美国与伊朗的关系史上最为紧张的段落之一，即1979年至1981年长达444天的伊朗人质危机，却挑选了一个相对游离、色彩暧昧的侧面。20世纪90年代末，随着中央情报局特工安东尼奥·门德斯（安东尼奥·约瑟夫·"托尼"·门德斯 [Antonio Joseph "Tony" Mendez]）接受采访以及他的《伪装大师：我在中央情报局的秘密生涯》(Master of Disguise: My Secret Life in the CIA) 一书的出版，揭开了在人质危机期间中情局通过伪造一部科幻电影《阿尔戈号》(Argo)，解救躲入加拿大使馆的6位美国大使馆工作人员的隐秘历程。本·阿弗莱克在拍摄完《城中大盗》(The Town, 2010) 后偶然读到以此为原本的剧本后，对"它竟然是真实发生的事情"大感兴趣，立即联系到担任制片人的乔治·克鲁尼（George Clooney）与戈兰特·哈斯洛夫（Grant Heslov），并开始了《逃离德

黑兰》的拍摄。这种"取材于历史真实"的基色,不仅吸引了导演兼主演的本·阿弗莱克,同时也构成了影片最大的卖点——其戏剧化与真实性之间的张力,无疑是它在上映前后所引起的关注与评论的中心。

影片之外的故事也不无意味,一方面,它的上映时间,尤其是稍后《猎杀本·拉登》和《海豹六队:突袭奥萨马本拉登》(*Seal Team 6: The Raid on Osama Bin Laden*, 2012)这两部明显指涉奥巴马政绩的影片的映衬,令不少人怀疑它与美国2012年的总统大选的关系。对此,本·阿弗莱克也自嘲地在访谈中表示"在参与到盈利和支持总统候选人这样的事情上,我有些抱歉,然而我认为我自己并没有将关注点放在这件事上"。另一方面,这部"取材于真实历史"、以伊朗人质危机为背景的影片很快也收到了来自伊朗官方的反馈——伊朗文艺行政主管部门认为《逃离德黑兰》丑化了伊朗国家和人民,"充斥着历史错误和扭曲",因此决定在2013年拍摄一部大制作影片《总参谋部》,通过讲述伊朗革命者移交给美国政府20名人质的故事来进行反击。在这些不同方向声音参照下,《逃离德黑兰》究竟讲述了怎样的故事,以及它是如何处理、书写历史的,便成为值得关注的问题。

床边故事:裹了糖衣的历史

本·阿弗莱克曾屡次表示希望将《逃离德黑兰》拍成一部兼具喜剧

性和惊险性的政治题材电影，而这一意图也使得影片的开篇看起来匠心独运：在一个轻快的女性旁白声音的讲述中，历史图像与美式漫画交错拼贴，迅速而不失严谨地将1979年爆发的伊朗伊斯兰革命呈现出来，并简洁地交代了伊朗人质危机及其背后的错动的美伊关系。这种略带轻松的语调实际上激活的是一段并不那么轻松的历史。如其所述，1979年的伊朗伊斯兰革命并非简单是伊朗内部的政权更迭，而更为重要的原因，恐怕是自20世纪中期始在伊朗石油国有化问题上，西方势力不断对伊朗施加的压力和对其内政的干预，以及由此引发的伊朗保守民族主义的反弹。此时爆发的伊朗人质危机也构成了美伊关系破裂的重要转折点。1979年11月，一些伊朗学生在宗教领袖霍梅尼的指示下占领了美国大使馆，并扣押了66名使馆工作人员，要求美国遣返在其庇护下的巴列维国王。随着美伊双方谈判的失败，美国对伊朗的持续施压，以及解救人质的"鹰爪计划"，对峙僵持的状态始终未能得到缓解，直到1981年1月的总统大选之后，延续了444天的人质危机才以伊朗释放人质作为终结。这一事件被认为直接地影响了美国的大选，令吉米·卡特最终败给了罗纳德·里根而未能连任，同时，它也是美国外交上的一次重大失败，致使美伊之间直至今日仍然互相敌对，并成为美国公众所共同拥有的一段伤痛记忆。

本·阿弗莱克并没有试图回避这段历史。尽管无论是伊朗观众还是那位加拿大外交官肯·泰勒都质疑了影片对历史真实的还原度，而本·阿弗莱克也无奈回应道"《逃离德黑兰》取材于历史而非历史本身"，但是很容易看出，关于20世纪70年代的美国、伊朗伊斯兰革命的真实历史细节的呈现，始终是这部影片的题中之义。被众多评论者、甚至本·阿弗莱克自身所津津乐道的一点，即是《逃离德黑兰》对70年代风格和时尚的有意识地复原，如伯特·雷诺兹（Burt Reynolds）式的唇髭、英国摇滚乐团"齐柏林飞船"（Led Zeppelin）的代表曲目、残缺的"HOLLYWOOD"标牌、《星球大战》（Star Wars）的海报等。而影片结束后，与演职人员名单同时，亦依次闪现了一系列将剧照与历史图像并置的"对比图"——持枪的伊朗妇女、翻越大使馆围墙的伊朗学生、吊

车上悬挂的死人、发言的伊朗少女、被烧毁的美国国旗——很明显，这些影像在风格、构图和摄影机位等都有着高度的、有意为之的相似性，这无疑意在凸显影片重现历史场景的愿望。这种碰触、再现那个富于张力的时刻的尝试，也同样充斥在影片叙事之中，甚至有某种结构性作用——呐喊、示威的伊朗人民群像，几乎出现在每一次美国与伊朗两个场景的转换处，如节拍器一般划开了叙事段落。

值得注意的是这种雕琢细节的历史场景拼入影片的方式。举例来说，在主角托尼·门德斯获知并否定了国务院的营救计划，与他受到《决战猩球》(Planet of the Apes)的启发提出"好莱坞计划"之间，存在着一个较为明显的展示性段落，打断了"营救"一脉的叙事节奏。它由一些片段化的场景剪辑拼接而成：谴责美国并要求引渡巴列维国王的伊朗女孩，被扣押在使馆中的美国人质，藏身于加拿大使馆中的6个美国人，拼贴着美国使馆工作人员名册的伊朗儿童，美国不断涌起的反伊朗示威，拒绝承认罪名的巴列维国王，以及对霍梅尼是"疯子"的评价……稍作留意便可发现，在这个段落中，美国新闻与伊朗女孩发言交错构成了作为旁白的背景音，而它与处在前景当中的影像常常是错动、分离的，有时甚至形成了矛盾。也恰恰是在这两种叙述声音的彼此交错的缝合下，影片的叙事脉络被嵌入了历史场景之中。与此相似的段落在影片中并不少见，如《阿尔戈号》的剧本阅读，同样在来自美伊双方的双重叙事声音中插入了人质、游行、新闻报道等影像。或可一提的是，这些混杂的画面拼合以及背景音与影像的错位，一方面有效地呈现了历史自身的层次与张力，如在前面提及的段落当中，与女孩控诉美国的人权话语的背景音同时出现的，是使馆中伊朗学生对人质的威吓，而与美国谴责伊朗的背景音同时的，则是美国本土日益高涨的反伊情绪与殴打伊朗人的暴行。然而，这种呈现也有着另一个功能，即提供了一个相对客观、同时也是超然其外的位置，使得双方的暴行和争斗都成为外在的、与己无涉的影像。

当然，对于曾主修中东关系的本·阿弗莱克来说，将这段敏感的美国外交史上的挫败做如此清晰和政治正确的处理或许并非难事，然而，

如果抛却故事的主体，影片的首尾实际上有着某种括号的作用，即将伊朗人质危机本身悬置起来，括在了影片的外面：影片的末尾段落有些陈旧地回归到了核心家庭的重聚，而在最后一组镜头中，托尼·门德斯拥着入睡的儿子，同时镜头慢慢向后拉，将墙上《星球大战》的海报、架子上的一排代表美国超级英雄的模型纳入画面，最终切到了"阿尔戈号"中结局的分镜图上——其中，超人般的主角驾驶着一艘飞艇，将一个小男孩带离了某个伊斯兰式的建筑——门德斯此时如同《星球大战》的主角般，成为孩子的睡前故事的英雄。在这个结尾的映衬下，影片起始段落的美式漫画与女性旁白便有了另一重功用，即随着门德斯解救任务的成功，将一个彻底使美伊关系陷入僵局的事件转变为一个可以被讲述的床边故事。而如同一切床边故事一样，它的主体也遵循着"正义战胜邪恶"的原则，安全而又温和地讲述着一位深入敌营进行救援并成功返回的个人英雄事迹，与此同时，那段远为伤痛的记忆便由此被包裹上了一层糖衣，在抚慰中沉沉睡去。

好莱坞：超越意识形态的意识形态

当上述的历史细节小心翼翼地唤起一份指向历史的记忆时，一个内在于影片的逻辑似乎说出了更多的东西。作为营救计划的关键，"Argo"（阿尔戈号）在某种程度上是始终在场、却又被抽离了内容的角色。它不仅仅是《逃离德黑兰》的英文原名，同时也是影片中的那部关键的伪造电影之名，而更是意指着希腊神话"金羊毛"中伊阿宋所乘坐的那艘船的名字。[1] 有趣的是，金羊毛的故事与营救计划的叙事结构极为相似，即受任寻找/解救——远征异域他乡——胜利回返，而从对伪造电影的

[1] 在门德斯的回忆录《伪装大师：我在中央情报局的秘密生涯》中提到，他与制片人希望为那部伪造电影取一个博人眼球的、令人想到中东或者神话的名称，最后决定用"Argo"这个名字——一方面它内涵着一个笑话，即它是"Ah, go fuck youself"的简称；另一方面它也指涉着伊阿宋盗取金羊毛的神话。门德斯很中意这个名称，认为"它像极了这次的行动"。

几次说明中也可猜到,它也多少分享着同样的结构。这三重同构的叙事的相互嵌套,或许可被看作是一次幽默的、戏剧性的巧合,然而当它被纳入到现实中、被放置在那个紧张的历史时刻时,却凸显了一个颇为暧昧的"我/他"二元对立:通过主角好莱坞式的远征/营救,伊朗被推向了"他者"的位置,既充满凶险和异质因素,又蕴藏着财富和荣耀,相应的,前文提到的其颇具用心的历史场景仿拟与多重历史层次的再现,也由此淡化了色彩,变得更像是对他者的静态呈现了。

 然而影片不断出现的自我解构,使得这个"我/他"结构并没有被简单局限在东方主义式的滥套当中。这种解构当然包含门德斯、李斯特、钱伯斯等人对好莱坞的调侃,不过远不仅如此。一个更为深入的例子是,当门德斯说明在伊朗集市上取景的意图时,伊朗文化部门的官员虽然嘲弄道"我知道,异国情调的东方,弄蛇人,会飞的地毯",但是并没有拒绝门德斯的要求。这一细节不期然间,将一个潜在的、令营救任务得以实施的前逻辑浮现出来:当美伊关系极度恶化,两种意识形态之间的对立变得难以逾越时,任何的伪装都变得容易指认,此时,唯一能够跨越意识形态鸿沟的却是电影,或者更不如说,是好莱坞。这正如门德斯解释的那样,"我们认为所有人都知道好莱坞,大家知道只要有票房,他们会让波尔布特去斯大林格勒拍。"在此,这个逻辑自身是透明的,无须伪装就能够成为进入意识形态斗争最为激烈的区域——无论是从门德斯的预设,还是从伊朗官员的回应都可以看出,"好莱坞方案"之所以能得以实施,恰恰是由于人们认为自己对好莱坞的资本逻辑

和意识形态性心知肚明。或许，此处可以借用齐泽克描述意识形态的句式，"他们心知肚明，却坦然为之。"

颇有意味的是，关于好莱坞超越意识形态的意识形态性得以有效实施的内在动力，似乎也可以在影片当中找到。如前文所述，占据了叙事核心的"Argo"有着多重的指涉，然而从另一方面来说，指涉的多重性实际上也掏空了这个标题的内容物，使之变成了一个游移、空洞的能指。另外，影片中曾出现两种对片中片"Argo"的阐释。一种散见于阅读剧本、海报、关于剧本的说明、电影的分镜等，从这些细节不难猜到，"Argo"的剧本充满20世纪70年代好莱坞科幻电影的通俗元素，如太空船、凭借高科技武器的英雄、邪恶的外星人、性感的女宇航员等，唯一的特别之处在于，故事本身的发生地带有极为鲜明的中东色彩。在这个阐释中，中东（不管哪一个国家）并没有具体的主体位置，只是模糊地占据了"敌人"的角色，成为想象"外星人"的方式，而中东风情不过是指认"敌人"的标志物。同时，影片末尾的那张图板似也暗示着它无非讲述了一个美国式的个人英雄主义故事。然而，"Argo"的另一个阐释却与此大相径庭。与《伪装大师：我在中央情报局的秘密生涯》的回忆录中不同，本·阿弗莱克给《逃离德黑兰》安排了机场的最后一分钟营救段落。其中，转折的关键，是懂波斯语的乔·斯塔福德利用电影的分镜头图板向伊朗民兵再阐释了"Argo"的故事，以此取悦后者令其放松了警惕。稍微留意即可发现，此时，"主角驾驶飞船离开"那张图板并未出现，而它的缺席，为阐释留下了巨大的空白。乔·斯塔福德所做的，仅仅翻转了那个原本的"我/他"结构，即将一个入侵外星、杀死外星国王并离开的故事，转变为一个外星人来袭、人类拿起武器抗击并将外星侵略者的故事。在这次讲述中，伊朗获得了"抗暴者"的主体位置，不再是一个面目不清的"他者"角色，相反却是西方或是在西方扶植下的巴列维政权站在了敌人的位置上，成为入侵的外星暴君。

这一巧妙的主客体倒置，恰恰隐喻了好莱坞作为意识形态的运行机制：它所提供的，与其说是一套价值体系，不如说是一个空洞的能指或

主体位置，而当主体被询唤时，简单而灵活的叙事自身也被重新建构，并被无障碍的接受下来。或者可以说，"Argo"这部不存在的、剧本拙劣的电影，在此却被赋予了某种特殊的元电影性，成为好莱坞电影制作的精妙隐喻和反讽性自指。

《环形使者》：一位时间旅行者的自我终结

王　瑶

导演、编剧：莱恩·约翰逊
主演：约瑟夫·高登−莱维特/布鲁斯·威利斯/艾米丽·布朗特/许晴/
　　　保罗·达诺
美国/中国大陆，2012年

"蝴蝶效应"与"外祖父悖论"

　　从编剧原理来看，叙事性电影本身意味着对因果律的浓缩和简化：从纷乱芜杂的大千世界中提炼出一个精巧的模型，在90—180分钟的时空段落中，所有元素——人物、环境、动机、情绪、细节、悬念、伏笔——被几条因果链条编织成网状，并最终首尾相扣，保证每个节点都获得最大限度的利用。这使得优秀的好莱坞故事片剧本非常符合现代工程学的一般原理：点与线之间形成系统，主要关系影响次要关系，令情节清晰连贯、严密紧凑。对大多数时间旅行题材电影来说，在时空结构上做文章，是为了增加游戏的复杂性——因果链条中出现循环回路或者套层结构，使得愈发挑剔的观众不至于因提前猜到结局而无聊退场。

　　这场游戏的前提是，将个人的生活与命运看做可计算的一组变量，一个可以施加影响并观察结果的实验对象，仿佛玻璃箱中自我封闭的小宇宙。当影片结束时，所有看似毫无关系的线索都必须获得联系，所有失落的碎片都必须汇聚在一起，形成整一的主题。问题在于，将我们包裹在其中的"现实世界"是开放的、复杂的、非线性的，充满不可预测也无法计算的混沌与湍流。洛伦茨在描述非稳定性动力系统时，曾

用过这样一个著名的比喻:"一只热带雨林里的蝴蝶扇动翅膀,将有可能在北美平原上掀起一场龙卷风。"实际上,洛伦茨系统对初始条件的敏感,意味着即便获得有关龙卷风的全部信息,也无法准确定位那只罪魁祸首的蝴蝶。但在绝大多数科幻小说和电影中,这句话却是从相反方向被理解的:寻找并且控制蝴蝶不仅是可能的,而且恰恰好构成主人公改变自身命运的关键。2004年上映的《蝴蝶效应》(*The Butterfly Effect*),对这种可能性做了全方位的探索,而《环形使者》对《终结者Ⅰ》(*The Terminator*,1984)中基本设定的借用,也是建立在同样的理论基础上:一个孩子的生死,将会改变未来全体人类的命运。

这种理想的模型,暗示着某些力量的影响会在时间之流中自动增殖,就好像一颗种子会长成大树,或者一笔存在银行里的钱会不断产生利息一样。或许正因为此,绝大多数时间旅行者并不仅仅满足于对过去的历史做一番走马观花式的游览,而总是不顾种种禁忌而想要改变过去,这里面暴露出一种功利和投机的心态:某人B,为了改变发生在Tb时间点上的事件b,于是回到Tb之前的时间点Ta,以阻止(或者制造)事件a的发生,a与b之间不仅有着逻辑上的因果关系,并且改变a的代价总

是远远小于改变b。

如果这一切顺利完成，那么B将平安无事地返回时间Tb，在一个事件b已被改变的世界里继续享受生活。真正麻烦的是这样一种情况：B在时间Ta附近遇见了另一个人物A（A可以是年轻时的B，或者B的父亲/祖父/其他直系祖先）。可以设想，如果B杀死了A，那么A的死亡将取消B在原本时间线中的存在，因此B也将不可能通过时间旅行回到过去杀死A。这种"外祖父悖论"可以被看做"蝴蝶效应模型"的补充和颠覆，它向我们指出，就像一切投机行为一样，对过去的干扰同样充满了风险：小的投入可以收获大的回报，而小的无心之失也能够招致灭顶之灾。

这在一意义上，一切时间旅行故事都像复杂的赌局，而主人公如何绕开悖论，规避风险，以最小代价换取最大收益，并使整个过程能够保持自圆其说，则构成故事真正迷人有趣之处。

悖论？悖论！

按照应对悖论的不同的逻辑，我们可以将形形色色的时间旅行划分为以下四类：

1. 无所作为模式

主角回到过去，却无法对历史产生任何有效的影响，即使他试图做些什么，也一定会被各种不可抗的外力抵消其影响。如果他试图射杀自己的祖父，那么或者打不中，或者枪会碰巧在那一刻哑火。在2002年版的《时间机器》（*The Time Machine*）中，主角穿越过去与未来，依旧无法拯救爱人——因为如果爱人没有死，他就不会发明时间机器了。

2. 命运傀儡模式

主角或者做了足以改变历史的事，却发觉这一切其实不过是完成了早就注定的历史（譬如他的所作所为早已被记录在历史书里，只是此前自己并不知道）；或者早已知道在Ta时究竟发生过什么，因此用尽一切努力保证

事情按照原本的样子进行。在此类模式中，主角同样不可能杀死祖父，因为祖父"命中注定"了不会死。而在《终结者I》中，约翰·康纳派出助手回到过去保护自己的母亲，结果那个助手却与母亲结合生下了他自己。

3. 平行宇宙模式

当主角做出足以改变历史的选择时，一个新的平行宇宙2将会由此诞生，并与原先的宇宙1之间不再有因果关系。在此类模式中，来自主角可以杀死祖父，但宇宙2中祖父的死亡，并不会影响到来自宇宙1的主角的存在。在《源代码》(Source Code, 2011)中，主角每次回到爆炸前的火车上，都相当于创造了一个新的平行空间。

4. 立竿见影模式

主角可以杀死祖父，并且在祖父咽气的一瞬间自己也随之消失。这种模式的始作俑者，大概可以追溯到《回到未来》(Back to the Future, 1985)第一部：马蒂·麦克弗莱不小心妨碍了父母当年的初遇，于是自己的身体开始变淡，这意味着他存在的可能性正在减小。严格说来，这种处理方式并不能真正解决悖论——从祖父死亡开始，到主角坐上时空机器前往过去，这一段多出来的历史在逻辑上完全说不通。实际上，这种模式能够流行，主要应归功于电影语言作为一种叙事手法的神奇力量。一个经典例子来自《黑洞频率》(Frequency, 2000)：在故事高潮处，一组交错平行剪辑，将时隔30年的两场打斗交织在一起，制造出"两者同时发生"的错觉。当场景1（主角30年前的家）中，父亲开枪打断了罪犯的手指后，下一幕立即跳切到场景2（30年后的同一座房子），同一名罪犯正要对儿子开枪，他的手指却在一瞬间不翼而飞。这种平行剪辑造成叙事节奏的紧张和视觉奇观，使得观众无暇对其背后隐藏的时间悖论发出质疑。

通常来说，为了保证叙事的周密严谨，环环相扣，对以上几种时间旅行理论的使用应该慎重——模式2与模式3在原理上互不相容，而模式4则必将导致悖论。但在《环形使者》中，四种模式的并存使得整个故事很难在逻辑上自圆其说。一方面，回到2044年的老年乔虽然杀人如

麻，但因为杀死的其他人对于故事主线不构成逻辑上的影响，所以都可以看做是按照模式1处理。另一方面，老年乔试图杀死雨师以挽救爱人的生命，却使幼年雨师因丧失母爱而成长为恶魔，又可以看做是模式2的命中注定。

然而，当老年乔被送回2044年的时候，却产生了两种不同的可能性：其一是老年乔被杀死的平行宇宙1，青年乔因此得以带着积蓄前往上海，遇见生命中的挚爱；但在那之后，当老年乔回到2044年并且从青年乔的枪口下侥幸逃生时，相当于创造出另一个平行宇宙2。既然如此，老年乔在宇宙2中所做的一切，又如何能影响到宇宙1中爱人的生死呢？

最后，亚伯派医生截去青年希斯的肢体，使得老年希斯的身体"瞬间"发生变化；青年乔在手腕上刻字，给老年乔留信息；以及最终青年乔对自己胸膛开枪以阻止老年乔杀死"雨师"的母亲，这些段落都可以用模式4来解释。观众不禁会疑惑：当老年乔与青年乔同归于尽之后，未来在上海的故事还会发生吗？如果没有，老年乔又是从什么地方来的呢？

除却这些有关时间旅行理论上的"硬伤"之外，片中还有一些不能解释之处，譬如老年乔是左撇子，而青年乔是右撇子；又譬如对"环形使者"（looper）这一职业的设定，如果只是因为未来（2074年）每个人身上都有追踪器，使杀人变得不可能，那么凭空失踪难道就不会引起注意吗？将一个掌握大量信息的人送往过去，毕竟是非常危险的事，在缺乏有效监督机制的情况下，如何能保证这些人一定会死？为了稳妥起见，为什么不在2044年设置一些焚化炉或者毒气室，将这些人直接送到里面去，而要大费周章派人用枪来解决呢？

正是这些悖论的存在，使得整个影片的叙事逻辑显得更加破碎缠绕，甚至很难像《记忆碎片》（*Memento*，2000）或《源代码》一类同样挑战时空结构的影片那样，按照每一场景的前因后果对情节线索进行重整，也即是说，故事没有讲圆。

但在笔者看来，这些悖论并没有彻底否定该片的价值。正相反，比起《回到未来》或《黑洞频率》一类更加巧妙圆满的故事来说，《环形

使者》真正触及了有关时间旅行和"外祖父悖论"中隐藏的一些深刻的层面，并且展现出一种更加新颖的逻辑上的自我悖反。

"现在之我"与"未来之我"

如果向源头上追溯的话，科幻小说对时间题材的强烈关注，其实深深根植于一种以资本主义经济为基础的生活方式中：一种对工资的累积、对利润的增殖、对将来可能实现的理想的不懈追求。正因为资本，作为新的人类生存的历史形式，从原则上来说，在时间的维度中是无限的、连续的、可计算的，所以伴随新兴资产阶级的兴起，出现了关于时间的抽象想象方式。如乔治·卢卡奇（Ceorg Lukacs）所说："时间被提炼为一种得到精确界定的，充满了可量化'事物'的可量化的连续体……一句话，时间变成了空间。"

在有关时间旅行的电影中，这种时间的空间化表现得尤为直观——主角在一个场景里凭空消失，又在下一个场景中出现，时间流变中所有的模糊性与不确定性，都被化约为空间中精确的点对点关系，事件的因果链条被呈现为一张清晰的网络，当你挪动其中一点时，对其他各个节点的影响，是可以瞬间观察得到的。

这种空间化的想象模式背后，伴随着时间的资本化：时间不仅仅是金钱，更是一种高于金钱的抽象的资本。在这个意义上，所谓时间旅行，更像是对金融市场中投机行为的一种模拟，主人公在其中所做的一切选择，都是出于对于自身趋利避害的精确计算。设想一下，当"未来的我"将一组彩票号码告诉"过去的我"时，并帮助其发财致富时，他其实是将"过去的我"当做工具，从而完成一种资产阶级自由个体的神话——在这种神话中，个人并没有任何特殊的禀赋，仅仅凭借个人的努力（自己利用自己），便能白手起家，无中生有。

在这一意义上，我们会发觉，《环形使者》的有趣之处，在于从一开始就对这种资产阶级个人梦进行了残酷有力的颠覆。每个环形使者都

是在对未来透支：杀死来自未来的人，获得来自未来的报酬（银子或者金子），换取当下的奢华放纵，这几乎可以看做对金融资本时代一种普遍生活方式的隐喻——我们不仅耗尽了过去，更不得不提前消耗未来的财富。问题在于，金融资本很像一条胃口奇大的贪吃蛇，不断吞噬前进路上的一切，但终于一天，这条蛇会咬到自己的尾巴。在本片中，这种自食其果的灾难通过"收环"这一行为异常直观地表现出来：环形使者杀死30年后的自己，为这一透支行为画下清晰可辨的终点。除此之外，影片还用各种背景设定来呼应这种灾难——2044年的城市街道颓败，治安混乱，而人民币则代替美元成为流通货币，这些细节都暗示着一个经历了次贷危机与金融海啸洗劫后的萧条的未来。

对未来的透支，意味着永不餍足的剥削和掠夺，终有一天会从空间维度（第三世界、殖民地、新移民）转嫁到时间维度（对未来的自己，以及子孙后代）。这种转向既是资本主义线性时空观在逻辑上的必然延伸，也使一种不断制造"主体/客体"、"自我/他者"的二元对立，入侵到有关"个人"和"自由意志"的神话内部，从而引发了本片中主人公的自我分裂与对峙。当老年乔回到2044年时，他仅仅是想完成传统时间旅行故事中每个主人公都试图去做的事情——代替"过去的我"做出选择，以达到对"未来的我"更加理想的投资。但在青年乔看来，这种行为却构成了"未来的我"对"现在的我"的无耻掠夺。在影片中，大量双人中景与对切镜头展现了这种对立。当青年乔充满怨恨地对老年乔说出："这是我的生活，我挣来的。你已经享受过你的。"他并没有意识到，正是因为"环形使者"的存在，首先造成"现在"对"未来"的财富和生命的剥削，才会最终导致"未来"以讨债者的身份出现，与"现在"之间展开你死我活的争夺战。尽管老年乔一直在试图说服青年乔，他们是休戚与共的利益共同体（"你将会去上海，会遇见一个女人，她将会拯救你"），但在青年乔看来，这种对于未来可能实现的好处的承诺，就像是要求他节制当下的欲望，而将钱存入银行以供未来享用一样，已不再是一种可以期望兑现的契约——当越来越多的人开始提前消费未来时，也就意味着金融资本赖以生存的信用关系正一步一步走向危机边缘。

这种本质上不可调和的冲突，在本片中，更进一步被具体化为两种不同空间之间的紧张对立：一边是被描绘成一切堕落与罪恶来源的城市，生活其中的人们被消费欲望驱动着，醉生梦死，沉浸在酒精与毒品中（正是酗酒与吸毒这两种行为，造成"现在"对于属于"未来"的健康和生命的不加节制的透支）；而与城市相对的农田，则维持着一种相对传统的，新教伦理式的生活方式，人们在这里告别堕落的过去，戒除不良嗜好，克制欲望，以一种更加谨慎的态度替未来做打算。就好像青年乔建议莎拉把甘蔗田烧掉以开阔视野时，她回答："不行，这是为明年留种的。"而影片开头，青年乔第一次出现在甘蔗田中时，他正在学习法语（为了有朝一日能去法国），此时远方的朝阳正从地平线上升起。与昼夜不分的阴暗都市相比，甘蔗田里流动的时间和光芒，重新提醒着人们对于未来的希望，而这种希望，建立在一种能够对抗当下混乱与灾难的弥赛亚式的救赎之上。

在影片高潮处，青年乔重新皈依了这种对于未来的希望。他看到即将发生的一系列命中注定的灾难，看到那些利己主义的个体，向未来和过去不断索取掠夺而造成的悲剧。正是在这里，他决定终结自己的生命，以舍生取义的传统方式，去打开被封闭的时间循环，将希望与可能性重新赋予人类的未来。于是在影片结尾处，我们看到一个干净崭新的世界：以亚伯为首的犯罪团体被悉数歼灭，而幼年雨师则在母亲的亲吻中安然入睡。

问题似乎被解决了，问题又没有被解决。贪吃蛇只是暂时从自身内部斩断了纠结的圆环，而那颗罪恶贪婪的头颅，依旧向着"未来"的维度中无限延伸，并终将有一天调转过来，吞噬这一方脆弱的现世安稳。

作者回眸

大岛渚追忆：曾经的青春对话

慢电影大师：安哲罗普洛斯电影中的现实、历史和神话的时空

大岛渚追忆：曾经的青春对话

李政亮

2013年1月15日，日本导演大岛渚去世。

报导大岛渚过世的消息当中，大多以"日本前卫导演"或是著名的争议之作《感官世界》概括他40年的导演生涯。然而，前卫是一个相对于主流、保守的形容词，放在大岛渚的时代里，站在前卫立场的大岛渚，他所要对抗的主流是什么？

20世纪50年代末、60年代初，同样在战前成长的3位少年，他们成为战后日本青春的第一代，这3位20多岁的年轻人开展了战后日本的青春诠释与对话。1956年，即将毕业于一桥大学的石原慎太郎以小说《太阳的季节》获得第34届芥川文学赏。同年，这部电影搬上银幕，而男主角正是当时就读于庆应大学石原慎太郎之弟、时年22岁的石原裕次郎（Yûjirô Ishihara）。石原兄弟合手引领了日本战后年轻人的流行文化——太阳族。一时之间，不仅石原裕次郎成为偶像巨星，太阳族的生活方式更是为年轻人争相模仿。

在《太阳的季节》之后，1959年大岛渚执导《爱与希望之街》开始他的导演人生。在接下来的《青春残酷物语》当中，大岛渚试图挑战太阳族电影，不仅如此，在接下来的电影当中，大岛渚也直接批判了当下日本的社会情景甚至僵化的学生运动路线。这个挑战，构成了战后日本电影史重要的篇章。

青春的现实舞台

　　1945年日本战败之后，作为战败国的日本，由联合国军最高司令官总司令部（General Headquarters，简称GHQ）统治，直到1951年旧金山条约当中确立日本独立国家的地位。1952年，旧金山和约生效，日本重新成为独立国家。在美国统治的7年当中，以实现日本的民主化与非军事化为目标。美军统治之初，曾经认为日本的左翼力量有助于民主体制的建立，于是释放战前入狱服刑的共产党人士如德田球一、志贺义雄等，而从中国延安返国的野坂参三也与他们会合，一时之间，左翼力量声势浩大。然而，这时的左翼力量误认盟军反对当时的吉田内阁，而是支持左翼力量。当他们积极准备1947年的"二·一"大罢工时，盟军立即下令终止。在此之后，盟军逐渐扶植保守的力量，特别是随着1950年朝鲜战争的爆发，日本成为美军亚洲棋局当中的重要据点，在美苏对抗的冷战大棋局当中，左翼力量更受到盟军的压制。

　　除此之外，在盟军统治的7年当中，也产生了日本对美国的复杂情绪。二战的最后时刻，除了美国对广岛与长崎所投下的原子弹之外，日本也在冲绳岛进行最后的抵抗。在这个最后的抵抗当中，不仅日本的象征大和号被击沉，冲绳岛上被动员抵抗的学生们也难以幸免。而在日本重新成为独立国家的地位之后，冲绳仍为美军所接管，直到1972年才重回日本。冲绳是当时美日复杂情绪当中的一环。以电影而论，在盟军管制下，核爆与冲绳问题都属禁制，甚至封建时期武士为主角的时代剧，也被美军认为有违民主化而予以禁止。

　　因为盟军对电影管制的压抑，1952年日本独立之后，以冲绳、核弹等为主题的电影陆续出炉。不过，另一重复杂的美国想象正在重新构筑当中，这一重的美国想象既根植于新的美／日国际关系也存在于日本人对美国现实生活的想象当中。就新的美／日国际关系而言，随着韩战的爆发与冷战结构的开展，日本成为世界警察美国亚洲战略位置的重要一员。1954年的电影《哥斯拉》就再现了当时日本复杂的局势。哥斯拉

的出现，与第五福龙丸事件有密切的关联。第五福龙丸事件是指1954年在马绍尔群岛附近捕鱼的渔船第五福龙丸，受到美国在比基尼环礁进行的水下氢弹试爆所产生的辐射影响，渔船上23名船员全受到核污染甚至也导致船员死亡。这个事件引起日本反核运动团体的激烈抗议，为避免抗议诉求上升为反美运动，最后在美国政府介入下提供被害者补偿金，但条件是日本政府不再追究美方责任。电影当中的怪兽哥斯拉，正因为人类所从事的破坏性科学实验所产生，而怪兽的冒出，也摧毁了日本城市当中的重要元素：百货公司、高楼大厦甚至国会。不过，有趣的是，摧毁对象并未包括天皇的居所。事实上，这也是战后日本民主主义的界限。[1] 面对哥斯拉的出现，电影当中马上出现保护日本安全的防卫队，现实当中，日本自卫队也正是在这一年成立。在电影当中，我们看到影像与现实的相互指涉：美国的强势、日本政府无力保护国民以及日本寻求自我保护的武装力量。

而就日本人对美国现实生活的想象来说，我们又可以看到复杂的美日情结。如同粉川哲夫所说的，对历经战争且对既有社会价值不满的人都把美国当作一个批判当下日本的参照系，从1945年到1955年当中，日常生活当中的好东西都是指美国制。[2] 举例来说，美国的漫画《白朗黛》（Blondie）曾在战后初期在日本的报章杂志连载，这是日本四格漫画第二次的热潮，其因主要在于战后初期食物与住宿费用高涨，甚至许多人流落街头，而《白朗黛》当中均质的大众生活——家家有冰箱、汽车等成为另一种美国想象。[3]

日本战后的发展当中，1955年由自由党与民主党合并为自由民主党（简称自民党），"五五体制"（指1955年两党的合并）成为政治经济乃至社会转型的转折点。在国际关系方面，自民党谨守亲美路线，在自民党日后

[1] 山口直树："'怪物时代'的哥吉拉与石原慎太郎"，http://www1.odn.ne.jp/~cal16920/JN44-YAMAGUTI.htm。
[2] 粉川哲夫："男性时代的终结"，森英介等编，《石原裕次郎：战后青春涂鸦》，东京，每日新闻社，1987年，第146页。
[3] 2009年11月日本京都国际漫画博物馆"日本的四格漫画发展史"专展展示之说明。

巩固票源最重要的基础；经济发展方面，则是在实质的政治运作当中确立自民党／通产省／大型财阀三位一体的三角联盟。值得注意的是，历经战后初期的贫困与社会秩序的混乱，日本的经济很快又重新激活，有趣的是，日本对于经济景气的描述都以日本神话当中的人物命名：1955年到1957年是神武景气，这一波荣景当中，电视机、洗衣机与冰箱成为"三神器"，1956年的经济发展白皮书当中，更提到了"已经不是战后了"；1958年到1961年则是岩户景气，汽车、收音机进入家庭，钢铁则取代纺织品成为出口的大宗；1965年到1970年的伊奘诺景气，更使日本成为全球第二大经济体。在这一连串的荣景当中，1970年代甚至出现"总中流社会"说法，亦即有九成的日本人认为自己是中产阶级。

随着日本经济的发展与社会变迁，年轻人的亚文化也逐渐浮上台面。然而，在另一端，"五五体制"标志日本加入美国为主导的冷战棋局当中，然而，美日安保条约的确立，对战后日本人民期待日本成为真正和平国家的愿望有所落差，在此情况之下，安保斗争也在1960年代浮上台面。石原慎太郎、石原裕次郎兄弟所引燃的太阳族与大岛渚的电影正立基于这两个截然不同的社会现实之上。尽管两者所代表的社会观南辕北辙，不过，苦闷却成为共通主题。在石原慎太郎那里，他所发出的愤怒声音是："我焦躁不安！我讨厌这种和平！"他认为游行示威只是毫无成功希望的努力，能立刻散发热情的只有性与暴力。[1]然而，对于进步派的人士来说，苦闷则来自无论如何努力，体制却仍是铁板一块难以撼动。[2]

太阳族的浮出

关于战后年轻人不同世代价值差异的问题，在今井正1949年的作品

[1] 佐藤忠男：沙鹬译，《革命.情欲残酷物语》，台北，万象图书，1993年，第47—48页。
[2] 同上，第47页。

《青色山峦》当中已有相当准确而精彩的表现，不过，青春题材引起热潮，仍数《太阳的季节》。1956年，即将毕业于一桥大学的石原慎太郎以小说《太阳的季节》获得第34届芥川文学赏。同年，这部小说被搬上银幕，而男主角正是当时就读于庆应大学的弟弟石原裕次郎。这位初入电影界的男演员首部电影的票房便高居当年排行榜的第五名，也因为这部电影，"太阳族"一词成为流行语（所谓的"太阳族"即是指仿照太阳族电影生活的年轻人），而石原裕次郎也持续以反叛年轻人的形象出现在银幕上。值得注意的是，太阳族电影当中的性与暴力引起社会舆论高度的争议。在争议声中，拍摄太阳族的电影公司日活之后也停止太阳族电影的拍摄，改走情色电影路线。不过，石原裕次郎依旧活跃在电影与电视圈。尽管游走不同表演舞台，石原裕次郎的偶像魅力持续不退，甚至石原裕次郎每年的祭日都有成千上万的影迷前往哀悼纪念。

究竟石原裕次郎或者说太阳族是在什么样的时空脉络之下出现？一般来说，讨论者多将焦点放在石原裕次郎的身体及其形象的"外人性"（即欧美人的特色）上。如前所述，日本战后的十年当中，物资极为缺乏，所谓的好东西都是美国制，而美国均质的大众生活也为日本人所憧憬。然而，随着日本经济的重新发展，新的身体想象也在20世纪50年代出现，在这几年当中，1953年伊东绢子获选世界小姐的第三名，1954年摔角选手力道山击败加拿大的夏普兄弟。[1]这两件事情的相同之处在于伊东绢子与力道山都以身体展现了与高大的欧美人平起平坐的地位。除此之外，完成《潮骚》之后的三岛由纪夫，也在1955年因为对美的憧憬与感召，开始透过游泳与剑道等改造自己原本孱弱的身体，而这个改造之后的强健新身体，也展现在三岛由纪夫所主演的电影当中。[2]石原裕

[1]　粉川哲夫：第146页。
[2]　Michael Raine, Ishihara Yujiro: Youth, Celebrity, and the Male Body in Late-1950s Japan, in Dennis Washburn and Carole Cavanaugh edited, Word and Image in Japanese Cinema, Cambridge, Cambridge University Press, 2001:2007；维基百科关于三岛由纪夫的介绍：http://zh.wikipedia.org/wiki/%E4%B8%89%E5%B2%9B%E7%94%B1%E7%BA%AA%E5%A4%AB。

次郎也在这样脉络之下出现。石原裕次郎进入电影界之初,并没有人看好他的前途,与传统美男相较,他太过高大(182公分)也不够英俊。[1]除了外人性的身体之外,石原裕次郎的身体在电影文本当中又如何成为影迷关注的焦点?

先回顾《太阳的季节》与《疯狂的果实》(1956)这两部电影的情节。《太阳的季节》讲述石原裕次郎所主演的叛逆年轻人加入拳击社团之后,与社团成员经常上街搭讪女性。叛逆少年正是在这样的场景认识女主角,他们同样是富裕家庭出身,对传统价值高度叛逆,然而,叛逆似乎只是一种姿态,他们心中也不确定叛逆的对象与自己具体的想法,包括爱情。男女主角认识之初,两人都是一种叛逆姿态,然而,当男主角的哥哥也爱上女主角时,情况出现逆转。兄弟两人进行交易,将女友"卖"给哥哥。女主角得知她成为交易的对象后非常愤怒,这时的女主角对待感情已不再是无所谓,她寄给男主角哥哥与交易等价的金钱。紧接着,她的悲剧在于她与男主角已发生关系并有3个月身孕,面对男主角的冷漠、不置可否的态度,她只有只身前去医院堕胎,而她的生命最终在失败的手术当中告终。电影最后一幕是男主角最终出现在告别式现场,他砸碎灵堂上已逝女主角的大幅相片,他一方面对着女主角的遗像说:"我不相信你已经死了!"一方面,面对死者家属斥责的眼神大声咆哮:"你们什么也不知道!"

《疯狂的果实》当中,描述一对性格差异极大的兄弟因感情纠葛所产生的悲剧。石原裕次郎一如《太阳的季节》当中的叛逆形象,而他的弟弟则是清纯少男。在舞会当中,清纯少男认识并进而与一位亮丽的女性相恋,不过,这位女性始终保持着神秘色彩。对这位女性保有好感并经常出入高级酒吧的石原裕次郎终于弄清这位女性的真面目,她原来已嫁给一位年长许多的美国人(这是战后日本的社会现象之一,也是战后许多电影的题材)。她的婚姻生活并不快乐,甚至也没有爱情,在纯情少男身上她发现到爱情。然而,石原裕次郎却以一种狂野的面貌进入她的世界,

[1]　Michael Raine: 216。

让她感受到一种特殊的激情。故事的悲剧也因此而产生，最终，弟弟以快艇撞死哥哥与女主角。这两部电影的故事情节有许多相似之处，兄弟之间因女性的三角纠葛、场景都出现高级酒吧、豪华轿车、西方化的打扮甚至对话、驰骋在湘南海岸的快艇等。在电影当中，石原裕次郎的身体与高级酒吧、豪华轿车乃至海岸连接在一起。

石原慎太郎的《太阳的季节》小说问世之初，曾引起相当大的争议，在许多批评的声音当中，多指向这部小说受到美国小说与电影的影响，特别是詹姆士·迪恩与马龙·白兰度的电影。[1]而在小说原著当中，也不乏嘲笑日本性的刻画，例如小说主角原是篮球选手，不过，他无法适应日本式的团队合作。在国际赛当中看到外国选手在场上愚弄日本选手，那种若无其事却忍不住露出愉快的神情，男主角立即报以热烈的掌声。此外，电影中外人性的强调，却也与地理的政治学连接在一起。这两部电影当中，不约而同都以湘南海岸为背景。湘南海岸原是美军基地，1950年中期开始被称为"日本的迈阿密"，湘南也摇身一变为标志现代生活的地景，而《太阳的季节》与《疯狂的果实》电影当中的外人性的构造，则是透过电影主人公们在日本当中的美国生活来完成，这也是一个有趣的后殖民现象。[2]值得注意的是，石原裕次郎所饰演的角色虽然过着美式的生活，在性格上也展现迥异于传统日本人的形象。然而，这两部当中，"日本性"却也巧妙地出现。在太阳族电影当中，父亲为日本人、母亲为丹麦人混血出身的演员冈田真澄经持出现其中。在《太阳的季节》当中，石原裕次郎因为争风吃醋殴打了这位混血男子。在《疯狂的果实》当中，石原裕次郎则从美国人手中夺回日本女性，这是太阳族经典电影当中相当矛盾的外人性／日本性。

此外，在电影当中，战后、性与暴力是经常可见的对话主题，年轻人们时而讽刺现今民主主义的日本社会，对他们来说，尽管新时代正在

[1] 粉川哲夫：第147页。
[2] 吉见俊哉，《亲美与反美：战后日本的政治无意识》，东京，岩波书店，2007年，第147—149页。

开展当中,但他们却在陈旧的语言当中找不到宣泄的出口,除了人类最为原初的冲动:性与暴力。

挑战太阳族

在石原慎太郎与石原裕次郎兄弟所联手打造的太阳族之后,大岛渚尾随登场。1932年出生于京都的大岛渚,1950年进入京都大学法学部之后,随即参与了左翼的学生运动,并成为京都学生联盟的主席。1951年日本天皇造访京都大学,大岛渚与学生运动团体曾张贴海报要求天皇不要神话自己。学生运动的经历,也清楚地反应在大岛渚的作品当中。大岛渚曾指出,

> 我们的世代是一个无父的世代,我们的父辈们历经了战争的挫败但却没有对战争进行深刻反省,甚至于战后还在说谎,我感觉我们是孤儿的一代。[1]

那么这样一个无父的世代,如何面对战后日本崭新的社会情境?日后在1960年安保斗争"卷起千堆雪"的学生运动组织"全学连"(全名为"全日本学生自治会总连合")在1948年成立。左翼的发展在日本历史当中有些曲折,在战前的1920年代,马克思理论在大学生之间便已相当盛行,然而,随着法西斯力量的崛起,左翼力量为之瓦解。战后初期,盟军起初认为左翼力量有助于日本的民主化,于是释放狱中的共产党人士。值得注意的是,战后大学生对于反法西斯、学术自由等呼声也迅速浮现,全学连成立之初,人数便涵盖多达142所公私立大学的30万名学

[1] Isolde Standish, A New History of Japanese Cinema, New York and London, Continuum, 2005:236.

生。[1]值得注意的是，全学连在1948年组成之后，大致有10年的时间与共产党保持密切的关系，必须指出的是，全学连与共产党的关系并非组织上的隶属关系，而是学生自发的力量形成之后，共产党与之成为合击的关系。[2]然而，1956年苏联入侵匈牙利之后，全学连对斯大林主义随之进行批判，也在批判过程当中，逐渐形成日本的新左翼力量。1930年出生的日本电影史巨匠佐藤忠男（Tadao Sato），当时是20多岁的年轻人，对此，他有一段相当深刻的描述：

> 在军国主义时代身为少年的我们，由于战败而对军国主义失望，因而对取而代之的民主主义有着高度的期望。人们心想，我们被军国主义欺骗了，这一次应该不会再受骗才对。为了不再受骗，因而反对日本再度得到军事力量成为美国帝国主义的帮凶。不过，反对美国帝国主义的大靠山苏联，已经露出其斯大林主义的本质，日本共产党也显露出难以摆脱斯大林主义的倾向。……当斯大林本质显露，而不得不重新检讨对马克思主义的想法时所受到的思想的冲击，以及战败后不得不否定自己内心思想时所受到的冲击，两者不相上下。[3]

也在同一年，全学连的学生们在砂川斗争当中取得胜利。所谓的砂川斗争是指美军准备征用东京砂川作为扩建基地，然而在全学连学生与当地居民的抵抗下，这个计划不了了之。全学连学生积极介入斗争，与起初介入斗争但中途撤退的日共相较，日共显然已失去向来作为前卫党的资格。不过，全学连是一个较为松散的组织，其间也包括日共系的学生。学生运动的路线问题，特别是对日共的批判，也成为大岛渚的关注焦点。

[1] 藏田计成：《新左翼运动全史》，东京，流动出版社，1996年，第16—17页。
[2] 大野明南：《全学连：其行动与理论》，东京，讲谈社，1968年，第65页。
[3] 佐藤忠男；沙鹬译，《革命．情欲残酷物语》，台北，万象图书，1993年，第74页。

1959年，大岛渚执导《爱与希望之街》（原名《卖鸽少年》）开始他的导演生涯。再接下来的作品《青春残酷物语》便是与太阳族对话的作品。这部电影的首映是1960年6月，参与安保斗争的学生、市民与劳动者们包围日本国会达到高潮但却遭到挫折的时刻。[1]这部电影的开始与太阳族电影并无太多不同，除了太阳族电影以富家子弟的生活为背景，而《青春残酷物语》的主人公更接近底层。这部电影的女主角经常在繁华的东京街头徘徊，在路上招手搭顺风车回家。一次，开车的中年男子想把她带往旅馆，在女主角抵抗的过程当中，男主角出现解救。与女主角不良少女的形象相同，男主角也是不良少年的形象，而且还陪着有钱的中年女子睡觉赚钱。当男女主角在一起之后，大岛渚为了表现年轻人对政治的冷漠，曾有一幕是两人在电影院看电影，电影上播着南韩的学生运动、而在街头上也有五一劳动节与安保斗争的示威，然而，两人对此却丝毫没有任何感受。后续的发展是，两人因故欠下帮派债务，走投无路之际，只有发挥两人原来的所长：女主角在路上招手搭顺风车，然后勾引中年男子上旅馆，男主角则骑摩推车尾随在关键时刻出现勒索。电影的高潮则是女主角怀孕，来到一家诊所。这家诊所的医生与女主角的姐姐曾一起参与学生运动，而女主角的姐姐恰好也在此时来到诊所，于是分属两个世代的四个人互有对话。对上一个世代的人来说，他们怀有理想参与学生运动，然而，下个世代的年轻人却仅有欲望。电影的结尾相当残酷：男主角与帮派的斗殴当中被杀，而女主角在被诱拐上车之后，在挣脱的过程当中跌落车下死亡。

　　如同佐藤忠男所指出的，大岛渚的《青春残酷物语》是对太阳族电影的挑战。然而，大岛渚如何展开批判？从影像文本来看，大约有几个层次的对话。首先是父辈的形象，在《太阳的季节》与《疯狂的果实》当中，父辈的形象是致力于事业的资产阶级，他们与子女的关系仅是经济来源的提供者。在《青春残酷物语》当中，女主角的父亲曾对战后民主主义有所期待，然而这个期待最终落空。这几部电影当中父辈形

[1]　佐藤忠男：沙鹣译，《革命．情欲残酷物语》，台北，万象图书，1993年，第52页。

象的一致之处在于都以无法以自己的价值观与子女相处。在电影场景方面，太阳族电影的场景几乎都是已然成为时髦景点的海边、豪宅、高级酒吧，而《青春残酷物语》则以繁华的都市与城市阴暗的角落为背景，酒吧也是片中的重要场景，不过穿梭其间的人们不是衣着高贵的人们，而是龙蛇混杂的社会缩影。在对待代际问题方面，两者也截然不同。在《疯狂的果实》当中，有一段诠释太阳族的心声：

 年轻人A：看看上一代跟我们说了什么？我们还能感动吗？
 年轻人B：我们已经放弃了，我们需要找到自己的生活方式。
 质疑：就是用这种方式—无聊地打发时间？
 年轻人C：我们已经尽力了。
 质疑：全是在胡说，你们这些人都是没有理想的。这就是你们感到无聊的原因。他们把你们这些人称之为"太阳族"，我不敢苟同。
 年轻人A：那你说我应该怎么做？就算愿意干点什么也没有人相信我们。
 年轻人B：我们真的是很无聊。
 年轻人C：的确，我们已经厌倦了任何信条，最终我们会找到自己的生存方式。

 可以看到，虚无没有方向的太阳族，最终在消费主义的享乐当中找寻到宣泄的出口。在《青春残酷物语》当中，大岛渚将代际问题的来源归咎于上一代运动的失败导致于下一代的物质化。值得注意的是，在这几部电影当中都带出青春的不安与焦躁，而女主角的堕胎问题则成为《太阳的季节》与《青春残酷物语》的情节转折。在《太阳的季节》当中，看似有着独立个性的女主角，最后成为兄弟之间交易的对象，女主角最终也臣服于男主角的恣意；在《青春残酷物语》当中，男主角靠着暴力找来女主角的堕胎费用，两人共度这个关口。此外，死亡也是这几部电影的共通主题之一。在《太阳的季节》当中，女主角在堕胎过程当

中死亡。《青春残酷物语》当中，男女主角历经堕胎、仙人跳被警方逮捕后准备开展新的人生，然而，这个愿望却无法达成，男主角在斗殴中丧命，女主角跌落车下死亡。在这里，死亡成为焦躁青春的最后结果。太阳族电影似乎在说：死亡是虚无最后激情，一如《太阳的季节》的开头，便是烈日照射下的水泡，如同青春一般地稍纵即逝。而大岛渚则似乎在说：青春终究脱离不了社会结构，无论个人的意志如何，终究无法从结构当中挣脱。

未完的青春剧场

太阳族的经典电影《太阳的季节》、《疯狂的果实》与大岛渚的《青春残酷物语》是站在不同社会立场上的青春叙事，而1960年代日本的发展也在这两种不同的社会立场上交织辩证。大岛渚讨论战后日本电影时，曾论及影迷与明星之间的关系。在他眼中，影迷之所以对某位明星着迷，已经不仅止于影迷/电影/偶像之间的关系，文化工业也产生出诸如明星海报之类的衍生物，影迷们对这些产品的占有，不仅因为内心的欲望，也还在于对偶像象征性地占有的可能性。[1] 大岛渚的这段话恰好可用在石原裕次郎身上，他不仅是电影当中的偶像明星，甚至邮局也为他推出邮票。当然，石原裕次郎的社会位置是站在主流的消费主义、文化工业的基础上。

相对之下，大岛渚则从另一种视角找寻青春的出路。在被视为日本第一部政治电影的《日本的夜与雾》(1960)当中，以一场婚宴为背景，讨论了学生运动当中不同的路线争论。在大岛渚眼中，以日本共产党为主导的学生运动充满权威色彩，这对运动只有损害，取而代之的应该是学生的自主力量。在这部电影当中，我们可以看到他对日共的批判。类似对日共的批判与反讽，也可见于讨论性与政治的《白昼的恶魔》

[1] 转引自Isolde Standish:226。

(1966)。从《爱与希望之街》开始，大岛渚20世纪60年代的作品当中，青春一直是个主要的题材，他从政治路线、贫富差距、底层生活等不同角度讨论不同层面的青春议题。

在国家机器的镇压、经济的高度发展之下，大岛渚曾赋予厚望的学生运动终究没能成功，《东京战争战后秘史》(1970)仿佛以一种相当神秘但诱人的手法呈现对整个20世纪60年代学生运动的追悼。60年代的学生运动印记，曾是历经这个时代的人的共同记忆，这个记忆，曾以文字展现在村上春树的文字当中；这个记忆，也曾展现在高中时期便参与学生运动的押井守的动画当中。2010年，川本三郎的《我爱过的那个时代》（マイ・バック・ペ・ジある60年代の物語）再版，上一个版本的出版，已是12年前。未料，这个再版引起旋风，电影版《昔日的我》更在2011年上映。无独有偶，宫崎骏之子宫崎吾朗的动画作品《虞美人盛开的山坡》(2011)也以60年代的校园抗争为背景。

关于热血青春的记忆，似乎总停在20世纪60年代。其实，50年代大岛渚与石原兄弟的青春论战犹如整个60年代的序曲。

慢电影大师：安哲罗普洛斯电影中的现实、历史和神话的时空

安德鲁·霍顿

刘婧雅 译

短信、邮件、脸书（Facebook）、手机、聚友网（MySpace）、"YouTube"、互联网、电视和大多数当代好莱坞电影的共同点是什么？或者换一个角度来问这个问题——正如米兰·昆德拉（Milan Kundera）所询问的——"为什么'慢'的乐趣消失了？"在他1995年的小说《慢》（Slowness）中，他得出的结论是，"速度是技术革命赋予人类的狂喜的一种形式"。事实上，欧洲、美国和世界上其他大部分地区的生活步调已经成倍增快，这都是拜科技玩意儿种类的爆增长以及它们带来供我们使用的各种花样的"屏幕"所赐。由此产生的时间碎片也打碎了我们关于以下两者的经验，即"场所"（place）——我们所处的位置；以及"空间"（space）——无论内部还是外部。

在当代的电影人中，一直自觉地、执著地、创造性地拍摄那些饱含"慢"的乐趣的人，正是希腊导演西奥·安哲罗普洛斯（Theodoros Angelopoulos）。他的电影帮助我们更好地体验和欣赏关于空间和场所的独特意义，这个空间和场所连接了过去、现在和神话的时间，成为影片角色及其观众的栖身之所。

淡入：一位希腊老人沿着希腊北部海滨散步，他正和一位年轻的阿尔巴尼亚难民男孩探讨一首他想在死前完成的诗。这首诗由一位19世纪早期的著名希腊诗人开头创作，但是诗人却没能在死前完成它。当代诗人和年轻的男孩走着，摄影机在同一个连续镜头（the continuous shot）中推

向百年前，那位19世纪的诗人乘着四轮马车到来。这个四分多钟的场景由一个连续镜头拍摄而成的，它出现在安哲罗普洛斯的电影《永恒的一天》（又译《永恒和一日[Mia aioniotita kai mia mera, 1998]）中。在这部影片里，布鲁诺·甘兹（Bruno Ganz）饰演垂死的当代诗人亚历山大，而他的朋友阿尔巴尼亚孤儿由阿希勒斯·沙奇斯（Achileas Skevis）饰演。电影赢得了1998年戛纳电影节的金棕榈奖。

迄今为止的35年来，安哲罗普洛斯已经创作了很多难忘的电影，其特点在于电影化空间的视觉表达，这些空间经常同时融合了现实的、历史的、神话的维度。这样做的同时，他也坚持不懈地创造突破了时间、神话、历史、地理和政治"界限"的角色来进行个人的"奥德赛"冒险。电影诞生的第一个世纪里只有少数电影人能迫使我们去重新定义"电影是什么"和"电影能够怎样"，而安哲罗普洛斯正是其中一员。

安哲罗普洛斯自己把他的这种长长的连续镜头称为"会呼吸的活细胞"：

> 运用长镜头不是一个经过逻辑思考后的决定。我认为这是一个自然的选择，是把自然时间融入空间以实现时空统一的需要，是对行为和期待行为之间的所谓的'死去的时间'的需要，这一'死去的时间'经常被剪辑师剪去，而实际上它像是延长记号一样，能够使影片运行得更有韵律。这也是把镜头看做是一个活细胞的概念，它在呼吸之间传递着主要的词语。这也是一个既迷人又危险的选择，它一直延续至今。

让我们回到那个将死的诗人亚历山大，他所在的"场所"是他的家乡，位于希腊北部的塞萨洛尼基，但是他所在的"空间"和旅程是试图抵达他生命的终点，好与他没能好好去爱的已故的妻子重逢。因此，当他在希腊北部的河边边聊边走时，他内心的"空间"不断跳跃于我们在闪回中所看到的他的过去，和他所期望的死后与妻子团聚的可能的未来之间。但是在电影中闪回和闪前之间有很长的历史，因此安哲罗普洛

斯运用连续空间作为一个"活细胞"来真正进入另一个历史领域——多年以来，这一手法已成为他的电影的标志性的特点。电影批评家埃里克·戈斯曼（Eric Guthman）在他的《圣弗朗西斯科的编年史》中对《永恒的一天》有很好的评论："取代了'行动'和传统叙事，永恒的哲学沉思、时间中漫长柔顺的转变、催眠似的跟镜头，都似乎在向我们耳语——'慢下来，观察，聆听'。"

让我们来仔细考察一部安哲罗普洛斯早期的关于"场所"、"空间"和时间的代表作品：《流浪艺人》（*O Thiasos*，1975）。在这部广受好评的影片中，安哲罗普洛斯讲述了从1939年到1952年的现代希腊历史，演员们穿过一座座希腊的村庄和小镇，只是为了能够演出他们不断被真实的历史事件所打断的剧目，这些历史事件包括第二次世界大战中意大利和德国对希腊的入侵，紧接着是从1944年到1949年间导致希腊人民互相残杀的希腊内战的恐慌。例如，在一个连续的场景中，一群右翼分子在1946年的某个黎明徘徊在希腊城市空旷的街道上，然而当他们到达中心广场时，在同一个连续的镜头中，却出现1952年保皇党政府的集会。30多年前，安哲罗普洛斯就已明确，"戏剧"不只发生在舞台上，"历史"实际上也可以在同一空间下"流淌"于一个单独的镜头中。

安哲罗普洛斯用电影中的"连续时间"来代表"空间"的方式，与当代好莱坞电影形成鲜明的对比。鉴于当代电影的镜头平均长度在2到3秒，大卫·波德维尔（David Bordwell）把1960年到2004年的好莱坞作品描述为"强化连续性"的一种形式。以《甜心先生》（*Jerry Maguire*，1996）为例，从中我们能够看到"空间"被分裂成成千上万的碎片。与此相比，安哲罗普洛斯的电影则邀请观众进入连续空间的"活细胞"中。正如波德维尔所解释的，"快速的剪辑要求观众自己组装许多离散的信息，而且它所设定的步调使得观众稍不留神就会错过重要信息。"

另一方面，在安哲罗普洛斯的电影中，如在《永恒的一天》所描绘的场景中，代表着场所和空间的连续镜头能够使观众享受和感受当中的现实，因为有这些超长的"活细胞"镜头，我们就和电影中的角色一样，获得一种栖居于其中的感觉。

《尤里西斯的凝视》中多瑙河畔的列宁

在安哲罗普洛斯的电影中，还有一些关键镜头展示了他在影片中表现空间的另外维度。安哲罗普洛斯的电影《尤里西斯的凝视》(To vlemma tou Odyssea, 1995) 中的奥德赛之旅，讲述的是一个叫"A"（哈维·凯特尔 [Harvey Keitel]饰演）的希腊电影导演，在波斯尼亚战争和南斯拉夫分裂期间游历巴尔干半岛，为了找寻在这个地区拍摄的第一部电影。就像《永恒的一天》里的亚历山大一样，"A"也与他的过去相连接，包括他与家人在罗马尼亚的康斯坦察——一个多瑙河畔的港口城市——度过的童年。在关于他从前家庭的闪回场景中，有一个镜头接连持续了15分钟之久，在这个镜头中，我们体验了一个新年夜的家庭聚会，它开始于1948年终止于1950年，再一次把过去和现在于同一空间中连接起来。

当"A"在当下——1995年——乘坐罗马尼亚驳船离开港口沿着多瑙河前往塞尔维亚的贝尔格莱德时，我们看到一个巨大的、已被拆除的弗拉迪米尔·列宁的雕塑置于驳船上。我们当然不需要注脚来解释1995年一个列宁的雕像碎片意味着什么。但是在安哲罗普洛斯的长镜头中，"列宁"被放置在驳船上，与此同时驳船在多瑙河畔起帆，很多河岸上的人带着崇敬的心情向雕像鞠躬，而其他一些人则视而不见。电影观众在这个"空间"中所体会的共产主义的"逝去"，仅用一尊破碎的雕像表现了出来。

在上述《永恒的一天》的那个铺轨镜头中，亚历山大和阿尔巴尼亚男孩谈话，向他解释自己的使命是想要完成那首19世纪的未完成的诗歌，两人之间因此形成了某种关系——这个镜头是非常重要的。而《尤里西斯的凝视》中，多瑙河畔的列宁这个场景同样重要。同许多安哲罗普洛斯其他电影中的铺轨镜头一样，这其中都没有对话。它能使我们在连续的时间下完全地专注于自己所看到和体会到的出色的全景画面。

在驳船到达贝尔格莱德之前，安哲罗普洛斯的摄影机一直在雕像周围环绕拍摄，同样是以一个连续的镜头，从不同的角度探视"列宁"，就好像是在同列宁以及他在世上所代表的一切道别。这个场景完全被置

于多瑙河的开放空间中，被置于一个宽银幕的视野下，它于无言之中把空间、实在的场所/地点，以及我们在空间中所看到的一系列启示——"一个破碎的列宁形象"——汇聚在一起。在这个多瑙河场景中，我们对于当地现实生活的感知，显然是"A"在找寻生命新焦点的内在旅程的一部分。这种感知在难以忘怀的、抒情的乐谱中逐渐增强，这些由富于感染力的弦乐器奏出的带有鲜明民间色彩的旋律是由安哲罗普洛斯的御用电影作曲家埃勒尼·卡兰卓（Eleni Karaaindrou）谱写的。

在他表现"空间"的方法中，安哲罗普洛斯坚信在实地取景是非常重要的。因此为了拍摄《尤里西斯的凝视》他去了希腊、阿尔巴尼亚、前南斯拉夫的马其顿共和国、保加利亚、罗马尼亚、塞尔维亚，最终到达波斯尼亚，特别是正处于战争痛苦中的萨拉热窝。相反，好莱坞从没有认真对待这个问题，不管是在西班牙拍摄《日瓦戈医生》（1965）来假装是在西伯利亚，还是在罗马尼亚拍摄本来发生于南美的《冷山》（Cold Mountain，2003），都是如此。安哲罗普洛斯坚信"胶片的"（电影的）空间应体现每个故事发生的真实场景。这不仅对于电影观众来说很重要，而且对于演员和电影制作者也意义非凡。在安哲罗普洛斯决定要拍摄巴尔干半岛和前南斯拉夫正在进行的战争时，这些电影人真正成为"叙事的一部分"。

《鹳鸟踟躇》中边境婚礼的空间与场所

安哲罗普洛斯电影中主人公的故事，都是在困惑的当下发生，但却是由过去的历史或神话和文化因素引发的。这些故事中的关键表达，体现在《鹳鸟踟躇》（To Meteoro Vima Tou Pelargou，1991）中，则是其所提出的一个问题——"我们回家需要跨越多少边界？"影片的主角亚历山大（格里高利·帕提卡瑞斯[Gregory Patrikareas]饰演）是一个寻找失踪的希腊政治家（马尔切洛·马斯特洛扬尼[Marcello Mastroianni饰演）的记者。这部电影有许多出色的连续铺轨镜头，但是其中表现婚礼场景的一个独特的镜头并

不像电影中之前或之后出现的其他镜头那样。

亚历山大穿过"另一个国家"的一条河，跟踪马斯特洛扬尼来到北希腊的一个小城镇。问题是马斯特洛扬尼所饰演的这个角色的女儿——一个年轻姑娘——在另一个"场所"爱上了这个"越过国界"的异国青年。安哲罗普洛斯在电影中用几分钟时长的连续镜头来表现的正是这场跨境婚礼。在婚礼中女孩的家人和朋友在河的一边；而在另一边的可见视域里，则是新郎和他的亲友。一个牧师骑着自行车来到希腊这一边的河岸，婚礼在另一边的圣歌和祝福中开始，大米被抛向空中，两人喜结连理。安哲罗普洛斯因此成功地用视觉传达出一段跨越了空间、边界、政治和历史的爱情与婚姻。

如此简单的描绘这些"电影空间"，对于那些没看过安哲罗普洛斯电影的人来说，可能会引起这样的评论，"这明显是一个永远也行不通的婚礼"，或者，"那对年轻人可真荒唐"。但是一旦切实地看了这个场景，特别是在一个大银幕上去看，就能够通过连续的镜头感受到那种空间感和场地感。这些镜头让我们体会到，这对年轻夫妻确实跨越了先前摆在他们面前的所有障碍。换句话说，"景观"和因此而产生的"实在场所"成为安哲罗普洛斯电影中的另一个角色。用这种远摄（长距离）镜头来拍摄，而不是那种50%以上特写镜头的传统好莱坞方式，观众就不会把角色和他们所在的风景分隔开来。安哲罗普洛斯电影留给我们的记忆，就是我们通过那些宽广的连续镜头所"追踪"到的角色和场所。

对时空的超越已成为安哲罗普洛斯电影中的重要主题，它体现为个体对时空、政治和特定时刻历史的胜利。在关于最近巴尔干半岛战争的讨论中，安哲罗普洛斯自己就提出了这种可能性，以及对于超于政治和地理"边界"的需要。

> 我能体会到所有这些——种族清洗、破坏，等这一切——都在向我们展示目前的中欧特别是巴尔干半岛存在着一个'空洞'。我们的时代正在结束，另一个时代即将萌生……人们需要新的社会、政治和信仰。原先的标签——左、右、共产主义、社

会主义，等等，已经结束了。我不知道接下来会发生什么。但是一个新纪元就要开始了。边界、态度、人际关系、国家，这一切都将改变。

通过电影化和主题化，影片《鹳鸟踟蹰》中运用那个连续镜头拍摄的跨境婚礼，明确指向了一个包涵婚礼参与者在内的"新纪元"。

《时光之尘》：斯大林的死讯宣布于乌兹别克斯坦的塔什干的冬天

《时光之尘》(*I skoni tou hronou*，2008) 是安哲罗普洛斯最近的一部作品，也是他"希腊三部曲"中的第二部，在这部作品中，他承诺将再次超越希腊国界。这次的主角，同样是一个叫做"A"（威廉·达福[Willem Dafoe]饰演）的电影导演，他正要拍一部关于他父母的电影。为了完成这个作品他去到俄罗斯、乌兹别克斯坦、德国、加拿大、美国和意大利——那正是叙事开始的地方，当时"A"正在写他的电影剧本。影片从1953年跨越至今，期间也插入了"A"的女儿走失在德国的插曲。同安哲罗普洛斯先前的电影一样，故事在过去、现在和许多国家之间转换。

安哲罗普洛斯再一次坚持实地取景拍摄，这部新片有一个非常有力量的段落充分体现了他一贯坚持的对空间和实在场所的赞颂，这个段落发生于乌兹别克斯坦的塔什干的冬天。这一次，安哲罗普洛斯实际上是在邻国哈萨克斯坦拍摄塔什干的场景的，因为在如此寒冷的冬天，两地的景物和建筑都惊人的相似。故事发生于1953年3月，在一个大雪覆盖的广场上，斯大林的死讯在这里被宣布，成千上万的人聚集于此。这个场景也成为A的父亲出场的背景，他将要去塔什干与他的爱人，年轻的伊莱娜（蒂兹亚娜·普菲夫纳饰演，查无，可能译者弄错了，是不是"伊莲娜·雅各布"[Irène Jacob]，片中是Eleni，由伊莲娜·雅各布饰演）重聚，而她即是A的母亲。

安哲罗普洛斯曾清晰地描述这些元素是如何在A的冒险旅途中汇成"时光之尘"的：

> 这部电影是在宏大的历史中的漫长旅程，串起了20世纪过去50年具有标志性意义的重大事件。电影中的角色像在梦中一样行动。时光之尘扰乱了记忆。"A"在当下寻找他们，感悟他们。

这里提供的空间场景并没有允许我们掌握关于该场景的情节或人物的细节，这个前苏维埃共和国正是1944—1949年希腊内战中许多希腊共产党人的流亡之所；但是这个宽广的段落重塑了斯大林去世时的塔什干，它正是安哲罗普洛斯通过"慢电影"方式传递出情感和主题的力量的又一范例。又一次的，这个段落中的大部分是由连续的长镜头拍摄而成的，当几千名"临时演员"行走或站在大雪纷飞的广场上时，我们耳边响起了柴可夫斯基的第六交响曲；当镜头掠过人群中的数张面孔，我们在其中瞥见一座斯大林的雕像；当广播以官方的名义宣布这位"国父"的死讯时，很多人的面孔都为之动容：

> 男声（画外音）：约瑟夫·维萨里奥诺维奇·斯大林同志不再与我们同在……他的强健心脏停止了跳动……同志们，我们伟大祖国的人民，从海参崴到乌拉尔山脉……从西伯利亚到高加索山脉，再到黑海……不管你在哪，请停下脚步，让我们静默一刻来缅怀我们伟大的领袖。

霎时万物沉默，但随着镜头跟拍那些受到震动的乌兹别克人，我们看到眼泪和紧握的拳头。在看过这些悲伤的面孔后，我们听到一声工厂汽笛打破了沉默，随后又是一声，接着，汽笛的合奏汇成了这个国家的哀悼之声。

与《时光之尘》里面的这一场景相反，想想我们现在所接触到的那些碎片化的信息，包括像CNN一样的电视新闻节目，它们会以很多评

论员喋喋不休的谈论来报道这个事件，或者拿快速剪辑的新闻蒙太奇在我们眼前闪晃，不允许我们有时间来自己观察、思考并感受到底发生了什么。

除了扬声器广播的公告以外这里就没有别的评论声音介入了，它使人们久久沉浸在塔什干得以重生的历史性时刻，《时光之尘》提供了能让电影观众用情吸收和感受的场所和空间。我们因此不仅能从历史书、杂志和新闻报道中体会这一时刻，而且也能从被安哲罗普洛斯所说的"时光之尘"中独自感受这一时刻。

安哲罗普洛斯自己也解释过，他以真实场景构筑的电影的奥德赛之旅对他自己意味着什么：

> 航行，别离，漫游。一辆车，一位沉默地开着车的摄影师朋友，和一条路。每次朋友开着车，我坐在副驾驶的位置，经常会想起我唯一的家，那个我感受到心灵平静、平和的地方。打开的车窗，风景闪过，脑海中的画面就在这些旅途中诞生了。
>
> 我不必做记录。它们一经诞生就赋有轮廓、色彩和风格，甚至经常还有摄影机的运动方式、美的平衡和光线。

安哲罗普洛斯影片中的很多男主角都叫"A"或者亚历山大，这并不出奇，同时他们也从事电影或者艺术工作，都在独自旅行的途中去创作"路上诞生的图景"，而且也试图从纷繁的历史、冲突、神话以及居住和旅行的各种地方中去找寻人类和情感的中心。作为编剧和导演，安哲罗普洛斯享受这些真实的场景所能唤起的他和他的观众们心底的情感，因为我们都尝试去整理自己的时光之尘。

理论武库

哥谭市的无产阶级专政：评《黑暗骑士崛起》

「变任何空间为电视间」：数字放送与媒体流动性

哥谭市的无产阶级专政：评《黑暗骑士崛起》[1]

[斯洛文尼亚]斯拉沃热·齐泽克
白　轻　译

　　《黑暗骑士崛起》(2012)再一次证明，好莱坞大片如何是我们社会意识形态僵局的准确指示器。这是（简要的）剧情。在《黑暗骑士》(The Dark Knight, 2008)，也就是蝙蝠侠传奇前一集的故事发生八年后，法律和秩序统治了哥谭市：通过"登特行动"授予的非凡权力，戈登警长几乎根除了暴力的和有组织的犯罪。但他无论如何对自己掩盖检察官哈维·登特（"双面人"）的罪行感到愧疚（当登特试图在蝙蝠侠营救之前杀死戈登的儿子时，他失足而死，蝙蝠侠用这次坠落成就了登特的神话，并允许自己被妖魔化为哥谭市的恶人），并计划在一次纪念登特的公共活动上承认自己的阴谋，可他又觉得哥谭市不愿听到真相。布鲁斯·韦恩不再作为蝙蝠侠活动，他独自生活在他的庄园里，而他的公司在他投资一个旨在利用核聚变的清洁能源计划后濒临破产，因为当韦恩得知反应器可以被改造成核武器后，他停止了这个计划。美丽的米兰达·泰特，韦恩企业执行委员会的一员，鼓励韦恩重新融入社会，并继续他的慈善工作。

　　这时，电影的（头号）反派出现了：毒药，一个曾是影子联盟一员的恐怖分子领袖，得到了戈登的讲稿。当毒药的金融诡计使韦恩的公司濒临破产后，韦恩委托米兰达掌管企业并和她陷入了短暂的恋情。(在这里，米兰达要和赛琳娜·凯勒[猫女]，一个劫富济贫的飞贼竞争，后者最终重新加入了韦恩和治安力量。)当韦恩得知毒药的调动后，他作为蝙蝠侠归来并与

[1]　译自http://www.egs.edu/faculty/slavoj-zizek/articles/the-dark-knight-rises。

毒药对峙，后者告诉韦恩，他在忍者拉斯死后就接管了影子联盟。毒药在近战中击伤了蝙蝠侠，把他投进一个监狱，从那里逃走事实上是不可能的：同被囚禁者告诉韦恩，唯一一个成功地从监狱中逃走的人，是一个受到纯粹意志力驱使的迫不得已的小孩。当狱中的韦恩伤势痊愈并把自己重新训练成蝙蝠侠的时候，毒药也成功地把哥潭市变成了一座孤立的城邦。他首先把哥潭市的绝大多数警力诱骗到地下并伏击他们，然后他引爆了连接哥潭市和大陆的绝大部分桥梁，并宣称任何逃离城市的企图都会引爆韦恩的核聚变反应器，那个反应器已经被毒药接手并改造成一颗炸弹。

在此，我们迎来了电影的关键时刻：毒药的接管伴随着一种巨大的政治—意识形态的冒犯。毒药公开揭露登特之死的谎言并释放了登特行动中被关押的因犯。他谴责富人和权势者，承诺要恢复人民的力量，号召大众"夺回你们的城市"——毒药把他自己揭示为"最终的华尔街占领者，号召那99%团结起来，打倒社会精英"。[1]紧接着便是电影对人民力量的看法：总之是展示了对富人的审判和处决，散布着犯罪和恶行的街道……几个月后，当哥潭市继续遭受大众恐怖之际，韦恩成功地逃出监狱，作为蝙蝠侠重返哥潭市，并召集他的朋友们一起解放哥潭市，阻止核弹的爆炸。蝙蝠侠和毒药对决，并制服了毒药；但米兰达介入刺伤了蝙蝠侠——这个社会慈善家原来是忍者拉斯的女儿；也正是她年幼时从监狱中逃脱，而毒药是帮助她逃脱的人。在宣布她要完成父亲毁灭哥潭市的遗志后，米兰达逃走了。在接下来的一片乱战中，戈登使核弹失去了被远程引爆的能力，而赛琳娜杀死了毒药，让蝙蝠侠去追捕米兰达·泰特。蝙蝠侠试图迫使米兰达把炸弹带到聚变装置中，好让炸弹稳定下来，但米兰达放水淹没了装置。米兰达在卡车冲出路面的时候死去，但她自信爆炸无法被阻止。蝙蝠侠用一架特殊的直升机，把卡车吊到城市外围；炸弹在海面上爆炸，想必也杀死了蝙蝠侠。

[1] Tyler O'Neil,"Dark Knight and Occupy Wall Street: The Humble Rise" *Hillsdale Natural Law Review*, July 21 2012.

如今，蝙蝠侠被当作一个英雄受到人们的欢庆，他的牺牲拯救了哥潭市。而韦恩则被认为在暴乱中丧命。随着他的财产被划分，阿尔弗雷德看见布鲁斯·韦恩和赛琳娜坐在佛罗伦萨的一间咖啡馆里，而布莱克，一个诚实的年轻警察知道了蝙蝠侠的身份，并继承了蝙蝠洞。简言之，"蝙蝠侠反败为胜，毫发无损地出现并继续过着正常的生活，让另一个人取代了他捍卫体系的角色。"[1] 这一结局的意识形态支撑的首要线索，是由戈登提供的，他在韦恩的（假）葬礼上，宣读了狄更斯《双城记》的最后一句话："我做了一件比我所做过的好得多，好得多的事；我就要去比我所知道的好得多，好得多的安息处。"[2] 一些电影评论者甚至把这句引述当作一个暗示："（它）上升到了西方艺术的最崇高的层面。电影诉诸美国传统的核心，即为大众做出高尚牺牲的理想。为了得到赞颂，蝙蝠侠必须贬低自己，为了找到一个新的生活，他必须放下他的生活/……/一个终极的基督形象，为了拯救他人，蝙蝠侠牺牲了自我。"[3]

从这个角度看，从狄更斯退到骷髅地的基督，其实只有一步："因为凡想要保全自己生命的，将失去生命；凡为我的缘故失去自己生命的，将寻得生命。一个人就是赚得了全世界，却赔上了自己的生命，到底有什么益处呢？人还能拿什么来换回自己的生命呢？"（《新约·马太福音》16：25—26）蝙蝠侠的牺牲是基督之死的重复吗？这个观念不是被影片的最终场景削弱了吗（韦恩和赛琳娜坐在佛罗伦萨的一间咖啡馆里）？这个结局的宗教对应物难道不是一个著名的亵渎观念，即基督其实在受难后活了下来，并过着长久、安宁的生活（据说是在印度，甚或西藏）吗？挽回最终场景的唯一办法，是把它解读为一个人坐在佛罗伦萨咖啡馆里的阿尔弗雷德的白日梦。影片的进一步的狄更斯特征是一种对贫富差距的去政治化的抱怨——在电影的前面部分，赛琳娜在一场专为上层阶级举办

[1] Karthick RM, "The Dark Knight Rises a 'Fascist'？", *Society and Culture*, July 21, 2012.
[2] 狄更斯：《双城记》，石永礼、赵文娟译，北京，人民文学出版社，2004年，第327页。
[3] Tyler O'Neil, op.cit.

的宴会上对韦恩低语道:"一场暴风雨即将来临,韦恩先生,你和你的朋友们最好早作准备。因为当它降临的时候,你们将要惊叹你们竟然认为自己能够坐享荣华富贵,却让我们的其余人一贫如洗。"诺兰,和每一个好心的自由主义者一样,"担心"这种不平等,并让这种忧虑渗透了影片:

> 我从影片中看到的和真实世界相关的东西,是不平等的观念。电影从头到尾都是关于这种不平等的……经济公平的概念渗透了电影,而理由是双重的。首先,布鲁斯·韦恩是一个亿万富翁。这不得不被指出。……但其次,在生活当中的很多事情上,我们不得不相信我们被告知的东西,经济就是其一,因为我们绝大多数人都感觉自己没有什么分析的工具,可以知道正在发生什么。……我并不认为电影中存在着左派或右派的视角。电影里只有对我们生活的世界,对烦扰我们的东西的一种忠实评价或忠实探索。[1]

虽然观众知道韦恩是一个超级富翁,但他们倾向于忘记他的财富是从哪里来的:军工厂加上股市投机,这就是为什么,毒药的股票交易游戏可以摧毁他的帝国——军火商和投机分子,这才是蝙蝠侠面具下的真正秘密。但影片如何处理这点?恢复狄更斯的原型话题:一个资助孤儿院的好资本家(韦恩)对抗一个贪婪的坏资本家(狄更斯笔下的斯特赖弗)。在这种狄更斯式的过度道德化中,经济的不平等被转译为理应得到"忠实"分析的"欺诈",虽然我们缺乏任何可靠的认知绘图,而这样一条"忠实"的道路导致了一种同狄更斯的进一步的平行化——就像克里斯托弗·诺兰的弟弟,乔纳森·诺兰(Jonathan Nolan,他参与了编剧)坦率地说:"对我而言,《双城记》是一种已经化为乌有的可以叙述、可以认识的文明的最悲惨的肖像。在巴黎,在那个时期的法国的恐怖,不

[1] Christopher Nolan, interview in Entertainment 1216, July 2012, p. 34.

难想象事情会走到那样可怕而糟糕的境地。"[1]影片中充满复仇意味的民粹主义暴动的场景（一群暴民渴望杀死曾经忽视并剥削他们的富人）让人联想到狄更斯对恐怖统治的描述。所以，虽然电影和政治毫无关系，但就它"忠实"地把革命者描绘成疯狂的法西斯分子而言，它遵从了狄更斯的小说，并因此提供了：

> 一副讽刺漫画，关于一群思想坚定的革命分子如何在真实生活中反抗结构的不正义。好莱坞讲述的是现存建制想要让你知道的东西——革命分子是完全不顾人类生命的野蛮怪物。虽然他们拥有关于自由的解放修辞，但他们隐藏了险恶的意图。所以，不论他们的理由是什么，他们都要被消灭。[2]

汤姆·查理迪（Tom Charity）正确地注意到"电影对既成建制的捍卫，这种建制以仁慈的富翁和廉洁的警察的形式呈现出来"[3]。本着它对人民掌控局势的怀疑，电影"展示了一种对社会正义的欲望，以及一种暴民掌控下有可能实际发生的事情的恐惧"[4]。在此，卡尔希克（Karthick）提出了一个和先前影片中的小丑形象为何格外流行有关的明确问题：为什么在之前的影片中，小丑得到了宽大处理，而毒药却被如此严厉地处死了？答案既简单又让人信服：

> 小丑要求一种纯粹的无政府状态，批判性地揭露了资产阶级文明的虚伪，但他的观念还无法转变成群众的行动。另一方面，毒药对压迫的体系造成了一种实质的威胁。……他的力量不只是他的体形，还有他命令并动员人民去实现一个政治目标的能力。

[1] Interview with Christopher and Jonathan Nolan to Buzzine Film.
[2] Karthick, op.cit.
[3] Tom Charity, "'Dark Knight Rises' disappointingly clunky, bombastic", *CNN*, July 19, 2012.
[4] Forrest Whitman, "The Dickensian Aspects of The Dark Knight Rises", July 21 2012.

他代表了先驱，是以自身的名义发动政治斗争，以图结构变革的被压迫者的有组织的象征。这样一种具有最大的颠覆潜能的力量，是体系无法容忍的。它必须被消灭。[1]

然而，即便毒药缺乏希斯·莱杰（Heath Ledger）饰演的小丑的那种魅力，还是有一个特征可以把他同后者区别开来：绝对的爱，其冷酷的来源。在一个短暂但感人的场景中，我们看到，毒药如何忍受着可怕的痛苦，以一种爱的行动，拯救了年幼的米兰达，全然不顾后果并为此付出了惨痛的代价（当他保卫米兰达的时候，他差点被打死）。卡尔希克完全有理由把这个事件置于从基督到切·格瓦拉的悠久传统当中，这个传统把暴力赞颂为一件"爱的作品"，就像格瓦拉日记里的名言："让我冒昧地用一种看似荒谬的语气说，真正的革命者是以爱的强烈感受为指导的。没有这样的品质，一个真正的革命者是无法想象的。"[2]我们在这里遇到的不是"格瓦拉的基督化"，而是"基督本人的格瓦拉化"，即基督在《路加福音》中"可耻"的话（"如果有人到我这里来，而不恨自己的父亲、母亲、妻子、儿女、兄弟、姐妹，甚至自己的生命，他就不能做我的门徒。"[《路加福音》14∶26]）指明了一个和格瓦拉的著名引述一样的方向："你或许不得不粗鲁，但不要失去优雅；你或许不得不折断花朵，但它们不会在春天停止生长。"[3] "真正的革命者是以爱的强烈感受为指导的"论断应该和格瓦拉把革命者当作"杀人机器"的更加"成问题"的论述放到一起来解读："仇恨是斗争的一个元素；对敌人的无情仇恨推动着我们，并超越了人的自然局限，把我们变成高效、暴力、有选择的、冷酷的杀人机器。我们的战士必须这样；一个没有仇恨的民族无法战胜野蛮的敌人。"[4]或者，再次援引康德和罗伯斯庇尔的话说：爱无残酷是空的；残

[1] Op.cit.
[2] Jon Lee Anderson, *Che Guevara: A Revolutionary Life*, New York: Grove 1997, p. 636–637.
[3] McLaren, op.cit., p. 27.
[4] Op.cit., ibid.

酷无爱是盲的,一种短暂的激情失去了其持久的锋芒。[1] 在这里,格瓦拉改述了基督有关爱与剑之统一的论断:在两个情形中,潜在的矛盾都在于,使爱得以可爱,使爱高于脆弱、哀伤的纯粹感性的东西,恰恰是残酷本身,是它同暴力的联系——正是这种联系使爱高于并超越了人的自然局限,并把爱变成了一种绝对的驱力。这就是为什么,回到《黑暗骑士崛起》,电影中唯一真正的爱是毒药的爱,是和蝙蝠侠针锋相对的"恐怖分子"的爱。

沿着同样的思路,米兰达的父亲,忍者拉斯的形象,值得更仔细的考察。拉斯融合了阿拉伯和东方的特质,是一个德性恐怖的行动者,通过斗争来抗衡堕落的西方文明。他由连姆·尼森(Liam Neeson)扮演,后者的银幕形象通常散发着庄严的仁慈和智慧(他是《诸神之战》[The Clash of Titans,2010]里的宙斯),他还扮演了"星球大战"前传第一部《幽灵的威胁》(The Phantom Menace,1999)中的奎刚。奎刚是一个绝地武士,是奥比旺的导师,也正是他发现了天行者阿纳金,并相信阿纳金就是那个能够恢复宇宙平衡的被选定的人,但他忽视了尤达大师关于阿纳金本性不稳的警告;在影片的末尾,奎刚被达斯·摩尔杀死。[2]

在"蝙蝠侠"三部曲中,拉斯也是青年韦恩的导师:在《侠影之谜》(Batman Begins,2005)中,他在一所中国监狱里发现了年轻的韦恩;他自称"亨利·杜卡德",并为这个男孩提供了一条"道路"。当韦恩自由后,他爬上了影子联盟的大本营,拉斯就在那里等着,虽然他谎称自己是另一个名叫拉斯的人的仆人。在漫长而艰苦的训练即将结束的时候,拉斯解释说,为了与恶斗争,韦恩必须做一切必要的事情;他还透露,他们训练韦恩的意图是让他带领影子联盟摧毁哥潭市,因为他们相信那里已经彻底堕落了。所以,拉斯不是恶的简单化身:他代表了德性和恐怖的结合,代表了一种反抗堕落帝国的平等主义的规训,因此(就

[1] 康德:"知性无直观是空的,直观无概念是盲的。"
[2] 我们应该注意这个讽刺的事实,即尼森的儿子是一位虔诚的什叶派穆斯林,而尼森自己也常谈到他对伊斯兰教的公开皈依。

最近的电影而言）从属于从《沙丘》（*Dune*）中的保罗·亚崔迪一直延续到《斯巴达300勇士》（*300*）中的列奥尼达的传统。关键在于，韦恩是他的弟子；蝙蝠侠是拉斯一手打造的。

两种常识性的指责在这里自动出现了。首先，实际的革命中**存在**着可怕的屠杀和暴力，从斯大林主义到红色高棉，因而电影显然不是纯粹地参与一种反对的想象。其次是相反的指责：实际的占领华尔街运动不是暴力的，其目标绝不是一种新的恐怖统治；就毒药的反叛被认为是占领华尔街运动之内在趋势的向外延展而言，电影荒谬、错误地再现了运动的目标和策略。当下的反全球化抗议是毒药的野蛮恐怖的反面：毒药代表了国家恐怖的镜像，代表了一种凶残的原教旨主义教派，它夺取政权并实施恐怖统治，而不是通过大众的自发组织来取得胜利……两种指责的共同之处是排斥毒药的形象。对这两种指责的回答是多重的。

首先，我们应该明确暴力的实际范围。对于这样的论点，即暴力的乌合之众对压迫的回应要比原初的压迫本身更加可怕，马克·吐温（Mark Twain）早在《康州美国佬在亚瑟王朝》中提出了一个最好的回答：

> "恐怖时代"其实出现过两次，只要我们不是太健忘，能够这样去看。一次是在激情澎湃之下杀人，另一次是冷酷无情，杀人不眨眼；一次只延续了几个月，另一次却历经千年；一次导致了一万人丧生，另一次却死了一亿人。可是，令我们心惊肉跳的却都是那个次要的"恐怖"造成的惨状，也就是说，那一次转瞬即逝的恐怖。反过来看，一瞬间死在利斧之下，与一辈子挨饿受冻，受尽屈辱践踏，苦熬苦撑，慢慢折磨至死相比，还能算什么惨状？一眨眼被雷劈死，与绑在火刑柱上慢慢烧死想比，又算得了什么？我们每一个人都曾受到谆谆教导，要我们想一想那一次短暂的恐怖就心惊胆战，悲痛无比，可一处城市公墓就能容纳所有死者的棺材；然而，那一次比较久远但却实有其事的恐怖造成的死者，只怕是整个法国也埋不下。那一次的恐怖才真有说不出的惨烈和可怕，只是从来没有人教育我们看清那场浩劫，或者说

给予应得的理解。[1]

其次，我们应该把暴力的问题去神秘化，拒绝一种简单化的论调，即20世纪的共产主义使用了太多过度的凶残暴力；我们应该小心翼翼，不要再次落入这个陷阱。作为一个事实，这当然是可怕地正确的；但这样一种对暴力的直接聚焦模糊了根本的问题：20世纪的共产主义目标本身有何错误，这个目标有什么本质的缺陷，致使当权的共产主义者（不只是他们）诉诸无限制的暴力？换言之，说共产主义者"忽视了暴力问题"是不够的：致使他们动用暴力的是一种更深的社会—政治的失败。（共产主义者"忽视民主"的观念也是如此：其社会变革的全部目标迫使他们如此"忽视"。）不仅诺兰的电影无法想象真正的人民力量，就连"真正"激进的解放运动本身也无法想象，它们依旧停留在旧社会的坐标当中，所以，真实的"人民力量"通常是这样一种暴力的恐怖。

最后但同样重要的是，宣称占领华尔街及类似的运动中没有暴力的潜能还是太过简单了。每一个真正的解放进程中都有暴力的运作：电影的问题在于，它错误地把这种暴力转译为残暴的恐怖。那么，崇高的暴力是什么，与这种崇高的暴力相比，最野蛮的杀戮也只是一种懦弱的行为？让我们借用若泽·萨拉马戈（Jose Saramago）的小说《看见》（Seeing）来做一个迂回。小说讲述了发生在一个无名的民主国家的无名首都的离奇事件。当选举日的上午被猛烈的降雨破坏后，投票的群众变得令人不安地消沉起来，但午后天气好转，人们又一同向投票点走去。但政府的宽慰并没有持续多久，因为投票结果显示，首都有超过七成的选票是空白的。政府对公民的这种表面上的弃权感到困惑，给了他们一次弥补的机会，在一个星期后安排了又一次选举。结果更加糟糕：如今有八成的选票是空白的。两个主要政党，右翼的执政党及其主要对手，中间党，都陷入了恐慌，而被不幸地忽视了的左翼政党提出了一个分析，宣称空

[1] 马克·吐温：《康州美国佬在亚瑟王朝》，何文安、张煤译，南京，译林出版社，2002年，第81页。

白选票本质上是投给他们的进步议程的。由于政府不确定如何应对一种温和的抗议，却一口咬定有一个反民主的阴谋，它迅速地给这场运动贴上了"纯粹、彻底的恐怖主义"的标签，并宣布进入紧急状态，悬置一切的宪法保障，采取了一系列愈演愈烈的步骤：公民被随意地逮捕并送入秘密的审讯地点，他们迫使警察和政府驻地从首都撤出，并封锁了城市的所有进出通道，最终缔造了他们自己的恐怖主义头目。城市继续几乎正常地运作，人民不可思议地团结起来，用一种真正甘地式的非暴力抵抗的方式，阻挡了政府的每一次进攻……这，投票者的弃权，就是真正激进的"神性暴力"的一个例子，它激起了当权者野蛮而惊恐的反应。

　　回到诺兰，蝙蝠侠电影的三部曲遵循着一个内在的逻辑。在《侠影之谜》中，蝙蝠侠还局限于一个自由主义的秩序：体系可以用道德上能够接受的方法来捍卫。《黑暗骑士》事实上是约翰·福特的两部西部片经典（《要塞风云》[*Fort Apache*，1948]和《双虎屠龙》[*The Man Who Shot Liberty Valance*，1962]）的一个新版本，它表明，为了使蛮荒西部开化，一个人如何不得不"印制传奇"并忽视真相——简言之，我们的社会如何不得不建立在一个谎言之上：为了捍卫体系，我们不得不违反规则。或者，用另一种方式讲，在《侠影之谜》中，蝙蝠侠只是一个都市义务警员的经典形象，他在警察无力为之的地方惩罚罪犯；问题在于，警察，官方的执法机构，和蝙蝠侠的协助有着暧昧的联系：在承认其高效的同时，它无论如何把蝙蝠侠视作对其权力之垄断的一个威胁，以及自身之无能的一个证据。然而，蝙蝠侠的僭越在此是纯粹形式的，它体现为以法律的名义来行动，但不需要被合法化：蝙蝠侠在行动中从不违背法律。《黑暗骑士》改变了这些坐标：蝙蝠侠的真正对手不是小丑，他的敌人，而是哈维·登特，"光明骑士"，有进取心的新地方检察官，一个官方的义务警员，他同犯罪的狂热斗争致使他滥杀无辜，最终毁了自己。仿佛登特是合法秩序对蝙蝠侠威胁的一个回应：为了抵制蝙蝠侠的义务警员式的斗争，体系生成了其自身的非法过度，其自身的义务警员，比蝙蝠侠还要暴力，直接违反了法律。所以，当韦恩计划公开揭示自己作为蝙蝠

侠的身份时，登特跳出来自称蝙蝠侠的事实就有了一种诗性的正义：他"比蝙蝠侠本身还要蝙蝠侠"，他实现了蝙蝠侠能够一直抵制的诱惑。所以，在影片的末尾，蝙蝠侠把登特犯下的罪行归到自己身上，以拯救这个对普通人而言是希望之化身的大众英雄的声名，这个自我抹除的行动包含了些许的真相：在某种意义上，蝙蝠侠回报了登特。他的行动是一个象征交换的姿态：先是登特自己承担了蝙蝠侠的身份，然后韦恩，真正的蝙蝠侠，承担了登特的罪行。

最终，《黑暗骑士崛起》走得更远：毒药不就是走向极致的登特，是他的自我否定吗？登特得出了一个结论，即体系本身是不公正的，因此，为了有效地反抗不正义，一个人不得不转而直接反抗体系并摧毁它。作为同样举动的一部分，毒药抛弃了最终的限制，准备用一切残暴的野蛮来实现这个目标。这样一个形象的出现改变了整个的星丛：对所有参与者，包括蝙蝠侠而言，道德被相对化了，成为一个合宜的问题，某种由环境决定的东西：这是公开的阶级斗争，当我们面对的不只是疯狂的暴徒，而是一场大众叛乱的时候，为了捍卫体系，一切都被允许。

那么，这就是全部吗？电影应该被那些投身激进的解放斗争的人所断然排斥吗？情况是更加模糊的，我们不得不以一种阐释中国政治诗的方式来解读它：缺席和意外的在场同样重要。回想一下法国的老故事：一位妻子抱怨丈夫的最好朋友占她的便宜，惊讶的朋友过了好久才明白，那个女人以这种扭曲的方式，邀请他来勾引自己……这就是弗洛伊德的不懂得否定的无意识：重要的不是对某个东西的否定判断，而是有某个东西被提及了的事实。在《黑暗骑士崛起》中，人民的力量就**在这里**，作为一个事件被展现了出来，从蝙蝠侠惯常的敌人（邪恶的超级资本家、暴徒和恐怖分子）那里迈出了关键的一步。

在此，我们得到了第一条线索："OWS"（占领华尔街）运动夺取权力并在曼哈顿建立人民民主的前景是如此明显地荒谬，如此绝对地不现实，以至于我们只能提出一个问题：**那么，为什么一部好莱坞大片要梦想它，为什么它要唤起这个幽灵？**甚至为什么要梦想着"OWS"运动爆发为一场暴力的夺权？显而易见的回答（用"OWS"隐藏着一种恐怖主义—

极权主义的潜能的指责来使之污名化）不足以说明"人民力量"的前景所施展的古怪魅力。难怪这种力量的真正作用是保持空白，缺席：它没有给出这种人民的力量是如何运作，被调动的人民正在做什么的细节（回想一下，毒药只是告诉人们，他们可以做他们想做的一切——他没有把自己的命令强加给他们）。

这就是为什么，对电影的外在批判（"它对'OWS'统治的描述是一幅荒谬的讽刺漫画"）是不够的，批判必须是内在的，必须在电影的内部确立指向了真正事件的多元符号。（例如，回想一下毒药不是一个纯粹野蛮的恐怖分子，而是一个具有大爱和牺牲精神的人。）简言之，纯粹的意识形态是不可能的，毒药的本真性**不得不**在电影的文本中留下印记。这就是为什么电影值得更仔细的解读：事件——"哥潭市人民共和国"，曼哈顿的无产阶级专政——是内在于电影的，它是电影的缺席的中心。

"变任何空间为电视间"：数字放送与媒体流动性[1]

[美] 查克·特赖恩

徐德林 译

2011年3月，时代华纳有线电视公司（TWC）推出了一款iPad应用程序，允许其用户将部分电视内容转至他们的iPad，总量与30个有线频道大抵相当。像其他数字放送平台一样，该应用程序据称是看电视与电影的一种革命性方式。活动宣传广告"变任何空间为电视间"由场景之间的一系列快速切换组成，其间的人注视着他们的小本，经常把他们的小本放在伸手可及处，在一些中产阶级的、想必是郊区的住宅的不同场所：一位男性商人在其娱乐室前面拿着它，另一位男子在支在其健身器材上的iPad上看棒球比赛，第三位男子一边在厨房看烹饪节目一边在烧菜做饭，一位非洲裔美国妇女很可能是在一边做家务一边在衣橱里看节目，另一位妇女在支在其浴盆上的设备上看节目，其平滑的脚趾甲刚好露出水面。每种情况下，小本都位处画面的中央，制造出一种暗示屏幕持续存在于家庭住宅之中或者附近的图形匹配，几乎把iPad置于媒体世界的中心。同时，广告把多数场景呈现为主观镜头，宣传平台流动性支持个性化观看的观点，而且所有人似乎都独自一人；它暗示个性化观众具有掌控力，能够选择他/她观看的时间、空间和内容。

最具暗示的镜头是一位小男孩的镜头，他是屏幕上唯一全然可见的

[1] 原文见Chuck Tryon，"Make any room your TV room"：digital delivery and media mobility，Screen 53：3，Autumn 2012，第287—300页；译文有删节。

人。他已把他的小本支在墙上，把很多玩具车汇集在小本前，小规模地复制出汽车影院的场景，而屏幕上正在播放一个少儿卡通节目，唤起人们对传统观影形式的怀旧。虽然这些形象每一个仅仅在屏幕上显影一两秒钟，但它们是有启发性的，证明TWC何以勉力将自己定位在我所谓的"平台移动性"的文化之中。不同于电视机要求各家各户"腾出地方"的隐式强迫，iPad把家里的任何空间转换为消费娱乐的场域。而且，虽然看电视曾被视为可以让父母与子女齐聚一堂的集体活动，但TWC广告中的观众悉数独自观看，这一模式似乎在视觉上联系着一种个人逃避的意识，一如一边在浴盆里放松一边看节目的那位女士所证明的。每种情况下，广告似乎都在宣传应用程序的移动性帮助用户摆脱日常生活的平凡面向。虽然该广告仅仅可以提供数字放送时代观看实践的转瞬即逝的一瞥，但它是宣传媒体移动性文化的一种更大话语的一部分。因此，描述时代华纳iPad应用程序之类新制式的种种努力可以提供一个有益的入口，思考联系着数字放送的工业话语如何为形塑电影与电视观众的消费实践而运作。

本文旨在考察在数字放送——流视频、视频点播、电子零售以及手机应用程序——日益成为观众借以参与电影与电视节目的常用手段的时候，接收与发行文化中的持续变化。虽然对DVD之类技术发展借以为电影与电视观众创造参与式观看新模式的方法，学界最近已有回应，但DVD技术现在似乎正面临它自身的走向过时，对未来的电影与电视消费实践的影响尚不确定。然而，在DVD为观众提供更加深入地参与他们所偏爱的电影与电视节目的能力的时候，关乎数字放送的宣传话语大多趋于聚焦移动性、灵活性与方便等问题。广告与其他宣传话语往往将数字放送与"忙个不停的"工人和家庭的紧张日程相联系，赋予他们按自己的高兴随时随地观看的能力，为他们提供满足个人品味与欲求的个性化观看经验。这些广告宣传手机与电影应用程序、有线与卫星收看等产品和服务，说明平台移动性引领各种家庭与个人观看实践的程度。因此，平台流动性的话语有助于界定观看的一种新模式，联系着主动的、参与式的，但经常独自的收看。虽然观众继续在影院看电影，甚至为体验作

为人山人海的一部分去看露天夜场电影,但媒体移动性提倡一种更加碎片化、个人化的观看观念。

为了理解这些话语,重要的是要区隔不同类型的媒体移动性。首先,媒体移动性……表示电影与电视节目可以无缝地,最低干扰地从一种设备移至另一种设备这一观念。观众可以在其客厅电视机上开始看一部电影,随后在其iPad或手机上接着看。反过来,这些设备很多自身也提供不同程度的移动性。从理论上讲,iPad或笔记本电脑可以在有网络连接和电源的任何地方使用,允许观众随身携带他们的影片收藏。因此,除了信息在不同平台间无缝移动,平台自身也是移动的,允许人们在他们高兴的任何地方使用。当然,有效的连通性离有保证还很远;虽然网飞公司(Netflix,又译"奈飞公司")和爱电影(Love Film)之类机构可能许诺无限的使用权,但观众却经常受限制于地理闭塞、数据上限、流媒权利,以及信息可以在何等程度上自由流通的其他体制和经济因素。而且,数字发送不仅开启**空间**移动性的可能性,让我们无论在何处都可以看电影,而且使**时间**移动性成为可能,拓展VCR(盒式磁带录像机)与DVR(硬盘录像机)等电视技术的时间移动潜力。这种时间移动潜力已然促成电影与电视观看实践进一步临时化,使得观众可以根据自己的时间进行观看,而不是在影院与电视台所建议的特定时间。查尔斯·阿克兰(Charles Acland)称之为"新兴的简便"(rising informality),这一说法得到了弗朗西斯科·卡塞蒂(Francesco Cassetti)的呼应;卡塞蒂在文章中指出,任务缠身的观众认为电影是"随时捡起随时放下的东西"。同时,只要用户的电影收藏访问——不论是通过网络网站、网飞目录,还是他们自己储存在硬盘或云里的个人文档——现在方便调用于观看,平台移动性也增加重复观看的机会。

我感兴趣于考察这些关涉个人选择与媒体移动性的诺言如何形塑媒体消费实践。虽然视频点播与其他服务似乎在提供对观看经验的进一步控制,使观众得以不必驱车前往附近的一家多厅影院,按照影院的预定时刻表看某部电影,但这些活动也牵涉到关于电影作为文化产品的地位的种种假设,有可能强化电影是一种瞬间娱乐的形式,而不是旨在为

反复观看而收藏或购买之物这一观念。因此，电影与电影产业进入平台移动性时代即是导致电影与电视作为媒介的认知被改变的时代；此时的它们也在改变——以某些独特的方式整合——与每一种媒介密切相连的社会与文化标准。平台移动性不仅牵涉到我们借以获得信息的屏幕与设备，而且甚至包括用户在多种设备之间转换时，提供方便、无缝的信息通道的能力。然而，虽然平台移动性的概念让人觉得视频内容已被弄得无实体可言，但至关重要的是要认识到，移动性的这些形式也有实质性的后果。并非单单一个黑匣子，相反，我们会遇到多平台处理与数字传送系统的激增，它们全都通过计划报废定期被新设备替代，导致阿克兰所谓的"构成我们的屏幕世界的金属与毒素的惊人环境影响"。

这些平台也导致我们重新商议我们的生活环境的物理空间，推翻家里的主电视机的首要地位。事实上，平台移动性的引入使得传统的媒体特殊性概念更加复杂化，引发联系着电影与电视作为媒体的很多技术与物理特性可能于其间不再相关的情形，迫使我们反思我们对媒体的理解。一如乔纳森·斯特恩（Jonathan Sterne）所指出的，利用移动设备看特定节目的人可能"把其生命的大把时光耗在看电视上，但并未想到自己**在看电视**"。在某种程度上，这种形式的否定源自这一事实——很多观众通过网飞网、葫芦网（Hulu）或"YouTube"在笔记本上消费这些节目；在平板电脑上，在电视机之外的任何地方获取曾被视为被动消费的材料，将其变为某种有目的地观看之物。类似的移动也影响电影的家庭消费，很多观众把他们的网飞菜单用作一种频道数据库，无所事事地浏览，开始看一部电影，然后倘若电影对他们不具吸引力，迅速放弃。最后，一如我将证明的，这些移动观看的新形式虽然并非总是，但经常被视为个性化的媒体消费形式，无论消费是否发生在个人移动设备上。因此，平台移动性关乎的并非是联系着影院的集体性观影经验，或者全家聚集在共用电视机周围的家庭图景，而是貌似被授权的个性化观众，一摁遥控板或一点鼠标就可以获得各种各样的点播内容。

于是，这些移动技术有可能破坏传统的观看习惯与规则；为了让新技术巧妙地进入家庭媒体环境，向观众提供它们何以能融入日常生活

的描述是必须的。因此，广告商制造出消费者可能如何利用平台移动性的理想形象。这些广告与"变任何空间为电视间"大抵相似，通常描绘一大家子或个人在中产阶级的郊区住宅使用移动技术，要么因移动技术更加方便，要么为解决家庭冲突。对源自新媒体技术进入家庭的冲突的描绘由来已久。在对电视作为一种家什的宣传的发轫性分析中，即《为电视腾地：电视与战后美国的家庭理想》(Make Room for TV: Television and the Family Ideal in Postwar America)，林恩·斯皮格尔（Lynn Spigel）指出："媒体……传播家庭生活的形象表征，向人们展示电视何以可能——或不可能——进入其家庭生活的动力学。最重要的是……媒体话语是围绕家庭和谐与否而组织的。"一如斯皮格尔继而指出的，在1950年代，电视被描述为制造家庭和谐，让父母与子女团聚一堂，以便他们可以在家庭团结于其间特别受重视的战后时期，在家中交流观看体验。斯皮格尔考察了广告话语借以宣传如下观念的方法，即电视消费可以通过形塑家庭互动——继续存在于当下的平台移动性描述之中的实践——而帮助构建更为传统的性别角色。另外，她探究了有关电视消费和家庭权力的这些论争何以采取具体的**空间**构型，一如很多妇女杂志勉力确定电视机何以进入郊区住宅，这是移动设备似乎通过变**任何**空间为潜在观看场所而解决的一个问题。

然而，一如斯皮格尔在别处所描述的，电视与家庭之间的关系同步发展于便携式电视机在1960年代的引入，以及大致同步的从艾森豪威尔时代的静态整合到肯尼迪时代强调冒险与探索的变化，这一变化深刻地影响了对性别化观看实践的描述，以及对被授权的媒体主体的感知动态，把被动观众变为了主动的、移动的观众。然而，阿曼达·洛茨（Amanda Lotz）指出，对美国移动电视的当下（即911之后的）描述经常联系着种种形式的"作为部分作茧冲动的科技数据共享"。这种作茧冲动解释了平台移动性何以逐渐在美国被宣传具有团结家人的能力，甚至是在单个家庭成员可以观看个性化节目的时候。

平台移动性的这些动态在威瑞森公司（Verizon）宣传其新款三星手机的一则电视广告，"闪烁的星辰"（Shining star）中得到了讨论。起始镜

头是一位父亲一边在把一颗星星放到家庭圣诞树的树梢上,一边在其手机上查阅体育赛事的结果,同时播放着地球、风与火乐团(Earth Wind and Fire)的《闪烁的星辰》(*Shining Star*)和《圣诞老人来啦》(*Santa Claus is Coming to Town*)的混音。然后,镜头下移,显示他妻子正在搬一盒装饰品,而这一对夫妇的女儿们则在平板电脑上看一个儿童假日卡通节目。最后,镜头前推,显示他们的儿子正在游戏机上玩视频游戏。不同家庭成员被显示在一个镜头的过程之中,甚至在他们从事单独的媒体活动的时候,让他们身体上接合在一起。因此,并非是看到家庭成员为他们的移动设备所分散的可能不悦,平台移动性经过某种漂亮摄影的强化,被证明把家人会聚在一起,让他们欢聚一堂但又无需担心争夺共用电视机的冲突。

强调家庭动态的广告与其他民族背景下的某些宣传形式大相径庭。它们可以被有效地比作在英国播放的英国电信"六号公寓"(Flat Six)系列,它讲述三位室友试图在平衡彼此的技术要求的同时,解决大学生活的需要。广告展示一种持续的系列化叙事,描述学生如何利用英国电信的高速网络服务进行视频聊天、玩游戏和看电影。因此,"六号公寓"广告强调的并非是家庭和谐,而是时髦的都市青年文化,认为媒体移动性关乎更有可能成为新技术早期接受者的那些人。

虽然近期的一些广告试图把有线电视与移动视频技术描述为让家人为共有的媒体经验而团聚,但多数广告商却显示家庭成员专注于各自的屏幕,即使他们是在同一物理空间里注视着这些屏幕。始终见诸这些广告的家庭团聚形象提出了具有挑战性的问题:何为移动消费时代的家庭和谐?广告反映出人们对联系着观看的场所与实践的理解已发生变化。移动观众可以于其间观看的时间不再是观众在家里观看的黄金时段,而是被变换为包括地铁旅行、体育锻炼、办公室休息,或者下午做家务。

被授权的、主动的观众的这些形象不仅符合关于数字放送的宣传话语,而且符合批评理论和电影叙事中对数字媒体用户的描述。比如,克里斯汀·戴利(Kristen Daly)认为,近年的好莱坞电影制作应被称作"用户电影",她借用吉尔·德勒兹(Gilles Deleuze)的术语把它描述为

继运动—影像（movement-image）与时间—影像（time-image）的电影叙事"第三政权"（third regime）。因为这些电影针对（有时描述）主动的参与式观众——或者用戴利的术语"viewser"，这些变化似乎是某种形式的解放。用户被赋予与文本互动的能力，改变它，或者至少主动地利用它参与制造意义的过程，俨如基努·里维斯扮演的黑客英雄尼奥能够改变《黑客帝国》的世界。很多媒体学者像戴利一样，已勉力发明一种新语言来界定这种貌似主动的观众。卡塞蒂提供了类似的一种叙述，认为基于被动地在大银幕上看电影的传统观看模式现在"不再非常合适"。相反，观众要"介入"，这一过程包括从选择何时何地看电影到使用什么平台的一切，导致卡塞蒂得出了观众已在本质上成为主动形塑其观影经验的主角这一结论。卡塞蒂的叙述很好地概述了以电影消费为名的各种实践，包括用户博客、推特（Twitter）及观点分享，它们把电影变为卡塞蒂所谓的"多媒体工程"。现在，关于主动观看的这些叙述在广告与宣传话语中找到了它们的对手；在广告与宣传话语的描述中，用户全面掌控他们的媒体经验，能够选择他们自己的（事先打包的）路径进入文本系统，无论文本系统是否包括提供貌似无限的电影与电视节目选择的DVD副本，或者在线菜单。

然而，虽然关于主动、活跃的观众的此类模式很迷人，但这一叙述也必须承认关于主动观众的这些话语借以联系关乎大受欢迎的数字资本主义文化神话的方式。事实上，鉴于对互动性与移动性的这些新模式的热情，我们容易忘记，这些附加特征有助于把数字媒体变为丹·席勒（Dan Schiller）所谓的"文化商品的自助售货机"。席勒的评论强调对被授权的观众的描述模糊了电影与电视节目在多大程度上继续作用为商品。虽然平台移动性允许观众从更多场所获取它们，但对消费者选择的影响却是模糊的。在网飞等流媒体服务机构基于移动性宣传自己的时候，它们的流目录并不与它们的DVD选择相匹敌；通过视频点播租用节目的用户经常被提供有限的窗口从中获取材料。而且，一如文森特·莫斯柯（Vincent Mosco）所认为的，数字放送技术试验让电影或电视商品可能以新的方式"被衡量、被监控和被包装"，制造出马克·安德烈伊维

奇（Mark Andrejevic）所谓的一种"被监控的移动性"。销售媒体商品与利用观众行为售卖广告的这一组合意象得到了"YouTube"的持续努力的有力证明，即将自己变为利基娱乐（niche entertainment）的集中的集线器，包括从被人议论纷纷的电影节电影到系列化的网络视频，因而把通常联系着电视的广播模式变为高度个性化的窄播形式，保证"那些观众将更感兴趣，更加可以计量"。因此，虽然好莱坞电影的观众可能邂逅新式的移动性，但他们这样做的代价是服从同样新式的监控与监视，促成更巧妙的个性化销售。

因此，至关重要的是要考虑数字放送过程借以改变电影与电视产业的商务实践的方法。随着数字放送技术变得日益寻常，出现了对它所引发的变化的巨大焦虑。这些变化显著改变了大约自录像与有线电视在1970年代末1980年代初的引入以降，一直存在的传统发行模式；当时的制片厂、影院老板与发行商就大约6个月的上映档期达成了共识。事实上，数字平台的引入扰乱了这些先前的模式，令电影产业就未来观看实践而言，处于一种不稳定状态之中。

有线电视公司和移动媒体平台的当下宣传话语有助于自然化新的观看平台，同时也证明它们将如何让用户得以超越当下媒体技术的局限。事实上，一如一则2011年TWC广告"永不让位"（Never lose your spot）试图强调的，观众能游走在家里的多台电视之间，永不再失去他们在电影中的位置。广告描述的是一对年轻夫妇，妻子显然怀孕了，习惯在沙发上看电影，想方设法舒服自在，而她丈夫则不厌其烦地尽力帮忙。在回到原来的电视机前坐定观看之前，这对心情不爽的夫妇多次上楼下楼，试了两三台电视机和移动设备，以及多个越来越荒诞的位置。此间的平台移动性魔法般地保证了这对夫妻之间的和谐，预防了他们不得不担心会错过他们正在看的电影的某一瞬间。再次出现不再有电视机安放何处的问题；相反，整座房子都被变为消费娱乐的空间，其间的任何房间都可以是电视间。

像TWC一样，Direc TV（美国直播电视公司）也许诺一种版本的平台移动性，为观众提供机会借助他们的家庭DVR服务控制自己的观看

经验。2011年春，Direc TV上了两则电视广告，旨在宣传消费者看电影时，能够在多个媒体平台之间转换。在一则广告"恋爱结婚"（Love match）中，一位单身女观众一边在家中各处走来走去，一边在看一部同时包含剑战与恋爱场景的文艺复兴时期古装戏。当她从卧室走到厨房，最终走到起居室的时候，故事情节实际上延伸到了她家中的各个空间，暗示她全神贯注于电影的世界，尽管有起床吃点心或接电话的干扰。在另一则广告中，一位男性观众在看一部《终结者》风格的冒险电影，看起来像是机器人在进行激光大战，因为它们在他家中四壁内隆隆作响。在这两则广告中，在情节延伸至下一个房间的时候，观众能够在从一个房间走到另一个房间期间，在无缝地接着看电影之前，让情节暂停。同样，两位观众都个性鲜明，独自在看电影，虽然男观众的妻子被显影于他们卧室的背景中看书，而这时她丈夫则在看一部她可能不感兴趣的电影。因此，影片选择清晰地带有性别消费的痕迹，女观众喜欢历史剧，尽管是一部有大量打斗动作的历史剧，而男观众则看未来派的科幻小说电影。另外，两则广告都以被重新安装于老式电视机之中的情节收尾，巧妙地提示卫星公司更希望观众于其间看电影的准确场所。

　　此间的基于个性化消费的家庭和谐概念有一个值得注意但受限制的例外，即TWC在2011年5月上的一则意在宣传其3D服务的广告。该广告讲述一位母亲为了他们每周一次的"电影之夜"，设法会集她的孩子与丈夫。她的孩子们个个都在他们自己的房间里，在笔记本上与朋友一起玩游戏和聊天，而父亲则在家庭办公室里工作。无法让家人与她作伴，她开始爆玉米花，戴上她的3D眼镜。当爆米花的味道引起全家人注意的时候，他们全都与母亲来到沙发上，挤在一起看电影，而父亲没有在意他妻子先前试图引起他的注意，说"没有人告诉我今天是电影之夜"。他们四位一起看电影的时候，全都戴着他们的3D眼镜注视着屏幕，一句旁白唤起技术与家庭和谐的话语，说TWC正"提升技术水平，让你回到家庭娱乐室"。这则广告非常适合家庭和谐的传统意象，着重宣传让观众回到家庭的共有电视机这一观念，意味深长。

　　类似的一则TWC广告显示一位父亲和儿子在一个临时场地上打棒

球,背景中的金色麦浪让人想起《梦幻之地》(Field of Dreams)的怀旧风情。这位父亲尽管保证要把球投到他儿子可以击打的地方,但结果证明不能投出好球,导致他儿子担心他们会错过一场电视转播的棒球比赛。父亲然后拿出他的手机,使用TWC的"远程DVR管理"系统确定比赛将被录下来;父亲与儿子得以继续享受家庭亲密的时刻。广告的最后是他们两个坐在沙发上,是TWC的"提升技术水平,让你回到家庭娱乐室"。因此,移动性被证明不仅是一种加强家庭和谐的设备,而且讽刺的是,是一种让家人团结在共用电视机前的手段。"选择样品特卖还是你最喜欢的电视节目?"(Sample sale or your favorite show on TV?)一则针对女性观众的互补性广告,描述一位时髦少妇行走在城市的一条大街上,经过一个在一双时装鞋上标有"一日促销"的商店橱窗。这位女士停下来,有一瞬间曾担心错过她最喜欢的节目,但宛如投棒球的父亲,她想起自己能利用远程DVR管理来让她既享受买鞋,又享受看电视。与DirecTV广告一样,TWC对平台移动性的描述强化相对传统的性别化观看实践,同时也暗示移动技术可以让家庭与个人得以更好地控制他们观看的时间与地点。

一如在这些活动中被宣传的,这些日常的观看环境似乎与联系着DVD文化的集中观看实践截然不同。虽然很多学者已勉力描述过DVD在改变电影消费中的作用,但在很多方面DVD仅仅作用为随着VCR在1980年代的引入与流行而建立的现有发行模式的延伸。影院老板被提供独家"档期",允许他们有权在不必与一部电影的其他版本相竞争的情况下,放映这部电影。这个档期通常延续6个月左右,虽然它在DVD被引入后,被逐渐缩短,在一定程度上因为制片厂把DVD视为零售商品,把它们销售给影片收藏者,而VHS(家用录像系统)则主要被视为一种租赁模式。事实上,一如杰夫·尤林(Jeff Ulin)所注意到的,影院首映与发行DVD之间的平均档期在1998年是5个月22天,但到2008年的时候,它已被缩短至4个月10天,这一数量上的减少在爱德华·杰伊·伊普斯坦(Edward Jay Epstein)看来,源自人们希望在圣诞节前买到暑期档大片的DVD。然而,尽管有这些变化,基本的档期制依旧存在,允许影院

基于其独家放映权实现一部影片的利润最大化。然而，最近，这个档期制已被改变，在一定程度上因为制片厂赢利能力的主要源头之一——DVD——已大幅下跌，导致制片厂寻求新的替代品销售给观众。

然而，尽管存在对日益虚拟的世界的描述，但要断定移动视频会在多大程度上成为电影消费的支配模式，却并非易事。根据尼尔森公司（Nielsen）最近的一次调查，在美国的总数接近3亿的手机用户中，只有24.7%的用户在其手机上看过视频。另外，用户每月看视频的时间大约为4小时20分钟，与在普通机器上看视频的时间相比，相对短暂。这些数字暗示，移动媒体消费的接受依旧远不全面。事实上，一如杰拉德·戈金（Gerard Goggin）所认为的，由于一系列技术、意识形态与管理因素的影响，移动电视的接受逐渐上升。宽带与3G接入依旧远未普及，多数手机账户的数据限制使得在手机上看无限的信息很难，而且/或者费用不菲。另外，网飞等公司被要求争夺流式权利。不同于受"第一次销售原则"（First Sale Doctrine）保护的DVD出租，广播和流式权利制约这一貌似无限的移动性，其结果是网飞公司设法大量注资于其中。另外，时代华纳iPad应用程序允许用户流动接收选定的有线频道；然而，他们唯有在订购有线服务的家庭的TWCwi-fi（无线保真）网络范围内，才能这样做，限制了观众的物理移动性。最后，重要的是要注意，国家环境经常决定在任何特定时刻可以获得什么类型的服务和节目。一如尼基·斯特兰奇（Niki Strange）所指出的，比如在英国，BBC的软件播放器已然被引入到更加广泛的讨论之中，涉及在广播公司的资金支持来自强制性的牌照费这一背景下，个性化的消费与公共服务的交叉点。因此，虽然这些因素受制于变化，但随着技术的进步，以及对移动电视和电影的需求的增加，重要的是要继续保持清醒的意识，平台移动性的这些美好前景依旧是相对的，或者是有条件的。

尽管有这些限制，对平台移动性的这般强调依然是制片厂本身实验的重点。在2011年3月的一次公开演讲中，美国电影联合会主席、前美国参议员克里斯多夫·多德（Christopher Dodd）确认，包括华纳、索尼、环球及福克斯在内的几大制片厂，将在它们的影院首映60天之后通

过皮皮影音（PVOD）发行少量影片，租金为每部片子30美元，与通过DirecTV租用24小时相当。这一措施标志着与更为传统的发行模式的进一步分离。虽然多德使用了一种主要是安抚影院老板的语气，确认制片厂不为"小银幕"制作电影，但关于皮皮影音的讨论似乎具体化了数字放送借以改变电影产业的方法。尤其是，多德把皮皮影音宣传为一种选择，有助于帮助"有小孩、老人、残疾人的家庭，以及住在边远地区的那些人"减轻物理距离与移动性的问题。然而，尽管他努力宣传皮皮影音，但人们对该服务的兴趣显然不大，在一定程度上是因为仅有600万消费者拥有以此方式购买和观看电影的必要设备。虽然这些技术因素可以被克服，但有证据表明，该模式在经济上并不可行，因为在宣传即将上映的影片方面，在确定能够为未来档期的电影添加价值的票房业绩方面，影院依旧重要。

为制片厂所支持的另一种数字放送新模式，关乎华纳决定将其知名度最高的几部影片作为iPhone应用程序进行销售，包括《黑暗骑士》、《盗梦空间》，以及多部《哈利波特》系列电影。华纳决定把这些电影作为iPhone应用程度进行发行，这说明他们为了复苏萎靡不振的DVD销售，准备实验可以绕开网飞及其他类似服务机构的新模式，直接销售给身在任何地方的顾客。基本的电影应用程序免费，为用户提供一段时长五分钟的"预告片"，讲述电影的开头场景，以及通常包含在DVD上的一小段花絮。比如，免费的《盗梦空间》应用程序提供了一小段"制作花絮"的视频，解释在洛杉矶拍摄期间，制作人制造暴雨的方法。用户也能以12美元的价格购买一个辅助应用程序，它包括永久享用整部电影，以及关于这部电影的很多追加视频。华纳对《黑暗骑士》应用程序采用了类似的做法，虽然这部电影定价10美元。然而，与这些电影的iTune版本不同，应用程序被限制在一个设备上。倘若你用你的iPad购买这部电影，你就只能在iPad上看，这或许暗示华纳希望用户在多个设备上购买这些电影，或者通过多个不同的平台，或者把它们视为忙个不停时可以观看的冲动购买。应用程序版本提供的特色确乎多过iTune，而且它也让华纳通过数字平台将影片卖到了iTune不可用的20多个国家，包括

中国、荷兰和巴西，为它提供了更加广泛的直接数字放送全球销售。同时，应用程序被宣传可以提供一些对关乎这两部电影的影迷文化有吸引力的社交媒体特征，其办法是让应用程序与用户的推特、脸书账号相结合，以便他/她可以与其他影迷实时聊天，这是一种华纳设法描述为符合看电影的社交本质的辅助性特征。

尽管有平台与信息移动性的宣传，制片厂已设法维系一种媒体收藏与所有权的模式，而不是仅仅"出租"影片，无论是通过流媒体还是下载，这是被描述在制片厂策划的倡议"紫外线"（Ultra Violet）之中的一个目标。用于宣传紫外线的修辞借自数字电影的诸多神话与诺言，涉及互动性、自由、消费者选择与永久性，向用户保证他们不必在每次出现技术升级的时候，重新购买他们所拥有的每一部电影。紫外线将减少用户在他们的硬盘崩溃时，对可能失去信息使用权的担心，将有助于消除对电影是否能在多个设备上播放的担心。

为了让这一过程发挥作用，紫外线用户必须建立一个账号，这个账号允许他们在关联这个家庭账号的任何紫外线设备——至多12个设备——上，购买获取电影与电视节目的"永久权"。大多数情况下，用户也必须与他们已从中购买影片的每一家制片厂建立一个分账号，平添了一种次级复杂化，让紫外线服务的早期用户倍感挫败。比如，一旦账号建立，用户便可购买蓝光DVD，而且即使与DVD的物理拷贝相分离，也可随后看电影，通过流式视频、数字下载或某种目前无法想象的未来格式。或者从理论上讲，用户的儿子远在学校的时候，能通过请求联机而看同一部电影，因为每个家庭被允许至多6个用户。尽管有显而易见的灵活性，但紫外线的用户协议经常让所谓的"所有权"模糊不清。当然，用户可以购买电影的物理拷贝，然后把它注册为"数字拷贝"——用数字"锁"储存在云里的电影的流式拷贝。然而，一如很多技术评论家所注意到的，紫外线不是为用户提供更大的移动性与分享使用权的能力，实际上是为制片厂对它们的信息如何流通提供更大控制，所以，一位评论家讽刺性地把它的用户协定称作"善良而优雅的数字权力管理（DRM）"。其他评论家指出，参与其中的零售商，比如沃尔玛或

亚马逊，正卓有成效地决定用户可能观看电影于其间的环境；他们注意到电视节目依然不可通过服务获得。从这个意义上讲，紫外线并非是让信息流动性成为可能，实际上是限定用户与没有被包括在他们的紫外线账号上的朋友分享电影的能力。

当沃尔玛——经常被描述为世界第一大DVD零售商——同意与紫外线合作，帮助顾客获得他们现有的DVD收藏的数字权力的时候，关于移动性与使用权的这些诺言得到了进一步宣传。为了利用这一服务，人们可以将他们的DVD带到当地的沃尔玛店，花2美元购买每张碟的数字权，或者倘若顾客希望升级到高清版，支付5美元。因此，沃尔玛实则是在要求顾客再次支付，为了得到他们已然拥有的影片的流式使用权。沃尔玛将继续面临为顾客"数字化"的挑战；在很多顾客不能将这一设备与可以直接被储存在他们电脑硬盘之中的数字拷贝相区隔的时候，他们不习惯于为类如云储存的无形之物买单。另外，尽管有把紫外线作为可以与家庭需求相兼容的一种服务进行销售的努力，迪斯尼电影在该服务上是不可获得的，在一定程度上是因为迪斯尼对其数字权力的警惕性保护，使得紫外线像临时保姆一样不够理想，提出了原本旨在更多方便的服务实际上可能导致更多混乱和挫折的怀疑。

紫外线网页保证，"在孩子们想看动画片而父亲想看足球的时候，不再有主电视争夺战"。它也以其他方式保证家庭和谐，强调大学生即使是生活在他们宿舍的时候，也能与他们父母一道参加"重播之夜"。在这两种说法中，存在着先前的电视广告模式的回声：父亲控制"主电视"，而孩子们则以看动画片的方式，遵循特定的观看习惯；孩子离家上大学时，父母与孩子之间的距离神奇地为让家庭成员一起观看所消除。另外，紫外线允诺消费者控制与选择，一方面基于信息的范畴，另一方面基于家庭成员控制什么信息进入家庭的能力。如同内置芯片（V-Chip），紫外线提供过滤，在依旧"给予孩子选择自由"的同时限制信息。因此，通过为父母提供对他们孩子的观看选择更多控制，无限自由的潜在风险受到抑制。

所有这些变化指向电影与电视观众的经验与观念的转变。如今，媒

体产业监控消费者的工具更多，让主动用户更多地暴露在广告商面前。一如威廉·博迪（William Boddy）所认为的，媒体产业将"借助他对如何花时间做出的决定，他的时间的每分每秒都被他的黑匣子记录下来"，了解每一位观众。数字放送使得日益集中的监控形式成为可能，针对个性化、碎片化的观众的定向广告成为可能。但是，至关重要的变化使得一种更加广义的观看转变成为必需，一种符合移动观众的观看；移动观众表面上能在他们所喜欢的任何时间、任何地点看电影、看电视。这种时间和空间的移动性引发了关于电影消费的文化与商业的很多变化。

　　平台移动性的话语开发对团体的更大欲求，在一定程度上通过描述这些新技术如何能无缝地融入郊区的中产阶级家庭，尤其是在美国。在很大程度上一如1950年代的关于电视的流行话语，手机、便携式媒体播放器与其他形式的平台移动性的广告，悉数有助于界定这些媒体技术被理解的方式。有人暗示，个人技术可以帮助减少关于娱乐的家庭冲突，多数情况下是借助提供个性化的观看经验。但是……这并非暗示平台移动性的这些话语具有决定作用。一如卡塞蒂所指出的，在某些情况下，这些新设备可以嵌入社会网络化的、参与式的电影文化之中，用户于其间分享博客、微博，甚至组合电影的一种文化。然而，对媒体技术在地使用的微型人种志考察经常显示，很多用户根据他们自己的目的抵制和重塑这些媒体话语。一如肖恩·莫里斯（Shaun Moores）所暗示的，当那些平台随新意义发展、充满新意义的时候，我们必须继续关注媒体用户"对媒体环境的……实践意识"。因此，即使是在我们认识到产业话语对媒体消费的作用——通过其不同且时而冲突的所有方式——的时候，我们也必须注意平台移动性借以提供文化欲望的有效表达的方法，为了我们在观看的时间、地点、方式和内容等方面的更大自主性。

一种关注

历史的「现在进行时」

编者按：一些历史题材反复获得搬演机遇，而另一些却绝少投射于银幕：这一影史观察有助于我们反思电影工业的运营机制。美洲殖民史上的拉斯·卡萨斯神父（Las Casas）的业绩与当代玻利维亚原住民抵抗运动，即属于这类被全球电影工业和主流文化特意滤去的另类故事。幸运的是，我们遇到了《雨水危机》（*También la lluvia*，2010）如此别具一格的文本。影片将寓于当下情景的殖民史娓娓道来，同时还为本文作者提供了祛除发展主义、市场崇拜等思维雾障的出发点。尤其在第四部分"中国"段落，作者特别提醒读者，不管立场如何，《雨水危机》并非只是"他人苦难"的故事；同理，本文也并非只是观影之后的"延伸阅读"，作者试图传达的是一种校正思想资源和理解当下情景的阅读法。沿着这条阅读脉络，我们不难发觉，近期发生的莫拉莱斯总统座机迫降事件是影片触及或尚未触及的一系列历史斗争的延续。正因为如此，作者才将这一阅读法命名为"历史的'现在进行时'"。

历史的"现在进行时"

<div align="right">索　飒</div>

背　景

所谓"哥伦布发现新大陆"500周年的1992年,恰逢我身在墨西哥。如今回忆真是有幸,我目睹了墨城广场上印第安民众庄重的抵抗仪式。但那时的电影院却让人很失望,记得只看到了一部描写当年殖民者内讧的电影。

"500周年"之际,有民间组织采访了古巴领导人菲德尔·卡斯特罗。卡斯特罗谈到了对一本印第安史料的读后感,其中详细记载了1521年古代墨西哥城印第安人长达3个月的悲凉的保卫战,"我为它感到自豪,为它感到痛苦;我甚至觉得惊奇:对阿兹特克人的抵抗为什么没有人议论,没有人写作,也没有人把它拍成电影?"

卡斯特罗的即兴发问,其实引人深思。

电影史上的这种缺失,反映出一种"语境"的缺失。重要的历史阶段、事件、人物被淡化,被淹没,被遗忘,究其原委,并不只是知识界的疏忽,而是现代史上占主导地位的意识形态长期作用的结果。

正是在这个意义上,2011年上映的西班牙影片《雨水危机》凸显了它的第一层价值,三个不仅被影视而且被世界长久冷落的历史人物形象首次进入观众的视野:

安东·蒙特西诺斯(Antón Montesinos),西班牙多明我会修道士,1511年于海地岛上的圣多明各(西班牙在美洲建立的第一个正式殖民据点)代

表不能容忍殖民主义暴行的同会同道修士，在弥撒布道辞中，谴责殖民主义者"全体已犯死罪"，质问"难道印第安人不是人吗"——史称"蒙特西诺斯呼声"。

阿图埃伊（Atuey），印第安酋长，从海地岛逃至古巴岛，因带领印第安人防卫，被西班牙人以"犯上"罪判处火刑。临刑之时，教士要求他接受天主教洗礼；当得知"好基督徒也上天堂"后，酋长毅然拒绝去那个有基督徒的地方。

以上两则史实由大半生捍卫印第安人利益的16世纪西班牙修士巴托洛梅·德·拉斯卡萨斯（Bartolomé de Las Casas）详细记录在他的三卷本巨著《西印度史》中。

然而，《雨水危机》仍有高人一筹之处，它不仅把这几个人物带进再现历史的银屏，而且把他们带入了历史在场的当下。《雨水危机》套用了并不新鲜的戏中戏形式，题材的重大使形式陡然产生了实质意义。

电影故事梗概如下：

一个西班牙电影摄制组为拍摄有蒙特西诺斯、阿图埃伊和拉斯卡萨斯等人物的哥伦布时代电影，来到选中的外景地点——玻利维亚安第斯山腹地的科恰邦巴市（Cochabamba）和周围的恰帕雷（Chapare）雨林地区。摄制过程中，正撞上一场蓄势爆发的"水战争"。即，拍摄500年前反殖斗争历史片的摄制组，在外景现场遭遇了500年后的反对新殖民主义斗争。演职人员面临各种道义选择，最后，水战争胜利，电影搁浅。

说及"水战争"，必须先了解总部设在美国旧金山的跨国巨头柏克德公司（Bechtel Corporation）。它是美国百年家族企业，主营工程，近年涉足石油、能源、水资源，受到世界范围内反资本主义运动的激烈批评。1999年末，在世界银行的推动下，柏克德公司与玻利维亚前政府签署协议，在该国第三大城市科恰邦巴市实施供水系统私有化。柏克德公

司伪装成只占少量股份的合资企业进入科恰邦巴后,水费因此激增35%至50%,平均月收入只有100美元的民众每月必须支付不低于20美元的水费。实施过程中,分区分时供水,谁不交水费,即关闭供水管道。儿童忍痛辍学,病患无钱就医。保护跨国公司的玻利维亚政府抛出2029号法令,更是雪上加霜:农业灌溉用水和印第安村社水资源第一次直接受到威胁,甚至规定,包括居民储存雨水也要得到批准!《雨水危机》的西班牙原文片名就从这现代荒谬中获得了灵感——《甚至连雨水⋯⋯》(También la lluvia)!

2000年初,科恰班巴民众走上街头,要求柏克德公司撤出玻利维亚,并与军警发生暴力冲突,媒体称之为"水战争"。当时还是国会议员的艾沃·莫拉莱斯领导古柯工人参加了抗议,政府应之污蔑抗议行动背后有贩毒集团指使。警察的暴力镇压至死6人,伤170余人,一个名叫维克多·雨果·达泽(Víctor Hugo Daza)的17岁男孩,被警察直接射杀。民众抗议不仅得到玻利维亚国内呼应,也在世界范围内引起震动,美国、西班牙、荷兰反映尤为强烈,荷兰反资本主义全球化人士于该国柏克德总部所在的街道上竖起以死难少年命名的路牌。科恰邦巴民众起义成功赶走了柏克德公司,这是该公司在全球插脚的近50个国家中遭受到的最沉重打击。2001年,柏克德曾向世界银行的仲裁机构起诉玻利维亚政府,索赔5千亿美元,但是在全球抗议浪潮和媒体压力下,它最终被迫接受了折合为0.30美元的2玻利维亚诺(玻利维亚货币)的名义偿付,撤销了合同。

"水战争"也促成艾沃·莫拉莱斯在2005年当选玻利维亚历史第一位印第安出身的左翼总统。"水战争"不仅是玻利维亚民众的胜利,也是世界反资本主义全球化运动的重大胜利,这个响亮的名字已经被载入当代史。2003年出品的加拿大大型纪录片《解构企业》(*The Corporation*)收入了"水战争"的真实镜头。

这里需要一段并不是捎带也不多余的提醒:柏克德公司4万多员工中有1千多人在中国。中国的百度引擎称它"始终以敏锐的战略眼光,对世界热点地区的建筑市场密切关注。自伊拉克战争结束以来,获得了

美国政府授予的一项重建伊拉克基础设施的巨额合同。"2006年柏克德公司接到两份总价值5亿美元的为美国海军生产核动力推进装置和零件的合同。它在中国的代表性工程有中海壳牌南海石化、浙江秦山核电站、福建湄洲湾火电站、柏克德天津摩托罗拉项目、香港国际机场等工程项目，还与中国电信集团建立了合作关系。

电影与现实

"水战争"这个当代事件，包括细节，也都成为剧情和影像，溶入了电影《雨水危机》。含量丰富的《雨水危机》因而有了几层故事：摄制组正在拍摄的哥伦布时代的故事、拍摄过程中发生的"水战争"故事、摄制组成员自身的故事。几个故事在时空的自然过渡中穿梭交叉。面对500年的跨度，编导者游刃有余，这种游刃有余并不主要因为对电影艺术的熟谙，而是一种觉悟的外现。编剧保罗·拉弗蒂（Paul Laverty）为这个历史命题酝酿8年之久。第一版剧本成型为关于巴托洛梅·德·拉斯卡萨斯的4小时电视剧，后来他果断加上"水战争"的当代内容，改为电影。令编导者得心应手的更重要的原因存在于电影之外——历史与现状的契合，蛰伏于司空见惯的每天日子，素材俯拾皆是——只待一副锐利看穿的眼睛。

影片在紧张的音乐急板中拉开了帷幕。

小轿车缓缓行进在印第安人时隐时现的土路上，银幕下方出现了"Cochabamba，2000"的字样，摄制组进入了"水战争"真实的时间和空间，抑或这是一部纪录片的片头？主创们漫不经心地调侃着："我们的加勒比海岛人物怎么讲起克丘亚语来啦？""嘿，反正都是印第安！"——"Indios"，这个将错就错的对数千万文化各异的人的蔑称，500年来味道依旧。殖民主义的幽灵像蠕虫潜藏于人的大脑，持久腐蚀着人的言与行。挑选角色的紧张工作开始了，手捏着摄制组招募单的

棕皮肤待业大军排起了长龙。队伍中，一个叫做丹尼尔（真实演员名叫"Juan Carlos Aduviri"，生于玻利维亚矿区，是玻利维亚电影专业的一位老师，曾穿着母亲手织的山区斗篷为《雨水危机》登台领奖）的男人在带头闹事中脱颖而出。他有鹰一般的鼻梁，隼一般的目光，虽然反骨昭然，还是被艺术至上的导演塞巴斯蒂昂（由墨西哥演员盖尔·加西亚·贝尔纳[Gael García Bernal]饰演）坚决选中。丹尼尔，这位即将领导"水战争"的农民首领将在"戏中戏"中扮演500年前的造反酋长阿图埃伊，担当揭示"历史进行时"的主角。

直升机吊来了巨大的十字架道具，血红色的鹰衔着白色的大十字，在绿色雨林的上空久久盘旋。一切都是隐喻。殖民主义掠夺历来假传播文明推进，只是那个叫做基督教的文明今天更新了名称。但每天发生的事情揭示着不变的本质。制片人（由西班牙演员路易斯·托沙[Luis Tosar]饰演）执意用人力代替起吊机安放大十字架，无视印第安小工的人身安全：利用廉价劳动力（当年包括几乎无偿的奴隶）曾经是、今天依然是资本主义齿轮的重要润滑剂。润滑剂的成分正随着生产方式发生变化，以追逐利润为目的、将劳动者异化为商品的本质却毫发未变。

比"后殖民"的学术名词严峻得多的，是无处不在的两个世界。一边是取代了前宗主国地位的西方的、白人的、资本的优势，一边是"独立"了的前殖民地印第安人的贫穷、边缘化和冷漠；两者间的鸿沟并不小于500年。影片中的摄制组涉猎了重大的印第安题材，来到了印第安人最重要的聚集地，身处印第安人的后代之中。但是，周末豪华宾馆里，餐桌边的演职人员一如置身世外桃源的旅游观光客，向印第安侍者漫不经心地打听着各种西班牙语日常语汇的克丘亚语说法，直至"yaku"——"水"的克丘亚语发音如谶语般出现。扮演哥伦布的演员在对台词时即兴表演，把一旁侍候的女服务员当做当年殖民者遇到的印第安人，一把揪住她的金耳环，而后者的表情依然是500年前的冷漠与隔阂，浑然不觉是在拍戏。排演中，蒙特斯诺斯在戏中戏里慷慨布道时，《雨水危机》的摄影机摇向围观的印第安小工，他们停下手中的活计，如同身临其境，听着500年前的抗议之声，心里盼望今天能有一位

这样的教士出现。一处处细节显出《雨水危机》的悟性，因为常态中的"后殖民"，也许是更可怕的毒素。

更本质的揭示，更大规模的冲突，也在酝酿之中。就在影片中摄制组的眼前，出现了当地妇女与保安人员的冲突，后者要锁上民众用来储蓄从远山引来的水源的井口。妇女："别抢走我们孩子的水！你们连空气也要抢走吗？"妇女的出现给人以母亲保卫孩子，人类保卫生命的冲击力。局势迅速激化，制片人惊奇地发现，被愤怒人群簇拥着的喊话人居然是他们的主要演员丹尼尔，他们选中的造反酋长居然是现实中的抗议领袖："他们甚至连雨水也要抢夺，而我们只能给他们一泡尿！"这一段画面在彩色和黑白中变换，造成新闻纪实的感觉。女剧务要求拍摄这些难得的"镜头"，制片人回答说："我们不是非政府组织！"

没有过渡，画面自然切入500年前的印第安反抗：被砸碎的锁链，扶老携幼的队伍，向着雨林纵深的逃匿。殖民者的狼狗追来了，狰狞的嘴脸，在稍后的画面里，牵着这一500年前先进武器的，将是新主人——"自由主义"时代的特警。同样的季节，同样的植被，同样的环境，同样的面孔，在500年的时空里化出化入。美工也在不露声色地加入创作：古代与现实的背景和色彩居然都一模一样。导演调动全部电影因素烘托着一个巨大的命题："历史"正在"现在"进行。

水的战争打响了。银幕上复制着那一年的街垒，硝烟。对于导演，"电影永远是第一位的"；对于制片人，一切都围绕着金钱运转。电影眼看要搁浅，制片人拿出丹尼尔无法想象的酬金："你一辈子都没见过这么多钱，你哪怕给我坚持三星期，拍完最后的场面！"受伤的丹尼尔接过了钱，仍然冲进了硝烟。钱用于了"我们的"事业；面对后来制片人的质问，丹尼尔回答："水是我们的生命，这是你们永远不能理解的。"

激战中，作为抗议首领的丹尼尔被抓进了监狱。制片人和导演千方百计与警察交涉释放丹尼尔，警方开出了条件：拍完电影要将其送归警察局。回到家门，丹尼尔带着印第安人的尊严用克丘亚语向制片人和导演道了声"谢谢"，而这时的导演仍然担心着演员脸部的伤痕是否影响上镜。

翌日，判处了火刑的阿图埃伊酋长被带到了刑场。玻利维亚恰帕雷雨林深处竖起了13个十字架，柴堆被点燃，烟火袅袅……

> 为使这桩不公正之处决免遭神圣正义之报复，为使它被神圣之正义忘却，于处决之时曾发生一醒目而又可悲之情景：当酋长被绑上木桩，即将遭遇火刑之时，一方济各会教士对其说，他最好于死前接受洗礼以便作为基督徒死去；酋长答曰："何以要如基督徒般死去，他们是坏人。"神父则答道："作为基督徒死去可上天堂，于天堂可常见天父之容颜，享受欢愉时光。"酋长再问道，基督徒也上天堂吗；神父答曰好基督徒上天堂；最后酋长说不愿意去彼处，因为彼处乃基督徒所去并生活之处。这事就发生于即将烧死酋长之前，接着，他们点燃了柴火，将其烧死。[1]

以上便是巴托洛梅·德·拉斯卡萨斯修士于16世纪留下的永恒记载。

13个十字架上绑缚着阿图埃伊和其他12个造反的印第安人，在场的西班牙刽子手恶毒地戏称他们是"耶稣和他的十二门徒"。说完了"我不愿去那里"，酋长向刽子手啐了一口："我诅咒你们的宗教！"

被迫围看的印第安男女老少异口同声地喊着阿图埃伊的名字，声浪随着浓烟冉冉升腾。在一旁愤怒的拉斯卡萨斯回答殖民军官的问话说："你们使他的名字永恒！"镜头拉向远方，浓绿环绕的拍摄地成了一个巨大的历史献祭场，火堆上下，凡印第安人均如隔世幽灵，沉浸在他们500年的命运之中。

实际上，阿图埃伊是否说了那句顶级诅咒的话，刽子手是否竖起了13个十字架，是否有围观的印第安人，都只能是后来的想象，拉斯卡萨斯也没有出现在现场。上面这一段无疑是主创的觉悟性发挥，但类似的历史场景真真切切在印第安文明的其他地区发生过。

[1] 本文作者译自《西印度史·第三卷·第二十五章》，Bartolomé de las Casas: HISTORIA DE LAS INDIAS, Ed. Fundación Biblioteca Ayacucho, Caracas, Venezuela, 1986.

然而，揭示本质的一幕在场记"打板"后的那一刻才到来：警察风尘仆仆赶到雨林中的拍摄现场，将阿图埃伊-丹尼尔从尚未熄灭的火堆上拉下来，塞进21世纪的囚车。游离于历史与现实之间的印第安演员们悲情正浓，冲上前去，推翻了警车，打倒了警察，拥戴着自己的首领，转身潜入深不可测的绿海。

大战之后的科恰邦巴市内一片狼藉，墙壁上仍可以看见"'yaku'是生命"的涂抹印记。神父摇着铃铛走在正飘散的硝烟中："停止战斗吧，水是你们的了，停止战斗吧，水是你们的了。"

最后一刻良心苏醒的制片人曾冒着枪林弹雨救出了丹尼尔的小女儿。分别之时，丹尼尔送给了制片人一件小礼物。当制片人在出租车中打开小木盒时，一小瓶晶莹剔透的水透过车窗玻璃熠熠闪亮，他下意识发出"yaku"这个音，前排的印第安司机下意识地转过了头。片头的音乐急板再一次响起，随着出租车的行进而摇动的画面中再一次闪现常日里的印第安人，让人想起适才丹尼尔对制片人"你将做什么"的回话："活下去，这是我们最擅长的。"

正是这平常日子和不安旋律间的巨大张力，使我们再次感受——历史的现在进行时。现在进行时是西班牙语中7个主要时态之一，本文以它为题，意在说明殖民主义的幽灵正在当下行走。只是人们熟视无睹，甚至助纣为虐。

近年发生的两件大事理应从问题的两端引起警醒和反思。就在《雨水危机》首映不久，日本发生了福岛核电站事故。人们陷于种种分析、总结、预测和逻辑悖逆的解决措施，不知为什么不敢换一种思路：从500年前开始的这个发展模式、生存模式能否自己走出悖论的怪圈？就在《雨水危机》制作过程中的2008年，玻利维亚总统埃沃·莫拉莱斯在联合国土著问题常设论坛上以印第安世界观为参照提出"新十诫"（针对摩西《十诫》这套早已被腐蚀殆尽的戒律）。这是对现行模式的一种建设性的否决。其中关于"水"是这样说的：

把享有水资源视为一项人权，视为地球上所有生命的权利。

> 曾有人说,人离了光可以生活,但离了水必然死亡,所以水是生命之源,任何政策都不能把水资源列为私有财产。

"新十诫"正面挑战,挑战的勇士是当年被"文明"当做"野蛮"吞噬的印第安人。

写着上述文字的时候,电视中正热播系列纪录片《环球同此凉热》(2012)。一句解说词说道:"也许大量排放二氧化碳的工业文明时代对于亘古的地球来说,只是两分钟。"那么,我们为什么不能把这个人性异化的资本主义时代看做是人类历史上的两个小时呢?为什么不能把放弃这个貌似庞然的大物当做考虑一切问题的出发点呢?每当我们触及这一"体制"时,就有人拿另一个体制的荒谬来质问。殊不知,前瞻者必须先看破历史,看穿黑洞,一切抵抗才有最终获胜的可能和真实的意义。

知识分子

除了历史的命题,《雨水危机》还触及一个并非次要的知识分子命题。剧情中,身处"水战争"的演员的表现与他们在戏中戏中所扮演的角色(哥伦布、蒙特西诺斯、拉斯卡萨斯)一一相反。这不能不说是主创有意而为。这种刻意安排暗喻知识分子的异化,它可以表现为"人"与"角色"的分离,也可以表现为"人"被"角色"的异化。

知识分子本应是如蒙特西诺斯、拉斯卡萨斯那样的历史的良心,但是体制给他们一一安排了赖以安身立命的角色。不敢越出体制的雷池,就不能有所作为。《雨水危机》是最近在中国社会科学院拉丁美洲研究所召开的印第安电影研讨会上分析的几部电影之一。这部影片之所以有所突破,就在于银幕之后的电影人有了一些进步。以编剧保罗·拉弗蒂为例,他20世纪80年代到达尼加拉瓜,一呆就是3年,后来又去了萨尔瓦多、危地马拉。他长期与英国社会现实主义导演肯·洛奇合

作,为他写过反映北爱尔兰人民斗争的《风吹稻浪》(The Wind That Shakes The Barley, 2006) 等重要电影脚本。最近与肯·洛奇合作的《卡拉之歌》(Carla's song, 1996) 反映了尼加拉瓜桑地诺解放阵线及当地人民的斗争。《雨水危机》将影片题献给美国历史学者霍华德·津恩 (Howard Zinn), 即"另类"美国历史的作者(他所著之《美国人民的历史》的汉译本早已由上海人民出版社出版), 也反映出这部电影主创的倾向。印第安电影讨论会上提到的其他几部电影,如讲述美国和平队利用印第安妇女试验绝育药品的《雄鹰之血》(Yawar Mallku, 1969), 讲述巴西印第安农民捍卫土地的《红人的土地》(La terra degli uomini rossi, 2008)。前者的导演是玻利维亚电影革命的先驱豪尔赫·桑希内斯 (Jorge Sanjinés), 他在60年代就注意到了印第安人在电影领域的话语权问题,提出与人民一道的电影理论与实践。其中一个例子是,他在电影实践中根据印第安观众的反馈认为:闪回不仅侵犯了原住民固有的时间感,而且更为严重的是,侵犯了原住民的集体性。闪回有一种将历史压缩为个人经验甚至是情感经验的倾向,因而造成原住民观影者的困惑。《红人的土地》的导演马克·贝奇斯 (Marco Bechis) 曾花大量时间探讨种族灭绝史、美洲殖民史的命题,并进入印第安人地域调查。他把摄制组与印第安演员合作的过程拍成一部有意义的"花絮",甚至认为,这部花絮是更有价值的电影。如果对照一下德国导演维尔纳·赫尔佐格 (Werner Herzog) 1982年的作品《陆上行舟》(Fitzcarraldo, 也起用了大量印第安群众演员) 所附带的花絮,人们不难发现马克·贝奇斯的原则性进步,他已经把一只脚迈到了印第安人一边,他的两支团队互相学习,耳濡目染。《陆上行舟》是一部艰难的非凡制作,但是赫尔佐格的两支团队虽长时间相处,吃饭、生活、睡觉却在两个分离的营地,两界划断分明。

至今为止的西方电影人(包括第三世界的西方化电影人)的进步仍然是有限的。只有当印第安人自己拿起摄影机,只有印第安人主导的"第四电影"有了长足发展,左翼电影大师戈达尔所说的"电影本身就是资产阶级的"这一文化现状,才能真正有所改变。

中 国

《雨水危机》里还有一个有趣而不可笑的细节：

兴致勃勃的制片人接到了远方投资商的电话，他对着手机，竟然用中文喊了一声"你好"。接着才用英语说："他妈的太棒了，两美元一天，两百个印第安演员……"撂下手机，他转身用西班牙语告诉一旁的丹尼尔："他们很满意你们的演出，大场面啊，你也将在其中！"万没想到，丹尼尔用英语冷冷模仿着他："他妈的太棒了，才两美元——我在美国干过两年瓦工，我懂这一套！"说完拉着充当群众演员的小女儿离去。

于是，这部讲述拉丁美洲的电影就与中国有了多层关系。毫不新奇，随着"国力"的强大，中国人在西洋影片里串演了龙套、妓女、可怜分分的无名角色之后，当然也可以扮演老板。中国不仅会参加联大表决和救灾维和，还会参加国际交易甚至买断卖空，以及竞争精神领域的各种奖项。但是，就在中国参与了这一切之后，也就参与了500年来一直还在进行的历史，对善恶因果，也就有了不可推卸的责任。中国观众，在面对这部似乎是讲述他人命运的电影时，也就该随着那不安的旋律和节奏，心跳甚至羞愧。

新片点评

(按国家和地区排列：中国大陆—香港—台湾—亚洲—欧洲—美国—拉美)

《杀生》/ Design Of Death
导演、编剧：管虎
中国大陆，2012年

　　《杀生》依然保留管虎上部作品《斗牛》（2009）的影像风格，大量使用手提摄影、快速剪辑以及扭曲变形的画面，给人一种诡异、悬疑和神秘的色彩。所谓"杀生"，就是全村老小齐心协力"杀死"村中的泼皮无赖，问题在于如何设计或策划这场"公开"的谋杀。如果说这种个人与封闭空间的二元逻辑是"五四"到20世纪80年代的文化原型，讲述着无法撼动的老中国与绝望的启蒙者/个人主义的故事，那么《杀生》则出现了重要的变化，长寿镇与其说是愚昧封建的老中国，不如说更是机关算尽、步步为营的理性化的"牢笼"，一种卡夫卡式的现代城堡。在这个意义上，《杀生》不再是相信个人拥有突破牢笼、束缚的启蒙主义神话，反而呈现了个人不过是理性机器的祭品的事实，牛结实所能做出的没有选择的选择就是"心甘情愿地"接受这份命运的安排，就像那个山巅上终将滚落的大石头，或许也是一种理性的诡计。（匪兵兔子）

《画皮2》/ Painted Skin: The Resurrection
导演：乌尔善
编剧：冉平/冉甲男
中国大陆，2012年

一部号称"东方魔幻爱情电影"的大制作商业片。名为《画皮》，却与传统故事《画皮》无太大联系，并与《画皮1》彼此独立，而是取材于当下最为流行的大众文化，将各种元素编码为一个顺滑而不失精彩的故事：玄幻穿越，人妖之争，置换身体，再在其间包裹一个凄美忠贞的爱情内核。对于这部电影来说，更为重要的还有制片、监制、导演、演员等主创的黄金组合。雄厚的资金链，制片、监制和导演的标志性身份，国产3D的营销噱头，电影动漫多重市场的发掘，也包括演员的复出与多重卖座组合……这是一部全方位包装的电影产品，适销对路，能创造诸多的票房奇迹也是意料之中的。（奔奔）

《神探亨特张》/ Beijing Blues
导演：高群书
编剧：高群书/代雁
中国大陆，2012年

这部完全非职业演员、手提摄影拍摄的影片，改编自真人真事。影片借助反扒片警"亨特张"的眼睛，走街串巷，看到了高楼间隙、"浮华"背后的影影绰绰。影片最为出彩的地方，就是这些被亨特张团队捕获的形形色色的小偷小摸们在审讯室里"振振有词"地自我"申辩"。镜头并没有采用从警察背后审讯犯人的视角，而是用镜头直接对准这些刚从犯罪现场"领"回来的依然"热气腾腾"的行为不轨者。他们是北京下岗女工、外来务工人员或者破产的经理。这部影片与其说让这些底层或草根阶层"显形"，不如说更是让他们从大众文化的"照妖镜"中"显影"。亨特张之所以会有如此"神力"，并非因为他是人民警察，而是因为这部电影的演员来自于微博达人，"微博"才是施展"显影术"的关键。一个农民工打扮的无赖每天都跟着亨特张，这个如影子般的存在，让亨特张/观众体验到一种如鲠在喉的不舒服感，这些甩也甩不掉的影子，也许就是浮华北京忧伤的来源。（匪兵兔子）

《我 11 》/ 11 Flowers
导演、编剧：王小帅
中国大陆，2012年

《我11》再次回归到第六代早期所熟悉的叙述模式，以"11岁"的"我"的眼睛来呈现三线建设时期西南边陲小镇所发生的"大人们"的事情。这种孩子懵懂的视角，既呈现了那个特定时代（"文革"后期）的神秘莫测、人心惶惶，又呈现了一种井然有序、其乐无穷。而"我"作为11岁的孩子则可以置身事外，与那段历史没有直接关系，仿佛另一个时空的人突然"穿越"到那个陌生而神奇的世界。这部细腻的影片好像一座精心裁剪的1975年的历史小盆景，一方面借用了这些年对于那个时代唯美化、浪漫化的怀旧策略，另一方面又讲述了非理性的武斗等那个年代特有的伤疤，这和新世纪以来关于当代中国历史的家庭伦理剧一样完成对这段历史的定型化叙述。在这一点上，《我11》并没有进一步打开对那段历史的新的认识和想象，这个无辜的、懵懂的孩子什么时候才能"长大"呢？（匪兵兔子）

《铜雀台》/ The Assassins
导演：赵林山
编剧：汪海林
中国大陆，2012年
获2012年第8届中美电影节"最佳电影金天使"终极大奖

从这部英语名为《刺客》的古装武侠大片中，可以看到《英雄》、《无极》、《夜宴》、《满城尽带黄金甲》的影子，可谓上述作品的山寨或拼贴之作。不同之处在于，《铜雀台》设置了一个叙事人，借女刺客的旁白来叙述一个不同的曹操/权力。影片序幕部分把灵雎、穆顺一样的孩子/个人呈现为一种历史的"人质"。如片头那只在洞中迅速爬行、渴望寻找光明的

蚂蚁。最终灵雎与死去的穆顺策马飞身悬崖，这本身可以看成是对《铜雀台》式的宫斗故事的一种拒绝，两只"小蚂蚁"只能以自杀的方式来完成某种救赎。如果说20世纪80年代"个人作为历史的人质"是一种对体制和极权的批判，那么，《铜雀台》所呈现的却是一种宿命般地必须参与"饥饿游戏"才能活下去的故事，一种个人重新成为"历史人质"的困局。（匪兵兔子）

《搜索》/ Caught in the Web
导演：陈凯歌
编剧：陈凯歌/唐大年
中国大陆，2012年

媒介暴力，职场倾轧，公共舆论之扯淡，白领之辛苦困顿，《搜索》可能是陈凯歌自20世纪90年代以来最接地气的一部电影。可惜的是，未经反思的形而上矫情和自恋依然延续，不论对象素绚，"终极关怀"永远无节制地强闪，白瞎了对现实偶一开启的快门。为各种新老媒介所监视，本来是现代人的共同处境，但在陈凯歌的镜头里，这种暴力的承受者只能"所谓伊人"，外表冷艳而内心孤独，其"在水一方"并非一处空间，而是一双不染尘埃的眼睛，即能呈现理想自我的理想视点。循此逻辑，网络和电视上的喧嚣舆情最终让位给杨守诚为叶蓝秋拍的写真，从"Caught in the Web"到"Caught in the Man's Eyes"，这自然不能说是让观众一起来分享男主角凝视女主角身体的快感，因为从头到尾都实在不过是导演的自我摆拍而已。（仇刀）

《浮城谜事》/ Mystery
导演：娄烨
编剧：梅峰/娄烨/于帆
中国大陆，2012年

快速剪辑下城市景观的掠影、逼近身体的大特写以及异性、同性交织的爱恨情仇都是娄烨影像的招牌菜。在《浮城谜事》中，摄影机既是车祸现场的见证人，又是跟踪、偷窥中制造车祸的"银翼杀手"。这种对于摄影机的理解本身来自于第六代关于电影的态度，拍电影具有真实记录和呈现"我"所看到的世界的双重功能。相比娄烨前几部作品中主角对于爱情飞蛾扑火般地寻找，都市中产者乔永照更像是一个自我阉割的戴着面具的男孩。如果把《浮城谜事》解读为都市中产阶级家庭生活的脆弱与虚晃，那么乔永照这一家庭的支柱并没有成为威胁中产阶级家庭的他者，反而是偷情的女大学生蚊子以及意外成为车祸见证人的拾荒者成为中产阶级家庭的破坏者和敌人。这些随时闯入的他者，在《浮城谜事》中变成了两具死尸。不过，影片结尾处死去的蚊子"显影"在高速公路旁边，以及在探寻蚊子死亡"谜事"的男友找到拾荒者尸体的段落中那个跳跃的摇拍镜头仿佛是死者的召唤。在这个意义上，影片开始及结尾部分观看"浮城"的天使之眼也许就是死者/他者的眼睛，这或许是《浮城谜事》的谜底之一。（匪兵兔子）

《边境风云》/Lethal Hostage
编剧、导演：程耳
中国大陆，2012年

这部影片绝对是一个惊喜。影片的开头和《边境风云》这个名字所暗示的枪林弹雨完全相反：很安静，但是安静得让人心惊肉跳。随着情节的展开，几声狗吠，一声门响，无人接听的手机铃声，甚至保鲜膜下行将窒息的喘息，伴随着让人神经高度紧张的配乐，把心惊肉跳渲染到了极致。这是一部别具特色的缉毒影片，它讲述了一个心狠手辣的毒枭的爱情：他爱上了自己劫持的人质，一个长着小猫一样眼睛的小女孩，并决定金盆洗手。面对黑帮的追杀，警方的围捕，还有为救女儿而入狱10年的父亲的怨

恨，这场爱情注定只能走向悲剧。怎样用电影语言展现这样一个悲剧？除了以精简的对白放大音响的表现力，以及用克制的表演加强情节的张力之外，影片在叙事上也进行了大胆尝试，在回忆与现实之间跳跃，分成四个章节，正义与邪恶的较量被兄妹情、父女情和世俗不容的爱情解构，孙红雷扮演的毒枭在导演一次又一次的剪辑中挺身赴死，因为片尾曲缓缓唱到："他们说这是最后的晚餐，他们根本不了解我们，只有我们愿意只有我们故意，这才会是最后的晚餐。"（于洪梅）

《百万巨鳄》/ Million Dollar Crocodile
导演、编剧：林黎胜
中国大陆，2012年

　　这部以特效设计作为宣传主打的电影在电影史上的意义应该是它的环保主题。开鳄鱼餐厅的赵大嘴瞒天过海，买了鳄鱼乐园的大鳄鱼"阿毛"。阿毛刀下逃生，并在逃跑途中吞掉了刚刚回国的温燕的皮包，皮包里装的是温燕在意大利做了8年皮鞋攒下的10万欧元。于是影片在大S几乎催人发狂的呼喊"我的欧"中展开。名唤"阿毛"的8米鳄鱼除了牙齿部分的特技做得不够精细，表演得很敬业，不会伤害小朋友，不会伤害女人，也不想伤害老主人，它只攻击坏人——凭什么只许好莱坞的怪兽招人喜欢（或者让人惊吓）？喜剧情节弥补了影片特效的不足。养鳄鱼的、吃鳄鱼的、抓鳄鱼的，一路搞笑，跟着阿毛跑到了西湖边。这条"很丑很温柔"的阿毛不仅是中国特效的尝试，对人与动物关系的讨论在当下的中国也有着积极的现实意义：为饱口腹之欲对珍稀动物的过度滥杀何时能停止？鳄鱼的眼泪使影片在笑声之外亦留有几分余韵：为什么阿毛不能有一个更好的结局？（于洪梅）

《孙子从美国来》/ A Grandson from America
导演、编剧：曲江涛
中国大陆，2012年

皮影艺人老杨头家里意外来了个美国孙子布鲁克斯，于是陕西农家小院里上演了一场东西文化冲突的大戏。这部由电影频道投资拍摄的小成本电视电影最大的亮点是老杨头句句幽默的陕西方言。祖孙俩在鸡飞狗跳中学会沟通，并且变得难舍难分。这个温馨的亲情故事的另一主题是弘扬皮影文化传统：爷爷不小心踩坏了孙子的蜘蛛侠玩具，给他做了一个蜘蛛侠皮影，在蜘蛛侠大战孙悟空的皮影戏中培养出了祖孙情。但影片的遗憾也在这里，老杨头重拾皮影手艺从头到尾都是一个被动行为，来自县文化局的支持则更是出自商业化的考虑。影片似乎把布鲁克斯这个美国孙子设定为皮影文化的传承人，因为爷爷把自己珍藏的一套《大闹天宫》皮影送给了孙子。可是暑假结束，布鲁克斯要和妈妈回美国，皮影只能是一段淡去的童年回忆。尽管结尾让人遗憾，但这部以80万成本15天拍摄出的处女作有理由让我们对国产影片有更多的期待。（于洪梅）

《顶缸》/ Scapegoat
导演、编剧：姚婷婷
中国大陆，2012年

看了这部21分钟短片，会闪过一个不经的念头：或许大多数国产剧情长片都本该拍成微电影。21分钟确乎是一个含量丰富的容积，这不仅是指简洁、饱满、富于张力的叙事，也包括电影语言的多样和灵活运用。从片头工整的蒙太奇段落（一个带着鹅去偷窥姑娘脱衣服的农村青年和一辆最终酿成事故的飞驰的小轿车）开始，影片在强烈对照的美学框架下表述主

人公的欲望、匮乏和突如其来的契机/陷阱，梦幻与现实的张力被赋予了各种有意味的形式，间或打破限制和常规（如有意"跳轴"的酒酣耳热的席间），却恰到好处地契合叙事本身的需要，而丝毫不给人以炫技之感。尤为值得一提的是导演对那只大鹅的使用，它不仅是主人公的倾诉对象，有时也占据视点，并且和作为生熟食物的动物尸骸形成了对照，以鹅作为见证者和牺牲者，强化了现实的荒诞与残酷。（仇刀）

《万箭穿心》/ Feng Shui
导演：王竞
编剧：吴楠
中国大陆，2012年

"幸福的家庭家家相似，不幸的家庭各各不同。"以20世纪90年代国企职工下岗为背景，可以讲出无数"特殊"的不幸，却很难像本片的故事这样独出心裁：男人下岗，是女人折腾闹的，捉奸害的；女人在作死男人之后，才开始承受下岗的后果，但仍然可以毫无心理落差地扛起扁担，心甘情愿做了市井混混的姘头。这是仇恨母亲的儿子的视点下的真相，该视点的权威性最终体现在片尾对"马学武自杀之谜"的闪回揭底，影片前半段的写实由此还原为儿子、丈夫和小三的套层叙事。但电影生产者又并不自甘与上述人物坎陷于同一境界，于是，影片的最后一个镜头从儿子对母亲的窥视不无突兀地切换为一个超越性视点居高临下的俯瞰。这倒是表明"精英"社会位置的诚实姿态，若非站在如许高度，如何能从底层生活中拔出形而上的意味：赶上福利分房的末班车，原来是"万箭穿心"；10年之后，终于开悟，该放弃就得放弃。住房商品化的时代，李宝莉轻松放弃了昔日的福利房，人过中年，仍在辛苦打拼，刚性需求存在，却不在意高房价。难怪连任志强也要强力推荐，就没见过这么现实主义范儿的房地产广告。（仇刀）

《太极1：从零开始》/ Taichi 0
导演：冯德伦
编剧：张家鲁/程孝泽/陈国富
中国大陆/中国香港，2012年

一个"多元文化主义"表象的老故事：世外桃源般的原住民社群，运用地方性智慧和技巧摧毁了殖民者现代化、工业化的暴力机器。又植入些许中国特色：反对官商勾结、暴力征地强拆的当代民间社会想象，以及本土功夫打败洋枪洋炮的大众文化民族主义神话。同时，自我凸显和炫耀的媒介，不仅压平时间、掏空历史，而且重构了符号等级。3D古装武侠剧情片杂糅卡通和电玩，甚至还有默片的拼贴，在此后现代氛围中，英国造的"特洛伊"只是落伍的蒸汽时代的颟顸怪物，说河南方言的陈家沟却代表"返归自然"的当下消费时尚。作为文化商品的《太极1》最终成了自身的门纲目科属种的说明文：和中国功夫一样，自然、地方、风俗、传统，甚至爱与情感，都只是今日世界里的拟象化景观。（仇刀）

《青春感恩记〈父亲〉之〈父女篇〉》
导演、编剧：肖央
中国大陆，2011年

《父亲》是"筷子兄弟"又一部网络短片，故事的主人公从《老男孩》里青春不再的老男孩，《赢家》中为富不仁的中年白领，变成了神志不清、垂垂老矣的老父亲。和前作一样，主人公深陷于回忆与现实的矛盾纠缠，往昔的记忆不停地追逐他们，使他们从今日现实的辛酸与无奈中警醒。从形式上看，《父亲》更是继承/复制了《老男孩》的"成功模式"：比如闪回、闪前交替使用的叙述手法；再比如温馨的"回忆"与沉重的

"现实"相对照的情节套路;以及结尾标志性的原创歌曲,等等。在近40分钟"漫长"的铺垫之后——"等你放学以后,我再来接你",这句温情脉脉的对白准确地出现在它最该出现的地方,使影片"不负众望"地在最后的歌声中到达情感的高潮,再次博得了观众的掌声和眼泪。

还需赘言的是,"筷子兄弟"的成功很大程度上归功于其作品对当下社会现实的关注和再现。《父亲》依旧体现了这种现实关怀,虽然主线是父女二人的冲突,但是仍不惜笔墨地讲述了两代人所面临的种种现实问题,这使其有别于一般的亲情小品。可是反过来说,"筷子兄弟"系列影片中的"社会现实"总是点到为止、欲说还休。比如在《父亲》中,结尾的歌词和题记把影片的主题明确定位在了亲情与感恩之上,使原本敞开的种种可能性再次封闭了起来,从而成功地弥合了已经突显的种种裂隙——"亲情的和解"让观众在泪水中暂时遗忘了更多无法"和解"的现实。(车致新)

《二次曝光》/ Double Exposure
导演:李玉
编剧:李玉/方励
中国大陆,2012年

熟悉电影史的观众总是可以在李玉的电影中寻找到某种互文性的痕迹,比如《红颜》和《苹果》之于《十诫》,《观音山》之于《蓝色》。这次的《二次曝光》虽算不得成功之作,但范冰冰扮演的妄想症整容咨询师宋其,却很容易让观众联想到《黑天鹅》(*Black Swan*,2010)里的娜塔莉·波特曼(Natalie Portman)。一番精神分析式的侦查之后最终浮出水面的年少创伤,却是宋其目睹母亲被生父用丝巾勒死的恐怖场面——这真是一个常见桥段,广泛应用于电影电视剧之中。而剧作的问题就在于一部电影被讲成了两个故事:虽然李玉在本片中继续保持《苹果》和《观音山》里手持摄影和跳切的语言风格,同时试图继续前几部作品触摸某些伤痛性

的社会现实，但是无论是宋其回忆中的秦皇岛的少女时期，还是她远赴新疆寻找生父的段落，都游离于前面妄想症的影片主要故事之外。而更严重的问题则是，与《黑天鹅》相比，《二次曝光》显然在视点的设计上考虑并不周详，用于揭示事实的监视器视点和用作铺垫的大幅角航拍视点只显得生涩。正所谓"精（神）分（裂）不好拍，模仿需谨慎"。不过在商业的意义上，本片在所谓"史上最乱国庆档"三周票房过亿，已是中小成本影片和类型片尝试中的长足进步。（胤祥）

《乐队》/ Follow
导演、编剧：彭磊
中国大陆，2012年
获2012年第15届上海国际电影节"亚洲新人奖"单元最佳导演奖

新裤子乐队主唱及灵魂人物彭磊除了朋克音乐之外也一直尝试跨界创作，在油画、话剧、动画及电影方面都颇有建树。《乐队》是彭磊的第4部长片（也是他首部获得龙标公映的电影），讲述一个视涅槃乐队主唱柯特·科本（Kurt Cobain）为精神偶像的高中女孩因为科本"显灵"来到她的身边，从而决心为自己的音乐梦想努力的故事。与中国电影中难得一见的以摇滚乐为题材的电影（《摇滚青年》、《北京杂种》、《头发乱了》、《长大成人》、《北京乐与路》等）相比，本片明确地带有更为轻松随意的新世纪气息：画质较为粗糙的数字摄影，新裤子乐队后期风格的、比较"甜"的流行朋克音乐，以及十分本色的表演。彭磊使用了一种富有"作者风格"的回避正反打而只用同轴跳切的剪辑方式，同时在声画关系上也颇有风格。而与传统意义的摇滚乐题材电影相比，《乐队》更关乎青少年小圈子的生命经验，不再有愤怒，只有消费主义化的时尚标签。（胤祥）

《寒战》/ Cold War
导演、编剧：梁乐民/陆剑青
中国大陆/中国香港，2012年

这部电影的英文名饶有趣味——"Cold War"，冷战，这个能指却在影片中被用来命名香港警局应对一起警员绑架案的颇为"后冷战"意识形态的"反恐行动"。影片中香港作为冷战的前沿阵地，在"后冷战"的今天却要传递作为"安全的亚洲金融中心"的"核心价值"，这种诉求却要通过呼唤冷战/"寒战"来完成，不得不让人产生极为丰富的联想。威胁性力量来自"内部的敌人"与"九七之前的敌人"的联手，而这一"后冷战"的叙事逻辑中并不存在身份的混淆与黑白分明的善恶对峙，而是将叙事动因回归到颇为中国式的"办公室政治"——行动副处长与管理副处长之间的"路线斗争"，这样的改变明确地昭示出香港电影工业集体"北上"的大背景下的变局。（胤祥）

《听风者》/ The Silent War
导演：麦兆辉/庄文强
编剧：麦兆辉/庄文强/麦家
中国大陆/中国香港，2012年

这部来自香港的谍战片虽改编自大陆作家麦家的《暗算》，但已被精巧地拍摄为"香港制造"了，并且可以读解为一种当下香港人面对"大陆"的主体心迹。"麦庄"首先选择了"听风者"的角色，让梁朝伟这一香港（恐怕也是大陆）最为大牌、知名的男演员扮演一个弱智却具有特异功能的孩子；其次，叙述空间遵循从夜香港到大上海的双城记路线，把原作中父亲位置/大陆地下党变成了女性角色，一个穿梭于香港/上海都市消费空间的交际花的角色（《风声》、《色戒》等台湾导演的谍战故事也是如此

新片点评 | 403

使用女性修辞)。瞎子何兵对中共女地下党的爱是一种被拒绝的爱。爱人牺牲后,何兵完成某种精神成长,再次刺瞎双眼(大陆曾经让何兵重见光明),在影像上出现了梁朝伟敬解放军军礼的图像(这在香港电影中是绝少出现的场景),这种被禁止的爱最终"升华"为一种臣服的姿态。在这个意义上,《听风者》一方面呈现了香港人在被动/被劫持中把自己镶嵌进大陆的历史,另一方面又呈现香港人要保持一种"原始状态"、具有主体性的自我,拒绝被改造,尽管也许是一种能带来"光明"的改造。(匪兵兔子)

《春娇与志明》/ Love in The Buff
导演:彭浩翔
编剧:彭浩翔/陆以心
中国香港/中国大陆,2012年

　　《春娇与志明》作为彭浩翔2010年大获好评的喜剧片《志明与春娇》的续集,故事继续围绕张志明与余春娇展开。两人确立关系后的生活不可避免地陷入困境,在分手后两人分别北上,分别与内地人开始了新的关系,但仍然无法忘却彼此,最终两人在北京"再续前缘"。本片承袭了"彭氏喜剧"一贯的情节套路,但与上一集相比,本片却明显地丢失了彭浩翔在拍摄香港故事时的"庶民风格"。影片的核心动作"北上"颇富象征含义,不仅彭浩翔本人早已与大批香港电影人一同"北上"着力参与内地电影工业及娱乐产业,而且这正是"香港人在北京"这样一个有关全球化时代的"迁徙"的命题的表达。而《春娇与志明》却充分表达了香港对内地的一种拒绝姿态:无论由内地明星扮演的美貌空姐和清华大款再好再贴心,终究不过是两人必然的复合过程中的龙套而已。影片中大量出现的繁体字、粤语短信也说明了这种文化选择。联系2012年2月"香港人忍够了"事件,这部电影确乎在某种程度上把握住了今日港人的焦虑心态。本片在发行过程中仍沿用港片惯例,按照受益于大陆与港澳间CEPA

协议的"特殊影片"对待。影片在内地选择中小影片集中的3月底4月初上映，5周票房报收7270万人民币；同时在香港上映5周，票房报收2777万港元——这大约是彭浩翔和片中主角们选择北上的现实动力。（胤祥）

《阵头》/ Din Tao: Leader of the Parade
导演、编剧：冯凯
中国台湾，2012年

继《鸡排》、《鸡排英雄》之后，又一部盛赞台湾庶民文化的贺岁档"黑马"。取材"九天民俗技艺团"的真实故事，打台湾本土"阵头"文化招牌。"九天团"和"震天团"的对立格局之下，情同一家的阵头团队化解了一场接一场的冲突险境；焦点在父与子，俚语台谚、阵头世家与标准国语、台北游学之间的疏离。作为台湾"家"文化的延伸，"阵头"亦是传统/现代、本土/外来的冲撞融合之所在。结尾处声光效果极佳的阵头演出是一大亮点。遗憾的是依然走在父子、传统/现代之争，最终父子和解、古今交融的"励志片"模式中，未能在影片结构上有所突破。颂扬"爱台湾"的本土励志片，将"新一代"的茫然困惑引向不停追逐未来的可能性，这也是台湾新一代电影人正在完成的台湾电影使命。但继成模式，更新再造的任务也越发急迫。（严芳芳）

《女朋友·男朋友》/ GF·BF
导演、编剧：杨雅
中国台湾，2012年
2012年台湾金马奖最佳影片提名

从1985年的高雄，到2012年的台北，从校刊社的反叛高中生到野百合学运里高呼"造反有理，自由万岁"的民主斗士，主人公王心仁、陈忠

良、林美宝经历的恰若台湾民主运动30年的生命时光。青春恣意的张狂年纪,他爱她,她爱他,他爱他的三角故事;学运退潮,"野百合"的春天悄然结束。青春燃烧殆尽之时,品进人世冷暖,也正是转弯再见,人生旅途洒泪时。中年的他们,俨然争取到了政治自由,却被生活牢牢束缚。导演着墨重在学运一代人青春逝去的无奈与苍凉之感。作为2012年台北电影节开幕片,这部跨越台湾30年的爱情力作终于超脱了台式青春浮泛的文艺小清新,而试图与台湾历史和时代产生更深厚的联系。但纵览全片,学运历史亦成了散淡的背景,后半部分对青春挥别,对生命耗尽的演绎,只剩下对成人世界私生活选择的处理,前面撑起的力度又瞬间疲软。全片结束在一个新的"家",非血缘、婚姻关系的"爱",也试图由此展开对家庭、亲密关系的另一重想象。(孙柏)

도둑들 /《窃贼同盟》
导演、编剧:崔东勋(Choi, Dong-hun)
韩国,2012年

网评所谓的"韩版N+10罗汉":一群神乎其技的窃贼联手犯案,计划从澳门赌城里窃取价值300亿的巨钻"太阳之泪";于是大星云集,妙手神偷、飞檐大盗各显神通。高潮迭起,险象环生。当然这又是港片加强版,帮中有帮,计中是计,黑吃黑,骗中骗,警察卧底,怨偶情敌,神偷VS.黑帮。剧情中韩国团伙联手香港惯犯,剧情外香港明星加盟韩星阵容。而且借用了间谍类型的通例:多国(地)场景:澳门、香港、釜山,多语种对白:韩文、普通话、粤语、英文、日文,国际刑警联合办案。尽管人物的相对单薄、含混映衬了全智贤顾盼生辉,太多的侠骨柔情摊薄了煽情触点;但狭仄的楼梯场景调度中的心理戏可谓有心,大楼外墙上的枪战也别具匠意。颇富观看乐趣的犯罪—动作片。(戴锦华)

건축학개론 /《建筑学概论》
导演、编剧：李勇周（Lee，Yong Joo）
韩国，2012年

这部在韩国爱情片史上，创造了最高的票房纪录的电影是以20世纪90年代为背景的初恋电影。初恋本身是美好的记忆，不过在这部电影里，男主角胜民的初恋爱人（瑞娟）却在他自惭形秽的青春记忆中被指认为"贱货"。因此15年后，两人再次重逢时，胜民却假装不记得瑞娟。这一段发生在当下的重逢与离开之间，反复贯穿着来自90年代的幸福却又遗憾的回忆。90年代是韩国经济繁荣的时期，也是新鲜活泼、生机勃勃的时代。这时候的大学生们被称为"新一代"、"X一代"，他们热衷拥抱当时急速膨胀的大众流行文化，譬如胜民舍不得穿的假名牌"guess"，和歌唱组合"展览会"的《记忆的习作》等，都成为那个年代的文化象征。当年的胜民因为心胸狭窄而没能完成"初恋"这部习作，最终却以建筑师的身份，通过修复瑞娟的家来治愈自己的过去。过去留下的创痛已被弥补，留下的只是丰富多彩的岁月回忆。这或许正是90年代上过大学的韩国男人们痴迷这部电影的理由。（权度暻）

コクリコ坂から /《虞美人盛开的山坡》
导演：宫崎吾朗（Goro Miyazaki）
编剧：宫崎骏（Hayao Miyazaki）/高桥千鹤（Chizuru Takahashi）/
　　　丹羽圭子（Keiko Niwa）/佐山哲郎（Tetsuro Sayama）
日本，2011年

再一次，上阵父子兵；再一次证明，"天才"无法教授，绝少遗传。尽管父亲宫崎骏再度力挺，《虞美人盛开的山坡》仍缺少乃父的痛楚的温馨、盈溢的童心和奇诡的卡通造型与技艺，飞扬的想象力。只是好于《地海战记》；一个（20世纪）60年代日本的高中校园故事，讲得工整流畅，

一派清新昂扬。不得不直面的症候是，时值新世纪10年，《虞美人盛开的山坡》的怀旧气息却如此浓重。朴素或曰简单的造型语言似乎也获得了正当性。似并非必要的、清晰的年代设置：东京奥运会的前一年，1963年；兄妹恋疑团的由来——海的父亲死于朝鲜战争的补给船，俊的家族毁灭于原爆；标示出一个作为战争受害者的日本，一个自强不息、"不坠地平线"的日本。无法不联想到讲故事的年代：金融海啸、"3·11"地震与海啸、福岛核泄露、日美亲善、对抗中国崛起的右翼势力抬头……励志故事，因此而政治。（戴锦华）

ヒミズ /《庸才》

导演、编剧：园子温（Shion Sono）
根据古谷实同名漫画改编
日本，2011年
影片入围第68届威尼斯国际电影节主竞赛单元，获表演新人奖（染谷将太[Shôta Sometani]、二阶堂富美[Fumi Nikaidô]）；获第29届布鲁塞尔国际奇幻电影节导演第七轨道奖。

 酷烈、残忍、绝望。不是青春期的残酷，而是倾倒在少年人身上的社会的肮脏与暴力。日本黑暗漫画中的场景，已不是"青春残酷物语"或"黑暗童话"一类的修辞所能涵盖。影片开拍之际，遭遇"3·11"大地震与海啸。于是，导演决定将这浩劫场景纳入影片。一次次平移呈现的地震海啸后的巨型废墟惊心动魄；但"3·11"之为故事背景毕竟外在、游移。无需如此灾难，社会角隅处的少年已置身地狱。对于他们，拒绝励志、成功、卓越的哲学，宣称做个常人，已是可望而不可即的奢侈梦想。也是因为"3·11"吧，影片有了和原作漫画不一样结局：试图在生命酷烈的严寒中滴入一点点希望与暖意。那一声声"很日本的"、声嘶力竭的"住田，加油"，却无法稍稍平复那极为赤裸的、互孕互生的绝望与暴力。（戴锦华）

聯合艦隊司令長官：山本五十六 /《联合舰队司令长官：山本五十六》
导演：成岛出（Izuru Narushima）
编剧：长谷川康夫（Yasuo Hasegawa）/
　　　饭田健三郎（Kenzaburô Iida）
日本，2011年

　　传统的传记片风格：一名报社记者、同时撰写《大日本帝国战争史》的真藤的画外旁白提供了历史的背景和线索，山本五十六介入的历史的"决定性时刻"，辅之以东方风韵、温情脉脉的家居细节。将其妻子与外室合二为一之后，一个完人，日本历史上的悲剧英雄。影片再一次凸显了山本在二战的太平洋及欧洲战场上的奇特角色：坚定的反战者和太平洋战争的总指挥，于是，这部"献给日美开战70周年"的影片便似乎不会直接激怒日本内的和平主义或日本外民族主义的斗士。但悖论在于，山本作为著名反战者却同时战绩赫赫。其一生几乎是一部完整的"大日本帝国战争史"；于是秘诀在于，山本绝非一般意义的反战（尽管影片力图令观众产生这样的结论），他只是坚定而清醒地反对与欧美为敌，尤其是对美开战。于是作为偷袭珍珠港及太平洋战争的执行人，影片给出的阐释是："军人有义务结束已经开始的战争。"在21世纪10年的档口上，山本再来，耐人寻味。（戴锦华）

ステキな金縛り /《了不起的亡灵》
导演、编剧：三谷幸喜（Kôki Mitani）
日本，2011年
获第35届日本电影学院奖最佳影片、最佳导演、最佳剧本、最佳女主角、最佳配乐、最佳摄影、最佳照明、最佳美术、最佳录音、最佳剪辑奖。

　　十足的后现代：老掉牙的犯罪片桥段、恐怖片的搞笑搬用、"鬼压床"的坊间传说、法庭戏、年轻女律师的成长……混搭、戏仿。离丧之痛赋予"过阴"之眼，压床怨鬼充当辩方证人，阴间老大实则量级影迷……

结局不仅法庭上真相大白,法庭外百年前沉冤得雪,且跨越阴阳,父女相依。一味的荒唐、玩闹、搞笑,但有型有款,有张有弛,温情盈溢。奇思妙想,火花四溅,终是环环相衔。令人忍俊不禁,会心莞尔,间或带泪。将恶搞与温情同时大把注入,正是三谷幸喜的独门秘籍。确是后现代疗愈系佳作。深津绘里当然迷人,西船敏行宝刀不老。

金融海啸已历5年,仍无退意,"我们"实在需要充满好人、魔法与温情的睡前故事。(戴锦华)

しあわせのパン /《幸福的面包》
导演、编剧:三岛由纪子(Yukiko Mishima)
日本,2012年

在地震、经济危机和政坛动荡之间困顿不堪的日本主体,再次遁逃到乌托邦中自我疗伤,将日本怀旧电影拍摄得充满食欲。作为日本当下的"主旋律",影片仍然充满温情,仍然将空间放置在经济高度增长的社会景观之外,这一空间一如既往是欧式小镇,仿佛在这个资本与增长的制高点上,一切矛盾都自动消弭了。然而,日本主体依然是日本主体,一如北海道只能是北海道。在这片欧式美景中,作为亚洲的日本仍然要经历自身的命运——城市化与阶级、物化的主体与沟通的匮乏,地震引发的绝望不可遏止地在美景中穿梭——甚至对于这片世外桃源的想象也只能是消费社会式的。值得一提的是,这部电影是三岛由纪夫和谷崎润一郎的崇拜者、作家兼导演三岛由纪子的长片处女作。由此,观众似乎可以在导演刻意的、极尽唯美的镜头、舞台光效,以及北海道有些变态的美景背后,发现一个民族疲惫的身影。(奔奔)

テルマエ・ロマエ /《罗马浴场》
导演：武内英树（Hideki Takeuchi）
编剧：武藤将吾（Shogo Muto）
日本，2012年

　　本片根据山崎麻里原作的同名人气漫画改编，2012年1月播出的6集电视动画即已获得相当好评。影片讲述古罗马建筑师路西斯穿越到现代日本，学习了日本发达的"泡澡文化"而设计出了大获好评的浴场，并在日本友人的帮助下协助了哈德良大帝打赢了战争。影片在罗马电影城（Cinecittà）租用了庞大布景，并由大量外国演员出演。由于编导和主演主业都是电视剧，这部影片也带有浓重的日剧味道，比较近似于《世界奇妙物语》(世にも奇妙な物語) 系列。这部影片的社会功能也近似于主流电视剧，从"异文化"的角度来进行自我歌颂，并传递了一系列颇为主流的和日剧逻辑的价值。就"穿越"题材而言，这部影片虽然并未在时空因果关系上做文章，但仍遵循的是"历史不能改变"的逻辑，知晓历史结果的女主人公在暴虐的哈德良（他被塑造成一个"寂寞的艺术家"）和荒淫的凯奥尼乌斯之间选择了前者，这或许意味着某种想象力的封闭——须知这个二元逻辑本身就是一种历史叙事的建构，而假设历史的工作显然不是这部喜剧的目标。（胤祥）

キツツキと雨 /《啄木鸟和雨》
导演、编剧：冲田修一（Shûichi Okita）
日本，2011年
获2011年东京国际电影节评委会大奖

　　这是一部关于电影的电影，同时也是一部关于"迷影"的电影。故事在缺乏自信的新手导演田边幸一和老伐木工人岸克彦之间展开。田边领的剧组在一个平静的山村拍摄僵尸电影，岸克彦偶然间加入了剧组，并深感

拍电影的有趣，于是提供了力所能及的帮助，以至于整个村子都被动员起来参与电影拍摄，使得人浮于事的剧组竟然也逐渐认真起来。本来准备临阵脱逃的田边找到了信心，顺利地完成了影片，另一方面岸克彦也修复了自己与儿子的关系。影片的主要视听特点是较为限制台词的运用，注重场面调度，通过细节与表演营造喜剧感，此外，影片还使用了剪辑上的"视点后置"，叙事上的"因果倒置"等较为精致的技巧。在"元电影"的层面上，本片略带调侃地描述了B级片的生产过程和新人导演经常遇到的问题，而在"迷影"的层面上探讨了观众与电影的关系。以岸克彦为代表的淳朴村民显然并非理想的电影观众，更不是僵尸片的目标观众，但他们参与影片并乐在其中，岸克彦甚至在读剧本的过程中被感动到落泪（！），这种"误读"的过程可能正是某种今天已经失落的，电影行为本身与观众的理想关系。而故事中那些充满趣味与艰辛的细节，其会心之处恐怕必须是参与过电影制作的人才能真正体会。（胤祥）

大鹿村骚动記 /《大鹿村骚动记》
导演：阪本顺治
编剧：阪本顺治（Junji Sakamoto）/荒井晴彦（Haruhiko Arai）
日本，2011年
获2011年日本《电影旬报》邦画十佳第二名

　　《大鹿村骚动记》因作为著名演员原田芳雄生前出演的最后一部影片而备受关注。影片讲述鹿肉饭馆老板风祭善18年前和发小能村治私奔的妻子贵子，因患上了失忆症而被能村治送回故乡。贵子虽然失忆，但仍记得多年前出演歌舞伎时的台词，在排练歌舞伎的日子里，三人的纠葛逐渐化解，在演出大会时贵子与风祭善携手重登舞台。影片将多年前的私奔与今日乡村年轻人的流失联系起来，并未着意道德评判，而是将背叛、悔过和宽恕与正在排演的歌舞伎剧目《六千两后日之文章——重忠馆之幕》以精神分析的方式编排成互文关系，并以喜剧的方式来展现老年人们面对过往的复杂情感与现实选择。本片虽有大批著名演员出演（包括老牌影星三国连太郎，以及大楠道代、岸部一德、松隆子、瑛太等），调度上却采取长

镜头、实景和自然光效的极简处理方式，演员们的精湛表演以阪本顺治所谓的"费里尼的方式"完美呈现。此外影片也约略涉及二战历史，以及新移民与同性恋者等少数群体的身份认同问题，整体上呈现的则是一次完美的"失忆—想起—悔恨—和解"的过程，而几乎只有老年人出演的歌舞伎剧目也带出浓重的悲凉意味。（胤祥）

萤火の杜へ /《萤火之森》
导演：大森贵弘（Takahiro Omori）
编剧：绿川幸（Yuki Midorikawa）
日本，2011年

人气TV动画《夏目友人帐》的导演大森贵弘将原作绿川幸最著名的短篇漫画作品《萤火之森》改编成了中篇剧场版动画（长度44分钟），在中日两国动画观众中皆引起了不小的轰动。影片故事讲述6岁小女孩竹川萤与妖怪少年"银"偶然相遇后长达数年的友谊，因为银的体质特殊，一旦被人类碰触就会烟消云散，虽然竹川萤对银愈发有好感，但两人也仅仅止于友情。在一次参加完妖怪夏日祭之后银偶然被人类触碰，赶在他身体消失前两人终于完成了期待已久的拥抱。这段友谊与离逝便成为刻骨铭心的青春伤痛。影片干净唯美，制作精良，既有妖怪传说、乡村森林等日本传统文化元素，又极好地表现了日本美学推崇的"樱花式的绚烂与凋零"，算得上是日本动画电影中难得一见的重视艺术品质的作品。（胤祥）

もし高校野球の女子マネージャーがドラッカーの「マネジメント」を読んだら /《如果高中棒球队女经理读了杜拉克的〈管理学〉》
导演：田中诚（Makoto Tanaka）
编剧：岩崎夏海（Natsumi Iwasaki）
日本，2011年

原著小说作者岩崎夏海高中时代是棒球队投手，2009年出版首部小

说即以"极高的新鲜度"成为当年超级畅销书,同时被改编为电视动画和电影,均于2011年上映。故事仍是日本少年向动漫耳熟能详的"高中棒球故事",剧情也与《棒球英豪》(タッチ)之类相差不多,唯一的不同则在于通常的团队奋斗的故事被包装上了"管理学"的外壳。对《管理学》的"误读"使得原本只能在地区选拔赛"打酱油"的球队获得团队凝聚力,并实现了突破创新,成就了最后的甲子园梦想。有关青春、奋斗、热血、承诺和友情的故事在日本永不过时,尤其是"3·11"大地震之后。本片于2011年6月4日上映,收获1057万美元票房,名列当年票房榜第60位。(胤祥)

OMG: Oh My God! /《偶滴神啊》
导演:Umesh Shukla
编剧:Umesh Shukla/Bhavesh Mandalia
印度,2012年

继《三傻》(*3 Idiots*)之后又一印度神片,在印度本土以超8亿卢比名列年度总票房排名第3。一部典型的印度电影,超富节奏感的歌舞、绚丽的色彩、小人物的悲欢。影片根据Umesh导演的话剧Kishan Vs Kanhaiyaa改编。主题也不是原创,澳大利亚有部电影《唯有告苍天》(*The man who sued God*)与之情节近似度达八成,无非就是一个遭遇不幸走投无路的男人只好起诉神的喜剧片。但这样的故事放在印度这样一个宗教国度就非常富有想象力和挑战性,它从一个白男人的个人故事转变成第三世界的现实寓言。普通的小店主坎吉即使在21世纪的印度也是个另类,不信神,对各种宗教活动嗤之以鼻。当他的店遭遇地震却被保险公司告知属于神力拒绝赔偿的时候,他决定起诉神及其人间中介——教会。在漫长的诉讼过程中,全印度的祭司与政客勾结,联合起来试图打垮他。民众最初因为他渎神都诅咒他,但随着他申诉的深入,越来越多的社会黑暗在法庭上被陈说,于是越来越多的民众开始支持他,起诉者的队伍日益壮大,索赔额度

高达40亿。不幸的是，坎吉在法庭上慷慨陈词之后中风倒地；但就在他住院的一个月中，教会出人意料地答应赔偿，并且将他塑造为新神。支持他的民众纳头便拜，成为坎吉神的信众，教会借机敛财，不出一月，"40亿就回来了"。而且为了坎吉道成肉身，他们试图杀死他。最终，坎吉虽然逃出生天，并亲手捣毁了自己的雕像，但反讽的是，这一切都是在真正的神Krishna的帮助下实现的。有"印度成龙"之称的库玛尔（Kumar）演绎了21世纪的神——高大英俊西装肌肉男。法庭被描述成一个充满威严秩序正义之所，不信神的坎吉最终还是信了神。一次小挑衅，小质疑，宝莱坞还是容许的。（滕威）

Feith 1453 /《征服者，1453》
导演：法鲁克·阿克索（Faruk Aksoy）
编剧：Atilla Engin/Irfan Saruhan
土耳其，2012年

虽然电脑特技略显拙劣，对战争的美化多少让人心生反感，但靓丽养眼的帅哥美女，宏大壮阔的战争场景，再加上经典的好莱坞流畅剪辑，所有这一切都让这部土耳其有史以来耗资最多的影片煞是好看。在《天国王朝》（*Kingdom of Heaven*、2005）之后，这类历史巨片总是显得了无新意。不过有意思的故事，却发生在影片之外。土耳其攻陷君士坦丁堡，对欧洲人来说是一个时代的陷落；而对穆斯林来说却是一段可歌可泣的辉煌历史。情感结构的不同，让这部影片在网上引起无数骂战。看来好莱坞式的电影语言，并不是总能俘获全球观众的认同。民族、宗教以及历史在世界上刻下的裂痕，仍深刻地影响着我们的生活。而耐人寻味的是，一向为加入欧盟而在国际事务中甘当欧美马前卒的土耳其，却在2012年重提这段让欧洲人永远心痛的历史。这一现象背后，究竟是土耳其脱亚入欧政策的改变，还是民族主义情绪的总爆发？（李松睿）

Hearat Shulayim /《脚注》

导演、编剧：约瑟夫·斯达（Joseph Cedar）
以色列，2011年
获第64届戛纳国际电影节最佳编剧奖，囊括2011以色列学院奖全部主要奖项。

学院中人的故事难写。人文学者更难，文献学者的故事尤难及戏剧性。但这部以色列电影将父子两代文献学家的故事讲得高潮迭起、层次丰富、进退有致。父亲，严谨方正，近乎狷介，除了在名学者巨著中的一个脚注，学问博大精深却"不着一字"；儿子，才思敏捷、著作等身，且是媒体宠儿。父子间的对峙近乎"不共戴天"。一个至高荣誉奖的颁发引爆这原本没有雷管的炸药包，故事到了"生存还是毁灭"的程度，角色的意味开始反转、丰富。影片以儿子荣进国家科学院院士的典礼开始，以父亲接受以色列国家大奖的仪式结束——现实主义叙事的老套，但影片主体却是"论文格式"的叙事结构：风趣、反讽、尖刺丛生，作者个人"关键词检索"构成了剧情在心理层面的逆转。

今日以色列，全球版图上最紧张的冲突区域之一，故事的意味也许不只是"代沟"？（戴锦华）

Black Butterflies /《黑蝶漫舞》

导演：宝拉·范·德·奥斯特（Paula van der Oest）
编剧：格里格·莱特（Greg Latter）
荷兰，2011年
获荷兰电影节最佳影片、最佳女主角、最佳剪辑奖；获荷兰金与铂电影最佳影片金奖。

荷兰女导演宝拉·范·德·奥斯特的新作，南非天才女诗人英格丽·琼克（Ingrid Jongker）的传记片。天赐良机亦难能可贵的，女性的生命体验表达便与帝国、殖民暴行的"遗赠"：南非种族隔离、冲突问题结合在一起。琼克至美而纷扬、酷烈而剧痛的诗句，同时伴着女诗人绝望而纵欲、逃亡且遭逐的生命片段，伴着"自由女性"的生命悖论：拥有一个

家，有所归属，同时拒绝监视、监禁的悲剧。有趣的，这是一个曾生活在我们真实世界上的简·爱与"阁楼上的疯女人"伯莎·梅森的合体：一个具有艺术原创力的女人，同时是一个死于疯人院的母亲的女儿，为了逃离最终冲击母亲覆辙的命运，她蹈海而亡。尽管作为电影，其结局并不完美，但20世纪的偶像纳尔逊·曼德拉在27年的铁窗生涯之后，于总统就职言说中读出琼克的诗句，仍令人体认着心的震颤。（戴锦华）

Hamilton: I nationens interesse /《汉密尔顿：国家利益》
导演：凯瑟琳·温德菲尔德（Kathrine Windfeld）
编剧：汉斯·古纳斯（Hans Gunnarsson）
瑞典，2012年

久违了的欧洲政治电影：国际黑幕、硬汉角色、多国风景、血腥、酣畅的动作段落。各种动作片商业元素一应俱全。但绝非瑞典版的《碟中谍4》（*Mission: Impossible-Ghost Protocol*）：不是"来自俄国的爱情"，而是久违了的来自美国的阴谋：财团的大买卖、政治家的利益，反恐行动与恐怖主义的"made in USA"，一如杰克/海德先生的一体两面。因而较之好莱坞，少了点数码奇观，少了些主角扮酷，多了几分冷峻、几缕苦涩，些许质询。如果说，其中"美国"再度成了反派，那么与之相应的瑞典政府与特工也并非纯洁英雄：片头字幕十足反讽，无人持有杀人执照，但处处溅血，杀人无算。即使误杀无辜，也全然无碍；至爱为自己的"本能反应"手刃，亦绝无自赎之道。英雄、反英雄，一样无家可归。（戴锦华）

The Mill and the Cross /《磨坊与十字架》
导演、编剧：莱彻·玛祖斯基（Lech Majewski）
根据艺术史学家迈克尔·弗兰西斯·吉布森（Michael Francis Gibson）的同名著作改编。
波兰、瑞典，2011年
获波兰电影节、波兰电影奖的最佳服装设计、最佳制作创意奖。

一部奇电影。画面美得不可方物,造型空间震撼精美,场景酷烈到令人窒息。带你步入一幅16世纪尼德兰画家博鲁盖尔的巨幅宗教—风俗名画《受难之路》。除了画家博鲁盖尔、他的赞助人、收藏家容和林克,影片选取画卷上十数个人物呈现其日常生活的片段,没有情节。艺术史学家由21世纪回望,那是三重时间碎片的叠加:16世纪的尼德兰,民众起义遭镇压,红衣的西班牙占领军,以血腥公堂草菅人命;画家追忆着妻子尚未痛失爱子而心死前的伊甸岁月;耶稣蒙难。此名画的奇特,正是以宗教故事控诉宗教迫害的暴行,于是耶稣行往骷髅地的场景叠加在16世纪尼德兰的风俗画上(一如彼时的绘画惯例)。最奇妙的是,电脑特技实现了以电影介质再现绘画。不仅昔日扁平的、细密的风俗画的背景叠在中心透视的电影场景背后,窗口或门外嵌着油画介质的空间,而且是光、色、造型与质感。(戴锦华)

Naşa /《黑帮教母》

导演:赫苏斯·德尔·赛罗(Jesús del Cerro)/ 维吉尔·尼古莱耶斯库(Virgil Nicolaescu)

编剧:图多尔·沃伊坎(Tudor Voican)/ 米哈尔恰·约雷尔(Mihalcea Viorel)

罗马尼亚,2011年

本片虽由"罗马尼亚新浪潮"的重要编剧图多尔·沃伊坎和主要男演员德拉戈斯·布库尔(Dragoş Bucur)参与,却并不能名列于从内容到形式都极为独特,或者说颇为套路的"罗马尼亚新浪潮"之列,而是代表了如今东欧商业电影仅存的两种取向之一:家庭喜剧(另一类是历史巨片)。影片讲述流浪儿兄妹在废弃的房屋发现一本日记,哥哥为了哄妹妹开心,以自己为主角,编织了一个极为夸张的故事。在这个故事中,美国妈妈为了拯救自己的罗马尼亚丈夫,组织了一个"家庭黑帮"并自封教母,斗败了当地的黑手党。占据影片三分之二的英语对白,以及成为行动主体的漂亮性感的"金发女郎",以及显而易见的政治寓言式的故事皆出自一个罗马尼亚流浪儿的想象,这是何其有趣的后冷战图解。只是影片在形式自反

的同时又试图做成纯粹的娱乐片，从形式到内容无不模仿好莱坞，其结果只能是票房不错，评价不高。本片虽然在2011年罗马尼亚票房榜上名列54位，但仍是当年的国产片票房冠军。（胤祥）

Cesare deve morire /《恺撒必须死》

导演、编剧：保罗·塔维亚尼（Paolo Taviani）/ 维托里奥·塔维亚尼（Vittorio Taviani）

根据莎士比亚历史剧《裘里斯·恺撒》改编

意大利，2012年

获62届柏林电影节金熊奖，2012年意大利大卫奖最佳影片，最佳导演、最佳制片，最佳音响效果。

年逾八旬的塔维亚尼兄弟再度出手，成就了2012年莎剧光影转世的又一幕。这一次，亮点所在，不是莎士比亚的现代阐释，不是黑白、彩色影像的混用、黑白主体所造就的"历史氛围"，而是剧情空间设置为一次狱中戏剧工作坊，台上的演员清一色是监狱在押的重刑犯：黑手党、谋杀罪、毒贩……真正的舞台或曰彩排厅便设在监狱。除却片头、片尾的剧场舞台/影片的彩色段落，这便装排练的场景渐次累积出莎剧的饱满。或许最为精彩的是森严、逼仄的狱中空间与戏剧场景组合出的不无怪诞与反讽的张力；你始终在分辨：是成功的狱中戏剧工作坊在成就着美育/询唤/规训的功效，还是《裘里斯·恺撒》中的挺身抗暴最终唤起了一场囚犯哗变。当然，结局表明：是前者，而非后者。已广为引用的影片独白，"自从遇见了艺术，才发现了真正的牢房"，似乎提示着一个未完成的质询：今日莎剧或广义的艺术的社会功能究竟何在？（戴锦华）——孙柏长文

Habemus Papam /《教皇诞生》

导演：南尼·莫瑞蒂

编剧：南尼·莫瑞蒂（Nanni Moretti）/ 弗朗西斯科·佩克洛（Francesco Piccolo）/ 菲德丽卡·旁特里默里（Federica Pontremoli）

意大利，2011年

入围64届戛纳国际电影节主竞赛单元，获意大利大卫奖最佳男主角（米歇尔·皮寇利），意大利金球奖最佳影片

的确,正是相较于同年的《人与神》(*Of Gods and Men*),导演南尼·莫瑞蒂仍扮演着一只"牛虻"式的角色:这幕遴选教皇、登基大典的全球盛事,被他铺排成了一部不无辛辣的讽刺喜剧,其中不乏令人开怀、展颜的时刻。导演一再声称:无关宗教,只是关于"一个人无法满足人们对他的期待"。事实上,影片有着宗教/梵蒂冈政治的讽刺喜剧与个人/"无妄"当选教皇的梅尔维尔主教的心理悲剧。如果说,新选教皇出逃的段落,成就了全球红衣主教排球联赛的爆笑场景,且有导演亲自出演的精神分析医生自命教练、裁判;但梅尔维尔的漫游则围绕着一幕戏中戏、契科夫的《海鸥》的排练和演出。于是,不仅是展示梅尔威尔生命的真正创伤所在——一个被挫伤的、却不曾褪色的舞台梦;而且是一份阐释:契科夫剧作中那遭废弃的人生,那份自欺成为对梦想与逃离的自我践踏。米歇尔·皮寇利以82岁高龄再现巨星风采。(戴锦华)

Terraferma /《内陆》
导演、编剧:艾曼纽尔·克里亚勒斯(Emanuele Crialese)
意大利/法国,2011年
获68届威尼斯国际电影节评委会特别奖,联合国儿童基金会奖。

意大利外海的利诺萨岛,隔海遥望非洲大陆,因而承受着非法移民潮的第一击。小岛渔村,全球化时代的寻常景色:人越来越多,鱼越来越少。于是人们迁往内陆,或转而盘起内陆游客的生意。一个老主题:善恶一念间;一种且旧亦新之情势:良知与传统面对着日渐严苛与非人的法律。人道主义的肤色疆域:海上求生之人必须无条件相助相救,但见到黑肤色便必须任其生死。导演艾曼纽尔·克里亚勒斯暂时搁置了他对意大利移民之美国梦的关注,转而瞩目底层/非法移民对欧洲大陆、首先是意大利的冲击。移民问题,非法移民的非人境况,事实上今日世界灾难的"启示录诸骑士"之一。片头那如水母般梦幻展开的渔网,故事中那仙境般的珊瑚海底散落的、非法移民的身份证件和杂物,结尾处夜海波浪中、不知驶往何处的一艘渔船。诗意现实主义骑马归来?(戴锦华)

L'Ordre et la morale /《秩序和道德》
导演、编剧：马修·卡索维茨（Mathieu Kassovitz）
法国，2011年

又一部马修·卡索维茨自编自导自演的法国艺术电影。根据1988年发生在（法属）新喀里多尼亚的一场人质危机之真实事件改编。从容、疏离的呈现间充满着张力与情感。叙述的结构方式、镜头语言的细腻与原创，令观影不无惊喜。看似平淡的纪录性事件，一个似乎早已过时的主题：殖民主义暴行及反抗，事实上涉及了现代政治的真意，民主/独裁、左翼/右翼在"后冷战"年代的暧昧分野，资源及第三世界的位置。当然，远为现实而真切的，在后911年代，举重若轻地打开了恐怖主义意识形态的暗箱，令人们得以一见"恐怖分子"的真颜。和想象中演员电影甚不相同，这是又一次孤独而执拗的抵抗，一个对艺术电影应有的角色与功能的重申和坚持。遥遥地，我投以注目礼。（戴锦华）

La fée /《仙女》
导演、编剧：菲欧娜·戈登（Fiona Gordon）/多米尼克·阿贝尔（Dominique Abel）/布鲁诺·罗米（Bruno Romy）
法国，2011年

很法国——不是极度优雅繁复的那个，而是有几分泼皮、残忍、搞笑、间或动情的那个。绝非人见人爱。菲欧娜·戈登、多米尼克·阿贝尔这对夫妻档（编导栏上加一个布鲁诺·罗米）再度包打天下：自编、自导、自演，两人丑陋而生动，滑稽而默契，简单到笨拙，天真到亲和。高度风格化：有一点哑剧、许多杂耍、假定性到了非电影，但忽而有电影童年的纯真无邪。和昔日的大篷车、杂耍班一样，影片很底层：小旅社的夜间守门人、无疑是无家可归的带狗男人、来自非洲的非法移民、几乎失明

的小咖啡馆老板，周围是店员、保安、巡警……仙女和"三个愿望"。始终想不出的"第三个愿望"，仙女的回应："慢慢来"——即使警察、疯人院的看护、商店保安紧追在身后。不错，底层——活着，有爱。（戴锦华）

Cosmopolis /《大都市》
导演、编剧：大卫·柯南伯格（David Cronenberg）
根据唐·德里罗（Don DeLillo）同名小说改编
法国/加拿大/葡萄牙/意大利，2012年
入围第65届戛纳国际电影节主竞赛单元

　　一个28岁的亿万富翁，一辆加长版的豪华白色房车。主人公忽发奇想的念头，穿过纽约城去另一端贫民窟理发。城市正陷于焦灼、沸腾与崩溃之中：总统到访令交通瘫痪，继而加上了一位黑人饶舌巨星的环城葬礼，其后迸发了无政府主义者的抗议游行。不断有消息传来：暴乱即将发生，刺客正潜伏在某处……但主人公执意前行。一天之间，炒作人民币的巨额投机已令超级富豪破产。于是，一个阻塞在大都会人流与威胁中的太空舱，一夜飓风将临之海面上的奢靡游艇充当了影片的主场景。车内外变换或往返的访客滔滔不绝地申明着理论、"真理"、信息，或只是口唇期/谵妄症。毫无疑问，这是一则寓言，一则末日迫近的寓言。较之《危险疗法》（*A Dangerous Method*），这次，大卫·柯南伯格似乎回归荒诞或迷幻，间或令人依稀怀念《资产者的隐秘魅力》（是《资产阶级的审慎魅力》[*Le charme discret de la bourgeoisie*]？）。但导演绝然否认影片与资产者/富人、资本主义有关；据说只是关乎"个人"。或许，这才是症候或绝路：你甚至不再有布尔乔亚的外部以书写其末日。于是，便真的只有谵妄。（戴锦华）

Carnage /《杀戮》
导演、编剧：罗曼·波兰斯基（Roman Polanski）
根据法国剧作家雅丝米娜·雷札（Yasmina Reza）的舞台剧
《杀戮之神》（*The God of Carnage*）改编
法国/德国/波兰，2011年
获威尼斯国际电影节主竞赛单元、威尼斯电影节小金狮奖；
获波士顿影评圈最佳群像奖；获法国恺撒奖最佳改编剧本

罗曼·波兰斯基果然宝刀未老。79分钟长度的影片，除却片头字幕2分30秒和片尾字幕的4分钟街头外景之外，全部发生自纽约一个中产之家的公寓客厅之中，四个人物，两对中产夫妻为了孩子们的一场流血纠纷而虚与委蛇、唇枪舌剑、真相泄露、丑态百出。令人击节，时感窒息，几欲作呕。不是一般意义上的市井众生相，而是密闭的房门、光鲜的衣着、社会的礼仪背后，中产社群生活的琐屑、伪善、平庸，乃至龌龊，在这个日常生活的小裂隙间暴露无遗。四个实力派演员将戏飙到了极致。但不是一部成功的法国话剧的舞台纪录片，局促单调的空间中，波兰斯基将场面调度和剪辑挥洒到了华彩。许久不曾经验，银幕时间与事件时间的实时同步。当伍迪·艾伦（Woody Allen）对中产阶级的调侃已温顺而褪色，波兰斯基的锋芒却愈老弥坚。（戴锦华）

Poulet aux prunes /《梅子鸡之味》
导演、编剧：文森特·帕兰德（Vincent Paronnaud）/玛嘉·莎塔琵（Marjane Satrapi）
法国/德国，2011年
入围68届威尼斯国际电影节主竞赛单元，获都柏林国际电影节评委会特别奖

伊朗裔的漫画家、导演玛嘉·莎塔琵继全球喝彩的卡通《我在伊朗长大》（Persepolis，2007）之后，又一次联手文森特·帕兰德，推出了真人导演《梅子鸡之味》。再次改编自莎塔琵的同名绘本，还是来自真实的家族故事：一个因爱琴被毁，决定了此一生的小提琴家生命的最后八天。活动在绘本空间中的演员真身，漫画式的奇异角度与构图，幽暗且诗意的布光，不用说：凄美的音乐。艺术家与音乐，天鹅之死与死神，永恒、未曾圆满的爱情与"生命的叹息"，奇异的德黑兰老城，神秘而近乎乌有之乡的学艺所，由滑稽、荒唐到忧伤、凄怆。再加上古灵精怪的混搭：惟妙惟肖地戏仿20世纪50年代美国肥皂剧的段落，剧场舞台式的苏格拉底之死，"萨马拉之约"的纯粹卡通场景。奇特、别致、完满。无关历史，无关政治，甚至，无关地域；只是"艺术家的孤芳自赏"。数码时代的一个美妙

的氢气球。（戴锦华）

Elles/ 她们

导演：玛高扎塔·施莫夫兹卡（Malgorzata Szumowska）
编剧：玛高扎塔·施莫夫兹卡/蒂内·贝兹科（Tine Byrckel）
法国/波兰/德国，2012年
入围2012年柏林国际电影节全景单元

 毕业于著名的波兰洛兹电影学院的女导演施莫夫兹卡自成名作《快乐的人》（*Szczęsliwy człowiek*，2001）以来获得了广泛关注，不仅参与拍摄集锦片《欧洲二十五面体》（*Visions of Europe*，2004），而且在此后的创作中都获得了国际投资。《她们》是她的第四部电影长片，由法国著名影星茱丽叶·比诺什出演。影片中比诺什扮演的巴黎女记者安娜在采访两位卖淫的女大学生的过程中，逐渐在平庸的生活中寻回了自我。本片基本上是一部有关阶级和性别的"论文电影"：两位女大学生，一位是波兰到法国的留学生，一位来自法国底层；而她们的卖淫行为除了为生计所迫的因素之外，更是一种颇富女性主义的对身体的解放。这也是安娜在对她们进行深入采访中逐渐意识到自己中产阶级的保守道德观念，并以自己解放了的想象力寻获某种"自由"（结尾处比诺什的主观长镜头）。影片的视听语言颇为风格化，在对叙述行为的表现过程中进行了大量的留白和省略。不过，导演所做的仅仅是将这个看似道学的社会问题逐步"正常化"，集中在两性权力关系上，并未更深入地探讨结构性的成因，影片的反思有力同时也有限。（胤祥）

Les bien-aimés / 《被爱的人》

导演、编剧：克里斯托弗·奥诺雷（Christophe Honoré）
法国，2011年

《被爱的人》虽然唱段不多，但仍可以看做是雅克·德米式的"香颂电影/法式歌舞片"风格的最新版本。克里斯托弗·奥诺雷在这部影片中的野心很大，故事讲述母女两代人的爱情与生命，影片分为五个段落，从20世纪60年代一直讲到"后911"。60年代少女玛德琳在偶然情况下做了妓女，却在接客的时候遇到了一生的真爱——来自捷克斯洛伐克的进修医生贾洛米尔。两人在布拉格的平静生活被"布拉格之春"所打破，玛德琳带着女儿薇拉回到法国并改嫁，但此后她的一生都与贾洛米尔纠缠不清。女儿薇拉则爱上了同性恋兼艾滋病感染者亨德森，在得不到他的爱情后选择了结束自己的生命。影片明星云集，凯瑟琳·德纳芙与基娅拉·马斯特洛亚尼扮演母女二人，而父亲则由著名捷克导演米洛什·福尔曼扮演。影片通过叙事勾勒了一副颇有意味的历史图景，将60年代的反文化运动与70年代的保守主义、90年代的"后冷战"与911及之后的历史联系起来，并将人物直接置于"布拉格之春"与911的场景之中。影片中的女性命运为大历史所裹挟，她们虽然爱上了十足意味的"他者"，却完全地拥有独立的选择权利。影片的结尾颇具"'后冷战'之后"的悼亡意味，而影片历史叙事的方式，尤其对被压抑的叙述的复现却是近年来法国影片中值得注意的一种明确倾向。（胤祥）

Love and Bruises /《花》
导演：娄烨
编剧：刘捷
法国，2011年
入围2011年威尼斯国际电影节"威尼斯日"单元

娄烨再度被禁止在大陆拍摄电影后完成的法国电影，影片改编自旅法女作家刘捷的同名小说。追随自己恋人义无反顾赴法留学的北电女教师花，在巴黎与阿拉伯裔工人马蒂欧相恋，在一番挣扎和失落后终于决定回到北京，"不较劲了"。与原作相比，影片几乎删去了所有物质层面的"情节"，只留下了精神层面的"故事"，或者说"爱情"。然而在娄烨招牌式

的手持摄影、低照度布光、虚焦和跳切中，这个充满了情欲的故事中的男性—女性、中国—西方、知识分子—劳动人民的种种对立关系，仍在讲述娄烨式的理想与现实对立的主题。娄烨的视听处理使得北京在影片中被极度陌生化，与巴黎并无差别：这意味着花这样的人物如今已经无路可逃。这一次，幻灭感尤为强烈。（胤祥）

Or noir /《黑金》
导演：让-雅克·阿诺（Jean-Jacques Annaud）
编剧：让-雅克·阿诺/门诺·迈依杰斯（Menno Meyjes）/汉斯·鲁斯克（Hans Ruesch）/阿兰·高德（Alain Godard）
法国/意大利/卡塔尔/突尼斯，2012年

热衷异国风情的法国导演让-雅克·阿诺这次目光聚焦阿拉伯世界，讲述了阿联酋在"一个国家的诞生"之时围绕石油开发与部族战争的一段英雄传奇。影片手笔颇大，堪比好莱坞史诗片，对大场面的处理让人想起《阿拉伯的劳伦斯》(*Lawrence of Arabia*)。故事的主人公奥达王子在生父与养父间经历了一个"认贼作父又指父为贼"的纠结过程，同时从身体羸弱的书呆子成长为一呼万应的英雄，率领死囚部队战胜装备了坦克和飞机的现代化部队，最终完成了阿拉伯的统一。其间又颇为异国情调地简单讨论了伊斯兰教义（比如根据《古兰经》，石油应该被开发利用么？可以用西方药物治病么？），同时却也在尝试回答关于传统与现代、保守与改革、文明与野蛮、阿拉伯与西方等大问题。虽然面对看似不可战胜大资本而艰难获胜的奥达王子是一个拥有极强信念的人，但更重要的是，他拥有智慧，而且是一个接受了现代文明洗礼的知识分子。最终他也顺应历史潮流，与西方合作，使得国家加入了全球化进程——不过是以谈判者的角色。在"阿拉伯之春"成为全球焦点的时候，这样的影片选题确实用心良苦。只是在阿拉伯沙漠里，出演这个阿拉伯故事的主要演员却来自法国、西班牙、英国、印度等国家，他们讲着的口音各异的英语已经说明，这个故事大致又是一次东方主义的奇观呈现。（胤祥）

Blackthorn /《黑荆棘》
导演：马特奥·希尔（Mateo Gil）
编剧：米格尔·巴罗（Miguel Barros）
西班牙/美国/玻利维亚/法国，2011年
获西班牙戈雅奖最佳摄影、最佳服装设计、最佳制作设计、最佳制作监督；获西班牙图里亚导演新人奖

好莱坞的西部/警匪片名作《虎豹小霸王》(*Butch Cassidy and the Sundance Kid*、1969）后传或曰续集。几乎是文化全球化的极佳例证：一个西班牙的新导演制作了好莱坞名片的续集，四国合拍，早已式微的美国电影类型——西部片的完整重现：兄弟之情、盗亦有道、刀口舔血，苍凉悲慨。但真正的主角却是玻利维亚壮阔的景观：高原，戈壁，小镇，乌尤尼盐滩……欧洲电影的道路/旅人主题取代了西部片之关山飞渡的追逐蒙太奇段落。当然，不再是"杀人红番"，而是为生存与权益抗争的印第安原住民。不再是法外执法，而是对正义底线的执守。逆转的结局：究竟是向美国侠盗致敬（或又一次的向胶片电影时代敬礼或致哀），还是为西班牙殖民者赎罪？（戴锦华）

Romeos /《罗密欧们》
导演、编剧：萨宾纳·贝尔纳迪（Sabine Bernardi）
德国，2011年
获火奴鲁鲁彩虹电影节最佳影片奖

一部小成本的同志电影。一个爱情故事。罗密欧与朱丽叶？不。罗密欧与罗密欧？也许。故事的亮点，在于主人公的性别身份：一个正在完成变性为男人过程中的女孩，即将面临最后的手术，却阴差阳错地与一个男人坠入情网。于是引发了多重错认和迷惘：那男人是一个变性人理想的未来镜像？一份男同志恋情？还是一个关于直男/直女之恋的提示？你是否接受一个男性自认的生理上的女人？或是一个变性人？不同于1999年的《男孩别哭》(*Boys Don't Cry*)，这不是一个青春残酷、人间暴虐的故

事，而是一部带几分苦涩的爱情喜剧。只是主人公的性别身份有待、或无需确认。（戴锦华）

4 Tage im Mai /《五月的四天》
导演、编剧：阿奇姆·冯·波瑞斯（Achim von Borries）
德国/俄罗斯/乌克兰，2011年
获俄国维堡电影节评委会勇气与人道主义特别奖

 1945年，第三帝国彻底陷落前的最后四天。一个拒绝接受战败的13岁的德国少年，他所目击、身历的故事。一位睿智、耿介的苏军中尉带领的、只有8个士兵的小分队，驻扎在旧俄男爵夫人管理的孤儿院，对峙着视野所及的海岸线上身心俱疲、停止作战的80名德军。德国宣布无条件投降后的一场战役，却是敌我阵容的陡变。痛失爱子的苏联父亲与双亲俱无的德国孤儿；苏军的青年钢琴家与德国少女。改编自真人实事的战争情节剧。影片的制片人、主演——苏军中尉"龙"的扮演者阿列克谢·古斯可夫（Aleksei Guskov）根据一则俄国史学界有争议的二战轶事撰写了剧本，德国儿童电影的导演冯·波瑞斯接受并添加了少年彼得的角色，将其改写为一个德国视点中的故事。影片从容不迫，娓娓道来，老生常谈却令人动容。只是："后冷战"叙事逻辑的颠覆？还是加固？二战的胜败与冷战的胜败如何在反转间反转？影片动人而可疑。（戴锦华）

Perfect Scense /《完美感觉》
导演：大卫·马肯兹（David Mackenzie）
编剧：金姆·阿肯森（Kim Fupz Aakeson）
德国/英国/瑞典/丹麦，2011年
获爱丁堡国际电影节最佳影片奖

 一则颇有创意的精巧之作，颇为温婉而华丽的末世寓言。可称为"爱在瘟疫蔓延时"，或末日爱情故事。影片触碰着"后冷战"之后仅存的叙事与世界的柔软和痛感之处：爱情、死亡与末日的崩溃与毁灭。灾难如此

开始:在世界各地,不同的人、在不同的时刻突然被万念俱灰之感攫住,当绝望飘散时,嗅觉消失了。不久之后,人们突然被死亡恐惧袭击,在疯狂地饥饿感间暴食,而后,味觉消失了⋯⋯直到视觉,直到永恒的黑暗。没有前兆,亦没有预案。此间,一对普通的都市男女相遇,尝试在彼此的缠绵和依偎中面对崩溃,等待终结。或许,有趣之处在于,不仅瘟疫的发生过程犹如个体生命衰老、死亡过程的降格拍摄/放映,而且在于影片所结构的人们面对灾难的态度,尽可能快地无视、遗忘它,将生活再度正常化。这究竟是人类生命的坚韧,还是我们时代的症候:无视灾难,因为已认定无可救赎;饥渴爱情,因为那是个人唯一可能获取的微型奇迹?(戴锦华)

W ciemności /《黑暗弥漫》
导演:阿格涅丝卡·霍兰(Agnieszka Holland)
编剧:大卫·F. 沙穆(David F. Shamoon)/罗伯特·马歇尔(Robert Marshall)
德国/波兰/加拿大,2011年
获2012年奥斯卡最佳外语片提名

《黑暗弥漫》讲述二战德国占领期间,波兰华沙的下水道工人波德克从小偷和勒索者逐渐变成犹太人的保护者的故事。影片的主角波德克身上具备一切市民阶级的"平庸的邪恶"与"卑微的善良"并存的品质,他行窃和勒索无非是为了在乱世中求一份安逸的生活,而德军的暴行也激活了他内心里崇高的宗教精神。霍兰力图在影片中消解传统二战电影中纳粹—犹太人的二元对立关系,力图在波兰人、德国人、犹太人、乌克兰人之间的复杂关系中描绘矛盾和暧昧的人物。本片恰好可以作为对1957年瓦伊达(安德烈·瓦依达[Andrzej Wajda])导演的"战争三部曲"的第二部《下水道》(Kanał)的一次重写和一次有趣的补充。在摄影、照明技术有了长足进步的今天,在《下水道》式的社会主义现实主义叙事已经失效的波兰,这个人道主义的故事被赋予了浓厚的宗教意味,而大量使用的长焦镜头增强了人物表现力的同时,也在某种程度上压缩了历史场景的纵深感。影

片中的救赎力量也不再由苏联红军或者波兰地下抵抗力量所占据,甚至救赎的时刻也不再是二战盟军胜利,而被表述为一场《圣经》式的大洪水的退去。而影片的结尾字幕也颇具东欧电影特色地介绍了波德克在社会主义时期的悲惨遭遇。虽然影片试图建立一种更符合全球市场的普世价值的叙述,但它仍揭示出了某些被主流叙述压抑的话语,这大约是当下东欧大制作电影的某种共同趋向。(胤祥)

Hodejegerne /《猎头游戏》
导演:莫腾·泰杜姆(Morten Tyldum)
编剧:拉斯·古梅斯塔(Lars Gudmestad)/乌尔夫·里伯格
　　　(Ulf Ryberg)
根据约·奈斯博(Jo Nesbø)同名小说改编
挪威/德国,2011年
获2011年挪威阿曼达电影奖观众票选最佳影片

又一部颇为出彩的北欧犯罪/动作片。一个在浑然不觉中落入黑幕、绝处求生的故事。只是在主角光鲜亮丽的白领生涯下面,是一个艺术品窃贼,或曰雅贼的秘密行当。一个看似黑吃黑或横刀夺妻的故事,渐次演变为未知阴谋。险象环生、高潮迭起,忽而惊天逆转。说不上天衣无缝,倒也别有匠意。主人公身高1.68米的自卑情结,为叙事提供了几分心理意趣。北欧犯罪片的不同,在于至为黑暗邪恶的力量始终来自体制之内,而非其外的幽冥;这一次,是金融海啸风雨飘摇之中跨国公司的求生之举,不惜以无数尸体与鲜血铺路。(戴锦华)

En kongelig affære/《皇室风流史》
导演:尼古拉哈·阿瑟(Nikolaj Arcel)
编剧:尼古拉哈·阿瑟/拉斯莫斯·海斯特贝格(Rasmus
　　　Heisterberg)/查缺(Bodil Steensen-Leth)
丹麦,2012年
获2012柏林电影节最佳编剧、最佳男主角

乱爱+宫斗,皇室历史一直是欧洲艺术的叙事源泉,以此为主题的影

视作品也数不胜数。前有获过戛纳和恺撒奖的经典电影《玛戈皇后》(*La reine Margot*,1994),近有风靡全球的电视剧《都铎王朝》(*The Tudors*,2007—2010),《皇室风流史》从制作、影像、演员等诸多主要方面都未能超越。但仍值得一看,是因为关涉了启蒙运动在丹麦的影响,不是无爱的王室联姻+王后与宫外人偷情+事情败露男女主角悲惨结局这些俗套的丹麦重演,将王后与国王私人医生的爱情置于共同的启蒙理想而并非单纯的情欲基础上,最终即便隐秘的爱情被曝光,相爱的男女纷纷死去,所有改革被废止,曾被伏尔泰赞美过的丹麦一夜重回中世纪。但启蒙理想并未断绝,王后凭借遗书将之传递给自己的儿子。后者16岁发动政变,摄政丹麦,恢复了医生与母亲生前的全部改革。作为一部历史片,影片保持了高度的克制与客观,对王后与医生也并未一味讴歌,并未回避他们爱情以及政治行为自身的问题。但高调结尾于弗雷德里克六世执政的半个多世纪,好像忘记了这位统治者晚年的独裁与保守。为启蒙运动立碑树传,本来就是欧洲文化的主旋律,显然并非一部反思之作。(滕威)

Iron Sky /《钢铁苍穹》
导演:季莫·沃伦索拉(Timo Vuorensola)
编剧:Johanna Sinisalo/Michael Kalesniko/Jarmo Puskala
芬兰/德国/澳大利亚,2012年

1979年出生的年轻芬兰导演季莫·沃伦索拉是一位科幻迷,他在学生时代于2005年拍摄的喜剧片《星际迷航:皮尔金时代》是在互联网上大获成功的戏仿作品(可以归入fans making/ slash/同人文的分析序列)。讲述2018年月亮北美的纳粹部队反攻地球的《钢铁苍穹》是他首部商业电影。作为小成本科幻喜剧片,本片也广泛地使用了他此前作品中的戏仿、挪用、文本拼贴等后现代电影技巧。对"政治宣传"讨论成了影片文本的亮点:纳粹月球部队将着卓别林的《大独裁者》经过剪辑,作为对希特勒的正面歌颂而对孩子们进行教育;而美国女总统及其女顾问使用希特勒式的语言进行富有煽动性的竞选演讲,在(处于经济危机之中的)美国民众中获得了极

为热烈的支持。如果说月球背面的纳粹基地正是金融海啸之后，潜伏在资本主义内部的幽灵的梦魇式的表征，那么影片通过喜剧的方式对其进行的象征式的祛除不其然地暴露了这一真实存在的困境。这部影片也因此具备了某种对当下资本主义经济危机与纳粹主义复兴的反思力度。（胤祥）

360 /《圆舞360》

导演：费尔南多·梅里尔斯（Fernando Meirelles）
编剧：皮特·摩根（Peter Morgan）
英国/奥地利/法国/巴西，2011年
入围伦敦电影节主竞赛单元

《上帝之城》（*Cidade de Deus*，2002）的导演费尔南多·梅里尔斯的新作。奥地利剧作家亚瑟·施尼茨勒（Arthur Schnitzler）的《轮舞》的又一次电影改编，准确地说，是又一次在其灵感激励下产生的电影作品。再一次，一位非西方的——巴西导演改编并执导了欧洲名作。欧洲多国联合制片，欧洲多国（包括俄国）巨星荟萃，"轮舞"场景分布欧美各大城市，剧情对白覆盖了几乎所有重要的欧洲语种。片名曰"360"，暗示着导演的野心：全球化时代的"全景"艺术。原作《轮舞》所涉及的爱情、婚姻、性、家庭，此时被添加了当下的元素：移民，尤其是前社会主义国家级第三世界朝向西欧北美的移民及跨文化差异。大量的都市街景与空间，手持摄影机的跟拍长镜头，赋予了影片舒缓、淡泊，略带忧伤的基调和韵律。"选择"的故事，鲜有悲怆与痛感，相反带几分节制、自律，尽管并无说教。似乎是，当布尔乔亚的世界及逻辑已别无他选之时，个人的选择便只能苍白而寡淡。（戴锦华）

The Angels' Share /《天使的一份》

导演：肯·洛奇（Ken Loach）
编剧：保罗·拉弗蒂（Paul Laverty）
英国/法国/意大利/比利时，2012年
第65届戛纳国际电影节评委会大奖、圣塞巴斯蒂安国际电影节观众票选最佳欧洲电影

肯·洛奇的确愈老弥坚。又一部清爽、平实的现实主义作品。依然底层，依然小人物，依旧素描式的坚实而简洁的笔调，依然清醒、有选择而无伤害的"犯罪"。无需悲悯，绝不俯瞰。获救或幸存，不寄望于外力；生活或艰辛，不诉诸阴郁或绝望。一个屡教不改的少年犯，一群被罚社区服务的小混混，一个深谙威士忌魔力的老社工，相濡以沫却没有任何戏剧性奇迹。只是些许幽默，几分狡黠，若干期待，加上一部威士忌品尝外传。淡淡地，诙谐地，通篇苏格兰方言的"三字经"，满眼边缘人的生活细节，却如此的昂扬而充满活力。没有任何说教，有的只是希望的空间。（戴锦华）

A Dangerous Method /《危险疗法》
导演：大卫·柯南伯格（David Cronenberg）
编剧：克里斯托弗·汉普顿（Christopher Hampton）
英国/德国/加拿大/瑞士，2011年
入围68届威尼斯电影节主竞赛单元

一向"很黄很暴力""很弗洛伊德"的怪诞鬼才大卫·柯南伯格这次拍了弗洛伊德。准确地说，是荣格、弗洛伊德与萨宾娜·斯皮勒林的故事。一部精神分析学派的秘史。但弗洛伊德与荣格的分道扬镳，原本是分裂、分裂再分裂的精神分析学派史上是最重大的事件之一。弗洛伊德与荣格之间的父子情结、弑父、杀子冲动，再加上充满受虐、恋父幻想、歇斯底里症的萨宾纳·斯皮勒林穿行其间，其中的戏眼与张力已昭然肆意。但柯南伯格和汉普顿的叙事，平铺直叙，中规中矩，行云流水却乏善可陈。原本不期待一部电影表现两位思想巨人间智慧撞击，但甚至心理剧目的层次亦告阙如。相反，代之以琐屑的"现实主义"细节。甚或荣格与萨宾纳之间"S/M"的"奸情"场景，也毫无情感或情欲的饱满。甚至尾声处，荣格关于世界大战的启示录之梦的告白也在小儿女状的絮语间苍白乏味。莫非，廉颇老矣？莫非今日世界，真的只有剩下了荣格的自嘲："俗气而自大的布尔乔亚小市民？"（戴锦华）

Tinker, Tailor, Soldier, Spy / 锅匠，裁缝，士兵，间谍

导演：托马斯·阿尔弗莱德森（Tomas Alfredson）
编剧：约翰·勒·卡雷（John le Carré）/ 布里奇·奥康纳（Bridget O'Connor）/彼得·斯特劳汉（Peter Straughan）
英国/法国/德国，2011年
入围68届威尼斯电影节主竞赛单元，获英国电影与电视艺术学院奖之杰出英国电影奖、最佳改编剧本奖

一部名副其实的欧洲佳作。英法德合拍，因《生人勿进》（*Let the Right One In*）而蜚声影坛的瑞典导演执导。勒·卡雷出版于1974年经典冷战/硬汉/间谍名作的新世纪版。没有好莱坞式的奇观或动作场景，没有刑讯逼供的"S/M"噱头，没有光鲜亮丽的角色扮相。只有英国超强演技派大佬云集。隐忍、隽永，声色不露却暗流汹涌，杀机四伏。开篇伊始，冷战氤氲已扑面而至：风声鹤唳，草木皆兵，敌友莫识。一如《美国往事》（*Once Upon a Time in America*，1984）——义薄云天的兄弟情义与背叛故事的至痛撕扯；只是场景转至伦敦园场（/马戏团），冷战时期英国情报机构高层锄奸。演技已臻化境的加里·奥德曼（Cary Oldman）饰演的史迈利将众多的人物、繁杂的线索天衣无缝的交织在一起。其中史迈利回忆苏联谍报主帅卡拉，面对一张空椅的独角戏可谓华彩；结局时分不动声色的深爱大恨，荡气回肠。及至终了，仍有余音绕梁之感。当然，冷战胜利者的故事，但幸而尚无那份廉价的自得。（戴锦华）

Trishna / 《特莉萨娜》

导演、编剧：迈克尔·温特伯顿（Michael Winterbottom）
根据托马斯·哈代的《德伯家的苔丝》改编
英国，瑞典，2012年

原以为波兰斯基+娜塔莎·金斯基（Nastassja Kinski）版的、凄美迷人的《苔丝姑娘》（1979）应是托马斯·哈代这部名作改编的绝响。但苔丝——这个纯洁、美丽、来自19世纪英国乡村的少女的悲剧却继续在银幕/

荧屏上转世重演,一如穿越永恒的地狱之火。若干版本之后,富于社会批判性的英国"争议导演"迈克尔·温特伯顿再一次将它搬上了大银幕。奇特而贴切地,这一次,"苔丝""转世"在印度的拉贾斯坦邦,一个农村穷困家庭的长女特莉萨娜。不再是19世纪小说的三角恋,在英国接受教育的富家子,兼任了诱奸者、恋人与主子的三重角色,或曰影片从容累积和变奏的三部曲。冷峻、舒缓、沉重而隐痛,甚至无关偏见、法律与道德。只是赤裸、酷烈的阶级现实。或许并非偶然,对《暮光之城》的厌恶:暗街上穷家少女遭恶意骚扰,富有的摩托车骑士及时救助,却只为把她带往更暗处占有。不是"第三世界"滞后在"19世纪",而是全球资本主义原本不曾将世界带向进步。(戴锦华)

The Best Exotic Marigold Hotel /《涉外大饭店》
导演:约翰·麦登(John Madden)
编剧:黛博拉·莫盖茨(Deborah Moggach)/欧·帕克(Ol Parker)
英国,2011年

温馨可人的小品类电影。一群英国老人的印度之旅。然而,不是大卫·里恩(David Lean)《印度之行》(*A Passage to India*,1984),而是一群无力承担昂贵的英国生存的老人,为一则网络广告所吸引,尝试将自己"外包"给印度小城的"金盏花大酒店",以度天年。于是,在实则破败失修的印度老屋中——处处是看得见风景的房间:不过那是熙熙攘攘的第三世界日常生活的风景,他们与年轻的印度店主一起上演了一幕枝桠横生、妙趣盈盈的趣剧。满眼的英国老戏骨已足堪一观:玛吉·史密斯(Maggie Smith)、朱迪·丹奇(Judi Dench)、汤姆·威尔金森(Tom Wilkinson)、比尔·奈伊(Bill Nighy)……英伦韵味混搭了宝莱坞爱情故事。

意味深长的是,不是殖民、后殖民的大和解,而是全球化时代的等级倾覆、重组与清晰:富国与穷国,同时是无处不在的富人与穷人。于是

逆向的《黑暗之心》(*Hearts of Darkness: A Filmmaker's Apocalypse*，1991)旅程再次反转：在发达国家跌入边缘的人们，或许仍可以在发展中国家的"奋斗"进程中重获位置。（戴锦华）

Shame /《羞耻》
导演：史蒂夫·麦奎因（Steve McQueen）
编剧：史蒂夫·麦奎因/艾比·摩根（Abi Morgan）
英国，2011年
获68届威尼斯电影节最佳男演员奖，英国独立电影奖最佳独立电影、最佳导演、最佳编剧、最佳男演员、最佳女配角奖。

继2008年那部凝重而强悍的《饥饿》之后，英国视觉艺术家、新晋电影导演史蒂夫·麦奎因与迈克尔·法斯宾德再度联手。场景大变，主题迥异，但无疑是暮色沉沉的欧洲艺术电影中难得一遇的又一记重拳。尽管凯瑞·穆里根的表演可圈可点，但再一次，《羞耻》仍是布兰顿/迈克尔·法斯宾德的独角戏。再一次，迈克尔·法斯宾德的身体，成为麦奎因的书写板和画布。前次，身体是彻底一无所有者的武器，是信念的表达，并最终为信念摧毁；此番，身体是现代人的自我专属的暴君或无可逃遁的囚牢。一如《饥饿》，观《羞耻》的兴味，部分来自看导演和主演的"肉搏"：麦奎因挑战，设定不可能的任务，几欲摧毁，法斯宾德回应，达成。

不错，一如过实的台湾译名：《性爱成瘾的男人》，这部以主演全裸开启的影片充满自慰、招妓、色情网站、同性恋俱乐部……关乎性，却无关色情。现代病的一则个案：性瘾？人际间爱与交流能力的丧失？兄妹乱伦欲望的逃遁？个人主义或只是纽约/大都市生存的极致？一份别致的记录，待诊断。也许并非批判，但麦奎因的艺术电影仍稳稳地立在布尔乔亚世界的对面。（戴锦华）

Wuthering Heights /《呼啸山庄》

导演：安德里亚·阿诺德（Andrea Arnold）
编剧：艾米莉·勃朗特（Emily Brontë）/ 奥利维亚·海特里德（Olivia Hetreed）
英国，2011年
入围68届威尼斯电影节主竞赛单元，获最佳技术贡献（摄影）奖

若以一个词组概括2011版的《呼啸山庄》，那便是"极性遭遇"。以女性生命、情欲的粗粝、强悍书写而著称的女导演遭遇到艾米莉·勃朗特，"Dogma 95"遭遇19世纪的哥特畅销书，新世纪少女的青春狂暴遭遇到维多利亚时代的叛逆故事。非洲裔的素人演员詹姆斯·豪森出演希斯克利夫，青春残酷物语之英剧《皮囊》（Skins）的主演卡雅·斯考达里奥（Kaya Scodelario）再绎凯瑟琳。不加减震器的手提摄影机的直观着狂乱、晕眩与残忍。不时主体模糊的长镜跟拍参差着高清微焦摄影中的荒原昆虫，风狂雨骤的约克郡荒原的记录冲撞着毕竟哥特的爱情故事。再现（重构？）原作的"愤怒"是评论中出现率最高的字眼，"黑暗、怪异而深刻"是导演对原作的概括。（戴锦华）——徐德林长文

Tyrannosaur /《暴龙》

导演、编剧：帕迪·康斯戴恩（Paddy Considine）
英国，2011年
获芝加哥国际电影节最佳女主角奖，圣丹斯电影节最佳导演、评委会特别奖，英国电影学院奖杰出编剧处女作奖、最佳导演或制作奖，英国独立电影奖最佳影片、最佳女演员。

久违了的穷街陋巷，底层小民，久违了的无助狂怒。尤其是当英伦帝国内的底层生存与心灵赤贫、绝望朝向洁净、整一的中产街区延伸之际。帕迪·康斯戴恩"华丽转身"，由台前到幕后，由演而导，导演处女作竟如此绵密、从容地勾勒出这幅冷酷的画卷；渗透出的几丝暖意，不足以融化阴冷、提供和解或救赎，但毕竟是跌出了主流大屏幕之外的人们唯一可能的给予与获得。影片的独到正在于男女主人公之间的角色换位：不是那

个失业、躁狂、酗酒的老鳏夫,而是那位衣食无忧、婚姻"美满"、笃信上帝的中产主妇是标题中那条"沉睡的暴龙"。有因的暴力,如一则微型寓言:今日世界,走投无路的人们除以暴易暴、铤而走险,还有什么其他的可能与选择?(戴锦华)

Anonymous /《匿名者》

导演:罗兰·艾默里奇(Roland Emmerich)
编剧:约翰·奥罗夫(John Orloff)
英国/德国,2011年
获德国电影奖最佳摄影、最佳音响、最佳剪辑、最佳服装设计、最佳化妆奖。

说不尽的莎士比亚。也许该直接命名为"莎士比亚身份之谜",而无需在海报上大书:莎士比亚是骗局?穿越:影片自今日伦敦的环形剧场开始,切换至17世纪,退行为"5年前",再与"40年前"闪回时空交替剪辑。又一轮莎士比亚真实身份的竞猜游戏——尽管莎士比亚生前,这从不是问题,甚至不曾有风言风语。又一部宫廷戏,阴谋与爱情,王位与乱伦。遗憾:剧情颇为希腊,而非莎士比亚。这一次,《独立日》、《2012》的导演罗兰·艾默里奇拍起了古装大片,且将铁腕的女王伊丽莎白一世处理得如同一具政治傀儡。倒是其中的英伦演员的表演——21世纪欧美影坛的炫目亮点——再度愉悦眼球。(戴锦华)

W.E. /《倾国之恋》

导演:麦当娜(Madonna)
编剧:麦当娜、阿莱克·凯西西恩(Alek Keshishian)
英国,2011年
获美国金球奖最佳原创歌曲

昔日"摇滚女王"麦当娜的第二部导演作品。2010年《国王的演讲》中,温莎公爵/爱德华八世从"不爱江山爱美人"浪漫传奇之主角成了全无责任感的花花公子之后,导演麦当娜首度尝试从这则20世纪著名爱情故

事的无声处：辛普森夫人的角度再述此韵事。尽管在其导演作品中，我们已难见当年一代狂女的身姿，但麦当娜毫无疑问是一个有着强烈女性主义自觉的美国艺术家。于是，这部影片有着复线的双重时空结构：英王爱德华八世与辛普森夫人的倾国之恋结构在今日纽约一个寂寞、绝望的家庭主妇的追寻与想象的视域之中：作为后者的白日梦、自问/追问、幻灭/觉醒。詹姆斯·达西（James D'Arcy）饰演的爱德华八世"秀色可餐"，安德丽亚·瑞斯波罗格（Andrea Riseborough）的辛普森夫人盈溢着怀旧灵氛。影片前三之一的时空不时凌乱，此后则渐入佳境。IMDb（互联网电影资料库）、烂番茄恶评如鼓，豆瓣倒是评价颇高。（戴锦华）

My Week with Marilyn /《我与梦露的一周》
导演：西蒙·柯蒂斯（Simon Curtis）
编剧：阿德里安·霍奇斯（Adrian Hodges）
英国/美国，2011年
获2011年金球奖最佳女主角（喜剧与音乐类），好莱坞电影节年度女演员奖，2012英国独立精神奖最佳女主角

2011年，胶片电影自奠的一部，与《雨果》和《艺术家》（*The Artist*，2011）同序列。同时也是2011年诸多名人传记片中的一部。亦是根据真人实事——其时初入影圈的科林·克拉克的日记改编的电影。高调、淡黄的影调，盈溢着往昔怀旧氤氲。1956年，梦露的伦敦行：与莎剧巨星劳伦斯·奥利弗联袂《游龙戏凤》（*The Prince and the Showgirl*）。看点：20世纪不死偶像梦露的纠结、自噬的性格，我见犹怜，爱恨不得；大明星与小助理间的偶遇，与其说是爱，不如说柔情。趣点：巨星相遇，水火难容；但争锋之源，远不止是英美、电影/剧场的不同表演风格，竟是两厢对照，各自触动了外人难于想见的自卑感，因钦佩与自惭而生攻击性。毁誉并至：米歇尔·威廉姆斯（Michelle Williams）可形神似玛丽莲？也许再加上肯尼思·布拉纳（Kenneth Branagh）能否比肩劳伦斯？（戴锦华）

Oranges and Sunshine /《橙子与阳光》
导演：吉姆·洛奇（Jim Loach）
编剧：罗娜·蒙罗（Rona Munro）/玛格丽特·汉弗莱（Margaret Humphreys）
英国，2010年

在经历了早年的记者生涯和电视剧的历练之后，吉姆·洛奇在首部长片中选择了新闻调查的题材。影片讲述社工玛格丽特·汉弗莱多年来不屈不挠地帮助在战后英国政府的"儿童移民计划"中被送往澳大利亚等前殖民地国家的孤儿寻找家人，并调查和揭露了他们遭到虐待的真相。影片将汉弗莱的调查处理成一种精神分析的过程，大量采用纪录片的技巧。与吉姆·洛奇的父亲、著名导演和左派斗士肯·洛奇的影片风格相近，这部直指英国政府和社会问题的"社会行动电影"也带有明确的批判立场（甚至包含肯·洛奇式的"重叠对话"段落）。这种"探寻历史真相"的故事在后冷战的今天显得弥足珍贵。（胤祥）

Birdsong /《鸟鸣》
导演：菲利普·马丁（Philip Martin）
编剧：艾比·摩根（Abi Morgan）
英国，2012年

这是一部制作精良的英国迷你剧。影片有两个叙事线索：一是英国人史蒂芬参加一战，二是他在战场上回忆/闪回战前曾在法国与有夫之妇伊莎贝拉的爱情，就是这段发生在夏天的唯美爱情支撑着他熬过与德国人残酷的壕战。不过，在偷情与资产阶级乏味生活的背景中，还穿插着因机器升级而引起的工厂罢工，丈夫/资本家拒绝向工人妥协，妻子伊莎贝拉则偷偷给工人送去面包，而来到这个资产阶级之家的史蒂芬正是帮助丈夫完成机器改造的工程师。史蒂芬与同情工人的伊莎贝拉"一见钟情"，并最终一起私奔。这种发生在家庭内部的夫妻内战成为工人与资本家之间阶级

冲突的隐喻。在战场上则讲述了史蒂芬与一个低阶层的地道兵父亲之间跨越阶级的父子情深。如同《战马》(*War Horse*，2011)一样，这又是一部回到一战（那个19世纪的"黄金时代"结束、残酷的20世纪刚刚拉开帷幕的转折点）的电影，重温一战的"长别离"恐怕是为了浇"讲述故事"的年代之块垒。（匪兵兔子）

Café de flore / 《花神咖啡馆》
导演、编剧：让-马克·瓦雷（Jean-Marc Vallée）
加拿大/法国，2011年

别致而不甚完美的生命故事，或曰诗意、忧伤的巨型MTV。依然是，爱情；依然是，让-马克·瓦雷沉迷的主题：爱的失败者；或者，当爱逝去，当爱人移情，我们如何能放手？两个时空——2011年的蒙特利尔、1969年的巴黎——里的记忆回溯，两个至痛、心碎时节的迷乱：你从未怀疑的、命定的爱人遇到了他的灵魂伴侣。记忆碎片式的，或诗句意象式的画面剪辑，片段但贯穿的声源音乐的声画对位与错位；神秘链接又语焉不详的前世今生。痛、温暖、绝望、大和解、大团圆的结局，许诺着今世对前生的补偿、救赎，也因此跌落为中产阶级的白日梦。轻巧翻新的老调：一个女人就是一个母亲，你拯救要失去你的"儿子"。唐氏儿——这个近年来大众叙事的宠儿、梦魇和桥段再度奏效。让我们相信前世，让我们梦想来生。我们也许可以因此从无梦、无助的现实间逃逸。（戴锦华）

Prometheus / 《普罗米修斯》
导演：雷德利·斯科特（Ridley Scott）
编剧：达蒙·林德洛夫（Damon Lindelof）/乔·斯派茨（Jon Spaihts）
美国，2012年

2012好莱坞超级豪华大制作，3D，《异形》(*Alien*) 前传，且添加了全新的线索（当然旨在铺陈出新的系列）：对人类的缘起，人类的外星始祖的发现和追寻（一个库布里克的天才之作《2001太空漫游》[*2001: A Space Odyssey*，1968]中充分咀嚼过的余屑）。但除了挥金如土的数码奇观："始祖"巨人族、外星圣殿、《异形》系列必需的女人的受孕与剖腹。仿若挣扎告知：胶片虽死，电影犹存。金钱和数码将昔日B级片经典抬升到A级大制作，但往昔那份血腥、稚拙中的斑驳生机却尽失。当年《银翼杀手》/赛博朋克之杰作的导演，早已无话可说？倒是片中唯一的亮点：机器人大卫8号的第一造型或许令中国观众莞尔——中山装、夹脚拖，以"贱客"暗器中国？（戴锦华）

Life of Pi /《少年派的奇幻漂流》
导演：李安
编剧：扬·马特尔/大卫·麦基
美国，2012年

　　导演李安以近乎完美的电脑特效和3D技术完成了这部魔幻而诱人的作品，成为两度夺得奥斯卡奖的华人导演。大致看来，这部电影讲述了彼此纠缠的三重故事。在最富想象力的视听层面上，影片讲述了一次奇幻之旅，一次触摸生命边界的巅峰体验。而与之相关的另一层面则以李安式的温情探讨了另一个问题，它关乎神性和理性，关乎世界的可能与不可能，关乎末日和方舟，关乎巴别塔与天堂，并给出了扬·马特尔同样也是李安式的结论：你应该相信有老虎的故事。但与此同时，无论是小说还是电影，都未能否认第三个故事的存在：奇幻之旅同时也是逃亡之旅，主人公正试图从自由民主神话的困境中逃脱，试图开启全新的朝圣历程。在这个意义上，少年派的奇幻与神性无疑昭示着令人绝望的现实。当西方引以自豪的自由民主制度日渐没落，当权力日渐成为民主游戏的掌控者，少年派的旅程变成一次绝望的突围。能否在方舟中幸存，能否抵达彼岸，故事的结尾能否是好的，恐怕真要等待神迹显灵了。（奔奔）

Extremely Loud and Incredibly Close /《特别响，非常近》
导演：史蒂芬·戴德利（Stephen Daldry）
编剧：艾瑞克·罗斯（Eric Roth）
美国，2011年
获棕榈泉国际电影节年度导演奖

 10年过后，美国银幕才小心翼翼地碰触911伤口。一如新的世贸大厦已在废墟遗址上重建，这部电影的诉求无疑同调。但若看烂番茄上、美国影评人的一片喊杀声，应该说适得其反，那伤口仍是碰不得，疗治无异揭开。尽管如潮恶评集中在导演的"外人"身份上，但事实上这部英国导演的影片切入、切出很美国：一个患有轻度自闭症的男孩寻父的故事，全部疗救、治愈之途，只能是破碎的核心家庭的弥合；但影片的主部则近似于男孩版的"天使爱美丽"，古灵精怪的男孩的发现之旅。但也许太过轻灵，或相反，自闭、失父的男孩遮掩恐惧、创伤的恶意太过真切。即使覆满好莱坞独家糖霜，911、反恐战争、金融海啸的连续重创也难于平复。太多层次的寻父、寻子，最后却是不"标准"的母子和解。有凌乱之嫌，但尚可一观。（戴锦华）

Ice Age: Continental Drift /《冰川时代 4》
导演：史蒂夫·马蒂诺/麦克·特米尔
美国，2012年

 20世纪福克斯公司的蓝天动画工作室制作的"冰川时代"系列第四部作品，导演不再是之前三部的卡洛斯·沙尔丹哈（去导《里约大冒险》[Rio]了）。显然《冰川时代4》并非该系列作品中最好的，但借着前三部的良好口碑，它也做到了将这场冰川时代"奥德赛之旅"拍得幽默、"愚蠢"、可笑。几个老角色身上的亮点重复或者固定，永远追着松果的小松鼠奎特依然为了松果，不惜搞得大陆板块漂移，使得猛犸象曼尼、树懒希

德以及剑齿虎迪亚哥和家人、伙伴失散分离。板块激烈的运动并分裂漂移后，只能借流冰作船只，展开一端海洋冒险，期间必然遭遇海盗并战胜困难来获得个体成长，最终回归家庭。从《冰川时代1》冒险探索未知的高水准动画，到故事内核越发温情细腻的家庭剧，影片主题也越发低幼化。各色主角爆笑的欢乐，鲜明的性格轮廓成功将《冰川时代4》双线叙事的单调、故事本身的不够饱满适当掩盖。新的续集"冰河"系列要如何赶超梦工厂，想必难度不小。（严芳芳）

A Better Life /《更好的生活》
导演：克里斯·韦兹（Chris Weitz）
编剧：埃里克·伊森（Eric Eason）/罗杰·西蒙（Roger L. Simon）
美国，2011年
获美国圣芭芭拉国际电影节最佳男演员奖（德米安·比齐尔 [Demián Bichir]）

　　21世纪，美国洛杉矶版的《偷自行车的人》（*Ladri di biciclette*，1984）。但这与其说是向意大利新现实主义名片的致敬之作，不如说是间隔着大半个世纪，美国非法移民的现实生存，再度复现了战后意大利、底层生存的贫贱父子故事。围绕着一辆二手卡车，一对父子（及其含蓄的母子、夫妻）和一个梦想：更好的生活。当然多了美国特色的加州非法移民的生存境况、底层青少年吸毒、帮派问题，移民第一代与子一代之间的代沟与文化冲突。美国中产者的乏味生活形态，却是非法或合法的新移民的梦想高度。舒缓、流畅，平淡中隐藏着尖锐、苦涩的戏剧因素。一如今日电影中的现实主义：社会问题的显影，只能通向亲情、温情的解决。但相对于2008年后，美国主流社会的危机转嫁：非法移民再次成为替罪羊，克里斯·韦兹的这部细腻温馨的独立电影，实属难能可贵。（戴锦华）

Too Big to Fail /《大而不倒》
导演：柯蒂斯·汉森（Curtis Hanson）
编剧：皮特·古尔德（Peter Gould）
根据《纽约时报》首席记者、专栏作家安德鲁·罗斯·索尔金（Andrew Ross Sorkin）的同名巨作改编。
美国，2011年
获2011年艾美奖11项提名

以实力派巨星演绎美国重大社会新闻的实况，似乎是新世纪HBO大制作的电视电影的一项发明。这一次，柯蒂斯·汉森将安德鲁·罗斯·索尔金640页的巨制搬上了荧屏。据称，索尔金在采访了华府、华尔街500余名经融海啸的重要当事人、政府救市的决策人之后，撰写了这部非虚构大作；而HBO将这个华尔街陷落百慕大的时刻压缩为98分钟的电视电影版。这个始自雷曼兄弟公司危机的金融帝国的崩塌险象环生、高潮迭起，尽管"不是诺曼底"、也没有"拯救大兵"来创造奇迹，威廉·赫特（William Hurt）饰演的美国现任财长保尔森尽管焦虑、绝望、无助、僭越规则、跪求政府大佬，毕竟力挽狂澜、强行注资，令美国各大投行"大到不能到"。然而，欲知2008—2009年美国金融险情与政府救市的真相，便必须参照同一"故事"的纪录片版《监守自盗》（*Inside Job*，2010）。两相对照，其中的保尔森一正一反，一俊一丑；政府与投行，政治与自由市场，大大金融家与小民的真正关系，便可略窥冰山一角。（戴锦华）

Game Change/《规则改变》
导演：杰伊·罗奇（Jay Roach）
编剧：马克·霍佩林（Mark Halperin）/丹尼·斯特朗
　　　（Danny Strong）
美国，2012年
获2012艾美奖杰出单本剧（/电视电影）、单本剧杰出导演、编剧、女主角（朱丽安·摩尔[Julianne Moore]）及选角奖。

HBO的又一部真人实事的电视电影巨制。美国电影魅力独具的长项：选战风云，而且是2007年那具有历史转折意味的一幕；却取位于败选

的一方：共和党总统候选人约翰·麦凯恩；且聚焦于临选前的豪赌：选择阿拉斯加中右偏右女州长为竞选伙伴、副总统候选人。女性：旨在无党派选民；保守，旨在美国内地主流社会。于是，剧中的萨拉·佩林便成了真正的女主：强悍迷人、且脆弱刁蛮，天成明星，无知者无畏。朱丽安·摩尔的表演出神入化，令人叫绝。影片巨星云集，搬演再现；剧情跌宕有致，合"情"入"理"。双刃双赢：女人的无知率性解释了共和党败选之因，反衬出麦凯恩的睿智和底线；而摩尔之佩林的魅力则事实上凸显了共和党保守主义的稳固根基。不曾说出的是，并非奥巴马介入改变了游戏规则，而是现实困境迫使规则改变，方成就了黑人、新移民二代之奥巴马胜出。更不曾说出的是，因佩林强悍突破美国政治之PC底线，结果成就了美国极右翼政治力量：茶党（Tea Party）的人气直升。素以精英观众为诉求点HBO的取位，令人低回。（戴锦华）

Detachment /《脱节》

导演：托尼·凯耶（Tony Kaye）
编剧：卡尔·隆德（Carl Lund）
美国，2011年
获2011年东京国际电影节导演最佳艺术贡献奖、法国多维尔电影节国际评论奖、巴西圣保罗国际电影节观众票选最佳影片

很久了，不再为一部影片触动了生命的某个深处，因而体认着痛，痛到社会的假面或铠甲不足以防范或抵御。不是自怜，而是无法忽略我们生命的周遭、普通得不能再寻常的社会暴力、无助、自毁和死亡。痛之下，是隐忍的愤怒。那里，原本是人的傲岸和希望。导演托尼·凯耶也可以算得美国独立电影的一杆旗：决绝地正视着美国社会的溃烂处，拒绝矫饰，怀抱悲悯。《钢琴家》（*The Pianist*，2002）之后，艾德里安·布洛迪（Adrien Brody）终于再获一个恰适的角色：他那未知异乡人的形象，那份迷离痛楚的神情成功地演绎了一个现世的脱节者。美国的一所社区高中，青春期反叛与狂暴，家庭的极度冷漠与疏离。但不仅关乎教育，不仅关乎教师，不仅关乎童年创伤或援交雏妓……那是我们分崩离析的时代和世

界。深爱结尾：在爱伦·坡小说的朗读声中，明亮鲜艳的高中校园显影为废墟。（戴锦华）

Abraham Lincoln: Vampire Hunter /《吸血鬼猎人林肯》
导演：提莫·贝克曼贝托夫（Timur Bekmambetov）
编剧：赛斯·格雷厄姆–史密斯（Seth Grahame-Smith）
美国，2012年

曾以《守夜人》（Ночной дозор）震动俄国及世界影坛的提莫·贝克曼贝托夫"转会"好莱坞后的第二部影片。畅销并热议一度的后现代混搭之作《吸血鬼猎人林肯》的作者自任编剧。蒂姆·波顿监制。但其产品，只是又一部略有新意的美国奇观动作片而已，乃至不甚邪典。原作的有趣，在于后现代拼贴的喜感：美国家喻户晓、尽人皆知的林肯总统故事（近似于"司马光砸缸"故事之于中国）嵌入了一个吸血鬼及吸血鬼战争的无厘头层次。但这一特征却几乎在影片中荡然无存。吸血鬼犹在，剩下的便只有林肯之名，青年俊朗的饰演者甚至不求形似或神似。看点：久观港片或曰袁和平式的中国武打设计之后，"跆拳道+泰拳式"的动作设计令人耳目一新；腾空360度旋转中的击打，奔马群上的打斗……叹为观止。舍此勿他求。与林肯无关。（戴锦华）

The Magic of Belle Isle /《贝拉的魔法》
导演：罗伯·莱纳（Rob Reiner）
编剧：盖伊·托马斯（Guy Thomas）/ 罗伯·莱纳/安德鲁·沙因曼（Andrew Scheinman）
美国，2012年

疗愈系温馨小品，好莱坞的主流长项。小镇上的一段夏日，一个酗酒的、截瘫的过气作家，带着三个小女儿的离异母亲。一段情，几多爱，些许浪漫。有作家丧妻后的创作困顿与自暴自弃，有古灵精怪的小女孩的搞怪与倔强，有美丽犹存的坚强母亲正渡难关，再加上一条温顺可人的拉

布拉多犬——好莱坞老桥段万事俱备，于是，相互救赎，相濡以沫，重头再来。有趣的是，美国持续的经济低迷、衰落，不期然成就了业已年迈的黑人明星摩根·弗里曼（Morgan Freeman）再成主角。2010年的《一年级新生》（*The First Grader*），2012年的《贝拉的魔法》。若说20世纪50年代，好莱坞电影中的印第安人角色，充当着"美国公民归化手册"，那么，今日，奥巴马当选总统一任之后，黑人形象亦可当此重任。（戴锦华）

Moonrise Kingdom /《月升王国》
导演：韦斯·安德森（Wes Anderson）
编剧：韦斯·安德森/罗曼·科波拉（Roman Coppola）
美国，2012年
入围第65届戛纳国际电影节主竞赛单元

继喝彩声雷动的《了不起的狐狸爸爸》之后，韦斯·安德森首次制作真人电影。1965年的一个奇妙的夏天，飓风即将来袭的一座小岛，两个前青春期"问题儿童"的"私奔"引发的小镇风波与和解。前闪胶片（如今自然是电脑调色）、黄滤色镜的做旧效果，非饱和的唯美色彩，水平移动、垂直推拉的摄影机运动、过墙镜头，分切画面，直视镜头报告的老气象观测员，构成卡通或童书式的视觉效果。除了童星们，是影坛巨星的超强组合。童稚、甜蜜、舒心。成人世界的丑陋、《蝇王》（*Lord of the Flies*）式的残忍、成长的烦恼，一触即逝。剧情中两小无猜的甜美怀旧，始终笼罩在降临到飓风袭击之下；大团圆的结局则成为灾害重袭之后的幸存。此间的症候意味或许正在于，金融海啸袭击中的欧美社会所饥渴着的疗愈与乡愁的降落。别致，精巧，但毕竟轻薄。（戴锦华）

Wreck-It Ralph /《无敌破坏王》
导演：瑞奇·摩尔（Rich Moore）
编剧：珍妮弗·李（Jennifer Lee）/ 菲尔·约翰斯顿（Phil Johnston）
美国，2012年

甜、萌，剧情跌宕有致，游戏元素精巧细密。谁说迪斯尼错用了皮克斯的创意？这无疑是迪斯尼的最佳状态。《无敌破坏王》之于今日美国，几乎可以媲美当年的《三只小猪》之于大萧条年代。"怪蜀黍+小萝莉"，"卑鄙的我+超级大坏蛋"。低K数游戏角色召唤了几代玩家的怀旧与自恋，杜撰的主部游戏故事取悦、甜蜜着90后受众。过气游戏人物大厅行乞、破坏王栖身垃圾场，令金融海啸后的新增无家可归者的惨状"惊鸿一瞥"；但两主角的命运归宿则成为再经典不过的柔声询唤：倍遭排斥的系统漏洞本是王国公主——新版丑小鸭故事，捎带手重申了专制VS.民主的审判"原则"；破坏王的历险令其深切认知了自己的意义：垃圾堆上的生存正确保着公寓中产们的温馨安居。再加上——植入、非植入的零食广告充顶了购买卡通形象的重金。于是，皆大欢喜，其乐融融。欢迎光临迪斯尼/糖果王国的甜蜜迷你梦。（戴锦华）

The Ides of March / 《总统杀局》
编剧、导演：乔治·克鲁尼（George Clooney）
美国，2011年

　　如今好莱坞的大场子里，不倦怠且一脸坏笑（不是梗着脖子）地和美国政治死磕的，大概只剩下乔治·克鲁尼一个了。亏了他，在好莱坞的序列中，我们还能遇见一点儿政治、历史或者叫板（批判？）。当然无法与《晚安，好运》媲美；有些老套：总统大选的热络剧目里，无声无息——一个年轻生命的毁灭，一颗纯洁心灵的陨落。故事张弛得度、时有闪光，结局逆转，但尽在意料之中。尖刻而精彩的对白："你破坏了美国唯一的政治准则：你想当美国总统，你可以发动一场战争，你可以撒谎、可以欺骗，你可以令国家破产，唯一不能的是：搞上你的实习生"。瑞安·高斯林（Ryan Gosling）的表演再度绽放光彩。疑问是：何以成了丑角的美国总统仍只能是民主党候选人？昔日此举的成因在于好莱坞的老板们也是共和

党选战的金主；今日依然，动力为何？（戴锦华）

Being Flynn /《成为弗林》
编剧、导演：保罗·韦兹（Paul Weitz）
根据尼克·弗林（Nick Flynn）同名自传改编
美国，2012年

 在美国电影的序列中，这算个另类的父子、励志故事，因为其中有美国底层生存的狰狞，有自社会边缘坠落的绝望。并非无妄作家梦的故事或警示，而是冰山一角：你一旦偏离美国主流社会的生活方式，那么你随时可能落入深渊——流落街头，加入无家可归的人群；而那里，是"通往死亡的最后一站"。罗伯特·德·尼罗（Robert De Niro）依旧精彩地演绎了那个"人渣"父亲乔纳森·弗林，自这个角色身上，我们间或可以体认美国穷白人（歧视的称谓："白垃圾"）何以成了疯狂的种族、性别歧视的势力，极右翼的茶党又何以高扬着（白种）穷人的旗号；而保罗·达诺（Paul Dano）饰演的儿子尼克，令我们理解了面对无望、无尊严的生活，酗酒和吸毒的诱惑。海港街的收容所，的确是难得一见的美国社会的横截面。（戴锦华）

Ruby Sparks /《恋恋书中人》
导演：乔纳森·戴顿（Jonathan Dayton）/ 维莱莉·法瑞斯（Valerie Faris）
编剧：佐伊·卡赞（Zoe Kazan）
美国，2012年

 美国独立电影。清新宜人的爱情童话。当代版皮格克利翁的故事。高中辍学的天才作家在其处女作之后江郎才尽，唯有睡梦中的理想少女或可继续写作的热情。在其心理分析医师的鼓励下他开始写作着或许毫无价值的梦想故事，但一朝醒来，他笔下的少女却出现在房中。乔纳森·戴顿、

维莱莉·法瑞斯夫妻档导演继《阳光小美女》（*Little Miss Sunshine*，2006）后再度碰触大银幕；保罗·达诺、佐伊·卡赞情侣档联袂主演。"小正太+小萝莉"，"白日梦+谐趣魔幻"。轻盈、阳光，味道可人的美味硬糖。"我们时代的自恋型人格"与些许反省；现代男性的获救梦想与若干讥刺；后青春的童话礼盒。（戴锦华）

Dark Shadow /《暗影》

导演：蒂姆·波顿（Tim Burton）
编剧：赛斯·格雷厄姆-史密斯（Seth Grahame-Smith）/
　　　丹·柯蒂斯（Dan Curtis）
美国，2012年

蒂姆·伯顿和约翰尼·德普这对好莱坞的黄金组合再度联袂，且有赛斯·格雷厄姆-史密斯——这个以《傲慢与偏见》（僵尸版）和《吸血鬼猎人林肯》而风靡的作家/编剧加盟； 更是改编自20世纪60年代美国家喻户晓、成了一代人记忆印痕的电视连续剧，已是人们期盼数年的吸血鬼电影新作。但不得不说"见面不如不见"。当然有蒂姆·伯顿的古灵精怪、黑色幽默，有后现代电影的"无一字无出处"，有诸如"出棺"后巴纳巴斯·柯林斯第一次见到麦当劳"金拱"时惊呼"梅菲斯特"、戏仿《暮光之城》之做爱如同超级功夫对打并摧毁房间等等令人莞尔的设计。有亮点无惊喜。也许，一声长叹：约翰尼老啦。（戴锦华）

The Hunger Games /《饥饿游戏》

导演：盖瑞·罗斯（Gary Ross）
编剧：苏珊·科林斯（Suzanne Collins）/比利·雷（Billy Ray）/
　　　盖瑞·罗斯（Gary Ross）
美国，2012年

当做一部超级奢华真人版电玩看，也许不错：大场景、大逃杀、大后制。90后小清新面孔，有动作、有奇观、（据说）有爱情；首都红男绿女的

造型与服装业可圈可点。但连小说带电影，电玩叙事嵌进一个反面乌托邦寓言里，又语焉不详，就叫人无语了。况且电影又成了小说的"洁版"：来自饥饿矿区的孩子们面对盛宴美食全无所动；一场赤裸的、以"丛林法则"组织起来的"游戏"，女主人公竟刀不血刃、有情有意地胜出。据说，这是一部"肾上腺素"电影。但情节稀薄到除了青春期、前青春期外的观众集体出戏（美国影院里看表、叹息、交头接耳……），欲调动肾上腺素而不得，便只能敬谢不敏。（戴锦华）

The Way/《朝圣之路》
导演：艾米利奥·艾斯特维兹（Emilio Estevez）
编剧：艾米利奥·艾斯特维兹/杰克·希特（Jack Hitt）
美国/西班牙，2010年

说不完的父子故事。只是这一次，是父寻子。也是上阵父子兵。马丁·辛（Martin Sheen）和艾米利奥·艾斯特维兹据说第七度合作，而且后者自编、自导且与父亲同台饰父子。超小型摄制组，全程手提摄影机拍摄，几乎像一部背包客摄制DV纪录片或家庭录影。但实则不然。这看似平淡的、自法国前往西班牙的徒步朝圣之路，这老来丧子、美国小镇医生试图理解自己不务正业、命丧他乡之子的旅程，书写得行云流水、张弛有致。沙漏般细密地累积出自我暴露的时刻。不事煽情却触动、渗透内里，令你蓦然发现心中尚有一块柔软。三个庸常间或可憎的同行者最终竟成可爱。然而，尽管艺术，却不是另类，而是主流：无非是流行有日的"天堂的布波族"。银幕上，乏味的美国小镇中产者，一旦背起行囊便顿"酷"；现实中，这却无法将他们带离任何现实的围栏或困顿。（戴锦华）

Drive/《亡命驾驶》

导演：尼古拉斯·温丁·雷弗恩（Nicolas Winding Refn）
编剧：霍辛·阿米尼（Hossein Amini）
根据詹姆斯·萨利斯（James Sallis）同名短片小说改编
美国，2011年
获第64届戛纳电影节最佳导演奖

新晋好莱坞的丹麦导演雷弗恩和实力井喷的瑞安·高斯林组合出一份惊喜。看似久违了的"单纯"B级片/黑帮片：公路飙车、法外自救、柔情侠骨。实则后现代大拼贴：北欧艺术电影式的光源色调，隐忍沉稳的叙事节奏与怪诞绝妙的视觉呈现，20世纪80年代亚洲电影的暴力美学，非手提、广角镜、宽银幕拍摄的公路、犯罪故事，高斯林对双重生活的主人公极到位的迷人演绎，怀旧电子合成乐，组合出一个讲述于21世纪都市"幽暗童话"。开篇处接应劫匪的车内场景，至为煽情的电梯相吻一幕，极局促的封闭内景里的调度、剪辑令人击节。IMDb称当高斯林取代了休·杰克曼（Hugh Jackman）签约主演，他便力促以雷弗恩替换了尼尔·马歇尔（Neil Marshall）。于是，少了一部难有期待的邪典，多了一部类型更生之作。实力派演员与作者电影导演的组合，倒似乎是21世纪电影的高光。（戴锦华）

The Cabin in the Woods /《林中小屋》

导演：德鲁·戈达尔（Drew Goddard）
编剧：乔斯·韦登（Joss Whedon）/ 德鲁·戈达尔
美国，2011年

不知所云的大烂片——除非你是个狂热、老道且死忠的恐怖片观众。因为这是乔斯·韦登和德鲁·戈达尔"写给恐怖片的一封情书"。除了拼贴或曰反转了三种以上的类型模式（惊悚/恐怖、科幻、肢解血腥，也许还有末世叙事）之外，从剧情到造型，无一字无出处。恐怖片版的《复仇者联盟》（The Avengers，2012；后者的导演正是前者编剧），后者集中所有从漫画走上大银幕的美国超级英雄，前者则集结了狮门公司，乃至恐怖片

史上的所有妖孽。再加上恐怖片及其工业系统的反身自指。将类型观众的期待与角色同步于监视室里的操控者,将类型观众的稔熟与苛刻比拟为监控室里启动前的下注和杀戮之际的狂欢;但当妖孽齐上,恐怖转为血腥,观众方才到了真正狂欢之时。捎带手拼上个日美/东西方恐怖片的"比较文学"。类型谋求新生,还是恐怖片式的电影自奠?(戴锦华)

The Help /《相助》
导演、编剧:泰特·泰勒(Tate Taylor)
根据凯瑟琳·斯托科特(Kathryn Stockett)同名小说改编
美国/印度/阿联酋,2011年
获2011年美国电影学会年度电影奖,2012年奥斯卡最佳女配角奖,非裔美国电影人促进基金会黑胶片奖(Black Reel Awards)最佳影片、最佳女主角、最佳群体、杰出女配角、最佳原创音乐、最佳插曲奖。

一段似可以尘封的岁月,一个感人至深的故事。20世纪60年代,马丁·路德·金即将发起民权运动及名垂青史的和平"进军华盛顿"的前夕。美国南部,种族隔离政策下,终生为佣的黑人妇女的生活。一个白人姑娘不意间搅动了这潭死水,沉默和隐形者开口讲述。小镇风波呼应着时代风云。阔别已久的批判现实主义叙事,或者叫"小说式电影":典型环境,典型性格,极为细腻、丰富而蕴含深情的细节。充满戏剧性又缓缓铺陈开去的情节,从容而沉静地累积出迸发、反转的时刻;人物在其中经历成长,最终战胜邪恶并获得和解。完整、缜密,起承转合,跌宕有致。三位女主的表演可圈可点。回忆,获知,感动与救赎。(戴锦华)

Beasts of the Southern Wild /《南国野兽》
导演:贝赫·泽特林(Benh Zeitlin)
编剧:贝赫·泽特林/露西·阿里巴(Lucy Alibar)
美国,2012年
获第65届戛纳电影节金摄影机奖,圣丹斯电影节评委会大奖,洛杉矶电影节最佳剧情长片 西雅图电影节最佳导演。

《南国野兽》之前,没有人知道贝赫·泽特林是谁。现在这位30岁的纽约皇后区长大的电影人已经成为各个电影节的新宠。影片的主角并非真正的野兽,而是一个被叫做"Hush Puppy"的黑人小女孩。她和爸爸生活在"浴盆镇",所谓"镇"不过是大河中的一小块陆地,镇上居住着那些拒斥城市与工业世界的"新波西米亚人"。他们耕种、打渔,自给自足,自娱自乐,甚至自办学校,用贴近自然与生命的方式教育孩子。影片动人,但并不煽情,没有将浴盆镇浪漫化,而是以纪实的影像风格呈现这一飞地的朝不保夕的困境。在毁灭性的暴风雨之后,爸爸没有战胜重病,浴盆镇也无法劫后余生。正因为如此艰难,"Hush Puppy"父女和他们的朋友对家园的坚守才弥足可贵。爸爸虽然死去,影片的结尾沉重但并不绝望。因为"Hush Puppy"已经长大,而且正如爸爸所希望的那样,成为一个在资本主义世界边缘坚持追求自由并能独立生存的人。野猪群的不断出现,不仅点出电影名字的来源,同时也赋予整部影片些许超现实色彩,寓意悠长。(滕威)

The Bourne Legacy /《谍影重重 4:伯恩的遗产》
导演、编剧:托尼·吉尔罗伊(Tony Gilroy)
美国,2012年

虽然名为"谍影重重",但这第4部却与谍战无关,伯恩根本没露面,只是名字出来打了几回酱油。因此,没有身份纠结与求索,没有魅影重重,艾伦·克劳斯对自己的过去、现状以及未来都非常清醒,他的诉求也无需辩驳与论证。也没有正反双方的互相卧底互换角色,大家明刀明枪,壁垒鲜明,谁也不用腹黑,所以连《锅匠、裁缝、士兵、间谍》中的智力博弈也看不到。杰瑞米·雷纳(Jeremy Renner)所扮演的艾伦·克劳斯既不高大威猛(除了开摩托飙车之外,未见神勇,最重要的敌人还是女主角一脚踹飞的,并非他的功劳)亦不儒雅智慧(智商差12分才能达到入伍及

格线），有点翻山越岭的超人本领还主要是靠蓝绿小药片维持的。总之，他不属于我们熟悉的任何一种特工类型。即使你不把它当谍影系列看，即使你不比较马特·达蒙（Matt Damon）和杰瑞米·雷纳，《伯恩的遗产》也绝不是一部成功的片子，007混血阿甘，这么不伦不类的人物设计，既不励志，也不适合"YY"，仅供吐槽而已。（滕威）

Ted / 泰迪熊
导演：塞思·麦克法兰（Seth MacFarlane）
编剧：塞思·麦克法兰/亚历克·苏雷金（Alec Sulkin）/威勒斯利·怀尔德（Wellesley Wild）
美国，2012年

本片最恰当的译名无疑是港译《贱熊30》。获得了生命的泰迪熊在年近30的时候也会遭遇过气童星常有的问题：抽大麻、酗酒、乱性……但他（毫无疑问，是"他"）的主人的生命也被固化在与泰迪熊"麻吉"过分亲密的关系中，这也是美剧钟爱的"宅男/大男孩"形象的再度复现。影片描述了这种妨碍成长的亲密关系的解体和再度重建，当然，所用方式不过是麦基式的情节剧，加上质量不错的性喜剧风格的笑话。只是因为这是一部成人童话，所以死去的泰迪熊必须复活——而这一事实上完全消解了影片此前叙事的大团圆结尾，也在某种程度上成为"永远无法终结的青春期"的一个症候式的表述。本片在2012年暑期档大获成功，不仅斩获5.01亿美元的全球票房（其中海外票房占据2.83亿美元），导演和泰迪熊的配音演员塞思·麦克法兰也因为迅速走红而被选为2013年奥斯卡颁奖典礼主持人。（胤祥）

The Dictator / 独裁者
导演：拉里·查尔斯（Larry Charles）
编剧：萨莎·拜伦·科恩（Sacha Baron Cohen）/亚力克·博格（Alec Berg）/杰夫·沙佛（Jeff Schaffer）、大卫·曼德尔（David Mandel）
美国，2012年

英国"贱星"萨沙·拜伦·科恩在将自己成功创造的两个娱乐节目人物——哈萨克斯坦记者波拉特和"基佬教主"布鲁诺——分别搬上银幕之后，虽然麻烦不断，但是大获好评而且票房收入颇丰。今年他又与导演拉里·查尔斯合作推出了"贱人系列"的第三部作品《独裁者》。影片以影射萨达姆政权的"瓦迪亚共和国"领导人阿拉丁遭遇政变并成功复辟为主要内容。本片包含大量的即兴表演的成分，情节夸张离奇，招招攻向下三路，极尽恶趣味之能事。虽然表面看去本片着力在漫画式的揭露和批判独裁政权，完成某种对利比亚问题的"治愈"，然而与前两部作品类似，在讽刺喜剧的外壳下，把所有"政治不正确"的情节拍了个遍，实际上更着重讽刺所谓包容多种族移民，多性别取向的"多元文化"，以及所谓"有机食品"等中产阶级价值取向。影片的高潮段落是阿拉丁在签署民主化协议之前复辟成功，并在世界媒体面前发表了一通"如果美国是一个独裁政权"的演讲，矛头直指奉行反恐主义意识形态的"后911"时代的美国民主政体，批判力度堪比迈克尔·摩尔（Michael Moore）的纪录片。本片全球票房收获1.78亿美元。（胤祥）

To Rome with Love / 爱在罗马
导演、编剧：伍迪·艾伦（Woody Allen）
美国/意大利/西班牙，2012年

《爱在罗马》作为伍迪·艾伦获颁第四座小金人，并取得全球票房成功之后的新片，其最大的话题倒不是"欧洲文化名城巡礼"的新一站，而是伍迪·艾伦在自己影片中的"复活"——他在《赛末点》（*Match Point*，2005）中"死去"之后就再未出演自己的影片。本片由人物化的"叙事人"罗马交警介绍人物之后，4个小故事交叉展开（这一结构性因素很容易让人想起罗伯特·阿尔特曼（Robert Altman）的《人生交叉点》（[*Short Cuts*，1993])。四个故事中有两个纯粹关于意大利人的故事，可以简单地总结为"到罗马的外地人"与"一夜成名"，熟悉电影史的观众可以清

晰地指认出无处不在的费里尼（费德里科·费里尼［Federico Fellini］）的影响，"到罗马的外地人"甚至直接改编自费里尼的《白酋长》(*Lo sceicco bianco*，1952)。另外两个故事则都与"在罗马的美国人"有关，可以分别总结为"淋浴房里的男高音"（由他本人亲自出演）与"闺蜜的男朋友"。四个故事皆是观众耳熟能详的伍迪·艾伦式喜剧。与以往有所不同的是，这是伍迪·艾伦首次使用外语作为片头片尾字幕（当然字体仍然没有换），并首次用外语拍摄"外国人"的故事，大约这也是本片唯一的"创新"之处。除此之外，仍然是伍迪·艾伦式的喋喋不休，对死亡的恐惧，爱情与背叛，偶然性与宿命等等议题，还有近来伍迪·艾伦作品中常见的道德说教。与《午夜巴黎》(*Midnight in Paris*，2011) 相比，伍迪·艾伦对罗马的处理仅仅停留在费里尼的话语内部，罗马只是一个发生故事空间，而并非如巴黎那样扮演一个文化中的乡愁式的核心角色。这部影片在伍迪·艾伦的作品序列中也算不得任何意义上的佳作，轻松小品加上城市风光片，仅此而已。（胤祥）

Medianeras /《在人海中遇见你》
导演、编剧：加斯塔夫·塔雷托（Gustavo Taretto）
阿根廷/西班牙/德国，2011年

豆瓣网友的准确概括："阿根廷版的向左走向右走。"一个男人、一个人女人和一座城市的故事。宅男/宅女和一部童书游戏所成就的爱情童话。患有广场恐惧症的男性网站设计人，为移居美国的女友抛弃的留守男士；罹染幽闭恐惧症的女性橱窗设计师，与男友分手并遭遇着交际障碍。两人每日遥遥相望，擦肩而过，孤绝共享，却远隔着恒星般的距离。荒诞而凄惨地：跳楼的宠物狗造成的城市悲剧；颇为可爱地：巨型广告覆盖的高楼侧墙上，非法洞开的、相对的小窗；会心而滑稽的片尾彩蛋："YouTube"上的双人搞笑演唱。悠扬（也许冗长）、精致、当下而轻盈。

标准的小清新叙事，或大都市小资男女的谐谑曲。淡淡勾勒着布宜诺斯艾利斯的城市天际，轻轻触及今日都市病：那份迷失的怪诞与彻骨的孤独。（戴锦华）

La Cara Oculta /《黑暗面》
导演：安德雷斯·拜兹（Andrés Baiz）
编剧：安德雷斯·拜兹/哈特姆·科莱切（Hatem Khraiche）
哥伦比亚/西班牙，2011年

别致、机敏的小品级电影，悬疑片包装的（非）爱情故事。世故老套：不要测试男人的爱，否则你得到的一定是欲求答案的反面。逃亡拉美的纳粹噱头引出了密室逃生的段子，浴室惊悚的桥段带入"哲学"标题：每个人心中的魔鬼，那张从不示人的"隐藏着的脸"。但这里的"黑暗面"，只属于故事中的两位女主角，男主固然事实上多情且薄情，但毕竟情理之中，十足无辜。引人的，是此间西语小片的诗情：不仅俊男靓女，创意装置，拆解悬念之后的悬念，而且将镜子、镜中像、偷窥运用到魅人。荒野大宅，不是幽闭，而是飞地：远离哥伦比亚、拉美酷烈的历史和现实；犹如故事开始的那对男女，由西班牙、欧洲空降于此；老欧洲的大梦魇衍生出一段个人的小噩梦。（戴锦华）

Con mi Corazón en Yambo /《我的心在岩波》
导演、编剧：菲尔南达·雷斯特雷波（Fernanda Restrepo）
厄瓜多尔，2011年
获法国女性电影节评委会大奖和观众奖、哈瓦那电影节最佳纪录片奖、比利时Dirk Vandersypen电影节最佳纪录片奖、智利FIDOCS电影节观众大奖

拉美证言（testimonio）纪录片绵长序列里的最新一部。1988年1月8日，菲尔南达的两位兄长——年仅17岁的圣地亚哥与14岁的安德烈驾车将妹妹送至学校后，从此杳无音讯。此后一年，极度焦虑的家人才逐渐获知

新片点评 | 459

两个男孩早在那一天,已被国家警察绑架、拷打、虐杀。更为可怖的是,假意亲近的所谓"知情人士"哄骗他们的父母说,孩子即将归来,只要保持沉默与合作……从确知两个儿子死亡的时刻起,父亲决意每个星期三到市府广场上静坐示威,并如此坚持了20年。影片不乏昔日家庭录像暖色的怀旧,这也提示我们,一如《官方说法》(*La Historia oficial*,1985),拉美中产者家庭常常也无法幸免于威权政府的国家暴力。这起为厄瓜多尔多届政府严禁追查的案件与丑闻,终于在数年后被原属国家警察系统的10分局(SIC-10)的一位警员泄露了机密:圣地亚哥与安德烈被虐杀后,尸体沉入山区的岩波湖。谋杀的理由极为简单:雷斯特雷波一家属于哥伦比亚移民,即便其父在政府担任高级公职,串通左翼游击队的嫌疑依旧不能排除。案件被写入新政府警察培训大纲,勘探组一次次潜入湖底,青年总统科雷亚表示极度关注……即便如此,兄弟两人的遗骨仍不见踪迹,唯有他们的妹妹——菲尔南达的镜头轻柔地巡弋布满历史与暴力淤垢的湖底。(魏然)

2012 电影大事记

1月2日，2012年的柏林电影节公布美国女演员梅丽尔·斯特里普被授予终身成就奖。柏林电影节主席迪特·考斯里克在声明中说："梅丽尔·斯特里普是一位非常智慧且才华横溢的演员，她在喜剧和悲剧之间游刃有余，表现卓越。"

1月16日，第69届美国电影电视金球奖颁奖，《后人》获最佳剧情片，主演乔治·克鲁尼称帝。马丁·斯科塞斯获最佳导演，梅丽尔·斯特里普封后。伊朗电影《一次别离》获最佳外语片，《国土安全》获最佳剧情剧集。

1月17日，曾出品过《西线无战事》《杀死一只知更鸟》《大白鲨》《走出非洲》《辛德勒的名单》等经典影片的环球影业，今年迎来100周年纪念。为了隆重庆祝百年纪念，环球影业将举行长达一年的庆祝活动，包括推出全新标志、经典电影修复、专属纪念网站、来年电影展望等。

1月21日，见证了中国电影百年历史的"活化石"、"战争片之父"汤晓丹导演于1月21日晚在上海华东医院去世，享年102岁。汤导曾执导过《南征北战》《渡江侦察记》《南昌起义》等多部电影，是金鸡奖首位终身成就奖获得者。

1月24日，享有世界声望的希腊泰斗级电影导演西奥·安哲罗普洛斯遭遇车祸身亡，享年76岁。安哲罗普洛斯是希腊电影界代表人物，被誉为"希腊电影之父"，曾执导多部业界评价极高的佳片。

2月14日，第四代导演中的大师、珠影著名导演胡炳榴辞世。胡炳榴曾获百花奖、金鸡奖、上海国际电影特别奖，他的"田园三部曲"《乡情》《乡音》《乡民》开创了农村电影新的形式。

2月18日，中国政府与美方达成协议，同意就原本每年引进20部电影的基础上增加引进14部IMAX或3D电影，而美国方的票房分账将会由原来的13%提高到25%。

2月18日，第62届柏林电影节闭幕，《恺撒必须死》斩获金熊，《芭芭拉》导演克里斯蒂安·佩措尔德获得最佳导演奖，中国影片《白鹿原》荣获艺术贡献（摄影）银熊奖。

2月22日，新中国第一代译制片演员，长春电影制片厂著名译制导演、演员，"中国银幕的保尔·柯察金"徐雁先生在长春因突发心梗去世，享年79岁。徐雁毕生献给了中国译制片事业，他曾为《保尔·柯察金》《上尉的女儿》《无名英雄》《被开垦的处女地》《侦察英雄》《夜袭机场》《黎明前到达》等配音。

2月24日，法国第37届恺撒奖颁奖典礼在巴黎夏特莱剧院举行。《艺术家》一举斩获了最佳影片、最佳女主角、最佳导演、最佳摄影、最佳原创剧本、最佳配乐等奖项，成为本届恺撒奖的最大赢家。法国黑人男星奥马·希则拿下最佳男主角大奖。

2月27日，第84届奥斯卡颁奖礼于好莱坞高地中心举行。《艺术家》获最佳影片、导演、男演员等五大奖，梅丽尔·斯特里普凭《铁娘子》摘得影后。伊朗影片《一次别离》获最佳外语片。

4月10日，泰坦尼克号起航的100周年纪念日，詹姆斯·卡梅隆的经典巨作《泰坦尼克号》以3D、巨幕3D的格式在中国内地再次公映，各影院的凌晨首映火爆非凡。

4月15日，第31届香港电影金像奖颁奖典礼在香港文化中心举行，各

大奖项的归属尘埃落定。许鞍华执导的《桃姐》不负众望，一举拿下最佳影片、最佳导演、最佳男主角（刘德华）、最佳女主角（叶德娴）、最佳编剧（陈淑贤）五项大奖，四夺最佳导演奖的许鞍华由此成为金像奖第一导演。提名阶段以13项领跑的《龙门飞甲》砍下5项技术奖，同获13项提名的《让子弹飞》则仅仅得到最佳服装设计奖。香港著名小说家倪匡获颁终身成就奖。

4月16日，DMG娱乐传媒、迪斯尼中国以及漫威影业共同宣布，正式合作拍摄《钢铁侠3》，这是中国与好莱坞第一次合拍票房超10亿美元的系列电影。同时，DMG娱乐传媒与迪斯尼公司结成全球战略合作伙伴关系。

4月26日，北京小马奔腾文化传媒股份有限公司与好莱坞顶尖视觉特效公司数字王国（Digital Domain）正式签署合作协议在北京设立合资公司。数字王国由《阿凡达》、《泰坦尼克号》导演詹姆斯·卡梅隆及其合伙人于1993年创立，后被《变形金刚》系列导演迈克尔·贝收购。迄今，数字王国已经为超过80部电影提供了领先的视觉特效制作服务，其中包括了《泰坦尼克号》《变形金刚》三部曲《本杰明·巴顿奇事》《铁甲钢拳》《X战警》及《2012》等。今年数字王国破产后部分资产被小马奔腾收购。

4月26日，第48届韩国百想艺术大赏颁奖典礼在位于首尔的奥林匹克殿堂落下帷幕。《与犯罪的战争》和《树大根深》分别获得电影和电视部门的最高大奖。安圣基凭借《断箭》夺得最佳男演员大奖，继1993年凭借《特警冤家》封帝百想后18年来再度捧起"百想影帝"奖杯。而在《舞后》中本名出演的韩国女演员严正花获封"百想影后"。女导演边永姓以惊悚悬疑片《火车》获得最佳导演奖。

4月26日，中国电影家协会会员、上海电影家协会会员、著名电影表演艺术家白穆因病于华山医院去世，享年92岁。他曾主演过《翠岗红旗》《南征北战》《春苗》《祖国啊，母亲》《药》《苦恼人的笑》等新中国重要电影作品。

4月26日，第19届北京大学生电影节闭幕。李雪健凭借《杨善洲》获得"最佳男演员奖"，成为中国唯一的一个"大满贯影帝"；梁静则凭借《星星的孩子》获得"最佳女演员奖"；韩杰执导的电影《Hello！树先生》获得"最佳影片奖"；"最佳导演奖"则由顾长卫凭借《最爱》获得；而由高校学子评出的"最受大学生欢迎的男/女演员奖"则分别由文章和闫妮获得，他们获奖的影片分别是《失恋33天》和《大魔术师》。

5月14日，博纳影业宣布公司获得传媒大亨默多克旗下新闻集团的战略投资，新闻集团将直接从博纳影业创始人、董事长兼CEO于冬手中购买19.9%股权。

5月21日，大连万达集团和全球排名第二的美国AMC影院公司签署并购协议，万达集团以26亿美元购买AMC100%股权并承担其债务。万达此次完成收购AMC后，将成为同时拥有全球和亚洲两大院线的运营商。

6月24日，第15届上海电影节闭幕。伊朗影片《熊》获得金爵奖最佳影片奖；中国导演高群书凭借《神探亨特张》夺得最佳导演奖；最佳男女主角分别由俄罗斯《指挥家》男主角佛拉德斯·巴格多纳斯、墨西哥《悲伤成梦》女主角乌苏拉·普鲁内达摘得；此外，霍建起执导的《萧红》夺得最佳摄影奖。

6月26日，老一辈电影表演艺术家、中国电影集团北京电影制片厂著名演员陈强在北京安贞医院逝世，享年94岁。陈强曾因出演过《白毛女》《红色娘子军》中的反派角色而闻名全国，晚年与子陈佩斯合演了喜剧电影《二子开店》等作品也广为人知，其精湛细腻生活化的演技堪称电影表演大师。

7月20日，美国科罗拉多州首府丹佛市郊奥罗拉《蝙蝠侠：黑暗骑士崛起》首映现场发生一起严重枪击案，一名戴着面具的男子朝人群射击，造成12人死亡，58人受伤。名叫詹姆斯·霍尔姆斯的24岁白人男子被警方确认为凶手。

8月6日，长影集团宣布计划在海口打造一个占地7000亩、总投资高达436亿元、被誉为世界级电影主题公园的庞大项目。崔永元质疑长影集团"已经变成赤裸裸的房地产开发商，却还享受国家的文化扶持基金"，对此，长影集团新闻发言人表示，长影依然坚持以拍电影为主业，海南的项目是文化产业项目，以电影产业反哺电影创作，并不是房地产。

8月7日，"东方梦工厂"正式落户上海徐汇滨江地区。根据中美经贸合作论坛上签署的协议，华人文化产业投资基金（CMC）联合上海东方传媒集团有限公司（SMG）、上海联和投资有限公司（SAIL）与美国梦工厂动画公司合资组建上海东方梦工厂影视技术有限公司，东方梦工厂的第一部作品将会是《功夫熊猫3》。

8月25日，第十一届中国长春电影节闭幕。雷佳音、倪萍分别凭借《黄金大劫案》和《大太阳》获得影帝和影后荣誉。电影《辛亥革命》获得金鹿奖最佳华语故事片奖。由宁浩执导的《黄金大劫案》除了拿下最佳男主角荣誉外，还获得最佳男配和最佳编剧奖，可谓当晚的最大赢家。

10月5日，纽约的现代艺术博物馆举办了一个特殊的展览展览，回顾整个007系列电影。今年的10月5号是007系列诞生50周年的纪念日，007系列作为世界上最为成功、最经久不衰的系列电影，影迷遍及全球，在这一天，世界各地举办了不同的活动一起庆祝这个"世界詹姆斯·邦德日"。

10月8日，惠灵顿女市长西莉娅·韦德·布朗表示，为了准备下个月在惠灵顿"Embassy"剧院举行的《霍比特人1：意外旅程》全球首映式，新西兰首都惠灵顿将为电影《霍比特人》改名为"中土中心"（The Middle of Middle-earth）。

11月14日，中影、华谊、博纳、星美、光线等五大发行公司联合向院线提出，将发行方票房分账比例提高到45%，涉及《一九四二》《十二生肖》《一代宗师》《大上海》贺岁档等9部电影。10天后，五大发行方联合出示声明，透露已经有28条院线同意"让利"并与发行方签订了发行放

映合同。五大发行方还郑重承诺，不会因为分账比例的调整导致电影票价上涨。

11月24日，第49届金马奖颁奖典礼在台湾宜兰落幕。高群书执导的《神探亨特张》获最佳剧情片，杜琪峰凭《夺命金》获最佳导演，刘青云、桂纶镁分获帝后，内地演员齐溪获最佳新人奖。

12月1日，欧洲电影奖各大奖项在马耳他正式颁发。迈克尔·哈内克的《爱》收获年度最佳欧洲电影、最佳导演、最佳男主角、最佳女主角四项大奖，《狩猎》获最佳剧本奖，《羞耻》获最佳摄影、最佳剪辑，《锅匠》获最佳作曲、最佳美术奖。另外贝纳尔多·贝托鲁奇获得终身成就奖，海伦·米伦获得欧洲电影世界成就奖。

12月12日，由光线影业出品，徐峥导演并联合王宝强、黄渤、陶虹、谢楠主演的年度喜剧《人再囧途之泰囧》12月12日零点全国公映。该片票房一路飘红，超过13亿人民币，成为中国影史上的国产片票房冠军。

（唐甜甜 整理）

编后记

2012年，毋庸置疑的电影"大年"，至少在数量意义上如此。片源的丰富，加之诸多媒体的参与，尤其是自媒体的大行其道，鼓励着电影观众在不亦乐乎地改变观影方式的同时，迫不及待地贡献出个性十足的影评。或许可以说，我们已然进入一个"人人"都是影评人的时代，既有作为骨干的职业评论人、作为先锋的学院派评论人，更有作为后援的业余评论人；众声喧哗、热闹非凡。

但是，倘若我们"细察"影评现状，我们会发现，情势颇为尴尬。这不但关乎当下的电影生态环境，更直接联系着影评人自身的痼疾。当下的中国影评界可谓盛行着一种"影评人吸金"的现象，"具有公信力的影评人"已然成为一种稀缺资源。与电影产业日趋多元形成鲜明对照的是，影评界正呈现出同质化的趋势，显影为方兴未艾的人情影评、红包影评，这不但让影评沦为纯粹的影片赞誉、影片推介，而且导致影评人"很难坚持文化操守、坚守批评的主体品格"；影评人的主体身份、影评的权威性随之丧失。正是在这个意义上，今年7月，奥利弗·斯通与杜琪峰就电影的价值观、社会功能、电影风格等问题进行对话时，双双强调了电影及电影人的社会责任感，认为电影及电影人应该坚持道德底线。与此相联系的是，诸多影评人缺乏对电影批评与电影研究之间区隔的基本了解，没有能够认识到评论的关键是科学、批评的根基是理性。因此，当下影评的一个显著特征便是学理性的不足甚至缺乏，要么是以情绪代替判定、以谩骂代替观点的酷评，要么是视矫情为创新、视肤浅为深刻的俗评。

鉴于当下影评的主体失落与理性失落，《光影之痕——电影工作坊2012》坚守"批评，同时也可以成为一份介入、一种创造"的原则，虽然

我们深知，这一坚守或许会让我们再次遭遇"学院圈子式的评论""学术小圈子影评""对产业无益"等批评或者诟病。"由于电影尽管已不再如当年那样，是社会的'晴雨表'，但仍是显露、透视社会文化的大视窗"，加之"尽管电影艺术已经经历百年，却仍有很多人不相信看电影是一种后天习得的能力，相反，人们认为观影能力是与生俱来的本领"，我们无法像传统知识分子那样，满足于在书斋中坐而论道，而是必须像有机知识分子那样，"发出我们的、有些许不同的声音"。我们不敢妄言一定能够改变影评界的情势，但我们必须强调的是，《光影之痕——电影工作坊2012》，以及光影系列的其他图书，"与严格意义上影评没有直接联系"，旨在引导人们更好地认识"变局中的世界"，抑或说培育别样的批评土壤。

《光影之痕——电影工作坊2012》是我们在过去的一年"以电影言志"的见证；在它即将与读者见面之际，作为执行主编，我在此既要向各位编委、各位作者致以诚挚的谢意，也要向那些热情投稿、文章因故未能入选的"潜在作者"深表歉意，并希望你们继续关注我们的光影系列图书，促成我们的"圈子"更具"差异中的同一性"（unity-in-difference）。

<div style="text-align:right">

徐德林

2013年8月31日

</div>

本书作者简介

（按姓氏拼音排序）

车致新　北京大学中文系博士候选人

陈　威　本科学生，就读于南昌大学人文学院

戴锦华　北京大学中文系教授，博士生导师

傅　琪　北京大学中文系博士候选人

胡谱忠　文学博士，首都师范大学中文系,副教授

金基玉　北京大学中文系博士候选人

开　寅　法国巴黎第一大学（索邦）电影理论博士，文化学者，现居加拿大

李松睿　文学博士，中国艺术研究院《艺术评论》杂志社，助理研究员

李　杨　文学博士，北京大学中文系教授，博士生导师

李　阳　文学博士，中国传媒大学中国文化国际推广研究所，讲师

李政亮　哲学博士，文化学者，现居台湾

刘婧雅　硕士研究生，就读于中国人民大学

刘　岩　文学博士，对外经济贸易大学中文系，副教授

毛　尖　文学博士，华东师范大学，副教授

权度暻　北京大学中文系博士候选人

孙　柏　文学博士，中国人民大学文学院，副教授

索　飒　中国社会科学院拉丁美洲研究所，研究员，博士生导师

唐甜甜　艺术硕士，《大众电影》编辑

滕　威　文学博士，华南师范大学文学院，教授

魏　然　文学博士，中国社会科学院拉丁美洲研究所，助理研究员

王　垚　北京电影学院导演系博士生

徐德林　文学博士，中国社会科学院外国文学研究所，副研究员
严芳芳　文学硕士，中国劳动关系学院
于洪梅　文学博士，美国路德学院
曾健德　美国纽约大学博士生
张慧瑜　文学博士，中国艺术研究院，副研究员
赵柔柔　北京大学中文系博士候选人
邹　赞　文学博士，新疆大学人文学院，副教授